观海文丛——华东师范大学外语学院学者文库

清末民初中日新潮演剧的跨文化诠释与传播

陈凌虹　著

南开大学出版社

天　津

图书在版编目(CIP)数据

清末民初中日新潮演剧的跨文化诠释与传播 / 陈凌
虹著. 一天津:南开大学出版社,2023.3(2023.9重印)
(观海文丛. 华东师范大学外语学院学者文库)
ISBN 978-7-310-06316-1

Ⅰ.①清… Ⅱ.①陈… Ⅲ.①戏剧史－研究－中国－
近代 Ⅳ.①J809.25

中国版本图书馆 CIP 数据核字(2022)第 200732 号

清末民初中日新潮演剧的跨文化诠释与传播
QINGMO MINCHU ZHONG-RI XINCHAO YANJU DE
KUAWENHUA QUANSHI YU CHUANBO

南开大学出版社出版发行
出版人:陈　敬
地址:天津市南开区卫津路 94 号　　邮政编码:300071
营销部电话:(022)23508339　营销部传真:(022)23508542
https://nkup.nankai.edu.cn

河北文曲印刷有限公司印刷　全国各地新华书店经销
2023 年 3 月第 1 版　2023 年 9 月第 2 次印刷
230×155 毫米　16 开本　27 印张　2 插页　376 千字
定价:135.00 元

如遇图书印装质量问题,请与本社营销部联系调换,电话:(022)23508339

　　本书为国家社科基金一般项目《中日两国近代新潮演剧的形成发展和相互影响研究》（课题编号：14BWW011）的研究成果。

序　一

　　关于近代的中日文化交流，我一直持有一个"二百年史观"的粗浅认识。即自 19 世纪初至 19 世纪末甲午战争结束为前一百年，甲午战争结束后至 20 世纪末为后一百年。在前一百年里，由于资本主义发展所推动的国际贸易体系及西方宗教势力首先扩张和传播到中国，特别是广州、香港、上海等地的先后对外开埠，因而在接触西方文化这一点上，可以说中国基本上是领先于日本，并影响了其对西方认识的。而后一百年，日本借着此前明治维新成功所带来的理念更新，开始在政经制度及文化等方面全面学习西方，中、日两国对于西方文明的接受态度发生逆转；尤其是在世纪之交先后战胜了中国和俄国而跻身所谓的"列强"之后，日本更将其自身的角色与地位确立为东亚地域内西方文明与文化的"代表"。

　　在 19 世纪这一百年里，虽然中华帝国首先受到西方的冲击，并在数次抗争失败后，亦发起了像洋务运动这样的改革举措，但作为一个有着数千年历史的文明中心，中国无法迅速地摆脱其以往的旧习而进行一种脱胎换骨的"自我否定"，所以当偏居东亚一隅，亦为文明"边缘"的日本在世纪之交完成了华丽的"转向"（竹内好语）后，便成为了中国学习西方的间接目标和新的窗口。日本这一近邻由文明的"边缘"转向"中心"，由受中国的影响到开始影响中国，毋庸置疑是一种历史性的巨变，这促使天朝古国真正开启了接受"近代化"的大门，这一时期也成为二百年来中日文化交流中最为重要的节点。

　　回顾这一历史节点中所发生的种种事象，我们会发现几乎所有的近代文化机制，都是在中日两国频繁的人员与物质交流中产生并

发展起来的。而这一切又始终是日本在起着先导的作用。比如，在教育方面，清政府在甲午战争后不仅向日本派遣了大量的留学生，同时还聘请了以服部宇之吉为代表的众多日本教习来华协助教育改革。在文学方面，梁启超等人于戊戌变法失败流亡日本后，受日本政治小说的启发，首先开始认识到"小说"的启蒙性及其社会功能，并通过其创刊的《清议报》等媒体译介了十数部日本的政治小说。这些小说都是以当时日本的"汉文训读体"所作，因此，他还将翻译这种"汉文训读体"而获得的简易中文文体作为一种"新文体"推荐给国人，推动了日后"言文一致"运动的发展。在美术方面，虽然之前也有李铁夫这样个别赴英美留学的先驱者，但真正推动并创立了中国近代美术（包括舞台美术）及美术教育的，还是京师大学堂开设后陆续来华的数十名日本美术教习和 1906 年前后赴日学习近代美术的留学生群体，如李叔同、曾延年、高剑父等。在音乐方面，也是梁启超在流亡日本后，有感于音乐的启蒙作用，首先在横滨的大同学校组织了"大同音乐会"，后又有沈心工等留学生于1902 年成立了"音乐讲习会"，以学堂乐歌的形式开始了近代的音乐教育。特别是沈心工，1903 年回国后，执教于南洋附小，将自己的毕生精力都投入到了普及以日本乐教模式为范本的"唱歌"事业中。在戏剧方面，从传统戏剧过渡到现代戏剧的演剧形式是清末时期风行一时的所谓"文明新剧"，而文明新剧的滥觞则起于李叔同、曾延年等人于 1906 年在东京创立的"春柳社"剧团。春柳社深受日本新派剧的影响，并在相关演剧人士的帮助下发展壮大，曾在中日的演剧舞台活跃了长达十年之久。在春柳社的感召下，曾几何时，春阳社、进化团、开明社等"文明新剧"剧团如雨后春笋般地相继诞生，而这些剧团都直接或间接地受到了日本新派剧的影响，亦是由于这些剧团的发展，中国戏剧才逐渐实现了向现代戏剧的转型。

与对上述教育、文学、美术、音乐等领域的研究相比，有关中国近代戏剧与日本关系的先行研究尚不够充分。陈凌虹的这部新作《清末民初中日新潮演剧的跨文化诠释与传播》，通过其本人在中日两国发掘的第一手资料，全面地梳理和展示了"文明新剧"由发生

到发展的过程，并深入地探讨了中日两国新潮演剧的互动机制，在诸多层面上填补了该领域的研究空白。其主要贡献，大约可以总结为以下几点：1. 聚焦以留日学人为主的春柳社等剧团，通过大量的考证，详细地阐明了在中国演剧近代化过程中，日本演剧，特别是新派剧所起的重要作用。尤为可贵的是，本书发掘了任天知、徐半梅这样以往不太被关注的人物，第一次将他们在演剧史乃至文化史上所做的贡献展现在读者面前。2. 通过对日本有关先行研究资料的整理，并结合自身的调查，作者从考察日本演剧如何导入西方"情节剧"的新视角入手，重新梳理了日本"新派剧"的发展走向，同时也详细地追溯了连日本学界亦未深入涉及的大阪、京都等地的"新派剧"活动情况。3. 作者通过探究日本新潮演剧实践过程中出现的歌舞伎改良、壮士剧、新派剧、新剧等相关形式，对其各个阶段的演员及演员组合、舞台装置、效果音乐、剧场设计、媒体宣传、观众构成等均做了详尽的整理和分析；在此基础上，对春柳社等移入"新派剧"时剧目与表演风格的变化以及上述各种机制如何被导入国内这一过程，亦进行了非常具体的梳理和介绍。4. 通过发掘《太平洋报》等媒体的相关资料，首次厘清了文明新剧的第一个统合机构"新剧俱进会"的成立始末及其在戏剧史上的意义；同时亦首次发掘了已被学界遗忘至今的"上海实验剧社"，就其作为上海最早诞生的"爱美剧团"之一，对推动现代话剧发展所产生的引领作用也进行了非常具体的考察。

　　陈凌虹 2004 年硕士毕业于北京外国语大学日本学研究中心，2007 年留学日本，博士就读于日本国立综合研究大学院大学文化科学研究科国际日本研究专业（国际日本文化研究中心），在学期间既已发表了《清末民初的上海文明戏与日本——来往于中日之间的演剧人》等较高质量的论文。其博士论文《中国近代演剧的成立与日本——以文明新剧和新派剧为中心》（『中国近代演劇の成立と日本：文明戯と新派を中心に』）不仅受到评审小组的高度评价，且于 2014 年以《中日演剧交流的诸相——中国近代演剧的成立》（『日中演劇交流の諸相：中国近代演劇の成立』）的书名在日本公开出

版后，获得了第 20 届"日本比较文学会奖"，是为数不多的能获得该奖项的非日籍人士之一。

此次的新作《清末民初中日新潮演剧的跨文化诠释与传播》是在以上研究的基础上完成的，增补了其回国后一系列新的研究成果，并结合国内的学术要求和阅读习惯进行了修改。较其博士论文，本书更将中国置于"主体"地位，在一个较大的双语语境下，重新展示了中日近代演剧在创始期相互影响、相互借鉴的历史过程。作为陈凌虹博士课程期间的指导教师，看到她这些年的成长与进步，我感到无比欣慰，并对她能将这一拓展成果以中文形式奉献给国内的读者和同仁，表示由衷的祝贺。蒙作者信任，写下了以上粗浅的感想，是为"序"。

日本京都国际日本文化研究中心教授

刘建辉

2023 年正月于京都大枝山

序　二

　　接到陈凌虹老师请我写序的邀约，我有点惶恐和忐忑，因为她的专著是 2020 年结题的国家社科基金一般项目的文稿，题为《清末民初中日新潮演剧的跨文化诠释与传播》，而我对早期话剧几无研究，我向她表达了我的忧虑，建议她请更权威的人来写序。但她还是不改初衷，认为我研究现代话剧，从话剧发展全局来观照早期话剧，更能看出研究的意义和不足。我觉得她的话不无道理，对我则是一个学习和提高的机会，可以更多了解中日新潮演剧的诞生、发展和运行状况，加深对中国话剧发生学的认知，于是便不再推却。

　　当然，我应允写序亦建立在我对陈老师认识和了解的基础上。我跟陈老师接触、往来很迟，最先是通过读她的文章和翻译对她有所知晓，即她在戏剧艺术期刊上发表了多篇研究文明戏的文章，这些论文视角独特，严谨扎实，填补和完善了该领域的相关研究，引起我的关注。此外，我还买过她翻译的《中国话剧史成立研究》《莎士比亚在中国：中国人的莎士比亚接受史》，这两部著作都出自日本学者濑户宏老师之手，其翻译文从字顺，要言不烦，给我留下了深刻的印象。我和陈老师真正交往始于 2021 年上半年，为庆祝中国共产党成立 100 周年，华东师范大学外语学院党委举办了"百年征程·初心不忘"党史系列讲座，陈老师通过南京大学顾文勋老师牵线，邀我去华师做了一个党史学习教育的讲座，题为《社会与人的变迁——从〈龙须沟〉谈社会主义革命和建设时期成就》，陈老师是讲座的主持人，身份是日语西班牙语联合教工党支部书记。因为讲座的原因，我们有了联系和交流，她还送给我她的一本日文专著《中

日演剧交流的诸相——中国近代演剧的成立》①，这本书于 2015 年
6 月荣获第二十届"日本比较文学会奖"，得到了国外学界的肯定和
认可。我因为不懂日语无法阅读，还建议她把它翻译成中文出版，
以飨广大的读者。

众所周知，近代日本是中国向西方学习的"中转站"，这与中日
两国地缘相近、历史与文化相通、在各方面交流密切有关，也跟日
本先于中国完成现代化转型有关。话剧作为"舶来品"，它在中国的
引进与立足除了得力于清末民初上海学生的演剧实践外，留日学生
的演剧活动是一个重要的影响源和驱动力，这已经是不争的事实②。
不同于上海学生演剧对西方戏剧的直接模仿和借鉴，留日学生主要
通过对日本新派剧和新剧的学习间接了解和接受西方戏剧，并在文
明新剧的兴起和发展过程中发挥了重要作用。中日戏剧交流与互动
的事实在一般话剧史著作中都有提及，但受限于篇幅，大多是概括
性的叙述和介绍。近些年，丁罗男、顾文勋、王凤霞等学者在理论、
史料等方面于此有所推进，此外袁国兴的《中国话剧的孕育与生成》
（中国戏剧出版社，2000 年）、黄爱华的《中国早期话剧与日本》（岳
麓书社，2001 年）、刘平的《中日现代演剧交流图史》（生活·读
书·新知三联书店，2012），从具体剧目、相关剧团和演剧交流入手
考察了日本新派剧和新剧对文明新剧的影响，将中日戏剧相互关系
研究逐步推向深入，但仍留有拓展和深化的空间。陈凌虹的专著《清
末民初中日新潮演剧的跨文化诠释与传播》便是在前人的基础上
"接着说"，为近代中日戏剧文化交流研究做出了力所能及的贡献。
该书析出的文章在《戏剧艺术》《戏剧》《中国现代文学研究丛刊》

① 陳凌虹. 2014. 日中演劇交流の諸相——中国近代演劇の成立. 京都：思文閣.
② 21 世纪以来，文明戏研究渐成热点，2004 年 3 月中国艺术研究院举办"中日文明戏
学术研讨会"，未出文集。此后，2007 年 2 月在日本早稻田大学举办"春柳社百年纪念国际学
术研讨会"。2009 年 12 月在华南师范大学、2012 年 12 月在中国戏曲学院、2015 年 11 月在杭
州师范大学、2017 年 11 月在上海戏剧学院分别召开了新潮演剧国际学术研讨会，会后出版了
新潮演剧研究系列论文集。其中关于中国话剧诞生的争论一直持续不断，主要围绕"春柳起
始说"和"上海学生演剧说"展开争鸣，各执一词，这里暂且抛开"诞辰说"或"开端（源
头）说"，代之以"作用说"或"合力说"。

《中国比较文学》等国内知名期刊和日本、韩国等专业期刊上发表，已经产生了一定的影响，取得了令人瞩目的成绩。

我认真阅读了全书，觉得该书有以下几个研究特点：

一是确立了综合研究范式。 与过去研究主要专注戏剧文学不同，该书涉及文学、艺术学、历史学、教育学、社会学等多个学科，是一种综合多元的研究，它需要作者具备跨学科的知识储备。在"导论"中，作者就明确反对仅以"剧本的价值"来评判新潮演剧，强调"戏剧是一门融文学、音乐、表演、舞美、剧场等各要素为一体的综合艺术，本研究不局限于剧本（文学）研究，还采用了剧场研究的方法，关注演出史，即戏剧作品在诞生和演出过程中与社会、文化、观众发生的互动"[①]。所以该书不仅有对剧本的细读——对中日两国新潮演剧中的战争剧、情节剧、莎翁剧的解读和分析，更有对演员的表演、剧场、舞台美术、观众、组织机构等多方面的研究，例如该书利用剧评资料分析了陆镜若、马绛士、任天知、史海啸等文明戏演员的演技艺术。在剧场改良的研究中阐述了新式剧场的形制、构造和舞台审美风格，涉及布景、灯光、音响、化妆、道具等有关舞台美术的内容。在组织机构中则考察了新派剧的统合机构"新派俳优组合"和文明新剧的统合机构"新剧俱进会"的成立和发展，这些都是过去较为薄弱或被忽略的研究领域。总体来看，该书视野开阔，论述全面，研究范围从文学到剧场到社会到观众，贯穿戏剧活动的全过程，并注意宏观、中观和微观研究的有机结合，由此构建了戏剧的综合研究范式。

二是涵盖审美研究和文化研究。 该书共分四章，分为：中日两国新潮演剧之生成、新潮演剧经典剧目之跨文化编演、新潮演剧之艺术交融、新潮演剧剧人剧团之交流，从体例编排和章节脉络来看，涵盖了审美研究和文化研究。例如第一章是把新潮演剧放在近代中日两国变革图强的大背景下来考察，二者共同经历了西潮东渐带来

① 陈凌虹. 2022. 清末民初中日新潮演剧的跨文化诠释与传播. 天津：南开大学出版社，10-11.

的文化更新和重造过程，该章第三节还考察了新潮演剧的主导者和观众，例如作者通过梳理指出，初期的新派剧靠演讲宣传和时政热点来招揽观众，主要吸引了一批政治青年，几乎没有女性和儿童观众，在渐成声势后，也得到了"花柳界"的支持，而随着"日清战争剧"和小说改编剧广受欢迎，新派剧吸引了更多观众。同样，中国新潮演剧的发生、发展也和新兴市民观众的诞生及追捧不无关系，以上都是社会学、观众学的分析内容。第二章主要是作品论，涉及创作论和演出论等审美研究范畴，但对经典剧目跨文化编演这一现象背后丰富的社会文化内涵进行了分析。第三章从表演、剧场、组织三个层面来审视和观照，兼具审美研究与文化研究——表演是审美研究，剧场和组织属于文化设施和管理机构研究，该章的内容已延伸到戏剧的"外部研究"①领域。第四章则关注活跃在中日两国之间的剧人（李叔同、陆镜若、任天知、徐半梅）和剧团（春柳社、开明社等），追溯他们逗留日本的经历、与日本戏剧界的往来、在日本的演出活动等，可以说是对中日新潮演剧的比较全面系统的梳理和考察，研究范围已从过去立足审美的本体研究拓展到更为宽泛、多元的文化研究。

三是采用比较研究和跨文化研究方法。该书在具体研究时始终注意比较文学和比较戏剧学研究方法的运用，时而进行平行研究，如第一章"中日两国新潮演剧之生成"，把中国清末民初的戏剧改良和日本明治时期的戏剧改良并置在一起考辨参照，第三章"新潮演剧之艺术交融"，把中日两国新潮演剧之剧场改良和统合机构并列观

① 这里参照美国学者韦勒克、沃沦在《文学理论》一书中提出的文学"外部研究"与"内部研究"的说法，即"作者把作家研究、文学社会学、文学心理学以及文学与其他学科的关系之类不属于文学本身的研究统统归于'外部研究'。而把文学自身的种种因素诸如作品的存在方式、叙述性作品的性质与存在方式、类型、文体学以及韵律、节奏、意象、隐喻、象征、神话等形式因素的研究归入文学的'内部因素'"。（参见刘象愚：《韦勒克与他的文学理论（代译序）》，[美]勒内·韦勒克、奥斯汀·沃沦著：《文学理论》，刘象愚、刑培明等译，江苏教育出版社 2005 年版，第 9 页）我想戏剧也应该有"外部研究"与"内部研究"的分野，我们可以把剧本文学、导演、表演、舞台美术这些属于创作论和演出论的研究范畴看作戏剧的"内部研究"，其他如戏剧家研究、戏剧社会学、戏剧管理学、戏剧教育学、戏剧人类学、观众审美心理学以及戏剧与政治、经济、科技、文化等关联研究可以看作戏剧的"外部研究"。

照等，以彰显各自特色；时而进行影响研究，例如第四章"新潮演剧剧人剧团之交流"，主要考察留日学生在日本的学习经历、演剧活动对其回国后从事文明新剧的影响。近代日本因为明治维新的原因先于中国接受欧风美雨的洗礼，所以中日两国的戏剧交流以"单向流动"为主，表现为日本新派剧对中国文明新剧的影响，但"反向流动"也时有发生。当然不少章节是把比较文学的"平行研究"与"影响研究"结合起来进行，如第三章第一节"新派剧之'女形'与文明戏之'男旦'"就是如此，既分开做历史文化考察，探寻新派剧"女形"与歌舞伎、文明戏"男旦"与传统戏曲的渊源，揭示各自的艺术特质，又坚持以联系和发展的眼光，指出二者内在的逻辑关联，即新派剧"女形"艺术对文明新剧"男旦"艺术所产生的实际影响，最后还进一步考察了"女形""男旦"的存废问题。

除了比较研究以外，该书更注重跨文化研究方法的运用，我们从本书的书名就可看出作者的用意和用心，其核心研究集中体现在第二章"新潮演剧经典剧目之跨文化编演"中（也包括附录三"跨越三种语言的文本旅行——包天笑译《梅花落》"）。在文明新剧面临"剧本荒"的阶段，对日本新派剧优秀剧目的翻译和改编是一个较为稳妥的过渡策略和"应急"之道，在一定程度上保证了文明新剧演出的质量和效果，但日本经典戏剧在中国舞台上的演出也经历了跨文化诠释和传播的过程，才为中国观众所接受。该书重点分析了《不如归》《家庭恩怨记》《茶花女》《哈姆雷特》《梅花落》等剧目的跨文化翻译和编演的过程，挖掘它们与日本戏剧界的联系，分析同一作品在不同国度的传播和接受情况。例如春柳社回国后演出的《新茶花》比原剧《茶花女》更受观众欢迎，可谓盛况空前，这单从审美研究还解释不了，需要运用跨文化研究方法来阐释现象背后的原因。作者通过分析指出，《新茶花》的故事情节更为复杂生动，且有意增加了当时的社会现实内容（如战争和爱国），诠释了"善有善报、恶有恶报"的传统道德观，以大团圆的结局结束全剧，更符合中国人的欣赏习惯。应该说，这种通过"文化的解释"揭示现象本质的做法比单纯的就戏论戏更有说服力，使读者不仅知其然，而且知其

所以然，达到了美国人类学家克利福德·格尔茨所谓的"深描"的目的。

四是注意史料的发掘和利用。该书对中日两国新潮演剧资料进行了广泛的收集和整理，这从书后的几个附录和参考文献就能看出，作者还注意引用一些刊登在报纸杂志上的广告、剧评等文字资料，用来还原历史现场。全书根据不同对象的实际状况编制了多个表格，涵盖各种类别，例如表格2-5"《不如归》在中国大陆地区的译介情况"、表3-3"各文明新剧剧团的剧场使用情况"等，几乎每一张表格背后都花费了作者大量的心血。一些图片的插入，如戏单、广告、海报、剧照、画报等，不仅使该书图文并茂，也提供了珍贵的历史文化资料。一些相对冷僻的研究则需要作者下更多的考据功夫，例如关于新潮演剧的剧场形态和演艺空间鲜有专门论及，作者为此做了大量的考证和介绍，梳理了中日两国近代剧场的发展史，并以日本明治时期的上演剧场：本乡座、川上座、帝国座，文明新剧最盛时期的上演剧场：兰心大戏院、谋得利小剧场、张园、肇明茶园等为主要对象，探讨其剧场构造、内部设施及新潮演剧演出形态，弥补了这方面研究的不足。

特别需要指出的是，该书十分注意新史料的发现和利用，以此来推动研究格局的改变及其向纵深方向发展。在该书的结论部分，作者论及本书的意义和独创性时，六条中有五条涉及史料的发现和运用，例如"首次探明了文明新剧重要创始人任天知和徐半梅的留日经历""本书发掘了刊登在《太平洋报》上的重要史料，厘清了文明新剧第一个统合机构——新剧俱进会的成立始末、活动经过及其在戏剧史中的意义""本书首次发掘了被话剧史所遗忘的'上海实验剧社'的存在及其活动经过"①等等，不一而足。在具体研究中，作者坚持让史料说话，较少个人的主观发挥，文字简明、扼要。当然有的地方也存在史料引用过多、阐发分析不足的问题。

① 陈凌虹. 2022. 清末民初中日新潮演剧的跨文化诠释与传播. 天津：南开大学出版社，295-296.

　　综上，该书突显了作者所具有的跨学科、跨文化的知识结构背景，在研究范式、研究对象、研究方法和史料收集上能够形成比较优势，一定程度上拓展了中日新潮演剧研究的广度和深度。对中国现代话剧来说，早期话剧关乎其起源、性质、特点和影响等诸多因子和方向，例如曹禺、田汉等人的话剧大家都曾提及早年受文明戏的影响，加强早期话剧研究可以"见微知著""睹始知终"。一些话剧发展和实践产生的问题也需要回到原点和根脉来看，才能看得清、看得透，其经验和教训对当下话剧发展仍有启示作用，这是本书的价值和意义所在。

　　在全书的结尾部分，作者还提出了自己今后研究的设想，包括进一步研究新潮演剧与传统戏剧、早期电影、地方戏剧的关系，以及对于新潮演剧相关剧评家、剧评形式及其变迁研究等等，看得出她是学术研究的"有心人"，有着不断探求的学术理想和抱负。我有理由相信并期待她能再上一个新的台阶，取得更为丰硕的成果。

上海戏剧学院戏剧文学系主任、教授

陈军

2022 年处暑

目　录

凡 例

　　* 本书中引用的日文文献名，在正文中翻译为中文，在注释和参考文献中保留原文。

　　* 中文文献原文为繁体，引用时统一为简体；原文无标点，引用时由笔者添加；□为无法辨识的文字，[　]为笔者的补充。

　　* 引用的日文文献，因数量较多，未一一附注原文，中文翻译均为笔者译，原文无标点，引用时由笔者添加。

　　* 引用注释以脚注的形式标明，新闻报道的出处有时插入文章中。

导　论

一、选题缘起

中日两国戏剧界进入近代以后，受西方戏剧文化的影响，涌现出一批新潮演剧，如中国的学生演剧、文明新剧、改良新戏，以及日本的新派剧、新剧等。在 20 世纪初的留日高潮影响下，直至 1924 年现代话剧①成立，其间，戏剧领域的中日交流也和政治、经济、教育、军事等领域一样呈现出前所未有的盛况。这段在大部分戏剧史和话剧史著作中仅以很短的篇幅加以概括的历史，不仅在两国的戏剧史，同时也在两国近现代文化交流史中具有重要的意义。因此，本书对以文明新剧和新派剧为代表的中日两国新潮演剧进行系统考察，在大量挖掘使用诸多新史料的基础上，从中日戏剧作品译介、中日戏剧人之往来、舞台艺术的借鉴等方面，探讨了 19 世纪末至 20 世纪初中日戏剧界的交流，深入考察近代中日戏剧经典的跨文化阐释与传播，将空泛的历史叙述通过具体的实例进行综合研究。

文明新剧萌芽于 19 世纪末，当时称新剧或新派戏等，后称文明戏或早期话剧，本书主要使用"文明新剧"这一称谓，在个别语境以及历史文献中也会保留其他称谓。文明新剧处于中国传统戏剧和现代戏剧之间的过渡时期，既继承了传统戏剧的特色，又吸收了外国戏剧的养分，进而促成了现代话剧的诞生。文明新剧的发生和发展或间接或直接地受到西方戏剧的影响，所谓"间接"，即指清末民

① 在早期话剧的基础上，中国的现代话剧成立于 1924 年。1924 年，洪深领导上海戏剧协社从剧本、舞台纪律、导表演等方面进行改革，并以改译演出《少奶奶的扇子》一剧的轰动性成功，初步确立了中国现代话剧的导表演制度，并形成了较为完整的话剧艺术体制。

初的赴日留学生，接触到受西方戏剧影响而形成的日本新派剧和新剧，并将其介绍到中国国内。例如留日学生在东京组织的春柳社，其所演戏剧在是否拥有明确的剧本、是否采用分幕、是否为纯粹的对话剧、是否使用普通话等方面，与同时代的其他文明新剧剧团相比，更明显地具有现代话剧的特征，从而成为中国话剧诞生的标志。[①]陆镜若（1885—1915）是春柳社后期的核心领导人，他分别在日本新派剧演员藤泽浅二郎开办的"东京俳优养成所"和新剧领导人坪内逍遥创办的"文艺协会"学习过，同时受到新派剧和新剧两方面的影响。他在日本积累了丰富的舞台经验，培养了敏锐的戏剧审美力，回国后他投入剧本的翻译和创作中，并曾梦想把易卜生的现实主义戏剧也介绍到清末民初的中国。[②]当然，正如欧阳予倩所指出的那样：

> 春柳的戏直接模仿日本的"新派"戏，到陆镜若回国便由"新派"倾向到了坪内博士所办文艺协会的派头。但是同志会在上海在湖南所演的戏，十分之九都还是"新派"的样子。"新派"所采的是佳制剧（well-made play）的方法不是近代剧的方法，所以说春柳的戏是比较整齐的闹剧（melodrama），而不是我们现在所演的近代剧。[③]

在此提到的"近代剧"即指以易卜生为代表的西方现实主义戏剧，在其影响下出现了中国的话剧和日本的新剧。现实主义戏剧活跃于 19 世纪末到 20 世纪初，以易卜生戏剧为起点，以表现主义戏

① 学界对于中国话剧的开端是春柳社还是学生演剧尚存争议，黄爱华教授近期详细梳理了争议的来龙去脉，并认为："把 19 世纪末期上海学生演剧而不是 20 世纪初期春柳社的戏剧活动视为中国话剧的开端，更加符合历史事实。话剧诞生的重要标志，应该是艺术形态完整、在社会公开场合演出且有一定影响。1907 年春柳社、开明演剧会、上海学生联合会、春阳社的海内外公演，是中国话剧诞生的标志性事件，共同宣告了中国话剧的诞生。演剧助赈对 1907 年中国话剧的诞生，起了催化和促进的作用。"（黄爱华. 2020. "春柳社开端"说与中国话剧诞生问题. 文艺研究，12：102）

② 欧阳予倩. 1958. 回忆春柳//田汉，等编. 中国话剧运动五十年史料集（第一辑）. 北京：中国戏剧出版社，35.

③ 欧阳予倩. 1959. 自我演戏以来. 北京：中国戏剧出版社，67.

剧的兴起为终点。它如实地再现和描写人类的现实生活和内心世界，富有知性，以具有一定知识水准的观众为对象，拥有独立的剧本和导演，一般采用非营利的运营模式。[①]也就是说，春柳社真正介绍到国内的戏剧，并非以易卜生为代表的现实主义戏剧，而是经过日本消化吸收后的西方佳构剧、情节剧以及日本的新派剧。因此，文明新剧和新派剧的形成发展及影响关系是本书的主要研究对象。当然，留学生所接触到的明治、大正时期的日本戏剧界，不仅活跃着新派剧，还涌动着改良歌舞伎、新剧等新生戏剧潮流，正值一个新旧戏剧百花争艳、互为切磋的时代。因此，本书也会关注和提及中日两国的其他新潮演剧。

在春柳社的影响下，春阳社、进化团等演剧团体在上海、南京、北京等地演出新剧，并在辛亥革命的推动下不断壮大。辛亥革命后，家庭剧、情节剧受到大众欢迎，文明新剧迎来"甲寅中兴"（1914）的鼎盛时期，此时活跃着以新民社、民鸣社、春柳社、开明社、启民社和文明社为代表的众多剧社。"盛极必衰"也许是事物发展的必然规律，随着舞台质量的降低和演员在私生活中的堕落，文明新剧成为五四新文化运动中被批判的对象。1917 年民鸣社终止活动，长期演出文明新剧的笑舞台也于 1929 年关闭。此后文明新剧和京剧、昆曲、绍兴文戏、南方戏、魔术、电影以及各种曲艺一起，在上海的游乐场、皇后剧院、绿宝剧场等剧场继续演出，但"在上海戏剧界仍然占有一席之地，拥有一定的观众群"[②]。1949 年后，在"百花齐放，百家争鸣"的方针下，文明新剧被赋予了新的名字——"通俗话剧"，50 年代出现了"海燕通俗话剧团"。1957 年 1 月 8 日—19日，由上海市文化局、中国剧协上海分会共同举办了为期 12 天的"通俗话剧、滑稽戏观摩演出"。60 年代，私营的通俗话剧团或解散或被编入国营剧团，并以方言话剧团为名进行演出。从以上的发展轨迹可以看出，文明新剧在 20 世纪 20 年代以降仍然存续并具有一定

① 濑户宏. 2015. 中国话剧成立史研究. 陈凌虹，译. 厦门：厦门大学出版社.

② 森平崇文. 2010.「通俗話劇」以後の文明戲——1950 年代上海を中心に. 演劇映像学, 2：91.

的号召力，然而从演出内容看，其代表剧目仍然是"甲寅中兴"时代的旧作。

对文明新剧产生重要影响的日本戏剧是新派剧，"新派"是相对于被称为"旧派"的日本传统戏剧歌舞伎而言的。"新派剧"这一称谓大概确立于 1900 年前后，在创始期也被称为壮士芝居、书生芝居、新演剧、新剧、正剧等。新派剧发端于角藤定宪（1867—1907）的"壮士芝居"（1888 年，大阪新町座）和川上音二郎（1864—1911）的"书生芝居"（1891 年，大阪卯日座），此后经历"日清战争剧"[①]热潮，1904 年前后开始以《金色夜叉》《不如归》《乳姐妹》等家庭剧迎来兴盛期"本乡座时代"。进入大正时代（1912—1926），著名剧作家真山青果从 1913 年开始专门为新派创作剧本，从而形成了以演员伊井蓉峰、河合武雄、喜多村绿郎为代表的"三巨头时代"。昭和时代（1926—1989），著名的男旦演员花柳章太郎和女演员水谷八重子表现出色，又有泉镜花、濑户英一、川村花菱、久保田万太郎、川口松太郎等优秀的剧作家提供优质剧本，新派在 1928 年创造了"新派大联合"的全盛时期。1939 年前后，新生新派（花柳）、本流新派（喜多村、河合）、井上演剧道场、艺术座派（水谷）四派保持着活跃的演出活动。1949 年，由于演员逝世等原因，所有的新派剧团被统合为"剧团新派"（花柳、水谷、喜多村、井上），经历消长起伏，"剧团新派"存续至今。

在以往研究中，我们容易以现代话剧的标准去评判位于传统戏剧和话剧之间的文明新剧。同样，也往往以新剧的标准去评价处于歌舞伎和新剧之间的新派剧。因此，"文明戏式的"和"新派剧式的"等提法多少包含或幼稚或不成熟的意味。然而，近年来，文明新剧的现代性重新被提起："文明戏是最早诞生的对现代性有着强烈意识的戏剧，有着被五四新文化运动后形成的话剧排斥在外的多样的可能性。"[②]而将此看法提升到理论高度的是 2009 年 12 月在广州举办

① "日清战争"指中日甲午战争，与剧目相关的表述和引用，本书保留"日清战争剧"这一提法，并加引号。

② 松浦恒雄. 2005a. 文明戯と夢. 中国学志，20：84.

的"清末民初新潮演剧国际学术研讨会"。会上，袁国兴教授首次提出了"新潮演剧"的概念①，并指出"新潮演剧在中国现代戏剧发展史上是一个特殊的独立阶段，有其特别含义，是它孕育和催生了中国现代戏剧发展的多种潜能和可能"②。

对于新派剧，日本学者亦指出："'近现代戏剧'看似分为'传统'（歌舞伎）和'前卫'（新剧）两个极端，而实际更包括存在于广阔的中间地带的"表演艺术"（商业戏剧和电影）。"③"虽然有人认为新派是近代化的负面遗产，然而，对于我们寻找近代化以及战后文化价值观形成过程中失去的或被遗弃的东西来说，直至今日，新派仍然是一个极其重要的戏剧类型。"④又如："现如今，新派在戏剧界所占的地位是很有限的，然而明治末期到大正初期、直至昭和时代战前、战中、战后三十年，它却是现代戏剧的代名词。新派与这些时代共存并引领时代向前发展。至少，作为现代戏剧，能在明治座、新桥演舞场等大型剧院上演，动员了无数观众，被观众所热爱并给予他们无数感动的戏剧，除了新派外，可谓别无他者。"⑤由此可见新派剧作为"中间戏剧"的价值和重要性。也就是说，无视演出和普通观众的评价，仅以"剧本的价值"来评判新潮演剧，很容易偏离当时的时代脉搏。因此，"中日新潮演剧的跨文化诠释与传播"的研究对象，不仅包括剧本，更包括演出史。

二、研究现状

关于日本新派剧，国内基本没有专门的研究，可以参考的主要是日本学者的成果，成果分为三类：第一类为史论型研究，如秋庭

① 袁国兴. 2011. 何谓清末民初的新潮演剧//袁国兴. 清末民初新潮演剧研究. 广州：广东人民出版社，前言.

② 袁国兴. 2011. 清末民初新潮演剧中的"演说"问题//袁国兴. 清末民初新潮演剧研究. 广州：广东人民出版社，70.

③ 神山彰. 2006. 近代演劇の来歴——歌舞伎の「一身二生」. 東京：森話社，20.

④ 神山彰. 2009. ノスタルジアの行方——「時代遅れ」と「時代の共感」. 歌舞伎：研究と批評，43：39.

⑤ 大笹吉雄. 1991. 新派の本と花柳章太郎のこと. 本（講談社），16（2）（175）：4.

太郎《日本新剧史（上卷）》（理想社，1955 年）、松本伸子《明治演剧论史》（演剧出版社，1980 年）、大笹吉雄《日本现代演剧史 明治·大正篇》（白水社，1985 年）。第二类是当事人的回忆录，如河合武雄《女形》（双雅房，1937 年）、喜多村绿郎《我的艺谈》（《日本艺谈》，九艺出版，1978 年）、喜多村绿郎《喜多村绿郎日记》（《日本艺谈》，九艺出版，1978 年）、喜多村绿郎《喜多村绿郎日记》（喜多村九寿子编、演剧出版社，1962 年）、喜多村绿郎《新派名优喜多村绿郎日记》（3 卷）（红野谦介、森井マスミ编，八木书店，2010—2011 年）、花柳章太郎《役者马鹿》（三月书房，1964 年）、花柳章太郎《技道遍路》（二见书房，1943 年）、花柳章太郎《雪木屐》（《日本艺谈》，九艺出版，1978 年）、花柳章太郎《花柳章太郎艺谈》（《东京新闻》，1951 年 9 月）。第三类是新派的专业研究书，如柳永二郎《新派五十年兴行年表》（双雅房，1937 年）、柳永二郎《新派之六十年》（河出书房，1948 年）、柳永二郎《绘番附·新派剧谈》（青蛙房，1966 年）、柳永二郎《木户哀乐：新派九十年的步履》（读卖新闻社，1977 年）、波木井皓三《新派之艺》（东京书籍，1984 年），大笹吉雄《花颜之人：花柳章太郎传》（讲谈社，1991 年）、神山彰《近代演剧的水脉》（森话社，2009 年）等。除神山彰《日本的新派、新剧和春柳社》一文（《文明戏研究的现在》东方书店，2009 年）以外，日本的戏剧研究者们很少关注到新派和中国话剧的关系。

关于文明新剧，则有中、日、欧美等地区学者的研究。首先，中国国内的资料和研究成果大致可分为四类。第一类是《申报》《新闻报》《大公报》《民立报》等同时代的报纸以及《新剧杂志》《游戏杂志》《俳优杂志》《戏剧丛报》等杂志上刊登的文章，主要是剧评和广告。第二类是通史、概论型著述，主要有朱双云《新剧史》（上海新剧小说社，1914 年）、范石渠《新剧考》（上海中华图书馆，1914 年）、周剑云主编《鞠部丛刊》（上海交通图书馆，1918 年）、徐慕云《中国戏剧史》（世界书局，1938 年）、陈白尘·董健主编《中国现代戏剧史稿》（中国戏剧出版社，1989 年）、葛一虹主编《中国话剧通史》（文化艺术出版社，1990 年）、田本相·宋宝珍《中国百年

话剧史述》（辽宁教育出版社、2013 年）、傅瑾《20 世纪中国戏剧史（上、下）》（中国社会科学出版社、2016—2017 年）等。另有上海图书馆编《中国近现代话剧图志》（上海科学技术文献出版社，2008年）、刘平《中日现代演剧交流图史》（生活·读书·新知三联书店，2012 年）等"图史"，提供了丰富的图片资料。第三类是回忆录，欧阳予倩《回忆春柳》《谈文明戏》（《中国话剧运动五十年史料集（第一辑）》，中国戏剧出版社，1958 年）、欧阳予倩《自我演戏以来：1907—1928》（中国戏剧出版社，1959 年）、徐半梅《话剧创始期回忆录》（中国戏剧出版社，1957 年）、林天民《三十年来我们的话剧运动》（《剧教》第 1 卷第 11、12 期合并号，1941 年 12 月）、熊佛西《戏剧生活的回忆：记民国初年的文明戏》（《文学创作》第 1 卷第 6 期、1943 年）、梅兰芳《戏剧界参加辛亥革命的几件事》（《戏剧报》第 Z6 期，1961 年）等，都是直接或间接参与过文明新剧运动的老艺术家的宝贵证言。第四类是改革开放以来出现的文明新剧研究专书和论文。最有代表性的是袁国兴《中国话剧的孕育与生成》（中国戏剧出版社，2000 年）、黄爱华《中国早期话剧与日本》（岳麓书社，2001 年）。两部专著都是对文明新剧进行系统性研究的成果，前者首次具体论述了从清末中国人刚开始接触西方戏剧到五四现代话剧形成的文明新剧的发展历程，其中"来自日本的冲击波"和"《不如归》与家庭戏"两章，以新派剧为中心考察了新派剧对文明新剧的影响。后者将重点放在春柳社，同时关注春阳社、进化团、光黄新剧同志社、开明社等剧团，详细考证了春柳社等在日本的演出活动，并分析了日本新派剧和新剧对文明新剧的影响。此外，王凤霞《文明戏考论》（广东高等教育出版社，2011 年）收录了《王钟声新考》（《戏剧艺术》，2008 年第 6 期）、《早期话剧：从革命戏到商业剧的艰难迈进——任天知辛亥、壬子年戏剧活动新考》（《浙江艺术职业学院学报》第 7 卷第 2 期，2009 年）等论文，以《申报》《民立报》为中心发掘了诸多一手史料，探讨了文明戏的内涵、外延，发掘了剧本和幕表，不仅关注春柳社、新民社、民鸣社等大剧团，还言及高等新剧团等存在时间较短的小剧团，填补了以往研究的空

白。其他，如丁罗男《论我国早期话剧的形成》（《二十世纪中国戏剧整体观》，文汇出版社，1999 年）、顾文勋《九十年来文明戏研究述评》（《戏剧》，2005 年第 2 期）、顾文勋《新剧戏单过眼录》（《戏剧艺术》，2008 年第 4 期）等研究从理论和史料两方面都推进了文明新剧研究，《文明戏研究文献目录》（顾文勋等著，濑户宏等编，好文出版，2007 年）还整理了 2006 年以前中日两国对文明新剧的研究。台湾学者钟欣志的《清末上海圣约翰大学演剧活动及其对中国现代剧场的历史意义》（《戏剧艺术》，2010 年第 3 期）、《晚清新知识空间里的学生演剧与中国现代剧场的缘起》（台北《戏剧研究》第 8 期，2011 年）、《越界与漫游：寻觅现代观众的"钟声新剧"》（台北《戏剧学刊》第 14 期，2011 年）等，利用包括英文文献在内的一手资料，对学生演剧、钟声新剧等进行了更深入的研究。

2007 年 2 月在早稻田大学、2009 年 12 月在华南师范大学、2012 年 12 月在中国戏曲学院、2015 年 11 月在杭州师范大学、2017 年 11 月在上海戏剧学院分别召开了新潮演剧国际学术研讨会，会后出版了新潮演剧研究系列论文集：《文明戏研究的现在》（日文，东方书店，2009 年）、《清末民初新潮演剧研究》（广东人民出版社，2011 年）、《新潮演剧与新剧的发生》（学苑出版社，2015 年）、《新潮演剧与中国戏剧的现代性追求》（文汇出版社，2017 年）。袁国兴教授在上戏的会议上，做了题为"新潮演剧与中国现代文学意识的发生"的报告（后刊登于《戏剧艺术》），指出："新潮演剧开启了中国现代言语白话文学意向，启迪了人们对新审美意象的追求，促使传统小说意识发生了蜕变，对印刷媒体的繁荣和大众新文学的兴起影响深远，从而催促了中国现代文学意识的发生。"[1]进一步阐明新潮演剧的现代性及其对于中国新文学的推动作用。

日本学者的研究可分为以下三类：第一类，1907 年到 1914 年在日本报纸杂志上刊登的介绍和剧评。第二类，20 世纪 50—60 年代的研究论文，如滨一卫《关于春柳社的黑奴吁天录》（《日本中国

①袁国兴. 2018. 新潮演剧与中国现代文学意识的发生. 戏剧艺术，3：4.

学会报》第 5 集，1953 年 3 月），中村忠行《春柳社逸史稿（一）（二）》
（《天理大学学报》第 22 卷—23 卷，1956—1957 年），两者都考察了
春柳社在东京的演出活动，其资料价值至今依然得到很高的评价，
但他们都没有考察中国国内的文明新剧。第三类，20 世纪 70 年代
末至今的研究论文。摄南大学教授濑户宏是最早关注、发掘和整理
《申报》相关史料的学者，《申报所载春柳社上演广告》（《长崎综合
科学大学纪要》第 29—30 卷，1988—1989 年）、《民鸣社上演剧目
一览》（翠书房，2003 年）、《新民社上演剧目一览》（《摄大人文科
学》9 号，2001 年 9 月）等夯实了文明新剧研究的基础，后收录于
专著《中国话剧成立史研究》（东方书店，2005 年），该专著 2006
年获得日本演剧学会颁发的"河竹奖"，笔者将其译为中文版（《中
国话剧成立史研究》，厦门大学出版社，2015 年）。中央大学教授饭
塚容关注日本的剧目在中国如何被翻译和搬演，如《"杜司克""热
血""热泪"——日中两国的"杜司克"接受史》（《中央大学文学部
纪要》152 号，1994 年 3 月）等系列论文，收录于专著《中国的"新
剧"与日本》（中央大学出版部，2014 年）。大阪市立大学教授松浦
恒雄的研究《文明戏与梦》（《中国学志》20 号，2005 年）、《文明戏
的实像——中国戏剧的近代意识》（高瑞泉等编，《中国城市知识分
子研究——近世·近代知识阶层的观念和生活空间》、大阪市立大学
研究生院文学研究科 COE 国际研讨会报告书，大阪市立大学院文学
研究科城市文化研究中心，2005 年）点明了文明新剧的多样性及其
价值。神户大学森平崇文的《"通俗话剧"以后的文明戏——以 20
世纪 50 年代的上海为中心》（《演剧映像学》，2010 年第 2 期）推翻
了文明新剧在 20 世纪 20 年代以后受商业主义影响而没落的固有印
象，以翔实的资料论证了文明新剧在 20 世纪 40—50 年代的演出情
况，后收录在专著《社会主义改造下的上海戏剧》（研文出版，2015
年）中。另外，森平崇文的《五四时期的郑正秋——报纸·演剧·公
共空间》（《野草》95 号，2015 年 2 月）以及《剧评家郑正秋——以
〈民立报〉和〈民权报〉为中心》（《饕餮》20 号，2012 年 9 月），首
次对文明新剧剧评家进行深入研究。

新派剧和文明戏的研究力量主要集中在中日两国，而在欧美以英文撰写的研究主要有：鲁特·安妮·赫德（Ruth Anne Herd）[1]和刘思远（Siyuan Liu）[2]的两篇学位论文。前者以春柳社为中心讨论了新派的影响，得出新派剧给予春柳社消极影响的结论。后者2013年3月正式出版[3]，从国家（战争）、文学、演技的角度论述了新派对文明戏的影响，以世界剧场的眼光，关注新派剧如何受到西方戏剧影响，这种影响又如何波及了文明新剧。

以上研究主要从五个层面展开：文明新剧的起源（传统戏剧、日本戏剧、西洋戏剧），文明新剧的发展阶段（萌芽期、旺盛期、没落期），文明新剧的命运（没落的原因），文明新剧和传统戏剧以及现代话剧的关系，文明新剧和外国戏剧（主要是日本新派剧和话剧）的关系。本书在具体参照并探讨以往研究的同时，以文明新剧与新派剧的互动为中心，通过挖掘大量新史料，从剧本的翻译、舞台艺术、中日间剧团和戏剧人的往来等角度继续推进文明新剧的研究，力图展现清末民初中日新潮演剧的跨文化阐释与传播的细部景观和重要意义。

三、研究方法

本书的研究对象是中日两国的新潮演剧，这些戏剧实践虽然已成为历史，我们无法身临其境去欣赏观摩，但还可以利用影像、图像、文字等资料去靠近它、揭开它神秘的面纱。当然，19世纪末和20世纪前20年，不仅记录戏剧的影像资料无从寻觅，图像资料也

[1] Ruth Anne Herd. 2001. *THE INFLUENCE OF JAPANESE 'SHIMPA' DRAMA ON THE BIRTH AND DEVELOPMENT OF CHINESE EARLY MODERN DRAMA*. St. Cross College. Thesis submitted towards the degree of Dhilosophy. Hilary Term.

[2] Siyuan Liu. 2006. *THE IMPACT OF JAPANESE SHINPA ON EARLY CHINESE HUAJU*. Submitted to the Graduate Faculty of Arts and Sciences in partial fulfillment of the requirements of the Draduate Faculty of Arts and Sciences in partial fulfillment of the requirements for the Draduate Faculty of Arts and Sciences.

[3] Siyuan Liu. 2013. *Performing Hybridity in Colonial-modern China*. New York: Palgrave Macmillan.

相当有限。因此,本书主要利用的资料是刊登在报纸杂志上的广告、剧评等文字资料,并以实证的历史研究的方法,以细节还原的手法去呈现中日两国新潮演剧的交流图景。

同时,戏剧是一门融文学、音乐、表演、舞美、剧场等各要素为一体的综合艺术,本研究不局限于剧本(文学)研究,还采用了剧场研究的方法,关注演出史,即戏剧作品在诞生和演出过程中与社会、文化、观众发生的互动。新潮演剧是中日两国最早出现的近代戏剧,承载着近代人的思考、行动和身体表象,与近代社会一起成长。例如随着近代战争和革命的兴起,文明新剧和新派剧上演了大量战争题材的作品,它们如何产生和演出,如何与战争互为推动,中日之间又呈现了怎样的影响关系,是本研究要解决的课题之一。

本书涉及中日两国的新潮演剧,因此比较文学、比较戏剧学的研究视角和方法贯穿始终。剧目如何被翻译搬演?以"男旦"为代表的表演艺术为何被保留了下来?新式剧场与传统剧场有何差别?新戏剧的统合机构起到了怎样的作用?往来于中日之间的文明新剧剧团和戏剧人从日本戏剧界汲取了怎样的养分?对于这些问题,本书都将以比较戏剧学的方法加以探讨。

四、主要观点

本书第一章分析介绍近代新潮演剧发生和发展的社会文化环境。伴随着国家和社会近代化发展的步伐,中日两国戏剧界出现了新的动向,即传统戏剧的改良与新潮戏剧的形成。新戏剧的诞生和发展离不开新的社会文化环境以及新戏剧人的出现,同时也离不开接受新戏剧的观众即近代市民阶层的登场。

第二章探讨中日两国新潮演剧的演出内容和特征。文明新剧和新派剧有着相似的发展轨迹:两者最初均以演说的形式出现,进而穿上戏剧的外衣,宣传新思想;随着戏剧形式的完善,二者均被用来再现社会现实的特征,描摹战争场面,在近代的革命和战争中迅速成长为独立的戏剧形态。战争和革命结束后,社会趋于稳定,反映家庭、爱情和生活的情节剧成为两国新潮演剧热衷演出并受观众

喜爱的剧目类型。例如《不如归》是新派家庭剧代表剧目，文明新剧将其翻译并搬演到国内；《茶花女》是法国作家小仲马的名著，新派剧和文明新剧都不约而同地将其改编并演出，在民国初年的中国，甚至还衍生出《新茶花》这样不仅在文明新剧舞台上炙手可热，在改良京剧舞台上也常演不衰的名剧；又如莎翁名剧《哈姆雷特》，春柳社领导人陆镜若在日本留学期间参与了文艺协会的《哈姆雷特》公演，受莎剧翻译和研究大家坪内逍遥影响，回国后陆镜若也尝试搬演莎剧。而另一方面，郑正秋等人根据林纾译《吟边燕语》改编的《窃国贼》，则成为中国观众最早接触到的《哈姆雷特》公演剧目。

第三章以艺术论的形式，首先探讨了新派剧女形艺术和文明戏男旦艺术的传承、发展以及各自不同的历史命运。其次关注了中日两国近代新式剧场的登场、剧场内部的改造、舞台美术的革新等，分析新派剧的革新公演对逗留日本的中国留学生产生了怎样的影响。最后考察了中日两国新潮演剧的统合机构——"新剧俱进会"和"新派俳优组合"的成立始末及历史意义。

第四章通过剧团剧人的个案研究，阐明中日戏剧交流的具体事实和经过。首先探讨了李叔同起草的春柳社文艺研究会简章、春柳社演艺部专章与坪内逍遥创立的文艺协会会则的关系；陆镜若在新派演员藤泽浅二郎开办的"东京俳优养成所"、坪内逍遥开办的"演剧研究所"的学习经历；民众戏剧社与小山内薰的"自由剧场论"之间的联系。其次考察了文明新剧创始人任天知的旅日经历及其戏剧活动；徐卓呆（徐半梅）的日本留学经历以及留学期间的创作和翻译活动。最后考察了文明新剧六大剧团之一，开"歌舞新剧"之先河、以自有乐团、擅长跳舞、擅演洋装戏而著称的开明社的演剧活动。

附录收录一篇资料：详细记录文明新剧第一个统合机构——"新剧俱进会"成立及其活动经过的史料，即从 1912 年 7 月 1 日至同年 9 月 20 日连载于《太平洋报》中的专栏《新剧俱进会消息》。附录还收录了两篇论文：一篇考察上海最早的爱美剧团"实验剧社"的

成立、宗旨、戏剧活动、演剧特征，并探讨其在中国话剧史中的地位和作用；另一篇首次通过英、日、中三个文本的比较研究，考察包天笑译《梅花落》的翻译底本，阐明黑岩泪香日译本翻译和改编之"鬼斧神工"为包天笑中译本的"脍炙人口"提供了前提条件，而包天笑的巧妙译笔和文化植入使中译本彻底本土化，并成为清末民国时期小说界的明星。

第一章　中日两国新潮演剧之生成

第一节　近代化和戏剧改良

19 世纪中叶以降，在迈入近代的时间点以及随后的发展进程中，中日两国虽存在一定的时间差，但社会文化方方面面的近代化已为大势所趋。戏剧界也如此，一方面西方文化和戏剧大量涌入，一方面戏剧不再是安居一隅的消遣，戏剧前所未有地与国家、历史、教育紧密地联系在一起，迎来了自身翻天覆地的变化。

一、清末民初的戏剧改良

（一）初遇"外国戏剧"

清末第一批开眼看世界的知识分子以及出洋考察的官员中，有部分人走进外国剧院观剧并留下了记录。如：

> 巴黎倭必纳推为海内戏馆第一，壮丽雄伟，殆莫与京。凡至巴黎者，人辄问看过倭必纳否，以此夸耀外人。……正面两层，下层大门七座，上层为散步长厅。后面楼房数十百间，为优伶住处，望之如离宫别馆也。长厅之内，阶墀栏柱皆白石及锦文石为之。中间看楼五层，统共二千一百五十六座。其第一层附近戏台两厢，专为伯理玺天德、上下议政院首领座次，余皆各官绅论年长租，非由官绅送看，无从得其照票。上四层坐位，始由馆主租售。戏台后亦有长厅，为演戏者散步之所。优伶以二百五十人为额，著名者辛工自十万至十二万佛郎，编戏填词者，每演一次取费五百佛郎，至四十次后减为二百。国家

每年津贴该戏馆八十万佛郎，可以知其取资之宏富矣。[①]

　　夜偕从官至戏院，场广可容二千人，前为广台，台下置鼓吹各部，共八十人，中为平厅，周四围以雅座，为楼八层，最下设俄皇正宝座，须有客至乃同入台，两旁各设俄皇便坐，均饰金碧帷幔。俄主亦不时与妃嫔偕来，殆与民同乐之意。今新主尚守孝服，故未能来。出名《鸿池》，假托德世子惑恋雁女，而妖鸟忌之，声光炫丽，意态殊佳。并演宫中招集各国乐妓跳舞，或百人，或六七十人，衣装随时变换，皆鲜艳夺目。每更一曲，则以布遮之，及复开，而场中陈设并异，油画山水几于逼真，远望直若重岩叠嶂，有类数十里之遥者。若设为市镇，则衢巷纷歧，俨然五都之市，康庄旁达也。至于曲中节目，则不免近于神仙诡诞之说，与中土小说家言略同，不必赘述。[②]

　　然寻思欧美戏剧所以妙绝人世者，岂有他巧？盖由彼人知戏曲为教育普及之根源，而业此者又不惜投大资本、竭心思耳目以图之故。我国所卑贱之优伶，彼则名博士也，大教育家也；媟词俚曲，彼则不刊之著述也，学堂之课本也。如此，又安怪彼之日新而月异，而我乃瞠乎气候耶！今之倡言改良者抑有人矣，顾程度甚相远，骤语以高深微眇之雅乐，固知闻者之惟恐卧。必也，但革其闭塞民智者，稍稍变焉，以易民之观听，其庶几可行欤？[③]

　　以上三个例子展示了中国人初次接触西方戏剧时的感受，体现了对西方戏剧由表及里的认识过程。由于语言和文化的隔阂，他们的关注点大都不在戏剧本身，而在于剧场建筑、舞台布景等视觉要

① 黎庶昌. 1981. 西洋杂志（1876）. 喻岳衡、朱心远，校点（走向世界丛书）. 长沙：湖南人民出版社，109-110.

② 王之春. 2010. 使俄草卷三（1894—1895）// 王之春集（二）. 赵春晨，曾主陶，岑生平，校点. 长沙：岳麓书社，671.

③ 戴鸿慈. 1982. 出使九国日记（1906）. 陈四益，校点（走向世界丛书）. 长沙：湖南人民出版社，122.

素。同时，他们了解到戏剧在西方的地位很高，国家给予支持和补贴，戏剧家被看作教育家。因此，也从教育群众这一戏剧的功用性出发，认识到戏剧改良的必要性。①

那么同处东亚，先于中国迈入近代的邻国日本，其戏剧艺术又呈现出怎样的景象？清末学者王韬（1828—1897）曾记录了自己1879年游历日本时观看歌舞伎的感受。

> 日本优伶，于描情绘景，作悲欢离合状，颇擅厥长。惟所扮妇女，多作男子声。……老优岩井半四郎，其齿已逾五十外，而装束登场作女子状，殊觉婀娜如二十许人，余谓剧场中岂别有延年术欤！……总之，东西洋戏剧：鱼龙曼衍，光怪陆离，则以西国胜；庐舍山水，树木舟车，无不逼真，兼以顷刻变幻，有如空中楼阁弹指即现，则以日本为长。②

王韬关注到演员的演技，特别是"女形"（男旦）的表演，声音仍为男子，而描摹女子动作神态却惟妙惟肖。同时，因为他也曾游历欧洲，亲自观看过欧洲戏剧，比较日本和西方戏剧后，他认为在舞台上呈现自然和社会景致时，日本的大道具和小道具都更加逼真，且利用旋转舞台可以迅速转换场景。

驻日公使黄遵宪（1848—1905）在《日本国志》（卷三十六，《礼俗志三》，1887）中也介绍了日本歌舞伎。

> 芝居 演戏，国语谓之芝居，因旧舞于兴福寺门前生芝之地，故名。辟地为广场，可容千余人。场中为方罫形，每方铺红氍毹，坐容四人。场之正面为台，场下施大转轮，轮转则前出下场，后出上场矣。场之阶下为桥，亦有由阶下上场者。场护以巨幕，绰板乱敲，撤幕戏作。每一出止，幕复下垂。每日

① 关于出洋考察记录中涉及的外国戏剧内容，左鹏军（《近代传奇杂剧研究》，广州：广东高等教育出版社，2001）、孙柏（《十九世纪西方演剧与晚清国人的接受》，上海：上海人民出版社，2021）做了详细考证。

② 王韬. 1982. 扶桑游记（1879）. 陈尚凡，任光亮，校点（走向世界丛书）. 长沙：湖南人民出版社，234.

始卯终酉。鼓声始震，例为三番叟舞，七福神舞，猩猩舞，次演古事。场中陈列之物，一一皆惟妙惟肖，即山林楼阁，亦复架木插树，以拟似之。优人有舞而无歌，场侧设一小台，别有伶人跪白其所演事，如古之平话，声甚凄厉。乐器止有三弦、笛子、钲鼓而已。戏场之外一带皆酒楼茶馆，凡数十家，游人麋聚，意阑兴倦，则懂于是，饮于是，必至夕乃散。观者多携家室，妇女最多。每演至妙处，则拍掌喝彩之声，看棚殆若震陷，或演危苦幽怨之事，妇女皆挥涕饮泣，以助其哀。其铁石心肠之人，每每含辛以为泪，否则众訾其无情。优人声价之重，直与王公争衡，妇女无不倾倒者。[①]

黄遵宪的观察可谓相当细致，虽寥寥数语，却从舞台布景（幕布、旋转舞台、逼真的舞台布景和道具）、表演形式（优人有舞而无歌、别有伶人跪白）、观众（妇女最多，喝彩饮泣）、演员地位（直与王公争衡）等层面较为全面地介绍了歌舞伎的特征。

日本的传统戏剧歌舞伎，融歌唱、说白、音乐、舞蹈为一体，与中国传统戏剧集大成者京剧一样，比起写实，更体现出"写意"的特征。然而仔细比较，二者又有很大的不同。表演方面，京剧演员必须掌握"唱念做打"四门技艺，"唱"是最核心的演技，演员边唱边演。而歌舞伎演员的表演核心是"做"（形体动作）和"念"（科白），音乐和唱则由净琉璃乐师负责。因此除了以舞蹈为主的剧目外，歌舞伎具有台词剧的特征。舞美方面，京剧很少使用背景和道具，最常见的道具仅桌子（代表餐桌、床、灵堂、建筑物、山）、椅子（代表井、墙、山坡、书房）、旗帜（代表车、火、风、水）、鞭子（代表马、船）、枷锁（代表犯人）、拂子（代表神仙）、人偶（代表婴儿）等。而歌舞伎的舞台背景和道具远比京剧复杂得多，在追求艺术美的同时，兼具写实的特征。大道具包含背景画（書割）、建筑物（屋体）、岩石以及树木等。小道具包含日常生活中使用的真实道具

① 黄遵宪. 2005. 日本国志（下卷）. 天津：天津人民出版社，877-878.

（本物）以及为了增强效果而制作的舞台用道具（拵え物），真实道
具用于营造相应场景的真实性。另外，传统的京剧演出中不用"幕"，
根据出场人物的关系分"场"演出，没有西方戏剧中按照时间和空
间转换的分幕概念。而歌舞伎演出中使用幕布，如开幕和闭幕时使
用"定式幕"、更换舞台布景时使用"浅葱幕"等。由此简单粗略地
比较可以发现，歌舞伎在表演、舞台布景和道具、幕的使用方面比
京剧更接近西方戏剧。而新派剧正是在继承歌舞伎的这些特征的基
础上，融合西方戏剧的要素，而发展出来的一种能够反映同时代社
会生活的台词剧（话剧）。20 世纪初赴日的留学生们所观看并为之
所吸引的，正是这种被称为"新派"的新潮演剧。

　　基于出洋知识分子和官员的考察和奏请，清政府亦逐渐意识到
戏剧改良的必要。1906 年 4 月 20 日，御史乔树楠上奏应普及法律
并"改良戏曲，化俗立本，下令巡警部知之"[①]。1906 年 7 月—10
月，当时的广东潮州府知府吴荫培赴日考察日本的警察制度及文化
教育设施，回国后，经"考察宪政五大臣"之一的端方上奏朝廷时，
提及戏曲改良。

　　　　戏剧宜仿东西国形式改良，将使下流社会移风易俗，惟戏
　　剧之影响最速。日本演戏，学步欧美，厥名芝居，由文学士主
　　笔，警察官鉴定，所演皆忠孝节义有功名教之事，说白而不唱
　　歌，使尽人能解。中国京沪等处戏剧已渐改良，惟求工于声调，
　　妇孺不能遍喻，似宜仿日本例，一律说白，其剧本概由警察官
　　核定。此事虽微，实于风俗人心大有关系。[②]

　　吴荫培首先强调戏剧对于民众教育和移风易俗的作用，然后建
议应模仿日本戏剧做两方面的改革：去掉唱并使用说白、剧本由警

　　① 转引自中村忠行. 1952. 晚清に於ける演劇改良運動（二）——旧劇と明治の劇壇と
の交涉を中心として. 天理大学学报，8：52.

　　② 吴荫培. 1999. 岳云庵扶桑游记（1906）//王宝平，编. 晚清中国人日本考察记集成：
教育考察记（下）. 杭州：杭州大学出版社，764.

察审核。翌年，清政府回应了这份奏呈，下令民政部，要求各省严禁有伤风俗的戏曲演出。例如《河南官报》载："改良戏曲 江督端午帅代奏：知府吴荫培出洋回国，条陈考察事宜一折。其条陈内有改良戏剧一条，经民政部会议：以为有裨风化，惟仿照日本例，一律说白，不用唱歌，按之本国习惯，未便猝改，拟由各省就所演戏剧，加意改良，以正人心而端风俗等。因咨行到豫，近闻抚院札饬三司，凡戏剧中有碍风化者，一律严禁，并饬分行各地方官一体遵办云。"①

当然，接触外国戏剧，除了去国外，在当时的上海也是可以实现的。1867 年，位于英租界的兰心大戏院（Lyceum Theatre）建成使用，成为上海最早的西式剧院，主要供外国剧团和外国侨民的剧团演出。另外，20 世纪初，随着虹口地区日本侨民聚居地的发展，类似"东京席"这样的日式小剧场也应运而生，定期举行公演。关于这两个剧场，文明新剧创始人之一的徐半梅回忆道：

> 兰心大戏院每两三个月一次的 A.D.C. 剧团演出，我必定去做三等看客，躲在三层楼上欣赏。我还发现一处日本的小型剧场，在虹口文路。这是把一座中国式三上三下的房屋，将楼面改造成剧场，连天井也消灭在内，居然这小剧场也可以容二百人光景。……辍演后，又有第二个剧团来演，一年到头，总是川流不息的演出。我便常常去看，成了一个老主顾了。②

兰心的戏以外国侨民为对象，使用外语，除了徐半梅这样的极少数知识分子和戏剧爱好者外，对当时的上海普通观众并未产生大的影响，但作为展示外国戏剧文化的窗口兰心起到了积极作用。中国的近现代戏剧改良运动以上海为主要舞台，其原因和上海的特殊性密切相关。关于上海的特殊性，刘建辉曾指出："上海的近代是以独一无二的广阔的传统文化基地'江南'为前者和以西方列强的殖

① 本省纪事（1907）// 陈月英、于宏敏，编. 2006. 河南戏剧活动报刊资料辑录（1907—1949）. 北京：中国戏剧出版社，1.

② 徐半梅. 1957. 话剧创始期回忆录. 北京：中国戏剧出版社，22.

民地为后者的两方不断冲突和融合的过程，其所具有的'魔性'正是由这两个相反的异质空间的相互侵犯和相互渗透所衍生出来的。"①因为租界的存在，上海不断接受西方文明的洗礼，传统文化的束缚相对薄弱；也正因为租界是清政府权利无法控制的区域，上海常常成为反政府运动的中心。传统文化和西方文化在不断的冲突和融合中，产生了连接传统和现代之间的近代文化，包括戏剧文化。而随着上海成为中国最大的贸易港，其经济实力以及不断成长壮大的市民阶层，为戏剧等娱乐产业的发展提供了最丰饶的土壤。

（二）戏剧改良论

如上，受外国戏剧的影响，戏剧在民众教化方面的巨大功效越来越受到重视。正如学者指出的那样："毕竟，在过去千百年中，戏曲和宗教是形塑中国下层社会心灵视界的两种最重要的工具；在宗教普遍受到知识阶层的挞伐、扬弃，而新的、更有效的教化媒体尚未出现之际，戏曲很自然就成为再造人心的最佳选择。"②。

1902 年 11 月，《新小说》在横滨创刊，梁启超发表《论小说与群治之关系》，提出著名论断："欲新一国之民，不可不先新一国之小说"，将一直被排斥于正统学问外的小说引入人们的视界，掀起了所谓的"小说界革命"。这里的"小说"概念中也包含了剧本，梁启超亲自创作《劫灰梦》（《新民丛报》创刊号，1902 年 2 月 8 日），《新罗马》（《新民丛报》第 10—13、15、20、56 号，1902 年 6 月 20 日—11 月 14 日、1904 年 11 月 7 日）、《侠情记》（《新小说》创刊号、1902 年 11 月 14 日）等传奇剧本。受梁启超影响，无涯生（欧榘甲）《观戏记》（《文兴报》1902 年），陈佩忍《论戏剧之有益》（《二十世纪大舞台》1904 年），蒋观云《中国之演剧界》（《新民丛报》第 3 年第 17 期，1905 年）、《告优》（《俄事警闻》1904 年 1 月 17 日），健鹤《改良戏剧之计画》（《警钟日报》1904 年 5 月 30—6 月 1 日），

① 劉建輝. 2010. 魔都上海——日本知識人の「近代」体験（増補）. 東京：筑摩書房，11.

② 李孝悌. 2001. 清末的下层社会启蒙运动：1901—1911. 石家庄：河北教育出版社，164-165.

三爱（陈独秀）《论戏曲》（《新小说》第 2 卷第 2 期，1905 年），箸夫《论开智普及之法首以改良戏本为先》（《之罘报》第 7 期，1905年），天僇生《剧场之教育》（《月月小说》第 2 卷第 1 期，1908 年）等戏剧改良论相继问世[①]，它们的主要内容包括以下三个方面：

首先是对传统戏剧的批判。欧榘甲指出传统戏剧演的都是"红粉佳人、风流才子、伤风之事、亡国之音"（《观戏记》），蒋观云介绍日本人批评中国戏曲——"中国剧界演战争也，尚用旧日古法，以一人与一人，刀枪对战，其战争犹若儿戏，不能养成人民近世战争之观念""中国之演剧也，有喜剧，无悲剧。每有男女相慕悦一出，其博人之喝彩多在此，是尤可谓卑陋恶俗者也"。他对这些批评表示肯定，并认为"深中我国剧界之弊者也"（《中国之演剧界》）。

其次是以外国戏剧为例，高度评价戏剧的社会和教育功效。欧榘甲记述：在法国，大剧院里演出普法战争的场面，激发了国民同仇敌忾的感情；在日本，观众看到舞台上维新志士流血捐躯、民众处于水深火热时："且看且泪下，且握拳透爪，且以手加额，且大声疾呼，且私相耳语，莫不曰我辈得有今日，皆先辈烈士为国牺牲之赐，不可不使日本为世界之日本以报之。"并感慨："为此戏者，其激发国民爱国之精神，乃如斯其速哉！胜于千万演说台多矣！胜于千万报章多矣！"（《观戏记》）指出戏剧在培养爱国精神上，其速度胜于演说和报章。天僇生也说："吾以为今日欲救吾国，当以输入国家思想为第一义。欲输入国家思想，当以广兴教育为第一义。然教育兴矣，其效力之所及者，仅在于中上社会，而下等社会无闻焉。欲无老无幼，无上无下，人人能有国家思想，而受其感化力者，舍戏剧末由。盖戏剧者，学校之辅助品也。"（《剧场之教育》）直言剧场即学校的辅助品。箸夫也指出普及戏曲的必要性来源于："中国文字繁难，学界不兴，下流社会，能识字阅报者，千不获一，故欲风气之广开，教育之普及，非改良戏本不可。"（《论开智普及之法首以改良戏本为先》）而改良后的戏曲，其有效性不言而喻："举凡士庶

① 除了《告优》和《改良戏剧之计画》外，其他文章均收录于阿英（1960）。

工商，下逮妇孺不识字之众，苟一窥睹乎其情状，接触乎其笑啼、哀乐，离合悲欢，则鲜不情为之动，心为之移，悠然油然，以发其感慨悲愤之思而不自知。"（《论戏剧之有益》）陈独秀则直截了当地对戏曲的功效给予最高的评价，即"戏园者，实普天下人之大学堂也；优伶者，实普天下人之大教师也"。（《论戏曲》）

最后，改良论者提出了戏剧改良的方法。他们高度评价的是改良后的新戏剧，健鹤以日俄战争中，日本新派剧演员川上音二郎夫妻亲赴朝鲜取材，把相机记录下来的战争情景再现到舞台上为例，认为新戏剧是"描摹旧世界之种种腐败，般般丑恶而破坏之；撮印新世界之重重华严，色色文明，而鼓吹之是也。"（《改良戏剧之计画》）即现实主义的写实剧。欧榘甲 1902 年提出"一曰改班本，二改曰乐器"，几年后，陈独秀提出了更具体的方案：（一）宜多新编有益风化之戏。（二）采用西法。戏中有演说，最可长人之见识，或演光学、电学各种戏法，则又可练习格致之学。（三）不可演神仙鬼怪之戏。（四）不可演淫戏。（五）除富贵功名之俗套。《论戏曲》）这些改良意见主要着眼于戏曲的演出内容，对戏剧形式和演出等都没有提出具体的意见。一方面缘于改良论者大都不是戏剧领域的专家，更因为他们呼吁改良的目的不在于戏曲本身，而在于利用戏曲去改良社会和教育民众。当然，无论是批评还是赞美，如此多的知识分子关注戏曲、议论戏曲，纵观历史，未曾有之，可谓清末戏剧改良之大现象。

随着改良论的普及，改良剧本的创作和演出也在 1903 年以后逐渐繁荣起来。首先，改良戏本如雨后春笋般问世。1903 年，《黄帝魂》收录了《少年登场》和《叹老》，相继发表的还有玉瑟斋主人《血海花》、横江健鹤《新中国》、浴血生《革命军》等十几部作品；1904 年则有吴梅《风洞山》和《俄占奉天》、春梦生《学界潮》《团匪魁》和《维新梦》等三十多部作品。它们大多采用中国传统的"传奇"形式创作而成，仅供阅读，极少能被演出。一方面受传奇高于小说之传统观念的影响，另一方面梁启超也没有阐释过小说和戏曲的不同，因此，这一系列的仿作亦沿袭了"传奇"的形式。当然，以演

出为前提而创作的"班本"也陆续出现。梁启超逗留日本期间，为横滨大同学校音乐会的余兴演出，创作了《班定远平西域》（《新小说》第2卷第7—9期、1905年8月—10月）。该作作为"通俗精神教育新剧本"被演出，"首次将幕、写实的背景与固定空间的创造结合到了一起"[①]。在梁启超的另一部作品《劫灰梦》中，"在使用唱这一传统手法的同时，又加入了演说，在传统戏剧的范畴内有效地宣传了启蒙思想。这种方式伴随新兴媒体的大规模传播而深入人心"[②]，均可谓划时代的剧作。

　　与此同时，戏剧界内部亦开始尝试改良戏曲的演出，如上海的京剧演员汪笑侬（1858—1918）演出《哭祖庙》《党人碑》《博浪椎》《瓜种兰因》（又名《波兰亡国惨》），潘月樵（1869—1928）、夏月润（1878—1932）演出《潘烈士投海》《黑籍冤魂》等改良京剧；北京著名的爱国京剧演员田际云（1864—1925）也致力于传统戏曲的改良，创作演出了《惠兴女士》《越南亡国惨》等剧。另一方面，1896年7月18日，上海圣约翰书院的学生在夏季结业式上，用英语上演了莎士比亚《威尼斯商人》之"法庭一景"，成为学生演剧的先声。受其影响，徐汇公学、南洋公学等学校的学生演剧也迅速开展起来，清末学生演剧一时蔚然可观。

二、明治维新和戏剧改良

（一）演剧界的"文明开化"

　　以明治维新为契机，政治、经济、教育、宗教、文化、风俗等日本社会之各领域都开始沐浴"文明开化"的曙光，戏剧界当然也不例外。最重要的是，正如"演剧"一词是明治时代的产物，指称歌舞伎和外国戏剧一样，比起传统的"芝居"一词，"演剧"一词包含着正式、时髦、前沿的意味。维新后，明治政府为建立新的国民

　　① 張軍. 2009. 梁啓超と演劇. 平林宣和, 訳. 飯塚容, 等編. 文明戯研究の現在. 東京：東方書店, 156-167.

　　② 張軍. 2009. 梁啓超と演劇. 平林宣和, 訳. 飯塚容, 等編. 文明戯研究の現在. 東京：東方書店, 156-167.

统合的思想基础，1872 年 3 月成立教部省，4 月颁布"教则三条"①，任命神官、僧侣、戏作者（剧本家）、讲释师（说书人）为"教导职"，在日本各地宣讲国策。而戏剧的作用也从此时开始受到关注。

 教法ノ人ヲ化シ善ニ導クヤ、政令法律ノ能ク及ブ所ニ非サルナリ。（中略）然レハ則、三座ノ劇場無数ノ談亭モ亦皆教院ナリ。而シテ俳優談客ノ巧芸艶言ヲ以テ人情ヲ興起シ、愚夫愚婦ト雖モ、真ニ能ク感泣歎差セシムル事ハ神職僧徒ノ呶々喋々ノ弁ニ勝ル事遠シ。且世人俳優ヲ愛シテ、之ヲ慕フ事赤子ノ父母ニ於ケルガ如ク之ヲ崇敬スル事神ノ如シ。若シ此口ヲ仮リテ之ヲ言ハ、何事カ従ハザラン、何事カ成ラサラン。是ニ由テ之ヲ考レハ、劇場談亭ニ於テ教院ノ法則ヲ立テ俳優ヲ教導職ニ用ヒハ、人心ヲ化シ風俗ヲ移スニ於テ大益アル事必セリ。②

 教法感化人、劝人为善，非政令法律所能达。……然则三座剧场无数说书场亦为教院。而以俳优谈客之巧艺艳言兴人情，虽为愚夫愚妇，确能使之感泣叹息，远胜神职僧人之喋喋不休。且世人爱俳优、仰慕俳优之情，如赤子崇敬父母一般。如借其口而言之，则无事不从，无事不成。由是考之，于剧场说书场立教院之法则，以俳优为教导职，则势必有益于感化人心移风易俗矣。（笔者译）

明治政府意识到在宣讲国策、改良风俗方面，戏剧的感化力远远大于神官、僧侣，因此启用俳优作为教导职势在必行。而要利用戏剧，则必先改良戏剧，于是下令要去除旧戏中包含的"狂言绮语、残忍猥亵"，以"劝善惩恶"为演剧之第一要义。此后还陆续规定演

 ① 第一条 以敬神爱国为宗旨之事；第二条 明天理人道之事；第三条 奉戴皇上遵守朝旨之事。（第一條 敬神愛国ノ旨ヲ体スヘキ事、第二條 天理人道ヲ明ニスヘキ事、第三條 皇上ヲ奉戴シ朝旨ヲ遵守セシムヘキ事。）

 ② 明治文化全集編輯部. 1967. 開化世相の裏表. 明治文化研究会，編. 明治文化全集（第 24 巻・文明開化篇）. 東京：日本評論社：526.

员须取得执照、承担纳税义务，剧本须接受检阅，历史剧要尊重历史，剧场不再受地域限制、可以自由选址等，提高剧场和演员的社会地位，显示出积极利用戏剧作为教化工具的态度。1872 年，"江户三座"之一的守田座作为明治政府主导的文明国家所不可或缺的文明剧场，在新富町盛大开幕，后更名"新富座"。翌年，包括"江户三座"在内的十个剧场①得到政府的认可，这些对于戏剧界来说都是划时代的变化。

新富座于 1876 年被大火烧毁，1878 年重建开场。座主守田勘弥（1846—1879）从观众和经营者的立场尝试了各种各样的革新，例如邀请高官华族参加开幕仪式，意欲展示新式剧场和演出是"国人向文明迈进的一个证明"②。新富座开场两个月后，在东京府知事松田道之主持下，伊藤博文、依田学海等高官与勘弥、团十郎、菊五郎等歌舞伎演员举行会谈，就演剧应符合道义这一宗旨达成共识。随着戏剧界和政府间的密切交往，歌舞伎演员开始在上流社会的晚会以及宴会上表演余兴节目，新富座成为招待外国贵宾的指定场所之一③，剧院也通过慈善演出等开始发挥新的社会功能。这些变化的背后，与明治政府高官的海外考察以及修改不平等条约这一目标息息相关。

（二）戏剧改良运动

明治维新后，1871 年，为了修改《日美修好通商条约》，以外务大臣岩仓具视为特命全权大使，参议木户孝允、大藏卿大久保利通、工部大辅伊藤博文等人为副使的使节团赴欧美各国考察先进的文化和科学技术。报告书《米欧回览实记》（久米邦武著）详细记录了西方的产业、教育、自然科学等，而关于戏剧，仅有"被邀请到

① 市村座、中村座、守田座、泽村座、喜升座、中岛座、奥田座、桐座、辰巳座、河原崎座。其中市村座、中村座、守田座为"江户三座"。

② 無署名. 1878-06-28. 新富座演劇小言. 劇場新報.

③ 开场后，1979 年 1 月，三代中村仲藏在涩泽荣一主办的三井银行的晚会上表演了《劝进帐》；1779 年 6 月，新富座举办了欢迎德国皇室的演出；1880 年 5 月，新富座举办首次慈善公演。

剧场"这样的只言片语。①但是，他们的观剧体验对明治政府的戏剧政策产生了很大的影响。回国后，岩仓具视认为有必要建立欧洲那样的国立剧场以及发展传统舞乐，于是积极地呼吁保护能乐。同时，副使伊藤博文协助英国留学归来的女婿末松谦澄，在井上馨、外山正一、依田学海、福地樱痴、涩泽荣一等会员，大隈重信、西园寺公望等赞成者的帮助下，于1886年成立"演剧改良会"。这些人都是明治政府的高官、财界名人、学者等所谓的上流阶层，他们推行的戏剧改良运动以修改条约、使日本跻身于西方文明国家之列为目标，是社会制度和风俗习惯西化大潮中的一环。他们对戏剧及其本质并没有深刻的理解，只是把戏剧当作教化的手段，追求表面意义上的高尚、优美和写实。

演剧改良会提出了三个原则：改良旧戏剧的陋习并实际演出好剧、创作戏剧剧本并以此为光荣事业、建设一个构造完善的剧场以供戏剧及其他音乐会等使用。对此，关心戏剧改良的学者们，例如坪内逍遥在《演剧改良法》（1886年）中指出："万事都以政事而造，则难称改良。盖此改良仅改剧本概要，不过所谓外形之改良。……以剧场为无学者之学校，实为对演剧基本之大大的误解。……使其为史学校、劝善惩恶之说教场，不仅为大大的误解，更是误解艺术之危险信号"②，从艺术家和学者的立场出发，指出改良会对戏剧艺术认识的不足。森鸥外也在《吃惊于演剧改良论者之偏见》（1889年）一文中提出："渠等所谓演剧改良，徒求剧场改良，止于模仿西欧现时之剧场。夫剧本、演剧、剧场者，固当相辅能致艺术之美。而演剧果以戏曲为主，演剧之剧场抑为末中之末。人欲守顺正之途成改革之业，须先改剧本，而后及演剧，而后及剧场"③，批判改良会激进的欧化主义态度。改良会成立后不到两年便解散，作为其

① 插图里刊载了法国凡尔赛宫的歌剧厅以及德国卢斯特（Lustgarten）的剧院图片。关于使节团观看的戏剧内容，堤春惠（「調査報告 岩倉使節団が観た演劇——アメリカとイギリスー」，『演劇学論叢』11 号，2010 年 3 月）做了详细考证。

② 春の家おぼろ. 1967. 演劇改良会の創立をきいて卑見を述ぶ. 明治文化研究会編. 明治文化全集（第 20 巻・文学芸術篇）. 東京：日本評論社，252-256.

③ 森鴎外. 1889. 演劇改良論者の偏見に驚く. しがらみ草紙，創刊号.

延续，福地樱痴和依田学海等于 1888 年成立"演艺矫风会"，1889年设立"日本演艺协会"，然而这些团体也都在 1891 年后自然解体了。戏剧改良运动虽然带有上述缺点，但也实现了天览剧（1887 年4 月 26—29 日，演于外务大臣井上馨府邸临时架设的舞台，明治天皇观剧）的演出，为提高戏剧的社会地位做出了贡献。同时还吸引了局外学者对于戏剧的关心，激发他们参与戏剧创作的热情，推进了日西合璧的剧院——"歌舞伎座"的建造。

作为局外学者的代表，退出官界的依田学海（1834—1909）从1885 年开始，对戏剧改良运动倾注了极高的热情，指导歌舞伎名优团十郎演出"活历剧"（历史剧），发表了《吉野拾遗名歌誉》《文觉上人劝进帐》等作品。1891 年，在他的推动下，济美馆举行男女联合演剧，上演自创剧本《政党美谈淑女之操》，为新派剧的发展做出了贡献。福地樱痴（1841—1906）从幕末到维新，曾四次视察欧美，因为精通外语，他先阅读剧本，然后给被邀请到西方剧院里观剧的使节介绍剧情梗概。他在熟悉外国戏剧的同时，从初期开始就积极参与歌舞伎改良，提出应该重视剧作家和剧本创作。1889 年，他参与建设歌舞伎座，与团十郎合作，为观众奉献了《春日局》《侠客春雨伞》等为数众多的优秀历史剧。

（三）现代历史剧热

明治维新虽然标志着新时代的开始，但是社会文化各个方面仍然与江户时代有着无法割断的传承关系。作为日本的传统戏剧，能乐和狂言在赞助人的支持下，原封不动地被保护成为古典戏剧，而歌舞伎则一直持续商业演出，体现出与时俱进的发展动向。明治初年，歌舞伎剧目虽大半继承了古典剧目，但作为江户歌舞伎的集大成者，著名的剧本家河竹默阿弥仍然创作了诸多新作。默阿弥擅长创作"世话物"，即反映当代人情世故的剧本，以五代菊五郎为主角，创作了多部"散切狂言"（散切即剪了发辫。此类剧目反映明治时代的新社会风尚）。

另一方面，政府将歌舞伎作为国民教化的工具，提出不可违背史实的"史实第一主义"。日本的首都江户更名为东京后，地方的知

识分子、胸怀青云之志的年轻人、小商人、外出打工者等庶民阶层来到东京，客观上增加了戏剧的观众。所谓的"江户人"和新来的"地方人"，二者之间的差别自不用说，却也有着共通的兴趣爱好，那就是观看历史剧（时代物）。同时，经历了时代变迁的老百姓也更加关心历史，这些都为"现代历史剧（活历剧）热"的出现提供了可能。

19 世纪六七十年代，"活历剧"主要在新富座演出，到 19 世纪 80 年代，由于团十郎对"先例和典故"的追求，以有识之士为中心设立"求古会"，歌舞伎座成为历史剧的主要演出舞台。歌舞伎座的主人福地樱痴对团十郎的"活历剧"抱有强烈共鸣，创作了包括近松剧①的改编剧目在内的众多现代历史剧。但是，团十郎对"真"的一味追求并未得到认可，甚至遭到观众严厉批评。坪内逍遥也表达了对现代历史剧的不满，认为那是一种仅外表华丽、但缺乏情趣、内容空虚的戏剧，可谓历史的倒退。也就是说，"活历剧"虽然符合把戏剧看作劝善惩恶手段的明治政府的期望，但这种"高雅的戏剧"却背离了普通观众的欣赏需求。另一方面，1894 年前后，当整个戏剧界都忙于上演"日清战争剧"之时，歌舞伎的现代历史剧在描摹现代战争、上演活历剧方面，彻底输给了新派剧，由此，团十郎才又重新意识到"江户情趣"之于歌舞伎的重要性。

除菊五郎和团十郎外，明治座的初代和二代市川左团次的演剧活动也在近代歌舞伎的发展史上留下了重要的足迹。1893 年，初代市川左团次在烧毁的千岁座遗迹上投入私财，建造了一座日西合璧剧院——明治座。明治座内部以桧木建造，音效在当时首屈一指，还设有双层旋转舞台。初代左团次擅演正派人物，他演出的历史剧比团十郎的更受欢迎。他去世后，儿子二代左团次接管剧场，与松居松叶合作，推进改良歌舞伎的演出。1907 年 12 月至 1908 年 8 月，他在松叶的协助下去欧洲观摩戏剧，并尝试在回国后的第一次演出

① 近松门左卫门（1653—1724）是日本江户时期著名的歌舞伎、净琉璃剧作家，创作歌舞伎剧本 28 部、净琉璃剧本 110 余部。

中刷新以往的演出制度。

（四）戏剧论争鸣

1885—1886 年，坪内逍遥发表了《小说神髓》，成为日本近代最早的文学论。文章中，逍遥提出文学的特性，提倡小说中的心理写实主义，为近代文学的发展打下了基础。虽为小说论，但逍遥也谈及剧作。同时，随着"演剧改良会"的成立，人们对戏剧的关心日渐高涨，文学家们也开始围绕戏剧改良各抒己见。

上文提到，森鸥外、坪内逍遥对"演剧改良会"的改良主张表示赞同，但他们也都批判了改良会对戏剧本质的理解过于肤浅，指出比起剧场，剧本的改良才是关键。同一时期，石桥忍月在《等待剧作家》一文中说："剧本涵盖所有艺术的英、精、妙，……然我国文学界不重剧本，文学家亦只写小说，完全忽略剧本，遗憾之至。……听闻篁村氏写一剧本，欲助学海氏之孤立，闻之不胜欣喜。或有其他诸名家继起"[1]，号召更多文学家关心戏剧创作。森鸥外和忍月还就"文园剧本还是舞台剧本""罪过与命运""演员教育的必要"等展开了一系列论争，强调应向西方看齐，坚持"剧本"不同于小说的独特性。另外，1893 年 10 月—1894 年 4 月，坪内逍遥在《早稻田文学》上连载长篇评论《我国的历史剧》，详细探讨历史剧，并提出三条改良措施：

（第一）区分叙事诗和剧诗
（第二）戏剧应具备"一致之宗旨"
（第三）以性格为诸行动之主因[2]

逍遥认为，除叙事诗外，还应创作剧诗，剧本应保持情节和趣味的一贯性，应以描写人物性格为主，而非传统的事件发展。为了实践自己的主张，逍遥陆续创作发表了史剧《桐一叶》（1894）、《牧之方》（1896）、《沓手鸟孤城落月》（1897）等。逍遥的历史剧创作

① 忍月. 1890-11-27. 戯曲家を俟つ. 国会.
② 坪内逍遥. 1894. 我が邦の史劇. 早稲田文学，49：45.

和演出，推动了新史剧的发展，从理论和实践两个方面为近代歌舞伎的发展指明了方向。

总而言之，明治维新后，江户歌舞伎就开始了向近代歌舞伎转变的历程。歌舞伎研究者中村哲郎认为："作为近代歌舞伎成立的条件，剧场的扩大、观剧人口的增加、演出的组织化和效率化、演员的意识变化、剧目的重新编写、古典的复活和讨论等，我们可以列举种种，但剧本创作敞开门户以及机会均等化才是最适合歌舞伎近代化的处方签，也是最后的特效药。"同时他还指出，"旧幕府时代以谎言和游戏支配的欢乐世界转变为重视现实和理性的新时代思维世界"，近代歌舞伎"真实的精神支柱"取代了传统歌舞伎"空虚的肉体柱子"①。也就是说，门户开放了，"局外人"的创作日益繁荣；而随着时代趋向"理智"，心灵胜过眼睛，理智重于情感，剧作作为"读物"的文学性日益受到重视，这对观众的观剧心理也产生了深远影响。

第二节 新潮演剧的出现

清末民初和明治时代分别为中日两国的历史大转折时期，人们追求新事物、探知新思想的欲求也比以往更加强烈。以书生、学生为代表的知识分子，以民众教育、思想启蒙、反政府宣传为目的，投身戏剧实践。他们的演出在草创时期虽然在戏剧性、艺术性上多有欠缺，但因为融入了新的思想内涵，着眼于社会现实的扮演，使用了通俗易懂的日常语言，从而迅速地影响并渗透到民众中，并逐渐发展壮大。

一、新派剧的登场

19 世纪 80 年代后，日本社会上普遍提倡言论自由，报章杂志也积极刊登政论演说，以颁布宪法、开设国会为目标的自由民权运

① 中村哲郎. 2006. 歌舞伎の近代. 東京：岩波書店，序言.

动盛行。在此政治热潮中，文艺界也陆续发表了矢野龙溪《经国美谈》（1883）、末广铁肠《雪中梅》（1886）、东海散士《佳人奇遇》（1885—1897）等政治小说。而自由民权家们也在为自由和民权呐喊的过程中逐渐意识到戏剧对民众的影响力。

 凡そ世教に関するものの中に就て其の最も密接にして且つ効力を有するものは蓋し稗史劇曲の類より大なるは莫かるべし。故に其稗史劇曲の類にして一度其主旨を誤る少にあらざるなり。是を以て苟も時弊を矯正し陋習を芟鋤し、我国をして佳気靄然たる自由の楽国たらしめんことを企図する者は、大に此稗史劇曲等の類を改良することを謀らざる可からず。是れ実に我国に自由の種子を播殖培養する一の良手段と云う可きなり。（中略）苟も我社会の改良を企図するに志ある者にして、文学に精妙を得技芸に奇巧を有するの輩は奮然進んであるいは著作家となり、あるいは俳優となり、あるいは講談師となり、其の稗史劇曲等の旧臭厭うべきものを排却して、新奇霊妙活発々地の考案を捏せするに在るなり。①

 凡有关世教，其最密切且最有效力者，非稗史剧曲莫属。故其稗史剧曲之类，失其主旨者不在少数。以是矫正时弊，铲除陋习，企图使我国成为风气高尚之自由乐国者，不可不谋求如何改良稗史剧曲类。是可谓在我国播殖自由种子之良策。……有志改良我社会者，文学精妙、技艺奇巧之辈，奋然或成为著作家，或成为演员，或成为讲谈师，排斥稗史剧曲之旧臭厌恶之处，创造新奇灵妙活泼之构思。（笔者译）

正如这篇论说所指出的那样，为了寻找"播殖自由种子之良策"，许多自由民权家从演说家变身为讲谈师（说书人）、从讲谈师变身为演员。其中的代表人物便是角藤定宪和川上音二郎，他们的壮士戏

① 無署名. 1883-06-09. 我国に自由種子を播殖する一手段は稗史戯曲等の類を改良するに在り. 日本立憲政党新聞.

（1888 年，大阪新町座）和书生戏（1891 年，大阪卯日座）在全国政治热潮的推动下，赢得了大批观众，被认为是新派剧的开端。从上演自由民权剧开始，到 1894 年迎来"日清战争剧"热，再通过上演家庭剧，新派剧逐渐发展壮大，并于 1904 年前后迎来了鼎盛期——"本乡座时代"。而清末民初的留日学生，正好经历并体验了这个"本乡座时代"，并设立了中国第一个文明新剧剧团——春柳社。

甲午战败后，在列强分割"势力范围"的冲击下，民族救亡和维新变法成为这个时代的主题，从"天朝大国"迷梦中惊醒的人们开始向海外寻求兴国之策。张之洞是清政府改革派中的代表人物，他写下《劝学篇》，积极倡导派遣留学生。一时间不论公费抑或私费，以"救国"为口号的留日热潮兴起于中华大地。当然，这个时期的留日学生人数，不要说与当时的总人口相比，就算是在当时的知识分子中，都属少数，但他们所发挥的作用和影响力却是巨大的。不仅在自由主义、民主主义、社会主义等思想启蒙活动中，在实际的革命运动、民族运动中，留日学生也起到了"牵引车的作用"①。学成归国后的留学生们，更成为经济、政治、军事、文化界的中坚力量。

二、留日学生的戏剧结社

留日学生中，也有这样一小群戏剧爱好者。他们是如何接触到日本戏剧的呢？

> 留日学生，个个都要先研究日本语，但有一部分学生，发见在教室内学的日本话，太呆板、太狭窄，不如常常去看日本戏（新派剧）。多看日本戏，日语的进步就来得很快。而且舞台上所用的说话，是多方面的，自然比在教室中死读课本，要便捷得多（笔者初次看日本戏，只听得懂十之三四，后来日子一久，渐渐进步，由十之五六到八九了）。为了这个缘故，日本的剧场中，吸收了一部分中国学生，后来又造成了若干酷嗜日本

① 小岛淑男. 1989. 留日学生の辛亥革命. 東京：青木書店，4.

新派剧的中国人。日后一班提倡中国话剧的人，大半出在这里头。①

可见，部分留学生通过观剧来学习日语，而用同时代的语言上演同时代故事的日本戏剧正是新派剧。

> 中国的留学生们，一向只看惯皮簧戏剧，现在时常看了他们的演艺，觉得处处描写吾人的现实生活，而且还有我们从未见过的布景灯光衬托着，自然格外动人。那些爱好戏剧的留学生们，不免技痒，颇有人跃跃欲试。②

用现实生活中的对话演绎身边发生的事，并配以现代化的舞台装置和照明，这样的戏剧一定给听惯皮黄的留学生以耳目一新之感，甚至有人开始摩拳擦掌、跃跃欲试。

李叔同（1880—1942），别名哀、岸，字息霜，出家后号弘一法师。他出生和成长于天津一个富裕家庭，在琴、棋、书、画方面皆有很高的造诣。18 岁时，他在中外文化混杂的上海，接触了西方文化和艺术。1905 年 8 月，李叔同赴日留学，与日本的文化人保持着广泛的交往，参加汉诗结社"随鸥吟社"，诗作为当时日本一流的汉诗人所称赞。1906 年春，李叔同回国时参与上海"沪学会"戏剧部的相关活动。之后，于 1906 年 9 月进入东京美术学校西洋画科留学。西洋画科还有另一位中国人曾孝谷（1873—1936），字延年，号存吴，四川成都人，擅长诗文，"琢句甚工，流丽清新，颇为齐辈中所传颂"③。

在当时的中国，一般认为日本明治维新成功的原因在于"教育普及和依法治国"④，因此留学生留学时首选师范科，其次是政治、法律等，文学艺术普遍不受重视。李叔同和曾孝谷这样的学习美术的留学生极为少见，但他们也和其他留学生一样，身处东京这个东

① 徐半梅. 1957. 话剧创始期回忆录. 北京：中国戏剧出版社，10.
② 徐半梅. 1957. 话剧创始期回忆录. 北京：中国戏剧出版社，12.
③ 欧阳予倩. 1959. 自我演戏以来. 北京：中国戏剧出版社，15.
④ 实藤惠秀. 1981. 中国人日本留学史（增補）. 東京：くろしお出版，32.

西文明、新旧文化交替的大熔炉中，他们此前所蓄积的能量和热情，一旦被激发出来，便迸发出闪耀的光芒。两人本来是就是京剧爱好者，也是最早到日本学习绘画的留学生，在帮助老师和同学制作舞台背景画和宣传画的过程中，逐渐萌发了创立剧团的想法。1906 年，以二人为发起人的春柳社在东京成立。以东京时期的"春柳社文艺研究会"为前期，上海时期的"新剧同志会"为后期，春柳社持续演剧活动达十年之久。关于其东京公演，学界已有详细的考证和研究，在此仅以表 1-1 作简单介绍。

表 1-1　春柳社东京公演

	第 1 次	第 2 次	第 3 次	第 4 次	第 5 次
时间	1907 年 2 月 11 日	1907 年 6 月 1、2 日	1908 年 4 月 14 日	1909 年 1 月	1909 年 3 月
地点	中华基督教青年会馆	本乡座	常盘木俱乐部	锦辉馆	东京座
剧目	《巴黎茶花女遗事》（第 3 幕）	《黑奴吁天录》	《生相怜》	《鸣不平》	《热泪》
原作	小仲马《茶花女》	斯托夫人《汤姆叔叔的小屋》		穆雷《社会之阶级》	萨尔都《杜司克》[1]
译者	林纾	林纾、魏易		李石曾	田口掬汀《热血》（5 幕）
编剧	曾孝谷（1 幕）	曾孝谷（5 幕）	曾孝谷（3 幕）	曾孝谷（1 幕）	陆镜若（4 幕）
名义	春柳社	春柳社	春柳社	申酉会[2]	申酉会

[1] 曾有"杜斯克""杜斯卡"等多种译法，本书统一使用"杜司克"这一译法。现在一般译为"托斯卡"。

[2] 第 3 次公演后，春柳社人员出现更迭，如李叔同退出、陆镜若加入等。1909 年初，正值戊申年向己酉年过渡之时，第四次公演使用"申酉会"名义，但仍视为春柳社演剧的一部分。

　　春柳社在新派演员藤泽浅二郎的指导下，登上了新派根据地本乡座的舞台。藤泽浅二郎（1866—1917）出生于京都，在大阪担任《东云新闻》记者时，与川上音二郎相识，1891 年作为演员兼作者参加川上的书生剧团，创作《板垣君遇难实记》《日清战争》等剧本，是川上剧团的二把手。本乡座时代，他与高田实等人携手同台，《金色夜叉》中的贯一、《己之罪》里的家口都是他的拿手角色。1908年，他投资开办"东京俳优养成所"，致力于培养新演员。[①]藤泽作为近代中日戏剧交流史中的重要人物，后文还会多次提及。

　　春柳社上演的剧目多翻译自新派剧，演员的演技也常模仿喜多村绿郎、河合武雄等新派著名演员。这些公演虽然面向中国留学生，使用中文，但也吸引了日本戏剧界人士和记者到场观看，各报纸以及《早稻田文学》等杂志均刊登文章，对其演出给予高度评价。特别是第 2 次公演的盛况传到中国国内，促成了国内文明新剧剧团春阳社的诞生（1907 年 10 月）及其首演《黑奴吁天录》。

第三节　新潮演剧的主导者和观众

一、新兴戏剧人——壮士和学生

　　在日本，自由民权运动的主角是当时的政治青年，所谓"壮士"和"书生"。但随着时代的推进，"壮士"逐渐被看作政治上的反面教材，被认为代表了"愤愤不平""扰乱秩序""失望"和"怨恨"。为了推翻这群"老人"，在 1887 年创刊的《国民之友》（德富苏峰）中，"旧日本的老人—东洋的—破坏的"和"新日本的少年—泰西的—建设的"这一二元对立的概念被积极建构起来。但另一方面，被指名为"壮士"的志士们却认为"凡图事物之改良、促社会之进步者，何人？吾壮士也。自古为天下之事，成国家之业者，非老年，

　　① 無署名. 1908. 名家真相録·藤澤浅二郎. 演芸画報, 4.

唯壮年勇猛者。"[1]他们自豪地称自己为"壮士"并为此骄傲。明治十年代后半段到明治二十年代（1882—1895），正所谓"壮士"的时代。壮士们往往和"悲愤慷慨、切齿扼腕、敞衣蓬发、长袍挽袖、高歌放吟、空谈阔论、英雄崇拜、浮躁轻佻、粗暴过激、腕力、血气、愤怒、激昂、无赖、白吃、垢面、大声、长发、争吵、决斗、刀剑、手杖、手枪、政谈演说、联谊会、运动会、吟诗、舞剑"[2]等刻板的印象联系在一起，但毫无疑问，他们是明治时代知识分子中的一群人。

活跃于明治时代的新派演员，大概可分为角藤定宪一派、川上音二郎一派（藤泽浅二郎、青柳舍三郎、水野好美、静间小次郎）、小织桂一郎、福井茂兵卫一派（喜多村绿郎、村田正雄、秋月桂太郎）、山口定雄一派（儿岛文卫、河合武雄、高田实）等。查看他们的出身和履历，创始人角藤定宪、川上音二郎均为壮士出身，福井茂兵卫是茶馆家的公子、相声家，山口定雄是片冈我童的弟子、歌舞伎女形演员，水野好美是号为"孤芳"的油画家，藤泽浅二郎是新闻记者，静间小次郎是小学教师，小织桂一郎则是通过了大学预备考试的佼佼者，高田实是铁路公司职员，村田正雄是横滨商业学校的毕业生，伊井蓉峰和秋月桂太郎是银行职员，在他们手中创始并逐步壮大的"壮士戏""书生戏"以及"新派"，名副其实是日本最早的由知识分子主导形成的戏剧。

中国的情况也很类似，被认为是话剧开端的"学生演剧"，以及标志着话剧诞生的春柳社演剧，其发起人和领导人都是学生。梁启超在《少年中国说》中提出："造成今日之老大中国者，则中国老朽之冤业也；制出将来之少年中国者，则中国少年之责任也。……少年智则国智，少年富则国富，少年强则国强，少年独立则国独立，少年自由则国自由，少年进步则国进步，少年胜于欧洲，则国胜于

① 清水亮三. 1887. 壮士運動：社会の華. 東京：翰香堂，22-23.

② 木村直恵. 1998. ＜青年＞の誕生：明治日本における政治的実践の転換. 東京：新曜社，119.

欧洲，少年雄于地球，则国雄于地球。"①梁启超将中国的未来寄托于"少年"即"青少年"身上，他们的主体正是学生。

然而剧场一直被视为"恶所"，俳优处于社会最底层，读书人演戏不为家庭和社会所容许。例如对于徐汇公学的学生演剧，徐半梅评价："在中国旧时的社会，都认为娼、优、隶、卒，是下贱的人，所以好好人家的子弟，在学校里肄业，忽然登台演剧，竟可以使一班老先生们认为怪事的。虽然那时候，也偶然有富家子弟，在戏院中登台客串，有的唱生净，有的唱青衣、花旦，然而从一般的人看来，都以为这些票友（当时还没有票友这名称），大半是不务正业的纨绔子弟，差不多当他们是吃喝嫖赌无所不为的堕落浪荡子罢了；所以这所训育上一向极严格的天主教学校当局，而郑重选定了剧本，由教师认真训练，再大规模的公开演剧，却是能够使观剧的人大为感动，晓得演剧在教育上有若干的价值了。"②文明新剧的创始人们，大部分是瞒着家里人、甚或和家里人闹翻来演戏的。如欧阳予倩回忆："我搞戏，家里人一致反对自不消说，亲戚朋友有的鄙视，有的发出慨叹，甚至于说欧阳家从此完了。"③马绛士说："我本来是书香子弟，我父亲从前做过大官，他把我送到日本去留学原希望我回来也做大官，没想到我这个不成器的逆子却学了一个文明戏的悲旦回来了！他老人家失望极了，当他看见上海报上登着'天下第一悲旦马绛士'的广告，他老气极了，星夜从家乡赶到上海，要把我逮回去！我那时对于文明戏入了迷，哪肯回去，……结果他登报声明父子永远脱离关系！"④

当然，随着戏剧改良论的呼声愈发高涨，"悲剧者，君王及人民高等之学校也，其功果盖在历史以上"⑤、"盖戏剧者，学校之辅助品也"⑥、"戏园者，实普天下人之大学堂也；优伶者，实普天下人

① 梁启超. 1989. 少年中国说（1900）//饮冰室合集：文集之五. 北京：中华书局：12.
② 徐半梅. 1957. 话剧创始期回忆录. 北京：中国戏剧出版社，7-8.
③ 欧阳予倩. 1959. 自我演戏以来. 北京：中国戏剧出版社，252.
④ 熊佛西. 1943. 戏剧生活的回忆：记民国初年的文明戏. 文学创作，1（6）：117.
⑤ 观云. 1905. 中国之演剧界. 新民丛报，3（17）：9.
⑥ 天僇生. 1908. 剧场之教育. 月月小说，2（1）：6.

之大教师也。"①等观念逐渐深入人心，为青年学生的戏剧活动提供
了强有力的支持。在"救国"和"强国"的时代主题呼唤下，部分
青年发现戏剧才是最好的宣传教育手段，纷纷利用舞台现身说法。
他们不仅借戏剧宣传革命，更有人亲自参与革命。如京剧演员潘月
樵、夏月润，文明新剧演员胡恨生、钱化佛等在辛亥革命中参加攻
打江南制造局②，文明新剧演员黄喃喃和同盟会关系密切，积极宣
传革命，孙中山曾赠其"改良新剧"四字。

> 自有文明开化智识程度最高之学界，而后繁华缛世智识程
> 度最低之伶界，因是转移。于是有夏氏兄弟之改良新戏，林氏
> 兄弟之改良摊簧，消除从前淫靡繁乱之音，创立今日规善惩恶
> 之剧，别开生面称道一时，说者莫不归其功于学界。

> 由是而伶界文明开化之誉大噪，一时各省有灾荒则演剧以
> 助，赈学堂缺经费则演剧以补助。虽曰伶界之热心亦文明进步
> 之创格也，当是时学界演剧之风亦由是大炽，然其所演者无非
> 如黑奴吁天录、新茶花等等，彼主义无非痛洒丧家之余泪，发
> 挥爱国之热忱，其功亦足与圣经贤传并建，由是而伶界之名直
> 与学界并传。③

上面这两段文字，很好地反映出知识界和戏剧界相互靠近、相
互支持、共同进步的趋势。

"您瞧，没有念过书的人哪能说出这种文雅的句子，他们这班人
的学问很不错，不然，哪能作出这种爱国的剧本？听说他们都是新
从日本回来的留学生呢。"④这群年轻人以其知识分子的身份和学
识，赢得了观众，大大提升了戏剧的社会地位，这不能不说是戏剧
界在时代转换中迎来的大变革。

① 三爱（陈独秀）. 1905. 论戏曲. 新小说, 2（2）: 1.
② 梅兰芳. 1961. 戏剧界参加辛亥革命的几件事. 戏剧报, Z6: 17-18.
③ 无署名. 1909-10-16. 学界与伶界之消长. 申报.（12）
④ 熊佛西. 1943. 戏剧生活的回忆: 记民国初年的文明戏. 文学创作, 1（6）: 115.

二、观众——近代市民阶层

明治以后，日本的剧场街获得了自由发展的可能，剧院增多，戏剧演出日益繁荣。这种变化"刺激了此前从不看戏的小商人、工匠、劳动者所组成的平民群众，以及以前一直通过说书场和曲艺表演满足自身戏剧需求的普通人，他们取代了维新后从 100 万锐减到59 万的土生土长的江户观众，加上外地出身的青壮年们，他们成为了观众席上的主宾。"①关于新派剧初创时期的观众，戏评家伊原青青园记录了一段新派演员角藤定宪的谈话："观众不少，虽然只在场馆中央演出，但从第一天到最后一天，女性观众总共只来了七八人。孩子当然也不来看，只有那些戴着高帽子的有身份的人来看。"对此，伊原认为："可以想见当时的表演是多么无趣。"②当时的报纸也指出："壮士演剧趣旨新奇，表演活泼，故观众多毛腿髭面之男子，而少艳丽红粉之女子。与以往戏剧比，剧场内景象大不同。茶馆及大厅内喝酒者众多，剧场内卖酒人生意从未如此兴隆，敲酒坛得意不已。"③可见，初期的新派剧即"壮士芝居"，靠演讲的三寸不烂之舌和政治趣味来招揽观众，主要吸引了一批政治青年，几乎没有女性和儿童观众。

而当他们有了一定名气后，也得到了"花柳界"的支持。直至明治中期，花柳界是支撑着商业戏剧的重要存在，娼妓们披上外套一起去剧场看戏，甚至在剧院门口贴出"吉原××楼一行"，这样的情况很常见。④明治初期，有识之士主张禁止人口贩卖，并引发废娼论。1886 年，"东京妇女矫风会"提出一夫一妻制，要求政府严格管理妓女，由此在全国范围内掀起了讨论的热潮。在这样的舆论背景下，1891 年 6 月 20 日，川上音二郎一派在中村座上演了《花

① 小笠原幹夫. 1999. 自由民権運動と芸能・演劇//文学近代化の諸相Ⅳ：「明治」をつくった人々. 東京：高文堂出版社，137.

② 伊原青々園. 1902. 壮士芝居の元祖. 新小説，4：182.

③ 無署名. 1891-06-24. 壮士演劇の徳酒屋に及ぶ. 読売新聞.

④ 伊臣真. 1936. 観劇五十年. 東京：新陽社，108.

廓噂存废》(《妓院存废传闻》),男演员装扮成花魁和艺妓从两条花道中走出来,就妓女应该存续还是废除进行激烈的论战。1892 年 11 月又在京都常盘座上演了主旨相似的《艺妓存废论》,赢得了花柳界的支持。

此后,随着"日清战争剧"和小说改编剧广受欢迎,新派剧吸引了更多的观众。例如"本乡座时代"即 1904 年前后,"来看戏的学生不断增加是显而易见的事实。不言而喻,这些学生的观剧目标正是本乡座和真砂座的新派剧。据说他们占本乡座和真砂座观众的 70% 左右。新派剧获得了学生的支持,拥有了新的观众群体"①。特别是改编自家庭小说的剧目吸引了众多文学家、知识分子、学生。"家庭小说"以上流家庭的青年男女、特别是伴随着女学校的兴起而出现的女学生群体为主要读者。这些"家庭小说"在"家庭"中被阅读后,又在剧院里作为"新派剧"被消费,女观众自然挤满了剧院。新派演员谈起《不如归》刚上演时的情形说:"第一天剧院就被男女学生挤满了,且大家人手一本小说《不如归》,实在令人欣喜。"②

中国的近代戏剧改革运动都以上海为中心展开,原因在于上海的经济实力、上海一直是反帝反封建运动的中心、对外贸易及外国租界引入了西方文化、封建权力的管制相对宽松、传统文化的束缚相对薄弱等。具体说来,上海的开埠、租界的侵入、资本主义的发展促进了新闻出版、民间组织、学校书院、各类集会和戏院剧场等文化教育活动的繁荣,同时也带来了职业的多样化,"教育、出版工人、学生、新闻记者、技术人员、新型熟练工人、律师、医师等新职业陆续出场"③,从事各种新职业的人口比重不断增大,形成了所谓的"市民阶层"④,其中不乏新兴的职业女性,她们和官僚、商人、资本家的妻子(即近代主妇们)一起成为摩登女性的代表,

① 秋庭太郎. 1975. 東都明治演劇史. 東京:鳳出版, 422.
② 藤澤浅二郎. 1903. 不如帰談. 新小説. 5:191-192.
③ 菊池敏夫, 等編. 2002. 上海:職業さまざま. 東京:勉誠出版, 3.
④ 所谓"市民阶层",指"具有共同利益与价值取向、且与近代上海城市社会发展密切相关的市民所组成的社群集合体,包括商人、绅商、资本家、报人、学校教员、青年学生以及一些知识女性等。"(方平, 2007:313)

领引着时代的潮流，支撑和促进着上海消费、娱乐文化的发展。

另外，甲午战争后，清政府签订了《马关条约》，此条约使外国资本可以自由进入各通商口岸，外国资本家纷纷来沪开办工厂，纺织工厂如雨后春笋般出现在交通便利的黄浦江北岸和苏州河南岸。据统计，1905 年的工厂数仅为 10 多家，到了 1928 年已经增加到 58 家，纺织从业人数也超过了 10 万人。纺织工业的发展促使周边城市和农村的劳动力大量涌入上海，意味着"一个庞大城市低收入群体的出现。"①其中，女工因其工资低廉、适应能力强，占纺织业工人总数的 90% 以上。她们每天工作 10—12 小时，承受着和男工同样的工作强度。20 世纪 30 年代的调查显示，这些工人们"多以唱歌、踢球、吹箫、弹琴、玩公园、看电影为娱乐。他如游大世界、逛公司、看戏观剧亦不乏人。有许多人并且自己会唱绍兴文明戏，有时甚至参加客串表演……"②。对于这样一些低收入人群，最低限度的娱乐反而显得弥足珍贵。

同时，生活在上海的庞大的妓女群体的娱乐生活也是值得关注的。20 世纪初，上海妓女人口的陡增大概可以归结为两个原因，一是太平天国动乱时期，从周边地区涌入大量妓女；二是英法租界一直实行公娼制度，妓院得以合法存在。"1896 年公共租界的妓女人数为 1612 人，1915 年增长到 9791 人，1920 年已接近 3 万人"③，据说最多的时候整个上海生活着 10 万妓女。根据出身地和客人所属的社会阶层，妓女也被划分了阶层，有钱有闲的中高级妓女，生活条件相对优越，可以经常看戏观剧。

从当时的文明新剧剧评以及当事人回忆录来看，前文所提到的新兴的社会阶层特别是女性，在当时的文明戏观众当中占有很大比重。例如欧阳予倩的回忆录中就多次提到和女性观众之间的交流。

① 罗苏文 . 2004. 上海传奇——文明嬗变的侧影（1553—1949）. 上海：上海人民出版社，278.

② 朱兴邦，胡林阁，徐声，合编 . 1939. 上海产业与上海职工. 香港：香港远东出版社，130.

③ 菊池敏夫，等编 . 2002. 上海：職業さまざま. 東京：勉誠出版，168.

……这才知道她是西藏路一个名妓陈寓。由此她每晚必来看戏，来看戏必带些糖果送镜若。①

那时候常有许多女人包围我。包厢看戏，当然很普通，每逢演完戏出来，常有些女子后面跟着。每天总要接几封情书。②

在上海的市民观众中，尤其是家庭妇女，对弹词小说都颇熟悉，如果演得不够逼真，不够亲切，就很难吸引她们。③

正如当时的剧评家马二先生评价的那样："今上海之剧场观客，实以妇女为中心。妇女一多，则观客必大盛。"④。那么观众们是如何选择剧目的呢？"夕阳坠矣，华灯张矣，长夜寂寂，将何自遣？必曰其观剧乎。剧场林立，将安往乎？必披览报纸，择其可观者而观之。可观者果何戏乎？则必择脍炙人口者，无之则择取材于著名小说者，又无之则择顾名思义而知其情节之饶有趣味者。"⑤作为商业剧团，文明新剧剧团要吸引观众、提高收益，必然要迎合观众的口味。

总而言之，无论是清末民初的中国还是明治时代的日本，在社会迎来大变革的时期，新兴的市民阶层应运而生，他们成为新潮演剧的主要观众，并推动着新潮演剧向前发展。

① 欧阳予倩. 1959. 自我演戏以来. 北京：中国戏剧出版社，49-50.

② 欧阳予倩. 1959. 自我演戏以来. 北京：中国戏剧出版社，80.

③ 欧阳予倩. 1958. 回忆春柳//田汉，等编. 中国话剧运动五十年史料集（第一辑）. 北京：中国戏剧出版社，44.

④ 马二. 1914. 新剧不进步之原因. 游戏杂志. 9：3.

⑤ 朱双云. 1914. 新剧史. 上海：新剧小说社，杂俎：18.

第二章　新潮演剧经典剧目之跨文化编演

　　清末，梁启超倡导"小说界革命"，"戏剧界革命"自然也包括在内。他亲自创作《劫灰梦》和《新罗马》等传奇剧本，提出"欲继索士比亚、福禄特尔（按：莎士比亚、伏尔泰）之风，为中国剧坛起革命军"[①]。由此，改良京剧、学生演剧、文明新剧所共同推动的清末戏剧改良运动如火如荼地开展起来。在北京，京剧演员汪笑侬编演取材于历史典故的《哭祖庙》《党人碑》和改编自外国故事的《瓜种兰因》；在上海，夏月润于 1908 年开设了中国最早的近代剧院"新舞台"，上演反映鸦片危害的《黑籍冤魂》。这些剧目针砭时弊、鼓舞群众，在当时都引起极大反响。1896 年，圣约翰书院演剧引发了上海的"学生演剧"热潮，所选剧目大多寓教于乐，体现出学生对社会改良、对国家命运的关怀。1907 年，春柳社在东京演出《黑奴吁天录》等剧，仍然鲜明地体现出唤醒民众、宣传革命的时代主流。在春柳社的影响下，中国国内陆续成立了王钟声领导的春阳社以及任天知领导的进化团，他们运用化妆讲演的方式上演《惠兴女士》《秋瑾》《张文祥刺马》等宣传新思想、启迪民众之剧目，以及《安重根刺伊藤》（别名《东亚风云》）、《黄金赤血》《新黄鹤楼》等宣传革命、振奋人心之剧目，成为"为革命而演剧"的代表性剧团。

　　辛亥革命后，春柳社同仁陆续回国，和新民社、民鸣社等其他文明新剧剧团共同迎来了"甲寅中兴"（1914）。辛亥革命前期的戏园和舞台在为个人提供娱乐的同时也承担着宣传革命的任务。然而辛亥革命并没有从本质上改变社会现状，面对革命果实被袁世凯篡

① 梁启超．1902．中国唯一之文学报新小说．新民丛报，14．

夺以及军阀割据的混乱局面，人民的革命热情不再高涨。另一方面，随着清王朝的解体，上海作为一个移民城市，为追求先进、追求恋爱自由的青年男女提供了自由而广阔的生活空间。因此，辛亥革命后的文学和戏剧均体现出娱乐化的发展倾向[①]，以封建礼教束缚下的恋爱和婚姻为主题，反映新旧伦理冲突的家庭故事大受欢迎。同时，《茶花女》等清末翻译小说风靡一时，民国初年"鸳鸯蝴蝶派"小说席卷文坛，改编自言情、家庭小说，以情节取胜的情节剧（佳构剧，well-made play）自然也成为文明新剧舞台上的主力军。

本章将以作品论的形式，探讨中日两国新潮演剧中的战争剧、情节剧、莎翁剧，阐明其编演方式和演出特征。

第一节　新派剧和文明新剧中的战争剧

文明新剧和新派剧作为中日两国的新潮演剧，有着相似的发展轨迹。两者最初均以演说的形式出现，进而穿上戏剧的外衣，宣传新思想；随着戏剧形式的完善，利用能够再现社会现实的便利，描摹战争场面，在近代的革命和战争中迅速成长为独立的戏剧形态。本节利用同时代的史料，分析新派剧从"壮士芝居"到"日清战争剧""日俄战争剧"的发展历程，与文明戏的"辛亥革命剧"互为对照，探究中日两国新潮演剧舞台上的战争剧及其特征。

一直以来，研究者认为新派剧的雏形"壮士芝居""书生芝居"，其"化妆演说""宣传革命"等特征对文明戏产生过影响。然而从时间上看，"壮士芝居""书生芝居"兴盛于日本明治时代的民权运动以及甲午战争时期，即19世纪八九十年代，和从事文明戏运动的留学生逗留日本的时间相差十多年。清政府派遣第一批留学生始于1896年，源于甲午战败后变法以自强、变法必兴学、兴学则留学这一共识的形成，更在1905年日俄战争后达到最高潮，有超过8000

① 邱明正，主编. 2005. 上海文学通史（上）. 上海：复旦大学出版社，287.

名中国留学生逗留日本。文明新剧最早的剧团春柳社由留日学生创办于 1906 年,其主要成员如陆镜若于 1900 年前后,欧阳予倩于 1904 年,任天知于 1902 年前后,徐半梅于日俄战争前,李叔同于 1905 年 8 月,黄喃喃于 1905 年前后,曾孝谷于 1903 年前后来到日本,他们所接触和体验到的是日俄战争前后的日本和日本戏剧。因此,若要论新派剧之于文明新剧的影响,首先应该关注新派的战争剧。

一、壮士芝居——从"民权剧"到"日清战争剧"

1881 年,明治政府发布开设国会的诏令后,国会期成同盟会改组为政党。同年 10 月 18 日,以板垣退助(1837—1919)为党首的"自由党"成立,翌年 3 月,以大隈重信为党首的"立宪改进党"成立,自由民权运动迎来高潮。然而 1882 年,板垣退助在岐阜县遇刺,全国的自由党员涌入岐阜。政府唯恐造成大的混乱,采取高压政策,修改集会条例,严禁和政党运动相关的各种活动。另外,西南战争①后,伴随通货紧缩,农民阶层划分日益明显,自由党内部冲突不断,最终导致 1884 年 10 月的组织解体。随后,实施欧化路线的第一次伊藤内阁于 1885 年 12 月 12 日组建,外务大臣井上馨废除不平等条约的努力归于失败,反政府舆论日益高涨。1887 年 8 月 1 日,改进党、原自由党"壮士"群集靖国神社,攻击政府,宣扬倒阁言论。该运动始于东京,随后波及全国,各地的壮士们陆续上京。

1887 年 12 月 26 日,明治政府颁布保安条例,反政府的 600 名壮士被驱逐出东京。其中中江兆民来到大阪,发行《东云新闻》,该报成为旧自由党壮士的活动据点。在此处进出的角藤定宪(1867—1907)正是新派剧的鼻祖。根据伊原青青园记录的角藤谈话可知,角藤是受到歌舞伎演员中村宗十郎写实演技的启发,才集结了不受社会欢迎的无业游民"壮士"群体,放弃了对于老人小孩晦涩难懂还要被警察干涉的政治演说,最终选择了演剧这个可以糊口的职

① 明治维新后,新政府取消士族阶层可以"带刀"和享受"俸禄"的特权,引起士族不满。1877 年,西乡隆盛领导日本九州地区的士族发起叛乱。

业。①1888 年 6 月，角藤剧团在大阪一方亭上演《豪胆之书生》和《通俗佳人之奇遇》，12 月在大阪新町座（高岛座）上演《耐忍之书生贞操佳人》，颇受欢迎。随后打着"大日本帝国元祖壮士演剧"的旗号，经京都、大津、名古屋，于 1894 年 6 月抵达东京。角藤剧团的壮士戏，舞台动作得到歌舞伎演员的指导，和巡查之间的争吵打架是吸引观众的法宝，所到之处都受到原自由党员的支持。正是"那时的所谓'壮士'有动不动就诉诸武力的习惯，一天到晚打闹不绝。这种打闹放置于舞台上，更成了乌合之众的肉搏。而因其极为逼真，却也深受一部分观众的热捧"②。

此时的东京还活跃着川上音二郎（1864—1911）的剧团。1895 年 10 月 16 日，角藤剧团开始在市村座上演《绅士贼》，惨败给竞争对手川上剧团的《盗贼世界》。角藤"性格磊落，却不谙世事，没有经营头脑"③，作为草创者，虽历经艰辛，却无法在东京立足。川上音二郎则极具经营手腕，遂成为演剧界的弄潮儿。他出生于九州博多，1878 年闯荡大阪、东京，曾在庆应义塾学习，在京阪地区做巡查，参加过立宪党，做过《立宪政党新闻》的临时编辑。也由于过激的言论，曾入狱五六次。1883 年前后，他自称"自由童子"，以大阪为中心，进行攻击政府的演说，多次被检举。自由民权运动受到镇压的 1887 年，川上拜落语家桂文之助为师，艺名"浮世亭○○"，在游乐场所表演讽刺社会的"オッペケペー節"（哦派克派调）④。

讨厌权利幸福的人，我要给他喝自由汤，哦派克派哦派克派泼派泼泼。去掉严格的上下之分，曼特套装人力车，飒爽束发无边帽，妙龄女郎扮绅士，表面装饰气派，缺乏政治思想，不懂天地真理，要在他心里播撒自由种，哦哦派克派，哦哦派克派泼派泼泼。

① 伊原青々園. 1902. 創始芝居の元祖. 新小説. 4：179.
② 柳永二郎. 1966. 絵番附・新派劇談. 東京：青蛙房，8.
③ 柳永二郎. 1966. 絵番附・新派劇談. 東京：青蛙房，41.
④ 無署名. 1908. 名家真相録・川上音二郎. 演芸画報，10.

　　如今米价飞涨，却不顾民众穷困，高帽子遮住眼睛，金戒指加金手表，权门显贵前低头哈腰，艺妓大鼓前挥金如土，家里粮仓堆满米，无视同胞兄弟的死活，就算不懂慈悲私欲极强，也实在是无情啊，难道那是死后的礼物，地狱里贿赂阎王爷，为去那极乐世界。去得了吗？当然去不了。哦哦派克派，哦哦派克派泼派泼泼。

　　学点洋语就装作开化，光吃面包可不是改良，最要紧的是扩大自由发扬国威，知识和知识相互比较，不能只东张西望，做研究和发明的明星，不输给外国要打败他，这才是神国名誉的大日本泼。①

图 2-1　川上音二郎表演 "オッペケペー節"

　　川上音二郎在 "オッペケペー節" 里诙谐幽默地宣传自由和民权、痛诉人民生活的疾苦、讽刺权门显贵的自私以及文明开化的虚

① 柳永二郎. 1948. 新派六十年. 東京：河出書房，125-128.

伪，更通过这样一种"演说调"的艺术形式，试图唤起日本民众的爱国心。在川上的"オッペケペー節"之前，日本各地都有民众喜闻乐见的民权歌谣被传唱①，民权运动的主导者也正是通过歌谣向民众普及了民权思想。而川上则巧妙地将政治演说、民权歌谣、民权小品等结合在一起，创造出他的"壮士芝居"，所演剧目均和政治、革命、民权运动相关，如《经国美谈》《板垣君遭难实记》《佐贺暴动记》《平野次郎》等。"壮士芝居"的特点在于：以歌舞伎为参照，沿袭了传统戏剧的"型"（台词、动作、伴奏）；以讽刺官吏的政治演说、与警察产生冲突、最后被关进监狱为主要内容；充满了血腥味的打斗表演以及滑稽场面。川上自己也在多年后这样回忆当时的"壮士芝居"："替代政治演说，我想用演剧的形式，所以明治二十三年（1890）初次开始了壮士芝居，打出作为政治机关的演剧，改编板垣退助遇难事件，台词中也加入'板垣虽死自由不死'这样盘根错节的语句，专门鼓吹自由主义，总而言之就是戴着戏剧的面具，仍然在进行政治演说。"②

壮士剧中利用演说和歌谣鼓舞民众、以打斗为噱头的特点可以说一直延续到后来的战争剧。1894 年 7 月，中日甲午战争爆发，8 月 31 日川上便在东京浅草座上演了《壮绝快绝日清战争》，"观众大早上便赶往剧场，开场前就已经是满座的大好景象，第一天就如此卖座的演出实在是前所未有"。（都新聞. 1894-09-02）大获成功后，川上旋即于 10 月 22 日亲自前往朝鲜半岛取材，经过首尔、平壤，渡过鸭绿江，足迹甚至到达中国。回国后于 12 月 3 日将取材内容改编为《川上音二郎战地见闻日记》并演于舞台。1895 年 2 月 17 日威海卫陷落，后李鸿章通过美国公使提出议和，川上又在 5 月 17 日上演了《威海卫陷落》。利用民众对战况的关心，川上的战争剧可谓出尽了风头。下面引用一些剧评，将"日清战争剧"的特征归纳如下：

① 例如高知县"立志社"的"民権かぞへ歌"，以及"改良節""ヤッツケロ節""浮世節"等。

② 川上音二郎. 1904-01-01. 新派演劇の変遷. 東京日日新聞.

善于利用哀叹抒情场面：

壮士芝居"日清战争剧"中，必有一幕描述在日清国人和日人妻子之间的哀愁离别，或者回归故国的清国人父亲和出征的日本人儿子之间的义理和人情相冲突的场面。为这些哀愁场面流下眼泪的观众，在看到战争场面时，对着扮演清军兵士的演员扔花生壳和橘子皮，其中也有扮演清军兵士的演员非常愤慨地说"我们也是充满爱国心的日本人"，站在舞台上就和观众争吵起来。①

着力营造壮观写实的大型战争场面：

浅草座的川上一座卖座甚佳，演员越发发奋，把舞台当作战场，奋勇战斗，于是每天负伤者也有四五名，医师两名随时在舞台后，无间断地进行治疗。（都新闻．1894-09-15）

他们把从清兵死骸上剥下来的衣服、刀、剑、旗帜、军帽等其他种种物件带回来，此刻在演剧中使用这些实物，据说也演得相当写实。（読売新聞．1894-11-25）

大量燃放烟花，军旗打头阵，挂着草鞋的将校带着洋刀，兵士们挥舞铁炮。看到清军兵士抱头鼠窜，观客便狂喜。②

以宣扬国威，鼓舞士气为主旨：

以发扬国威鼓舞士气为目的，我们把"日清战争剧"改编成活报剧，为观众眼前呈现战场，表演猛将勇士的龙虎斗，祈天下爱国人士，心怀君国的赤诚，请看壮绝快绝的新活剧。（都新聞．1894-08-19．）

前日午后，日本军曹和清兵在花道上开始扭打，观众中突然有二男跳出来，说着"你这个猪尾巴汉，别太得意"，便开始胡乱打斗起来。（都新聞．1894-09-04）

① 荒畑寒村．1960．寒村自伝．東京：筑摩書房，26.
② 伊臣真．1936．観劇五十年．東京：新陽社，308.

因皇太子殿下御览，在博物馆前演完一场，高唱帝国万岁，撤回的路上，在玄武门开始激烈地发炮，模拟获胜，乐队领头浩浩荡荡回到东京市村座，十二时半开幕，又是满座。（都新聞．1894-12-11）

观众一起起立，高叫日本人不要输，杀死清军兵士，引起骚动，警察来场。（都新聞．1894-12-17）

图 2-2　皇太子观看"日清战争剧"

如上，"日清战争剧"继承了民权剧中充满血腥味的乱斗表演，延续了川上在"オッペケペー節"时代便开始的宣扬"爱国心"的尝试，将大部分与政治无关的民众卷入战争的漩涡中，让同仇敌忾的情绪在观众心中燃烧，既迎合了时代潮流，又赢得了观众。关于战争场面，有学者指出这是川上访欧期间在巴黎的剧院观看演出时，从"壮观的舞台美术上得到了启发"，并将其带回日本。①在这场举

① 松本伸子（1980：182）提到川上音二郎"1893 年在巴黎香榭丽舍大街的剧院观看了凡尔纳的名作《沙皇的信使》（*Michel Strogoff*，1880），也从改编《沙皇的信使》的剧作家阿道夫·丹纳瑞（Adolphe D'Ennery）的作品《北京掠城记》（*La Prise de Pékin*）的场面变化、壮观的舞台美术上得到了启发。"刘思远（Siyuan Liu，2013）进一步考察了《沙皇的信使》的演出情况，指出川上的"日清战争剧"中出场的新闻记者、蔑视清朝的态度、舞台照明和壮观的战争场面都与其相似。

国沸腾的战争中，歌舞伎同样尝试了演出战争剧。燃放烟花来表现战场的手法绝非川上的发明，歌舞伎很早以前就已经使用过了。但遗憾的是，歌舞伎演员以传统"武士"的感觉去表演近代的"士兵"，和新派剧演员表演的活生生的士兵相比，立刻相形见绌。由此，新派的"日清战争剧"可谓一枝独秀，也依托"日清战争剧"，新派得以确立，成为日本新潮演剧流派之一。

二、新旧两派的日俄战争剧

新派剧通过"日清战争剧"赢得了观众，站稳了脚跟。当然，歌舞伎演员认为战争剧"既不需要情趣，也不需要技艺"（歌舞伎新报．1894-10-25，7），人气也会随着战争结束而结束。战争过后，新派也开发了家庭剧系列剧目，迎来其最鼎盛的时期"本乡座时代"（1904 年前后）。然而正如本节开头所述，"日清战争剧"结束十年后，由于日俄战争的爆发，新派又迎来一次战争剧的热潮。从 1904年 2 月宣战开始，直至同年 6 月，在东京的各大剧场，新派上演了以下日俄战争剧：

> 3 月　真砂座《征露之皇军》（伊井）
> 　　　市村座《日露战争》（儿岛）
> 　　　本乡座《义勇奉公》（中野信近）
> 　　　常盘座《露西亚征伐》（水野）
> 　　　市村座《日下露》（山口）
> 4 月　真砂座《此露兵》（伊井）
> 　　　橘座　《举国一致》（伊井）
> 　　　深川座《日露陆海战》（儿岛）
> 5 月　本乡座《战况报告演剧》（川上）
> 　　　真砂座《胜军》（伊井）
> 6 月　真砂座《旅顺陷落》（伊井）

除川上音二郎、山口定雄的剧团外，真砂座的伊井蓉峰一派连续四个月上演了日俄战争剧，大阪、京都等地区的日俄战争剧演出

也一直持续到 1905 年。同一时间，歌舞伎演员也在东京座上演《日本胜利歌》（1904 年 2 月、我当、芝翫）、新富座《日本军万岁》（1904 年 3 月、又五郎）、歌舞伎座《舰队誉夜袭》（1904 年 4 月、八百藏）等日俄战争剧，不过这些演出只是其主要剧目①的陪衬。

前文提到，从事戏剧的留学生们在日本逗留期间接触到日本社会和日本戏剧，这些日本戏剧中当然也包括新派以及改良后的歌舞伎。下面选出新旧两派的日俄战争剧各一部，对其主要内容进行分析。首先是新富座的《日本军万岁》，分场如下②。

> 序幕　九段招魂社前之场、大杉居酒屋店之场
> 二幕　芝山内神尾寓居之场、品川停车场内之场
> 三幕　旅顺海战露舰倾覆之场
> 四幕　俄国参谋馆舍之场、同邸塀外游走之场
> 返场　仁川市街愤战之场
> 终场　京城内假营舍之场

戏剧以军人们在靖国神社议论俄国的过失开场，进而展现为奔赴战场，海军少尉神尾与病中的父亲、预备兵国江与妻儿、向井与母亲告别的哀愁场面。随后转入战场，俄国军舰被日军捕获、击沉，最终日本在韩国京城的激战中取得胜利。剧中，清朝人吴昌乐说："为了我们清朝，也因为赞赏日本的侠义，我一个人去了俄国，以发泄心中的仇恨。"戏里居住朝鲜的日本人在京城看到对朝鲜人施暴的俄兵时表示："一定要使俄国人得到应有的惩罚，把他们从朝鲜赶走。"这些场景体现出编剧者意图强调在日俄战争中，日本属于正义的一方。剧评评价说："在此时节，任何剧场都热衷演出战争剧，海战不能成戏，陆战还未开始，因此所有剧作者在改编时都相当棘手，

①《桐一叶》（东京座、1904 年 2 月、坪内逍遥作）、《日莲圣人辻说法》（歌舞伎座、1904 年 4 月、森鸥外作）、《熊野》（明治座、1904 年 5 月、竹柴其水作）。明治座《蒙古退治敌国降伏》（松居松叶作、1904 年 5 月）将日俄战局通过改换时代以及故事背景的方法改编后赢得了观众。

② 早稻田演剧博物馆藏海报（ro22-00054-0435）。《都新闻》（都新闻. 1904-03-03）刊载了内容梗概。

只好以父母和孩子、丈夫和妻子的离别以及贫穷疾病等想象中的日常生活场景为基础，加入一点战争场面，大多数只是用剧名和海报吆喝战争。而其中本剧场的《日本军万岁》是春木座时代最受欢迎之胜进助的作品，表演得相当到位"[1]，肯定了该剧的表现。日俄战争剧[2]中加入夫妻、亲子离别的哀愁场面，与前述"日清战争剧"如出一辙。

第四幕"俄国参谋馆舍"中，"参谋官的日本小妾名叫君塚阿蝶，偷走地图并逃跑"[3]，此情节让我们联想到改良新戏和文明新剧最卖座的剧目之一《新茶花》。《新茶花》沿用了小仲马《茶花女》中父亲反对儿子与风尘女子交往，风尘女忍痛分手的主题，将人物、地点、背景中国化，并加入战争、献地图、有情人终成眷属等情节。"其寓意是日俄战争时，某艺妓代替丈夫成为侦探，牺牲自己，从敌营盗取地图献给本国元帅，最终取得胜利的故事。"[4]《新茶花》最早由王钟声的剧团演出，因此有一种可能性，即王钟声或其身边的留学生受此影响，将类似情节加入《新茶花》中。

观看了新旧两派的日俄战争剧后，三木竹二说："总之，新演员演的新戏剧，就算是外行的表演，但从出现至今已经过去十多年的岁月，其间积累了一些经验，即使是不完整的，也形成了新的表演方法。与此相比，传统演员的现代剧正好像新演员演的古装剧一样蹩脚。当然，老演员本来有修养，只要稍加研究，也是可以掌握新演员的演技的，希望他们在这方面多用心（中略）。"[5]大阪的据评家关根默庵也发表了相同的意见："新派本来没有技艺方面的素养，与此相对，接受过足够训练的旧派演员们现在竭尽全力地表演，也一天天更接近所谓的写实，在舞台上再现了一种说不出的趣味。"[6]

① 無署名. 1904-03-16. 新富座の戦争芝居. 都新聞.

② 除了这两部作品外，还有《露西亚征伐》（1904 年 3 月 13—14 日）、《战况报告演剧》（1904 年 4 月 23 日）、《潜航艇》（1904 年 5 月 5 日）等的剧情梗概刊登在《都新闻》上。

③ 無署名. 1904-03-16. 新富座の戦争芝居. 都新聞.

④ 上海环球社编辑部. 1909. 二十世纪新茶花. 上海：上海环球社.

⑤ 三木竹二. 1904. 新旧両派の戦争芝居. 歌舞伎，48：14-15.

⑥ 関根黙庵. 1904. 大阪に於ける新旧両劇派の大勢. 歌舞伎，50：35.

十年前，歌舞伎演员在"日清战争剧"的竞演中败给新派，被认为不适合演出现代剧；十年后，歌舞伎演员演出现代剧的可能性通过日俄战争剧被发现。当然，歌舞伎并未过多染指战争剧，除了屈指可数的几次演出外，基本上把表现战争的责任交给了"活动写真"（幻灯片）。

再来看看新派剧团伊井蓉峰一派的《征露之皇君》[1]，分场内容如下：

一、哈尔滨酒铺
二、宁林蓝之奇遇
三、密航妇之义烈
四、马贼队之救护
五、出征兵之吉兆
六、大伽蓝之会合
七、兴鸡岭之刎头
八、旅顺港之观剧
九、日本舰之名誉
十、露国舰之轰沉
十一、朝日馆之频繁
十二、宿舍兵之会谈
十三、朝鲜国之激战
十四、大铁道之破坏

化装成清国人的日本军人高崎和马贼头领小西会面，二人表示声援日本，并对着天皇像礼拜。风尘女安藤好偷走俄国将领秘藏的记录"（伪）满洲"军队部署的地图逃跑，追兵赶到时，幸有小西出手相救。被招兵出征的木工服部和妻子以及刚出生的孩子告别。在旅顺港，俄国将领观看戏剧表演。转入战场，敌弹飞降日舰甲板，俄舰被击沉，日兵宣读宣战诏敕并铭记在心。日军在朝鲜和俄军展

① 早稻田演剧博物馆藏海报（ro 22-00054-0434）.

开激战，马贼小西趁机破坏"满铁"，与日军汇合。

> 旅顺港演剧一场还插入人偶剧，相当有趣。日本舰战斗一场把舞台设定为甲板很有创意，敌弹飞散的场景非常写实，俄舰被击沉的情景用幻灯片展示，炮声轰隆，观众喝彩声此起彼伏。（中略）有关军人遗族扶助的热心长篇演说，演员声枯力竭的表演相当拿手，闭幕时演员穿着军服跳起了"鹤龟"①，很是高兴。（中略）六十余发大炮震动着舞台，火花散硝烟起，如身临战场，以日本军大胜结局，万岁万岁，伊井君万岁、真砂座万岁！②

伊井蓉峰剧团的表演再现了日俄战争壮观的战争场面，这些场面和十年前的"日清战争剧"相比，有过之而无不及。据记载，当时川上音二郎也专门带着舞台背景和道具师坪田虎二郎奔赴朝鲜战场考察取材，并在其剧团的演出中"把我们亲眼看到的实地实景再现出来"③，对于表现写实的大场面可谓费尽了心思和努力。

从剧情看，"风尘女舍命盗地图"的情节和《日本军万岁》一样，可见在日俄战争时期的日本，这是一个家喻户晓的故事，也是戏剧媒体号召日本民众舍己报国的常套演出，成为一种唤起国民"爱国心"的固定装置。针对其剧本编排，当时的剧评家也评论说："可以说吸引观众的剧本是新演剧的特色，开演第三日票已售尽，相当可观。"④"只要以战争剧为名目，任何小剧场都能号召一些观众，实在不可思议。其中在中洲的由伊井首次演出的战争剧，连演 32 天仍然大卖，如此佳绩，毕竟因为剧情编排甚佳。十年前，只要是战争，演员在狭小的舞台上放放烟花、你推我挤一番，观众看个热闹也就开心了。而现如今，演员从各个角度表现战争，这才是观众最爱看

① 能乐剧目，表现万民礼拜天子、歌舞升平的喜庆场面。
② 清潭生. 1904-03-19. 真砂座の戦争芝居. 都新聞.
③ 無署名. 1904-04-26. 戦争芝居と俳優（五）川上音二郎の談話. 都新聞.
④ 清潭生. 1904-03-19. 真砂座の戦争芝居. 都新聞.

的。"①和十年前的"日清战争剧"相比，新派已经从"壮士芝居"时代进化为"新派"，在追求写实的战争场面外，更注重剧本编排，以情节取胜。

三、文明新剧中的战争剧

上文提及，文明新剧的剧团中，王钟声的春阳社和任天知的进化团在草创期的戏剧演出也带有明显的宣传革命、教育民众的意图。进化团的《共和万岁》②，描写 1911 年 11—12 月苏浙联军攻占南京的场景，痛斥清朝官吏之腐败，讴歌联军之英勇，共十二幕。

第一幕　闻警、疑军、质眷、筹战、要立、抗议
第二幕　调兵
第三幕　接妾、遣将、种孽
第四幕　联军
第五幕　光复南京
第六幕　双逃、败勋
第七幕　优游、交谪、筹款、赖捐
第八幕　谒宫、请捐、派使、泣孤
第九幕　炸弼、惊袁
第十幕　上海议和
第十一幕　宦薮、会议、营娼
第十二幕　共和万岁

剧本幕数较多，情节不够紧凑，大部分为内容提要，没有具体台词。其中第五幕"光复南京"（48）如下：

〔开幕：南京城门紧闭，人民站城垛上，欢迎民军，手举白旗。
〔张勋率兵斩杀人民，抛首掷尸城下。
〔粤军、浙军、沪军围城号杀。

① 伊臣紫葉. 1904. 橘座の伊井演劇. 歌舞伎，49：86.
② 王卫民. 1989. 中国早期话剧选. 北京：中国戏剧出版社. 后文引用时随文标注页码.

〔程德全见张勋斩杀同胞,愤形于色。

〔众军欲放炮击城。恐误伤人,各作难色。

〔徐固卿率新军由城北抄出,联合各军。

〔此时城内炮声隆隆,火烧烛天,哭号之声不绝。

〔张勋站城上下望。挥令放枪炮击下。

〔联军鸣枪攻击。

〔徐固卿、程德全督帅阵前,欲罢不能介。

〔浙君先发大炮,蜂拥破城而进。

〔此时联军如潮攻破南京。

〔张人骏、铁良狼狈逃出。

〔张勋督败兵逸出,均由别门绕城一过。

攻城、炮击、逃跑、"城内炮声隆隆,火烧烛天,哭号之声不绝"等战争场面构成了戏剧的主要内容。再看《申报》广告:

> 新新舞台
>
> 阴历三月初八夜,准演创世纪念新剧新黄鹤楼共和万岁,特别布景,异样灯彩。总督署、大兵舰、黄鹤楼、议事厅、金陵城、清朝廷、合众国、伟人像。冷泉亭长①编。武昌上控荆蜀,下驭江淮,为中华民国中心地点。去秋义□独立,各省闻风响应,不三月而清廷逊位,天下抵定,确为历史上未有之光荣。黄鹤楼剧中叙刘宗耀为发□,伟人功成,身感暴吏虐民,义师拯溺,各情皆得之,亲历行间之言,据实编纂,毫无点缀。泪至共和告成,五族联欢,万民颂祷,铸孙中山先生铜像于合众园内,以纪盛绩。巧制文明灯彩,电光画片,与众不同,配制齐全,即日开演。②

可见,《共和万岁》只是一部应景之作,利用民众对"共和"的

① 许伏民,白眼,号冷泉亭长,杭州人,撰小说《后官场现形记》,新剧《黄鹤楼》《黑籍冤魂》等,继吴趼人之后任《月月小说》主编。
② 新新舞台广告. 1912-04-23. 申报,(4).

关心，靠"特别布景，异样灯彩""文明灯彩，电光画片"，以及"即兴表演"来吸引观众。再看第十二幕（65—66）：

〔开幕：合众大公园。上挂共和万岁横幅。

〔孙文铜像端立。

（中略）

〔社会党文明衣冠，双手各执："社会党祝共和万岁！！！"花圈，绕场，挂"天下太平"四字下。

〔自由党八人文明衣冠，双手各执："自由党祝共和万岁！！！"花圈，绕场，排"千秋万年"四字下。

〔军队十人奏军乐，绕像一周下。

〔小学生十人各提花灯上绕下。

〔小热昏二唱滩簧。

〔老、幼、男、妇上场观览不拘人数。

〔英、德、美、俄、法五国领事，瞻仰铜像，喜笑下。

〔商界各执灯彩一银元宝。

〔工界扮演狮子，上舞，作睡醒，振奋各状。

〔缥缈楼、梁静珠、胡裴云上。

〔女学生四上按风琴。

〔女学生四西装跳舞、放黄色电光。

这一幕全靠演员的即兴表演完成，穿插"小热昏""舞狮子""风琴""军队十人奏军乐"等多种曲艺和音乐表演。上文介绍的新派战争剧《征露之皇军》中，亦有"人偶剧""幻灯片""长篇演说""鹤龟舞（能乐）"等穿插表演，可见中日两国新潮演剧在初创期的编排和表演方面都有过相似的尝试。特别是战况活报剧，往往形式大于内容，着眼事件经过而忽视人物塑造，成为打着战争名义的"才艺大串烧"。

四、小结

不论是"日清战争剧"、日俄战争剧，还是辛亥革命剧，它们在

中日两国的新潮演剧史上掀起过一拨又一拨热潮，但这些应时之作因缺乏艺术内涵，往往一过即逝。"战争进行中是不会出现好戏剧的，剧团只要在舞台上喧哗、放炮就一定会卖座，实在没有趣味。所谓的下功夫、艺术趣味、剧本编排等，剧场也一向不重视，只催着剧团快点胡闹、快点开场。没有剧团只搞点动作，就可以说下了功夫，所以演员也演得越来越差，只有腿脚愈发强健了，实在令人遗憾。"①战争剧里只有战争没有戏剧，日本剧评家的评论可谓一语中的。

当然，川上音二郎在谈到战争剧和演员的关系时说："一方面虽说是战争剧，另一方面我们觉得必须伴随着艺术，光靠给观众看那些玩具一样的军舰和烟花实在没有意义。要作为艺术呈现给观众的话，比起表面的战争，还有更重要的内部材料，所以这次的狂言《战况报告演剧》是我们竭尽全力打造出来的。"②如前所述，经历了十年前的"日清战争剧"，又在家庭剧繁荣的"本乡座时代"得到锤炼，新派编演日俄战争剧时，有意识地关注内容和形式的统一，既能表现战争，又能兼顾艺术追求。

更重要的是，日俄战争剧虽未能像"日清战争剧"那样受到观众的追捧，但从演出时间上看，和中国留学生停留日本的时间正好重叠。特别是文明戏创始时期的代表人物都在这一时期逗留日本，且对日本戏剧产生兴趣。例如任天知 1902 年至 1905 年末在京都担任中文教师，并在日俄战争时期日本高涨的民族主义刺激下，带着"盖日、俄因东三省而开衅，东三省为谁家之土地？"③的悲愤心情回国。归国后，1905 年末至 1906 年 8 月，他以挽回国运为己任，积极议论政治、宣扬革命，又遭政府干预甚至逮捕。而此间他结识了从事改良京剧的南北名伶，逐渐认识到戏剧作为一种宣传手段的重要性。1906 年 8 月至 1907 年 6 月，返日逗留期间，任天知留意关注日本新派剧以及各种政谈演说会，并于东京观看春柳社演出后，

① 無署名. 1904-04-19. 俳優と戦争（三）村田正雄＝真砂座. 都新聞.

② 無署名. 1904-04-26. 戦争芝居と俳優（五）川上音二郎の談話. 都新聞.

③ 姜纬堂，彭望宁，彭望克，编. 1996. 维新志士、爱国报人彭翼仲. 大连：大连出版社，120.

劝说全体成员回国演出。劝说未果，任天知独自回到上海，并参与王钟声创立的通鉴学校的演出。王钟声北走燕京后，任天知返回日本。后于1910年再次出现在北京，观看钟声新剧后南下，创立进化团并活动至1911年底遂告解散。①任天知在日本，特别是在京都逗留期间，正是静间小次郎的新派剧剧团最为活跃的时期，他的剧团在京都明治座持续了十年左右的定期公演，日俄战争期间也演出了很多战争剧。同时，各种政谈演说会也相当频繁地在京都的各个剧场举行。很显然，任天知在此接受的熏陶成为其日后在中国开展戏剧活动的参照及推动力。（详见第四章第二节）

第二节 《不如归》与《家庭恩怨记》的 情节剧特征

上一节中我们确认了中日两国新潮演剧通过上演战争剧，紧抓时代脉搏，赢得观众并巩固了在戏剧界中的地位。然而此时的"战争剧"即"活报剧"，是有时效性的，战争结束后，新潮演剧将何去何从？"剧本荒"成为两者共同面临的困境。为打开新局面，新派开始尝试将当时流行的"家庭小说"搬上舞台，从而掀起了家庭剧热潮，也因此迎来了新派剧最繁荣的"本乡座时代"。表2-1是新派改编自家庭小说的主要剧目及其首演情况：

表2-1 新派改编自家庭小说的主要剧目及其首演情况

小说名	原作者	原作连载处、时间	首演地	首演时间
《己之罪》	菊池幽芳	《大阪每日新闻》，1899—1901年	大阪·朝日座	1900年10月

① 1912年，任天知在新新舞台的演出打出"天知派改良新剧"的旗号，虽然彼时组织已经解散，但仍有时人将其视为"进化团"的演出，这也影响了后来对于进化团解散时间的界定，有不少研究认为进化团是在1912年彻底解散，故在归纳各团体舞台使用情况时（如表3-3），便将1912年任天知对新新舞台的使用归入"进化团"。

小说名	原作者	原作连载处、时间	首演地	首演时间
《不如归》	德富芦花	《国民新闻》，1898—1899年	大阪·朝日座	1901年2月
《无花果》	中村春雨	《大阪每日新闻》，1901年	大阪·朝日座	1901年7月
《滨子》	草村北星	《金港堂》，1902年	本乡座	1903年9月
《乳姐妹》	菊池幽芳	《大阪每日新闻》，1903年	大阪·天满座	1904年1月

"家庭小说"兴起于甲午战争后的明治三十年代（1897—1906），大部分先在报纸上连载，然后发行单行本。主要描写明治维新以来日本中上层家庭的日常生活和男女爱情，特别是封建礼教束缚下的爱情悲剧，反映了同时代人的思考和社会风向。小说大量使用明治时代的口语，以女性为主人公，对于作为当时的"同时代戏剧"并以"女形"（男旦）演员的演技号召观众的新派来说，家庭小说可谓量身定制的取材对象。下面统计了明治三十八年（1905）新派在东京各大剧场的家庭剧上演情况。

　　　1月　本乡座　《乳姐妹》　高田一派
　　　2月　真砂座　《女夫波》（田口掬汀作）　伊井、藤泽一派
　　　3月　本乡座　《新生涯》（田口掬汀作）　高田一派
　　　5月　本乡座　《不如归》　高田一派
　　　6月　真砂座　《金色夜叉》　伊井、村田一派
　　　7月　本乡座　《金色夜叉》　高田一派
　　　10月　本乡座《己之罪》　高田一派

新派剧的演出模式，延续了歌舞伎，一个剧目固定在某一剧院持续演出一个月左右。1905年这一年，观众几乎每个月都能观赏家庭剧。这些取材自文学作品的剧目，自然吸引了众多"文学青年"观众，其中包括留日的中国学生。他们在本乡座等剧院观看了《不如归》以及《金色夜叉》等剧目，几年后便将其搬演到了文明新剧的舞台上。

如表 2-2 所示，文明新剧极盛时期，以留日学生为主要力量的春柳社，上演最多的剧目便是新派家庭剧《不如归》。其他，如改编自《聊斋志异》的《马介甫》、改编自《警世通言》的《玉堂春》、改编自弹词小说的《珍珠塔》《刁刘氏》《三笑》以及改编自言情小说的《空谷兰》《恨海》《梅花落》，还有创作剧《家庭恩怨记》等。虽然选材各不相同，但除民鸣社《西太后》这样的宫廷剧外，几乎都属于家庭爱情剧（情节剧）的范畴。

表 2-2 文明戏极盛时期上演最多的剧目表

新民社	民鸣社	春柳社
《恶家庭》32 次	《西太后》102 次	《不如归》22 次
《珍珠塔》21 次	《三笑》42 次	《家庭恩怨记》20 次
《家庭恩怨记》15 次	《刁刘氏》40 次	《鸳鸯剑》《王熙凤大闹宁国府》16 次
《空谷兰》15 次	《双凤珠》34 次	《寄生花》12 次
《马介甫》15 次	《珍珠塔》34 次	《恨海》9 次
《尖嘴姑娘》14 次	《空谷兰》29 次	《真假娘舅》9 次
《三笑》13 次	《拿破仑》28 次	《爱欲海》9 次
《梅花落》13 次	《乾隆皇帝休妻》21 次	《宝石镯》8 次
《玉堂春》12 次	《家庭恩怨记》21 次	《异母兄弟》8 次
《情天恨（恨海）》11 次	《恶家庭》17 次	《文明人》8 次
	《尖嘴姑娘》17 次	
	《武松》17 次	

资料来源：根据濑户宏（2015）整理

同时，如表 2-3 所示，除春柳社的《不如归》，文明新剧还改编了不少新派剧剧目。

表 2-3 翻译自新派剧的文明戏剧目

原作	新派首演	文明戏改编和首演情况
村井弦斋『两美人』	1897 年 11 月·川上一座·川上座	《血蓑衣》《侠女鉴》《美人剑》1910 年 10 月·王钟声·北京天乐园；1911 年 2 月·进化团·南京升平戏院

续表

原作	新派首演	文明戏改编和首演情况
尾崎紅葉『金色夜叉』	1898 年 3 月·川上一座·市村座	《金色夜叉》 1909 年·陆镜若·东京
德富蘆花『不如帰』	1901 年 2 月·成美団·大阪朝日座	《不如归》 1909 年·陆镜若·东京 1913 年·文社·湖南 1914 年 4 月·新剧同志会·谋得利小剧场
小栗風葉『鬼士官』	/	《尚武监》 1912 年 4 月·进化团·上海新新舞台
菊池幽芳『乳姉妹』	1904 年 1 月·喜多村緑郎·大阪天満座	《乳姐妹》 1916 年 7 月·欧阳予倩·笑舞台
田口掬汀翻案『熱血』 (Victorien Sardou *La Tosca*)	1907 年 7 月·伊井河合一座·新富座	《热泪》(《热血》) 1909 年 3 月·春柳社·东京座
佐藤紅緑『雲の響』	1908 年 3 月·高田一座·本郷座	《社会钟》 1912 年 8 月·流天影新剧团·上海兰心大戏院
佐藤紅緑『潮』	1909 年 10 月·高田一座·東京座	《猛回头》 1910 年 8 月·张园文艺新剧场·张园
松居松葉翻案 『ボンドマン』 (Hall Caine *The Bondman*)	1909 年 11 月·新派大合同·本郷座	《爱海波》(1910 年 8 月·张园文艺新剧场·张园) 《异母兄弟》(1914 年 8 月·春柳剧场)
篠原嶺葉『新不如帰』	/	《新不如归》1914 年 11 月·春柳剧场

　　这些改编自新派剧的剧目，主要由在日本留学或逗留过的戏剧人和剧团上演，且多为情节剧。另外，根据饭冢容教授的研究，还有以下一些剧本被翻译成中文：

　　*长田秋涛译《祖国》（萨尔都原作《祖国》，隆文馆，1906
年 8 月）→陈景韩《祖国》（《小说时报》5—6 号，1901 年 6
月—8 月）

　　*花房柳外译《猪之吉》（阿尔弗雷德·丁尼生原作《伊诺
克·阿登》，《文艺俱乐部》12 卷 15 号）→徐半梅《故乡》（《小
说月报》第 1 卷 4—6 号，1910 年 10 月—12 月）

　　*土肥春曙译《遗言》（迈依休原作，《文艺俱乐部》14 卷
8 号，1908 年 6 月）→徐半梅《遗嘱》（《小说月报》第 1 卷 1—
2 号，1910 年 8 月—9 月）

　　*佐藤红绿《牺牲》（雨果原作《安杰罗》，《文艺俱乐部》
15 卷 5 号，1909 年 4 月）→天笑·卓呆《牺牲》（秋星社，1910
年 12 月）

　　*细川风谷·由栗岛衣《厄尔巴之波》（《文艺俱乐部》16
卷 15 号，1910 年 11 月）→徐半梅《拿破仑》（《中华小说界》
1—2 期，1914 年 1—2 月）

　　其中，徐半梅译《遗嘱》1911 年在谋得利小剧场由社会教育团
上演，1914 年 5 月 5 日在上海新剧公会主办的"六大剧团联合演剧"
中作为"著名喜剧"被演出，成为文明新剧"趣剧"代表剧目。

　　综上所述，在文明新剧缺乏剧本、创作剧本尚不成熟的阶段，
翻译自新派剧的剧目为新潮演剧提供了优秀的素材，注入了新鲜的
血液。

　　导论中提到，近年来，处于过渡阶段的新派剧和文明新剧所包
含的多元的戏剧表现形式，即被近代剧所排除的戏剧要素，开始受
到研究者的关注。本节探讨的文明新剧的情节剧特征，亦是文明新
剧包含的多元艺术表现形式之一。具体地以在日本新派剧影响下翻
译创作的两个剧本——《不如归》（改编自新派剧）和《家庭恩怨记》
（创作剧本）为例，分析跨文化翻译和编演的过程，阐明春柳社倾心
于改编和介绍日本新派剧的原因，即中日两国新潮演剧保持交流原
因所在。

一、情节剧

情节剧一词来源于"melodrama"，从字面意思来看，情节剧本来指带有音乐伴奏的戏剧，15 世纪起源于意大利，18 世纪后半叶在法国得到进一步发展，成为备受大众欢迎的娱乐性戏剧，代表作家有法国的皮格雷库尔（Guilbert de Pixérécourt，1773—1844）等。第一次世界大战后，除歌剧外，情节剧在戏剧舞台上不断衰落，但是随着近代消费文化的成熟和电影产业的繁荣，情节剧又继续活跃于好莱坞电影中。然而正如早期的电影资本家们"在达成其目标上一面暗自利用情节剧的套路，一面却表现出要和情节剧划清界限的姿态"[1]那样，长期以来情节剧作为既非悲剧又非喜剧这样一种不入流的通俗戏剧，被蔑视为"异想天开、只懂煽情的戏剧"[2]。进入 20 世纪 60 年代，西方研究者开始重新评价情节剧。原因有二：一是"大众＝亚流、下等"的时代已经过去，多元文化观照下的大众文化受到瞩目；二是文学性不再是评判戏剧的唯一标准，戏剧作品成立过程当中产生的观众、社会、经济、文化之间的互动关系被纳入研究视野中。其中最有影响力的当属 1976 年出版的彼得·布鲁克斯《情节剧的想象力》[3]，他认为情节剧是能够"表现道德想象力"[4]的戏剧。同时，托马斯·埃尔塞瑟《震撼和愤怒的故事：对

① 藤木秀朗. 1997. メロドラマ演劇の映画への摂取——一九〇八年アメリカ映画産業の実践. 映像学：59（11）.

② ジャン＝マリ・トマソー（Thomasseau, Jean-Marie）. 1991. メロドラマ：フランスの大衆文化. 中條忍，訳. 東京：晶文社，11.

③ ピーター・ブルックス（Peter Brooks）. 2002. メロドラマ的想像力. 四方田犬彦，等，訳. 東京：産業図書.（The Melodramatic Imagination: Balzac, Henry James, Melodrama, and the Mode of Excess, New Haven, Yale University Press, 1976）

④ 所谓"道德想象力"，指法国大革命后，随着传统的神和象征神的教会和王权被推翻，民众心中的神不复存在时，情节剧代替神起到了提示和示范道德规范的作用。以文明戏的时代背景来看，辛亥革命后，统治中国几千年的封建王朝被推翻，顺应社会变革，在树立新的道德规范上文明新剧应该说起到了一定作用。（ピーター・ブルックス. 2002：87）

情节剧的观察》①也掀起了情节剧电影研究的热潮。

随着西方的情节剧电影研究者们把目光投向东方②，中③日④两国的情节剧电影研究也呈现一幅众彩纷呈的景象。中国的早期情节剧电影，无论是导演、演员、剧本都在很大程度上受益于文明戏，因此文明戏与早期电影的关系也受到特别关注⑤。在日本，于 1912年成立的日活向岛摄影所继承了日本新派剧的剧本、演员及演技，它所摄制的一系列"新派映画"很受大众欢迎，为日本的电影产业的腾飞奠定了基础。然而在两国的戏剧研究领域里，情节剧并没有得到充分的重视。有日本学者指出其原因在于，"日本的新剧史开始于介绍莎士比亚戏剧和欧洲的近代剧，所以戏剧研究一直关注的是新剧的艺术（文学）思潮，情节剧的作用没有得到应有的重视。研究者也偏重剧本的文学性，关注的是作为高级艺术的问题剧、思想剧和文学剧。而作为大众戏剧和娱乐戏剧的情节剧一直无人重视"⑥。这种现象也基本适用于中国的戏剧研究。

西方有研究者指出"情节剧是最接近东方戏剧精神的西方戏剧

① トマス・エルセッサー. 1998. 響きと怒りの物語（"Tales of Sound and Fury: Observations on the Family Melodrama", Monogram 1972.4). //石田美紀，ほか訳. 岩本憲児，ほか編. 新映画理論集成第 2 巻. 東京：フィルムアート社.

② Wimal Dissanayake. 1993. Melodrama and Asian Cinema. Cambridge: Cambridge University Press.

③ 何春耕. 2002. 中国伦理情节剧电影传统——从郑正秋、蔡楚生到谢晋. 长沙：湖南大学出版社；张巍. 2006. "鸳鸯蝴蝶派"文学与早期中国电影情节剧观念的确立. 当代电影，2.

④ 有趣的是，日本的评论家们重新评价情节剧似乎早于西方。例如 1949 年 10 月号的『キネマ旬報』刊登了以"情节剧研究"为主题的一系列论文，同年『シナリオ』第六卷二号作为"情节剧研究号"出版。评论者们的意见分为赞扬和否定两派。

⑤ 白井启介. 2004. 影戏交融——略论文明戏表演方式如何灌入早期电影. 中日文明戏学术研讨会报告；飯塚容. 2005. 文明戯曲の映画化について//現代中国文化の軌跡. 中央大学出版部. 笔者也曾发表过论文：メロドラマの踏襲と変容——早期話劇から初期映画へ. 2006. 日中相互理解に関する研究——日中相互理解のための知的文化・教育交流を中心として. 神戸帝塚山学院大学国際理解研究所発行。

⑥ トマス・エルセッサー. 1998. 響きと怒りの物語（"Tales of Sound and Fury: Observations on the Family Melodrama", Monogram 1972.4). //石田美紀，ほか訳. 岩本憲児，ほか編. 新映画理論集成第 2 巻. 東京：フィルムアート社，42.

形式"①。日本的传统戏剧"歌舞伎"被认为是典型的情节剧②，中国的唐宋传奇、元杂剧、明清小说以及清末民初的鸳鸯蝴蝶派小说也具有鲜明的情节剧性格③。这些古典情节剧传统到了近代又分别由新派剧和文明戏继承下来。情节剧的主要特点是"戏剧情节险恶多变、矛盾冲突尖锐激烈、情节发展中包含着大量偶然及巧合的因素，充满了紧张的戏剧场面。通常有四个程式化的人物：高贵勇敢的男主角、年轻美貌的女主角、代表邪恶势力的坏蛋、滑稽的丑角。它们的情节也是程式化的：第一幕表现爱情，第二幕坏蛋作恶，女主角受难，第三幕男主角在丑角的帮助下惩罚坏蛋，以大团圆结束"④，同时在曲折的情节中包含着惩恶扬善的道德宣传。当然，这些只是其体现出的一般特征，而非衡量标准。应该注意的是，与其说情节剧是一种戏剧类型，不如说它是一种戏剧创作手法。情节剧式的创作手法具有多元性和变通性，可以不受传统或现代等范畴的限制。

　　和清末的政治化妆讲演型戏剧一样，民国初年的家庭情节剧热潮也受到了来自日本的影响。"明治前期介绍到日本的欧洲戏剧，大多数是《茶花女》《杜司克》（《热泪》）等典型的情节剧"⑤，新派

　　① ジャン＝マリ・トマソー（Thomasseau, Jean-Marie）. 1991. メロドラマ：フランスの大衆文化. 中條忍，訳. 東京：晶文社，9.

　　② 例如："日本的歌舞伎是最具代表性的情节剧"（桃井鶴夫，編. 1995. アルス新語辞典[近代用語の辞典集成14]. 東京：大空社，221）；"歌舞伎属于情节剧，其后出现的在歌舞伎基础上形成的新派剧也可以说没有脱离情节剧模式。日本电影是作为歌舞伎和新派剧的代替品而起步的，所以仍然忠实地继承了其情节剧模式"（森岩雄. 1952. メロドラマ雑記. キネマ旬報，61：12）；"从情节构造和表现形式来看，歌舞伎完全可以称作是日本的传统大众情节剧"（トマス・エルセッサー，1998：43）。

　　③ 许世玮（1984）、张巍（2006）有详细论述。

　　④ 中国大百科全书总编辑委员会《戏剧》编辑委员会，中国大百科全书出版社编辑部. 1989. 中国大百科全书・戏剧. 北京、上海：中国大百科全书出版社，312.

　　⑤ 神山彰. 2009. 日本の新派、新劇と春柳社//文明戯研究の現在：春柳社百年記念国際シンポジウム論文集，39.

繁荣期的代表作《不如归》等"新派悲剧"①也是典型的情节剧。两者均为留学日本的春柳社成员介绍到中国，在中国的文明戏舞台上大放异彩。正如鸳鸯蝴蝶派小说是中国爱情文学传统在新的社会历史环境下的继续，是民初这一特定社会的产物一样，民初的家庭情节剧热潮也是"才子佳人"的戏剧传统在外国戏剧的翻译及大众娱乐的需要下出现的新现象。在近代租界和传统县城并存的上海，我们总能发现"新与旧、近代与传统两种模式的并存，这种以前者为核心的并存影响和决定着人们对于这片土地的思索"②。以上海为中心展开的文明戏不仅混杂了近代和传统的各要素，同时也体现出鲜明的大众娱乐性。日本的新派剧是以歌舞伎为参照，并糅合了近代戏剧的要素后形成的大众通俗戏剧。在此意义上，文明戏和新派剧的性格不谋而合。这正是春柳社倾心介绍和搬演新派剧本的原因，同时也是 20 世纪初中日戏剧交流成立的原因之一。

二、《不如归》

(一)《不如归》的情节剧特征

《不如归》是德富芦花（1868—1927）的成名作，最初于明治三十一年（1898-11-29）到三十二年（1899-05-26）连载于《国民新闻》。明治三十三年（1900）由民友社出版发行其单行本，短短九年内（至 1909 年）单行本已发行至第一百版，名副其实地成为明治时期最受欢迎的大众小说之一。

① 情节剧和悲剧的不同在于：悲剧主人公在本质上是具有性格缺陷的，而情节剧主人公则是完美的。所以情节剧的感伤性来自外部不可抗拒的压力，而悲剧的感伤性源于主人公主观意志和其他因素的对抗。（参照詹姆斯·L. 史密斯. 1992. 情节剧. 武文，译. 北京：中国戏剧出版社）另外，彼得·布鲁克斯在其论著中也提到："情节剧不断制造感伤的高潮，主人公完全接受命运上和悲剧不同。"（ピーター・ブルックス，2002：62）所以新派悲剧可以说就是情节剧。有学者指出，比较《玩偶之家》的娜拉和《不如归》的浪子，可以明白西方近代剧（市民剧）描写人（市民）对权力的要求（权力的象征），是积极的悲剧，而"新派悲剧"的悲剧性来源于主人公不得不忍受非人的义务而产生的绝望（义务的象征）。（参见瓜生忠夫. 1951. 映画のみかた. 東京：岩波書店，28-29）

② 劉建輝. 2010. 魔都上海——日本知識人の「近代」体験（増補）. 東京：筑摩書房，148.

据研究表明，《不如归》的读者主要是明治时期随着资本主义经济不断发展而产生的新兴阶层，特别是女性，"内容上涵盖了很多封建道德的要素，所以被当时的文坛归为通俗小说"[①]。片冈中将的女儿浪子嫁到海军士官川岛武男家后，不慎身染肺疾。婆婆受人挑唆，害怕肺病传染后令川岛家的香火无法延续，于是一反武男的意愿，把浪子送回娘家。浪子一心挂念着由于军务繁忙而经常在外的武男，最终在厄运和疾病的摧残下离开人世。似曾相识的婆婆虐待媳妇的故事是从古到今小说家们一直热衷描写的内容，但与此同时，《不如归》还描写了武男夫妇纯洁的爱情以及他们与不管子女幸福只顾家族香火延续的封建家庭之间的对抗。小说对封建家庭礼教的批判和其提示的近代男女平等意识的萌芽唤起了读者的共鸣，成为典型的糅合了传统与现代的大众小说。

明治后期的流行小说常常是以"小说—戏剧—剧本·续编"的方式在民众间普及和流传，《不如归》被搬上新派舞台后也同样受到热烈欢迎。1901 年 2 月 10 日，大阪朝日座率先上演《不如归》[②]，1903 年 4 月，本乡座举行了东京首演。其后，歌舞伎剧团也曾尝试演出《不如归》。1905 年 9 月，大阪出现了"三座竞演"[③]的盛况。随着不同剧团的反复搬演，由柳川春叶根据原作编写的《脚本 不如归》（古今堂，1909 年）成为公认的通行版本。当时前往观看《不如归》的观众，大部分是年轻的男女学生。"学生们之所以支持它，是因为《不如归》通过描写男子至上的封建专制约束下的男女恋爱及夫妇爱情，对女性地位和家庭的存在方式提出了质疑，他们对此产生了共鸣。"[④]

下面简单描述一下剧本的大致内容和其所具有的情节剧特征（见表 2-4）。

① 高倉テル. 1936. 日本の国民文学の確立. 思想. 8：217.

② 柳永二郎. 1937. 新派十五年興行年表. 東京：双雅房.

③"明治三十八年九月，位于道顿堀的朝日座、中座、辩天座三个剧场同时上演《不如归》，呈现一幅秋月、右之丞、鴈治郎扮演的武男，喜多村、芝雀、芝翫扮演的浪子相互角逐的热闹景象。"（柳永二郎，1948：362）

④ 大笹吉雄. 1985. 日本現代演劇史 明治·大正篇. 東京：白水社：470.

表 2-4 《不如归》主要内容及其情节剧特征

幕次	内容概要	情节剧特征
序幕 伊香保郊外采蕨	山木夫妇带女儿丰子来到伊香保郊外寻找丰子爱慕的武男。武男正和新婚的浪子愉快地采蕨。可惜平静和睦的郊游被不受欢迎的另一来访者——假武男名义借高利贷却又无钱返还的千千岩所破坏。武男念其为表兄弟，替其付清借款，并从此断绝兄弟情分。	春色盎然的山间风景以及新婚夫妇间甜蜜的对话勾勒出幸福而"纯净的空间"。然而迫使"美德"陷入危机的入侵者也同时登场，形成不祥的预兆。
第二幕 川岛家客厅	浪子不慎患上肺病。山木趁机借口请武男母亲（庆子）管教女儿，把丰子送进川岛家。千千岩怀恨在心，挑唆庆子断绝武男和浪子的夫妻关系。武男得知母亲的想法非常生气，请求在其执行完军务回家之前不再提及离婚。	迫害"美德"的疾病登场。疾病也许是无法抗拒的命运，但是以疾病作为理由强行休妻的武男母亲，即她所代表的封建家庭权威更是给予"美德"重重一击。
第三幕 逗子海岸	武男来到浪子养病的逗子别墅看望浪子。遗憾团聚竟是那么短暂，军务在身的武男不得不即刻返回。	夫妇分别时的"静止场面"得到最大程度的渲染，离别的悲哀生动地展现于观众面前，戏剧迎来感伤的高潮。
第四幕 片冈家后花园	山木受庆子委托前往片冈家表明川岛家的休妻决意，片冈中将沉痛接受。	在逗子别墅养病期间，浪子病情恶化。庆子趁武男不在家擅自提出离婚，把"美德"赶入最终的困境。
第五幕 其一 逗子别墅 其二 片冈家前庭	浪子表妹千鹤子也来逗子看望表姐，两人正愉快地谈话间，千鹤子母亲即浪子姨妈也到达逗子接浪子回家。浪子回到家，看到自己被退回来的嫁妆时，才明白离婚一事，大受打击。	

续表

幕次	内容概要	情节剧特征
第六幕 其一　山科停车场 其二　佐世保海军医院	慈爱的父亲片冈中将带浪子到京都旅游。返回等待列车的时候偶然与武男擦肩而过。武男在战争中负伤入院，其间收到浪子寄来的充满爱意的包裹，悲伤不禁涌上心头。	和武男擦肩而过的再会，完全是出于作者"死别前一定要让两人再见一次"的想法而设置的偶然。这可以说是情节剧式的异想天开的偶然。
第七幕 片冈浪子临终	浪子呼喊着"我但愿来生来世，再不变女人就好"告别人世。然而此时武男身在台湾，无法赶回。	关键时刻，武男总是因为军务不在现场。在母亲所代表的封建权威面前武男选择的是对浪子的爱，可是在国家和爱情面前，武男只能选择国家。作品一方面表现了爱情与封建权威的对抗，批判了封建礼教；另一方面也表现了国家至上的原理。这也正是情节剧所具有的"破坏体制"和"逃避主义"的双重价值取向的体现。
结局 青山墓地	前来扫墓的武男和片冈中将握手言和。	

　　如上，情节剧正是通过反复描写恶者对无垢空间的侵犯和掠夺、对美德的不断迫害，从而营造出情节剧式的戏剧空间。剧本里，对出场人物关系的描写比起小说要简略得多，但是观众完全可以通过相互冲突的善恶鲜明的人物记号，体会其所要描绘的戏剧空间，即情节剧善恶分明的二元论空间。

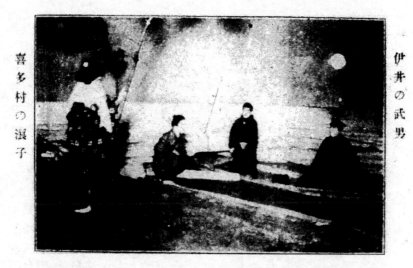

图 2-3 新派剧《不如归》（1911 年 2 月，本乡座公演）

戏剧高潮是第三幕的海岸离别。"起伏的海浪声中，隐隐传来二弦琴和笛子的合奏"（柳川本），浪子叹息道："当真治得好么？但世界上的这种病人，为何总要死呢？我很想活千年万年不死呢。要是死，两个人一齐死……你说对不对呀？"目送武男渐渐远去的背影，浪子重复着"你快去快回呀"的撕心裂肺的呼喊——可以想象这些场面令多少观众黯然泪下。小说里，武男和浪子分别时是步行走向停车场的，而新派上演时做了改动，让武男乘小舟离开。虽然从逗子乘船到达车站是不符合实际的改编，但新派舞台上还是保留了这个矛盾。因为"乘船离开时的背影依偎在松树旁，使舞台更加充满诗意"[1]，"小船渐渐隐没在观音堂后面，拍打松树的波浪声和渐渐微弱的渡船人的歌声"一起营造出宁静而哀伤的离别氛围，使整个戏剧达到感伤的极致。正如彼得·布鲁克斯论述的那样，"不得不承认任何一个情节剧中的某一场景或者结尾，总会利用静止的场面来表现剧情。这时，出场人物的态度和动作将趋于静止，正如图画的

① 喜多村緑郎・清潭記. 1908. 喜多村の浪子. 演芸画報, 5：90.

解说词那样把所有的感情集中体现到这一静止的视觉画面中"①。
当然，在这里不可忽视音乐对于达到感伤极致所起的作用。在西方，
情节剧最初指有音乐伴奏的独角戏，之后音乐成为附属于情节的可
有可无的东西，但是在提高戏剧效果时仍然常常被使用。柳川本的
舞台说明里指定了大量的背景音乐，受其影响，中国的文明戏具体
如何运用音乐还需进一步研究。

　　大结局一幕，片冈中将握住武男的手说道："武男，我也不好受
啊……浪子虽然死了，我仍然还是你的父亲"，和武男握手言和。这
里的握手意味着虽然浪子死了，但她和武男的家族关系并没有改变，
"浪子的美德在死后的世界里取得了不朽的胜利"②。但是，另一方
面，失去了最心爱的女儿和妻子的两个男人的悲哀，最终被归结到
男性原理中③——"前面的路还很长，这也是对咱男儿心志的考验。
好久不见了，我们还是好好聊聊吧。"庆子提出离婚时，浪子临终时，
最关键的场面武男总是因为军务不在场。一旦接到军队的命令可以
置家庭而不顾，这种为了国家奔赴战场的男性原理不可侵犯地贯穿
全剧。所以可以说，虽然封建家庭的权威溃败于武男对浪子坚贞的
爱情面前，但国家权威却永远举着胜利的旗帜。戏剧在表现封建家
庭里的新旧冲突的同时还反映了个人对于国家的绝对服从。这正是
情节剧所具有的"破坏体制"和"逃避主义"的双重价值取向的体
现④，即情节剧所提示的道德想象力。

（二）《不如归》在中国

　　小说《不如归》的英译本"Nami-ko"（盐谷荣、E. F. Edgett 译，

①　ピーター・ブルックス（Peter Brooks）. 2002. メロドラマ的想像力. 四方田犬彦,
等訳. 東京：産業図書, 78.

②　関肇. 2006. 始源のメロドラマ——徳富蘆花『不如帰』を読む. 日本文学, 55：72.

③　作者德富芦花在其作品《富士》里说："要让男人回归男人的角色，除了女人的爱以
外更需要男人本身的力量。"据此，有研究者指出小说结尾突然"从恋爱小说转向战争小说，
这种急转直下着实让读者感到困惑不已"（藤井淑禎. 1991.『不如帰』德富蘆花——戰争と
愛と. 国文学解釈と教材の研究, 36：61）。剧本把小说台词"到什么地方谈谈台湾的事情"
做了暧昧的改动，省略了其中的"台湾"，大概也是为了避免这种突兀吧。

④　トマス・エルセッサー. 1998. 響きと怒りの物語（"Tales of Sound and Fury:
Observations on the Family Melodrama", Monogram 1972.4）. ∥石田美紀, ほか訳. 岩本憲児,
ほか編. 新映画理論集成第 2 巻. 東京：フィルムアート社, 102.

Boston：H. B. Turner）于 1904 年出版。四年后，即 1908 年，由林纾根据英译本转译的《不如归》作为商务印书馆《说部丛书第二集》在中国出版。关于小说《不如归》在中国的传播，日本学者中村忠行早有研究[①]，近来还有杨文瑜专著《文本的旅行 日本近代小说〈不如归〉在中国》（华东理工大学出版社，2015 年 8 月）比较细致地考证了《不如归》在中国的译介和传播情况。根据这些研究，可知小说在中国大陆地区的译介情况如下：

表 2-5 《不如归》在中国大陆地区的译介情况

译者	版本	出版社	出版年	备考
林纾译 魏易口述 由英译本 "Nami-ko" 转译	《说部丛书第二集》（文言）	商务印书馆	1908	1915 年发行第四版
	《小本小说》丛书	商务印书馆	1913	1923 年发行第五版
	《林译小说丛书》（第 34 编）	商务印书馆	1914	1981 年由商务印书馆再版发行
林雪清	《不如归》（白话）	亚东图书馆	1933	开头有章衣萍的《不如归新序》，介绍了德富芦花的生平及与林纾译本的比较。
殷雄	《不如归》（白话）	大通图书社	1937	根据林纾译本改写的白话文译本
钱稻孙	《不如归一折》（文言）《朔风》创刊号	北平朔风社	1938	只翻译了原著第一章
丰子恺	日本文学丛书《不如归·黑潮》（白话）	人民文学出版社	1959	译后记里有德富芦花的生平介绍和作品创作的经过。
于雷	春风文库《不如归》（白话）	春风文艺出版社	1986	最近译本

① 中村忠行. 1949. 徳富蘆花と現代中国文学（一）. 天理大学学報. 1（2、3）；中村忠行. 1950. 徳富蘆花と現代中国文学（二）天理大学学報. 2（1）；中村忠行. 1957.『不如帰』の中国に於ける評価. 明治大正文学研究. 2（3）.

1911 年，日本也出版了杉原夷山的汉译本《汉译不如归》（千代田书房），在此前后的一段时期内，各种版本的《不如归》续集大量问世[1]，商务印书馆《说部丛书第二集》第 97 编的《后不如归》（黄翼云，商务印书馆，1915 年 10 月）也是其中一种。如表 2-5 所示，自 1908 年林纾首译以来，不断有新译本问世的状况向我们说明着《不如归》魅力的长盛不衰。此外，1926 年《不如归》由国光影片公司改编成电影（陈趾青编，杨小仲导演），也成为研究早期电影和文明戏关系的例证之一。

春柳社成员于辛亥革命后回国，1913 年在湖南成立文社时初次尝试了剧本《不如归》的演出[2]。春柳社使用的剧本是主要成员之一的马绛士[3]根据柳川春叶的脚本并参照原作改译的。马绛士译本1914 年 10 月刊登于《大共和画报》，后经《鞠部丛刊》（上海交通图书馆，1918 年）转载，收录于 1989 年出版的《中国早期话剧选》（中国戏剧出版社）中。马绛士译本把人名和地名（片冈中将—康中将、浪子—康帼英、川岛武男—赵金城、逗子海岸—葛枯海岸、山科车站—丰台火车站），时代背景（甲午战争—中华民国和俄国作战）以及几个场景（采蕨菜—踏青、樱花—菊花或者梅花）做了简单转换，删除了大部分无法表现的舞台说明，有极少数的误译、省略及改编（见表 2-6），大致的情节和对话基本上忠实于原本。

柳川脚本成为通用版本的 1907 年前后，新派迎来其本乡座的最繁荣时期，《不如归》也成为新派的不朽名作。春柳社成员正好这个时候留学日本，他们的身影一定也经常出现在《不如归》的演出现场。

① 例如：篠原嶺叶. 1906. 新不如帰. 東京：大学館；篠原嶺叶. 1907. 後の新不如帰. 東京：大学館；なにがし. 1908. 後の不如帰. 東京：紅葉堂；なにがし. 1909. 続後の不如帰. 東京：博盛堂；なにがし. 1909. 浪子. 東京：博盛堂；古賀天香. 1909. 不如帰. 東京：至誠堂。

② 据欧阳予倩回忆，1909 年陆镜若在日本用日语上演过《不如归》和《金色夜叉》的一部分。

③ 本名马妆郁，字仲秋，四川成都人，回族。曾在日本商科大学留学。擅长表演悲情女角。《不如归》中的浪子是其代表作。

表2-6 马绛士译本内容及主要改编

马绛士译本		改编
第一幕	郊外踏青	/
第二幕	赵家书房	/
第三幕	葛枯海岸	/
第四幕	康家后花园	/
第五幕	无题	/
第六幕	无题	插入女仆们的对话。"你看我们大小姐这么好，为什么那边老太太就如此的厉害，因为有点病，就硬要叫他回来。我听着心里很不舒服。"→代言观众的心声，引起共鸣。
第七幕	丰台火车站	/
第八幕	红十字医院	/
第九幕	帼英临诊	加入帼英弟妹的出场。临终前帼英特意把弟妹叫到床前说："弟弟、妹妹。你们两姐弟年纪还小，总要听父母的话，孝顺父母。你姐姐在九泉之下，也就感激你们了。"→重视"孝"的中国式改编
第十幕	无题	中国式的扫墓场景。柳川本里墓碑上写着"片冈浪子之墓"，而这里却是"赵夫人康氏墓"。墓碑暗示帼英虽然死了仍然还是赵金城的妻子。→和解的另一种表现

图2-4 陆镜若扮演川岛武男

关于国内的《不如归》公演，《申报》[①]上刊登了一系列剧评，如 1914 年 5 月 10 日，木公《星期六春柳观剧记》；1914 年 10 月 23 日，顾德龙《观看春柳社新剧不如归》；1915 年 2 月 1 日，浙东布衣《无题》。剧评多以评价演员的演技为主：

> 是剧共九幕，脚本之细腻，情节之周密，凡一举一动，一言一语，极有骨子。自始至终毫无缺点。观全剧之言论，可知该社人格之高尚矣。镜若饰赵金城，化装极佳，合英雄儿女于一身，演来颇非易易。绛士饰康国英[②]，台词娴雅，不失名门闺嫒身份。病中面色嗓音凡五六变换，综观海上可称独步。我尊饰康中将，神气威严，极似老将态度。……该社正角配角，支配极合。虽极有声誉之我尊、绛士、镜若等，一饰配角即不肯多发言论以博无谓之掌声。若常饰配角之某某等，一饰正角即言论风采绝不让人。此春柳之特色，他社所万万想不到者也。[③]

欧阳予倩说过："新派演员喜多村绿郎演浪子很有名，马绛士就受了他的影响，有些地方就是学他的。……总的结构和表演的某些技巧都还是喜多村绿郎他们演的那个路子。"[④]可以推测，春柳社是以最大限度模仿和再现新派舞台为目标的。《申报》刊登的上演广告里[⑤]有这样的记录：

　　　　新加火车站布景

① 瀬戸宏. 2002. 中国文明戯六大劇団聯合演劇について. 演劇学論叢, 5.（附录刊登「申報揭載文明戲劇評目録」(1913—1915)，整理了文明戏兴盛时期登载在《申报》上的主要文明戏剧评。）

②"康国英"应为"康帼英"，然《申报》原文用了"国"字，故此引文保留原文写法。

③ 浙东布衣. 1915-02-01. 无题. 申报.

④ 欧阳予倩. 1958. 回忆春柳//田汉，等编. 中国话剧运动五十年史料集（第一辑）. 北京：中国戏剧出版社，37.

⑤《申报》1914 年 7 月 11 日。瀬戸宏归纳整理了《申报》刊登的文明戏剧评：瀬戸宏. 1988. 申報所載春柳社上演広告（上）. 長崎綜合科学大学紀要. 29 (1)、1988.（中）29 (2)、1989.（下の一）30 (2)、1990.（下の二）31 (2)。本文所引剧评均参考了这些研究成果，同时对照报纸原文。

大假日本文豪德富芦花之手，成不如归，其书百读不厌，编而为剧，则屡演仍畏。芦先生为我国介其文，同志会为我国介其剧，即本剧场所演者是也。剧中原有火车站一幕，情味尤浓于海滨袂判黄昏吊墓之场，东京各剧场因其布置过难多从省略。春柳谬蒙四方人士赞许，不敢不勉为其难。本礼拜日即阴历闰五月二十日重演斯剧，即当加入火车站一幕，以副诸公之雅望，以彰文人之苦心。同志会演员诸君为新剧前途计。不避潦蒸不惜汗雨，将致全力于斯剧，以邀诸公之临觇焉。

因为增加了表现难度较大而新派舞台上经常省略的火车站场景，春柳社成员们倍感自豪的心情跃然于纸面。

1914 年，文明戏迎来了家庭剧的高潮，这时春柳社也结束了转战苏州、常州、杭州、湖南的旅行生活回到上海，在谋得利小剧场打出了"春柳剧场"的招牌，开始定期公演。根据《申报》的上演广告可知，从定期公演开始至 1915 年 7 月解散为止，上演最多的剧目正是《不如归》。"这是一个《孔雀东南飞》式的故事，正面表现了封建家庭的残酷性及其非人性的一面，批判、鞭挞了封建家长制对青年爱情幸福的扼杀。由于故事情节、人物思想感情等与中国观众的贴近，很容易引起当时观众的共鸣"[1]，"'以家庭革新为归宿'的《不如归》，在当时却颇为适宜和使人难以忘怀。这是日本的，也是中国的；是传统的，更是'现代'的"[2]。的确，《不如归》所包含的传统和近代、旧和新是中日两国共通的，这是它吸引中国观众的魅力所在。除此以外，正如上文所分析的那样，情节剧式的想象力跨越国境后仍然发挥着其巨大的威力——善恶分明的出场人物，善良为邪恶所迫害，饱尝无数辛酸和痛苦后，善总能以某种方式取得最终的胜利，而邪恶终将被打败——观众们随着情节的展开，时而流泪时而欣喜，紧张感一直延续到戏剧终结。感动和兴奋交织在一起的"如梦境一般的体验"成就了观众们的内心期待，那就是真

① 黄爱华. 2001. 中国早期话剧与日本. 长沙：岳麓书社，141-142.
② 袁国兴. 2000. 中国话剧的孕育与生成. 北京：中国戏剧出版社，132.

挚的情感必定战胜金钱和权力的阻挠。

三、《家庭恩怨记》

下面谈谈春柳社的另外一部代表作《家庭恩怨记》。《家庭恩怨记》是陆镜若从日本回国后写下的作品，是现在可以看到的春柳社剧本当中唯一一个创作剧本①。作品收录在《中国早期话剧选》（中国戏剧出版社，1989）里，由春柳成员胡恨生根据其回忆记录而成。《新剧考》②第 1 集里收录了详细的幕表，包括陆镜若 1914 年新写下的《后本　家庭恩怨记》在内一共分 14 幕，前 7 幕内容基本一致。另外，郑正秋编写的《新剧考证百出》③和欧阳予倩的《回忆春柳》里也有简单的内容介绍。

剧情概要和其作为大众情节剧的特征如表 2-7 所示。

<p style="text-align:center">表 2-7　《家庭恩怨记》主要内容及情节剧特征</p>

幕次	内容概要	▲传统●近代★大众情节剧特征
第一幕	辛亥革命后，前清军官王伯良将军饷化为己有来到上海。在上海的一所妓院里看上妓女小桃红，将其纳为妾接到苏州家中。而小桃红早已有一爱人李简斋，二人谋划如何骗取王之钱财。	●反映辛亥革命后的社会状况 ★当众抛媚眼、打情骂俏、娇声卖乖的小桃红和好吃懒做的无赖李简斋，人物性格惟妙惟肖。 ▲妓院摆酒一场穿插青衣、滩簧等传统戏曲表演。
第二幕	王伯良家中有前妻所生之子重申和养女梅仙，二人从小许定了姻缘。小桃红来到苏州的家中，引起了二人极大的反感。	▲●作为阐明真相的铺垫，插入晋献公和骊姬的故事。 ★苏州的家中，爱读书的重申和天真可爱的梅仙两小无猜、和睦相处。这个无垢的空间也随着恶人的侵入而被破坏。

①　春柳社一共上演过 200 多个剧目（黄爱华，2001），但是有剧本的只有《家庭恩怨记》《不如归》《猛回头》《社会钟》《热血》等七八个。除《家庭恩怨记》外都是改编自新派剧。

②　范石渠．1914．新剧考（第 1 集）．上海：中华图书馆．

③　郑正秋．1919．新剧考证百出．上海：中华图书集成公司，3．

<div align="right">续表</div>

幕次	内容概要	▲传统●近代★大众情节剧特征
第三幕	李简斋来到苏州与小桃红相会。二人在后园秘密相会的场景为重申所见。于是二人谋划让王伯良喝下毒酒,陷害重申。	★偶然的设置 ★对美德的摧残 重申偶然撞见小桃红和李简斋的秘密幽会,于是惨遭陷害。他试图向
第四幕	在王伯良的生日宴会上,毒酒误为小桃红的丫环喝下。丫环在医院保住了性命,但是王伯良却听信谗言,认定重申是下毒者,欲将其赶出家门。	父亲说明自己的无辜,可是父亲正巧喝醉酒,他只好被迫选择自杀来证明自己的清白。
第五幕	重申想向王伯良说明自己是无辜的,但是王伯良却丝毫听不进去。重申只好以自杀来证明自己的清白。	★重申自杀的惊险场面 ●对于中国观众来说重申选择自杀不利于真相的澄清,反而容易造成误解。这种"日本格调的悲剧因素出现在中国舞台上,是两个民族心灵撞击的火花"[①]。
第六幕	由于重申的死,梅仙受刺激而发疯。在仆人王胜和王利的帮助下王伯良认识到真相,悔恨不已。	▲根据松浦恒雄的研究,这一幕里本来安排王伯良在梦境中认识事件之真相,可是由于梦境是传统戏剧的惯用手法之一,此时被批判为迷信的表现,于是被删除。[②] ●"第六幕中梅仙的发疯让我们明显感觉到这个情节受到《哈姆雷特》中奥菲利娅发狂的影响。"[③] ★正当恶人的阴谋看似便要得逞时,戏剧急转直下,真相得以阐明,恶人最终受到应有的惩罚。

① 袁国兴. 2000. 中国话剧的孕育与生成. 北京: 中国戏剧出版社, 82.

② 松浦恒雄. 2005a. 文明戯と夢. 中国学志, 20: 83-100.

③ 瀬户宏. 2015. 中国话剧成立史研究. 陈凌虹, 译. 厦门: 厦门大学出版社, 114.

续表

幕次	内容概要	▲传统●近代★大众情节剧特征
第七幕	王伯良拔刀杀死罪恶的小桃红，正要自杀的时候，经朋友说服将财产捐献给孤儿院，又回归军人的本职，重新为国效力。	★千钧一发之际的拯救 ★家庭恩怨最终利用男性原理回归到国家和战争的意识形态当中。

全剧结尾处，及时赶到的友人劝说王伯良道："大丈夫总是难免妻不贤来子不肖，这也是世间的常情，并没有什么大不了的事……但您是一位素来很通达的人士，为什么仿效妇孺之见？再说您又是一位了不起的军人，岂能为了这一点不顺心的事儿，遽抱消极，顿萌短见，实为贤者所不取。依愚之见，现时吾边区正值多事之秋，国家正在用人之际，伯翁您何不赴陆军部报道，请缨去前敌效力，功成则名垂史册，事败就马革裹尸，也不失男儿本色，这样地做且尽了军人天职，请伯翁三思！"①与《不如归》结尾处片冈中将的发言"前面的路还很长，这也是对咱男儿心志的考验"（柳川本）、"且将悲泣事丢开，我们还来谈谈战争的事情吧"②（马绛士本）如出一辙。然而《家庭恩怨记》中的善恶对抗，重申的自杀，梅仙发疯后呼唤着"哥哥，哥哥！……你为什么把我抛撒下了，你就独自一个人去了……"③的凄惨场面，关键时刻的真相被揭示、邪恶被驱除，善良必然战胜邪恶的真理再一次得到证实，其情节剧式的展开方式和《不如归》相比可以说是有过之而无不及。"家庭恩怨记一剧实本于晋献公故事"④，所以它是传统的，但同时它又是近代的，可以这么说：《家庭恩怨记》是陆镜若在继承传统的基础上，广泛利用在日本掌握的戏剧手法编写的集大成之作，其中情节剧式的表现手法贯穿于其创作的始终。

① 王卫民．1989．中国早期话剧选．北京：中国戏剧出版社，249-250．
② 王卫民．1989．中国早期话剧选．北京：中国戏剧出版社，415．
③ 王卫民．1989．中国早期话剧选．北京：中国戏剧出版社，238．
④ 朱双云．1914．新剧史．上海：新剧小说社，杂俎：5．

图2-5 文明新剧《家庭恩怨记》

关于具体的演出情况仍然可以在《申报》上找到剧评。春柳社的剧评有以下五条：

昔醉《演剧同志会新剧〈家庭恩怨记〉评》1912 年 4 月 22 日—23 日

钝根《纪新剧同士会演家庭恩怨记》1912 年 12 月 16 日

丁悚《评春柳社之家庭恩怨记》1914 年 9 月 6 日

筠霄《余之春柳社之家庭恩怨记评》1914 年 9 月 12 日

冥飞《驳筠霄之〈家庭恩怨记〉剧评》1914 年 9 月 22 日

除了对演员演技的大加赞赏外，对穿插其中的音乐及传统戏曲有众多的言及。

全剧分六幕，每幕之末杂以军乐，盖宗日本新剧派也。

扮小桃红者貌不佳，做亦平常。唯能唱几句青衫，子亦足为新剧员对于旧剧家土气。

妓院彻局，京调小曲无美不具。尤以绛士之青衫、马二先生之洪羊洞最动人听，采声不少。

可以推测，音乐的穿插作为舞台表演的一部分，客观上起到加强戏剧感染力、吸引观众注意力的作用。

瀬户宏的研究中提到这么一个有趣的现象，那就是《家庭恩怨记》经常出现在同时期的其他文明戏剧团的舞台上，而《不如归》除春柳社外，几乎没有剧团演出过。他接着分析其原因为《不如归》描写的是纯洁的爱情，剧情起伏不大，靠出场人物之间的对话展开情节。而《家庭恩怨记》富于刺激的情节，对于擅长表现滑稽和热闹场面的文明戏主流剧团来说，表演起来更加得心应手[①]。本节通过以上的分析，可以得出这样的结论：由于《家庭恩怨记》糅合了传统、近代的大众情节剧的表现手法，更加贴近中国的现状和观众情趣，所以比《不如归》赢得了更多剧团和观众的喜爱。

四、小结

看春柳剧场的剧目，多半称赞爱国志士、见义勇为的人和江湖豪侠之流；宣扬纯洁的爱情、婚姻自由、爱人如己、牺牲自己成全别人；反对的是：高利贷、嫌贫爱富的、以富贵骄人的、恃强凌弱的、纵情享乐的、不合理的家庭、不合理的婚姻制度、腐败的官场等等；同情被压迫者、同情贫穷人；有些戏写一个人能运用聪明智慧打破坏蛋的阴谋；有些暴露社会的腐败和黑暗。[②]

春柳社的戏剧世界是一个可以还原为善恶二元论的道德宣传型的情节剧世界。辛亥革命后，丧失了革命热情的民众走向了剧场这个小小的空间。观众们为了寻求娱乐和精神上的安慰涉足剧场，他们期待的不是文学性的作品，而是热闹的娱乐性戏剧。剧作家只要使用喜闻乐见的语言，激发观众的好奇心和同情心，就可以使观众满意。情节剧式的故事能够让观众反复体验同情善者鄙视恶者的情

① 瀬户宏. 2015. 中国话剧成立史研究. 陈凌虹，译. 厦门：厦门大学出版社，111-115.
② 欧阳予倩. 1958. 回忆春柳//田汉，等编. 中国话剧运动五十年史料集（第一辑）. 北京：中国戏剧出版社，40.

感交错，让他们确认各自心中的普遍道德秩序。19 世纪，上演情节
剧的法国剧场里，"时而一等席的观众发出叹息，时而高排楼座的观
众情不自禁。戏剧对于人心的震撼，是不像坐席那样能够分出贵贱
的"①。20 世纪前半期，好莱坞凭借情节剧电影"富于感伤、浅显
明快而又充满惊险的情节吸引了包括劳动阶层、孩子、妇女在内的
广大观众"②。同样，中国的文明戏也在继承和超越传统中，编织
出一个个富于情节的戏剧空间，吸引了包括中上层人士、学生、小
市民，特别是女性在内的广泛的观众层。

　　情节剧概念源于西方，但其特征具有世界普遍性，我们可以从
日本的歌舞伎、中国的传统戏剧里找到完全相同的要素。至今为止，
提到东方戏剧进入近代后受到的"西方的冲击"时，研究者的目光
都集中在以易卜生为代表的近代剧身上。实际上，近代以后，在西
方舞台上活跃着的并不仅仅是近代剧，通过近代的诠释手法、演出
方式和演员演出的希腊戏剧、莎士比亚戏剧、浪漫主义戏剧和大众
情节剧仍然吸引着万千的观众。如此看来，中国的戏剧现代化过程，
不仅接受了易卜生式近代剧的影响，同时还接受了广义上的西方各
个近代戏剧流派的影响。要完整把握戏剧现代化过程，处于过渡阶
段的新派剧和文明戏所包含的"多样的可能性"无疑是值得研究的
课题。处于过渡时期的东西总会遗留或多或少的糟粕，显现出幼稚、
半途而废的性格，于是常常成为蔑视的对象。然而随着时代的变迁，
曾经被尊为先进者丧失了以往的荣光，而被唾弃的糟粕则重新走入
聚光灯，得到全新的评价。正如神山彰指出的那样："一直以来被蔑
视的情节剧创作手法实际上和 19 世纪的各种艺术现象的本源以及
社会、科学技术的应用发展密切相关，就连在完全否定情节剧基础
上形成的'近代剧'的创作方法也还残留了很多情节剧的要素。"③

①　ジャン＝マリ・トマソー（Thomasseau, Jean-Marie）. 1991. メロドラマ：フランス
の大衆文化. 中條忍，訳. 東京：晶文社，202.

②　藤木秀朗. 1997. メロドラマ演劇の映画への摂取——一九〇八年アメリカ映画産業
の実践. 映像学，59（11）：35.

③　神山彰. 2003. 歌舞伎と映画の想像力. 歌舞伎：研究と批評，31：90.

在继承和超越传统的近代，新派剧没有选择易卜生式的再现型戏剧，而是大量搬演了《茶花女》《杜司克》等改编自典型的西方情节剧剧目。直接受到日本新派剧影响的文明戏，也历经了完全相似的过程，转译了来自西方情节剧的新派剧以及改编自家庭小说的新派家庭情节剧。在此过程中，两国传统戏剧的情节剧特征成为影响翻译者和剧团选取剧目的衡量标准和价值取向。分析中日两国近代戏剧中的情节剧要素，对于搞清楚以下问题具有重要意义：通过日本间接接受的西方戏剧的影响以及直接来自日本戏剧的影响是如何渗透到中国的戏剧改革中的，这些影响在继承和超越传统的中国戏剧改革过程中发挥了怎样的作用。

第三节　中日两国新潮演剧中的《茶花女》

明治后期，除了家庭小说改编的家庭剧外，新派还编演了诸多翻译剧，例如《茶花女》《杜司克》等法国情节剧。此时逗留日本的中国留学生们，特别是春柳社成员一直关注着新派的舞台。春柳社在东京成立后的第一次公演中（1907 年 2 月 11 日，中华基督教青年会馆），选择演出《茶花女》一剧。关于该演出的具体情况已经有研究者做过详细考证，而关于春柳社选择此剧的原因、此剧和日本的关系等，尚无深入探讨。同时，伴随着辛亥革命后留学生回国，《茶花女》不仅继续登上文明戏的舞台，更出现了在此基础上改编而成的新作《新茶花》。《新茶花》更适应国情、更接地气，因此也成为改良京剧的代表剧目，一时间《白茶花》《双茶花》等剧如雨后春笋般出现，上海剧坛掀起了一股"茶花热"。

本节作为作品论的第二部分，探讨《茶花女》在中日两国新潮演剧中的编演情况，挖掘春柳社《茶花女》与日本戏剧界的联系，分析同一作品在不同国度的接受情况，从而阐明两国文化和戏剧环境的异同。

一、从小说到戏剧

《茶花女》(*La Dame aux Caméllias*)是法国作家小仲马(Alexandre Dumas fils,1824—1895)的代表作,发表于 1848 年,"椿姬"是"茶花女"的日译名。1830 年开始,"高级妓女"(courtisane)文化在巴黎发展起来,1860 年达到顶点。"高级妓女"们挥霍着男人们贡献的财产,过着贵妇人般的奢华生活。她们虽出身低贱,但"在某种意义上,她们就是大众的偶像"[①]。在这样的社会背景中,小仲马遇见了阿尔丰西娜·普莱西(Alphonsine Plessis),即茶花女原型,并将他们之间的故事改编成了小说。小说讲述高级妓女玛格丽特和青年阿尔芒之间的爱情悲剧,而这段爱情最终被代表资产阶级道德的阿尔芒的父亲所拆散和破坏。小仲马在小说最后写道:"我回到巴黎,依照我听到的那样写下了这篇故事。这篇故事唯一可取之处就是它的真实性,不过也许会引起争论。"同时,他也强调"玛格丽特的故事是罕见的"[②],恰好诠释出了小说的性格:既是一部现实主义的小说,再现了 19 世纪法国社会和道德,又是一部浪漫主义小说,描写并美化了女主角及其爱情,将玛格丽特塑造为一个拥有纯洁心灵、为了恋人牺牲自己的高尚完美的女性形象。小说发表后引起强烈关注,翌年,小仲马亲自将其改编为剧本。

1848 年二月革命后,法国进入第二共和时期,资产阶级成为真正的掌权者。此时的戏剧真实地描写了金钱和快乐支配的资产阶级社会风俗,也揭露了华美背后的罪恶,既是娱乐剧,又是道德剧,《茶花女》正是其中的代表作。剧作的分幕如下:

> 第一幕　巴黎。玛格丽特的小客厅
> 第二幕　巴黎。玛格丽特的化妆间
> 第三幕　巴黎郊外别墅客厅

① 永竹由幸. 2001. 椿姫とは誰か——オペラでたどる高級娼婦の文化史. 東京:丸善ブックス,149.

② [法]小仲马. 1980. 茶花女. 王振孙,译. 上海:外国文学出版社,258.

第四幕 奥兰普极华美的房间

第五幕 玛格丽特的卧室[①]

将小说改编成剧本时，小仲马主要做了以下调整：

1. 小说通过玛格丽特的日记间接地记述了阿尔芒父亲拜访玛格丽特的场景，剧本中则在第三幕中直接呈现此场景。

2. 从父亲的信中得知真相的阿尔芒，赶到玛格丽特临终的病榻前，二人在剧本中达成了最后的重逢。

3. 剧本中插入朋友结婚的完美结局，与玛格丽特的悲惨结局形成鲜明对照。

虽然逾越社会道德规范的爱情只能以玛格丽特的死作为结局，然而作家在戏剧的最后一幕安排了阿尔芒和玛格丽特的会面，给予两人表白心境的机会。由此，二人的爱在死后的世界获得成全，美德通过这样的方式获得胜利。玛格丽特在病痛折磨下的楚楚可怜以及她对爱情的执着和献身让观众唏嘘不已，她和阿尔芒父亲之间的对话凸显了高级妓女与资产阶级之间的对立和矛盾，具有一定的社会批判意义。然而玛格丽特在保全资产阶级的道德观而选择自我牺牲后，才获得了社会的认同，这样的设定显然体现了对资产阶级道德观的认可和维护。因此，可以说，《茶花女》被小仲马改编成一部兼具娱乐性和道德提示性的典型的情节剧，成为 19 世纪法国最受欢迎的剧作之一。

二、日本新潮演剧舞台上的《椿姬》

明治维新后，日本政府主导的西方研究热和欧化政策使得日本在政治、经济、文化、艺术等各个领域都经历了欧风美雨的洗礼。学习西方文学始于译介，如表 2-8 所示，1884 年已经有人把"茶花女"翻译为"椿の俤"，包括"新编黄昏日记"，译者大都采用意译的手法，仍属旧瓶装新酒。1896 年，留法归来的长田秋涛以精练的

① デュマ・フィス. 1929—1930. 椿姬（五幕）//高橋邦太郎，訳. 世界戯曲全集仏蘭西近代劇集. 東京：世界戯曲全集刊行会.

语言将其译为"椿姬",发表后立刻引发"江湖啧啧称妙"①,"椿姬"这一译名也由此确定并沿用至今。关于小说在日本的接受情况、女主角的形象变化等已经有很多研究②,这里着重考察三个日译剧本的演出情况。

表 2-8　日译小说和剧本（明治期）

类别	时间	译者	日译名	出版社（出版时间）	备考
小说	1884	草廼户主人	椿の俤	函右日报（7.1—9.10）	未完
	1885	小宫山天香	新编黄昏日记	骎骎堂（大阪）	和装本
	1888	小宫山天香	新编黄昏日记	骎骎堂本店	洋装本
	1888	加藤紫芳	椿の花把	小说翠锦（12 月—翌年 5 月）	
	1889	加藤紫芳	椿の花把	春阳堂	单行本
	1896	内田鲁庵	椿夫人	世界之日本（7.25—8 月）	
	1902	长田秋涛	椿姬	万朝报（8.30—10.9）	中断
	1903	长田秋涛	椿姬	早稻田大学出版部（5 月）	单行本
脚本	1896	长田秋涛	椿姬	白百合（5、6 月号）	第一幕
	1910	松居松叶	椿姬	演艺画报（1911 年 5 月号）	内容介绍
	1911	田口掬汀	椿姬	文艺俱乐部（3 月）	

19 世纪 80 年代,旨在发布宪法、开设国会的自由民权运动迎来高潮,宣传自由民权思想的自由党壮士角藤定宪的"壮士芝居"和川上音二郎的"书生芝居"受到欢迎。在此基础上,吸收了欧洲现实主义戏剧要素而形成的戏剧形式即新派剧。由于新派剧的发展,越来越多的翻案或翻译剧被演出,《椿姬》也如表 2-9③所示,被多个剧团搬上舞台。

① 内田鲁庵. 1896. 椿夫人. 世界之日本//川户道昭, 榊原贵教. 1997. 明治翻訳文学全集·新聞雑誌編 26·デュマ父子集. 東京：大空社, 27.

② 王虹. 2004. 恋愛観と恋愛小説の翻訳——林脾訳と長田秋涛訳『椿姬』を例にして. 多元文化, 4.（笔者按："林脾"为"林纾"）

③ 制作表 2-9 时,参考了白川宣力. 1994—1995. 明治期西洋種戯曲上演年表. 演劇研究, 17-18.

表 2-9　明治时期《椿姬》的演出情况

时间	剧目名	演出地点	演出剧团	备考
1903 年 1 月	蓄音器	横滨・喜乐座	松尾次郎一座	
6 月	遗物の手帳	横滨・喜乐座	中村仲吉一座	长田秋涛翻案
6 月	遗物の手帳	真砂座	中村仲吉一座	长田秋涛翻案、瀬川如翠补遗
7 月	椿姬	宫户座	中村仲吉一座	长田秋涛译
9 月	遗物の手帳	新潟・国粹座	中村仲吉一座	
1905 年 6 月	椿婦人	大阪・弁天座	久米八一座	
1907 年 1 月	恋の蓄音器	京都・明治座	静间小次郎等	
6 月	蓄音器	神户・歌舞伎座	川上薫等	
1911 年 2 月	椿姬	大阪・帝国座	川上音二郎・贞奴	田口掬汀翻案
3 月	椿姬	名古屋・御园座	川上音二郎・贞奴	
4 月 14 日	椿姬	帝国剧场	河合武雄等	松居松叶翻案
6 月	椿姬	札幌・大黑座	北村生驹等	
8 月	椿姬	金沢・尾山座	佐藤几等	
10 月	椿姬	小樽・大黑座	堀江一派	
1912 年 2 月	椿姬	仙台・森德座	小山英雄等	

根据演出广告和剧评的多寡来判断，下文将具体追踪比较有影响力的三场演出。

（一）中村仲吉一派的公演（1903 年 6—7 月，真砂座、宫户座，长田秋涛翻案）

中村仲吉是一位早已被淹没在历史尘埃中的明治时代的女艺人，我们找不到介绍其生平的资料，只能通过报刊上的零散报道，追寻其足迹。

《二六新闻》——"仲吉是五代歌右卫门的养子中村仲助的女儿，自幼从艺，前年来京拜先代芝翫为师，继续在各地演出，曾到达北海道小樽，失败后以同名成为艺妓，嫁给福井茂兵卫，

后加入川上音二郎一行，漫游海外，回国后组织此剧团。"①

《都新闻》——"评者初见此役者，器量在以往女艺人中当属罕见，亮眼高鼻，有美女细长的脖子和柔软的肩，不适合扮演男性。"②

《演艺画报》——"中村翠娥，原名仲吉，目下在丰桥弥生座举行男女合演，以西洋见闻为号召，与同团的藤井二郎传出艳闻。"③

由上大体可知，仲吉是在歌舞伎演员家庭中出生并培养出来的专业女艺人，被称为"京都的九女八"④。仲吉和男艺人藤井二郎、新派演员福井茂兵卫等传出艳闻，也因为中了铅毒而导致右腿稍跛，大正初期在东京多摩川的川上儿童演剧研究所因脑溢血病逝。⑤

新派创始人川上音二郎曾四次游历欧美：1893 年 1 月—6 月，初次到达巴黎；1899 年 4 月—1901 年，到美国、英国、法国，并在巴黎世界博览会上演出；1901 年 5 月—1902 年 8 月，在西欧巡演；1907 年 7 月—1908 年 5 月，为了新剧场帝国座的创立以及培养女演员，到法国及英国、意大利考察。仲吉参与了第三次行程，1901 年 3 月 26 日有一篇报道《川上再渡航》，记录了一行 19 人的名字，其中"石原 なか"就是中村仲吉的本名。报道说仲吉中途之所里离开川上剧团，是因为和贞奴争夺人气，但是"在所到之欧美剧场热心研究欧美戏剧，特别在巴黎的莎拉贝尔纳剧场观看著名女演员莎拉贝尔纳表演其最擅长的茶花女一角，回国后便打算表演此剧"⑥。

1896 年，长田秋涛以"精练的译文"翻译《茶花女》(《椿姬》)

① 鬼. 1903-06-20. 真砂座見物. 二六新聞.

② 伊原青々園. 1903-06-19. 真砂座の女芝居. 都新聞.

③ 无署名. 1908. 演芸画報. 6：142.

④ 村松梢風. 1952. 川上音二郎. 東京：太平洋出版社, 33. ("九女八"即市川九女八 (1846—1913)，亦写作"粂八"或"久米八"，九代市川团十郎的女弟子，明治时代的头号"女艺人"，后来成为新派女演员。)

⑤ 小池櫻歌. 1964—1975. 浜松芸能界七十年. 浜松クラブだより. (现存于滨松市中央图书馆市史编纂室)

⑥ 贋生. 1903-06-18. マダムカメリヤ. 毎日新聞.

并发表在《白百合》上。在序言中，秋涛赞赏《茶花女》为"近代最有价值的文字，作为小说，行文优美，作为脚本，对话整齐"，因此"常放此书在手边，欣赏玩味时，曾于我有知遇之恩的博学儒士小仲马先生快乐温暖的容颜以及女演员莎拉完美的演技总会浮现于眼前。我翻译此文，绝非偶然"。[①]秋涛的翻译忠实于原文，但因《白百合》出版第二期后便停刊，因此仅连载到第一幕第十场。六年后，1902 年 8 月 30 日，秋涛才又开始在《万朝报》连载小说《椿姬》，却"立即以破坏风俗为由遭禁，仅连载到 10 月 9 日"[②]。幸运的是，秋涛打赢了官司，1903 年 5 月由早稻田大学出版社出版发行了完整的单行本。

仲吉剧团的演出正好在单行本发行一个月后，演出前仲吉"拜访了《椿姬》的译者秋涛居士，请求指导。秋涛以其对巴黎的熟悉，提出很多意见，愈激发出她表演新潮戏剧的决心，于新思潮的普及上不可不说是一个好征兆"[③]。可见，此次演出是仲吉根据在法国观看的演出以及接受秋涛指导的基础上完成的。演出脚本没有留下来，我们可通过剧评了解演出内容。

仲吉剧团以《遗物的手账》为题，1903 年 6 月 15 日开始在真砂座的白天场、1903 年 7 月 8 日开始在宫户座的夜场演出。图 2-6 为宫户座演出时的戏单：

① 長田秋濤. 1896. 椿姬. 白百合，1：29.

② 木村毅. 1972. 解題椿姬. //木村毅. 1972. 明治文学全集 7：明治翻訳文学集. 東京：筑摩書房，409.

③ 贋生. 1903-06-18. マダムカメリヤ. 每日新聞.

图 2-6 《椿姬》戏单（宫户座，中村仲吉一座，1903 年 7 月）

序幕　　热海温泉之场
二幕目　国香宅邸之场　分手
三幕目　咖啡店之场
大切　　国香宅邸之场　国香病死之场
返场　　拍卖之场

　　人物以及地点改为日本式，女主角身份改为演员，父亲的角色改成母亲，但从临终时国香未能见真一郎最后一面，一个人在录音机里录下遗言的结局以及整体结构看，该剧改编自小说。记者评论宫户座演出时说："跟夜场女演员仲吉表演茶花女引起的骚动比，白天的剧目实在太惨淡了。"①可见，此次公演受到了观众的欢迎。演出时仅第三幕穿着洋装，对于演员的化妆和演技，有评价说不够柔和，声音也跟不上节拍，然而更多的是好评。例如："瘦脸上化着西

① 奥山人. 1903-07-12. 宫户座の噂. 每日新聞.

洋妆，白皙又透明的光泽正好表现出茶花女患着肺病的情节设定"，
"他的长相脱离了女艺人固有的模式，道具相当精美，可想而知在国
外比贞奴更获好评"[①]，"仲吉扮演的女演员国香，表情不够好，但
手提起洋装裙边的姿态特别美，胸前的宝石闪闪发光，神似当时的
女演员……此演员的演技相当出众"[②]等，对仲吉的演技大加赞赏。

日本在江户时代 1629 年开始禁止女艺人登台，但在一些小的演
出以及大名宅邸内供养的剧团中，一直有女艺人活跃的身影。九女
八和仲吉这样受过专业的歌舞伎训练的女艺人，被称为"女役者"。
正因为仲吉有专业的演艺经历，当她把《茶花女》搬回日本后，仍
然能够成功地演绎外国女性。

**（二）川上音二郎剧团的公演（1911 年 2 月，帝国座，田口掬
汀翻案）**

1910 年 2 月 27 日，在北浜银行的资助下，川上音二郎在大阪
开设了纯西式的剧院——帝国座，完成了自己多年的夙愿。剧院为
三层楼结构，观众可穿鞋进入，剧院内禁止饮食和吸烟，观众席全
部采用椅子席，舞台配有交响乐池，在当时是"无以类比的日本第
一"[③]的剧院。

川上剧团从剧院建成后的 10 月，开始计划演出《椿姬》，松居
松叶（1870—1933）曾提及具体的经过：

> 大概是 10 月初，川上因为缺少此月的演出剧本而突然来东
> 京，请我为他写点什么，于是我翻译改编了 Old Heidelberg[④]给
> 他。刚开始川上请我改编《椿姬》，我说用不着改编，小仲马自
> 己已经改编成剧本了。且已经约定翻译给伊井、河合他们了，

① 贋生. 1903-06-18. マダムカメリヤ. 每日新聞.

② 伊原青々園. 1903-06-19. 真砂座の女芝居. 都新聞.

③ 倉田喜弘. 1981. 近代劇のあけぼの：川上音二郎とその周辺. 東京：每日新聞社，
250.

④ 德国作家威廉·梅耶-弗斯特（Wilhelm Meyer-Förster）的剧作，讲述一个小国家的王
子来到德国海德堡游学，爱上了学生宿舍里的女孩凯西（Käthie）。四个月后，得知父王生病
的王子不得不和爱人告别。当他两年后继承王位再次来到海德堡时，早已物是人非。

十日左右便可脱稿。还跟他说，贞奴演女主角不错，但阿尔芒一角不适合你，还是让伊井、河合来搭档好。川上回答说，您说得对，这的确不是我演的角色，听您的安排。之后我遇见田口掬汀先生，他说川上拜托他翻译《椿姬》。[①]

川上找到当时有名的剧本家松居松叶，请求其翻译《椿姬》，却被松居说不适合演男主角，于是心生不悦，改而拜托另一位剧本家田口掬汀。于是，《椿姬》在东京和在大阪演出的剧本分别出自不同作者之手。田口掬汀（1875—1943）翻译的剧本完整地刊登在《文艺俱乐部》（1911 年 3 月）上，虽说是"翻案"，但除了人名、地名、生活背景改为日本式外，内容和小仲马改编的剧本基本一致，分为五幕：

第一幕　位于巴黎的麻理代的房间
第二幕　麻理代的化妆室
第三幕　巴黎郊外的别墅
第四幕　利喜子的房间
第五幕　麻理代的卧室

图 2-7　帝国座《椿姬》（川上音二郎、贞奴等，1911 年 2 月）

① 松居松葉. 1911. 『椿姬』について. 歌舞伎, 13：57-58.

但根据剧评可知，实际演出的时候分为四幕，第二幕讲述在巴黎郊外的别墅分手，可以推测演出时将原作第一、二两幕合为一幕。"表演自然，大概是得了莎拉贝尔纳的真传。台词也很自然，大概因为演员本身即为女性。不做作，真实自然，可谓句句千斤。……闭幕时的喝彩声也表明，该剧完全可认为是贞奴的代表作之一。……作为一部有新剧样子的好剧，谁都在喝彩。"①包括女主角演技在内，全剧得到剧评家的高度肯定。阿尔芒由其他男演员扮演，川上演男仆一角。

川上剧团拥有丰富的海外公演经验，且在欧洲接受了西方戏剧的熏陶，也正因为非专业演员出身，因此摆脱了歌舞伎的表演程式。如前所述，和川上一行渡欧的女艺人仲吉，因为和贞奴（1871—1946）争宠而中途脱离剧团。此传闻也从一个侧面说明仲吉和贞奴分别代表不同的表演体系，仲吉是歌舞伎演员出身，因其更能体现日本风格的演技而得到外国观众的好评。当时的川上剧团把《道成寺》《鞘当》等歌舞伎的传统剧目拼接在一起，改编为《艺者和武士》，通过日本舞蹈、和服、切腹等表演呈现给欧洲观众的无疑是"色情"和"怪奇"②。因此，他们在国外获得的好评主要是"语言不通的、仅以样式传达出来的视听觉的感动"③。与国外观众的好评形成鲜明对比的是，在日本国内，川上剧团的表演被认为是对歌舞伎的践踏和侮辱。然而弱点在另一种意义上往往会成为优势，回国后，川上和歌舞伎彻底分道扬镳，极力推行从西方学来的"正剧"，上演了众多西方翻译剧，也正是其脱离旧剧俗套的表演给日本戏剧界吹入了一股清新之风。

（三）帝国剧场的《椿姬》公演（1911 年 4 月 14 日，帝国剧场，松居松叶翻案）

帝国座演出结束后两个月，新派著名演员河合武雄、伊井蓉峰等在东京的帝国剧场上演了《椿姬》。译者松居手头有法语剧本两

① 無署名. 1911-02-15. 帝国座の：「椿姬」. 大阪毎日新聞.

② 松永伍一. 1988. 川上音二郎：近代劇・破天荒な夜明け. 東京：朝日選書, 176.

③ 波木井皓三. 1984. 新派の芸. 東京：東京書籍, 36.

种、英国译本（英语）一种、美国译本（英语）两种，"看似没有责任的改编，却译得很妙的"的美国译本以及"有删节，但不影响英国绅士读后感"的英国译本是其主要参照的对象，以"尽量符合日本国情"①的理念进行了翻译改编。该剧本没有留下来，但笔者找到早稻田大学演剧博物馆收藏的情节简介"帝国剧场　第二次公演绘本筋书"以及《演艺画报》刊登的演出记录"見たまま　椿姫"（1911 年 5 月号），可知全剧分五幕：

序幕　　椿姬的客厅
二幕目　同一处客厅
三幕目　鹤见花月园
四幕目　日本饭店之一室
大结局　椿姬的向岛陋室

前面介绍的演出，都刻意隐蔽了茶花女的妓女身份，松居改编的版本中茶花女的身份也被设定为女演员。其他如人名、地名、背景改为日本式，为了能通过审查，第四幕中的赌博场景改为打台球。除此以外，还有很多松居的刻意改编。如"有麿（阿尔芒）故乡的亲戚也开始相信春子（茶花女）的贞操信念，同意他们结婚，就等在中国南部旅行的有麿回来举行婚礼了"②，有意制造了类似"大团圆"的结局。原作中玛格丽特的朋友（普律当丝）在其临终时仍索要钱财，而松居特意加入朋友还钱的场景。"还您钱，请原谅。……一想到恩人患病，陷入无可依靠的悲惨境地，我却还索要钱财，真是卑鄙，于是飞奔而来"③，这种坏人幡然醒悟的情节表明了改编者"劝善惩恶"的意图。

① 波木井皓三. 1984. 新派の芸. 東京：東京書籍, 60.
② 早稲田大学所蔵「帝国劇場第二回興行　絵本筋書　椿姬」.
③ かめりや生. 1911. 椿姬. 演芸画報. 5：103.

图 2-8　帝国剧场《椿姬》1（伊井蓉峰，1911.4）

图 2-9　帝国剧场《椿姬》2（河合武雄、伊井蓉峰，1911.4）

至于舞台效果，也可通过剧评和剧照了解一二。首先是华丽的舞台道具和服装。第二幕中"在二楼的日式客厅里，中间铺着地毯，放着火炉和坐垫。右侧是壁龛，其右侧是神龛。正面立着一对金色屏风，后面是屋檐下的栏杆，天空中星星闪闪发光"①。照片中，女主角穿着茶花图案的华美和服，虽是男旦演员，却生动地表现出女性的华贵和柔美。第四幕女主角着洋装，"盘起头发，穿着浅草色的衣服，披着丝巾，非常华美的装扮"②。与此同时，演员演技的程式化也凸显出来，"从椿姬处得到茶花，说请一定再来时的呼吸，是伊井式的。……被要求永远和恋人分开的椿姬，啊啊啊地叹息甚至快昏厥过去的表演，果然还是河合式的"③。"本乡座时代"过后，关于新派是否会灭亡的议论不绝于耳，《椿姬》恰好体现新派盛极一时的状况，同时又反映出新派逐渐走向保守主义、因循守旧的困境。

三、中国新潮演剧舞台上的《茶花女》

在中国，把《茶花女》翻译为《巴黎茶花女遗事》介绍给中国读者的是大名鼎鼎的林纾（1852—1924）以及王寿昌（1864—1926）。正如研究者所指出的那样，"在晚清文坛上，最走红的外国小说人物，一是福尔摩斯，一是茶花女（玛格丽特），不少作家喜欢在小说中带它一句，以显示才情和学识"④。茶花女中文译本比日文译本晚问世 15 年，但它带给中国社会的冲击是巨大的。那么这部"断尽支那荡子肠"⑤的小说，其魅力究竟何在？根据以往研究⑥可知：一是中国读者在《茶花女》中领略到法国社会男女交往的场景、男性对女性卑躬屈膝、和妓女光明正大地热恋等新奇的异文化风情；二是林纾采用简明易懂的古文体翻译，使一般读者也能轻松阅读；三是小

① かめりや生. 1911. 椿姫. 演芸画報. 5：93.

② かめりや生. 1911. 椿姫. 演芸画報. 5：91.

③ 伊原青々園. 1911-04-19. 帝国劇場の『椿姫』. 都新聞.

④ 陈平原. 1988. 中国小说叙事模式的转变. 上海：上海人民出版社，50.

⑤ 严复. 1983. 留别林纾//薛绥之，张俊才，编. 中国现代文学史资料汇编：林纾研究资料. 福州：福建人民出版社，274.

⑥ 陈平原（1988）、郭延礼（1998）等。

说中第一人称的叙事方法、通过信件吐露心声、细致的恋爱描写等均为中国传统小说中所没有的，给晚清的小说家们很大的启发[①]；四是因身份地位不同而导致失败的恋爱故事，与中国传统的花柳文学大有相通之处，男女主角对严苛的身份制度的反抗，以及小说对金钱至上的社会的讽刺，都引起了读者的共鸣。

最早将《茶花女》搬上舞台的，是留日学生组成的戏剧团体"春柳社"，因缺乏相关资料，至今仍有很多谜团未解。为何李叔同、曾孝谷等人第一次公演选择《茶花女》而非其他剧目？这和他们当时所处的环境有何关系？以往研究认为"在春柳社试演《茶花女》之前，日本人并没有演出《茶花女》的记录，如果按照对当时一般中国新剧团体剧目来源的思考惯性去探究，就解释不了春柳社为什么会演《茶花女》，他们的演出脚本从何而来？如果是从小说改编，据看过此剧演出的人的回忆和当时的舞台剧照分析，他们的剧情安排包括舞台布置几乎与小仲马的戏剧原作是一模一样的，他们从哪儿获得了这种异乎寻常的能力，能够做到从小说改编却与原剧作几乎没有什么差别？"[②]根据上文，我们知道事实并非如此。

李叔同等人 1905 年前后到达日本，他们当然是受林译《巴黎茶花女遗事》影响的知识青年，着手改编此剧也在情理之中。然而 1907 年 2 月 11 日，春柳社在东京中华基督教青年会馆上演的"茶花女匏址坪诀别之场"正是原剧本的第三幕。这是偶然，还是他们改编时，除林纾译本外，还参考了小仲马的剧本，抑或是日译本呢？通过前文，我们可以确认在春柳社公演前，日语版的剧本（部分）以及小说已经公开发行，女艺人剧团以及新派剧团的演出也引起了关注。日译剧本指 1896 年长田秋涛翻译的第一幕十场，刊登于《白百合》（1896 年 5、6 月号），小说指秋涛 1903 年 5 月出版的日译单行本。同年 6 月，在真砂座上演此剧的中村仲吉得到秋涛的指导，而此时

① 鸳鸯蝴蝶派小说中的名作，如徐枕亚《玉梨魂》、吴趼人《恨海》、苏曼殊《碎簪记》、何诹《碎琴楼》等都受到《茶花女》的影响。

② 袁国兴. 2007. 中国新文学最早的春意——从"春柳"旧址探访谈起. 艺术评论，4：57.

李叔同、曾孝谷已经在东京。另外，他们留学的东京美术学校的教员中，有多位留法归来的老师①，例如黑田清辉（1866—1924）②。李叔同曾参加黑田清辉和久米桂一郎主办的"白马会"，他在画作中使用新的绘画技法点描法，明显受黑田清辉的影响。③同时，杂志《白百合》正是黑田清辉和长田秋涛共同策划发行的。长田秋涛所译小说《椿姬》1902 年 8 月 30 日—10 月 9 日曾在《万朝报》连载，随后发行的单行本，可谓当时的权威译本。李叔同、曾孝谷不懂法语，应该没有读过小仲马的原作，但在改编剧本时，很可能参考过日译本，并请教有留法经历的师长。另外，欧阳予倩提到曾孝谷"和新派名演员藤泽浅二郎是朋友，这回的茶花女，藤泽还到场指导"④。藤泽浅二郎是新派著名演员，曾跟随川上音二郎夫妇访欧，中村仲吉也是随行人之一。和仲吉一样，藤泽也在法国观看过《茶花女》，也可能看过仲吉在真砂座的演出。

　　春柳社的演出中，李叔同扮演马克（Marguerite）、曾孝谷饰演亚猛的父亲（Monsieur Duval）、唐肯饰演亚猛（Armand）、孙宗文饰演配唐（Prudence）。⑤从两张剧照⑥来看，一张展现马克和亚猛在巴黎郊外疗养，一张是马克和亚猛父亲握手的场景：马克弯着腰，另一只手用手帕捂着脸，表现出同意和亚猛分手而十分悲痛的样子。沙发、椅子、桌子、时钟，道具整齐有序，玻璃窗、花瓶、风景画、燃烧的壁炉、古董等舞台背景是油画风格，应出自李叔同和曾孝谷等东京美术学校留学生之手。

　　① 除黑田清辉外，久米桂一郎（1866—1934）、和田英作（1874—1959）也是留法回日并在东京美术学校执教的教员。

　　② 黑田清辉 1893 年留法归国，1896 年开始在东京美术学校任教，1902 年被任命为西洋画科主任。

　　③ 陆伟荣. 2007. 中国の近代美術と日本. 東京：大学教育出版社.

　　④ 欧阳予倩. 1959. 自我演戏以来. 北京：中国戏剧出版社，8.

　　⑤ 春柳社当年演出时所用的角色名与现在普遍认知的《茶花女》里的人物名有所区别，下文在讨论春柳社演出时，使用了当时的角色译名：马克（即玛格丽特）、亚猛（即阿尔芒）、配唐（即普律当丝）。

　　⑥ 张伟. 2008. 春柳社首演《茶花女》纪念品的发现与考释. 嘉兴学院学报，1：24-25.

图 2-10　春柳社"茶花女匏址坪诀别之场"1

图 2-11　春柳社"茶花女匏址坪诀别之场"2

　　研究者根据史料确认了演出内容。1907 年 2 月 11 日，留学生为前一年末长江、淮河流域的水灾筹款举办慈善音乐会，这次公演只是以吹拉弹唱的音乐节目为主的十四个节目中的一个。演出内容与《茶花女》原作第三幕基本一致，分六场，讲述马克和亚猛在巴黎郊外匏址坪过着平静的日子，而亚猛父亲写信给亚猛使其离开后亲自访问马克，劝说马克离开亚猛。马克悲愤表示同意，其间插入傻伯爵、乞儿等增强舞台效果的场景，"是一出构思严密，结构完整的独幕佳作"①。从当时的记录来看，演出水准相当高。日本评论家春曙观看春柳社第二次演出后，在《早稻田文学》发表评论时提道："该剧团春天在青年会馆尝试首演时，我曾听到极大的赞赏之声，却也没太在意。此次看了才知道确实如此。"②演出结果在很大程度上鼓舞了当时的留学生，吸引了更多的热爱戏剧的留学生参与春柳社，并实现了此后的几次公演。

　　辛亥革命后，春柳社成员陆续回国。1914 年 4 月 15 日在上海谋得利小剧场打出"春柳剧场"的旗号，继续演剧活动，直至 1915年 7 月解散。根据《申报》刊登的演出广告，可知春柳剧场分别于1914 年 5 月 29 日、6 月 18 日、8 月 12 日、9 月 10 日、11 月 30 日上演过五次《茶花女》，广告如下：

> 　　茶花女遗事为法兰西著名小说家小仲马杰作，冷红生重译十余年来有口皆碑，无庸赘述。各家所演新茶花唐突原书，殊非浅鲜，本剧场特将原书排演，以镜若饰亚猛，予倩饰马克，璧合珠联，堪称新剧界之奇步。③

　　此处提到的《新茶花》即中国人根据《茶花女》的主要情节改编的版本，已大大偏离了原著，后文将做具体探讨。正因此，春柳社再次排演，以求展示其原貌。《新剧考证百出》④记录了《茶花女》

① 钟欣志、蔡祝青. 2008. 百年回顾：春柳社《茶花女》新考. 戏剧学刊. 8：267.
② 春曙. 1907. 清国人の学生劇. 早稲田文学. 20：115.
③ 春柳剧场广告. 1914-05-29. 申报，（9）
④ 郑正秋. 1919. 新剧考证百出. 上海：中华图书集成公司.

的主要情节，分八幕，予倩编，陆镜若扮演亚猛，欧阳予倩扮演默凤（即马克）。欧阳予倩回忆说："新舞台的《新茶花》（中国故事、时装、唱西皮二黄）十分卖钱，可是我们演小仲马的《巴黎茶花女》却是观众寥寥。"[①]"有一天晚上下雨，我演的是《茶花女》，台底下拢总只有三位来宾。"[②]在当时的文明戏团体中，和春柳社同样追求艺术至上的开明社也尝试过《茶花女》的演出。开明社 1912 年 3 月由朱旭东创立，以音乐和舞蹈著称，是当时有名的"洋派"。1914 年冬，受刘艺舟邀请，开明社到大阪（中座，11 月 5 日—11 日）和东京（本乡座，12 月 5 日—11 日）演剧，以"中华木铎新剧"的旗号上演了京剧《豹子头》、新剧《复活》以及《茶花女》，史海啸扮演的玛格丽特受到好评，本书第四章第四节将具体阐述开明社的戏剧活动。

四、《新茶花》[③]

（一）《二十世纪新茶花》

1909 年 8 月 16 日，由上海环球社发行的《图画日报》上刊登了《二十世纪新茶花》故事梗概，包括 38 个回目以及 38 张配图，同年 10 月又发行了单行本[④]。主要内容如下：

（1）探病　因老母亲生病、生活困顿，少女辛耐冬（新茶花）被叔父拐骗离家，母亲过度悲伤后离世。

（2）拐卖　新茶花被卖到妓院里沦为妓女。

（3）盗救　弟卓然成为乞丐，快饿死时遇见强盗婆并入伙。

① 欧阳予倩. 1958. 回忆春柳//田汉，等编. 中国话剧运动五十年史料集（第一辑）. 北京：中国戏剧出版社，39.

② 欧阳予倩. 1959. 自我演戏以来. 北京：中国戏剧出版社，45-46.

③ 关于《新茶花》的演出情况，李孝悌（2007）、蔡祝青（2009）、陈瑜（2015）也有具体探讨，此处主要从中日比较文学、比较戏剧学的角度加以探讨。

④《图画日报》（上海环球社，1909 年 8 月 16 日—9 月 22 日，第 1 号—第 38 号）、《二十世纪新茶花》（上海环球社，1909 年 10 月）。《图画日报》中的小节名"赎金""征（微）调"等在单行本中变为"赠金""微调"，稍有调整。内容相当于新舞台演出的第 1、2 场（1909 年 6 月 12 日初演）。张庚、黄菊盛（1995），董健（2003）也收录其概要，但都缺少第二节。

（4）恶报　从妓院拿到不义之财后，叔父遭遇卓然参加的强盗团伙后被杀害。

（5）逼乞　卓然被强盗婆虐待，又被迫当上了乞丐。

（6）探友　陈成美是有钱的商人，家庭和美，有一个在海外学习军事的儿子和一个美丽的女儿。一天，成美受友人之邀外出。

（7）赎金　成美在途中遇见沦为乞丐的卓然，施舍金钱，却被强盗婆盯上。

（8）勒赎　强盗们绑架了成美，写信索要 10 万赎金。

（9）下阱　成美被关在地牢里。

（10）报恩　卓然趁强盗们醉酒后救出成美，一起逃离。

（11）歼盗　成美和卓然用手枪击毙追来的强盗。

（12）投书　强盗婆拿着信去成美家骗钱，家人正生疑时，成美回来了。

（13）酬义　强盗婆被押往官府，卓然成为成美的义子，入陆军学校学习。

（14）征调　少美留学归国，参军入伍。我军与外国军队打仗，少美被派去侦察敌情，未能完成任务的少美被辞退。

（15）游院　新茶花虽沦为妓女，却洁身自好，其才色为外国元帅看中。

（16）遇美　一日，少美偶然经过妓院，被新茶花的歌声所吸引，二人一见倾心。

（17）侠嫁　新茶花拿出积蓄为自己赎身，和少美成婚。

（18）规夫　沉浸在新婚快乐中的少美接到父亲成美的来信，命其速至成美停留的酒店。

（19）逼走　少美离开后，成美拜访新茶花，要求其离开少美。

（20）训子　少美随后见到成美，被告知新茶花为了钱逃走了。少美心生怨恨。

（21）诓敌　新茶花忍痛离开少美，委身于敌军元帅。

（22）园觐　少美看到新茶花和元帅在公园相会，怒不可遏。

（23）剖冤　新茶花找到少美，想告知真相。

（24）受辱　目的未达，却被少美诅骂。

（25）定策　新茶花绝望极度欲自杀，被丫鬟救下，并建议其偷得敌军地图赠与少美，以获得少美父子信任。

（26）窃图　新茶花趁元帅外出盗取地图。

（27）修函　新茶花将事情原委以及对少美的爱写于信中。

（28）谒兄　卓然从军事学校毕业，获得军职，回乡探望成美。

（29）献图　家人欢聚时，女仆呈上新茶花的信件和地图。

（30）哭东　看到信和地图后得知真相的少美悔恨自责。卓然非常激动，劝说成美成全二人。

（31）宣战　战争开始，卓然归队。

（32）失机　敌军败走，但因熟悉深山地形，转而获胜。

（33）复职　我军失利，看地图讨论战术时，卓然引荐少美。

（34）凯旋　少美利用新茶花的地图，破敌军凯旋。

（35）问病　少美被军队重用，成美对新茶花另眼相看。大家要求去医院看望新茶花，被新茶花拒绝。

（36）认姐　卓然凯旋后见到分别已久的姐姐。

（37）嘲夫　新茶花调侃讽刺少美后，夫妇和好如初。

（38）团圆　成美把女儿许配给卓然，大家庭终得团圆。

虽说《新茶花》改编自《茶花女》，但除了沦为妓女仍拥有一颗善良纯洁之心、为爱彻底奉献自我、因社会偏见被父亲拆散的情节外，《新茶花》和原作已相去甚远。《新茶花》里新加入弟弟卓然这条线索，使故事情节更为复杂；加入新茶花盗取地图帮助少美获得事业上的成功，赢得应有的地位和发言权，完美实现了"复仇"的情节，令人心大快；加入拐卖新茶花获得不义之财的叔父遇强盗身亡、卓然救出成美后成为成美的义子等情节，诠释了"善有善报、

恶有恶报"的传统道德观；以大团圆的结局结束全剧，更符合中国人的欣赏习惯。另外，《图画日报》1910 年 6 月 12 日又开始连载 37回《续新茶花》，增加了大规模的战争场面，实际演出中还包含新茶花分娩的场面等①。

（二）改良新戏的繁荣和新舞台的《新茶花》

> 新茶花原名缘外缘，王钟声节取巴黎茶花之遗事，而参以己意编为是剧，演于春阳社，颇为社会激赏，后有某氏赠诸新舞台，乃易今名。原剧仅两本都凡三十六幕，自被骗起至结婚止。嗣该台以其剧之足资号召也，因窃汪笑侬所编之武士魂，改头换面变为三四本之新茶花（原本系仆代主战，新舞台改为卓然代战），张冠李戴，识者讥之，乃犹画蛇添足，都至二十本，牵强成之，去题远甚，或谓七八本之新茶花实窃自牺牲剧云。②

如朱双云所述，该剧最初由文明新剧剧团春阳社 1908 年首演于天津，1909 年 6 月 12 日被改编后由新舞台首演于上海。清末民初的戏剧改良运动中涌现出来的新潮演剧，除了文明新剧，还有改良新戏。文明新剧的表演以对话和动作为主，演出中使用幕和逼真的舞台道具等，这些特点来自西方戏剧以及日本戏剧。改良新戏则在保留传统戏剧"唱"的基础上吸收了这些要素。因此，在清末民初，改良新戏也被称为新剧或新戏，文明新剧也是新剧，两者相互交叉，共同引领了当时的戏剧改良运动。

改良新戏的主导者是一批认识到戏剧革新之必要的京剧演员，上演内容取材于传统剧目或国内外时事，以民众启蒙的社会功能为第一要义。1901 年前后，汪笑侬上演取材于古代历史的《哭祖庙》《党人碑》以及取材于西方历史的《瓜种兰因》（又名《波兰亡国惨》）等，掀起了改良新戏的序幕。此后，1904 年中国最早的戏剧杂志《二十世纪大舞台》创刊，1908 年中国最早的现代京剧剧场新舞台开幕，

① 玄郎. 1913-05-01. 剧谈. 申报，（10）.
② 朱双云. 1914. 新剧史. 上海：新剧小说社，轶闻：2.

使改良新戏迎来两次高潮。新舞台 1908 年 10 月 28 日在京剧演员夏月珊（1868—1924）、夏月润的主导以及相关有志人士的共同出资下，建成于上海南市十六铺。剧院以欧洲的剧院和日本新富座为蓝本，设置镜框式舞台和旋转舞台，导入股份制经营的模式以及门票制度等，是一座极具影响力的跨时代的现代剧院。在这里，宣传禁烟的《黑籍冤魂》、宣传戒赌的《赌徒造化》、爱情革命剧《新茶花》、奇侠故事《罗汉传》、宣扬国家思想的《明末遗恨》、反映政界举动的《汉皋臣海》、壮烈的《潘烈士投海》、痛快的《张汶祥刺马》、暴露监狱黑暗的《刑律改良》、描写女界光明的《惠兴女士》、暴露妓界丑态的《善恶报》[1]等改良新戏不断被搬上舞台，新舞台成为 1908 年以后改良新戏演出的主导者。

在新舞台的改良新戏中，《新茶花》可谓最受欢迎，引发其他剧院亦纷纷仿效。"自新舞台编演新茶花以来，各园以其能轰动座客足资号召，也贸然竞相仿效，于是大舞台亦编新茶花数本，新新舞台更于节外生枝，编演双茶花"[2]，一时间上海剧坛开满各种"茶花"。剧评还提到："沪上之建筑舞台，剧中之加入布景自新舞台始。初开锣时，座客震于戏情之新颖，点缀之奇妙，众口喧腾，趋之若鹜，每一新剧出，肩摩毂击，户限为穿，后至者俱以闭门羹相待，初演新茶花时，甚至有夕照未沉而客已满座者，其卖座备极一时之盛。"[3]"是剧为新舞台最得意之新杰作，曾排有二十本之多。每一排演，妇女满座，而卖座上又可收间接之功效，故个中人俱视此剧为钱树子也。"[4]可见，《新茶花》成为此时改良新戏舞台上炙手可热、人人追捧的对象。新舞台的竞争对手之一，是 1909 年 12 月 30 日开设的文明大舞台。大舞台 1910 年 11 月 25 日开始上演《新茶花》。通过《申报》的演出广告可以了解《新茶花》演出的频率相当高[5]，例如

① 〔清〕茗水狂生. 1910. 海上梨园新历史（第三卷）. 上海：上海小说进步社, 10.

② 玄郎. 1913-03-09. 剧谈. 申报, (10).

③ 玄郎. 1913-03-13. 剧谈. 申报, (10).

④ 玄郎. 1913-05-01. 剧谈. 申报, (10).

⑤ 上演次数根据《申报》广告统计而出，未考虑停刊、停演等例外，因此仅为大概的数字。

新舞台 1909 年 12 次、1910 年 46 次、1911 年 141 次、1912 年 150 次、1913 年 45 次、1914 年 13 次、1915 年 23 次，以 1911 年和 1912 年为高潮。大舞台 1910 年 9 次，1911 年则达到 152 次。多天连演的剧目被称为"连台本戏"，《新茶花》正是这一类型的代表作。按照每演一天计算一次来看，上面的数字很直接地说明了《新茶花》受欢迎的程度。刚开始，该剧仅两本构成，一天即可演完，后面则逐渐增加到 20 本，演完需花 10 天。两个舞台之间的打擂台竞演也不断升级，特别是 1911 年 3 月 6 日，大舞台先于新舞台上演了续集五、六本，6 月 2 日七、八本，10 月 3 日九、十本，抢占了先机。

表 2-10 是根据《申报》广告整理的新舞台《新茶花》内容：

表 2-10　新舞台《新茶花》各本首演时间和宣传词

本数	初演时间	广告宣传词
1—2 本	1909 年 6 月 2 日	新编西装新彩新剧，接连加景转台新戏特别新增最新画彩、各种西装服饰、乐器机械
3—4 本	1910 年 6 月 15 日	欧米军装，真山树木，溪桥流水，军队敌战，令观者如入真境
5—6 本	1911 年 2 月 21 日	火车，炮台，雪景，战舰
7—8 本	1911 年 6 月 7 日	新制慢台真水，有六万余磅在水中大战
9—10 本	1911 年 12 月 18 日	新制满台活动水景
11—12 本	1912 年 6 月 5 日	幻术布景，梦中好景，山崩地裂，沙飞海啸
13—14 本	1912 年 6 月 25 日	剧中随用新制玲珑奇妙幻术布景彩片
15—16 本	1912 年 7 月 8 日	最妙用电气薰大破专制国、火烧竭力城
17—18 本	1912 年 7 月 31 日	新添特别细彩布景
19—20 本	1912 年 9 月 26 日	新编特别旧画布景

舞台实况也可通过剧评窥知一二：

　　本舞台前所排演之二十世纪新茶花头二本新剧，久为各界所欢迎，近又接续排第三四本，所有情节之离奇变幻出人意，

及彩景之新鲜巧妙，与前尤殊固难备述。而其间之者陈辛两人
既合又离，再离复合，尤合人不可思议。余如结婚、发丧、血
战等事，装点更形妙肖现已纯熟，不日登场，其有欢迎二十世
纪新茶花头二本者，希专临为幸。[①]

　　本台特烦文学家天忱先生新排第九第十两本新茶花，关节
奇妙，隐合今事实，与头二三四五六七八本联贯一气，能令观
者油然生爱国合群之思想，早已排演精熟，因剧中所用布景特
聘请法京巴黎大技术家布置图样，督工装成各彩大半，活动内
有炮台一座，斜瞰高山瀑布横飞，疑从天降汨汨水声，几有巫
山倒峡之势，矿井之内吐火喷烟，人乘气球侦探敌营，尤为天
地间之奇观，实为中国各剧中从未用过极新之景彩，本台煞费
苦心经营，已历数月，现已装置完备，即日开演，届期务希诸
君光临赏鉴为幸。[②]

爱国新剧新茶花
（夏月润）（毛韵珂）

图 2-12　新舞台《新茶花》主演——毛韵珂、夏月润

① 商办新舞台新剧广告. 1910-06-11. 申报, 1（7）.
② 文明大舞台新排九十本新茶花. 1911-09-28. 申报, 1（7）.

图 2-13　新舞台《新茶花》布景

大舞台还特意聘请法国技师，舞台上真实展现炮台、瀑布、矿井、喷火、热气球等，可谓投资巨大。改良新戏包含反映改良戏剧理念的"时事新戏"和以新奇道具为号召的"时式新戏"，支持前者的主要是关心国情者，后者则面向所有民众。《新茶花》中，女主人公冒生命危险盗取俄军地图、我军战胜俄军的情节，取材自"日俄战争时，某日妓代夫作侦探，不惜牺牲一身，深入敌营，盗窃地图，归献本国统帅，卒获胜利故事"①，影射沙俄侵占东北以及"拒俄运动"。"能令阅者忽喜忽怒，忽悲忽乐，而中间演说男女之平权，军备之良窳，尤足唤起国民尚武之精神，振起女界自新之思想，意指新颖，声容茂美，诚改良社会之新剧也。"②

新舞台刚刚演出该剧时，拥有明确的民众启蒙和社会变革的目的。然而时事新戏的衰亡和辛亥革命运动的消长步调一致，辛亥革命以后，"由于民国已经建立，推动政治改革的动机大幅削弱，本时期'时事新戏'转以社会新闻为取材对象，极尽耸动夸张之能事"③。辛亥革命前后新舞台的上演剧目也可说明这种变化：《黑籍冤魂》

① 上海环球社编辑部. 1909. 二十世纪新茶花. 上海：上海环球社.
② 上海环球社编辑部. 1909. 二十世纪新茶花. 上海：上海环球社.
③ 林幸慧. 2008. 由申报戏曲广告看上海京剧发展（一八七二至一八九九）. 台北：里仁书局，434-435.

1908 年 6 月 23 日（丹桂茶园）、《潘烈士投海》1908 年、《妻党同恶报》1909 年 3 月 16 日、《新茶花》1909 年 6 月 12 日、《明末遗恨》1910 年 2 月 23 日、《国民爱国》1911 年 4 月 16 日、《拿破仑》1911 年 4 月 19 日、《波兰亡国惨》1912 年 3 月 20 日、《电术奇谈》1914 年 3 月 19 日、后本《妻党同恶报》1915 年 1 月、《就是我》1916 年 4 月 28 日。①反映改良理念的基本都首演于辛亥革命之前，而革命后，《电术奇谈》《就是我》等以曲折情节取胜的奇情故事、侦探剧等明显增多，同时，《新茶花》一剧中的政治色彩也日趋淡化，取而代之的是炫人耳目的新式道具。

　　一方面，《新茶花》是改良新戏的代表作；一方面，"所谓忠君爱国、儿女英雄，皆是戏中点缀之一事，非全戏之骨干，盖其注重之点仍在打与唱，而所谓打所谓唱者，亦复平平无甚惊人，不脱其他各戏之窠臼，观之者不过以其热闹而已，故可谓之一无命意"②。"好在该剧重在布景，不在演剧，故东拼西凑皆能成剧，其实不过一大油画院加三四活口，以点缀其景耳，非真演剧也。"③即便如此，观众仍然趋之若鹜，其原因何在？"演于舞台大概称道者常十人而得五六，则以其立意极浅显，易于领会也。"④上文已经指出，随着上海近代化的发展而成长起来的市民阶级成为剧场里的主要观众，其中女性占很大的比例，他们和以往的"票友"不同，不具备鉴赏京剧的专业知识，而成为内容平易浅显的"改良新戏"以及"文明新剧"的支持者。吸引这些外行观众走进剧场的，无疑是那些异想天开的情节、热闹的打斗、新颖的舞台装置以及时尚的服饰。

　　另外，改良新戏的代表作《新茶花》也曾被文明新剧剧团演出，例如新民社于 1914 年 3 月 7 日（头本）、8 日（二本），民鸣社于 1914

①　参考《申报》演出广告及赵山林，等（2003）。
②　马二. 1915. 脚本为戏剧之原素. 游戏杂志. 18：18.
③　赝佛. 1911-07-15. 剧谈：二十世纪新茶花之来历. 时报，（13）.
④　马二. 1915. 啸虹轩剧话：论新茶花及妻党同恶报. 游戏杂志. 19：9.

年 6 月 17 日上演此剧。广告同样充满"彩景新奇化妆鲜美"①、"布景更力求完美，必使观者耳目新也"②等宣传字样，同样以新式道具作为吸引观众的法宝。新民和民鸣两社的代表剧目，如《西太后》和《恶家庭》等，与改良新戏的剧目一样，都属于"连台本戏"，但是在演出《新茶花》时都删繁就简，仅演出一到两次。原因其实在 1913 年就已经被指出："新茶花其势已成强弩之末，后日之获利与否，正亦未易必也。"③

图 2-14　文明新剧舞台上的《新茶花》1

① 新民新剧社特排著名新剧新茶花. 1914-03-02-08. 申报. (12).
② 民鸣新剧社. 1914-06-17. 申报. (12).
③ 玄郎. 1913-02-17. 剧谈. 申报, (10).

图 2-15　文明新剧舞台上的《新茶花》2

五、小结

（一）春柳社东京公演与日本的关系

本节探讨了《茶花女》在日本明治时代和中国清末民初的演出情况。由于春柳社在东京成立后的第一次演出选择了《茶花女》，因此笔者在追溯日本演出该剧情况的同时，亦试图寻找两者间的关系。发现在春柳社演出之前，女艺人仲吉剧团 1903 年 6 月在真砂座、7 月在宫户座已经演出过该剧并获得成功。此次公演前，小仲马剧本的第一幕已经于 1896 年由长田秋涛翻译并发表，小说全译本也于 1903 年问世。春柳社演出时接受了新派演员藤泽浅二郎的现场指导，藤泽和仲吉一样，在法国观看过《茶花女》，也可能看过仲吉在真砂座的演出。因此，春柳社演出《茶花女》与日本戏剧界的确存在千丝万缕的联系。

（二）中日两国对《茶花女》的不同改编

当然，春柳社选择《茶花女》一剧主要源于该小说在清末民初的强大影响力。读者为固有道德观念扼杀的爱情感到悲伤，同时也为男女主人公勇敢追求爱情的精神所感动。"茶花"在清末民初的中国，不仅代表着"自由恋爱""自我牺牲"，更意味着"英雄"和"爱国"。然而忠实于原作的《茶花女》并未受中国观众的青睐，取而代之的是适应国情的改编剧《新茶花》。原作以爱情为主题，《新茶花》则插入了复杂的情节和战争场面，虽标榜要唤起观众的爱国精神，然而随着各舞台间演出竞争之愈演愈烈，最后演变为一出以新奇道具吸引观众的"时式新戏"。从"爱情"到"爱情＋革命"的改编，"向上承接了侠义小说及儿女英雄小说对'儿女情'和'英雄义'的探索，向下预示着'革命＋恋爱'写情模式的勃兴"①，也反映了清末民初的社会变迁。革命前，新潮演剧乘着革命的潮流，以教育民众和宣传革命为己任，大大地提高了自身的社会地位。而当革命结束后，虽然新潮演剧仍然举着"教育民众"的大旗，然而例如改良新戏领域里，"时事新戏"逐渐转变为与家国大事相去甚远的"时式新戏"，文明戏舞台上也开始流行反映家庭生活和男女恋爱的情节剧。与此相对，在女艺人中村仲吉之后，新派剧演员川上音二郎等在帝国座，河合武雄、伊井蓉峰等在帝国剧场分别上演过《茶花女》，但是和新派搬演过的很多翻译剧以及家庭剧一样，《茶花女》被评价为与《不如归》旨趣一致，并未受到特别的关注，亦未衍生出"爱情＋革命"的改编作。

当然，通过梳理中日两国舞台上的《茶花女》，我们看到仅以新奇的道具和华美的服饰吸引观众、缺乏创新的现象成为两国新潮演剧共同面临的困境。明治时代末期到大正时代，日本兴起"新剧"（即话剧）运动，主要上演富于思想性和文学性的现实主义戏剧，特别是易卜生的翻译剧。而在清末民初的中国，以"社会改良"为统

① 陈瑜. 2015. 情之嬗变：清末民初《茶花女》在中国的翻译与改写. 广州：暨南大学出版社，142.

一战线的文明新剧和改良京剧也逐渐分道扬镳：文明新剧由盛转衰，现代话剧于 1924 年宣告成立；时装新戏、时式新戏告一段落，以梅兰芳为代表的追求戏剧革新的"四大男旦"，通过重演传统剧目以及古装戏等，掀起了 20 世纪二三十年代的国剧热。

第四节　文明新剧与《哈姆雷特》

莎士比亚作品伴随着西方文化的传入，在清末民初被介绍到中国。最早提及莎士比亚的是魏源，他在 1844 年出版的《海国图志》中把莎士比亚译为"沙士比阿"。随后，1856 年英国传教士慕维廉翻译了托马斯·米尔纳《大英国志》，书中的"Shakespeare"被翻译成"舌克斯毕"。1898 年，严复将托马斯·亨利·赫胥黎《进化论与伦理学》译为《天演论》，其中把莎士比亚译为"狭斯丕尔"。直至 1902 年，现在通用的"莎士比亚"这一译名出现在梁启超《饮冰室诗话》（《新民丛报》5 月号）中。

而莎剧内容被介绍到中国始于 1903 年出版的《澥外奇谭》（上海达文社）。该书作者不详，翻译了兰姆姐弟（Charles and Mary Lamb）改编的《莎士比亚故事集》中的十篇故事，其中第十篇篇名为"报大仇韩利德杀叔"，即《哈姆雷特》。《澥外奇谭》并未获得关注，但其在"叙例"中明确提到："是书原系诗体。经英儒兰卜行以散文，定名曰 Tales From Shakespeare。兹选译其最佳者十章。名以今名。"表明翻译的并非莎翁原作。翌年，林纾与魏易合作，完整翻译了《莎士比亚故事集》收录的 20 个故事，以《吟边燕语》为题出版。林纾在书中仅提及"原著者英国莎士比亚、翻译者闽县林纾仁和魏易、发行者商务印书馆"，造成了该书是直接译自莎翁原著的误解。自 1899 年《巴黎茶花女遗事》引起强烈反响以来，林纾以其流畅优美的文言体翻译了一系列外国小说，成为清末最有影响力的翻译家之一，因此《吟边燕语》一经出版便被广泛阅读，并多次再版，

其中《威尼斯商人》被译成《肉券》，《哈姆雷特》被译为《鬼诏》①。林纾不懂外文，仅将助手口述的内容以文言文意译出来。

在演出方面，最早在中国演出莎剧的有两类，一为教会学校的学生演剧，如圣约翰书院学生最早在 1896 年 7 月 18 日的夏季结业式上演出了《威尼斯商人》中的法庭一幕，此后还演过《恺撒大帝》《哈姆雷特》《亨利八世》《驯悍记》《仲夏夜之梦》等②。二为外国侨民的演出，例如 A.D.C. 剧团曾演出过《亨利四世》③等。这些演出使用英语，观众主要是校内师生和外国人，对同时期的中国社会和戏剧界影响不大。而到了民国初年，以上海为中心，文明新剧迎来"甲寅中兴"的发展高潮，演出剧目除了时事剧、家庭剧、弹词剧、新派改编剧、宫廷剧等，还编演了多出莎剧改编剧。1919 年出版的《新剧考证百出》中收录了 100 多出文明新剧的主要演出剧目及梗概，其中"西洋新剧目录"里包含 20 个"莎士比亚名著"改编剧，这些剧目根据《吟边燕语》的 20 篇故事改编而来。根据报刊刊登的文明新剧演出广告可知，这 20 个剧目并未全部搬上舞台，最常演出的是《威尼斯商人》（即《肉券》《一磅肉》《女律师》），例如在"甲寅中兴"时期举行的"六大剧团联合演剧"中就安排了《肉券》一剧，1914 年出版的《新剧考》还收录了详细幕表。

根据孟宪强《中国莎学简史》④的统计，民国时期最受欢迎且上演次数最多的是《威尼斯商人》，其次是《罗密欧与朱丽叶》。而在清末民初的文明新剧舞台上，《威尼斯商人》的确是最受欢迎的莎剧，第二受欢迎的则是《哈姆雷特》（即《窃国贼》）。关于文明新剧

① 林译篇名及对应的莎剧名为《肉券》(《威尼斯商人》)、《驯悍》(《驯悍记》)、《李误》(《错误的喜剧》)、《铸情》(《罗密欧与朱丽叶》)、《仇金》(《雅典的泰门》)、《神合》(《泰尔亲王佩里克里斯》)、《蛊征》(《麦克白》)、《医谐》(《终成眷属》)、《狱配》(《一报还一报》)、《鬼诏》(《哈姆雷特》)、《环证》(《辛白林》)、《女变》(《李尔王》)、《林集》(《皆大欢喜》)、《礼哄》(《无事生非》)、《仙狯》(《仲夏夜之梦》)、《珠还》(《冬天的故事》)、《黑瞀》(《奥赛罗》)、《婚诡》(《第十二夜》)、《情感》(《维洛那二绅士》)、《飓引》(《暴风雨》)。

② 钟欣志. 2010. 清末上海圣约翰大学演剧活动及其对中国现代剧场的历史意义. 戏剧艺术，3.

③ 张雅丽. 2014. 上海 A.D.C. 剧团戏剧演出的舞台美术风格（1866—1919）. 戏剧，1.

④ 孟宪强. 1994. 中国莎学简史. 长春：东北师范大学出版社.

编演莎剧的研究，较多为概述型研究[1]，针对个别剧目的仅有《威尼斯商人》，如濑户宏《文明新剧的一张肉券》（《上海戏剧》，1994年6月）。本节首次以《哈姆雷特》为研究对象，探讨该剧在文明新剧中的编演方式、演出特征，以具体的个案揭示莎剧活跃在文明新剧舞台上的历史事实以及早期中国戏剧接受莎剧的情况。

一、文明新剧演员参与演出的《哈姆雷特》——陆镜若和文艺协会

说到文明新剧相关的《哈姆雷特》演出，首先想到文明新剧剧团春柳社的主要成员陆镜若在日本参与的演出。陆镜若（1885—1915）名辅，字扶轩，江苏省常州人。1909年在东京帝国大学文科哲学科留学，留学期间曾在新派演员藤泽浅二郎创办的"东京俳优养成所"（1908年11月—1911年12月）学习。养成所的课程科目繁多，内容分为学理部和技艺部，例如小山内薰以近代剧研究为内容讲授脚本概说、艺术概论、服装和装扮心理学，藤泽则以《金色夜叉》（新派剧代表剧目）、《叶村年丸》为教科书，讲授编剧术、舞蹈、歌舞伎研究等[2]。养成所教授的内容涵盖日本传统戏剧、新派剧和西方戏剧，是一所培养具有综合素质演剧人才的学校。藤泽所用的教科书《叶村年丸》即《哈姆雷特》（『ハムレット』，富山房，1903年），由土肥春曙（1869—1915）和山岸荷叶（1878—1945）翻译改编自莎翁原作。1903年11月，川上音二郎的新派剧剧团在东京本乡座公演该剧。作品的改编按照新派剧"翻案剧"的手法，人名、地名、故事背景均改为日本式，藤泽扮演叶村年丸（哈姆雷特，见图2-16）、川上扮演叶村藏人（老国王的亡灵，见图2-17）、川上贞奴扮演堀尾おりゑ（奥菲利娅，见图2-18）。这是川上剧团游历欧洲回国后，继1903年2月《奥赛罗》（明治座）、6月《威尼斯商人》（明治座）后推出的第三场莎翁剧作演出。川上剧团的演出

① 著作如曹树钧、孙福良（1989），孟宪强（1994），濑户宏（2018）等；论文如陈丁沙（1983），曹新宇、顾兼美（2016），赵骥（2016），陈莹（2018）等。

② 石沢秀二．1964．新劇の誕生．東京：紀伊国屋書店．

虽然有很多迎合日本传统戏剧观众的部分，但仍表明其致力于在明
治时期的日本介绍演出外国"正剧"的决心。可以认为，陆镜若在
养成所首先接触到了作为改编剧的《哈姆雷特》。

图 2-16　藤泽扮演叶村年丸（哈姆雷特）

图 2-17　川上扮演叶村藏人（老国王的亡灵）

图 2-18　川上贞奴扮演堀尾おりゑ（奥菲利娅）

　　继"东京俳优养成所"之后，陆镜若又进入文艺协会演剧研究所学习。根据文艺协会的学员名册，可以确认陆镜若于 1911 年 5 月作为二期生入学①。研究所的课程有坪内逍遥（1859—1935）讲授的莎士比亚戏剧和演出实践，岛村抱月（1871—1918）讲授近代写实戏剧的代表作——易卜生《玩偶之家》等。坪内逍遥是日本近代著名的小说家、评论家和戏剧家，他从 1909 年翻译《哈姆雷特》后，至 1928 年，独自翻译完成了莎翁全部作品。欧阳予倩回忆："镜若在藤泽浅二郎所设的俳优学校学习过，以后他参加了早稻田大学的文艺协会，曾经和岛村抱月、松井须磨子还有现在早稻田大学演剧博物馆馆长河竹繁俊在一起，他还在《哈姆雷特》里扮演过一个兵士。"②

　　① 瀬戸宏. 1977. 陸鏡若について.（演劇学，18：60）."入学许可 五月一日 原籍 清国江苏省上海北浙江路新署北首董兴坊二三三号士族 现住所 千代田区纪尾町一小谷方——淀桥区角筈七三八 保证人 麻布区仲町 11 番地 林鸥翔 本人亲戚 公使馆 书记官."

　　② 欧阳予倩. 1958. 回忆春柳//田汉，等编. 中国话剧运动五十年史料集（第一辑）. 北京：中国戏剧出版社，35.

图 2-19　文艺协会公演《哈姆雷特》　　　图 2-20　"陆辅"签名

　　这里提到的《哈姆雷特》，指 1911 年 5 月文艺协会演剧研究所第一次公演。这次公演在帝国剧场举行，是日本有史以来第一次完整演出《哈姆雷特》（图 2-19，文艺协会公演《哈姆雷特》第 3 幕第 2 场"剧中剧"）。坪内逍遥作为负责人，翻译并指导了演出。剧本严格按照莎士比亚原作进行翻译，分五幕，扮演哈姆雷特的土肥春曙和扮演奥菲利娅的松井须磨子（1886—1919）以精湛的表演获得了好评。在《文艺协会第一回公演备忘录》里记录了陆镜若的名字——"别员　陆辅　鼓常良"。帝国剧场的演出成功后，文艺协会又于同年 7 月在大阪的角座举行了为期一周的公演，在寄赠给大阪角座的《哈姆雷特》剧本里，保留着"陆辅"即陆镜若的签名（图 2-20）。现存于早稻田大学演剧博物馆的《哈姆雷特》演出说明书，刊载了五幕剧的主要内容和演员表。据此可知，签名页上"陆辅"右边的"猿仁"扮演士官和演员队队长，左边的"加藤亮"扮演奥菲利娅的父亲波洛涅斯等，只有"陆辅"和"草人"没有出现在主要角色里。所谓"别员"大概扮演的是诸如"公卿若干"[①]或士兵的角色。

　　虽然只扮演了一个小小的角色，但正如欧阳予倩所说，陆镜若在文艺协会接参与了《哈姆雷特》的纯正的翻译剧公演，"对西洋的古典剧尤其是莎士比亚的戏发生了很大的兴趣。……回国以后，他

　　① 早稻田演剧博物馆藏《哈姆雷特》（『ハムレット』）演出说明。

很想搞莎士比亚，他也想演俄罗斯古典剧，他还想一步一步介绍现实主义的欧洲近代剧"①。根据《申报》刊登的春柳社在上海的演出广告可知，在众多莎翁剧作中，陆镜若曾编译过《奥赛罗》，改名《春梦》，于 1915 年 4 月 3 日上演："春梦为英国沙士比亚名著，原名倭塞罗，剧中哀感顽艳，迥不犹人。名人名作，名下无虚。兹经陆君镜若译编，署其名曰春梦。盖其中铺叙恍若春花灿烂，梦幻迷离，观之不啻等身亲历。而点缀之妙，转折之奇，尤属令人不可思议。"②陆镜若未能在上海演出自己曾在日本参演过的《哈姆雷特》一剧，但由于他对《哈姆雷特》的熟稔，他的创作剧《家庭恩怨记》中的悲剧氛围的营造以及女主角梅仙发疯等情节，明显受《哈姆雷特》中奥菲利娅发疯等悲剧情节的影响。

二、文明新剧舞台上的《哈姆雷特》——笑舞台《窃国贼》

陆镜若在日本参与《哈姆雷特》演出，回上海后也有演出莎剧的打算，但除了《春梦》(《奥赛罗》)一次演出外，并未能通过自己所领导的剧团春柳社实现演出其他莎剧的想法。原因大概是要在当时的文明新剧舞台上，演出像文艺协会那样的严格意义上的莎翁翻译剧很难被接受。那么当时的中国观众乐于接受怎样的莎剧呢？那就是经过彻底中国化改编的莎剧。

文明新剧剧团演出过多个根据《吟边燕语》改编的莎剧，例如《肉券》又名《女律师》(《威尼斯商人》)、《窃国贼》又名《太子发疯》(《哈姆雷特》)、《黑将军》(《奥赛罗》)、《金环铁证》(《辛白林》)、《杀泼》(《驯悍记》)、《冤缘》(《罗密欧与朱丽叶》)、《冤乎》(《无事生非》)等。郑正秋是莎剧的主要编剧者，"独正秋最懂编莎翁戏，如(退位)(杀泼)(女律师)(女说客)(女国手)，出出受人欢迎"③，经过他的改编，莎剧在文明新剧舞台上大放异彩。下文将以他改编

① 欧阳予倩. 1958. 回忆春柳//田汉, 等编. 中国话剧运动五十年史料集(第一辑). 北京: 中国戏剧出版社, 35.

② 新民舞台广告. 1915-04-03. 申报, (9).

③ 民鸣社广告. 1916-09-03. 申报, (16).

的《窃国贼》为主，考察文明新剧中莎剧的演出情况以及郑正秋的编剧手法。

（一）演出情况

《肉券》或《女律师》是"甲寅中兴"前后文明新剧舞台上上演最多的莎剧，到了"笑舞台时代"，《女律师》仍居榜首，第二名则是《窃国贼》。所谓"笑舞台时代"，即文明新剧继"甲寅中兴"后迎来的又一个发展高潮，是"文明新戏后期出现的存在时间最长、演出剧目最多、影响最大的文明新戏演出团体，在文明新戏演出史上无疑具有重要地位"[①]。因此，下文对笑舞台演出莎剧的考察，也是文明新剧研究中的一个重点。

笑舞台的历史可以追溯到 1915 年 10 月，周耕记接手以演女子新剧号召观众的、位于上海广西路 71 号的"小舞台"后，扩建为"中华笑舞台"。1916 年 3 月，朱双云、徐半梅入驻，改名为"笑舞台"，5 月，郑正秋任编演主任，编演多部古装新剧和时装新剧，汪悠游改编弹词剧，欧阳予倩编演红楼剧，还上演《乳姐妹》等改编自日本新派剧的剧目。此时的笑舞台聚集了文明新剧界的优秀编剧人和演员，获得了观众的喜爱。然而 1916 年冬经营三插手笑舞台，专以营利为目的，舞台质量大幅下滑。直至 1918 年 4 月，郑正秋等人回到笑舞台，重振旗鼓。1919 年，张石川在此设立"和平新剧社"。1922 年 1 月 31 日，邵醉翁接手"笑舞台"，主要编演侦探武打戏、实事戏、宫廷戏。同年 3 月，郑正秋、张石川退出后成立明星影片公司。1929 年 5 月 4 日，《申报》刊登了笑舞台最后一则演出广告，剧目为男女合演《海上迷宫》。1929 年 8 月 27 日，《申报》刊登笑舞台拍卖广告[②]，拍卖家具和舞台道具等，可以确切地说笑舞台关闭于 1929 年。

① 黄爱华. 2015. 笑舞台的崛起及其对文明新戏后期剧坛的意义. 首都师范大学学报（社会科学版）. 4：101

② 广告内容为："华商益中拍卖行礼拜四拍卖笑舞台木器　准于二十五日上午十时，在广西路笑舞台内拍卖穿藤铁脚椅子三百数十只，木板椅二百数十只，五彩布景一百数十帐，四叶吊风扇一只，救火皮带，电灯，另物不计。拍后当付定银三成，限隔日出清此布资。"（申报. 1929-08-27）（按：广告中"二十五日"为阴历"七月二十五日"，即阳历 1929 年 8 月 29 日。）

从上文可知，笑舞台演出剧目包括古装新剧、时装新剧、弹词剧、红楼剧、新派剧剧目、时事剧等，而实际上还有大量莎剧。根据《申报》《民国日报》等刊登的演出广告统计，笑舞台主要的莎剧改编作以及演出时间如下：

表 2-11　笑舞台莎剧改编作及演出时间

剧目名	莎翁原作现代中译名	演出时间
女律师（借债割肉）	威尼斯商人	1915 年 11 月 21 日、12 月 25 日 1916 年 1 月 20 日、2 月 26 日、4 月 9 日、5 月 25 日、8 月 14 日、8 月 31 日、11 月 29 日 1917 年 4 月 1 日、8 月 25 日、10 月 10 日、12 月 9 日 1918 年 1 月 10 日、3 月 30 日、4 月 27 日、5 月 19 日 1919 年 10 月 27 日 1920 年 3 月 21 日、9 月 18 日、11 月 24 日 1921 年 7 月 26 日、8 月 19 日 1922 年 4 月 24 日 1923 年 10 月 23 日 1924 年 11 月 16—18、20—26 日 1925 年 3 月 4 日 1926 年 1 月 28 日、7 月 28 日
冤缘	罗密欧与朱丽叶	1916 年 3 月 21 日
女国手（医谐）	皆大欢喜	1916 年 4 月 10 日、6 月 16 日
杀泼	驯悍记	1916 年 4 月 14 日、4 月 30 日、10 月 6 日 1917 年 1 月 3 日、1 月 29 日、11 月 11 日 1918 年 3 月 7 日 1919 年 10 月 12 日 1920 年 6 月 2 日

<div align="right">续表</div>

剧目名	莎翁原作现代中译名	演出时间
盗情[1]		1916 年 4 月 15 日
窃国贼（太子发疯）	哈姆雷特	1916 年 4 月 28 日、5 月 7 日、5 月 31 日、6 月 17 日、8 月 6 日、9 月 29 日 1918 年 3 月 7 日、4 月 28 日 1919 年 10 月 11 日 1920 年 1 月 4 日、4 月 5 日、4 月 27 日 1923 年 9 月 22 日、10 月 21 日、11 月 11 日、12 月 19 日 1925 年 9 月 5 日、9 月 6 日
冤乎	无事生非	1915 年 12 月 22 日 1916 年 5 月 21 日
金环铁证	辛白林	1916 年 6 月 20 日
黑将军	奥赛罗	1916 年 7 月 17 日 1923 年 11 月 7 日、11 月 17 日
非法当道赶下台	一报还一报	1920 年 7 月 18 日
双双双胞胎（李误）	错误的喜剧	1920 年 9 月 16 日、11 月 27 日

在这十多个剧目中，按照演出次数来看，《女律师》38 次、《窃国贼》18 次、《杀泼》9 次，分列前三位。《女律师》以借债割肉和法庭辩论为看点，始终是文明新剧莎剧剧目中最受欢迎的；《杀泼》以其滑稽搞笑为噱头，"一出趣剧，一剧正剧，已为新剧界牢不可破之定例矣"[2]，因此常作为搭配正剧的趣剧演出。《窃国贼》首演在笑舞台，时间是 1916 年 4 月 28 日，直至关闭前，共演出 18 次。其他如郑正秋领导的药风新剧场 1918 年 6 月 16 日、7 月 6 日、8 月 7 日、8 月 18 日、9 月 4 日、10 月 2 日演出六次，民鸣社 1916 年 9

[1] 目前尚无法确定《盗情》是莎士比亚哪部剧作。

[2] 笑舞台广告. 1915-11-21. 申报，（9）.

月 3 日、11 月 28 日、1917 年 9 月 8 日演出三次，鸣新社 1917 年
11 月 12 日、12 月 15 日演出两次。根据《申报》广告，从首演到最
后一次广告出现的 1936 年[①]，20 年间屡有重演，演出总数为 39 次。
"拍掌之声，响震屋宇，中西各报，咸相推重，甚有中国第一新剧之
誉"[②]，《窃国贼》缘何受欢迎呢？

（二）剧本的改编

从莎翁《哈姆雷特》到兰姆的改编，从兰姆到林纾《鬼诏》，再
从林纾《鬼诏》到郑正秋《窃国贼》，上文提及的笑舞台莎剧改编作
基本上都和《窃国贼》一样，经历了相似的改编过程。《哈姆雷特》
围绕"复仇"这一主题展开，以哈姆雷特王子的思索和探索来隐喻
人类的挣扎和人文复兴的困境。《莎士比亚故事集》以故事的形式转
述原作情节，哈姆雷特重要的四段独白不复存在，剧作变成了小说。
《鬼诏》则据此敷衍，而郑正秋又将《鬼诏》的内容概括为六百字左
右的梗概[③]，并编成文明新剧《窃国贼》。虽然几经辗转，但从后文
分析可知，《窃国贼》包含了老国王被谋杀、托梦、太子装疯、戏中
戏、哭谏皇后、决斗等原作的主要故事情节，只是为了契合当时的
社会现实，将戏剧主题聚焦于王位被篡夺、国家被窃取上，"借题（发）
挥，大得名誉"[④]。

郑正秋是文明新剧最活跃的领导人之一，不仅创立了新民社、
药风新剧场等剧团，还善于编剧和演剧。他留下一篇介绍编剧手法
的文章——《我之编剧经验谈》[⑤]，介绍如何把大同小异，千篇一律
的取材改编为成功的剧作：

> 虽曰天下事千变万化，过去现在，良多可取。奈我数年以
> 来，取人事，作剧材，既甚多，遂不免有大同小异，千篇一律
> 之惧。不同于今，即同于古；不同于中，即同于西。此其故，

① 1936 年 8 月 3 日《申报》刊载广告，由"娱乐社"演出白话新剧《窃国贼》。
② 笑舞台广告. 1916-08-06. 申报，（16）.
③ 郑正秋. 1919. 新剧考证百出. 上海：中华图书集成公司.
④ 今生. 1918-04-28. 日演窃国贼. 笑舞台. 原文"发"字处为空白，由笔者补充.
⑤ 郑正秋. 1925. 我之编剧经验谈（上）. 电影杂志，13.

又安在？曰，在现制度下之男女，悲欢离合，肇因大都相同耳。往往不因乎色，即因于财，不因乎财色，即因于功名富贵诸虚荣。所因既相仿佛矣，其事乃无独有偶。古今中外，如出一辙。编剧者于兹，遂不能不经三要道。三要者何？（一）必须养成选择之才能。（二）必须善下剪裁之工夫。（三）必须运用点缀之心思。

他认为编剧者必经"三要道"，即选择、剪裁和点缀。选择即选材要合乎时宜，能够引起观众共鸣。他提出"当选择情节之适合时宜，而使遐迩可演，雅俗共赏为妙。有时且须因地取材，因人取材"①。例如《窃国贼》演剧广告中有如下的宣传：

> 为人臣而窃君窃国，私通君后。为人弟而盗嫂盗政权，强人子认贼作父。此其人为何如人？此其事为何如事？此其时为何如时？此其势为何如势？认贼作父，戴贼为君，此其耻为何如耻？父仇不共戴天，而母且夫事乎！杀父之仇不得已，装疯做戏以动娘心，到头来大家难逃一死，此其惨为何如惨！以其人其事其时其势其耻其惨，一一演之于舞台之上，则其戏为何如戏，明眼人于此，其亦来洒一掬伤心泪乎。②
>
> 药风曰：我编此剧，在洪宪时代，藉以为民一鸣者，不料今年今日，窃国贼殃民愈甚于洪宪，我演此剧固十分当时，可以对症发药，但寸心实不胜泣豆悲矣。③
>
> 正秋以极简明之手笔，编得妇孺皆知，雅俗共赏，大家看得懂。戏含政治意味，又属爱情性质，男女均所欢迎。④

1916 年的中国正处于北洋军阀统治和列强入侵的混乱局面之中，1915 年 12 月袁世凯窃取辛亥革命果实后称帝，建元"洪宪"。此举受到各界强烈反对，并引发讨袁的护国运动。郑正秋在此时选

① 郑正秋. 1925. 我之编剧经验谈（上）. 电影杂志，13.
② 笑舞台广告. 1916-04-28. 申报，（12）.
③ 鸣新社广告. 1917-12-15. 申报，（8）.
④ 笑舞台广告. 1918-04-28. 申报，（8）.

择了《鬼诏》，并将其中王位被篡夺的情节改编为戏剧主题，以此影射袁世凯称帝，改名《窃国贼》来获得观众的共鸣。而到了 1917 年，洪宪虽亡，列强侵略依旧，《窃国贼》又被赋予了新的演出意义。文明新剧伊始时曾以"化妆讲演"的形式出现，宣传新思想；随着戏剧形式的完善，利用其再现社会现实的特征，描摹战争场面，在辛亥革命中迅速成长为独立的戏剧形态。而贯穿于文明新剧的整个发展过程，戏剧人一直不遗余力地强调演剧的"社会教育"功用，例如郑正秋在论及西方国家重视戏剧时说："我国素轻戏剧，皆目优伶为无用，不知造时势、造英雄、修名教、挽颓风，正大有赖夫也。故西方列强特重之，立为专门科学，其名伶借演剧唱爱国歌而鼓励国民精神者有之，演国耻戏而击动国民复仇者有之。"[1]编演《窃国贼》正体现了他关心国运、选择合乎时宜的剧材、寓教于乐的编演态度，因此，"屡接秋社、复旦公学、务商中学诸君来书"[2]，要求重演此剧。

　　第二是剪裁，郑正秋认为"剧材既得，亦必当加以剪裁。其无关紧要之处，即可以割去之，以免耗人目力，而节省时间。所予观众赏览者，皆若精金美玉，无莫非已经切磋琢磨之手术者。总之，戏虽写实，究竟戏终是戏，务使于最短时期中，将剧中人生平活现于观众眼帘，是为编剧人万不可忽之阶段也"[3]。他根据《鬼诏》的故事情节，将其编写为五幕剧，幕幕精彩，环环相扣，自认为"窃国贼之编制法，更多独到处"[4]。当然，此时的演出大部分为幕表戏，没有剧本。"正秋编剧多矣，正秋演剧久矣，无如窃国贼者。明幕暗幕，前后次序，正秋编时，确曾呕过一点心血来，所以作派言论，犹诸有脚本然，与鹧鸪等到一处，演一处，熟一次，好一次。"[5]《窃国贼》大概也没有完整的剧本，由郑正秋统筹好分幕、各幕内容、

① 郑正秋. 1910-12-06. 丽丽所戏言补. 国华.
② 笑舞台广告. 1916-08-06. 申报，(16).
③ 郑正秋. 1925. 我之编剧经验谈（上）. 电影杂志，13.
④ 民鸣社广告. 1916-09-03. 申报，(16).
⑤ 鸣新社广告. 1917-12-15. 申报，(8).

演出要领后，演员根据剧情需要叙述台词、发挥演技。

第三是点缀，即重视情节的曲折离奇，悲剧中穿插笑点。郑正秋说："戏剧情节，不宜率直，求其曲折，必须多所映衬，旁敲侧击，尤当注重烘云托月，分外动人，悲痛之至，定当有笑料以调和观众之情感。苦乐对照，愈见精采，此穿插之所以重也。"① 《窃国贼》抓住《哈姆雷特》故事中国家被窃、父王被杀、母后被占、太子发疯的情节，将悲剧性发挥得淋漓尽致；同时又利用"剧中剧"等环节的滑稽表演，赢得观众的笑声。被誉为"中国的莎士比亚"的戏剧大师曹禺先生在谈到编剧术时说："戏剧有时间的限制，更要有统一的印象，不能把什么都随便写上去。所以在搜集材料之后，就要讲求选择了。"② "我们有些剧作者总是过于匆忙地搜集一些生活细节，堆在台上，忘记了应该为了一个目的选择最动人的细节，加以不断的锤炼，使这些细节能够集中地表现出真正的戏来。"③他在四五十年代谈到的"选择"和"锤炼"，与二十年代郑正秋之"选择""剪裁""点缀"可谓旨趣一致，遥相呼应。

（三）表演和舞台

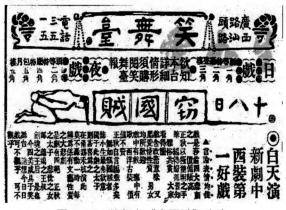

图 2-21　笑舞台《窃国贼》广告

① 郑正秋. 1925. 我之编剧经验谈（上）. 电影杂志，13.

② 曹禺. 1996. 编剧术// 曹禺全集（第 5 卷）. 石家庄：花山文艺出版社，144.

③ 曹禺. 1996. 文学艺术的高潮就要到来// 曹禺全集（第 5 卷）. 石家庄：花山文艺出版社，514.

除了广告，还有两篇珍贵的剧评，刊登在笑舞台发行的报纸《笑舞台》上。前文提到，1916 年冬，经营三插手笑舞台后，专以营利为目的，导致舞台质量大幅下滑，1918 年 4 月，郑正秋一班人马才又回到笑舞台，打算重振旗鼓，《笑舞台》也于此时应运而生。该报由郑正秋与朱双云联合创办于 1918 年 4 月 19 日，5 月 21 日发行第三十三期后停刊，宋忏红任编辑，徐半梅、王纯根等为主要撰稿人。该报虽仅存活短短一月，然每日刊登笑舞台之演出广告、剧评及戏剧相关评论，不仅设有"剧说""剧闻""剧评"等栏目，同时还有"说部""闻话""谐薮"等，可谓以戏剧为主并兼顾小说、文艺评论、社会新闻的综合型文艺报纸，为我们研究笑舞台以及当时的戏剧演出提供了重要的参考。关于 4 月 28 日上演的日戏《窃国贼》，《申报》等刊登了演出广告（图 2-21），《笑舞台》的"剧评"栏刊载了两篇剧评，分别是今生的《日演窃国贼》（1918 年 4 月 28日）和清凉居士的《观笑舞台窃国贼》（1918 年 4 月 30 日）。后者较为详细和全面，全文引用如下：

　　观笑舞台窃国贼　　清凉居士
　　星期日无事可为，独坐闷损。午膳毕，手小说一册，倚榻而览，觉其无意味，弃置之。后取新闻纸翻阅，外患内忧，满幅皆是，益令人愤懑。忽睹戏园广告中大书曰：笑舞台日戏准演窃国贼，不觉跃然曰：有此好机会，而自寻烦恼，予真愚矣。因结束衣履，匆匆出门。是日天雨，虽素喜徒步，如予亦不得不乞灵于人力车。既入座，趣剧已毕，正丹麦老王汉姆莱德被弑时也。
　　此戏即莎翁名著鬼诏，亦四大悲剧之一也，编制似与原著稍有出入，然为利便剧情计，此等处正自难免。剧中支配角色，铢两悉称，爰一一评之如下。
　　冰血之汉姆莱德，于假寐被毒，神气甚佳，及经觉察，指斥克老丢，声色俱厉，托梦时步武手法，咸与笛韵相应，虽非重角，却做得精神奕奕。

　　鹧鸪之克老丢下毒弒兄，几个身段，博得采声不少。不开口单演戏，佳者绝少，鹧鸪却能收得美果，询非易易。搜宫调嫂，直做得令人目眦欲裂。演恶人到底吃亏，然能做得恶人出，即其工夫神化处也。

　　剑魂之杰得鲁王后，虽是一个失节妇人，却做得雍容华贵，神宇不凡，到底不会失却一丝身分，皇后旦之称果然名不虚传。尤推太子造膝哭谏时之神情为最难描拟，剑魂独能恰如题分，适可而止，此其所以难也。

　　达心之霍雷旭，孤雁之普臬司，忍厂之马塞勒司，一飞之来梯司，颠颠啸梧之奸党大臣，呆公之鲁从者，怜影之倭婢丽娜，忠奸不一，男女攸分，各人但认明自己是配角能够不拼命要彩，自然全戏生色，个人沾光，纵有通天本领，不妨留待做重角时用也。此弊人人易犯，我却极盼其不犯，喧宾夺主，大家当体此意。

　　正秋之太子，为全剧最重要之一角。正秋言论綦佳，是日尤珠琼络绎，美不胜收。谏母则宛曲周旋，言言悲楚，装疯则形容绝倒，处处轻灵，即此二端，骊珠已得，其余糟粕视之可矣。但决斗一场，身手眼步各法未能入壳，虽属小处，愚意仍以研究及之为妙。

　　悲世之倭斐立女郎，阐发爱情精意，不留一毫缺憾，具见工夫纯熟，刻意经营，见太子发疯时，一种惊疑状态，尤非俗手所能办。惜嗓音失润，略觉美中不足。与角去齿，天下事曾有几件十全十美哉。

　　一清海啸利声笑倩之优人，亦不支不蔓，如题而止，合作也。[①]

由剧评可知此次公演的角色分派如下：

　　老王汉姆莱德……冰血

① 清凉居士. 1918-04-30. 观笑舞台窃国贼. 笑舞台，（2）.

汉姆莱德……郑正秋

克老丢……鹧鸪

杰得鲁王后……剑魂

倭斐立女郎……悲世

霍雷旭……达心

普桌司……孤雁

马塞勒司……忍厂

来梯司……一飞

奸党大臣……颠颠、啸梧

鲁从者……呆公

倭婢丽娜……怜影

优人……一清、海啸、利声、笑倩

　　从 1916 年 4 月 28 日首演到此时，演员有所更迭，但主要角色保持不变。民国初期的新剧剧评仍秉承旧剧评的传统，着眼于演员的表演，对剧情以及舞美等言及甚少，此剧评也不例外。虽仅只言片语，我们还是可以确认演出包含"丹麦老王汉姆莱德被弑""太子造膝哭谏""决斗"等原作的主要场景。综合剧评和演出广告，可知以郑正秋的汉姆莱德王子、鹧鸪的克老丢、剑魂的杰得鲁王后为代表，演员演技逼真，人物塑造比较成功①；演出中，演员的言论隐射现势，"台词多警句，大足以感化人心"②；剧中穿插郑正秋自编歌曲，"疯中大唱伤心歌，悲壮苍凉，全以血诚动男女看客"③；演

　　① 广告中关于演技的提及，如："正秋编得幕幕有精采，自扮太子以真血性真热诚出之，故太子忧看客亦忧，太子喜看客亦喜，做得好笑煞人，而又沉痛之极，议论意在言外，群新剧全体无及之者。鹧鸪新王，描摹奸恶神气，一举一动都有精采，亦称一绝。剑魂王后，天人女郎，两个悲旦，各有特长，描写情爱，至乎其极，观乎其来，不可错过。"（申报.1918-08-07）"剧中太子同倭女郎之以艳情始，以哀情结，为正秋与天人师生之大绝作。王后不得已，而下嫁亲王，致召弑君杀夫之嫌，卒至误饮鸩酒以死，为剑魂大绝作。……无论男女，无论雅俗，莫不欢迎者也。"（申报. 1921-04-27）

　　② 和平社笑舞台新剧部广告. 1921-04-27. 申报，（8）.

　　③ 药风新剧场广告. 1918-08-18. 申报.（8）.

出使用西洋布景和西洋服装，且"全用新制"①，郑正秋为此"特制私产行头，价值颇巨"②，因此"看戏不看窃国贼太可惜，看西装戏不看窃国贼更可惜，看莎翁戏不看窃国贼更大大可惜"③；同时，以滑稽为主的戏中戏一场"尤能令人眉飞色舞，拍案叫绝"④。

三、小结

上文探讨了文明新剧与莎翁悲剧《哈姆雷特》之间的渊源。首先，春柳社领导人陆镜若在日本留学期间，在"东京俳优养成所"学习并接触到《哈姆雷特》的日文版"翻案剧"；随后又参与文艺协会公演，直接体验了坪内逍遥翻译并指导演出的忠实于原著的《哈姆雷特》日本版"翻译剧"。陆镜若带着对莎剧的学习和体验回到民国初年的上海，虽然因种种原因，未能在文明新剧兴盛时期上演《哈姆雷特》，仅试演过《春梦》（《奥赛罗》），却也成为最早参演《哈姆雷特》的文明新剧演员。而首次将《哈姆雷特》搬上文明新剧舞台的是郑正秋，即1916年4月28日首演于笑舞台的《窃国贼》。通过梳理笑舞台的莎剧演出，特别是《窃国贼》一剧，我们确认继林纾《吟边燕语》出版并受到广泛阅读后，郑正秋作为文明新剧界一大编剧好手，独具慧眼地以《吟边燕语》为题材，通过"选择""剪裁"和"点缀"，以其独特和娴熟的编剧方式将莎剧改编为影射时政、针砭时弊，通俗易懂、环环相扣，情节曲折、幽默风趣的剧目，紧紧抓住民国初年文明新剧观众的审美与品味，使之成为文明新剧舞台上常演不衰的代表剧目，而这些改编正体现了文明新剧的"现代性"。⑤

与文明新剧同时代的评者认为："盖莎翁戏曲情节，在欧美固相宜，在中国则有格格不入之处。其原文词句锻炼神化，不可方物。

① 民鸣社广告. 1916-09-03. 申报，(16).
② 鸣新社广告. 1917-12-15. 申报，(8).
③ 笑舞台广告. 1916-05-07. 申报，(12).
④ 民鸣社广告. 1916-09-03. 申报，(16).
⑤ 陈莹（2018）指出文明戏莎剧的现代性在于：针砭时事，辅助社会教育；"新人物""新女性"的出现；"深度模式"的出现。

描摹社会情形，如温峤燃犀，纤微皆见。我中国新剧家，断不能仔细推敲，逐句模拟。所能者，不过取彼之情节，编我之戏剧，是不啻得其糟粕，而遗其精华。用其皮毛而弃其神理，何有于莎翁之名著。"[①]通过上文对《窃国贼》的考察可知，文明新剧的莎剧演出保留了莎剧的故事梗概，和真正意义上的莎剧演出虽然存在一定的差距，但仍然是莎剧传入中国后由中国人自己进行的最早的演出尝试。第一部以戏剧形式翻译的《哈姆雷特》中译本问世要等到八年后，即 1922 年由中华书局出版的田汉译《哈孟雷特》（第一幕于 1921 年发表于《少年中国》2 卷 12 期）。而中国人第一次以翻译剧形式演出《哈姆雷特》则要等到 1942 年，即国立剧专在抗战期间转移至四川江安后的第五次毕业公演[②]。

　　在当代中国，《哈姆雷特》作为莎翁最受欢迎的代表作，和《罗密欧与朱丽叶》《仲夏夜之梦》等一起成为上演最多的莎翁剧作之一。从尽量忠实于原作的演出到各种改编和创作型演出，从现代戏剧到传统戏剧，《哈姆雷特》一直备受关注。正如当代莎士比亚研究者认为文明新剧演出莎剧，其"历史功绩是主要的"[③]一样，以今天的眼光来看，"得其糟粕，而遗其精华"的评价似乎过于严苛，文明新剧中所谓脱离原作过于发挥的部分，不妨看作改编尝试的一种。可以说，《窃国贼》和其他文明新剧莎剧一起，为草创时期的中国话剧提供了丰富的演出剧目，让中国观众初步认识了莎剧概貌，并推动了中国话剧的发展。

① 秋星. 新剧杂谈. 1916-03-11. 民国日报.

② 濑户宏（2017）第六章 "国立剧专：《哈姆雷特》（1942）公演"，对此次演出做了详细考证.

③ 曹树钧，孙福良. 1989. 莎士比亚在中国舞台上. 哈尔滨：哈尔滨出版社，79.

第三章　新潮演剧之艺术交融

　　第二章中，按照中日两国新潮演剧的发展历程，笔者从比较文学、比较戏剧学的角度，将新潮演剧的剧目分为战争剧、情节剧、莎翁剧等几种类型并选取其中较有代表性的剧目加以探讨，特别是中国的文明新剧翻译并搬演的日本新派剧剧目中，有比较忠实于原剧的《不如归》，也有从忠实于原作的《茶花女》到改编剧《二十世纪新茶花》，再到有一定影响关系却各自发展并开花结果之莎翁剧《哈姆雷特》，从中我们窥见了同一部戏剧在不同文化背景的中日两国的传播和接受的异同，更确认了两国新潮演剧之间千丝万缕的联系。在第三章中，笔者从表演、剧场、组织三个层面，继续追寻新潮演剧的发展轨迹和因缘。

第一节　新派剧之"女形"与文明戏之"男旦"

　　对于专门扮演女性角色的男性演员，日本称为"女形"，中国叫作"男旦"。从世界范围来看，古希腊和古罗马的戏剧、中世纪的宗教剧、文艺复兴的莎士比亚戏剧中，基本上所有女性角色都由男性扮演。17 世纪后半叶，西方戏剧舞台上的男旦演员逐渐被女演员取代，而在中日两国，至今仍然可以看见活跃在戏剧舞台上的"女形"和"男旦"。戏剧诞生以来，男性扮演女性，或者女性扮演男性本应是艺人们的自由选择，然而在男尊女卑的封建社会，女演员渐渐被看作是有伤风化、破坏风纪的源头，于是执政者开始禁止女艺人的活动。由此，才产生了专业的"女形"和"男旦"。

一、歌舞伎和京剧的男旦艺术

1603 年，阿国创始"女歌舞伎"；1629 年，幕府发布女艺人禁令，歌舞伎转变为若众（年轻男子）歌舞伎；1642 年，京都演员村山左近来到江户，成为江户最早的女形演员；1652 年，野郎（削去前额头发的男子）歌舞伎中女形艺术发展成熟；1688 年开始，涌现了兼顾"所作事"（舞蹈）和"地艺"（写实表演）的著名女形演员，如元禄时代（1688—1707）的狄野泽之丞和芳泽菖蒲。元禄时代以后，女形演员异常活跃，甚至有人能够兼演男主角。17 世纪，坂田藤十郎、芳泽菖蒲是两位最有名的"女形"演员，比起舞蹈以及形体动作，他们更注重写实的表演。例如芳泽菖蒲在《菖蒲谈》[①]（『あやめぐさ』）中记述："女形以色为本。然仅天生丽质，而技艺不精，则色为之衰。""舞蹈为狂言之花。写实表演为狂言之实。徒重舞蹈之奇，而轻表演，则如有花而无实。"同时，"女形"演员从舞台表演到日常生活的各个层面都以女性的方式行事。《菖蒲谈》中这样说："待之以山药汤，而吉泽（芳泽）踌躇举箸。""女形虽处后台，仍需持女形之心。食便当应面向无人之处。""女形须藏娶妻之实，有言内人者，如无羞囊之状，则不可成大器。"到了 18 世纪，"女形"表演开始注重舞蹈，追求比现实中的女性更加女性的表演技艺成为主流。此时歌舞伎向行当化、程式化发展，角色被封闭到程式当中，阻碍了戏剧对人物个性的刻画。

在中国，"男旦"这一称谓是民国成立之后才产生并广为使用的。在此之前，扮演女性角色的男演员被称为"乾旦"。明末戏曲论家潘之恒在《鸾啸小品》中提出了品评男旦的标准为"才、慧、致"，即才能、理解力和表现力。[②]当时的男旦艺术相对外表之色，更注重通过技艺传达感情。1671 年，清朝开始禁止女艺人演戏，并禁止各地女艺人入京，导致"相公"流行。1779 年，秦腔演员魏长生入京

① 福冈彌五四郎，述．1965．役者論語∥郡司正勝，校注．歌舞伎十八番集．東京：岩波書店．

② 幺书仪．1999．明清剧坛上的男旦．文学遗产，2：80．

后掀起男旦热，首创"梳水头"和"踩跷"，生动表现了旧时缠足女性摇曳扭摆的行路姿态，但由于过度追求色相，1785 年秦腔被禁，魏长生离京。1790 年，徽班进京，京剧逐渐形成并发展，以程长庚为代表的京剧老生活跃剧坛，将京剧引上追求艺术的发展道路。涌现出许喜禄、宝云、时小福、余紫云等艺术造诣高超的著名男旦。民国建立后，剧场的夜间营业获得许可，女性观众可以自由进入剧场观剧。民国以前，由于剧场的主要观众为男性，他们对老生、武生的行当相当熟悉，并具有一定程度的鉴赏品评能力，所以京剧中老生一直占据主要地位。民国以后，女性观众刚刚开始走入剧场，"看"的要素愈发受到重视，京剧艺术之旦角演技发展至顶峰，迎来"四大男旦"时代。

二、新派剧及文明戏对女形以及男旦艺术的继承

在以往的研究中，除了如《明治演剧论史》（松本伸子，演剧出版社，1980 年）等戏剧史论著外，较具体地论及新派女形艺术的有《新派之艺》（波木井皓三，东京书籍，1984 年）一书。涉及文明戏男旦的论著有《中国早期话剧与日本》（黄爱华，岳麓书社，2001年）、《初期话剧的女形》（白井启介，爱知大学人文社会学研究所《文学论丛》第 67 辑、1981 年 7 月）、《女演员、写实主义、"新女性"论述》（周慧玲，《戏剧艺术》，2001 年第 1 期）等，多以东京时代的春柳社作为论述对象。本节试图站从比较文化的角度出发，结合当时的时代背景，进一步分析新派剧女形艺术和文明戏男旦艺术与传统戏剧的紧密联系以及新派剧给予文明新剧的影响，并探寻各自的艺术特质及不同命运产生的原因。

（一）新派的女形艺术

新派剧起源于自由民权运动中孕育而生的书生芝居和壮士芝居。新派一方面提倡创造区别于旧剧之新演剧，一方面又不得不把歌舞伎作为其出发的起点。众所周知，歌舞伎集音乐剧、舞蹈剧以及对话剧为一体，而新派去除舞蹈和净琉璃（通常表现出场人物的动作和内心情感），以对话剧的形式出现。即使如此，新派仍然继承

了歌舞伎的诸多要素，如伴奏乐队（下座音乐），初期新派剧的作者大都出身歌舞伎界，演出形式仍旧以剧场主负责制为主等，而女形艺术在新派舞台上的延续是体现新派与歌舞伎紧密关系的重要因素之一。

"壮士芝居、书生芝居最大的烦恼就是女形"[①]，因为缺乏女形演员，角藤定宪在其带领的书生芝居剧团中亲自上阵，闹出不少笑话。一次，因为表演时不小心踩到和服下摆，摔倒在舞台上，遭到观众嘲笑，角藤索性破罐子破摔，撩起下摆，露出长满毛的小腿退场。川上音二郎建立壮士剧团初期，除了杂志记者出身的藤泽浅二郎比较擅长女形外，一直为缺乏女形演员而烦恼。明治二十四年（1891）11 月，伊井蓉峰（1871—1932）成立济美馆，以男女合同改良演剧为名在位于东京浅草的吾妻座举行了开幕公演。该剧团因为采用了艺妓出身的女演员千岁米坡（1855—1913），在女形问题上没有遇到困难，然而由于内部的纷争，仅举行一次演出即宣告解散。明治二十五年（1892）7 月，山口定雄（1861—1907）带领的书生演剧剧团现身于市村座。山口定雄是歌舞伎演员片冈我童的弟子，艺名片冈我若，本身即为歌舞伎女形演员（图 3-1）。图据说其演技高超，但同时也是一个冒险家，因为一次空中表演而坠落舞台，缩短了艺术生涯。新派著名女形演员河合武雄回忆新派发展历程时说："没有优秀女形演员的剧团缺乏持续性的发展"[②]，可见在没有女演员的时代，女形演员对于新派剧团有着何等重要的意义。此后，随着新派队伍中优秀的"立女形"的出现，明治四十年代，新派迎来了最鼎盛的"本乡座时代"。新派女形演员演技的写实性、接近口语的对话以及现代的装束都展现了至此为止没有出现过的"近代性"，然而其核心和基本内容仍然可以说是汲取了旧派歌舞伎的养分后发展起来的。接下来，本文将通过新派女形的三个代表人物——喜多村绿郎、河合武雄、花柳章太郎——来分析新派女形与歌舞伎之间

① 柳永二郎. 1966. 絵番附. 新派劇談. 東京：青蛙房，69.
② 河合武雄. 1937. 女形. 東京：双雅房，75.

的深厚渊源。

图 3-1　山口定雄扮演侠妓　　　图 3-2　喜多村绿郎扮演浪子

图 3-3　"女团洲"九女八

　　喜多村绿郎（1871—1961）出生于日本的一个药店之家，明治二十九年（1896）左右离开东京来到大阪，和脱离了川上剧团的高田实组成"成美团"，并打出新演剧的旗帜。当时报纸上连载的家庭小说风靡一时，该剧团率先编演了其中的《金色夜叉》、《不如归》（图 3-2）、《己之罪》、《泷白丝》（『滝の白糸』）等，这些剧目最后都成为新派的古典代表作，在演技上也为新派打下了坚实的基础。

1906 年，喜多村返回东京后，以本乡座为据点，出演了泉镜花的一系列作品，作为新派的三大领导人（喜多村、伊井、合河）之一，是新派女形艺术最大的奠基者。而他最初却是极其厌恶新派创始者壮士芝居的，决定和青柳舍二郎带领的壮士芝居剧团奔赴北海道巡回演出时，他甚至以为"被认为拜入壮士芝居门下是极其丢脸的事"①。与此相反，他非常景仰旧剧出身的女艺人九女八，并擅长模仿九女八的表演。"九女八"（1846—1913）即市川九女八，亦称"粂八"或"久米八"，九代市川团十郎的女弟子，明治时期最著名的女艺人（图 3-3）。九女八习得团十郎之艺风，被称为"女团洲"，后曾改名守住月华，参加新派演出。喜多村绿郎在其著作中提到："总之，粂八不论表演男主角、舞蹈、武打等都无不可之处，作为头号女艺人，扮演女性时，……男演员扮演女性时那种细致的困惑的心情也学得相当到位，这种觉悟是相当了不起的"。②这是歌舞伎演员岚璃珏与喜多村的谈话，喜多村把其作为经验记录下来。实际上，喜多村在表演《侠艳录》的剧中剧《重之井》中与孩子离别的场面时，连续八天拜访九女八，得到九女八的指导。在谈到女形的装扮心得时，喜多村主张服装应该尽量穿得宽松一些，这个主张的根据是"听说故人久米八总是把腰带系得很松"③。可见，喜多村的表演一直以歌舞伎为基准，也就是说男性扮演女性的歌舞伎女形艺术被拥有女性身体的女艺人继承和发展后，再一次为男性的身体即喜多村继承和发展。著名戏剧学者户板康二以赞赏的口吻描写日常生活中的喜多村："一次在筑地的料亭聚餐，入席后，与邻座的人碰杯一次即悄无声息地离开了"④，这种表现令人回想到前文提及之古代名优菖蒲留下的心得，也是被认为作为女形应具备的修养。

① 喜多村緑郎. 1978. わが芸談∥日本の芸談（5）. 東京：九芸出版, 134.
② 喜多村緑郎. 1978. わが芸談∥日本の芸談（5）. 東京：九芸出版, 147.
③ 喜多村緑郎. 1922. 緩く締める帯. 演芸画報, 9：124.
④ 戸板康二. 1990. 女形のすべて. 東京：駸々堂, 199.

图 3-4　河合武雄扮演《浅草寺境内》之阿乐

图 3-5　儿岛文卫扮演《夏小袖》之阿染

　　河合武雄（1877—1942）作为歌舞伎演员五代大谷马十的长子，出生在东京的筑地。明治二十七年（1894）山口定雄剧团在横滨的茑座演出时，河合初次登上舞台。之后在大阪加入四代泽村源之助

剧团，艺名泽村百之助。1898 年，在水野好美的"奖励会"一跃成为女形第一号，以其美丽的容貌、优美的声音以及大胆的演绎受到观众的喜爱（图 3-4）。1902 年，与伊井蓉峰一同在真砂座创立剧团，依循依田学海（1833—1909）的主张，将近松门左卫门的净琉璃改编为对话剧上演。在此，河合与伊井扮演夫妇的剧目大受欢迎。翻开其自传《女形》可以知道，河合从小在歌舞伎气氛浓厚的环境中成长，一直梦想成为一名歌舞伎演员。虽然作为演员，他主要在新派的舞台上得到锻炼，然而他的演技有模仿歌舞伎演员泽村源之助之处，还曾跟随团十郎的妹妹学习舞蹈，并向竹本久太夫学习义太夫（净琉璃的别称），可说是"歌舞伎的直系嫡传"。[1]新派演员中，在技艺上对其产生过最大影响的是初期的女形演员儿岛文卫（1894—1907）。儿岛扮演的《夏小袖》女主角阿染，让小说原作者尾崎红叶都惊叹无比（图 3-5）。他"最擅长扮演世态剧中的妻子，同时哭戏、喜剧、敌人以及男主角等角色也能演"，不仅是河合"学习的基石"，同时也是"舞台上的试金石和竞争对手"[2]。儿岛实际上也是歌舞伎出身，曾为市川八百藏的弟子，艺名市川八百枝。有评价说正是"因为其歌舞伎出身，所以除了女形之外扮演男性角色也显示出相当的手腕"。[3]

① 大笹吉雄. 1985. 日本现代演剧史 明治・大正篇. 东京：白水社, 59.

② 河合武雄. 1937. 女形. 东京：双雅房, 137.

③ 花柳章太郎. 1964. 役者馬鹿. 东京：三月書房, 181.

图3-6 花柳扮演《日本桥》之千世

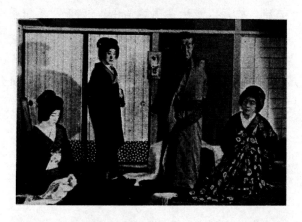

图3-7 《二筋道》里喜多村、合河、花柳同台竞技

　　花柳章太郎（1894—1965）出生在一个纺织店，因姐姐的丈夫是歌舞伎乐队中的首席三弦，所以经常出入歌舞伎剧场，并立志成为一名演员。最终根据母亲的决断，明治四十一年（1908）拜喜多村绿郎为师，正式进入新派。经过长期的刻苦修炼，花柳在大正六年（1917）荣升为新派的大干部，并成为大正和昭和时代支撑新派艺术的核心。他集新派女形艺术之精华于一身，参与沟口健二电影

的演出，一直活跃到 1960 年代（图 3-6）。花柳和师傅喜多村一样是一个歌舞伎的崇拜者。成为演员以前，花柳以收集歌舞伎名人的照片为兴趣，"对新派没有兴趣，所以没怎么收集，喜欢旧派，收集了很多"[①]。大正时代，新派处于衰落时期，花柳曾被邀请转入歌舞伎界。昭和二十二年（1947），花柳和六代菊五郎同台演出，当时的喜悦心情也被记录在其著作当中[②]。"诚然，我受到了喜多村老师为首的新派诸位前辈的熏陶，但是从歌舞伎演员那里学来的东西也起了很大的作用。不管怎么说，和历史短暂的新派不同，歌舞伎拥有 300 年以上的历史，芳泽菖蒲、山下京右卫门、四代中村歌右卫门、坂田藤十郎以及其他古代的名优们从其实际的艰辛经历中体会到的苦心谈对于通过读书来学习技艺历史的我们来说，实在是非常好的榜样"[③]。花柳的这段话直截了当地道出了新派女形与歌舞伎的深厚渊源。

以上介绍了三位最具代表性的新派女形演员（图 3-7）以及歌舞伎在他们的艺术成长道路上刻下的深深印记。下面通过具体的舞台实例进一步确认这种关系的存在。

* 《不如归》（德富芦花原作、柳川春叶编剧）中《逗子海岸》一场（图 3-8）

乳母退场时远处传来三弦和尺八的合奏音乐，以此转换场面。通过音乐收场，观众耳边回响着哀伤的曲调。接下来，武男对浪子说："你的病不好，我会很难过的。"这时引入波浪声，浪声退去时，浪子沉思半晌，回答道："我会好的。"此时，引入又一个波浪声，浪声退却时浪子说："可是人为什么总要死呢？"在此，波浪声的引入时间如果不合适，表演也就很难控制。海岸这一场的台词最难，而其中对我而言又以"如果死的

① 花柳章太郎. 1943. 技道遍路. 東京：二見書房, 110.
② 花柳章太郎. 1978. 雪下駄（六代目と私）// 日本の芸談（5）. 東京：九芸出版, 9-18.
③ 花柳章太郎. 1951-09. 花柳章太郎芸談. 東京新聞.

话我们一起死好吗"一句最难控制。[①]

这一段是喜多村绿郎记录的扮演浪子时的演技套路。为了配合海岸一幕中笼罩着的淡淡哀愁,特意安排了三弦和尺八的伴奏音乐;插入波浪声,使夫妇二人对话的场面更显和谐与静谧。

图 3-8 《不如归》"逗子海岸"[②]

① 林翠浪,编. 1997. 名優当り芸芝居の型//近世文芸研究叢書刊行会,编. 近世文芸研究叢書 第二期 芸能篇15. 東京:クレス出版,348.
② 喜多村绿郎扮演浪子、伊井蓉峰扮演武男。

图 3-9　《妇系图》"汤岛境内"①

＊《妇系图》②（泉镜花）的《汤岛境内》之一幕③（图 3-9）
（以河竹默阿弥作词的清元小调《忍逢春雪解》开场）

清元　　　余寒料峭春又雨，暮色低沉幻成雪，上野钟声、
　　　　　冰冻细流几回弯，末入田川与谷村。
　　　　　此时，舞台右边传出铜锣声，声色屋④二名入场，

① 喜多村绿郎扮演阿茑、伊井蓉峰扮演早濑主税。
② 泉镜花. 1929. 婦系図∥春陽堂編集部. 日本戲曲全集（第38卷）. 東京：春陽堂.
③ 此处引文源自波木井皓三的著作《新派之艺》，是喜多村绿郎演出时使用的写满笔记
的台本，更具体地反映了演出内容。
④ 歌舞伎中附带的一种表演，模仿剧中演员的声音及台词。江户末至明治期，由两个人
一边敲着锣和梆子，一边表演。

　　　　　　　　　站在二楼看席的下方。

声色屋一　　　没想能遇见丈贺，刚才的书信已经送达三千岁手
　　　　　　　　上，门没有上锁，从外面悄悄地往里看吧……①

声色屋二　　　实在没有招待好……麻烦向客人问好。

清元　　　　　临近游郭之田埂，左右积雪如白布，侥幸此地无
　　　　　　　　人，躲避眼目相伫立……

　　　　　　　　清元小调唱到"白布"时，声色屋即兴说到"问
　　　　　　　　好"一句，然后退回入场的左侧。阿茑将早濑的
　　　　　　　　外套折起来挂于左腕，清元小调唱到"侥幸"时，
　　　　　　　　阿茑从舞台左侧回廊处的小桥下轻手轻脚地走
　　　　　　　　出，伴随音乐表演身段。

　　　　　　　　唱到"躲避眼目"时，阿茑将右手上的神签换到
　　　　　　　　左手，招呼早濑出来。

阿茑　　　　　多好听啊（感叹道）。快过来听。（一边说一边走
　　　　　　　　向左侧的长椅边）

　　　　　　　　早濑出场。

阿茑　　　　　（跑近）好动听的音乐。（说着退到长椅的一边）

早濑　　　　　是吗（走出舞台，朝乐队所在的二楼看去）

阿茑　　　　　哎（走向早濑，又把左手上的神签换到右手），我
　　　　　　　　抽神签了。……是大吉签（给早濑看）。但是，人
　　　　　　　　常说吉就是凶，还是系在这里吧。等我一下。

　　汤岛神社祭奠着日本的"学问之神"菅原道真，此幕在视觉上
提示男主人公早濑所生活的世界，而在听觉上，利用代表风月场的
清元小调作为背景音乐，使观众身临其境地感受到女主角阿茑所生
活的世界，两个世界之间的冲突和矛盾正暗示着悲剧的产生。另外
如"声色屋"的使用等，这些手法显然都是对歌舞伎的继承。而正
是这些歌舞伎式的演出手法和追求形式美的、歌舞伎式的新派女形

——————————

　　① 声色屋模仿的是歌舞伎《雪暮夜入谷畦道》一剧中的表演，使用清元小调《忍逢春雪
解》的原典作品。

演技完美地配合在一起。

（二）文明新剧中的男旦

文明新剧产生和发展的历史跟新派非常类似。以京剧和昆曲为代表的中国传统戏剧是集音乐、舞蹈和对话为一体的综合型戏剧形式，文明新剧站在这个起跑线上的同时，融入了西方写实的戏剧形式后，在新旧更替的清末民初粉墨登场。文明新剧里的传统戏剧遗形物有：行当的划分（生旦净丑）、京剧配乐、演技的类型化以及男旦艺术等。与新派剧一样，所有文明新剧剧团都自觉地继承了传统戏剧中的男旦制。这种继承来自两个方面的影响，一为中国传统戏剧，一为日本新派剧。

1. 春柳社的男旦演员

春柳社在日本演出的第一个剧目是《茶花女》（1907 年 2 月、中华基督教青年会馆），李叔同在该剧中担任女主角（图 3-10）。李叔同出生在天津的一个家境殷实的文人世家，在这里受到良好的教育，精通琴棋书画。其突出的才能得到广泛认可的同时，也以孤傲的性格而闻名。1905 年，李叔同东渡扶桑，参加汉诗社"随鸥吟社"，和日本的文人展开了广泛交往。同年 11 月，李编辑了中国最早的《音乐小杂志》，翌年发行于上海。1906 年 9 月，入东京美术学校西洋画科学习。据说他在 1906 年春返沪时，参与了上海沪学会演剧部的活动。组织春柳社时，李叔同还是坪内逍遥"文艺协会"的会员。他为了扮演茶花女，剃掉了心爱的胡须，并不惜重金买来适合演出的服装和假发。不过，欧阳予倩回忆说："只就茶花女而言，他的扮相并不怎么好，他的声音也不甚美，表情动作也难免生硬些。"[1]结果，李叔同的兴趣并不在戏剧上，春柳社第三次公演后，他便离开舞台，专注到绘画和音乐上去了。

① 欧阳予倩. 1959. 自我演戏以来. 北京：中国戏剧出版社，8.

图 3-10　李叔同扮演茶花女　　图 3-11　欧阳予倩在《双星泪》中扮相

图 3-12　徐半梅化装照

接任李叔同的是欧阳予倩和马绛士二人。欧阳予倩（1889—1962）别名立袁、号南杰、艺名莲笙、兰客等。湖南浏阳人。1904

年赴日留学，入东京成城中学。1907 年再度赴日，入明治大学商科学习。这一时期开始参与春柳社活动，回国后也成为春柳社的主要成员。欧阳予倩是中国早期话剧和现代话剧的创始人，同时擅长京剧旦角，创作了诸多取材于红楼梦的剧目，与梅兰芳齐名，并称为"南欧北梅"（图 3-11）。他的回忆录当中随处可见模仿新派剧演员演出的记录。"镜若的表情多少有些伊井蓉峰的派头，我比较看河合武雄的戏看得多，受他的影响也不少。河合身体颇魁梧，然而动作表情，非常细腻。日本人说，河合的举动没有丝毫不像女人的地方，而且端庄流丽，有的女人都不及。我最爱看他的戏。他扮的多半是流丽、活泼的女子，有时候也扮老太婆。我喜欢演他所演的那路角色，所以特别注意他些。"①

　　马绛士出生于直隶（黑龙江），留学日本商科大学时加入了春柳社。马擅长悲旦，其代表作是扮演《不如归》当中的康帼英（浪子）。"他面貌并不好看，而身材瘦小，有楚楚动人之致；声音微涩，平常说话就带着一种呜咽的声调，演悲剧最会抽抽咽咽地说话，最后纵声一哭，人说他真有鹤唳九霄，猿啼巫峡之概。"②马绛士亲自接触过新派舞台，所以演技也受其影响颇深。"新派戏演员喜多村绿郎演浪子非常有名，马绛士就受了他的影响，有些地方就是学他的。"③在《家庭恩怨记》中扮演完梅仙后，马绛士从舞台下来后总是泪流满面，倒在椅子上。据说因为感情丰富，一次演一幕爱情戏时，"居然一口气不来，'死'在台上"④。

　　除以上三人外，徐半梅（1880—1961）虽然以演滑稽搞笑之角色闻名，也擅长饰中年妇人（图 3-12）。徐也是日本留学生，其回忆录提到常常在虹口文路的东京席观看不知名的新派小剧团演剧，把那里当成学习戏剧的"图书馆"：

　　① 欧阳予倩. 1959. 自我演戏以来. 北京：中国戏剧出版社，21.

　　② 欧阳予倩. 1959. 自我演戏以来. 北京：中国戏剧出版社，22.

　　③ 欧阳予倩. 1958. 回忆春柳//田汉，等编. 中国话剧运动五十年史料集（第一辑）. 北京：中国戏剧出版社，37.

　　④ 欧阳予倩. 1959. 自我演戏以来. 北京：中国戏剧出版社，42.

那些旅行剧团相当有趣，他们往往一团只有十一、十二人；但其中多数的伶人，都是一个人可以兼演好几种角色，某伶今天扮生，明天扮旦，后天又扮老旦了。而且他们人数虽少，什么戏都可以演。他们会把世界名剧，也都搬上这小小舞台上去，因为他们往往会将一部巨著缩成短小而完整的东西，所以虽然只有十一二人，竟可以演数十人大场面的戏。这实在是我们可以向他们学习的。①

春柳社有完整剧本的代表剧目中，如《不如归》《社会钟》《热血》《猛回头》等均来自新派剧。其中，《不如归》是上海时代的春柳社演出最频繁的剧目，"总的结构和表演的某些技巧都还是喜多村绿郎他们演的那个路子"②。

1915 年 2 月 1 日的《申报》对该社有如下剧评（浙东布衣）：

> 是剧共九幕，脚本之细腻，情节之周密，凡一举一动，一言一语，极有骨子。自始至终毫无缺点。观全剧之言论，可知该社人格之高尚矣。镜若饰赵金城，化装极佳，合英雄儿女于一身，演来颇非易易。绛士饰康国英③，台词娴雅，不失名门闺嫒身份。病中面色嗓音凡五六变换，综观海上可称独步。我尊饰康中将，神气威严，极似老将态度。……该社正角配角，支配极合。虽极有声誉之我尊、绛士、镜若等，一饰配角即不肯多发言论以博无谓之掌声。若常饰配角之某某等，一饰正角即言论风采绝不让人。此春柳之特色，他社所万万想不到者也。

受新派舞台的熏陶，春柳社整饬的舞台以及写实的表演在当时广受好评，男旦演技也不例外。除了演技，在化装方面，他们也是以日本戏剧作为学习的榜样的：

① 徐半梅. 1957. 话剧创始期回忆录. 北京：中国戏剧出版社，22-23.
② 欧阳予倩. 1958. 回忆春柳//田汉，等编. 中国话剧运动五十年史料集（第一辑）. 北京：中国戏剧出版社，37.
③ "康国英"应为"康帼英"，然《申报》原文用了"国"字，故此引文保留原文写法。

日本演旧剧的演员，多有剃眉毛的，尤其是旦角，因为日本元禄时代的女子流行剃眉毛，剃了眉毛在额上点两个黑点，扮这种角色的当然非剃眉不可。……不过在明治维新以后的演员，便把这种习气完全改变了。眉毛呢，就用一种硬油可以把它胶住，油上再刷化妆品，也还可以过得去……但是镜若始终还是主张剃眉毛。在演戏的头一天，我看他总有哪里不同一点，仔细留神才知道他的眉毛剃得剩了中间很细的一线。他非让我剃不可，我不彻底地修了一修，剃却到底没那勇气。①

另外，《申报》刊登的演出广告透露其舞台布景也借鉴于新派：

新加火车站布景

天假日本文豪德富芦花之手，成不如归，其书百读不厌，编而为剧，则屡演仍新。畏芦先生为我国介其文，同志会为我国介其剧，即本剧场所演者是也。剧中原有火车站一幕，情味尤浓于海滨袂判黄昏吊墓之场，东京各剧场因其布置过难，多从省略。春柳谬蒙四方人士赞许，不敢不勉为其难。本礼拜夜即阴历闰五月二十日重演斯剧，即当加入火车站一幕，以副诸公之雅望，以彰文人之苦心。同志会演员诸君为新剧前途计，不避溽蒸，不惜汗雨，将致全力于斯剧，以邀诸公之临贶焉。②

因为增加了表现难度较大而新派舞台上经常省略的火车站场景，春柳社成员们倍感自豪的心情跃然于纸面。可以说，春柳社是以最大限度模仿和再现新派舞台为目标的。

2. 其他文明戏男旦演员

春柳社成员大都是戏剧爱好者，在传统戏剧方面也具备一定的素养，同时由于留学日本，亲历新派舞台实践，新派演员的表演成为非常重要的参照物。而对于其他没有留学经历的文明戏演员来说，传统戏剧自然成为首先可以参考的对象。在表演方面，"他们或多或

① 欧阳予倩. 1959. 自我演戏以来. 北京：中国戏剧出版社，21-22.
② 春柳社演出广告. 1914-07-11. 申报，（9）.

少、有意识无意识地吸收了旧戏的表演方法，这样就更容易使观众感到亲切，引人入胜。"①

昔醉在《新剧杂话》中将大悲（图 3-13）、绛士、怜影（图 3-14）三人誉为"新剧界悲旦之最"：

> 新剧界之悲旦以大悲、绛士、怜影三人为最负时誉。就戏论戏，各有短长，未可强为轩轾。大悲善悲，绛士宜哭，怜影工愁。至于身份，大悲宜演大家闺秀，绛士近于学界女士，怜影最好伶仃苦妇。若论做工言论，大悲巧言如簧、能言善辩、做工亦甚细腻，惟有时稍嫌过分，然尚瑕不掩瑜，不过大醇小疵耳。绛士词锋锐利、言语简而切，当与大悲有异曲同工之妙。做工亦不节不离，尚见周到。惟举止欠风韵，是诚为美中不足。怜影口才亦不差，然有时表白不甚透辟，做工亦微嫌呆钝，亦白玉之瑕耳。若论扮相嗓音，则大悲貌飞绝美，嗓音清脆可听；绛士貌仅中姿，声如破竹，旦角无貌无嗓吃亏非浅，渠不受普通人之欢迎，职是故也。怜影风致嫣然，楚楚动人，嗓音本亮，今则稍见退步矣。若论学问，大悲娴英文，绛士通日文，怜影根底较浅，仅粗通中文，惟尚好学不倦，近正致力于书法也。今闻大悲见新剧之不可为，急流勇退，已重入商界。新戏人才未免又去一人，其所见正与不佞相同，甚佩其目光远大也。②

秋星也于《新剧杂话》中提出文明戏中"四大旦角"：

> 海啸（图 3-15）之西装旦，剑魂之皇后旦，正秋之苦老姬，优游之阴险生旦，论者推为无上之美。考此四人，确有实力工夫，名下非虚，断非余子可及。海啸西装时身段婀娜，风姿明媚，能歌善舞，妙造天然，尤妙在以表情代言语，着语不多而观者已了然于戏中，情节每每台上静悄悄，台下亦静悄悄，精

① 欧阳予倩. 1958. 回忆春柳//田汉，等编. 中国话剧运动五十年史料集（第一辑）. 北京：中国戏剧出版社，45.

② 昔醉. 1918. 品菊余话·新剧杂话（三）//周剑云编. 鞠部丛刊（下）. 上海：上海交通图书馆，92.

神贯注，目眩神驰，此其学力之深化为魔力，使观者有特殊之感觉。绝非时下新剧家以不关题旨之言空泛虚浮之议论插入戏中，使人生厌也。剑魂饰皇后旦，雍容富丽，俨然女王一举一动皆有骄奢淫逸之气象，新剧界中亦无第二人可以敌之。正秋之苦老姬，佳在一诚字，戏中人与正秋二而为一，体贴哀情，无微不至，语语自血诚中锻炼而出。出乎其口，入乎人心，苟闻正秋之沉痛语而不动者，吾诚不知其为人为畜。盖凡有血气之人，观其悲剧，未有不泪下者也。汪优游刻画阴险人，绘影绘声，锋棱皆露，凡奸恶之人，不外乎妒怨怒恨，发乎中而不能止以义。优游眼一飞眉一舞，皆足表出奸人心中难言之隐，使人切齿痛心，恶其恶而畏其险，艺至于此，神矣化矣，安能因其行而掩其技哉。[①]

图 3-13 陈大悲

图 3-14 凌怜影

① 秋星. 1918. 品菊余话·新剧杂话（二）//周剑云编. 鞠部丛刊（下）. 上海：上海交通图书馆，88-89.

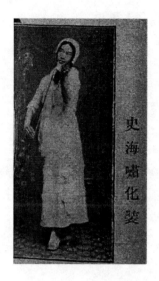

图 3-15　史海啸　　　　　　　　　图 3-16　陆子美

另据《新剧史·本纪》[①]，活跃于文明戏舞台上的男旦还有：

陆子美，"吴人，善绘事，秀丽绝伦。为旦娇憨顽艳，别具风度。以哀情剧名于时。骚人墨客颇加激赏。而以吴江柳亚子为尤甚云。"（图 3-16）

徐寒梅，"字楚阴，吴人，为旦。闺门是所擅，幽娴静穆，有大家风，恒娘一剧尤为擅长。时莫与京。剧史氏曰予之多寒梅者，在守正耳，在连时耳，淖污泥而能蝉脱于秽者。匪笃信守道之君子，其畴能之邪。近今剧人多惑于里社之悦，不惜穷端极倪，描色揣声，惟求投时所好，辄置戏情于不顾。独徐氏守正不阿，举止必法，出言必章，宁不欢于里耳，万不肯稍易其操。以视今日之雅喜求人悦者，其贤不肖为何如也。"

陈素素，"人多目素素为浮荡派，以其演剧多轻佻态也。余始亦赞成此议。厥后观其饰梅花落之冰娘及恒娘内之恒娘，始稔其艺入上乘。若三笑中之周文宾等，尤能潇洒出尘。新剧界此种角色，诚不数数觏。"

① 朱双云. 1914. 新剧史. 上海：新剧小说社，本纪：4-5，8，14.

陈镜花，"在新剧界中可称老断轮手，化装极佳，饰中年妇人之泼者，描摹入微，淫荡神气亦多可称家庭惨史之某氏，马介甫之尹氏，义弟武松之潘金莲，是其得意之作。"

朱双云《新剧史》对文明新剧的男旦演技进行了类型划分：

旦类

哀艳派　　天生丽质遭际不逢，薄命红颜自伤自叹，是谓哀艳。凌怜影、马绛士是所擅也。

娇憨派　　天真烂漫哭笑无端，是谓娇憨。陆子美是所擅也。

闺阁派　　幽娴贞静大家风范，不苟言笑敦柔温厚。徐寒梅张翠翠是所擅也。

花骚派　　目语眉挑妖冶备至，是谓花骚。张双宜是所擅也。

豪爽派　　倜傥不群爽利无匹，是谓豪爽。陈素素是所擅也。

泼辣派　　（辩）泼之与辣绝然不同，万不可相提并论。顾今之论者辄以泼辣二字连用，殊不知失之毫厘谬以千里矣。泼者蛮悍之谓，辣者阴狠之谓。马介甫之尹氏泼者也，风月鉴之王熙凤辣者也。苟以尹氏之做工移而至于熙凤，未有不失身份。故泼辣二字万万不可误会。陈镜花张双宜皆以泼辣派称者，其实皆泼也，而非辣也。惟汪优游之柔云斯可谓之辣矣。①

　　包括旦角在内，文明新剧的行当以及角色类型的划分在一定程度上是对传统戏剧的继承。然而如旦角之划分为哀艳派、娇憨派、闺阁派、花骚派、豪爽派、泼辣派那样，文明新剧之行当划分较传统戏剧更加细致和多样，各个角色类型并不像传统戏剧那样有着严格的表演程式和限制，演员有根据实际情况作进一步发挥的伸展余地。有学者指出这种类型划分的目的在于："促使演员在意识到角色

① 朱双云. 1914. 新剧史. 上海：新剧小说社，派别：2.

类型的同时，还可以发挥出写实的演技"。[①]

试从《申报》剧评中举出两例有关男旦表演的评述：

1913 年 10 月 10 日《剧谈》（丁悚），新民社剧目《青梅》中王惜花的表演：

> 王惜花饰王进士女阿喜，纤丽温良，殊为得体。表情做工自始至末亦毫无松懈之处。故一般佥窃窃称誉之。当青梅述告张生种种贤孝，彼则唯唯答之。继劝私托终身，则一种似愠似恼之情如初写黄庭，恰到好处。后父母既知底蕴而诘责，则羞愧交集，含涕引去，最为出色。迨母殁后，遒将脂粉涤尽，素服缟衣，愈觉妩媚，且亦见惜花之心细高人一等。至父任故，无资棺殓，遂不惜卖身李某（武井），与青梅庵遇数幕，演得惨恻万状，予几为之泣下。

1914 年 2 月 18 日《志情恨天》（瘦鹃），新民社《情恨天》（《恨海》）中凌怜影的表演：

> 是剧主要人物为陈伯和及张棣华，以优游怜影饰之，真是旗鼓相当。第二幕，伯和棣华相见时，怜影做得最令人忍俊不禁。背立向壁，不肯回头，低鬟浅笑，粉颊生微，□描摹女郎娇羞状态如画。……客舍一场，精彩更多，当啖饼啜茗及中夜转侧时，传神于不言之中，其妙处匪言可喻。瘦鹃纵秃，吾笔亦不足以描写其万一。诸君可翻恨海第二回观之，或能领会一二耳。

通过评论家对"新剧界悲旦之最""四大旦角"演技的评价，以及《申报》剧评中细致的内容描述，文明新剧男旦演员细腻而逼真的表演已经很清晰地呈现于眼前。虽然文明新剧吸收了诸多传统戏

① 松浦恒雄. 2005b. 文明戯の実像——中国演劇における近代の自覚//高瑞泉，等編. 中国における都市型知識人の諸相——近世・近代知識層の観念と生活空間——大阪市立大学大学院文学研究か COE 国際シンポジウム報告書. 大阪市立大学大学院文学研究科都市文化研究センター，252.

剧的要素，但在写实的演技上显然超越了传统戏剧，达到一种更加贴近日常生活的境界。

三、女形男旦的存废问题

（一）新派

如前所述，新派在草创期即书生芝居和壮士芝居的时代，一直为是否能够确保优秀的女形演员而感到烦恼。实际上，1891 年 7 月，川上音二郎曾经为了征求演出许可而拜访过依田学海。二人的谈话刊登于同年 7 月 19 日的《读卖新闻》上。据此可知，面对学海提出的两个要求：演出应忠实于原作、男女应同台演出，川上很爽快地认同了前者，而对于后者则说："因仍需顾忌舆论，此点难以赞同"[1]。四个月后，在学海的参与下，伊井蓉峰等人组成的济美馆首次实现了男女联合演剧[2]，但由于内部矛盾，仅此一次演出即宣告结束。有学者指出其原因在于："不仅仅是川上，当时的演员们之所以不敢尝试使用女演员，除了担心女演员的演技以及观众的反应外，最大的原因恐怕是他们担心自身被卷入这个丑闻中"[3]。虽然对于济美馆的男女混合演剧，警视厅采取了默认的态度，但在当时人们的普遍认识中，"演员间如公然来往，则演员界之品位必将日益低下，其害甚至危及当世妇女"[4]。在此种反对男女合演的风气之下，女演员的登场似乎还为时尚早。

川上带领的书生芝居和壮士芝居对于写实的追求，可谓达到了极致。然而戏剧并不等于写实。描写"日清战争"（甲午战争）的活报剧把新派推向高潮同时，也使其陷入僵局。川上不得不为打破僵局开始了数次的欧美之旅。在经受了欧美戏剧的洗礼后，20 世纪初，川上贞奴脱颖而出，成为当时最知名的女演员。然而在日本国内，

① 无署名. 1891-07-19. 書生芝居座長川上音二郎との対話. 読売新聞.

② 男女合演最早的例子也许应该追溯到 1890 年 9 月，女艺人市川升之丞的剧团在寿座用男演员扮演一些小角色。然而从演技上看，1891 年 11 月济美馆的演出应该看作是最早的男女合演。

③ 松本伸子. 1980. 明治演劇論史. 東京：演劇出版社，164.

④ 無署名. 1890. 无題. 音楽雑誌. 2//音楽雑誌複製版. 出版科学総合研究所：31.

女演员寥若晨星，女形依然是新旧舞台上的主流。

受川上音二郎壮士芝居影响参加到新演剧行列中，却一直与川上演剧保持着距离，或者说自恃不同于川上演剧的新派，是对歌舞伎充满崇拜和憧憬的一群人，即构筑了"本乡座时代"的新派。一般认为，这一流派的起点是文学志向和艺术追求较高的济美馆，然而济美馆率先进行的男女合同演剧这一尝试早已被"本乡座时代"的新派忘却。新派毫无批判地沿用女形，与前述之时代背景息息相关，但其中最关键的原因可说是来源于他们对歌舞伎的崇拜。正如前人研究中分析的那样，"新派演员在演技上的进步是伴随着与歌舞伎的某种融合达成的"①，以"本乡座时代"为代表的新派继承了歌舞伎的女形艺术，并形成了所谓的"新女形"艺术。正如前文所述，"新女形"和"女形"之间有着深厚的血缘关系。

明治二十年代开始，有关女形的存废问题已经得到广泛关注，论者之意见也一分为二。明治末期到大正初期，"歌舞伎是类型化的艺术。其生命在于从形式上和精神上将优美的'型'传承下去。'男扮女'也是歌舞伎自身要求的'型'之一种"②，而自然地描写人生的近代剧中"女演员大有所望"③这样的看法已经成为共识。那么处于歌舞伎和新剧之间的新派呢？"前文中我只提到歌舞伎女形的名字，漏掉了新派喜多村、河合等人。依愚所见，新的女演员最容易参照的地方，正好在这两名女形身上"④，此为意识到新派女形之新的言论。进入昭和，面对同样的讨论，有意见认为"切合新派之现实来考虑，……今天，改编自报纸小说和电影的剧目（两者都是现代剧）成为新派的代表作，由于此种剧目反映现代的情感，要求更大的自然，所以我以为应该放弃女形改用女演员。如果要下一个抽象的结论的话，新派的古典剧应该使用女形，现代剧则该使

① 大笹吉雄. 1985. 日本现代演剧史 明治·大正篇. 東京：白水社，61.
② 小山内薫. 1914. 女形に就て. 演芸画報，10：84.
③ 柳川春葉. 1912. 女優は大に有望. 演芸画報，1：45.
④ 長谷川時. 1914. 女形は残りますまひ. 演芸画報，10：96.

用女演员。"①这种意见从客观上讲，的确不失为一种合理的见解。

花柳章太郎在学艺期间曾观看新剧女演员松井须磨子出演女主角凯蒂的《追怀》(『思ひ出』)，看后感觉到"背心一凉"，暗自叹息"无论怎么学，也不及女演员呀。……在舞台上只看过的女形表演的女性，面对须磨子的自然表演只觉得眼前没了希望"②。然而，在痛苦的持续中，花柳最终找到了自信，"我们构筑的女性身体，是女演员无法表现的'舞台上的女人'。我确信还有很多前述之女性散发的气质无法表现的部分。在这层意义上，我这十年必须注意健康，我想如明治、大正以及昭和初期的日本女性以及中年妇女等，女形可以演绎表现的现代女性形象还很多"③。

大正以后，新剧运动风起云涌，女性解放的观念也逐渐渗透到一般社会，新派阵营里也涌现出如水谷八重子等优秀的明星女演员。新派的女形艺术也因为女形演员的急剧减少而濒临断绝的危机。随着近代化的发展，反近代化理念的女形无可避免地必须在舞台上与女演员们较量技艺。"歌舞伎仍然完全保持着女形，而对于我们新派，女形必须和那些妙龄的女演员们同台竞技。如并排站着五个艺妓或女佣人，其中三名女演员、两名女形，恰如不自然的模仿品和真货被摆放在一起一样，也可见女形和女演员同台演出的困难。"④而这种同台交锋成为女形的致命伤。20 世纪 60 年代，花柳感叹道："现在的新派，女形不足十人。明治二十年（1887），作为新型演剧出发的壮士改良演剧，女形表演了被认为荒唐无稽的女性，而其中，逼真地演绎了女性形象的有喜多村、河合、儿岛、木下，而我们则作为亚流继承了下来。这和女演员进入歌舞伎界必须修行 20 年一样，职业剧团大都以采用女演员作为快捷的手段，所以要么是真的感兴趣，要么出现有资质可以成为女形的男青年，否则新派女形的存在

① 大山功. 1934. 女形は廃止すべきか、保存すべきか？. 演芸画報, 6：11.

② 花柳章太郎. 1943. 技道遍路. 東京：二見書房, 20.

③ 花柳章太郎. 1964. 役者馬鹿. 東京：三月書房, 244.

④ 花柳章太郎. 1964. 役者馬鹿. 東京：三月書房, 192.

将在我们这一代画上休止符。"①虽然当今新派舞台上仅有英太郎（二代）这一唯一的女形演员，但是女形和女演员直至现在仍共存于新派舞台的现象，恰好向我们道出了新派独特的发展历程及其多样化的舞台特征。

（二）文明新剧

文明新剧活动的中心是上海，清朝长期以来推行的禁止女艺人演戏的政策，首先在东西方文化交汇中心的上海被打破。1870年代，坤班剧团的逐渐活跃，之后以1912年5月成立的"女子参政会"为首，文明新剧女子剧团也如繁花般涌现。面对女子剧团的出现，社会舆论表现出明显的反感，地方政府甚至下令剧团解散。对此，当时的戏剧评论家说道："今幸实行解散之明文已下，距解散之期当不远矣。昔醉不禁为女学界前途贺，且为新剧界前途贺。盖女学界不演新剧则女学无污点，新剧界无女子而新剧亦可保……"②又如"予则极端反对男女合演者。盖以男子之演旦角尽多杰出之才，无需女子之必要。更有曾受教育胸中稍藏墨水之旦角，每演高尚之剧，辄能运用其聪明发挥其意见，为剧中人抬高身份，为编剧者增长价值，万非智识浅陋、程度幼稚之女子所能胜任……男女合演直有百害而无一利"③。与前述之明治时代的日本戏剧界情况相似，反对女演员的共识还是根深蒂固地影响着整个社会。

1914年9月，文明新剧剧团民兴社在法租界打出"男女合演"的口号，吸引了一批观众。不过，民兴社的男女合演原非本意，只是因为缺乏男旦而选此下策。《民兴社始末记》记述道："当时新剧旦角最为沪人欢迎者为凌怜影、陆子美二君，子美为民鸣台柱，经氏倚界甚殷，不易邀请。怜影为新民台柱，又岂易入手。……于是出类拔萃之旦角俱为新民、民鸣邀去，不得已而创男女合演之议。"④

① 花柳章太郎. 1964. 役者馬鹿. 東京：三月書房，243-244.

② 昔醉. 1914. 解散女子新剧社感言论. 繁华杂志，1：12.

③ 剑云. 1918. 品菊余话·新剧杂话（一）//周剑云编. 鞠部丛刊（下）. 上海：上海交通图书馆，83.

④ 吴寄尘. 1918. 歌台新史·民兴社始末记//周剑云编. 鞠部丛刊（上）. 上海：上海交通图书馆，37.

因此女社员沈浓影等人随即登台，形成上海名噪一时的男女合演。徐半梅说："在当时，那男女合演四个字，确有一种号召力，因为这是上海不可多见的，所以一时相当吃香，不过那时得不到好的女演员，艺术上还不能使观众十分满意"①。女演员是在"五四"之后的 1923 年 9 月，于洪深领导的上海戏剧协社举行的第二次公演《终身大事》正式登场；而最早获得成功的男女同台演出也是上海戏剧协社在 1924 年 5 月的公演——《少奶奶的扇子》[王尔德（Oscar Wilde），*Lady Windermere's Fan*，1891]，此次公演标志着中国现代话剧的成立。"五四"以后的话剧运动以反抗传统表演形式为出发点，剧场被看作推动社会前进的车轮、找寻社会病根的 X 光镜、一块正直无私的反射镜②，继承传统表演程式的、反自然和反现代的男旦必然遭到彻底否定并从此在话剧舞台上销声匿迹。

四、小结

从政治色彩鲜明的革命宣传剧发展到以演出家庭情节剧为主的"甲寅中兴"，文明新剧成立和发展的历史基本和新派从创始期走向"本乡座时代"的历程一致。如上文探讨的那样，被认为是中国最早之文明新剧剧团的春柳社，其成员大都是戏剧爱好者，在传统戏剧方面也具备一定的素养，同时由于留学日本，亲历新派舞台，新派演员的表演成为他们学习的榜样。而对于其他没有留学经历的文明新剧演员来说，传统戏剧自然成为首先可以参考的对象。同时，这些影响又相互渗透和发展，由此形成文明新剧杂糅了传统与近代各要素的表演形式。正如本文所论述的主要对象——男旦演员的演技——既有程式化的倾向，同时也超越了传统戏剧，达到了贴近日常生活的写实。

那么，男旦艺术在日本新派舞台上得以保留至今，而在文明新剧舞台上却迅速消灭的原因是什么？除了上文详述之女演员的出现

① 徐半梅．1957．话剧创始期回忆录．北京：中国戏剧出版社，60．

② 民众戏剧协社．1921．民众戏剧社宣言．戏剧，1（1）：95．

以及社会对于男旦艺术存废的观念等时代背景的影响外，还有其自身的原因。走向本乡座时代的新派已经构筑起一套完整的艺术体系，"形成了一种庞大的生活样式"[①]，著名的女形演员喜多村绿郎、河合武雄等人的演技也达到了相当成熟和洗练的阶段。新派的代表作，大部分改编自广为翻阅的大众小说，反映了当时的时代风貌和人情世故。穿梭在此类新派剧中的明治、大正、昭和时代的女主人公们大都身着和服。笔者认为也正是这种"和服世界"的延续才确保了女形艺术在新派中的地位。新派女形塑造了一大批明治、大正、昭和时代的日本女性，可以说"新派之所以受欢迎，关键在于'女形'演员的存在"[②]。新派走向本乡座时代大概用了20多年（1888—1909）的时间，而文明新剧到达"甲寅中兴"时至多不过七八年的时间（1906—1914）。"甲寅中兴"时，除了一年有30个以上的剧团如雨后春笋般涌现，演员增长1500人以上等表象，剧团组织、演员的艺术自觉、演技，以及剧本创作等方面都还缺乏成熟度。虽然文明新剧的男旦表演也形成了上文所提及之"类型"，然而毕竟还没有形成独自的艺术体系，随着男女合演的现代话剧的勃兴，男旦便随之退出了历史舞台。男旦制的延续是文明新剧多样性性格特征的体现之一，也是探究文明新剧与日本新派剧、近代中日戏剧交流之细部景观的重要线索之一。

第二节 中日两国新潮演剧之剧场改良

西式剧院最早出现在中日两国的通商口岸，即外国人聚居区。1864 年 11 月，"圆形剧场"（アンフィシアター，翌年改称"皇家奥林匹克剧场"ロイヤル・オリンピック劇場）出现在日本横滨的外国人居留地，1870 年 12 月又建成"歌德剧院"（ゲーテ座，Gaiety

① 川村花菱. 1929. 解説//春陽堂，編. 日本戯曲全集 現代篇 第六巻 新派脚本集. 東京：春陽堂，957.

② 无署名. 1934. 新派の女形. 演芸画報，6：16.

Theatre）。在上海，最早的西式剧院是 1867 年建成于英租界的兰心大戏院（Lyceum Theatre）。这些剧院早期都面向外国观众，在此演出的主要是外国剧团，使用英语，除了极少数的本国知识分子，例如坪内逍遥、小山内薰在歌德剧院、徐半梅、郑正秋等在兰心看过戏外，对当地人的影响不大。另一方面，随着近代化发展进程的推进，作为两国戏剧改革运动的一环，一批采纳了西式剧院特征的新式剧院也应运而生。

剧场是戏剧的一大要素，而关于文明新剧的剧场形态，鲜有研究专门论及[①]，也没有从剧场的角度梳理文明新剧与日本新派剧关系的论著。本节将梳理中日两国近代剧场的发展史，并以日本明治时期的新派剧上演剧场：本乡座、川上座、帝国座，文明新剧最盛时期的上演剧场：兰心大戏院、谋得利小剧场、张园、肇明茶园等为主，探讨其剧场构造、内部设施及新潮演剧演出形态。其中，通过分析留学生特别是春柳社成员经常涉足的本乡座，探明本乡座及新派剧团的演出制度、舞台改革对文明新剧产生的影响。

一、明治时期的剧场改良

被称为"舞场"的地面或石台是日本最早的舞台，至 7 世纪，中国"舞乐"传入日本，出现了专门铺设的舞台，并由"田乐能""猿乐能"等沿用。之后，铺设的舞台逐渐演化为包含左"引桥"的带柱方台，歌舞伎的舞台就是在继承这种样式的基础上进一步改良而成的。图 3-17 为江户宽政时期（1789—1801 年）的歌舞伎剧场，此样式一直延续到明治初期。面向舞台的左侧设有"花道"，根据上演剧目，有时也会在右侧添设花道。舞台可旋转，方便更换布景和道具。乐队坐在"黑箱"（黑御帘）中，乐师以及演员上下舞台的出入口使用"扬幕"，舞台最前方使用"定式幕"。近代以前，剧场里

① 李畅（1987）简要分析了文明新剧的舞台美术；宋宝珍（2007）主要论述文明新剧演出形态；黄爱华（2001）论述春柳社的上演形态和舞台美术；赵骥（2010）和黄爱华（2011）梳理了文明新剧在笑舞台的演出情况。日本方面，松浦恒雄（2005b）详细探讨了文明戏的演出形态。

的照明设备有限，幽暗的舞台上主要陈设道具，演员则主要在"花道"上表演，花道上有一个叫作"すっぽん"①的升降口，专供妖魔鬼怪出场。观众席设于左侧、正面、右侧，舞台后侧也设有只看得见演员后背的座席（罗汉台）。同时，正面的座席并无层高，"不占据好位置，则达不到观剧的目的"②。

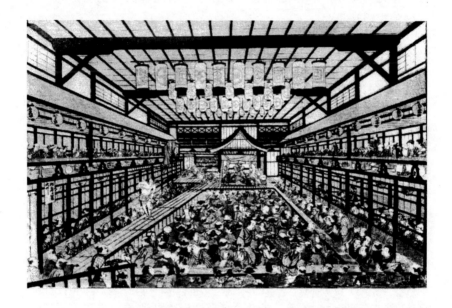

图 3-17　江戸宽政时期的歌舞伎剧场（歌川丰春版画）

　　①"すっぽん"译为：活门、整活门。在歌舞会表演中，指设在花道上靠近舞台的三分之一处，演员从舞台地下室升至舞台上所经过的活门。
　　② 大西洋. 1900-06-10. 日本風俗. 時事新報.

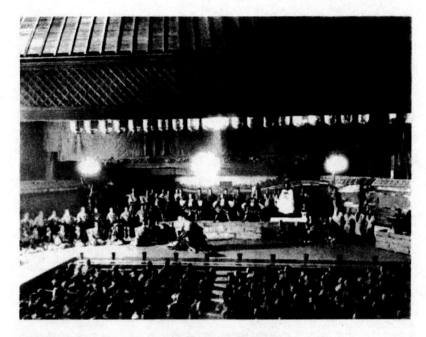

图 3-18　歌舞伎座内部

图 3-19　帝国剧场内部

　　日本的戏剧研究者指出："在内部改革之前，先从外形入手，是日本戏剧近代化的必经之路"①。进入明治时代后，作为日本政府欧化政策之一环，戏剧界也在演出制度、剧场建筑等各方面进行了革新改良。1872 年，江户三座之一的守田座在新富町开场，内部设置部分椅子座席，废除"罗汉台"。1878 年重建时，引进煤气灯，将突出于观众席中的舞台改为更接近"镜框式"的、与观众席平行的舞台。1886 年"演剧改良会"成立，末松谦澄《演剧改良意见》、外山正一《演剧改良论私考》等陆续发表，除提出要将戏剧改革成写实的、高尚优美的艺术外，还指出：和维新大业中最关键的迁都一样，戏剧改良"第一重要的是建设新剧场"②。此建议付诸实践的结果是 1889 年落成的"歌舞伎座"。该剧院外部为西方古典建筑样式，内部设有运动场、通风设备、电灯照明等，但保留了"花道"，成为典型的"和洋折中"的新式剧场。随后，1908 年"有乐座"、1911 年"帝国剧场"相继落成。帝国剧场是"文艺复兴式的法式五层建筑，1700 个席位全为座椅式，配有交响乐池，是日本最早的纯西式剧院"③。随着剧场照明设备的进步，主舞台面积扩大，成为主要的表演空间。镜框式舞台将舞台和观众席一分为二，使观剧更有"客观性"。从前，舞台布景是演员的附属物，情节随着人物而变化。如今，在新式舞台上，观众在舞台布景中确认人物的存在，演出内容随布景的变化而变化。

　　以新富座——歌舞伎座——帝国剧场为代表，明治时代的剧场经历了从传统到近代的转变，在此过程中，例如明治座的二代左团次主导的演出制度、观剧方式的改革也值得一提。上文提到，1907年 12 月—1908 年 7 月，左团次在松居松叶的帮助下赴欧洲考察戏剧，回国后的第一次演出就显示出刷新旧有演出制度的决心：曾经

　　① 毛利三弥．1987．イプセン以前：明治期の演劇近代化をめぐる問題（1）．美学美術史論集，6：31．
　　② 末松謙澄．1967．演劇改良意見//明治文化研究会，編．明治文化全集（第 20 巻·文学芸術篇）．東京：日本評論社，222．
　　③ 須田敦夫．1957．日本劇場史の研究．東京：相模書房，360．

在剧场内外负责引导观众入席、为观众提供饮食的"茶屋出方"不再进入剧场内部；另设食堂，禁止在剧院内饮食；设置三个售票处，确立看戏买票的观剧方式，为路远的观众提供预订和送票服务；设置行李寄存处，观众买票后就不再额外支付节目单、剧情解说、茶、火盆、坐垫、寄存鞋履的费用；谢绝观众给演员"打赏"等等。左团次利用这种全新的公演方式举办了松居松叶作《袈裟和盛远》、坪内逍遥译《威尼斯商人》等剧的演出，但由于"茶屋出方"的强烈反对，连报社记者、明治座的支持者们都认为此改革过于极端，导致改革以失败告终，左团次只能转而追求剧本和表演的革新。当然，左团次的改革受到戏剧家小山内薰的高度评价，1909 年，二人合作建立"自由剧场"，将兴起于世界各地的"自由剧场运动"引入了日本。

二、清末民初的剧场改良

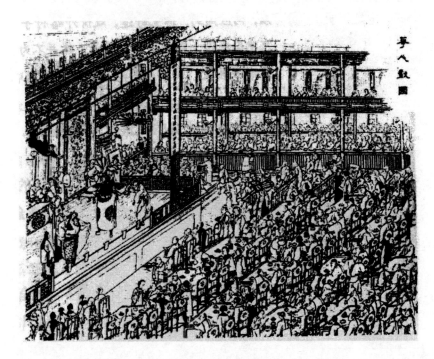

图 3-20　吴友如"华人戏园"（1884 年）

中国的传统戏剧主要在寺庙、会馆、私宅、宫廷里的舞台上演出，及至宋代，城市里出现了固定剧场——"瓦舍勾栏"，随着戏剧艺术的进一步发展繁荣，明清时代商业剧场不断增加，但由于政府对戏剧的严格管控，大部分剧场使用"茶园"的招牌。在上海，1851年开设的三雅园是常设商业剧场的滥觞，1861年至1874年间，共计新开业25家茶园，1875年至1908年间增加79家，总计达到104家。①这些剧场即茶园，大体为两层建筑，被称为"带柱方台"的舞台延伸至观众席，表演空间并不宽敞。舞台上一般仅有桌椅等简单道具，舞台前方不使用幕布。观众席内放置方形桌台，观众可一边吃喝一边观剧。这类传统茶园进入20世纪后，在如火如荼的戏剧改良运动中，以新舞台（1908年）和新新舞台（1910年）为首，在剧场构造、舞台装置、演出营销等方面进行了改良。如引进半月形镜框式舞台、转台、视线升高型横排座椅席，导入了升降式透视背景画、电灯照明，采用了股份制和门票制等。

（一）新舞台

新舞台1908年10月28日在京剧演员夏月珊、夏月润的主导下建成，是中国人建造的最早的近代剧场。新舞台位于上海南市十六铺，肩负振兴旧城外东南部以及南市地区的重任，在清末戏曲改良运动中发挥了重要作用。以欧洲剧场和日本新富座为参考而建成的新舞台具备以下一些创新之处②：营业方面，废除以往的"戏商"以及"案目"，导入股份制经营和门票制度。案目在传统剧场中接待观众，而舞台经营者为了邀请名角出演需支付大额的定金，从不同的案目处收取一定的保证金，用于剧场的运营。因此，案目在选定演出剧目、剧场的经营上拥有一定的发言权。新舞台采用股份制和门票制，避免了案目指手画脚的情况。同时，传统剧场和茶园是一体的，没有区分观剧费和茶费，案目以茶碗数来计算费用。采用门

① 张庚，孙滨，主编. 1996. 中国戏曲志·上海卷. 北京：中国ISBN中心.
② 主要参考沈定卢（1989）、平林宣和（1995）。

票制后，观众来剧院不再以喝茶谈天为目的，买票专为看戏。[①]

图 3-21 新舞台的半月形镜框式舞台

图 3-22 新舞台的观众席

① 平林宣和. 1995. 茶園から舞台へ：新舞台開場と中国演劇の近代. 演劇研究, 19：57.

如图所示,新舞台的半月形舞台虽然仍有突出到观众席的部分,但已经很接近镜框式舞台了。传统的长桌长凳变成了横排座椅席,后排观众的视线不受遮挡。座席数增加后,可容纳 2000 观众,为实行门票制提供了可能。

夏月润于 1909 年 9 月 26 日—10 月 9 日赴日视察日本剧场并接受采访,他在采访中表示:

> 说到新舞台的构造,按照日本、中国、西方三国技师商议的结果,取各国剧场之长设计而成,开工到落成花费三年时间。内部构造方面,舞台长宽 6 间（10.86 米——笔者注）,清国任何剧场都没有旋转舞台,独新舞台有。又改良了不用布景的传统,请来研究布景的笹山小羊大展其才,制作升降式背景画,使用大道具,得到了意料之外的好评。观众席正如有乐座式样共三层,定员两千人。[①]

日本人笹山小羊的生平,如今已无从确认,但由他引进到新舞台的日本舞台装置以及升降式背景画效果如下:

> 有软片硬片附片等之分。软片即挂片,正如对景挂画,演何戏应悬何片。殿阁楼台,山林薮泽,园囿地塘,书轩绣闼,无一不备。硬片镶以木框,临时设置。附片乃附于左右两旁,以障蔽后台者。舞台之新建筑,台顶空处高二三丈,以便悬挂一切软片,临时放下需用,用后仍拽悬原处,故背景上端另有彩绘。扁长之小软片,名曰横拦,以拦截其上半之视线,而于台顶空阔处,建一木桥,曰天桥,以备遇演雪景等戏,剪纸作雪,由桥上飞下,形与真雪无异。更于台心之下层,挖成地窖,以为容积水量之需,遇演水景等戏,台旁设有自来水管,开放后,真水滔滔满台不竭,可以泻入地窖,其地窖内无水时,人可通行,故演长坂坡跳井等场,台上设一井栏,人向井栏跃下,即可从地窖出,又遇侠客等戏,演员可由地窖上升,颇饶有趣,

① 清潭生. 1909. 清国俳優夏月潤と語る. 演芸画报, 12：122.

是皆新舞台所首创者。至设备背景之时，必须有一外幕暂蔽，爰有一极大彩帘，谓之帘子，亦自新舞台始。①

软片、硬片、附片的使用，雪景、水景的营造，演员由地窖出场退场等，使以往不设背景道具的传统戏剧舞台由此气象一新，丰富了观众的观赏需求。新舞台之后，上海还出现了文明大舞台（1909）、歌舞台（1910）、共舞台（1910）、新新舞台（1912）、妙舞台（1914）、仙记兴舞台（1915）等新式舞台，1920 年前后达到 20余家。

（二）新新舞台

在上海的新式剧场中，和日本渊源颇深的，还有新新舞台。1912年 4 月 4 日，新新舞台由黄楚九、经润三、海上漱石生等人开设于上海九江路湖北路路口。②

> 舞台背景之有风云雷雨、日月星辰，始于二马路新新舞台（即今天蟾舞台）。其机件购自日本东京，司机者亦日人，而以施姓赵姓二华人副之。风声呼呼，雷声隆隆，云则有片，雨则有丝，日红而润，月皎而明，星辰之光，晶莹闪烁，皆可于幕上。升降主任调度一切者为日人坪田虎太郎。……后该台将日人辞歇，施赵二华人已得其秘奥，机件损毁之后，亦能自行仿制，今他舞台有设备及此者，即为所仿之品，虽风雷之声稍弱，聆之亦颇酷似，孰谓华人不智哉。③

新新舞台一直把新舞台看作最大的竞争对手，在舞台布景方面，聘请日人坪田虎太郎担任调度主任，以最新式的舞台背景名噪上海滩。坪田虎太郎是日本的油画家、舞台美术家，毕业于东京美术学校。他曾师从制作新派剧舞台布景画的山本芳翠，并为歌舞伎和新派制作舞台布景。关于他被邀请到上海，在新新舞台任职的经历，

① 海上漱石生. 1929. 上海戏园变迁志（七）. 戏剧月刊，1（9）：2-3.
② 关于新新舞台，田村容子（2008）做过详细探讨。
③ 海上漱石生. 1929. 上海戏园变迁志（七）. 戏剧月刊，1（9）：3.

有研究认为源于 1909 年夏月润访日,也有研究认为是在新新舞台开场后,由在此演出文明新剧的黄喃喃介绍到上海来的。[①]不论如何,这种由欧洲传入日本的升降式幕布背景,经由日本传入上海戏剧界并引领了中国近代新式剧场的革新。

此时,剧场内的照明设备亦获得飞跃性发展。1865 年,在公共租界设立的"大英自来火房"(Shanghai Gas Co., Ltd)成为上海最早的煤气公司,而第一家电力公司则是 1882 年设立的"上海电光公司"(Shanghai Electric Co.,)。19 世纪 70 年代中期到整个 80 年代,煤气灯和电灯开始用于舞台照明,新舞台使用焦点透视法制作的舞台背景与电灯照明的完美组合亦广受好评。梅兰芳曾回忆 1913 年在丹桂第一台演出时的情景:"只觉得眼前一亮,你猜怎么回事儿?原来当时戏馆老板,也跟现在一样,想尽方法,引起观众注意这新到的角色。在台前装了一排电灯,等我出场,全部开亮了。这在今天我们看了,不算什么;要搁在三十七年前,就在上海也刚用电灯没有几年的时候,这一排小电灯亮了,在吸引观众注意的一方面,是多少可以起一点作用的。"[②]

同时,剧场在安全和卫生上也有极大改善:"各戏园自改建舞台后,非仅房屋坚固,空气充足,观剧者于卫生上合宜,且救火会取缔售座綦严,不准随意加添椅凳,以防仓促间座客不能出入,尤为戒备周至。""太平门四通八达,散戏时一齐开启,客可四面通行,绝无阻滞,何快如之。男女厕所,亦设备整洁,虽女厕所中女宾入内须犒值厕者以微资,然以利便之故,亦俱不吝解囊。"[③]

粗略了解完日本明治时期以及清末民初时期剧场的近代化演变过程后,接下来我们将聚焦于新派剧和文明新剧演出的剧场,探寻两者之间的交流互鉴。

① 田村容子. 2008. 民国初期の京劇の舞台装置について//国際研究集会越境する演劇成果報告論集. 早稲田大学坪内博士記念演劇博物館.

② 梅兰芳. 2006. 舞台生活四十年:梅兰芳回忆录. 许姬传,许源来,朱家溍,整理. 北京:团结出版社,127-128.

③ 海上漱石生. 1928. 上海戏园变迁志(三). 戏剧月刊,1(3):2-3.

三、新派演员川上音二郎主导的剧场建设

（一）川上座

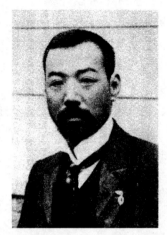

图 3-23　川上座外观　　　　图 3-24　川上音二郎

新派剧演出时主要利用歌舞伎剧场，因此有研究指出"在规定的容器内，毫无怀疑地装进新演剧，由此可以看出新派剧的性格局限"[①]。然而，川上音二郎却和其他新派演员不同，他认为新演剧必须在新剧场里演出，因此在站稳脚跟后，于 1896 年 6 月在东京建成新派剧专用剧场"川上座"。

川上座大约 700 平米，是一座可容纳 1000 人左右的小剧场。虽然保留了传统剧场的花道，但在当时，是史无前例的近代剧场。

　　新建的结构，一半模仿西式，圆形的三层观众席，木材刷上洋油漆，……花道很短，舞台狭小却带转台，都是极聪明的设计。中央一盏大灯，可照亮四周,却因某种原因并未使用。……演员多为新人，长相虽好，声音不够洪亮，无法传达远处。大概出于此原因，在狭小的剧场内设置了宽敞的空间，为方便观众，观众席空间缩小并向上延伸，便于声音的传播，可认为是

① 柳永二郎. 1966. 絵番附・新派劇談. 東京：青蛙房，143.

基于书生芝居特点并充分研究后的设计结果。①

新派剧以对话为主，因此川上座在剧场的音效方面特意下了功夫。川上座的开场备受关注，"开场后异常热闹，引起混乱，演出期间申请向辖区警察署借用巡查两名"（読売新聞，1896-06-21）。剧场还设定了相对便宜的票价，说明手册中注明剧场内售卖商品的价格以及人力车价格，极尽人性化。②在此，川上还首次尝试废除"茶屋制度"，但因为资金周转困难，最终附设 4 家茶室，与歌舞伎座12 家、新富座 16 家相比，其改良意图显而易见。仍然因为资金问题，川上座最终仍选择股份合营制，允许其他歌舞伎剧团演出。尽管如此，歌舞伎演员以"无法在壮士剧场演出"为由，拒绝使用川上座，导致"好不容易新建的专有剧场，最终只能拱手让给旧剧"（中央新聞，1897-01-22），实在令人扼腕。1901 年，川上座更名为"改良座"，并于 1904 年 4 月因火灾而损毁。

川上音二郎对于剧场的改革尝试虽然还处于摸索时期，但他敢想敢做、雷厉风行，建成了日本第一个新派剧专属剧场。他是这样总结经验教训的：

> 通过一年半载的海外考察，仅知道了外在的一面，忘记了缩短时间，一味追求西式，将座椅席位放到榻榻米席位内，导致观众将食物饮料放在脚下，无法同时容纳更多的观众，且冬季不用暖气，日本式的长谷川道具显得更不美观，为防止日光射入，尽量减少窗户数，而日本戏不论白天还是酷暑都要演出，因此或妨碍电灯照明，或无法忍耐酷暑，给大家造成西式剧院极其不方便的印象，相当被动。③

因为只学到了西式剧院的皮毛，川上座不仅在设计上有很多缺陷，还受到资金不足的掣肘。川上座虽然失败了，但川上音二郎并

① 無署名. 1896-07-09. 川上座. 読売新聞.

② 松永伍一. 1988. 川上音二郎：近代劇・破天荒な夜明け. 東京：朝日選書, 128.

③ 川上音二郎. 1904-01-01. 新派演劇の変遷. 東京日日新聞.

没有放弃建设新式剧场的初心。他继续在本乡座、明治座等歌舞伎剧场尝试改良公演，并利用多次访欧获得的经验，终于在 14 年后建成一座全新的新派剧剧场——帝国座。

（二）大阪帝国座

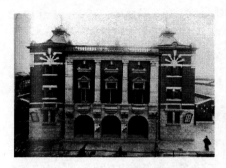

图 3-25　帝国座外观

图 3-26　帝国座观众席

　　1907 年 7 月到 1908 年 5 月，川上音二郎和妻子贞奴为建设帝国座赴欧考察。回国后，川上在报刊上连载《演剧改良私见》（《时事新报文艺周报》1908 年 6 月 3、10、17 日）、《川上演剧改良谈》（《读卖新闻》6 月 13、17、19 日）系列文章，表示："帝国座建成后，想每年邀请伦敦、巴黎等剧团赴日四次，让日本观众可以不出国就能观看国外知名演员的表演。"同时，他还提出四条改良戏剧的方案：根据剧本选择演员；剧作家、演出商、演员平等共事；优待剧作家；采用联合循环公演的方式。所谓"联合循环"的方式，即在全国各地建成剧场联络网，分为一军、二军、三军等不同演剧军团，轮流使用演员以及服装，演出结束后支付演出酬劳，监督并促进演员改进表演。例如上文提到的左团次领导第一军团，1908 年 9月在明治座演出《维新前后》（冈本绮堂作）、川上和贞奴为第二军团，在本乡座演出《日本之恋》（田口掬汀作）。

　　1910 年 2 月 27 日，在北浜银行的援助下，川上音二郎十多年的夙愿终成现实，纯西式剧场帝国座在大阪建成并投入使用。三层楼结构的帝国座仿照巴黎歌剧院建造，约 1752 平米，可容纳 1200名观众。观众入场时不用脱鞋，禁止吸烟和饮食，使用座椅席位，

设有交响乐池，在当时可谓"无以类比的日本第一"①的剧场。在西方考察时，川上了解到西方艺术家对日本美术大加赞赏，从"拒绝简单地照搬西方趣味"这一思考出发，在帝国座内部使用有日本特色的装饰，同时，"花道以螺丝固定，上演需要花道的剧目时装上，演出新剧时，则卸下花道后装上观众席"（時事新報，1908-05-17）。"舞台上大约有三百个五色电灯，随电灯点亮熄灭，可营造或白天或太阳落山时的黄昏景致，春夏秋冬四个季节也可随意展现。"②"使用在帝国座以外的剧场没有的新式电气机械设备，室内场景能自然地转换为野外场景"（『巴里之仇討』，大阪毎日新聞，1910-05-01）。"用飞机探测星球世界，天津少女的舞蹈、动物的出现等均利用电气设备来完成，可谓前无古人之创举"（『星世界之探険』，都新聞，1910-10-28）。可见，从剧院的内部装饰，到舞台的设计、场景的转换等，川上音二郎都竭力推陈出新，给日本观众带来视听觉的革新与享受。

即便如此，帝国座仍未能逃脱短命的结局。同年 10 月，川上盲肠炎再次发作，11 月 11 日，在帝国座的舞台上结束了生命。曾有学者如此评价他建造的剧场：

> 从川上的性格来看，他之所以建造被高田（新派演员高田实——笔者注）认为太小的剧场，虽然也有经济上或者场地的原因，但的确可以看到川上心中所谓的剧场和演剧形式。他晚年建造的帝国座，剧场大小和川上座没什么差别。③

明治时代的大剧场规模大体如此：新富座 1965 人、歌舞伎座 1824 人、本乡座 2500 人。由此来看，川上座和帝国座都属于小剧场。抛开经济原因，川上座根据书生芝居的特征设计而成，帝国座符合川上从欧洲导入日本的"不唱不跳"的"正剧"即"话剧"的

① 倉田喜弘．1981．近代劇のあけぼの：川上音二郎とその周辺．東京：毎日新聞社，250.

② 無署名．1910．大阪帝国座の落成．演芸画報，3：171-172.

③ 柳永二郎．1948．新派六十年．東京：河出書房，171.

演出需求，另个剧院的大小都是川上经过认真研究和选择的结果。对于习惯了在歌舞伎大剧场演剧的新派演员高田实来说，川上的剧场的确不够大，然而川上从未放弃过"新的戏剧需要新的剧场"的初心，克服重重困难，经历种种挫折，在明治时代的日本为新派剧两次建造专属的剧场，在整个日本戏剧史中都可谓独一无二的创举。

四、本乡座和新派以及春柳社

正如明治时代新派最繁荣的时期被称为"本乡座时代"那样，本乡座是新派最重要的演出剧场。同时，中国留学生逗留东京期间正好经历了"本乡座时代"，直接受到在本乡座上演的新派剧的影响。因此，本乡座是研究文明新剧和新派剧关系的重要线索。下文首先探讨新派剧在本乡座的演出情况，然后寻找春柳社及其成员和本乡座的渊源。

（一）本乡座和新派的改良公演

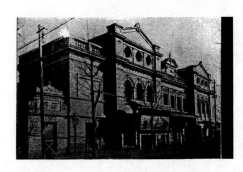

图 3-27　1899 年新建本乡座外观　　图 3-28　1899 年新建本乡座内部

本乡座前身是 1873 年在本乡区春木町建成的奥田座，1875 年改称春木座，1902 年改为本乡座，此后便迎来 1903 年至 1907 年的新派"本乡座时代"。此时的本乡座修建于 1899 年，外观为石造西式建筑，内部使用了时尚的吊灯，然而观众席全部是传统的榻榻米座席（1916 年改为椅子席位）。

传统的观剧以"茶屋"为中介，明治时代仍然延续这种做法，看戏时除了门票费，还要支付额外的费用。本乡座对此进行了改革，

1885年鸟熊①在此公演时尝试废除"茶屋制度"、免去门票以外的坐垫费、茶水费等，观众可自带便当。1903年，新派川上音二郎剧团在此公演《哈姆雷特》，和本乡座签订了五项条款：

 1. 开幕时间为下午五点三十分，闭幕时间为晚上十点，演出时间四小时，中场休息三十分钟。

 2. 观剧费用减为原来的三分之一，采用一券通用的形式。

 3. 饮食须在食堂、运动场、茶屋解决，其他场合一律严禁。

 4. 设置剧场附属的人力车承包商，为方便观众，闭幕前销售乘车券。

 5. 舞台道具方面，聘请洋画家全权负责。②

五个条款的意图非常明确，即解决传统的演出时间长、观剧费用高、观剧中的饮食等问题。这种改革损害到"茶屋""出方"（案目）的利益，"引起其恐慌，决议坚决反对川上"③，最后在警察的劝说下结束纠纷。

担当《哈姆雷特》中墓地和皇宫两场舞台道具的是西洋画家山本芳翠（1850—1906）。山本芳翠曾在工部美术学校学习西洋画，1878年赴巴黎国立美术学校留学，同时研究西方的舞台美术。④和山本同船赴法的还有关注戏剧改良的末松谦澄，他很早就提倡西式的舞台布景并力推山本："当今日本的画家中，山本芳翠氏曾在我的建议下，在法国巴黎进行实地研究，拜托此人必有效果可观"⑤。川上对此评价肯定早有耳闻，因而寻求山本的帮助。1887年，学成归国的山本芳翠沉寂了16年后迎来用武之地，对他担当的布景，剧评给予高度的评价。

 ① 原名三田村熊吉，最初表演动物展示，通称"鸟熊"，1885年在本乡座歌舞伎演出歌舞伎。

 ② 早稲田演劇博物館所蔵『ハムレット』辻番付、ro 22-00054-0394.

 ③ 演劇改良の第一歩. 1903-10-31. 郵便報知新聞.

 ④ 山本芳翠. 1903. 本郷座の道具. 歌舞伎, 43.

 ⑤ 末松青萍. 1893. 演劇に就て. 新作文庫, 2.

青山墓地的场景看得观众破胆丧魂，布景画阴森凄冷，为日本之首创。……如此，才算看了一场真正的戏。[①]

序幕"年丸客厅"的背景画极其拙劣，整体不佳，正面的架子没有凹凸感，装在里面的书箱以及书籍等没有纵深感，几乎为平面，实在不可思议。不过听闻此画为传统道具师所为，方可释怀。……接下来的皇宫花园等，皆出自山本画师之笔，实在美哉。由此来看，传统背景画之拙劣已一目了然。（報知新聞．1903-11-13）

此时，传统的歌舞伎道具师在日本戏剧界仍占据主流，他们擅长的是江户时代传承下来的长谷川式道具背景，而在本乡座的这次公演后，使用焦点透视法的、写实的西方油画式舞台背景逐渐受到赞赏并开始流行。[②]当然，任何改革都伴随着反对的声音，当时的技师曾感叹改革之难：

我以前也设计过两个大剧场和三四个小剧场，但是仅止于大的结构，细节处由道具师来安排，这个是秘传的、那个不合旧范，不然今后会有不便等等，万事都要墨守成规，实在很难将欧美的文明剧场付诸现实。说起来的确容易，但戏剧界的旧习实在顽固，所谓改良实为一大工程。[③]

可见，川上的改良公演的确是一大创举，演出收益颇丰，流传着"演山商坂田庄太不知如何存放每天的大额盈利，只好埋在屋檐下，夫妇俩不睡觉轮流看守"[④]的逸闻。此后，新派的其他剧团也继续在本乡座推行改良公演，原因在于：本乡座不属于长谷川家族的势力范围，主要由"鸟熊戏剧"从关西带来的道具师坐镇。藤泽

① 白面子．1903-11-07．本郷座評．読売新聞．

② 坂本麻衣．2000．山本芳翠と洋画背景の流行．早稲田大学大学院文学研究科紀要 第3分册，46；坂本麻衣．2000．白馬会の舞台背景画と『背景改良』論争．演劇研究，26；坂本麻衣．2004．高橋勝蔵の舞台背景製作．演劇研究，28．

③ 広田花月．1902．劇場の建築．歌舞伎，24：20-21．

④ 伊原敏郎．1975．明治演劇史．東京：鳳出版，693．

浅二郎也在介绍新派剧舞台道具的文章中提到："首先将道具提高到同样的高度，背景画由北村、玉置、坪田三人分担，使用西洋画，悬挂的背景改为升降幕布式"①，负责背景画的三人中，坪田即坪田虎太郎，前文提到曾被新新舞台聘请到上海的日本布景画师。

图 3-29　在本乡座观剧的书生

这个时期，不如归、乳姊妹、金色夜叉等新派悲剧赢得了大批观众，本乡座总是热闹非凡。

> 本乡座非常繁盛，每次公演必受好评。有人认为剧场地处山手的学生街，因此学生占据了观众中的大部分，我想这是本乡座呈现极大活力的原因之一。这个时期，观剧的书生急剧增加，他们的观剧目标当然是本乡座、真砂座上演的新派剧。据说本乡座和真砂座百分之七十的观众都是学生。新派剧获得书生这个群体的支持，即获得了新的观众群。②

本乡座在学生中的受欢迎程度可想而知。此外，新派剧团经常演出的剧场还有真砂座（日本桥区中洲、定员 1122 人、1903—1904

① 藤澤浅二郎. 1907. 俳優志望者及大道具の話. 早稲田文学，4：170.

② 秋庭太郎. 1975. 東都明治演劇史. 東京：鳳出版，422.

年前后成为新派演员伊井蓉峰的根据地)、明治座(中央区日本桥浜町、定员 1200 人、1903 年 2 月川上一派在此上演《奥赛罗》，女演员贞奴首次登台)、东京座(神田三崎町、定员 1600 人，此处学生观众也很多)等。[①]中国留学生组织的春柳社，也在本乡座和东京座举行过公演。

(二)东京时代的春柳社

春柳社 1907 年到 1909 年举行了五次公演，使用的剧场如下所示。

表 3-1　春柳社在东京演出时使用的剧场

	第一次	第二次	第三次	第四次	第五次
地点	中华基督教青年会馆	本乡座	常盘木俱乐部	锦辉馆	东京座
时间	1907 年 2 月 11 日	1907 年 6 月 1、2 日	1908 年 4 月 14 日	1909 年 1 月	1909 年 3 月
剧目	巴黎茶花女遗事	黑奴吁天录	生相怜	鸣不平	热泪

根据中村忠行的研究，中华基督教青年会(亦称"中国青年会")是 1906 年春"清国留学生会馆"关闭后，在位于东京神田美土代町的"日本基督教青年会"院内设立的组织。以通过基督教提高留学生的修养和情操为目的，得到很多留学生的信任。1907 年 1 月，"日本基督教青年会"院内建成一幢三层楼别馆，一楼设有理发室、浴室等，二楼设有办公室、教师和娱乐室等，三楼是一个约 240 平米的大厅，即春柳社第一次演出的地方——中华基督教青年会馆。该礼堂"观众席设计为上下两层，座位并不宽敞，同时楼上和楼下的后排似乎还可容得下不少站位"[②]，因此可以容纳 1500 名左右的观众。第二次公演时，春柳社有幸登上了本乡座的舞台。欧阳予倩回忆说："像本乡座那样的剧场，租金是相当高的，由于藤泽浅二郎(新

① 早稻田大学坪内博士记念演剧博物馆(1960)、岩井创造(1990)。

② 钟欣志、蔡祝青．2008．百年回顾：春柳社《茶花女》新考．戏剧学刊，8：260．

派名优）的介绍和特别帮忙，一切费用在内据说五百块钱包下来，此外当然还有其他的费用，结果总算没有亏本。"①第五次公演利用了东京座，"一切备办齐全，租定了东京座，地方比春柳演《黑奴吁天录》的本乡座还要大些，租戏园的事当然又有藤泽先生帮忙"②。东京座开设于 1897 年 3 月，是一座可容纳 1600 人的新式剧场，1907—1908 年，新派剧团每个月都在此举行公演。第三次演出时使用的常盘木俱乐部，是北海道商会的志村和兵卫于 1901 年收购的位于日本桥万町八番地的饭馆"柏木楼"，并在此设立会员制的俱乐部。该楼为"木造瓦葺的两层楼，一楼 154 平米，二楼 141 平米"③，主要举行落语研究会（单口相声）、书画展览会等。"从入口一直延伸的长廊下的中间，有一个高出地面的舞台，舞台左右设有楼梯"④，春柳社就在这个小舞台上演剧。因为不是正式的剧场，可以推测第三次公演是一个小型集会。第四次使用的锦辉馆位于东京神田地区，1891 年 10 月 9 日开业，是青年工人和学生的集会场所。神田是很多留学生寄宿和活动的地区，春柳社演出场所集中于这些地区，也是为了便于留学生参与活动。

图 3-30　春柳社在本乡座演出《黑奴吁天录》1　图 3-31　春柳社在本乡座演出《黑奴吁天录》2

① 欧阳予倩. 1958. 回忆春柳//田汉，等编. 中国话剧运动五十年史料集（第一辑）. 北京：中国戏剧出版社，21.

② 欧阳予倩. 1959. 自我演戏以来. 北京：中国戏剧出版社，18.

③ 志村圭志郎. 2010. 志村和兵衛史料にみる日本橋柏木亭・北海道商会、哥澤芝金・日本橋常盤木倶楽部. 東京：文芸書房，91.

④ 志村圭志郎. 2010. 志村和兵衛史料にみる日本橋柏木亭・北海道商会、哥澤芝金・日本橋常盤木倶楽部. 東京：文芸書房：96-98.

关于在本乡座演出时使用的舞台道具和布景，欧阳予倩说：

> 孝谷和息霜都是美术学校的学生，布景是由他们设计，服
> 装也是由他们选定的，在日本演戏，布景、服装、小道具都有
> 专门做这行生意的铺子来包办。就服装而言，管戏装的铺子有
> 各种各样的服装，大小长短可以修改应用，有些必须新做的，
> 他们也可以想出种种方法，拼拼凑凑，求其在台上好看又能省
> 钱。我们演戏用服装道具只出租金就行。布景也比较简单，后
> 台有各种不同尺寸的布景板，可以拼凑应用，非万不得已不必
> 新制。而且日本的布景工人最会打省钱的主意，布景板从来没
> 有用整块新布去蒙的，他们都是用旧报纸一糊，等于了涂上颜
> 色就行。我们当时把布景、服装、道具开出详细的清单，并对
> 承办者加以说明，就由本乡座的后台包办，所以非常省事。①

有了在日本的专业剧场演出的经验，当春柳社成员回国时，他
们便把新派的布景、日本的道具师等一起带回。如1913年在湖南演
出《家庭恩怨记》时，欧阳予倩回忆藤田洗身及其他几位日本技师
制作了舞台布景。1910年8月6日—17日，在日本留学的陆镜若利
用暑假回国，和春阳社的发起人王钟声一起，以"文艺新剧场"的
名义，演出《爱海波》和《猛回头》。观看文艺新剧场演出的观众中
有一位来自日本的"万物博士"，他的观后感发表在同年9月发行的
日本杂志《歌舞伎》上。此时刊登在上海各大报纸杂志的剧评，品
评的对象受传统戏剧影响，依然以演员的演技为主，而于剧场环境、
舞台布景则着墨甚少。万物博士的剧评为我们提供了宝贵的现场
记录：

> 这回第一次使用"幕"，闭幕时啪啪地敲响木梆子也全是日
> 本式的。幕可垂落，字由清国人书写，画则由当地石川洋行的
> 日本陶器画工画成。

① 欧阳予倩. 1958. 回忆春柳//田汉，等编. 中国话剧运动五十年史料集（第一辑）. 北
京：中国戏剧出版社，21.

音乐主要是洋乐，照例于演出前演奏，布景则由当地的三头洋行①负责，采用油画的形式，仅这一点是优于日本的。

大道具、立树、垂枝、日覆②、霞幕③均为日本式，假发也使用日本制的。也就是说骨骼的一部分是西洋的，肉和关节是日本的，皮则是中国的。如约定俗成的那样，主舞台长和宽分别有三间④，使用电灯，硫磺山一幕，油画背景的山上，闪烁着红色的焰火，令清国人惊异。

此新剧场是去年末为建溜冰场而新建的屋子，长宽大概有 20 间×50 间（36.36 米×90.9 米＝3305m²——笔者）。在这个大建筑里架设了日本式舞台，只是没有花道。⑤

通过这段描述，我们知道此次演出在溜冰场内临时搭建起的舞台上举行。1892 年前后，园主张叔和曾新建一楼，名为"海天胜处"，供传统歌舞、戏曲演出。1893 年安垲第建成后，也设有舞台，常举行评书、评弹等传统曲艺的演出以及近代后兴起的演说集会。可以推测，该两处均为传统的茶园剧场样式。所以陆镜若等人才不惜花费和辛苦，为了演出有别于传统戏剧的文明新剧，专门搭建了新式舞台。

陆镜若等人在日本留学期间，常常在东京的本乡座等剧场观看新派剧演出，这个新式舞台也依照日本的样式搭建而成。1909 年 11 月，以川上音二郎为首的新派剧演员在本乡座举行"新派联合公演"，演出了松居松叶根据英国作家霍尔•凯恩（Hall Caine）的《邦德曼》（*The Bondman*）改编的『ボンドマン』，在张园演出的《爱海波》即改编自此剧。从当时剧评家的记录可知此次演出中"同岛硫黄山

① 据远山景直统计的"上海在留日本人营业案内"，可知三头洋行由日人藤田米三郎经营，从事漆业，位于虹口文路 2368 号。（遠山景直，1907）
② 安装在舞台上方的架子，可以安放小道具和照明器具，支撑操作道具的人。
③ 歌舞伎道具的一种，在白底的棉布上用浅蓝色画出云霞的形状，用于遮蔽净琉璃伴奏乐人上下台。
④ 日本的计量单位，一间约等于 1. 81 米，三间约为 5. 45 米。
⑤ 万物博士. 1910. 支那の新演劇. 歌舞伎，123：58-60.

喷火坑"一幕的舞台布景："正面可以看见乌云密布下的崇山峻岭，右侧是小屋，左侧是坑洞，期间铺设铁路。各处有岩石群，喷射出白烟"，演出时，"噼噼啪啪的巨大响声，正面的山上喷出恐怖的火。在黑暗中可以隐约看见逃出来的人影。山上喷出的火越来越大，响声也越来越激烈"。①布景由玉置照信负责，并从京都请来野村芳国共同研究。玉置照信（1879—1953）曾师从浅井忠、黑田清辉等日本著名的油画大师，明治时代后期开始在各大剧场担任舞台布景。他提出："日本剧场有其固有的长处，不能仅以西方为第一，首先应该吸取东西所长并加以改良乃当今之急务"②。从『ボンドマン』的舞台布景（图55）来看，可知玉置熟练地糅合了西洋的油画背景和日本固有的写实精致的道具，为观众呈现出"全景立体画式"的舞台布景。万物博士提到"以油画的形式，仅这一点是优于日本的"，实际正是陆镜若对新派舞台的再现。

图 3-32　新派剧《邦德曼》（『ボンドマン』）舞台剧照

① 孔雀船. 1910. ボンドマン（本郷座十二月所見）. 演芸画報，1.

② 玉置照信. 1905. 劇場の改良に就て. 歌舞伎，60：1.

如前文所述，1907 年 11 月，春阳社在兰心大戏院演出时使用了"幕"，而这次大概是在中国人的剧场中第一次使用"幕"的演出。中国的传统戏剧里没有幕，演出围绕出场人物的关系"分场"进行，着力于突出演员的表演。日本的歌舞伎作为综合的歌舞剧在很多方面和中国的传统戏剧相通，但也有不同。例如歌舞伎演出中有幕[①]的存在，新派继承了这种形式，文明新剧又从新派学到了"幕"。据演员张治儿回忆，文明新剧演出中有专门的"管幕人"，在演员上场前对演出内容进行说明；演出当中指挥演员的上下场、先后顺序、开幕、闭幕，同时还负责保管幕表和剧本[②]。

五、清末民初的文明新剧剧场

如前所述，清末民初的上海戏剧界，在戏剧改良大潮下，新式剧场轮番登场。那么，以 1907 年春柳社、春阳社为开端，1914 年甲寅中兴为高潮的文明新剧剧团主要在上海哪些剧场进行演出呢？根据笔者的调查[③]，文明新剧主要演出过的剧场以及使用情况可整理为以下两表。

表 3-2　上海主要的近代剧场（文明新剧相关）

剧场名（别名、改名）	地址	主要存在时期	座席数
兰心大戏院 （爱提西戏园、A.D.C. 戏园）	博物院路 （虎丘路）	1873.11—1926.1	700 人
张园（安垲第）	静安寺路 （南京西路）	1893—1917 前后	不详
新舞台	十六铺→九亩地	1908.10—1913 → 1913—1927.7	2000 人

① 如"定式幕"（黑、绿、栗三色布段缝合而成，向舞台左右开闭）和"缎帐幕"（绣有各种图案的厚布，上下开闭）用于开幕和闭幕时。

② 张冶儿，等. 2013. 舞台沧桑四十年（节选）//苏州市文学艺术界联合会，编. 苏州滑稽戏老艺人回忆录. 苏州：古吴轩出版社：1-6.

③ 表格的制作主要参考《申报》及《上海文化娱乐场所志》（《上海文化艺术志》编纂委员会，《上海文化娱乐场所志》编辑部，主编. 2000. 上海：上海市新闻出版局内部发行）。

<div align="right">续表</div>

剧场名（别名、改名）	地址	主要存在时期	座席数
谋得利小剧场	南京东路外滩	1909—1915	500 人
歌舞台	三洋泾桥 （延安东路江西路）	1910.11—1918	不详
新新舞台 （天蟾舞台）	九江路湖北路	1912.4.4—1920	2000 余人
中舞台 （民鸣新剧社）	三马路大新街 （汉口路湖北路）	1913.3.3—1917	800 人
肇明茶园 （新民舞台）	福建路广东路	1914.1.25— 1915.1.14	不详
笑舞台 （沐尘舞台、小舞台）	广西南路 71 号	1915.2.14—1929	不详

<div align="center">表 3-3　各文明新剧剧团的剧场使用情况</div>

剧团	时间	剧场名
春阳社	1907 年 11 月、12 月 1908 年 2 月	兰心大戏院 张园（安垲第）
进化团	1911 年 10 月 1912 年 4 月 4 日—6 月 2 日	张园（安垲第） 新新舞台
春柳社	1912 年 4 月 1914 年 4 月 15 日—1915 年 7 月 19 日	张园 谋得利、新民舞台（肇明茶园）
开明社	1912 年 5 月 18 日—1914 年 5 月 15 日	大舞台、谋得利、中华大戏院、歌舞台
新民社	1913 年 9 月 5 日—1915 年 1 月 14 日	兰心大戏院、谋得利、肇明茶园
民鸣社	1913 年 11 月 28 日—1917 年 1 月 3 日	歌舞台、中舞台
民兴社	1914 年 9 月 23 日—1917 年 8 月 19 日	歌舞台、新舞台

（一）租界的西式剧场——兰心大戏院和谋得利小剧场

1. 兰心大戏院

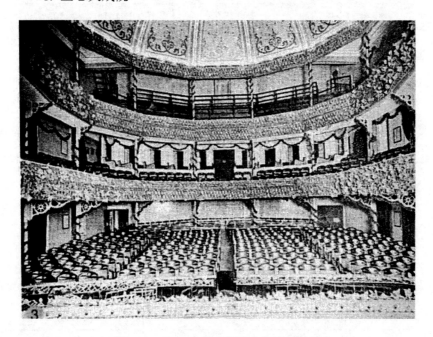

图 3-33　1874 年前后的兰心大戏院内部

1883 年 11 月 16 日《申报》上刊登了《中西戏馆不同说》一文，比较了传统剧场和西式剧场的不同：

　　而况戏馆之内喧嚣庞杂，包厢正桌流品不齐，乘醉而来蹒跚难状，一张局票飞叫先生，而长三么二之摩肩擦背而来者，亦且自鸣其阔绰，轿班娘姨之辈杂坐于偎红倚绿之间，更有各处流氓连声喝彩，不闻唱戏但闻拍手欢笑之声，藏垢纳污莫此为甚。若西国戏馆则不然，其座分上中下三等，其间几席之精洁坐位之宽畅，人品即无混杂坐客，纯任自然观者洗耳恭听，演者各呈妙技，乐音嘹亮，按部就班。（中略）从不闻有人焉高声叫彩，离座出观，具章程何其肃也。（中略）其价自一元以至三元，视华戏为稍贵，实较华戏为甚优。倘能仿照西戏馆之法，

庶几两美皆备，犹可以观，否则宁守寒毡耳，岂屑役志于氍毹哉。客唯唯而退。

由此可窥见传统戏园里，观众喝茶吃酒、叫妓攀比、喝彩喧哗，各得其乐，看戏并不一定是他们的主要目的。与此相对，西式剧场环境清洁、坐席宽敞并朝向舞台、观众认真看戏，无人喧哗。这里的"西国戏馆"即指兰心大戏院，当时的中国人称其为"圆明园路外国戏院"或"博物院路外国戏园"①，又因 A.D.C. 剧社以此为据点演出，所以也称"爱提西戏园"。

南京条约签订后，上海于 1842 年开埠，1846 年设外国租界。此后英法租界不断扩大，居住在上海的外国人也从 1844 年的 50 人左右增加到 60 年代的 5000 人以上。爱好戏剧的外国人组织了 Ranger、Footpad 等业余演剧团体，在商会的仓库举行不定期的演出。1866 年，两个剧团合并后成立"上海西人爱美剧社"（Amateur Dramatic Club of Shanghai、简称 A.D.C. 剧社），主要上演一些喜剧类剧目。②1867 年 3 月 1 日，由相关出资人在靠近英国领事馆的圆明园路上开设了上海最早的西式剧院兰心大戏院（Lyceum Theatre）。1871 年 3 月 2 日，木结构的剧院遭遇火灾，之后于 1873 年 11 月重建而成。戏院落成后，《申报》对此进行了报道。

　　西国新戏院落成
　　西人新造戏院一座坐落澳门路离苏州河不远。现已告竣，于今日在内演戏。此院视金桂丹桂两戏园较大，而院内整设甚为精致，楼座两层，坐椅方便，戏台之后，地位广大，台脚之下，坐乐工处也。按西人戏台上，除演戏者余不见人，且台上又置画屏风数架，以作台后之障，是以演戏时或宜房屋，或宜街市原野，皆用绳索牵曳屏风间架而成，景式如画。新院落成，

　　① 1874 年 "亚洲文会北中国支会"（North China Branch of the Royal Asiatic Society）在此开设博物馆，"圆明园路"于 1886 年更名 "博物院路"，现为 "虎丘路"。
　　② 根据朱恒夫、历晖（2008），除席勒《阴谋与爱情》（Kabale und Liebe, 1784）等少数剧目以外，A.D.C.剧团演出的主要是娱乐性的喜剧剧目。

备陈轮奂，以资眼福。^①

焕然一新的兰心是典型的西方歌剧剧院的样式，舞台长 55 英尺，宽 34 英尺，加楼座两层共三层客座，能容纳 700 名观众^②。舞台下面设有乐池，舞台上设有屏风式布景画。徐半梅回忆道："前后台都很宽大，客座是三层楼。尤其是声浪，真令人满意。如果一个演员在台上微唱一声，这极微细的声音，竟可以送达到三层楼上。"^③两个月后，即 1874 年 3 月 20 日，受正凤印书馆的邀请，丹桂茶园戏班在兰心和 A.D.C. 剧社举行同台演出。

西国戏院合演中西新戏

本馆告白内一则，知丹桂茶园剧班为洋人正凤延请，在西人戏院定于下月初三夜与西班会演，此实创行之事也。按该院系西人所新建者，院内宏阔，层楼整饬，华丽奇巧，便于观客，快畅安逸非常。照院之法圆顶，高设灯一具，灯光下射各隅，院内光如白昼，故谓为太阳灯也。戏台亦有特佳，除戏子外不使他人杂入。其上且以画扇屏幅立障，台后能随戏样照而成景，各类变化可观。今以中戏西台兼用，实向日所未见。西商皆拟届期，以闺阁偕往，想华人之带巾帼类以去者，亦必甚多。果然则中外男女一时之大快乐场也。^④

上海最早的煤气公司是 1865 年在公共租界成立的"大英自来火房"（Shanghai Gas Co., Ltd），最早的电力公司则是 1882 年同样在公共租界设立的"上海电光公司"（Shanghai Electric Co.,），此时的兰心大戏院圆顶上高设的"太阳灯"正是煤气灯，比之照明不佳的传统戏园，观众可以更清晰地欣赏舞台上的演出。正凤印书馆也是

① 西国新戏院落成. 1874-01-27. 申报，(2)
② 外侨娱乐史话"兰心"六十年——Lyceum Theatre. //民国丛书编辑委员会. 1992. 民国丛书（第四编）80 上海研究资料. 上海书店：487-491；赵骥. 2009. "兰心"的前世今生. 上海戏剧，6：27.（现今位于上海茂名南路的兰心大戏院于 1931 年 2 月落成。）
③ 徐半梅. 1957. 话剧创始期回忆录. 北京：中国戏剧出版社，4.
④ 西国戏院合演中西新戏. 1874-03-16. 申报，(2).

希望通过这种中西合演的方式，吸引中国观众前往观剧。当然，也正如徐半梅所指出的，一般中国人不会花钱去看台词听不懂的外国戏，所以 A.D.C. 剧社的演出对一般民众的影响并不大。[①]

　　然而随着 20 世纪初文明新剧的兴起，兰心越来越多地被文明新剧剧团租用，一般观众也得以踏进这个纯粹的西式剧院。中国国内最早的文明新剧团体，即王钟声组织的春阳社于 1907 年 11 月 4—6 日在兰心举行了首次公演。

　　　　春阳社演剧助赈广告
　　　　本社系商学界组织而成，新排黑奴吁天专为唤醒国民。是剧本西园名构，今译成华词，谱为新剧，其关目悲欢离合，皆令人可泣可歌可惊可愕，而诨谐处尤足拍案叫绝。至所装园林山水、风雪景致，惟妙惟肖，恍如身入画图，为吾中国所创见。近因云南旱灾尚需急振，爰集沪上学商两界，（中略）并邀丹桂菊部诸名伶义务登台助演，定期本月廿九三十及十月初一等夜，即西人赛马期假座圆明园路外国戏园开演，并备西式茶点以助雅兴。每夜八钟启门，入场券头座二元，二座一元，园中座位限定按日照票，不更谅之。（一品香）（一枝香）（旅泰）（本戏园门首）均有出售，所得看资悉数充振。届时务祈绅商学界联袂光临，同襄善举是所盼祷。[②]

　　春阳社为云南旱灾筹集赈灾款，选择上演"唤醒国民"的《黑奴吁天录》，该剧同年 2 月由春柳社在东京本乡座演出并引起反响。由广告可知，此次演出还邀请了京剧名伶登台，所谓的"新剧"也用锣鼓、也唱皮黄、一切全学京剧的格式。当然，因为在兰心上演，所以春阳社活用了"分幕"和"布景"，正如广告里所介绍："至所装园林山水、风雪景致，惟妙惟肖，恍如身入画图，为吾中国所创见"，第一次给中国观众介绍了传统戏剧中没有的逼真的舞台布景。

① 徐半梅. 1957. 话剧创始期回忆录. 北京：中国戏剧出版社，5.
② 春阳社演剧助赈广告. 1907-11-1. 申报，（1）.

关于兰心的布景，1912 年 9 月 21 日，由黄喃喃组织的自由演剧团公演（《谁之罪》即《社会钟》）时，《太平洋报》也刊登了具体的预告：

> 剧中有极华丽之客堂，极萧条之茅屋，清幽之花园，洁净之藤棚，其他野外之松林，山间之瀑布，寺内之钟楼，全剧凡七幕所布之景，无论实景背景均请该园外国人布置，而所用之景物尤极鲜明。且所布之景与所演之剧前后相合，天然无缝，无勉强不合之处，此脚本与布景相宜，将来决不致失败之原因二也。①

在兰心演出，"无论实景背景均请该园外国人布置"，如王韬曾记述西人演戏的场景："演剧时，山河宫阙悉以画图，遥望之几于逼真。"②这种写实的布景正是此时的新戏剧所追求的，而在兰心，在有经验的外国布景师的帮助下，可以完美地实现。

另外，1913 年 9 月 5—6 日，新民社也假座兰心进行创立试演，剧目为《三婿争婚》《苦鸦头》《野鸡嫁野鸡》《奸夫冤》《奶娘怨》《泼妇收威》等，均为以家庭、婚姻中的琐事为噱头的情节剧。新民社是文明新剧的代表剧团之一，领导人郑正秋此前就在兰心观看过 A.D.C. 剧社的演出，选择兰心试演也基于其对兰心适合新剧演出的判断。广告里还特别提醒"届时戏园之南在大马路抛球场有人擎灯领路，戏园之北在外白大桥有人擎灯领路，戏园之西在北京路邮局门前有人擎灯领路。且与黄包车特约散戏之后等在门口"。③对于并不熟悉兰心的中国观众，特别安排了领路人，散场后还预约了黄包车，解决了交通问题。

2. 谋得利小剧场（Moutrie）

比兰心大戏院规模小，且经常被文明新剧剧团利用的另一处纯西式剧院，是位于南京路外滩的谋得利小剧场。开埠后的上海外滩上，外国商社鳞次栉比。作为专门经营风琴、钢琴的琴行，"谋得利

① 新剧俱进会消息. 1912-09-20. 太平洋报, (9).

② 王韬. 1986. 瀛壖杂志（1875）卷六. 上海：上海古籍出版社, 123.

③ 博物院路外国戏园演剧. 1913-09-03. 申报, (12).

洋行"由英商 MOUTRIE 设立于 1850 年。徐半梅记述道：

> 镜若常与我讨论，上海没有适当的剧场可以上演话剧。最理想当然是小型剧场。于是听得有人谈起：在南京路近外滩谋得利乐器店隔壁楼上，有一所外国人的精致小剧场，这是属于谋得利所有的。（中略）原来这所小剧场，在一个堆栈的楼上，座位也有五六百，这是一向外国人开音乐会用的。我们找到这样一个精巧的剧场，宛似哥仑布得了新大陆，高兴之至。这一个发现，使后来的话剧团体，很得到许多便利。①

谋得利小剧场具体开设于何时，历来记述有误②，仅《上海话剧志》提到开设于"清宣统元年（1909）旧历闰二月十二日"③，但未注明依据。查阅《申报》，可以确认谋得利小剧场开幕首演的时间是 1909 年 4 月 3 日，当时称"谋得利戏馆"。

> 谋得利戏馆
>
> 在英大马路本公司后进洋房
>
> 本戏馆，新造成，自西式，真鲜艳，极雅致，闰二月，十二日，演头天，到今日，一月余，看的人，西人多，华人少，演戏者，美国人，男和女，几十人，做戏好，大姐姐，十五六，年岁轻，加洋琴，甚合音，无礼拜，雨不阻，逐日有，礼拜六，换新戏，八点钟，开大门，来买票，定号椅，九点钟，准开演，戏目价，洋二元，一元半，洋一元，洋八角，洋六角，看包厢，坐五人，洋十元，十二点，止停演。④

该广告以三字一句、朗朗上口的文体对谋得利小剧场进行了一番宣传，强调其西式设计、对号入座、雅致的环境。和兰心一样，谋得利一开始也是专为外国人提供演剧和举办音乐会的场所，观众

① 徐半梅. 1957. 话剧创始期回忆录. 北京：中国戏剧出版社，35.

② 如熊月之、张敏（1999）记述为 1873 年。

③ 李晓. 2002. 上海话剧志. 上海：百家出版社，136.

④ 谋得利戏馆. 1909-05-06. 申报，（7）.

也以外国人为主。从票价来看，头等二元、最低六角，和兰心的头等三元至两元、最低五角大体相当。而和同时期的丹桂茶园等传统戏园的"正厅每位洋三角"相比，的确高昂很多。虽有华人观众，也是极少数有经济实力的。根据同年 6 月 12—17 日的"谋得利新到外国新戏广告"，剧场确切位置是"英大马路黄浦滩五号洋房楼上"，再根据广告末尾"谋得利戏馆班主利维特白"，可知当时剧场的负责人叫"利维特"。

据《新剧史》记载，徐半梅 1911 年旧历 7 月以社会教育团的名义在谋得利举行过为期两周的公演，"卒以入不敷出，不半月而终焉"①。其后，1912 年旧历 1 月温亚魂的爱群社、5 月李君磐、朱旭东的开明社也在此举行演出。这些演出都是临时性的，直至 1913 年 9 月 14 日，郑正秋领导的新民社开始以此为定期公演的剧场，演出持续到 1914 年 1 月 13 日。有观众明确记录了新民社公演实行门票制："至该社门口售票处，买票登楼，由招引人按票领至优等座位。"②其票价设定也只是在此举行的外国人公演的一半，"特等一元头等七角普通五角"，且为了吸引更多的观众，"采外间舆论谓：是剧足以开导中下等社会，取资不宜太昂，以期教育普及用，特大为减价，重演此剧以答雅意，爱观者盍早临焉。价目普通每位两角，头等每位四角，特等每位六角"，基本与观看旧剧的花费差不多。新民社上演以《恶家庭》为代表的家庭剧，富含曲折的情节、劝善惩恶的意图，标榜为"有益世道人心之作"。据评家钝根观看了新民社在谋得利的演出后也感叹道：

> 余尝谓观旧剧有碍卫生，而新剧则否，观旧剧不可坐后，而新剧则否。盖观旧剧者，自六时许入座，至一时许始散，其间呆坐五六小时，腰酸背疼，呼吸不良，目倦于视，耳疲于听，其精神之耗损为何如。新剧则八时开演，十一时许即止，其间又得于闭幕时小休息者十余次，大休息而出外散步者一二次，

① 朱双云. 1914. 新剧史. 上海：新剧小说社，春秋：17.
② 铁汉. 1913-12-17. 剧谈. 申报，(14).

窗户洞开，空气常新，灯少而蔽光不刺目。且旧剧锣鼓喧聒，人语嘈杂，坐次稍后者唱白不能辨只字，新剧不用锣鼓，观者亦多能顾公德，观演时不相交语，故台上一句一字无不完全送入人耳，虽在末座，亦能了然新剧之可观，如此人又何必不观新剧哉。①

新民社的演出获得了一定的口碑，钝根建议："剧场虽整洁，而地处大马路东口，门前冷落，游人所不到，以致卖座清寥，恐不敷开销。闻租期一月满期后，宜迁往西段热闹处，盖新剧以开通社会为己任不得不就繁。"对于此时的新民社来说，可以容纳 500 名观众的谋得利已经太小，于是在 1914 年春节后迁至肇明茶园。

新民社搬走后，以西乐和舞蹈著称的开明社于同年 2 月和 3 月曾有短期演出，之后谋得利迎来了春柳社。春柳社从 1914 年 4 月 15 日到 1915 年 7 月 19 日，一直在谋得利举行定期公演，所以这段时期谋得利也被称为"春柳剧场"。"本剧场现已新置电扇，清风习习，满室生凉，尤为快人意，与注重卫生者，当亦所乐许也。"（1914 年 6 月 10 日）"座位宽，空气足"（1915 年 5 月 25 日），从《申报》广告的只言片语可以窥见剧场环境之一斑。谋得利的租金比兰心便宜，对于草创期的各文明新剧剧团来说都是不可或缺的存在。

（二）"私园公用"的游兴空间

图 3-34　张园安垲第　　　　图 3-35　安垲第洋房

① 钝根. 1913-09-17. 剧谈. 申报，（13）.

在清末民初的上海，逐渐出现了一系列"公共空间"①。这些"公共空间"不仅作为新型的游乐场所，还迅速成长为政治宣传的空间，将寻求娱乐的观众席引入革命宣传和政治批判的潮流中。张园即是一个典型的例子②，政界、商界、报界人士以及普通市民、游客、妓女的身影活跃在这里，造就了张园热闹非凡的每一天。据统计，1897 年到 1913 年期间，中国教育会、中国国会、拒俄活动、南社集会、中华民国自由党成立大会等各类重大政治集会都是在张园举行的。③

张园原为英商格农的住宅，1882 年，商人张叔和购买并改建为中西合璧的新式庭园，命名"张氏味莼园"，于 1885 年对外开放。张园最大的时候占地 61.52 亩（6000 平方公里），内有莲池、树林、花园、草地和洋楼。1893 年，张园内修建了当时上海最高的建筑 Arcadia Hall（安垲第），内设茶室、舞台、餐厅，1900 年后，参与经营的西人逐渐增设了桌球、保龄球、自行车、溜冰场、照相馆等娱乐项目和设施。作为上海最大的"公共空间"，张园一直繁荣至 20 世纪 20 年代。

文明新剧一开始便打着社会改良和革命宣传的旗号，与辛亥革命这一巨大的历史洪流相呼应而发展壮大。特别是在戏剧形态尚未形成的初始阶段，主要以政治集会、演说的形式出现，所以张园是这些团体经常利用的地方。根据《新剧史》，可以整理出 1907 年—1913 年间（旧历），各个团体在张园的演出情况。

> 1907 年正月　任天树·益友社　水灾筹款
> 1908 年正月　王钟声·春阳社
> 　　 6 月　金应谷·慈善会
> 1909 年 5 月　上海演剧连合会
> 　　 6 月　袁尽之·亦社

① 方平. 2006. 戏园与清末上海公共空间的拓展. 华东师范大学学报（哲学社会科学版），38（6）.

② 除了张园，还有徐园、愚园、西园等相似的"公共空间"。

③ 熊月之. 1996. 张园——晚清上海一个公共空间研究. 档案与史学，6：35-36.

<div>

1910 年 6 月　　王钟声、陆镜若、徐半梅·文艺新剧场

　　　 7 月　　汪处庐·广济社

1911 年 10 月　　进化团　纪念"南京胜利"

1912 年 3 月　　陆镜若·新剧同志会

　　　 5 月　　女子参政会（女子演剧的开始）

　　　 6 月　　文士演剧团（新剧同志会）为女子教育研
　　　　　　　 究会筹款

　　　 7 月　　许黑珍·醒社

1913 年 2 月　　上海国民俱乐部　筹款

</div>

如上，水灾以及社会团体的筹款公演、文明新剧团体"文艺新剧场"等都在张园演出过。关于 1910 年 6 月"文艺新剧场"在张园的演出内容已有学者做过论述[①]，此时在日本留学的陆镜若等人因暑假回沪，和春阳社发起人王钟声合作，以"文艺新剧场"的名义上演了《爱海波》和《猛回头》等改编自日本新派的剧目。

（三）茶园和改良后的舞台

1907 年旧历 7 月，为筹经费，"开明演剧会联合上海学生调查会演于春仙戏园"，"演新剧而借旧戏园者实自此始，先未尝有"[②]。和在校园里举行的学生演剧不同，文明新剧作为商业戏剧，为了盈利自然会租用比较成熟的传统戏剧的商业剧场。继新舞台和新新舞台建成后，上海的一部分旧式茶园也逐渐改良，同时涌现出一批新建的舞台剧场。

1. 肇明茶园

前文所述位于租界的西式剧场，虽然从体裁上非常适合文明新剧演出，但囿于地理位置，不便吸引更多观众，所以以新民社为例，当剧团有了一定的观众基础后，便于 1914 年 1 月 25 日迁移至肇明茶园，称"新民舞台"，除 5 月—10 月到武汉演出外，在此持续演出到 1915 年 1 月 14 日。以下为 1914 年 1 月 18 日《申报》的广告：

① 河野真南，1993；魏名婕，2010；饭塚容，1995.

② 朱双云．1914．新剧史．上海：新剧小说社，春秋：6.

> 新民社大扩充
>
> 迁移至石路肇明戏园①旧址
>
> 准元旦夜开演
>
> 西哲有言，戏馆是学堂，戏子是教师，本社新剧情节，务求改良家庭，尤其合乎社会教育主旨，从事四阅月，声誉满沪，男女各界欢迎之忱达于极点。无为园址狭小，每患人满，功不普及，良有憾焉。因于阴历元旦迁至英界石路肇明戏园旧址，日夜开演新剧，届时务祈绅商学界、闺阁名媛联袂来观，本社实有厚望焉。

肇明茶园即原来的天仙茶园，1913 年 8 月由肇明公司接手，"按照西法卫生装饰清洁"②，同月 11 日开演。肇明茶园位于福建路近广东路，靠近戏院等娱乐场所集中的四马路（福州路），交通方便，能容纳更多观众。

2. 歌舞台

文明新剧另一代表剧团民鸣社于 1913 年 11 月 28 日在法租界的"歌舞台"举行首次演出。歌舞台地处法租界三洋泾（今延安东路江西路路口），1910 年 11 月 3 日开业。以下为其开业广告：

> 歌舞台展期拾月初二夜开幕
>
> 法界吉祥街歌舞台新戏园缔造工竣，所聘三台班著名超等各艺员亦俱陆续到齐，本定九月廿七夜开幕，兹因电灯千余盏由园中自装引擎，须试光数夜校准电力，未敢草率从事。且桌椅等处油漆尚未干透，恐污座客衣服。又布景中尚有极新颖极精致之外洋画片及各种奇异景物，亦须四五天内轮船方可抵埠。庶几尽善尽美故，特展期于十月初二夜开演，顾曲诸君届时请蚕口贲临为盼。③

① 广告中"肇明戏园"即指"肇明茶园"。

② 商办肇明公司即肇明茶园. 1913-08-08. 申报，（12）.

③ 歌舞台展期拾月初二夜开幕. 1910-10-28. 申报，（6）.

　　作为新式舞台，从其广告可窥知剧场安装了千余盏电灯，引进了精致新颖的舞台背景画和道具，同时从"某洋人在歌舞台戏园布置戏台"[①]，可知聘请了外国布景师。但因"法租界地址僻陋冷静，剧场座位又狭小不堪，不如英租界远甚，所以歌舞台新剧场等屡起屡仆，终不得收良好之效果"[②]，期间改由公记、有记、昌记等承租，于1913年6月开始由迎仙茶园主人周永棠（四盏灯）接管，9月11日打出"男女两班合演"的旗号，挽救营业。11月民鸣入驻歌舞台后，由于文明新剧不断增长的号召力以及经营三[③]等运营者老道的经营手腕，维持了良好的营业。1914年3月，民鸣搬迁至地理位置更好的"中舞台"，而就在同月27日，文明新剧另一团体开明社旋即登报宣布从谋得利迁入，"新添满堂灯彩电光转台布景随剧配合音乐"[④]，只是两个月后便停止演出。此后民兴社于1914年9月23日在此举办建团首演，一开始便打出"男女合演"招牌，女演员沈侬影登台。"东京名师置备活动布景，应有尽有，精益求精，开沪上未有之奇观"[⑤]，从广告可知民兴社聘请了日本布景师。例如在上演"花好月圆"一剧时："中秋夜赏月一幕，月光忽大忽小，月里嫦娥忽隐忽现，布景极佳。梦会一幕，布景俨俨是一幅影戏片，亦佳。"[⑥]，布景生动精美，观者对之评价极高。也正如剧评家所言："民兴社于布影颇能注意，水景园景最为出色，书房景书画陈设并然不俗，吾于是知画布景者当是雅人。新剧之有布景犹佳人之有红粉，佳人不需红粉者世间有几，新剧不需布景者世间有几，吾故深望民兴社不惜工本，当于布景上精益求精也。"[⑦]民兴社非常明白布景对于新剧的重要性。民兴社在此持续了将近三年之久的长期公演，直至1917年7月11日。大概因内部不和，解散后一部分人迁入十六

　　① 法租界. 1910-11-04. 申报，（20）.

　　② 玄郎. 1913-06-11. 剧谈. 申报，（13）.

　　③ "经营三"为人名。

　　④ 开明新剧社. 1914-04-04. 申报，（12）.

　　⑤ 民兴社. 1914-08-28. 申报，（12）

　　⑥ 觉迷. 1914-10-07. 花好月圆. 申报，（13）.

　　⑦ 钝根. 1914-09-26. 二十三晚观民兴社划. 申报，（13）.

铺新舞台旧址继续演出,同年 8 月 19 日之后其演出广告在申报上消失。另一部分人则另立鸣新社,在歌舞台支撑到 1918 年 3 月 5 日。

3. 中舞台

"中舞台"前身为 1912 年 10 月 1 日在新桂茶园旧址上新建的"中华大戏院"。中华大戏院开幕前一个多月便开始大张旗鼓地宣传,并邀请余振庭、王又宸、傅少山、杨韵芳等名角举行首演。报载宣传如下:

> 宗旨首以改良戏本维持风化为唯一之目的,特派专员北上,不惜重资聘请京津山陕超等著名艺员来申开演,兼聘留学东西洋专门音乐新剧家,排演时事新戏,纯用西式化装以新耳目,更请欧亚专门美术家,精制电光布景,天地人物,山川草木,虫鱼鸟兽,无物不肖,无景不真。随戏更换,千变万化,层出不穷,一面定制广东锦绣全新行头,鲜艳夺目,内容美富,不胜枚举。至于院中宽敞,座位舒畅,装设风扇,多开窗户以及太平门、男女卫生所,休息处透通空气,冀保公安,兼备应时水果、茶点、顶上红淡卫生名茶,凡有关于清生者莫不审慎周详,他若电灯烂恍同白昼,电话传讯如在一家,其司事招待之周到,茶房伺候之灵敏,无不细心遴选期臻美备。①

传统戏剧也受文明新剧使用布景的影响,兴起了以时装和布景为号召的"改良新戏",由此广告我们也可窥知其一斑。1913 年 3 月 30 日,中华大戏院易主后更名为"共和中舞台",于 1914 年 2 月又出现经营不善而停演。②趁此停演整顿的机会,民鸣社马上租下中舞台,称"民鸣新剧社",并在报上登载广告加以宣传:

① 振声有限公司特创中华大戏院之披露. 1912-09-25. 申报,(5).
②《申报》(1914-02-26,第 10 版)的广告内容为:
中舞台临时闭歇
湖北路三马路转角共和中舞台戏园,前晚七时上下电灯一律关闭,少数看客亦令退出门前,铁栅旋即下键,询其原因,据称因积欠各伶人包银,均不愿登台之故,闻该园主尚图再举,现已设法挽回矣。

爱看新剧者注意民鸣社大扩充

本社新剧承蒙社会欢迎，同人等不胜欣幸，惟法界地太偏僻，歌舞台又复房屋湫隘，殊不足以娱来宾。兹特迁至英租界大新街中舞台原址，地居中央，交通便利，且座位舒敞，声浪洞达，并新添布景，编排好戏，一俟开幕有期，再行登报通告。凡爱观本社新剧者，盍注意焉。①

图 3-36　民鸣新剧社外观　　　　图 3-37　民鸣新剧社内部

我们可以在照片上确认民鸣社剧场为西式风格建筑，内部观众席分上下两层，为横排的座椅席位，前低后高，后排观众也可看见舞台。这种构造延续了 1908 年 10 月 28 日开业的中国人修建的最早的近代剧场——新舞台，可以推知当时的大众剧场均与此大同小异。

六、小结

在近代以来的欧风美雨的洗礼中，中日两国的剧场也逐渐呈现出新的姿态。新式剧场和新潮演剧相互影响，共同推进了戏剧的近代化革新。本节重新考察了新派和文明新剧的剧场建筑、舞台布景、演出方式等。在日本，剧场的西化以新富座——歌舞伎座——帝国剧场为标志而发展，而新派演员川上音二郎筹建的川上座和帝国座也是期间较有意义的尝试。而对于上海，租界和旧县城这两个异质空间中并存着纯西式剧场和传统剧场，最早由中国人筹建的新式剧

① 爱看新剧者注意民鸣社大扩充. 1914-03-02. 申报，(4).

场新舞台，则参考了西方以及日本的新式剧场。文明新剧剧团从草创期到其最繁盛时期主要使用的剧场有兰心大戏院、谋得利小剧场、张园、肇明茶园、歌舞台、中舞台等。

除了剧场外观的西化外，剧场内部也都渐渐采用电灯照明、镜框式舞台、视线逐渐升高的椅子座席等。川上音二郎主导的新派革新公演中，导入了以焦点透视法绘制而成的油画升降式背景图，对逗留日本的中国留学生产生了直接的影响。日本传统戏剧歌舞伎一直追求在舞台上使用真实精美的道具，因此考察了欧美戏剧后，日本剧人土肥春曙反省说："我国之弊，即过度求其精致巧妙，使用过多真实的物品作道具。"（文芸倶楽部，1903-03）与此相对，中国传统戏剧是象征主义的，使用极少的道具，因此这种写实的布景和道具给清末民初戏剧界的影响是巨大的。

另外，新派和文明新剧作为新潮演剧，首先以能够进入有代表性的大剧场表演为目标，随着自身力量的壮大，在演出中尝试导入门票制、废除茶屋制、缩短观剧时间等。文明新剧作为新兴的商业戏剧，一方面基于自身对描摹现实生活、演出新式戏剧的追求，积极地利用租界的纯西式剧场，培养了一批新戏剧的观众；一方面又为了吸引更多的观众，以剧团为单位辗转于传统剧场改良后的舞台。在此过程中，可以确认近代以降，在租界以及日本等外国新式剧场的影响下，伴随着传统戏剧改良运动和新潮戏剧的兴起，上海的传统剧场也在剧场构造、舞台装置和营业上引入了新机制和新体系后化身为近代剧场，大大改善了演员演剧和观众观剧的环境和条件。

值得一提的是，"本乡座时代"的喜多村绿郎、河合武雄等新派名演员都是歌舞伎崇拜者，随着演技的精进，他们和歌舞伎的关系更近了一步。因此，他们对于在公演时使用歌舞伎的剧场并无异议。直至后来，才有新派演员指出"如果当初否定歌舞伎剧场的话，今天的新派必然与现在大不相同"[1]。与此相对，川上音二郎正因为出身外行，同时又多次远渡重洋考察外国戏剧的经历，因此能不断

① 柳永二郎. 1966. 絵番附·新派劇談. 東京：青蛙房，143.

提出新举措，建造川上座和帝国座两所新派专有的、适合演出"正剧"的剧场。直接受到新派影响的春柳社，搬演了多部本乡座时代的新派剧目，在演技、舞台装置、演出等方面常以新派为参照对象，但却从未尝试过建造专属的新式剧场。

第三节　中日两国新潮演剧之统合机构

为谋求戏剧界的团结和更大发展，中日两国的新潮演剧都组织成立过相应的统合机构。但由于存在时间短，资料有限，以往研究往往仅提及机构名称，未能展开深入研究。笔者发现了详细记录文明新剧统合机构"新剧俱进会"的资料，因此，本节先简述新派剧的统合机构"新派俳优组合"的成立和发展，其后探讨"新剧俱进会"成立始末。

一、新派剧的统合机构——"新派俳优组合"

明治时代的戏剧界统合机构可以追溯到 1888 年歌舞伎演员九代市川团十郎组织的"三升会"，但此组织仅涵盖小范围的歌舞伎演员。1889 年 2 月 26 日，东京府厅下令演员须纳税，于是"东京俳优组合"应运而生。成立伊始的"东京俳优组合"仅负责征收演员税并发放"演员执照"，经过多次整合后，1895 年发展成为完整的组织机构，所属会员不仅包含歌舞伎演员，还有新派演员、人偶剧操纵师等，共计 1000 多名。新派剧起步于壮士、书生芝居，大部分演员出身外行，但都根据俳优组合的规定，取得执照。

　　川上剧团成员均获八等执照
　　根据此次改定的俳优组合规章，川上音二郎剧团所有成员均申请八等演员执照。对此，川上在事务所很嚣张地说："我的演员们在演技上比不过歌舞伎演员，接受八等也算多了，然而在对新演剧的功劳上，接受一等也不足为过。有朝一日，我等

全权负责戏剧改良之大任，制定新规则，从新演剧人中选定带头人。在那之前，接受八等也无所谓。"由是，甘愿申请八等。（読売新聞，1895-05-06）

"东京俳优组合规章"规定"六等以上的俳优有选举权"[1]，因此八等属较低等级。以川上音二郎的性格，肯定不甘忍受这样的身份，此时已经有设立新派专属统合机构的想法了，但实际上，直到新派迎来"本乡座时代"之后，即 1907 年 12 月，新派演员才得以从"东京俳优组合"中独立出来，成立"东京新派俳优组合"。而这一年的年初，川上音二郎认为新派演员过分拘泥于歌舞伎的演技，越来越偏离自家本领，他为新派的前途感到忧虑，在《演艺画报》上发表文章号召新派联合起来。

　　▲第一，登记演员名字。首先制作全国的新派演员名册，方便大家互通有无。▲第二，提供剧本。在社会上广泛募集好剧本。小生此次的外国之行，搜集了当下在欧洲舞台上演出的剧本，将其翻译并取得演出资格后，仅允许演员名册中登记过的团体演出。▲第三，辅之以宣传。条件允许，小生亲自去往各地，解释内涵，更加以演说等方法辅助扩大演出宣传。▲第四，制作公司。同样的演员长驻一地公演非上策，观众自然失去新鲜感，剧团找不到合适的剧本，导致步调紊乱，演出效果差。因此应该与各个地方的剧场负责人保持联络，有序地进行轮流公演，如有多个团体经费不足，小生会介绍投资人，使其达到演出的目的。▲第五，发行机关杂志。为达成以上的目的，招聘精通演剧的文人学士，发行有实力的杂志，时而成为指南针，时而成为铁锤，如有损毁我们名誉、妨碍我们前途者，皆一一粉碎之，最终以同志们发挥本领为目的。

　　在此提出对各位的希望：▲着眼方针　如想发展演剧，则需吸引中流以上之观众，此为我党素来之志向，而甘愿充当下

[1] 東京俳優組合規則. 1907. 演芸画報，1（1）：127-129.

等社会之玩物之徒实无须记入我党之名册。▲通信报告　关于演出的状况，万一出现不义、无廉耻、无节操且有损体面之徒，则希望有人详细记录该事实，提交有责任的报告。吾人则查明真相，与诸君商议后加以处罚。①

川上从新派演员的管理、剧本、宣传、制作，到发行杂志等，进行周全的考虑和布局，充分显示出他不仅仅是一名优秀的新派演员，更是一个着眼大局、善于组织的领导人。川上的提议一年后成为现实，"新派俳优组合"宣告成立。该组织负责人为藤泽浅二郎，顾问高田实，委员长伊井蓉峰。部分规章如下：

　　第四条　本组织的目的为如下四项。
　　一　提高演员的品位
　　一　演员相互遵守道义，取长补短，为演出提供便利
　　一　发展演员的演技
　　一　公正地评定演员等级
　　第五条　本组织若发现成员的不当行为，或有损组织名誉的行为，则由正副理事长派人加以严格教育，情节严重者，经理事评议后除名。被除名者不得进出本组织成员演出的剧场，且登报公示。本组织成员不得在被除名者出演的剧场收取费用。对于知情故犯者，必须除名。
　　第六条　本组织成员可为增进技艺而举办临时演艺奖励会，各理事商议后制定适宜的提高演技的方法。
　　第七条　本组织成员的等级，分为一等到九等，评定方法为由本人或者评议员提出申请，正副理事长召开特别委员会商讨决定。
　　……
　　第十四条　本组织成员如有滞纳税金受处罚者，则在其补缴税金前不再具有成员资格。

① 川上音二郎. 1907. 消息. 演芸画报, 1（1）：132–133.

第十五条　本组织设如下理事：

理事长一名、副理事长一名、特别委员二名、评议员八名、会计监督一名

……

第三十一条　本组织的运营费用由六等以上的成员每月按如下比例负担，七等以下的成员不用负担。

一等三元、二等二元、三等一元五十钱、四等八十钱、五等五十钱、六等三十钱

……

第三十三条　本组织成员死亡时，由本组织提供相应香烛费。遇到灾害时，理事长酌情代为缴纳税金并给予补助。①

在规范演员的不正当行为、谋求戏剧界的进步、评定演员等级等方面，"新派俳优组合"的规章制度和此前的"东京俳优组合"相比，并无大的差异，但"新派俳优组合"作为第一个也是唯一一个新派专属的统合机构，其功绩值得肯定。由于经济以及新派在明治末期衰落等各方面的原因，组织未能维持太久，两年后更名为"大日本俳优协会"，从此新旧再次合并，新派演员再次被纳入歌舞伎系统中。并入歌舞伎系统中的新派演员仍然保留集体意识，并制定过"新派演员章程"。

章程五条。一、吾等新派演员应以真诚的态度研究戏剧艺术。二、吾等新派演员应始终尊重公共美德，不扰乱内外礼节。三、吾等新派演员坚决拒绝参与以营利为目的的幻灯片拍摄。四、吾等新派演员坚决拒绝参与以营利为目的的小剧院演出。五、吾等新派演员须坚定地达成以上共识，违背者除名。②

"大日本俳优协会"进入大正时代后，还开设演剧图书馆、梨园俱乐部等，持续活动到 1946 年，战后改组为"日本俳优协会"，存

① 新派俳優組合規約. 1908-02-05. 読売新聞.
② 新派俳優の規約. 1915. 演芸画報, 8 (10)：193.

续至今。

二、文明新剧的统合机构——"新剧俱进会"

1912 年 3 月 11 日，在潘月樵和夏月珊主持下，上海京剧界成立"上海伶界联合会"[①]，随后，新剧界也于 1914 年 3 月 31 日成立"新剧公会"。1914 年 5 月 5 日，新剧公会举办"六大剧团联合演剧"，时人评价为"自有新剧以来未有之盛举"[②]，在新潮演剧史上留下重要一笔，日本学者濑户宏也曾撰文[③]探讨此次演出的具体经过和内容。

新剧公会成立于新剧最繁盛时，其活动在《新剧杂志》《鞠部丛刊》以及《申报》上都有专门介绍，在后来的各类中国话剧史书中均被提及。然而，早于新剧公会两年，1912 年 7 月，新剧界曾组织"新剧俱进会"。关于新剧俱进会，《新剧史》仅有一句话提及，"社会教育团团员王汉祥，以海上新剧摧残殆尽，不有机关，安图恢复，用发起新剧俱进会，以通剧界声气"[④]。《新剧杂志》在介绍新剧公会时提及："俱进会系承上海新剧势力失败之后，许啸天、王汉祥诸子为挽救新剧计，乃有新剧俱进会之组织。不一年而以各人职业上之关系为无形之消灭，此后之上海实为旧剧全盛时代。"[⑤]具体情况由于俱进会的短命以及资料的匮乏，如今已不得而知。然而，笔者发现了详细记录俱进会成立及其活动经过的重要史料，即从 1912 年 7 月 1 日至同年 9 月 20 日连载于《太平洋报》中的专栏《新剧俱进会消息》（后文简称《消息》）。

① 伶界联合会旨在联合上海的京剧演员，帮助演员中的高龄者和穷困者，建立养老院、梨园公墓、榛苓小学，1930 年创刊《梨园公报》，曾设立华伶体育会和戏剧图书馆等，为中国传统戏剧界做出过很多贡献。会费除收取会员每人之月入的千分之五外，还通过联合举办演剧获得。

② 义华. 1918. 歌台新史. 六年来海上新剧大事记//周剑云编. 鞠部丛刊（上）. 上海：上海交通图书馆, 12.

③ 瀬戸宏. 2002. 中国文明戲六大劇団聯合演劇について. 演劇学論叢, 5.

④ 朱双云. 1914. 新剧史. 上海：新剧小说社, 春秋：29.

⑤ 晓峰. 1914. 新剧公会成立记事. 新剧杂志, 1：6.

《太平洋报》创刊于 1912 年 4 月 1 日，是同盟会成员在辛亥革命后创办的最早的大型日报①，李叔同曾任广告部主任，他以图文并茂的改良版面给上海报界吹入了一股新风。②同时，李叔同和柳亚子（1887—1958）等南社成员还在此开设了文艺版，即"太平洋文艺"（后为"文艺集"），其中包括文艺消息、文艺批评、文艺百话、附录等内容。文艺版连续两个月刊登《消息》，对于依靠同时代的报纸杂志进行研究的新潮演剧研究来说，无疑具有重要的史料价值。鉴于此，笔者翻刻和整理出《消息》的全部内容（见附录一），以资研究者参考。同时，在此基础上加以简要的分类和说明，以期探讨新剧俱进会的活动及其意义。

（一）俱进会的成立及其简章

据《消息》报道，可知新剧俱进会正式成立于 1912 年 7 月 14 日，事务所设于"上海英大马路囗菜场西首九江里一百六十九号门牌"（7 月 15 日），"以结合群力，联络生气，研究新剧学术上事实上之问题，谋新剧界共同之进步，以冀增进民智培养民德为宗旨"（7 月 11 日）。同年 6 月 29 日的《申报》也刊登了《新剧俱进会之组织》一文，预告该会成立，并宣布"此会实为新剧界之好消息发扬光大来日正未可量也"。成立前，发起人曾召开三次谈话会，7 月 1 日至 10 日的《消息》详细刊登了会议内容，而 7 月 11 日至 15 日则刊登了会议讨论的结果，即《新剧俱进会第一次订定简章》。

由《新剧俱进会第一次订定简章》可知俱进会拟设立演剧部、编集部、美术部、事务部，以集会研究、讲演研究和通信研究的方式开展活动。同时规定了会员和职员的权利义务，每年 6 月 21 日举行全体大会，每周一举行常会。在俱进会的维持经费上也有明确的规定：由发起人提供的创办费、会员的会费、会员联合演剧所得常年费以及招募股东获得基本费组成。

从 7 月 10 日刊载的职员表看，正理事为刘艺舟，副理事为王汉

① 方汉奇. 1981. 中国近代报刊史. 太原：山西人民出版社，692.

② 详见金菊贞，郭长海. 2001. 李叔同在太平洋报时期的美术活动//曹布拉，主编. 弘一大师艺术论. 杭州：西泠印社，75-76.

强（王汉祥，华粹国货公司、中华国货维持会代表），演剧主任为陆镜若，编辑主任为徐半梅，助任为许啸天（1886—1946）和赖敬轩（晋仙），庶务主任为林孟鸣，调查主任为陶天演，评议部长为吴敬恒（1865—1953），另外如黄喃喃（1883—1972）、任文毅（任天知，1870—1927）^①等，均为在上海有一定名望的知识分子、实业家和新剧家，且大部分为同盟会成员，这也是《消息》为何长期连载于《太平洋报》的原因。另外，"刘艺舟介绍潘月樵、夏月珊愿作本会赞成人"（7月31日），可见新剧界和旧剧界间的提携与联络。

（二）晋仙致汉强书

7月16日至25日，《消息》刊登了会员赖敬轩（晋仙）呈送副理事王汉强的信函，以研究、改良、经济为主题，探讨了俱进会的课题和任务：

（一）研究宗派：探讨历史剧、时事剧、世界剧等不同宗派是否应该加唱。

（二）研究剧场之辅助品：如乐器和布景。

（三）补救旧剧之谬误：如诲淫诲盗之剧。

（四）优待各团体中之演员：优待之法有经济的、名誉的、学术上之进步的。

（五）剧本之研究：剧本编成后以幕表说明书公之会中，按其宗派速向教育部立案，并登报召集编剧人才。

（六）收罗书籍：购买中国的古剧脚本、东西各国之剧本杂志并翻译传播。

（七）世界通讯：以彼之所长补我之不足，凡东西洋留学生有愿意赞助者，认其为名誉赞成员或特别会员，请其调查各国情形并输入我国。

（八）联合全国演剧团体：对外界之势力既澎涨，对于内部

① 7月8日的《新剧俱进会消息》披露任天知虽被推选为演剧主任，却突然表示"生平誓不作第二人，且不甘居忍下，士各有志，愿勿相强，其意气直与前之竭力赞成，两次到会担任发起并捐助多金相反"。正如后文所记述的那样，任天知的自大和自负成为进化团解散之一大要因。

之组织亦整齐，是非有公论，事业易扩张。

（九）调查与报告：调查各处新剧事业之兴革、会员之人品学问，并纠正匡扶之。

（十）经济问题：临时和永久的经济筹划。

其中第（六）项收罗书籍中，提及已经购买的书籍若干种，均为日文原著，具体如下：

7 月 20 日

新剧俱进会消息

晋仙致汉强君书（续）

　　附注　关于历史剧之各种书籍，如昆曲中之纳书、楹缀、白裘及京戏中之各脚本，收罗当不甚难。若关于纯粹新剧之各书，则非通晓东西文字者不能从事。晋仙略解和文，平日购置芝居一类之书颇多，最近又购入二十余种，均一时杰作。现拟与许啸天参酌中国情形，择要节译，一为将来刊行剧报之预备，一供诸同志之参考，今列书名于后。

中村吉藏著	欧美剧坛
山田内熏著	演剧新潮
博文馆编辑局编	脚本杰作
土居春曙著	社会剧
剧文馆编辑局编	相扑与芝居
同上	化装术

以上各书均已着手编译，诸同志如有以上各书者，请勿再译，以免重复。此外如东西剧院之各种脚本、演艺文艺俱乐部等之杂志及东西名家之日记与言论等，约有二十余种，如欲浏览，请函告俱进会，晋仙实不胜欢迎也。晋仙谨告。

经笔者调查，此六部著作正确应为：

　　中村吉藏《最近欧美剧坛》1911 年，博文馆

　　小山内熏《演剧新潮》1908 年，博文馆

水谷不倒生校订《脚本杰作集》（续帝国文库/博文馆编辑局校订）1899—1902 年

土肥春曙《新译社会剧》1909 年，博文馆

大桥新太郎《相扑和芝居》（日用百科全书第 43 编）1900 年，博文馆

大桥新太郎《化妆品制造法》（日用百科全书第 22 编）1897 年，博文馆

其中小山内薰（1881—1928）、中村吉藏（1877—1941）、土肥春曙（1869—1915）均为同时代日本新剧界的领军人物，其著述介绍欧美剧坛发展动态和剧作。[①]新剧界有很大一部分人有留日经历，由于语言上的便利，他们总是积极地借鉴日本的经验。俱进会会员徐半梅在回忆录中也提到："我每月在虹口要买好几种关于戏剧的日本杂志，而文艺杂志中，凡载有剧本的，我也一定买回去，单行本的剧本，也搜罗得很多。"[②]

另外，第（十）项中提到"经济问题之重要为各事项之冠"（7 月 24 日），可见发起人明确意识到经济关系着俱进会和新剧界的存亡，但所提之通过临时演剧、刊行剧报、定期演剧的方式获取经济来源并合理分配的设想最终也只能是纸上谈兵。

（三）各地的新剧活动

《消息》7 月 29 日和 30 日刊登了会员叶太空关于宁波新剧状况的报告，8 月 18 日则总结了包括宁波、温州、杭州在内的整个浙江的新剧状况。宁波等地尚无新剧，剧场为临时搭建，演出没有剧本，仅靠幕表，布景道具虽不完善，却动员了相当多的观众。观众把新剧看作真人实事，随剧情而高兴抑或悲伤。最后，报告者总结，"外埠演剧于改良风俗上收效甚大，盖报纸非识字之人不能展阅，演说

① 土肥春曙《新译社会剧》里收录的意大利作家迈依休的剧本《遗言》曾刊登在《文艺俱乐部》14 卷 8 号（博文馆，1908 年 6 月）上，徐半梅以《遗言》为题翻译为中文并刊登在《小说月报》第 1 卷 1—2 期（1910 年 8—9 月）。作为趣剧，该剧曾由新民社、社会教育团等新剧团体演出。

② 徐半梅. 1957. 话剧创始期回忆录. 北京：中国戏剧出版社，22.

又谈（淡）而无味，听着易于懒倦，若新剧则既含有娱乐之性质，又有劝善改恶之实效，果能日渐推广未始非社会之福"（8月18日），强调了新剧"劝善改恶"的社会功效。文明新剧研究主要以上海为中心，这几则报道展现了宁波等江浙地区的观演情况。

（四）附属新剧讲习所

8月1日至17日，《消息》刊载设立附属新剧讲习所的设想及研究内容、实施方法。中国最早的新剧学校可以追溯到1908年王钟声（1881？—1911）设立的通鉴学校，新剧讲习所则成为继通鉴学校之后的又一新剧学校。《消息》投稿人主要为晋仙，讨论学校在演剧、编剧、美术、经济、学生毕业后之效用等问题上的注意点。然而从会议记录来看，例如8月16日的《消息》提到"请陆镜若君发表章程，陆乃宣布草章""学费草章定为两元……陆镜若君乃主二元之说""次陆镜若提议讲习所开办日期，半梅谓当在一月""临时演剧开演日期，陆君主张在九月初五，因由同志会演员辅助，半梅谓为期太促，宜改在九月底……后决定为九月中旬""陆镜若君主张星期日午后一时至三时为常会之期，众均赞成"，可见讲习所和俱进会的主要策划人是陆镜若和徐半梅。

"讲习所之设，专研究演剧上之各种艺术，其章程则彷自欧美、日本之演剧传授所。而每日所练之戏剧则均由沪上之新剧家教授之，并联络东西洋演剧家之留沪者，以资考镜。将所学成派往各省演剧，对于社会之改良，要亦未始无效者也"（8月1日），陆镜若曾经在藤泽浅二郎的"东京俳优养成所"以及坪内逍遥的"演剧研究所"学习过，他的经验应该说在此发挥了作用。现将其章程的主要内容节选归纳如下：

（一）练习之时期宜长：毕业期限至少当在一年以上。

（二）艺术之利用宜广：苟能利用东西新旧之种种技艺幻术而辅助演员，则情节金真而剧必大有可观。

（三）宗派宜先审定：历史剧宜竭力提倡，现时舞台上所演各种旧剧，则宜极力改良。

（四）取材务宜严密：新剧非人人能演也。讲习所于招收演习生之时，宜细察其材之果能演剧否，而后可以收取其法，于报名之后先排一脚本，试演若干时后，再量材教授。

（五）修纂从前已编之各剧本：讲习所之演剧专注重社会剧与世界剧，从前旧剧上之脚本可暂勿修订。

（六）翻译欧美日本各剧院之剧本：试观东西剧本，虽寥寥数幕，而恒有一种精义寓乎其中。今欲养成编剧上之人材，非多阅欧美日本剧本不可。虽然翻译彼中之剧本以授人者不过供编剧上参考之用而已，非谓彼中之剧本均可实演于吾国舞台上者也。

（七）编剧应随社会上之情况而变异。

（八）公著与私著之关系：我国地大物博，风俗不一，以利用新剧以为改良，非有多数之剧本不可。此等剧本最好即在讲习所中落续编演，凡讲习所毕业学生得公用之。至私家著作，则能否公演必须经编者之认可后始可决定也。

（九）关于美术上应讨论之事项：讲习所之各项教科编剧演剧之外，以美术为最要焉。化装也、布景家油画也、文学也、语言也，种类繁多不胜枚举。讲习所当分门别类，一一教授之，不足则更聘东西演剧家为顾问以充分研究之，务使所学完全庶将来出而临事不致竭蹶。

（十）关于经济上应讨论之事项：本会章程中经费一条有常年费与特别费之两项，常年费由会员联合演剧筹之，特别费由会中募集或热心者之捐助与借助。且第一期学生毕业后，可请其尽义务若干时，以补助第二期学生之不足。惟教授者之薪俸一时固未能筹到，而全尽义务又万难持久。是酌给相当之车费，实情理上所不能免焉。至于向外募集特别捐款或借款，则新剧既为改良社会之良药，社会上不乏热心之士，吾辈苟能以全副精神对付之，则凡热心改良社会之明达君子当勿致相弃也。

（十一）毕业后之效用：对于繁盛之都会，以优美之艺术相尚者，当择讲习所中最优之人才以与之相竞。若内地风气未开

之处，吾辈既以改良社会为前提，不妨杂以优等中等之毕业生，且多演时事剧以期开通民智，而收移风易俗之实效焉。

（五）新旧剧比较谈

8 月 20 日至 31 日，《消息》连载晋仙撰写的《新旧剧比较谈》。和早期提倡戏剧改良的文章相比，此时的戏剧论不再一味批判旧剧，而主张"新剧应提倡之研究之，旧剧亦宜保存之改良之"，提出新剧和旧剧相比，在说白、神情、布景、服饰化装、编纂剧本和艺术表演上面临的难点，体现出客观和冷静的态度。其次，如"演剧上第一要义当崇尚像真"（8 月 25 日）、"所谓根本上之评判者，要仍以像真二字为前提"（8 月 30 日）等，"像真"被反复强调，与新剧界提倡利用戏剧进行社会改良和民众教育的理念紧密相连。另外，文章以新舞台为例，将新舞台演剧看作新剧的代表加以阐述，可见改良新戏和文明新剧在时人眼里都是"新剧"，未加以严格区分。

（六）欧美剧坛之介绍以及联合演剧

《消息》中断十多天后，于 9 月 11 日至 18 日连载晋仙译介的欧美剧坛消息。对照原著，可知该连载选译自 7 月 20 日介绍的六种日文著作中之一种——中村吉藏《最近欧美剧坛》（1911 年，博文馆）的"独仏剧坛近事（其一）伯林剧界"（349—365 页）。文中提及德国剧作家赫捕督猛（豪普特曼，1862—1946）的作品《织工》（1892）和《沉钟》（1896）、俄国作家托尔斯泰（1828—1910）的剧作《黑暗的势力》（1886）、爱尔兰作家萧伯纳（1856—1950）的剧作《乌屋临夫人之职业》（《华伦夫人之职业》，1893）以及挪威作家易卜生（1828—1906）剧作《青年同盟》（1869）、《咱们死人醒来的时候》（1899）、《布兰德》（1865）、《比尔·英特》（1867）、《爱的喜剧》（1862）等，并使用"问题剧"等此后影响中国戏剧界的关键词，是较早介绍欧美剧坛的文章。

9 月 19 日、20 日，《消息》以"本会最近之好消息"为题，介绍会员黄喃喃联合徐半梅、陆镜若、欧阳予倩等人于 9 月 21 日在 A.D.C 剧场（兰心大戏院）举行演出的消息。此次上演剧目为《谁

之罪》（即《社会钟》，译自佐藤红绿《云之响》）和喜剧《色情狂》。9 月 20 日《太平洋报·文艺消息》也以"新戏开演"为题预告此次演出[1]。演出以"流天影新剧社"的名义进行，印证了朱双云《新剧史》中"秋八月黄喃喃立流天影新剧社于沪"[2]的相关记述。

　　"且所演之剧，排练已久，即无足重轻之配角，亦必熟览全剧之剧本，决无格格不入之处。此人才得宜，将来决不致失败之原因一也。剧中有极华丽之客堂，极萧条之茅屋，清幽之花园，洁净之藤棚，其他野外之松林，山间之瀑布，寺内之钟楼，全剧凡七幕所布之景，无论实景背景均请该园外国人布置，而所用之景物尤极鲜明。且所布之景与所演之剧前后相合，天然无缝，无勉强不合之处，此脚本与布景相宜，将来决不致失败之原因二也。吾国新造舞台林立，求其完美如此次所租外国戏院者甚寡。院中构造适当，舞台灵便，声浪之放散，光线之放射，均非他舞台所能及。而观客座席尤极宽舒，舞台上之演员既得传达其说白于观者之耳鼓，而观者尤为安逸舒服，此舞台得当，将来决不致失败之原因三也。"（9 月 19 日）《消息》从演员、脚本、布景、剧场等方面大加赞赏了这次演出，然而这次所谓的联合演剧，在其他诸如《申报》等同时代的大型日报上均未发现相关报道，实际如《新剧史》记载"美其名曰三大团体联合演剧，然其卖座仍寥寥"[3]一般，未造成大的反响。20 日以后，《消息》从《太平洋报》上彻底消失，亦可认为俱进会活动走到终点，《太平洋报》自身也由于资金问题，于 9 月末停刊。

三、小结

　　如上，新剧俱进会作为辛亥革命后最早成立的新剧界之统合机

　　① 消息全文如下：

　　新戏开演　流天影新剧社邀集客串数十人，演习《社会钟》一剧，兹已习熟，于阴历八月十一日晚六时在圆明园路开演，届时必有可观也。兹探得登场人名如下：黄喃喃、徐半梅、陈警警、金鼎、王家民、罗漫士、欧阳予倩、吴惠仁、马绛士、陆镜若、劳子慰、熊天声、刘二我、张雪林、童讽讽、冯懊侬、吴嚣嚣、王亚民。

　　② 朱双云. 1914. 新剧史. 上海：新剧小说社，春秋：27.

　　③ 朱双云. 1914. 新剧史. 上海：新剧小说社，春秋：27.

构,围绕新剧的现状、面临的课题和发展方向展开了具体的讨论。
虽然设立培养新剧人才的新剧讲习所、建立新剧剧场、发行新剧杂
志等构想仅为"纸上谈兵",并未最终实现,但可以说俱进会的讨论
为此后成立的新剧公会以及新剧繁荣期的到来做了理论上的准备。
新剧公会不但继承了俱进会的宗旨,其主要成员同样来自俱进会时
代的主要职员。[①]

俱进会成立以来,资金问题始终是讨论的中心之一,然而此问
题不仅没有解决,还成为导致俱进会终止活动的最主要原因。此时,
以任天知领导的进化团在新新舞台的演出失败为代表,随着社会上
革命热情的减退,依靠革命扩大了影响力的新剧界面临着寻找其他
发展路径的难题。与此相对,新剧公会虽也曾标榜"新剧在今日为
幼稚时代,举凡学术营业,俱为完全发达,其必待研究而使得进步
也明矣。然既无师承,又无势力,其研究之道必待联合也明矣"[②],
并成功组织了"六大剧团联合演剧",最终却由于内部的党派对立而
解散。新剧俱进会和新剧公会如昙花一现,如实地反映了新剧界之
混乱不安的一面。

表3-4 《太平洋报》刊载《新剧俱进会消息》一览(共62篇)

日期(1912年)	标题
7月1日—10日	新剧俱进会第一二次谈话会及发起人成立会记事
7月11日—15日	新剧俱进会第一次订定简章
7月16日—20日、22日—25日	晋仙致汉强君书
7月26日	本会最近大事记
7月27日—28日	七月二十二日开会之情形
7月29日—30日	叶太空报告宁波新剧情形

① 前揭《新剧公会成立记事》刊登了赞成员204人和主要职员9人的名单。和俱进会的
成员相比,因为1914年新剧正处于繁荣期,演员队伍不断壮大,所以新剧公会的赞成人数大
幅度增加,然而主要负责人:正理事—汪洋、副理事—许啸天、艺术主任—陆镜若、编撰主
任—徐半梅、会计主任—王汉强(王汉祥)、文牍主任—林孟鸣、庶务主任—陶天演、交际主
任—王无恐、评议主任—冯叔鸾等,和俱进会时代基本一致。
② 晓峰. 1914. 新剧公会成立记事. 新剧杂志, 1:6.

<div align="right">续表</div>

日期（1912年）	标题
7月31日、8月4日	七月二十九日常会之情形
8月1日、5日	本会附属新剧讲习所征集同志意见
8月6日—9日、11日—14日、17日	晋仙对于本会附属讲习所之意见
8月10日	本会公请名誉赞成员入会公启
8月16日	十四日全体职员会议并欢迎新入会员情形
8月18日	最近外埠之情形
8月20日—26日、28日、30日—31日	新旧剧比较谈
9月11、13、14、17、18日	欧美剧坛　德法剧坛近事
9月19日—20日	本会最近之好消息

第四章　新潮演剧剧人剧团之交流

　　本书第二章和第三章分别以作品论和艺术论的形式，从剧本的翻译改编、表演艺术、剧场建设等层面，探讨了中日两国新潮演剧的跨文化编演和互动。第四章聚焦活跃在中日两国之间的剧团（春柳社、开明社）和剧人（李叔同、陆镜若、任天知、徐半梅），追溯他们逗留日本的经历、与日本戏剧界的往来、在日本的演出活动等，探究这些经历与他们的戏剧生涯之间的关系。

第一节　春柳社、民众戏剧社和日本的新潮演剧

一、春柳社和日本的新潮演剧

（一）李叔同和前期文艺协会

图 4-1　李叔同东京美术学校毕业自画像　　图 4-2　李叔同扮演的茶花女

笔者在导论中已经介绍过，日本的新剧运动旨在把以易卜生为代表的欧洲现实主义戏剧引入日本并发展日本原创的现实主义戏剧。与歌舞伎、新派剧等商业戏剧不同，新剧基本采用非营利的模式，追求艺术至上。春柳社在东京的创立与日本的新剧运动也有较深的关联，本节在梳理以往研究的同时，亦结合新发现的资料做一些补充。

1906 年 2 月 17 日在"芝·红叶馆"成立的"文艺协会"揭开了日本新剧运动的序幕。"文艺协会设立之趣意"表明协会的设立目的在于"应对新兴的国运，谋求刷新我国文学、美术、演艺，以资当代文化"①。而成立大会的发言中还有更进一步的阐释："在秩序整齐、国运振兴之当下，我国文艺界却维持着旧时之态。足以代表新日本之文明的艺术尚未崛起，而旧日本之美术、演艺等尚未萎靡，保存之急和刷新之急迫在眉睫，而其功尚未显现。"②也就是说，文艺协会的设立意图在于保存和刷新日本的传统文学艺术。为此，"协会规章"③第二条里提出了具体方法：

　　第二条　为达本会目的，采取如下手段
　　　　一、发行杂志
　　　以《早稻田文学》充之。
　　　　二、文艺讲演
　　　讲习会、朗读、文学讲演、哲学讲演、宗教讲演、美术讲演、教育讲演、风俗研究
　　　　三、演艺刷新
　　　雅剧、新社会剧试演、新曲试奏、新话术试演
　　　　四、旧演艺研究
　　　俗曲研究、舞蹈研究、能乐研究、歌舞伎研究、洋乐研究、洋剧研究、雅乐研究、讲谈落语研究

① 文芸協会設立の趣意附会員募集. 1906. 早稲田文学, 3.
② 文芸協会記事·発会式·大隈会頭演説の稿. 1906. 早稲田文学, 3.
③ 文芸協会規則. 1906. 早稲田文学, 3.

　　五、作为涉及以上诸方面之社交机构，成立俱乐部

　　六、建设艺术馆

　　七、兴建演艺学校

　　八、撰写文艺保护草案

春柳社稍晚于文艺协会几个月成立，成立时也发表了《春柳社文艺研究会简章》[①]和《春柳社演艺部专章》[②]。

春柳社文艺研究会简章

　　本社以研究文艺为的。凡词章、书画、音乐、剧曲等皆隶焉。

　　本社每岁春秋开大会二次，或展览书画，或演奏乐剧。又定期刊行杂志，随时刊行小说脚本、绘叶书之类。（办法另有专章。）

　　凡同志愿入社研究文艺者为社员。（应任之事务及按月应缴之会费，另有专章。）

　　其有赞成本社宗旨者，公推为名誉赞成员（无会费）。

　　无论社员与名誉赞成员，凡本社所出之印刷物，皆于发行时呈赠一份，不取价资。

以往研究大多引用《大公报》（1907 年 5 月 10 日）刊登的文章，而 4 月 22 日的《时报》已经刊登过该简章，且文末还附有发起人、赞助人名单：

发起人　　　　李哀　曾延年

名誉赞成员　　日本伯爵宗重望　留东学生副总监督王克敏　留东
　　　　　　　陆军学生监督李士锐　学部右侍郎达寿　学部左丞
　　　　　　　乔树楠　学部主事彭祖龄　陆军部军学司监督罗泽
　　　　　　　晫　法部右丞曾鉴　湖北候补道叶景葵　福建平和

① 春柳社文艺研究会简章. 1907-04-22. 时报. 另，《大公报》（1907 年 5 月 10 日）也刊登了简章和部分专章。

② 春柳社演艺部专章. 1907. 北新杂志, 30. //阿英. 1960. 晚清文学丛钞·小说戏曲研究卷. 北京：中华书局，635-638.

县知县谢刚国　山东候补道萧应椿　山东潍县知县
袁桐　陕西凤翔府知府尹昌龄　奉天东三省公报馆
总经理郝鹏　候选知府朱曜　山东候补道黄华　湖
北候补知县王焱　山东乐群学社社员崔麟台　山东
乐群学社社员朱是　山东乐群学社社员顾曜　日京
中国新女界杂志社社员燕斌　候选道李熙　广东候
补游击庄毅

从名单可知，春柳社的创办得到了日本和清朝的各路大小官员
的赞同和支持，他们是明治时代和清末民初戏曲改良的提倡者和支
持者，其中学部左丞乔树楠是提倡戏剧改良的清政府官员，在本书
第一章中出现过。"赞成员"宗重望（1867—1923），是日本对马府
中藩主宗重正之子，后成为对马藩主，甲午战争之际曾组织对马义
勇团。宗重望亦为贵族院议员，伯爵，擅长书法、篆刻、文人画，
曾任东京南画会会长，明治末期游访中国，与吴昌硕、陆廉夫等见
面并交流。李叔同在东京留学期间，与日本的文化人保持着广泛的
交往，参加汉诗结社"随鸥吟社"，发表诗作，由此也获得了宗重望
等人的支持。

再来看春柳社的专章：

春柳社演艺部专章

　　报章朝刊一言，夕成舆论。左右社会，为效迅矣。然与目
不识丁者接，而用以穷。济其穷者，有演说，有图画，有幻灯
（即近时流行影戏之一种）。第演说之事迹，有声无形；图画之
事迹，有形无声；兼兹二者，声应形成，社会靡然而向风，其
惟演戏欤！晚近号文明者，曰欧美，曰日本。欧美优伶，靡不
向学，博洽多闻，大儒愧弗及，日本新派优伶泰半学者，早稻
田大学文艺协会有演剧部，教师生徒，皆献技焉。夫优伶之学
行有如是，而国家所以礼遇之者亦至隆厚，如英王、美大统领
之于亨利阿文格。（氏英人，前年死，英王、美大统领皆致词吊
唁，葬遗骸于寺院。生时曾授文学博士与法律博士学位。）日本

西园寺侯之于中村芝翫辈（今年二月，西园寺侯宴名优芝翫辈十余人于官邸，一时传为佳话）。皆近事卓著者。吾国倡改良戏曲之说有年矣，若者负于赀，若者迷诸途，虽大吏提倡之，士夫维持之，其成效卒莫由睹。走辈不揣梼昧，创立演艺部，以研究学理，练习技能为的。艺界沉沉，曙鸡晓晓，勉旃同人，其各兴起！息霜诗曰："誓渡众生成佛果，为现歌台说法身。"愿吾同人共矢兹志也。专章若干则如右：

一、本社以研究各种文艺为的，创办伊始，骤难完备。兹先立演艺部，改良戏曲，为转移风气之一助。

二、演艺之大别有二：曰新派演艺（以言语动作感人为主，即今欧美所流行者）。曰旧派演艺（如吾国之昆曲、二黄、秦腔、杂调皆是）。本社以研究新派为主，以旧派为附属科（旧派脚本故有之词调，亦可择用其佳者，但场面、布景必须改良）。

三、本社无论演新戏、旧戏，皆宗旨正大，以开通智识、鼓舞精神为主。偶有助兴会之喜剧，亦必无伤大雅，始能排演。

四、舞台上所需之音乐、图画及一切装饰，必延专门名家者，平日指导，临时布置，事后评议，以匡所不逮。

五、本社创办伊始，除酿资助赈、助学外，惟本社特别会事（如纪念、恳亲、送别之类），可以演艺，用佐余兴。若他种团体有特别集会，嘱托本社演艺，亦可临时决议。至寻常冠婚庆贺琐事，本社员虽以个人资格，亦不得受人请托，滥演新戏，以蹈旧时恶习。

六、本社所出脚本，必屡经社员排演后，审定合格，始传习他人，出版发行。所有版权，当于学部、民政部禀明存案，严防翻刻。

七、入社者分三种：

甲、正社员。凡愿担任演艺事务，及有志练习者属之。

乙、协助社员。凡捐助本社经费，或任各职务者属之（凡正社员、协助员，本社均备有徽章。惟现在经费未充，所有徽章价值，乞各社员自给）。

丙、名誉赞成员。凡中外士人，赞成本社宗旨，扶持本社事务者属之。

八、本社临演艺之时，或有人愿扮脚色，与赞助其他各执事者，虽平日未入本社，但有社员绍介，本社即当以客员相待。赞助本社出版事业，无论翻译、撰述或承赠书画及写真等，有裨于本社之印刷物者，亦皆以客员相待，概不收会费。

九、应办之事，约分二类。

1. 演艺会。每年春秋开大会二次，此外或开特别会临时决议。（开会时，正社员、协助员皆佩徽章入场，另呈赠特别优待券二枚，以备家族观览。客员、名誉赞成员，各呈赠特别优待券一枚。）

2. 出版部。每年春秋刊行杂志二册（或每季一册，另有专章）。又，随时刊行小说、脚本、绘叶书各种。（凡正社员、协助员、客员、名誉赞成员，所有本社出版物，每种皆呈赠一份。）

十、无论社员、客员、名誉赞成员，于本社事务有特别劳绩者，本社公同商决，当认为优待员，敬赠特别勋章一枚，以答高义。更须公议，以本社印刷物若干，为相当之酬报（仅捐资者，不在此例）。

十一、正社员每月须出社费二元以下，三十钱以上（均于阳历每月初交本社会计处）。协助员愿按月捐助与否随意。

十二、春柳社事务所暂设于东京下谷区泡之端七轩町二十八番地钟声馆。若有寄信件者，请直达钟声馆，由本社编辑员李岸收受不误。

此专章已经同人公认，应各遵守。其有未能详审处，当随时商酌改定。

专章首先强调戏剧兼具声与形，在左右舆论、教育民众方面的积极作用远胜报章、演说、图画。其次指出欧美和日本的新派演员大半为博学多识者，并以"早稻田大学文艺协会有演剧部，教师生徒，皆献技焉"、日本西园寺侯设宴款待歌舞伎演员中村芝翫等为

例，提出应该重视戏曲、提高演员地位、推行戏剧改良，表明"誓渡众生成佛果，为现歌台说法身"的决心和觉悟。

从规章可知，春柳社发轫时并非单纯的戏剧团体，而是以"研究文艺"为目的的综合文艺组织，最先着手戏剧改良，以研究新派演艺为主，以保存旧派佳者为辅，计划举办演艺会、发行杂志。与文艺协会以文学、艺术、演艺的刷新和保存为目标、将工作重心放在戏剧改良上的宗旨及方法相同。[①]原因在于，简章和专章的起草人李叔同曾参加文艺协会。我们可以在 1907 年 1 月的《文艺协会会员名簿》中确认李叔同的名字以及当时的住址"下谷区池之端七轩二十八、钟声馆"、会员号"519"号[②]。文艺协会的设立旨趣和规章从 1906 年 3 月起连续刊载在《早稻田文学》上，自然也成为李叔同等人创立春柳社时参考的对象。正如剧评家伊原青青园所说："清国留学生中有一个文艺协会，叫作春柳社，以本国艺界改良之先导为目的，研究新旧戏曲。"[③]

（二）陆镜若与藤泽浅二郎的"东京俳优养成所"

图 4-3　东京留学时代的陆镜若　　图 4-4　陆镜若化装照

前文谈到过，春柳社能够在东京的本乡座等大剧场实现公演，

① 黄爱华（2001）指出两者宗旨相似，均以演艺为中心，且以新演艺为主，方法相似。
②"文芸協会会员名簿". 早稻田大学演剧博物館藏.
③ 伊原青々園. 1907. 清国人の学生剧. 早稻田文学，20：108.

离不开新派演员藤泽浅二郎的帮助和指导。春柳社上演《黑奴吁天录》前，日本《报知新闻》便刊登了预告："演员皆为留学生，总指挥藤泽浅二郎全权指导排练"（報知新聞，1907-05-28），《东京朝日新闻》："今明两日午后一点开始在本乡座举办清国留学生及美术学校学生等发起的春柳丁未演艺大会，剧目为《黑奴吁天录》五幕，脚本主任存吴氏，布景服装主任息霜氏，指导人藤泽浅二郎"（東京朝日新聞，1907-05-31）。演出结束后，《早稻田文学》刊载文章说："闭幕的时机和日本的壮士芝居完全一样。后来打听才知道，此剧团的成员几乎都看过日本的壮士芝居，且这次的排练由藤泽浅二郎指导。……据说他们排练多次，每周两次，以藤泽为指导，反复进行了二十多次练习。"[1]关于春柳社同人和藤泽的交往，日本学者滨一卫在《关于春柳社的黑奴吁天录》（《日本中国学会报》第5集）一文中有详细探讨。首先，春柳社创始人曾孝谷和藤泽是朋友。欧阳予倩说："他住在北平多年，会唱些京二黄，旧戏当然看得多，日本的新派戏他算接触得最早。他和新派名演员藤泽浅二郎是朋友，这回的茶花女，藤泽还到场指导。"[2]另外，曾孝谷和藤泽浅二郎的徒弟上山草人[3]于同一年即1906年进入东京美术学校学习，因此滨一卫推测对戏剧感兴趣的曾孝谷和上山氏结交的机会是很多的[4]。通过上山的介绍，曾孝谷认识了藤泽。也因此，后来加入春柳社的陆镜若又进入藤泽于1908年11月开办的"东京俳优养成所"学习。"那个时候，在我们当中读过不少剧本、还能谈些理论的要算是他。我和他一见面就成了最亲密的朋友，每天都要抽空到他住的地方去和他研究表演，研究化装，星期天不上课就和他作化装实习。那时藤泽浅二郎办了个俳优学校，镜若课余就在那儿学习，他也把学到

① 伊原青々園. 1907. 清国人の学生劇. 早稻田文学，20：113.

② 欧阳予倩. 1959. 自我演戏以来. 北京：中国戏剧出版社，8.

③ 上山草人（1884—1954），生于仙台，早稻田大学文学科中退，参加藤泽浅二郎的"东京俳优养成所"和坪内逍遥的文艺协会，后成立"近代剧协会"，演出歌德剧作《浮士德》等。1920年赴美，出演好莱坞电影等，回国后作为个性鲜明的男演员而受到瞩目。

④ 濱一衛. 1953. 春柳社の黒奴籲天録について. 日本中国学会报，5：118.

的东西告诉我。"①实际上，陆镜若在进入"东京俳优养成所"学习前，已经参加过 1908 年 5 月的新派剧公演。

> 眼下在东京座开演的《月魂》一剧，大结局中出现的士兵群里，从前日起出现了一位外国人。此人是现在寄宿于本乡区森川町一番地盖平馆支店的某大学文科生陆扶轩（二十三）。作为清国留学生，他对戏剧抱有浓厚兴趣，自 1900 年来我国留学就一直研究，认为戏剧和审美学、心理学关系密切，进入某大学后仍然专注于此，目的在于研究戏剧。……陆氏早前便认识藤泽浅二郎，此时请求允许登台表演。藤泽有感于陆氏平日之热心，立刻允诺。于是我们在东京座看到了这位外国人演员。陆氏表示明后年毕业后将回国振兴新派剧，并叹息本国的旧剧如何幼稚，如何没有戏剧价值，越来越远离时代。此次用心研究我国新剧，回国后可成为其主导者。如此热衷于戏剧，可谓极少见之留学生。②

在此次演出的前一年，藤泽浅二郎在《早稻田文学》上发表文章提到："想成为演员并充满热忱地表达志向的人，无论现在还是以前都差不多。……而最近想要成为演员的大多数人都拥有明确的为艺术献身的意识，可谓时代进步了。"③陆镜若正是这些做好准备"为艺术献身"的一人，他在《月魂》中虽然仅出演士兵这样的小角色，但作为外国留学生，能和日本的新派演员们同台演出，可谓第一人。据说陆镜若的同学也去剧场捧场，看到他出场，同学大呼"尼枯，尼枯"（"陆"的日语发音），"镜若大窘，下台后谓诸同学曰：'我不过扮一兵士，此如中国之家院龙套耳，岂有看戏而彩乃加于家院龙套者耶'"④，令人莞尔。

① 欧阳予倩. 1958. 回忆春柳//田汉, 等编. 中国话剧运动五十年史料集（第一辑）. 北京：中国戏剧出版社, 23.

② 清国人の新派俳優. 1908-05-18. 読売新聞.

③ 藤澤浅二郎. 1907. 俳優志望者及び大道具の話. 早稲田文学, 4：167.

④ 马二. 1915. 戏学讲义. 游戏杂志, 16：2.

本书第二章第四节提到,"东京俳优养成所"(1908 年 11 月—1911 年 12 月)课程科目繁多,分学理部和技艺部,小山内薰以近代剧研究为内容讲授"脚本概说""艺术概论""服装和装扮心理学",藤泽以《金色夜叉》(新派剧代表剧目)、《叶村年丸》为教科书讲授编剧术、舞蹈、歌舞伎研究等[①],内容涵盖日本传统戏剧、新派剧和西方戏剧。藤泽说:"养成所绝不是狭义地仅培养某一派或者专属新派的演员。希望大家明白,养成所培养的学员经过三年的学习后,具备同时胜任新剧和旧剧演出的能力。"[②]可见养成所以培养综合演剧人才为目标,不拘泥新派还是旧派。学校开办三年举行了三次试演会、三次剧场公演、一次毕业公演,小山内薰全程参与导演并翻译剧本,因此养成所虽为新派演员创办,但其"新剧"志向是非常明显的[③]。陆镜若在此学到的东西为其演剧生涯打下了良好基础,1912 年在新剧俱进会中提议创办"附属新剧讲习所"并起草详细章程时,这些经验亦成为最直接的参考。

(三) 陆镜若和坪内逍遥的演剧研究所

前文我们确认了春柳社的创办和章程直接受到前期文艺协会影响,1909 年 2 月,坪内逍遥对文艺协会进行改组,将工作重心放到戏剧革新上,并设立演剧研究所。逍遥这样陈述演剧研究所设立的旨趣:"文艺协会之所以要开设演剧研究所,并非一般认为的以培养演员为目的。藤泽以及川上的学校以培养演员为目的,而我们则是更广义的研究演剧的研究所。……即两年的培养只要能让学员知道何为脚本,何为剧,知道舞台相关的要领,了解戏剧和其他独立的综合艺术之间的差异就可以了。即所谓的演剧学的预科。"[④]逍遥指出,藤泽浅二郎的"东京俳优养成所"(1908 年)、川上贞奴的"帝国女优养成所"(1908 年)以培养演员为目的,而文艺协会演剧研

① 石沢秀二. 1964. 新劇の誕生. 東京：紀伊国屋書店.
② 東京俳優養成所第一回試演に就て. 1909. 演芸画報, 5：80-81.
③ 伊藤茂. 2005. 藤澤浅二郎と中国人留学生（春柳社）の交流の位置. 人文学部紀要（神戸学院大学）, 25.
④ 坪内逍遥. 1909. 演劇研究所について. 趣味, 4 (5)：24.

究所以让学员了解作为综合艺术的演剧的方方面面即可为目标。参加过"东京俳优养成所"的陆镜若，1911 年 5 月作为第二期生加入演剧研究所，在演剧研究所系统地学习了莎士比亚戏剧、易卜生戏剧，并参与文艺协会公演，在《哈姆雷特》《玩偶之家》《威尼斯商人》中担任配角。研究所对学生的要求如下：

一、本研究所学生以在我国剧坛兴起新艺术、刷新旧戏剧及演员身上的陋习、提高其社会地位为理想。

二、本研究所学生应始终以真挚严肃的态度对待艺术，警戒轻佻，以大成之道为毕生的研究目标。

三、本研究所学生应在地位、组织、精神方面，自觉地以成为我国戏剧机构领头人之责任自居自重。①

陆镜若把在这里学到的戏剧理论、舞台经验以及对待艺术真挚严肃的态度都带回了中国。欧阳予倩回忆："镜若倾心于新派，所以他对日本的歌舞伎并没有什么研究；及至进了文艺协会，对西洋的古典剧尤其是莎士比亚的戏发生了很大的兴趣。岛村抱月、松井须磨子演《复活》获得很大的成功，镜若看到这个戏，同时又读了一些易卜生的剧本，他便倾向于文艺协会的做法。回国以后，他很想搞莎士比亚，他也想演俄罗斯古典剧，他还想一步一步介绍现实主义的欧洲近代剧。"②"镜若每天都在西泠印社翻译剧本，我和绛士就在旁边下围棋。那时他译完的有托尔斯泰的《复活》、易卜生的《赫达·格卜拉》和两个莫里哀的喜剧，这些稿子，都不知道哪里去了。"③然而如前所述，国内的观众还不能欣赏这些戏剧，春柳社为了迎合观众，上演了很多弹词剧、红楼剧等通俗剧目，最终却还是每况愈下。但是不论营业如何不好，"镜若的态度从来没有表示过悲观。他告诉我们日本文艺协会解体的时候，坪内逍遥博士重病入医

① 田中荣三. 1964. 明治大正新剧史资料. 东京：演剧出版社，90.

② 欧阳予倩. 1958. 回忆春柳//田汉，等编. 中国话剧运动五十年史料集（第一辑）. 北京：中国戏剧出版社，35.

③ 欧阳予倩. 1959. 自我演戏以来. 北京：中国戏剧出版社，56.

院，有人劝他不要再搞剧团，坪内回答说："拿破仑也有失败。"当时镜若带着微笑说："不要着急，总有办法的。'"①可见文艺协会和坪内逍遥对他的影响不仅仅是戏剧知识和演剧经验的传授，更是精神层面的熏陶和塑造。

1914 年 9 月，《俳优杂志》第一号刊登了陆镜若的文章《伊蒲生之剧》②，开篇称："今吾国争言新剧矣。新剧者，实胎自外邦之德拉玛，故欲言新剧不可不一溯德拉玛之源流。而一察最近之趋势，更不可不知十九、二十两世纪之交，尚有莎士比亚之劲敌德拉玛，著作大家伊浦生其人之出现于西方也。"然后简述从希腊戏剧到莎士比亚戏剧的欧洲戏剧发展史，介绍"欧洲近代剧界最新倾向"，即《玩偶之家》《亡魂》《民众之敌》等易卜生 51 岁以后的作品。在列出剧作名和出版时间后又强调"以上诸作成为伊蒲生之社会剧，皆描写欧洲现代社会实象之名作。……虽其将来之势力如何，姑勿论要，其为剧界革命之健将，将破坏莎翁实力之爆裂弹，彼实为之导火线。呜呼，其文章魄力亦足以惊人传世已"，指明易卜生作品的意义，预言了社会问题剧的发展趋势。此文章由陆镜若口述，冯叔鸾记录，内容来自坪内逍遥演讲"《幽灵》的梗概"③。1908 年 2 月和 3 月，鲁迅在《湖南》二、三号发表的《摩罗诗力说》提及"伊孛生"及其作品《民众之敌》，被认为是最早向国内读者介绍易卜生的文章，而陆镜若的文章则可认为是最早的、较具体地介绍易卜生的文章。

陆镜若不仅要翻译剧本、参与演出，作为社长，还要管理春柳社事务，异常忙累。这种生活损害了他的健康，导致他年仅 29 岁便在上海去世，春柳社也随之解体。因此，除《家庭恩怨记》等后人整理的剧本留存至今外，在报章杂志上很少看到陆镜若的文章。笔

① 欧阳予倩. 1958. 回忆春柳//田汉，等编. 中国话剧运动五十年史料集（第一辑）. 北京：中国戏剧出版社，46.

② 镜若口述、叔鸾达旨. 1914. 伊蒲生之剧. 俳优杂志，1：1.

③ 魏名婕. 2012. 论日本新剧运动对陆镜若的影响. 戏剧艺术，4：67. 该演讲刊载于《易卜生研究》（坪内逍遥著、河竹繁俊编. 1948. 大河内书店）。

者另找到一篇陆镜若亲自执笔的珍贵作品《剧谈》。

图 4-5　喜剧《怕怕怕》广告

1910 年 8 月 24 日至 27 日，商学界同人为须才学堂筹集经费，在张园安垲第举行公演。演出内容如《申报》广告所示，以京剧为主，并安排了喜剧《怕怕怕》。镜若此时恰逢暑假回国，观看演出后写下剧评。剧评记录喜剧演到一半，有无赖少年滋事，观众一哄而散。就此，镜若提出对喜剧的看法：

> 喜剧之难演，固甚于悲剧。盖趣味滑稽则往往失其道德的价值，而自趋于陋劣。若求高尚，则又苦干燥乏味，既不能引动座客，且亦不得称为喜剧。日本自有新剧已二十余年，至近顷二三年内始有正当喜剧，然尚袭西洋脚本居多，其自编者寥寥也。大抵喜剧之要旨须于自然中利用人间不调和之感情形容人生滑稽的事实，不伤道德，无害风纪，而能令人捧腹绝倒者，始可谓真喜剧。若仅以惧内等无谓之俗世排成脚本即称为新奇喜剧，则新剧之价值尽失，正改良戏剧之大阻力也。①

他认为仅仅以"惧内"即怕老婆等无趣之俗事作为笑料编出的

① 镜若. 1910-08-29. 剧谈. 时报，(9).

喜剧，并非真喜剧。那么"于自然中利用人间不调和之感情形容人生滑稽的事实，不伤道德，无害风纪，而能令人捧腹绝倒者"的真喜剧是什么呢？那就是他在演剧研究所学到的，后来也尝试翻译过的以莫里哀为代表的喜剧。遗憾的是，他的译作并未流传下来。

二、民众戏剧社和日本的自由剧场运动

自由剧场运动作为一场戏剧革新运动兴起于 19 世纪末的欧洲，在对浪漫派以来戏剧的堕落进行反思的同时，与文学运动中的自然主义相结合，追求剧本的回归以及戏剧对近代精神的反映，易卜生、斯特林堡等大师中期作品的影响较大。1887 年，安图昂首先在法国巴黎设立自由剧场，1889 年德国自由舞台、1891 年英国独立剧场、1898 年莫斯科艺术剧院相继设立。日本则在 1909 年，由小山内薰（1881—1928）和二代市川左团次（1880—1940）设立自由剧场。自由剧场"作为会员组织的团体，观众即会员和演出赞助人，主要演员均为专业演员，并忠实地试演适应新时代的剧本，为新兴剧本和新兴戏剧开辟一条小径"[①]，实践了小山内薰"非营利""使专业演员成为业余演员""忠实地演出新兴剧本"的戏剧主张。1909 年前后，春柳社的创始人正好在东京留学，然而例如在欧阳予倩的回忆录中，并未看到自由剧场的相关记录，只有当时已经回国的徐半梅在 1957 年出版的回忆录中谈到自由剧场。春柳社成员未曾关注自由剧场戏剧的原因不得而知，而自由剧场对中国戏剧人的影响却在十年后，即民众戏剧社的《戏剧》杂志中体现出来。

（一）民众戏剧社与《戏剧》

民众戏剧社于 1921 年 1 月在上海创立，新文化运动领军人物沈雁冰（1896—1981）、郑振铎（1898—1958）、文明戏演员熊佛西（1900—1965）、陈大悲（1887—1944）、欧阳予倩（1889—1962）、汪仲贤（1888—1937）、徐半梅（1880—1961）等 13 人为发起人。沈雁冰受该组织实际负责人汪仲贤委托，给剧社取名。"我想到当时

① 自由劇場規約. 1909. スバル, 5.

罗曼·罗兰在法国倡导的'民众戏院'，就说竟用'民众戏剧社'这个名字罢。"①汪仲贤本名效曾、艺名优游，自幼喜爱戏剧，1904 年在民立中学求学期间组织业余剧团"文友会"，开始戏剧演出，曾加入开明演剧会、进化团、新民社、笑舞台等文明戏剧团，见证并参与了文明新剧发展的整个过程。从这个经验出发，1921 年 1 月 26 日至 27 日，汪仲贤在《时事新报》上发表《营业性质的剧团为何不能创造真新剧》，主张要创造真正的新剧必须采取非营业的方针，仿效西方的业余戏剧和日本的素人演剧，创立非营业性质的独立剧团。民众戏剧社正是他实践这个主张的结果。设立宗旨刊登在民众戏剧社发行的机关杂志《戏剧》创刊号上：

> 萧伯纳曾说："戏场是宣传主义的地方。"这句话虽然不能一定是，但我们至少可以说一句：当看戏是消闲的时代现在已经过去了，戏院在现代社会中确是占着重要的地位，是推动社会使（之）前进的一个轮子，又是搜寻社会病根的 X 光镜；他又是一块正直无私的反射镜；一国人民程度的高低，也赤裸裸地在这面大镜子里反照出来，不得一毫遁形。

> 这种样的戏院正是中国目前所未曾有，而我们不量能力薄弱，想努力创造的。

> 我们知道，法国在 19 世纪初就有一个恩塔纳（Antoive）建立了一个自由戏院，尽力做宣传艺术戏剧的运动，到底造成了法国的现代剧。英国在 19 世纪末 20 世纪初的戏剧家也都尽力宣传英国的自由戏院的运动，到底也建立了英国现代剧。自由戏院是要拿艺术化的戏剧表现人类高尚的理想，和营业性质的戏院消闲主义的戏剧很有过一番冲突：初时虽只有一小部分的听客，但至终把一般人的艺术观念提高。我们翻开各国的近代戏剧史，到处都见有这种的自由戏院运动，很勇猛而有成绩。

> 这种样子的运动，中国未曾有过，而是目前所急需的；我们现在所要实行宣传的，就是这个运动了。我们因为目前尚没

① 茅盾. 1981. 我走过的道路. 北京：人民文学出版社，203.

有恩塔纳那样的能力，不能立刻建立一个自由戏院，我们只可勉强追随英国诸戏剧家的后尘，先来做文字的宣传，所以我们将先出一种月刊，名为《戏剧》，借以发表我们的主张，介绍西洋的学说，并且想国人讨论，同道君子如赞成我们的宗旨，肯惠然赐教，我们是非常地欢迎！①

　　民众戏剧社的宗旨继承了五四新文化运动的精神，提出发展独立的戏剧并以此作为变革社会的武器。与此同时，宗旨还反映了发起人意图将正在世界范围内兴起的"自由剧场运动"引入中国的想法。创刊号刊登的首篇文章是沈泽民的《民众戏院的意义和目的》，介绍罗曼·罗兰的"民众剧论"，强调新的戏剧应该具备娱乐性、成为劳动力再生的源泉、富于知性。但正如濑户宏所指出的："自由剧场运动被民众戏剧社视为范本，而自由剧场却是以少数知识精英作为对象的非商业戏剧运动场所，其创始人并未主张马上创作出适宜普通民众的戏剧，而罗兰的《民众剧论》对自由剧场也没有任何提及。实际上，安图昂的自由剧场和罗兰的民众戏剧是相互对立的。"②发起人并未意识到两者间的矛盾，认为自由剧场的戏剧就是民众戏剧，《戏剧》杂志刊登的文章也以自由剧场和民众戏剧两者为主。

　　《戏剧》杂志创刊于 1921 年 5 月，到同年 10 月由上海民众戏剧社发行六期，后因销路不好等原因中断，1922 年 1 月转移至北京，到同年 4 月由新中华戏剧协社发行四期，共十期。《戏剧》杂志因为系统地介绍欧洲现实主义戏剧的理念，在中国戏剧史上得到很高的评价。同人们一方面批判传统戏剧和文明新剧，一方面为建设"真新剧"奠定理论基础。蒲伯英（1875—1934）在《戏剧要如何适应国情》中，认为旧剧只会助长社会的病态；陈大悲在《戏剧指导社会社会指导戏剧》中，指出以往的新剧不过是旧社会开出的花和结出的果实，批判文明新剧为"假新剧"。中国话剧的奠基人之一洪深（1894—1955）曾将《戏剧》的贡献归纳为以下几点：

① 民众戏剧协社. 1921. 民众戏剧社宣言. 戏剧, 1（1）: 95.

② [日]濑户宏. 2015. 中国话剧成立史研究. 陈凌虹，译. 厦门：厦门大学出版社, 208.

第一，娱乐的重视；即是戏剧教导观众而外，给观众以正当的娱乐，也是基本要求之一。

第二，他们主张有"舞台上的戏剧"；即是，仅有些"纸面上的戏剧"，艺术的工作，是还没有完成的。

第三，他们以为当时已经译成的西洋剧不能适用而主张改译或自己创作。

第四，他们主张剧场建筑和前后台的管理与组织的改善。

第五，他们主张戏剧的从业员，以演出进步的戏，来增进伶界在社会上所处的地位。

第六，他们主张用非职业的戏剧，来改革商业戏剧的弊病。①

这六个方面实际上是从剧本、表演和演出提出真新剧的内涵：正当的娱乐性、可供舞台实践、重译或创作新剧本、有效管理演出和剧场、提高演员的地位，以及最重要的一点即倡导非职业的戏剧。

（二）徐半梅译介的小山内薰"自由剧场论"

民众戏剧社《戏剧》杂志和日本自由剧场运动的关系尚未得到研究界的关注，前引洪深《中国新文学大系　戏剧集》的"导言"，话剧史的代表著作《中国现代戏剧史稿》（陈白尘、董健主编，中国戏剧出版社，1989 年）、《中国话剧通史》（葛一虹主编，文化艺术出版社，1990 年）等均未提及。濑户宏《民众戏剧社〈戏剧〉和自由剧场运动》②最早关注到二者的关系，本文在此基础上将进一步分析其内容和意义。据笔者调查，《戏剧》上刊登的翻译自日文的文章有以下一些：

① 洪深. 1935. 导言//赵家璧，主编，洪深，编选. 中国新文学大系·戏剧集. 上海：上海良友图书印刷公司，27-31.

② [日]濑户宏. 2015. 中国话剧成立史研究. 陈凌虹，译. 厦门：厦门大学出版社，203-219.

表 4-1　《戏剧》刊登文章及日文原文

卷号	《戏剧》刊登文章	日文原作
第 1 卷第 1 号	周学溥《英国近代剧之消长》	舟橋雄「英国に於ける近代劇の消長」 『新文芸』1921 年
	徐半梅《无形剧场》	小山内薫「グラインの「独立劇場」」前半 『歌舞伎』1909 年 4 月
	徐半梅《古拉英的独立剧场》	小山内薫「グラインの「独立劇場」」後半同上
	徐半梅《演剧协会》	小山内薫「ステイジソサイエティ」 『歌舞伎』1909 年 5 月
第 1 卷第 2 号	徐半梅《一封谈"无形剧场"的信》	小山内薫「俳優 D 君へ」 『演芸画報』1909 年 1 月
	徐半梅《英国爱白二氏的合同演剧》	小山内薫「エドレン・バアカア合名演劇」 『新小説』1908 年 12 月―1909 年 1 月
第 1 卷第 3 号	徐半梅《剧场总理剧本主任和舞台监督》	ハーゲマン『舞台芸術――演劇の実際と理論』（新関三良訳、内田老鶴圃、1920 年）
第 1 卷第 4 号	徐半梅《德国的自由剧场》	小山内薫「ドイツの自由劇場」 『歌舞伎』1910 年 4 月
第 1 卷第 5 号	徐半梅《莎翁剧之疑问》	長谷川天渓「沙翁に就ての疑問」 『太陽』1912 年 1 月
	徐半梅《日本自由剧场第一次试演谈》	小山内薫「『ボルクマン』の試演について」 『歌舞伎』1909 年 12 月
	徐半梅《大久保荣一封调查名剧的信》	小山内薫「大久保医学士の手紙」

续表

	《戏剧》刊登文章	日文原作
第 2 卷第 1 号	徐半梅《舞台监督术的本质》（第 2 卷第 1-2 号）	ハーゲマン『舞台芸術——演劇の実際と理論』（新関三良訳、内田老鶴圃、1920 年）
	徐半梅《先得新土地》	小山内薫「まず新しき土地を得よ」『演芸画報』1909 年 4 月
	周建侯等《近代剧大观》（第 2 卷第 1-4 号）	宮森麻太郎『近代劇大観』（玄文社、1921 年、イプセンの項）

图 4-6　小山内薰

图 4-7　徐半梅

　　这些文章与试图在中国开展自由剧场运动的民众戏剧社宗旨相呼应，介绍世界各国的自由剧场运动。其中，有日本留学经验、精通日文的徐半梅从《戏剧》第 1 卷第 1 号到第 2 卷第 2 号连续发表多篇文章①，介绍英国的独立剧院、舞台协会，德国的自由剧院，以及日本的自由剧场，这些文章均译自小山内薰于 1909—1912 年发表在《歌舞伎》《演艺画报》等戏剧杂志上的文章。徐采用编译手法，例如在《无形剧场》中，将小山内薰写"首先，各位坐电车到木挽

① 其他如第 1 卷第 4 号《两种态度》、第 1 卷第 5 号《随便谈》栏目里《"幕"有什么用处》《新剧领袖问题》《舞台上的第三重要人物》等，应该也译自日文文章，待确认出处后再列入图表。

町站下，便可看见一个雄伟的建筑，这是歌舞伎座。如在久松町站下，则又可看到一宏伟建筑，这是明治座"[1]译为"诸君凡到中国的各大都会，各大商港，如京津沪汉等处，都可以瞧见一种极宏大的建筑物，叫作某某舞台，某某剧场"[2]。徐半梅在近现代中国的体育教育、话剧演出、小说创作、电影等领域均留下了不可磨灭的足迹。笔者将在本章第三节考察其留日经历和创作活动。他在回忆录里这样描述日本的自由剧场运动：

> 我在此时[1912年]，似乎受到了很大的感触，因为同时看到许多日本戏剧杂志，见日本的旧剧伶人都有所改进，如市川左团次吧，他毅然决然地演起新剧来了。他演的是易卜生的老年作品《仆克孟》。左团次由文人松居松叶氏的指导，到欧洲去参观了剧场回来，起初他想把祖传的明治座（剧场名）加以改革；但受了同人们的剧烈反对才另换方向，与文人小山内薰氏组织自由剧场，打算每年演这么一二回新剧。这《仆克孟》，便是第一回。[3]

徐半梅身处上海，依然通过《歌舞伎》《演艺画报》《新小说》等能够获取的日文杂志了解日本文艺界、戏剧界动向。另外，1919年7月，为开设江苏省南通伶工学校做准备，徐半梅和欧阳予倩专程赴日考察，拜访左团次和小山内薰，参观帝国剧场，向女演员丹稻子打听日本培养演员的学校现状、新兴歌剧的情况，并"托她买许多关于戏剧的书"[4]。这些关于戏剧的书当中，亦有可能包含1912年11月出版的《自由剧场》，书中收录了小山内薰的自由剧场论，即刊登于《戏剧》上的徐半梅译作。

① 小山内薰．1909．グラインの「独立劇場」．歌舞伎，4：22．（原文为"まず諸君が電車に乗って、木挽町という停留場でお降りになると、立派な建物がある。あれは歌舞伎座とかいう劇場だ。また久松町という停留場でお降りになると、そこにも又宏大な建物がある。これも明治座とかいう劇場だそうである。"）

② 徐半梅．1921．无形剧场．戏剧，1（1）：32．

③ 徐半梅．1957．话剧创始期回忆录．北京：中国戏剧出版社，50．

④ 徐半梅．1957．话剧创始期回忆录．北京：中国戏剧出版社，104．

　　如前所述，民众戏剧社同人认为文明新剧等商业戏剧是"伪新剧"，为了创造"真新剧"，必须提倡"爱美剧"。主要成员之一的陈大悲于 1921 年 4 月 20 日—9 月 4 日在《晨报副镌》上连载《爱美的戏剧》，引起广泛关注，翌年 3 月出版单行本。"爱美"是 amateur 的音译词，他关于"爱美的戏剧"的想法主要参考了三本美国的戏剧专著：谢尔登·切尼《戏剧新运动》（Sheldon Cheney, *The New Movement in the Theater*, 1914）、爱默生·泰勒《业余爱好者的实用舞台指导》（Emerson Taylor, *Practical Stage Directing for Amateurs*, 1916）、威廉·利昂·菲尔普斯《二十世纪的戏剧》（William Lyon Phelps, *The Twentieth Century Cheater*, 1920），虽然自由剧场运动、民众艺术运动、爱美剧运动在欧美属于不同类型的戏剧运动，也有着各自不同的主张，然而在民众戏剧社同人眼中，它们无疑都是"真新剧"，所以只要是对于创造"真新剧"有用的理论，他们都不遗余力地加以介绍和宣传。

　　小山内薰的自由剧场第一次试演于 1909 年 11 月在有乐座举行，上演易卜生著、森鸥外译《约翰·盖勃吕尔·博克曼》（*John Gabriel Borkman*），到 1919 年 9 月的十年间，自由剧场共举行九次公演，将高尔基《在底层》、契诃夫《犬》、霍普特曼《孤独的人》、梅特林克《圣安东的奇迹》等十部翻译剧介绍到日本，并推出了《生田川》（森鸥外）、《梦介与僧》（吉井勇）、《第一个早晨》（秋田雨雀）等六部创作剧。由于自由剧场高度重视剧本的翻译和创作，有学者认为"从整体上看，与其说是戏剧运动，不如说是文学运动"[①]。

　　民众戏剧社创立当初，确有设立演剧实行部的构想，但未能付诸实践。上海最早成立的爱美剧团体"上海实验剧社"[②]曾于 1923 年 10 月底到 12 月初排演徐半梅翻译并刊登在《戏剧》第 1 卷第 2、3 号的剧作《工厂主》。该剧为日本作家久米正雄（1891—1952）创

① 大笹吉雄. 1985. 日本現代演劇史 明治·大正篇. 東京：白水社，105.

② 关于爱美剧运动和上海实验剧社的情况，请参看本书附录论文《上海爱美剧团之先声——上海实验剧社》。

作的四幕社会问题剧[①]，讲述富有同情心和理想主义的工厂主与充满反抗精神的工头以及成为两者间牺牲品的女工之间的情感纠葛，是一部典型的揭露社会矛盾、针砭时弊、引人思考的社会问题剧。徐半梅亲自担任导演，后因"重要演员中近忽有二人患病致不能继续排练"[②]，最终未能公演。

> 半梅按：这剧本既不是创作，又不是翻译，只好称他改作罢。这本剧的原名是《三浦制丝工厂主》，原著是日本帝国剧场的久米正雄氏，此人就是组织"自由剧场"的小山内薰氏的门弟子；三年前鄙人与欧阳予倩君参观该剧场内部，并调查该剧场附属的女优学校时，久米氏也曾很热心地引导我们，并且不厌不倦地讲解的；所以晓得他是个戏剧上很有学问经验的人。……此刻我把他改作，务求适合中国舞台，适合中国情形，不过原意是打算不使他失掉的。究竟能否适合中国式，能否不失原意，那是我也不敢自信！[③]

1919 年参观帝国剧场时，徐半梅和久米有过直接的交流。翻译时为适应国情，人物和背景悉数换为中国式，实际排演时，又做改编。该剧在实验剧社未能公演，实属遗憾，但据《申报》报道可知，在 1921 年 12 月 19 日举行的国语专修学校"第二届同乐会"[④]，以及 1923 年 10 月 13 日上海美术专门学校纪念双十节的活动中[⑤]，《工厂主》已被搬上舞台。由此可见《戏剧》杂志在民国时期"爱美剧"

① 久米正雄. 1919. 三浦製糸工場主. 中央公論, 8. 1920 年 2 月首演于帝国剧场。

② 实验社改排"良心"剧. 1923-12-09. 申报,（18）。

③ 徐半梅. 1921. 工厂主. 戏剧. 1（2）: 1。

④《国语专修学校第二界同乐会纪》（申报, 1921 年 12 月 19 日）记载："专修科男女学员及男女教职员等表演者，如京音大鼓、钢琴独奏、独唱、魔术、跳舞、催眠术、旅语、趣剧、余兴等，六时散会。夜七时起，为该校校友会演艺，除正剧《工厂主》（见中华书局出版《戏剧》杂志第二、三号）外，尚有儿童舞、粤曲、滑稽舞、滑稽算术、双簧、难兄弟、魔术等，均有精神，散会已十一时矣。"

⑤《美专今晚演新剧》（申报, 1923 年 10 月 13 日）记载："斜桥美术专门学校校友会于国庆日举行常年大会，并于晚间开游艺会。该会剧团因当夜布景迟到，时间局促，新剧《工厂主》未及排演，特改期于今晚六时举行，无需入场券云。"

运动中的影响力，亦可知"民众戏剧社自身虽然缺乏演剧的实践，但在它的倡导下，北方以北京为中心，南方以上海为中心，'爱美剧'热潮波及全国"[①]。

三、小结

本节所探讨的东京俳优养成所、文艺协会及其附属演剧研究所和春柳社、自由剧场和民众戏剧社，都是在两国近现代戏剧革新运动中留下重要足迹的新潮演剧的组织和团体。虽然先行一步的日本戏剧成为中国戏剧人的参考和借鉴对象，但两者在发展进程中都遭遇过相似的难题，例如如何处理追求艺术和保证盈利之间的矛盾、如何权衡男旦的存废并起用女演员等。在克服和解决这些问题的过程中，土方与志和小山内薰于 1924 年 6 月 13 日在东京开设新剧的常设剧场——筑地小剧场，上海戏剧协社于 1924 年 5 月 4 日在上海成功上演王尔德（Oscar Wilde，1854—1900）剧作——《少奶奶的扇子》（*Lady Windermere's Fan*），昭示着西方"近代剧"进入中日两国后生根发芽并结出了绚丽的花朵。

第二节　任天知的戏剧活动和京都的新派剧

春柳社创立的 1906 年前后，日本新派剧在东京迎来被称为"本乡座时代"的繁荣时期，当时的一些经典剧目，如《不如归》《云之响》《潮》《热泪》等家庭社会剧，被留学生们翻译成中文并带回上海演出，成为国内新剧界发展的重要推动力之一。因此，提到文明戏和日本的关系，研究者们总是把目光投向东京，而本节则根据新发现的资料，寻找文明新剧创始人任天知（1870[②]—1927）与京都的渊源，进而探讨其旅日经历与戏剧活动之间的联系。

① 葛一虹. 1990. 中国话剧通史. 北京：文化艺术出版社, 54.
② 《民立报》刊登的"进化团人物志"（1911 年 8 月 5 日）中提到"任文毅年纪四十一岁"。该资料最早在桑兵（2006）中被提及。

一、关于任天知的来历

活跃于清末民初的新剧家，大部分人的经历至今依旧扑朔迷离。原因在于这些新剧家们本是一群和戏剧无关的鼓吹革命的"志士"，为逃避封建政府的迫害，很少公开自己的真实姓名和来历。而组织剧团后，他们一方面为宣传革命而演剧，另一方面也依靠演剧维持生计，故意夸大和渲染自己的经历也是眩惑观众、吸引眼球的手段之一。任天知正是这样一个极其典型的人物。

以往的研究①主要依据朱双云《新剧史》（新剧小说社，1914 年）、《鞠部丛刊》（上海交通图书馆，1918 年）等同时代资料以及朱双云《初期职业话剧史料》（重庆独立出版社，1942 年）、欧阳予倩《谈文明戏》（《中国话剧运动五十年史料集（第一辑）》，中国戏剧出版社，1958 年）、《自我演戏以来》（中国戏剧出版社，1959 年）、徐半梅《话剧创始期回忆录》（中国戏剧出版社，1957 年）等回忆录了解任天知生平。

> 《新剧史》"天知本纪"
> 天知世满洲而籍于台湾者也。为剧多慷慨激昂之作，盖愤世深矣。以天知派闻于世，剧人多出其门下。
> 《鞠部丛刊》"俳优轶事·新剧家现形记"
> 任天知原名文仪，长白山人，新剧界之唯一法螺家。初至沪在光绪末年，自言为孝钦后那拿氏私生子。（中略）继入日籍，名藤堂调梅，岁庚戌创进化团，广收门徒，号天知派，游于长江一带，势力颇厚。
> 《初期职业话剧史料》"轫始职业话剧的进化团"
> 天知的家世，人言人殊，或说他是台湾人，或说他是满洲人，而他自己又宣传他是西太后的私生子，据我个人观察，大概是北方人，曾经到过日本，也许入过日本籍，故他有时也名

① 日本方面的研究有：滨一卫（1953）；中村忠行（1956—1957）；濑户宏（2015）等。中方研究主要有：陈白尘、董健（1989）；葛一虹（1997）；黄爱华（2001）等。

藤堂调梅。

从以上三份资料可知，关于任天知的出身和来历，存在各种传闻。而近年的研究，如桑兵《天地人生大舞台——京剧名伶田际云与清季的维新革命》（《学术月刊》第38卷5月号，2006年5月）、王凤霞《早期话剧：从革命戏到商业剧的艰难迈进——任天知辛亥、壬子年戏剧活动新考》（《浙江艺术职业学院学报》第7卷第2号，2009年6月）分别提供了刊登于《民立报》《申报》上的新资料。

> 《民立报·进化团人物志》1911年8月5日
> 首领任文毅年四十一岁，原籍北京镶黄旗，汉军二甲喇宝当佐领下，现隶□□□□台南市竹仔街丁字三十三番，原日本西京法政大学讲师。
> 《申报·新优任文毅之历史谭》1911年8月17日
> 任文毅，北京镶黄旗人，隶汉军二甲喇宝当佐领下，后迁居台湾入日本籍，易名藤堂调梅，曾任日本西京法政大学讲师。光绪三十一年来京师，探访局疑为党人而拘之，由日使馆保释。

除此以外，因任天知1905年曾在著名报人彭翼仲（1864—1921）[①]的报社担任过翻译，所以彭翼仲自传《彭翼仲五十年历史》中有一段任天知的自述，较为详细地反映了他的经历。

> 据云：本姓任，名文毅，北京汉军旗人。幼随义父山东人某赴镇江为商。义父之亲子渐长，积不相能。遂出奔。转徙至福建。值甲午（光绪二十年，1894年）台湾之役，投孔副将麾下，赴台防堵。割台之后，无力内渡。照《约》，二年后应入日本籍，遂为□□□台南人。因其善操京语，聘至西京，为清语

① 彭翼仲，名诒孙，号翼仲，别号子嘉，出生于江苏苏州一高官之家。经科举考试做官，义和团事件后放弃官职，投身新闻事业。以社会改良和民众启蒙为宗旨，在北京创办《启蒙画报》（1902年6月）、《京话日报》（1904年8月）、《中华报》（1904年12月）三大报纸，其中最有影响力的当属《京话日报》。1906年9月29日，清政府以"妄议朝政、捏造谣言、附和匪党、肆为论说"之罪名查封《京话日报》，彭翼仲则被流放新疆十年。《京话日报》后又复刊，于1922年停刊。（方汉奇，1981；姜纬堂，1996）

学校教员，入赘于藤堂氏。日俗：赘婿可以承嗣。因姓藤堂。①

图 4-8　任天知

通过以上资料的相互映照，我们大概拨开了笼罩在任天知身世上的迷雾。然而，在考察中国新剧和日本的渊源时，任天知的旅日经历无疑具有相当重要的意义。而一直以来，学者们只是将任天知的戏剧活动和始于 1888 年的日本的壮士芝居、书生芝居，即早期新派剧的化装讲演和政治宣传的特征简单地联系在一起，提出了较为空泛的影响论。实际上，中国的新剧家留学或者逗留日本的时间大概在 1900 年至 1910 年间，而此时的日本新派剧已不是发轫之初的壮士芝居和书生芝居，而是进入最为繁盛的"本乡座时代"。因此，本文将进一步挖掘任天知的旅日经历，并关注同时代新派剧演出情况，探寻其旅日经历对于日后的戏剧活动产生了怎样的影响。

二、任天知和京都法政专门学校·东方语学校

上文引用的资料里提到任天知曾任日本"西京法政大学讲师""清语学校教员"。以此为线索进行调查，1900 年创立的"京都法政学校"逐渐浮现在我们眼前。

作为明治维新的一环，日本很早就致力于教育的近代化改革。

① 姜纬堂，彭望宁，彭望克，编. 1996. 维新志士、爱国报人彭翼仲. 大连：大连出版社，120.

1869 年，京都设立 64 所小学，继承了幕末为止普遍存在的"寺小屋"，迈出初等教育近代化的第一步。与此相对，中高等教育一直由乡校、藩校、私塾、佛教各宗派的学问所、皇族的学习院负责，维新后经历各种曲折，终于在 1869 年 6 月迎来东京第一所大学的开设，京都也于同年 6 月设立第一所临时大学。1900 年，继承了西园寺公望（1849—1940）"私塾立命馆"（1869—1870）理念的中川小十郎（1866—1944）创立京都法政学校，即今天的立命馆大学前身。1903年，根据专门学校令，京都法政学校被改组为"私立京都法政专门学校"，并于同年 10 月设立东方语学校。《东方语学校设立之趣意》如是记述：

> 当今一世之众目均集于远东，列强之外交及贸易枢机亦联于远东之局面。欲立我国邦则在此间。（中略）则精通彼我之言语文字，以此自由传达我之思想，完全厘清彼之所思，实为急务。东方语学之研究在此，见邦人之颇为急务，本校之设立全非偶然。[①]

可见，东方语学校设立的目的即在于为 19 世纪末至 20 世纪初日本帝国的海外扩张做准备。该校开设清语科和露语科，学制为两年，每周授课 8 小时，其中 6 小时学习语言，2 小时学习近代史、地方志、殖民政策等。第一期招收学生 50 名，担任清语科讲师的正是任天知。关于他在东方语学校授课的情形，校刊《法政时论》上的一篇文章有具体描述：

> 京都法政专门学校内之东方语学校，于去年十月十日开校以来，盛况连连，目前有清语科学生五十名，露语科学生十名。其中清语科尤以崭新之教授法，待学生以恳切，讲师任文毅及花冈伊之助[作][②]两氏同临教室，两相协力，从事教授，力图

① 立命館百年史編纂委員会. 1999. 立命館百年史通史 1. 京都：立命館，213-214.
② 花冈伊之作是东方语学校清语科的专任讲师，曾担任陆军翻译以及日据时期"台湾总督府"翻译。1904 年 10 月，受"台湾总督府"之命游历中国大陆。

实力的开发和养成，其成绩颇为可观。据云近已于永观堂观枫会上举行会话演习，对其成绩，校内外均好评啧啧。①

东方语学校迅速将"甲午战后帝国主义的对外扩张的背景下，梦想着亚洲天地的青年们"②组织到了一起。我们可以根据《京都日出新闻》刊登的《清语教授之昨今》，了解任天知进入该校任课的前后经过。

京都之清国语教授，最初[1902 年]在柳马场押小路上町设置清语讲习所，雇入清国人任文毅，开始讲习。又昨三十六年[1903 年]十月开始，京都法政大学内设立东方语学校。任文毅受此教授之任。以该语学之大成为目的，至去年[1904 年]冬，兹又见东方书院之设立。于西阵和四条寺町两处开始授课，为入学者之便宜，鼓吹速成，一时迎来入学者。今年 3 月，马渊某于三条通设立清语学会，大大鼓吹速成，且招聘清国人郝廉增为教员。郝与东方语学校有关之花冈伊之作氏去年同伴而来，此人有在日学习之志。去年冬设立之东方书院位于西阵、四条寺町，因花冈及野村某经营，郝始在三处任教。（中略）清语讲习所之教师任文毅，其性情甚为无趣，社会上有种种传闻，过半突然回国，同讲习所失去担任教师，妨碍授课。据闻本月中，上述郝氏将接受邀请。（中略）另，法政大学内之东方语学校来月 11 日开始授课，期此校之大成矣。③

由上可知，任天知从 1902 年左右开始担任"东亚同文会京都支部"设立的清语讲习所讲师，并于 1903 年 10 月成为京都法政专门学校·东方语学校讲师。除他之外，清人郝廉增 1904 年 9 月在东方语学校的清语速成科、1904 年冬在东方书院、1905 年 3 月在清语学会历任讲师后，于 1905 年 9 月开始成为东方语学校专任讲师。郝廉

① 東方語学校の近況. 1903. 法政時論，4（1）.

② 国立教育研究所編. 1974. 日本近代教育百年史. 東京：教育研究振興会.

③ 清語教授の昨今. 1905-09-04. 京都日出新聞.

增之所以成为东方语学校专任讲师，当然是因为任天知突然辞职回国。从"其性情甚为无趣，社会上有种种传闻"这样的描述，亦可窥见任天知特立独行的个性。

那么，任天知何以突然辞职回国呢？1905 年前后，日俄战争爆发，日本国内民族主义高涨。翻开当时的报刊，如 1904 年 2 月 8 日《万朝报》刊登"京都市法政学校东邦语学校学生数百名于五日夜组织灯笼队伍，高唱壮烈军歌，登上阿弥陀峰之丰大阁庙，彻夜鸣放大爆竹"，2 月 13 日《京都日出新闻》报道"京都东方语学校清语科及露语科学生，于此次事变后随军翻译一事，不断有提出申请者"。这些报道生动地传达了当时东方语学校学生们"梦想着亚洲天地"的热情。

另外，东方语学校清语科还编写了自己的教材《清语读本》。该书宣扬"今王师所向之处，如摧朽一般在海陆上取胜，正是环视世界之时，志士踊跃从军之秋也。而勿论今之军政、民政，他日欲于新占领地开展工商等事业，力求国运之推广，完成膨胀之国民本领，则非通彼土之语音不可。此本书所以著，乞配一册于左右"①，赤裸裸地表明协助帝国海外扩张的姿态。细读该书所举之中文例句，如：

> 你们好好听，这回敝国和俄国开仗，是因为维持世界道义的义务战
> 汝等ヨク聞ケ、此ノ度敝国ト露国ト戦カツタノハ、世界ノ道義ヲ維持スル為メノ義戦デアル（前编）
> 洞庭湖有名是有名，可是不如琵琶湖好
> 洞庭湖ハ有名ハ有名デスガ、然シ琵琶湖ノ好イノニハ及ビマセン（后编）②

前文提到"讲师任文毅及花冈伊之助（作）两氏同临教室，两相协力，从事教授"，可想任天知教授这样的例句时，心中是怎样一

① 広告. 法政時論. 1905. 5 (6).
② 東方語学校，編纂. 1904—1905. 清語読本. 東京：金港堂.

番滋味。

在如此时代背景下的京都，前引《彭翼仲五十年历史》的记述详细展现了任天知当时的内心世界。

> 日俄战争，波罗的舰队沉没，捷报到西京，举国若狂。睡梦之中，闻欢呼万岁声如潮涌。妇梅子披衣出户，鼓掌高唱。我独坐床隅，伤心落泪。盖日、俄因东三省而开衅，东三省为谁家之土地？祖国守中立，正所以弃置陪都也。无论日、俄孰胜，皆非中国之福。触景伤情，悲不自胜。梅子入屋，诮我曰："汝已入籍为日人，何独不欢？"告以故。梅子益鄙我，谓："中国人向无爱国心，汝尚知有祖国乎？"于是，夫妇反目。壁间悬手枪，夺持向妇，将与之拼一死，经岳氏劝阻而罢。从此，归心决定，誓不再作日本人。梅子亦颇自悔，愿随我返国。[1]

任天知正是在东方语学校、京都以及日本高涨的民族主义的刺激下，怀着满腔的爱国热情决定回国的。回国后，任天知因长相酷似孙文，在北京引起了"孙文入京"的骚乱[2]。任天知虽然发誓不再做日本人，然而被逮捕后却不得不请求日本大使馆的保护，请正好停留在北京的花冈氏作证人。得到日本大使馆保释后，任天知于1906年9月前后返日。后来，他在从事反政府演说和戏剧活动中，遇到警察干涉时，总能适时利用其日本国籍转危为安。

三、任天知的戏剧活动和京都的新派剧

（一）任天知的戏剧活动

任天知这个名字最早出现在中国戏剧史中是1907年6月，他在东京观看完春柳社《黑奴吁天录》，劝说社员一同回国演出，遭到拒绝后独自回到上海。[3]然而他对戏剧的关注应该早于此。如上所述，他于1905年末从日本回到中国，到1906年8月这段时间里，据《彭

① 姜纬堂，彭望宁，彭望克，编. 1996. 维新志士、爱国报人彭翼仲. 大连：大连出版社，120.

② 姜纬堂. 1996. "彭翼仲案"真相. 首都师范大学学报（社会科学版），5：19.

③ 欧阳予倩. 1959. 自我演戏以来. 北京：中国戏剧出版社，12.

翼仲五十年历史》记述，任天知首先到达上海，并试图拜见端方
（1861—1911），而此时端方作为清政府派遣的出洋考察宪政五大臣
之一，由上海出发访问日本、美国、英国、俄罗斯等国（1905 年 12
月—1906 年 8 月），遂未能如愿。但经京剧名优汪笑侬（1858—1918）
介绍，结识端方的护卫夏鸣皋。夏本为伶界中人，通过他，任又结
识了名优田际云（1864—1925）。汪笑侬和田际云是南北京剧界中积
极开展戏剧改良的名伶，他们编演的《党人碑》《瓜种兰因》《惠兴
女士》等新戏具有针砭时弊、讽喻政府的特征。任天知抱着挽回国
运、警醒世人的信念回国，寄居彭翼仲《京话日报》社后院，经常
寻找机会议论政事。在与从事戏剧改革之京剧名伶的接触以及遭遇
清政府干预的过程中，任天知大概渐渐有了这样的认识，即作为民
众教育和革命宣传的手段，演说强于报章，而演剧则又较演说更胜
一筹。演剧一可为宣传革命撑起掩护伞，二则老少咸宜，宣传范围
更广。因此，任天知往返于中日期间，我们可以推测他一直留心和
关注着日本的新派剧。

　　任天知第二次出现在戏剧史里则是 1908 年 5 月前后。在春柳
社的影响下，王钟声于 1907 年 9 月 22 日在上海组织春阳社。经过
排练后，春阳社 11 月 4 日至 6 日在兰心大戏院上演《黑奴吁天录》。
1908 年 3 月，继春阳社后，王钟声开办培养演员的通鉴学校，在任
天知的合作参与下，5 月以分幕的形式和写实的舞美上演《迦茵小
传》，此次演出被徐半梅称为中国最早之话剧。[①]此后，任天知行踪
不明，王钟声则往返于杭州和上海之间，并于 1909 年 4 月北走燕京。
1910 年 11 月，任天知突然在上海的报纸上刊登招募演员的广告，
组织成立进化团。据前引《申报》之"新优任文毅之历史谭"（1911
年 8 月 17 日），"去年[1910 年]复来京师，适钟声木铎以善演新戏
著名，任欲窃为辩利，谋与接纳而不能合。乃上奏监国条陈时事，
监国因知其已入日籍，未之理也。任以是怏怏南下至沪"。如此说确
实，则可知任天知一开始打算在北京演剧，未能如愿后抵上海，自

① 徐半梅. 1957. 话剧创始期回忆录. 北京：中国戏剧出版社，24.

立门户，招募演员，创立进化团。1911 年 2 月 8 日至 5 月，进化团首先在南京升平戏院上演《血蓑衣》《东亚风云》《新茶花》等剧目。5 月至芜湖，6、7 月至九江、汉口演出，在各地均遭遇清政府管制，终于 7 月 25 日回到上海。南京光复后，上海各界在张园举行"东南光复纪念大会"。进化团应邀在会上演出新剧《黄金赤血》《共和万岁》《新加官》等，连演三天。1911 年底进化团解散。1912 年 4 月 4 日至 6 月 2 日任天知在新新舞台打出"天知派改良新剧"的旗帜，首演剧目为《尚武鉴》。新新舞台演出失败后，任天知退出上海舞台，混迹于宁波、芜湖、扬州等地。

《进化团新新舞台上演演目一览》①中的剧目里，《尚武鉴》《新黄鹤楼》《共和万岁》《黄金赤血》等讴歌辛亥革命和尚武精神；《新茶花》《血蓑衣》（《侠女鉴》）、《恨海》（《情恨天》）、《同命鸳鸯》（《血泪碑》）赞扬女性美德，描写被乱世和封建思想禁锢的爱情；《黑籍冤魂》等暴露社会之黑暗。现在保留有剧本的是《新黄鹤楼》《共和万岁》《黄金赤血》《恨海》，前三个剧目都穿插大段的演说，体现任天知进化团为革命宣传而演剧的特点。

根据以上的记述，我们可将任天知滞留日本（〇）及其在中国展开戏剧活动（△）的前后经过归纳如下：

〇1902 年—1905 年末　在京都清语讲习所、法政专门学校东方语学校等任讲师

△1905 年末—1906 年 8 月　在上海结识汪笑侬，在北京结识田际云等从事改良京剧的名优

〇1906 年 8 月—1907 年 6 月　返日，并在东京观看春柳社演出

△1907 年 9 月—1908 年 5 月　在上海参与王钟声的戏剧活动

〇1908 年—1910 年　逗留京都（推测）

△1910 年—1911 年　在北京观看王钟声新剧，随后在

① [日]濑户宏.2015.中国话剧成立史研究.陈凌虹,译.厦门:厦门大学出版社,301-304.

上海组织进化团

在这段时期内，任天知经常往返于中日两国之间。那么他所能接触到的日本戏剧，特别是京都的戏剧界又呈现怎样的景象呢？

（二）静间小次郎和京都的新演剧

图 4-9　静间小次郎

1900 至 1910 的十年中，静间小次郎一派可以说是引领京都新演剧的先锋。静间小次郎（1868—1940），1868 年 7 月 15 日出生在日本山口县岩国町，从小修习汉学，16 岁参加陆军士官学校入学考试，失败后来到京都，做过小学教师和巡查。1890 年（22 岁）到东京，加入壮士行列，热衷政谈演说和选举运动。1892 年（24 岁）加入新派创始人川上音二郎的剧团，后因金钱纠纷退出，并于 1894 年和木村周平、金泉丑太郎两位新派演员在京都组织"三友会"，以搬演报纸连载小说为主，在京都歌舞伎座演出，不久即告解散。后经营寿司店，入不敷出，于 1896 年再次取得演员执照，和福井茂兵卫剧团东上，参与川上座的演出。1898 年组织剧团，各地巡演后，在京都明治座安顿下来，举行长期公演。[①]明治座原名常盘座，1902

① 無署名. 1908. 名家真相録：静間小次郎. 演芸画報, 12.

年 1 月由白井松次郎、大谷竹次郎更名后设立松竹合名社。在当时，"每个月都是静间静间，作为京都的大众演剧，相当深入人心，由此，松竹——当初叫 Matsutake——的实力也越来越强大"[①]，可以说静间小次郎是京都新派剧的开拓者和确立者。另外值得一提的是，在静间的参与下，"京都演剧改良会"于 1902 年 4 月成立。该会以戏剧改良为目的，由京都的知识分子、演员、财界人士和政府官员组成，首次在日本演出莎士比亚《李尔王》和莫里哀《伪君子》。日本最早的戏剧改良组织是 1886 年在东京成立的演剧改良会，以及后来的演艺矫风会和演艺协会。这些组织以高官、财界和学界人士为主要成员，均以虎头蛇尾告终。京都演剧改良会则一开始便以戏剧界人士为核心力量，取得了实实在在的成绩。

在戏剧改良之风盛行的京都，静间的剧团上演了怎样的戏剧？翻阅《近代歌舞伎年表·京都篇》（国立剧场近代歌舞伎年表编纂室编，八木书店，1986 年）可知，静间剧团的剧目主要是报纸连载小说改编剧、时事剧、评书改编剧、侦探剧等，和这一时期新派剧的主要剧目类型一致。此外，例如 1904 年至 1905 年期间，由于日俄战争的爆发，静间派还上演了诸多战争活报剧。

1904 年

2 月 27 日—3 月 15 日　《日露战争号外》（静间和川上同赴战地视察）

3 月 20 日—4 月 7 日　《日露战争》

4 月 14 日—5 月 30 日　《战云余滴》

5 月 8 日—26 日　《鬼中佐》

5 月 31 日—6 月 18 日　《名誉乃三八》

6 月 23 日—7 月 9 日　《敌味方》

7 月 14 日—8 月 1 日　《军国之华》

8 月 6 日—25 日　《梅干一》

9 月 1 日—19 日　《荣华之尘》

① 大笹吉雄. 1985. 日本现代演剧史 明治·大正篇. 东京：白水社，473-474.

9 月 21 日—25 日 《大和武士》

1905 年

1 月 10 日—19 日 《天之祐》《旅顺口》

1 月 20 日—22 日 《旅顺陷落祝捷剧》《旅顺之开城》

新派剧创始人川上音二郎因为上演"日清战争剧"而备受青睐，甚至进军歌舞伎的大本营——歌舞伎座。十年后的日俄战争剧"没有合理的情节，只听得大炮小枪之声响，然而却合宜时世，非常受欢迎"[①]，"明治座的静间派自开战以来连续上演战争芝居，因此赢得好人气"[②]。静间在选择剧本上十分用心，他紧紧抓住了京都观众的喜好。同时，他推行入场券制度，注意剧场卫生，改革茶屋制度，赢得京都知识分子和大学生的支持。和演出歌舞伎的歌舞伎座一样，明治座被评为当时的一等剧场[③]，这和静间派的努力经营是分不开的。

任天知在 1902 年至 1910 年期间经常往返于中日两国之间，妻子梅子是京都人，所以他在日期间主要逗留在京都。而此时正是静间剧团非常活跃的时期。进化团的代表剧目中有《尚武鉴》(《鬼士官》)和《血蓑衣》(《两美人》)，从剧名上看，与静间剧团 1904 年5 月 8 日至 26 日上演的日俄战争剧《鬼中佐》、1908 年 5 月 31 日至6 月 17 日上演的《两美人》很类似。笔者比较和考察了两组作品[④]，结果显示《鬼士官》原为小栗风叶（1875—1926）的同名小说（青木嵩山堂，1905 年 6 月），其中文译本于 1907 年 11 月作为商务印书馆说部初集第 94 编在中国出版，进化团《尚武鉴》据此改编而成，而静间的《鬼中佐》则是另外一部作品。静间派的《两美人》和进化团的《血蓑衣》均改编自村井弦斋（1863—1927）的小说《两美人》(1892 年 9 月 7 日至 11 月 15 日连载于《邮便报知新闻》，1897

① 楽屋風呂. 1904-06-02. 京都日出新聞.

② 楽屋風呂. 1904-12-16. 京都日出新聞.

③ 京都演劇改良会による劇場の等級. 1902-05-20. 京都日出新聞.

④ 陳凌虹. 2011. 中国の新劇と京都——任天知進化団と静間小次郎一派の明治座興行. 日本研究, 44.

年6月由春阳堂推出单行本），静间派《两美人》做了特别的编排，进化团《两美人》则主要根据商务印书馆1906年6月出版的中文译本《血蓑衣》改编。虽然没有找到任天知观看静间派新派剧的直接证据，但我们推测对戏剧已经产生兴趣的任天知不会对近在咫尺的剧场无动于衷。

任天知被评价为"言论派老生"，其演技的最大特征在于"演说"。例如作为典型经常被引用的剧本《黄金赤血》的结尾如下：

> 班主　今日演戏，所得的戏资全数充做军饷，我们女伶的程度，自愧不及男伶，然而也是伶界一份子，同是一样尽心尽力却不分男，分女。今日并有一件极有趣的事，调梅先生的大名，想来妇孺皆知的，我说一件极趣的事，便是调梅先生父女重逢，调梅先生热心时局，肯牺牲一身，父女合演现身说法，怎奈上海没有男女合演的规矩，但是调梅先生，身经多少痛苦，为戏剧上受过去多危险，今日我的意思要先请调梅先生，先演说一回，然后跟着演戏，列位赞成吗？
> ［看客拍手赞成。
> ［梅妻、小梅听说注目台上。
> ［调梅上场演说。
> ［戏开场，爱儿出场演一段苦戏，看客哭泣掷钱。
> ［梅妻、小梅看到苦处，抛花篮、报纸上台，抱头痛哭。
> ［调梅上场演说。
> ［歇戏。①

在辛亥革命前后高涨的政治热潮中，这样的即兴演说受到观众的普遍欢迎。任天知逗留京都期间，新派剧已经从"化装讲演"的壮士芝居发展到以演家庭爱情剧为主的"本乡座时代"，但是新派剧特别是战争剧中穿插演说的情况比比皆是。例如1904年2月的明治

① 王卫民. 1989. 中国早期话剧选. 北京：中国戏剧出版社，30-31.

座公演《日露战争号外》，剧评记述"川上[音二郎]、藤泽[浅二郎]两优入洛后直达明治座，两优以视察战地为目的，在舞台上演说并博得喝彩"[①]。在3月20日开演的《日露战争》剧评中，也可见"静间于前天早晨归京，昨夜开始每晚在幕间演说战况"[②]的记述。同时，当时的剧场还频繁举行各种"政谈演说会"，京都则是演说会较为集中的城市之一。例如1902年7月一个月内就有如下一些演说会：

表4-2　1902年7月在京都举行的政谈演说会

时间	地点	类别
7月7日	千本座	政谈演说会
7月7、8日	大黑座	政谈演说会
7月9日	岩上座	演说会
7月10日	南座	演说会
7月11日	岛原座	政治演说会
7月29日	夷谷座	演说会

　　徐半梅在回忆录里记述了1908年5月观看王钟声和任天知合演《迦茵小传》的感想。"此次演出的成绩很不错。王钟声一向演男角，这一回，忽然改演女角了，而搭档的任天知，比王钟声会做戏，所以在《迦茵小传》中，钟声得力不少。……他究竟是何等样人，只有天知道！大概他在台湾的时候，看过日本的新派剧很多，这是我从他的演技上看出来的。"[③]通过上文对任天知旅日经历的挖掘，应该说任天知并非在中国台湾，而是在日本看过很多新派剧。任天知进化团对辛亥革命的真实描摹类似静间派表现日俄战争的活报剧，而穿插大量演说的表演方式也与新派剧以及政谈演说会如出一辙。

　　欧阳予倩在东京观看春柳社表演的《茶花女》后，发出"戏剧原来有这样一个办法！"[④]的感叹。而如果我们再进一步思考日本新

① 劇評. 1904-02-29. 大阪朝日新聞（京都付録）.
② 劇評. 1904-04-02. 大阪朝日新聞（京都付録）.
③ 徐半梅. 1957. 话剧创始期回忆录. 北京：中国戏剧出版社，23-24.
④ 欧阳予倩. 1959. 自我演戏以来. 北京：中国戏剧出版社，9.

派剧给予任天知的影响时，可以说和欧阳予倩正好相反，即欧阳予倩从艺术层次上认识到一种新的戏剧表演方式，而任天知则在戏剧的社会功能上认识到可以用戏剧来宣传革命。欧阳予倩和陆镜若等春柳社员有意识地翻译和搬演了许多新派剧剧目，而任天知则没有表现出这方面的热忱。例如《血蓑衣》一剧改编自日本作品，被认为是进化团的代表作，然而其首演并非在进化团，王钟声 1910 年10 月 6 日至 7 日在北京天乐园演出过。①如前所述，此时任天知正好在北京并寻求合作的机会，失败后才怏怏南下创立进化团。所以任天知应该观看了王钟声新剧《血蓑衣》，进化团的其他剧目，如《缘外缘》(《新茶花》)、《血泪碑》《恨海》等均为王钟声在北京演出过的剧目。可见王钟声和任天知之间有着紧密的前后承接的关系，而两者也都是"为革命而演剧"，奠定文明新剧发展基础的代表性人物。

四、小结

本节考察了文明戏创始人任天知的旅日经历及这种经历与其戏剧活动的关系。结果表明任天知并非以往所说的日本留学生，他1902 年至 1905 年末在京都担任中文教师，并在日俄战争时期日本高涨的民族主义刺激下，带着"盖日、俄因东三省而开衅，东三省为谁家之土地？"的悲愤心情回国。归国后，1905 年末至 1906 年 8 月，天知以挽回国运为己任，试图拜见清朝开明官吏端方直陈胸臆未果，积极议论政治、宣扬革命又遭政府干预甚至被逮捕，此间结识从事改良京剧的南北名伶，逐渐认识到戏剧作为一种宣传手段的重要性。1906 年 8 月至 1907 年 6 月返日逗留期间，他留意关注日本新派剧以及各种政谈演说会，并于东京观看春柳社演出后劝说全体成员回国演出。劝说未果，天知独自回到上海，并参与王钟声创立的通鉴学校戏剧演出。钟声北走燕京后，天知返回日本，其后于1910 年再次出现在北京，观看钟声新剧后南下，创立进化团并活动

① 吉川良和. 1977. 王鐘声と辛亥前后前後の北京劇界. 多摩芸術学園紀要, 3：48.
吉川良和. 2007. 王鐘声事蹟二攷. 一橋社会科学, 2：99.

至 1911 年底遂告解散。任天知在日本特别是在京都逗留期间，正是静间小次郎的新派剧剧团最为活跃的时期，他们在京都明治座持续了十年左右的定期公演，各种政谈演说会也相当频繁地在京都的各个剧场举行，因此，天知在此接受的熏陶必定成为其尔后在中国开展戏剧活动的参照及推动力。

　　然而进化团在短短两年内即自然解体的事实值得我们深思。《戏杂志》刊载的《任天知轶事》记述任天知在汉口演剧遇到困难时，安慰剧团成员道：“任某一大丈夫耳，岂即庸庸碌碌终身埋没于剧场中者，一旦发迹，后福无穷。余非夸言，殊有大总统之希望，将来就职后，愿与今日相从陈蔡诸君子富贵共之。”[1]虽为“轶事”，但可窥见其性格之一端。事实上，朱双云也记述道：“任天知自签订合同以后，态度突变，以前凡百团务之事必躬亲者，至此不加闻问，完全假手于人，己则终日流连于妓院，不久又染上了鸦片烟瘾，顾无为、汪优游等，不时向他谏劝，但他是执迷不悟，充耳不闻，驯至不与他们会面。”[2]1912 年 7 月，新剧界最早的统合机构新剧俱进成立时，任天知曾被推选为演剧主任。然而他突然提出辞职书，“谓生平誓不作第二人，且不甘居忍下，士各有志，愿勿相强，其意气直与前之竭力赞成，两次到会担任发起并捐助多金相反”[3]。正如新剧俱进会成员晋仙评价的那样：“今岁[1912 年]新剧事业之大失败，以新新舞台之进化团为最甚。进化团之所以失败于新新舞台，原因复杂，虽非诸团员之咎，而主任者自信太过，实为一大病根。他如布景不善、脚本失宜、演员敷衍、排练不熟，亦均失败之主要原因也。”[4]任天知的自大应该是导致进化团解散的一大原因。进化团解散后，任天知在各地演出，并于 1914 年前后回到上海，参加过民鸣社、启民社、开明社、民兴社演出，之后便几乎从戏剧界消失了。据报道，1922 年 4 月，任天知在上海“法租界白尔路人杰里”

① 退菴. 1922. 任天知轶事. 戏杂志, 3: 61.
② 朱双云. 1942. 初期职业话剧史料. 重庆：独立出版社, 5.
③ 无署名. 1912-07-08. 新剧俱进会第一二次谈话会及发起人成立会记事. 太平洋报.
④ 晋仙. 1912-09-20. 新剧俱进会消息 本会最近之好消息. 太平洋报.

家中，用刀砍伤女儿头部[①]。1927 年 7—8 月间任天知离世。[②]

"任天知尽管是有志之士，但有政治热情，没有政治的锻炼，也得不到正确的理论指导，就是有一个理想，也是比较抽象的。……进化团解散以后，天知作为一个演员，搭别人的班子演戏原无不可，但是他不甘心。……天知爱好戏剧，但对戏剧并不很内行，他似乎也没有决心把戏剧运动作为终身事业，一来就中途退却了。"[③]欧阳予倩的评价是中肯的。纵观其与戏剧结缘之前以及开始从事戏剧并获得成功又再次陨落的历程，戏剧对于任天知的意义更多地在于宣传革命和维持生计。他不甘人下的性格也许使得他胸怀比戏剧更"伟大"的梦想，这个梦想也许是成为大统领，也许是其他。然而在他的戏剧活动的推动下，文明新剧发展为独立剧种，为中国新潮演剧的继续发展奠定了基础。回溯这位活跃在世纪之交和时代变革中的新剧家及其与日本的渊源，我们再次感受到近代中日两国间戏剧文化之紧密联系。

第三节　徐卓呆（半梅）留日经历及其创作活动

徐半梅曾在近现代中国的体育教育、话剧演出、小说创作、电影等领域留下过重要的足迹。本文考察了以往研究未曾提及的徐卓呆的日本留学经历，即他在日本体育会体操学校留学以及留学期间的创作和翻译活动。翻译使他获得了创作上的启发，日本这个窗口让他感知到了时代的脉搏，这些都为他此后的文学创作以及登上戏剧舞台提供了良好的铺垫。

徐半梅（1880—1961），原名傅霖，号筑岩、卓呆，晚年自称酱

① 任天知杀女为些什么. 1922-04-10. 民国日报，（11）；任天知砍伤女儿. 1922-04-10. 新闻报，（14）.

②"昨日在友人处，看到一个任天知的讣闻，原来此人已在一个月前死了。"（蜡烛. 1927-08-03. 死矣西太后之私生子. 福尔摩斯）

③ 欧阳予倩. 1959. 自我演戏以来. 北京：中国戏剧出版社，203-204.

翁、卖油郎、闸北徐公、破夜壶室主、摩登老人等，江苏吴县（今苏州）人。他被誉为"多面手""万能博士"，在近现代中国的体育教育、话剧演出、小说创作、电影等领域均留下了不可磨灭的足迹。作为徐傅霖，他 1902 年赴日留学，由工业改学体育，入日本体育会体操学校，成为首位进入该校本科留学的中国人。1905 年回国后在上海参与创办中国体操游戏传习所和中国女子体操学校，出版体操教育相关译著，如《儿童教育鉴》（文明书局，1908 年 3 月）、《体操讲义》（商务印书馆，1910 年 8 月）、《高等小学新体操教科书》（中国图书公司，1913 年）等。作为徐半梅，他 1906 年开始参与戏剧（早期话剧或文明戏）活动，1910 年参加王钟声和陆镜若的文艺新剧场演出，1911 年组织社会教育团，1912 年参与春柳剧场演出，1915 年参加民鸣社，1916 年参加笑舞台，1921 年参加民众戏剧社，是活跃在中国早期话剧界最重要的人物之一。他擅长滑稽角色，同时也能翻译和创作剧本，为草创期缺乏剧本和创作人才的话剧界提供了诸多优秀的作品。作为徐卓呆，他先后担任《时事新报》、中华书局及《晨报》等刊物和机构的编辑，创作的小说特别是滑稽小说享誉上海文坛，人称其为文坛笑匠、东方卓别林；1925 年与汪仲贤合办开心影片公司，1927 年自办蜡烛影片公司，编译《影戏学》（中国第一部电影理论著作，上海华东商业社图书部，1924 年）、《电影摄影法》（商务印书馆，1938 年）等。他"除精通文字外，更长实业，手创阿毛酱油公司，出品'妙不可'酱油，滴滴蒸馏鲜美开胃，一瓶'妙不可'足抵普通酱十罐之用，海上老饕莫不认为调味情侣"[①]。另外，1936 年他带领自己的孩子和四个朋友的孩子去日本留学，自己也进入"造园科"一年，学习了"大至公园别墅等的设计，小至不盈方尺的盆景"[②]，所以晚年热心园艺，曾编译《造园研究》（联华图书公司，1947 年 1 月），主栽的"扬式梅桩美术盆景"通过远

① 史难安. 1946. 海派文坛一百零八将（二）豆腐业巨子近代东方朔徐卓呆. 吉普，19：5.

② 亦. 1937. 校闻：徐卓呆先生到校演讲. 粤中校刊，4：11.

大畜植公司在静安寺张园三友实业社展售。①

由上，徐卓呆在近现代海上剧坛和文坛的活跃可见一斑。关于其回国后的文学创作，在近现代通俗文学研究以及清末翻译小说研究②中，戏剧活动则在文明戏研究③中有所提及，然而留日期间的创作则尚未得到研究。本文旨在考察以往研究中未曾触及的徐卓呆的留日经历、留日期间的文学创作以及这些经历对其此后文学戏剧活动产生了怎样的影响。

一、去日本留学前④

徐傅霖 1880 年出生在江苏吴县（今苏州）的一户普通人家，七岁时入私塾，同年体弱多病的父亲离世。孩童时代，父亲留给他的唯一印象就是有一次挨打。两年后外祖父仲建离世，小三岁的弟弟也患天花去世。傅霖对于父亲和外祖父的离世没有太多感触，但对于形影不离的弟弟的离世，则深感孤独二字。"这私塾中的学生，大半是旧货店馄饨店豆腐店里的儿子，这些人，我也不去和他们在一起，他们也不来睬我，所以我很孤独。"[《灯味录（二）》] 徐还记述了一位在日本神户做领事的表姆舅回苏州，带来了皮球等东洋货；在私塾念完四书后，母亲在家里教读唐诗等，可见徐傅霖虽早年丧父，家境不富裕，但也绝非市井平民。

徐在宋先生处学满一年后，更换至桑先生的私塾，天性顽皮的他在多数文绉绉的学生中兴风作浪，此后再换至严先生处。然而严

① 广告. 1943-01-25. 申报，（8）.

② 如：刘祥安，编校. 1994. 滑稽名家——东方卓别林——徐卓呆. 南京：南京出版社；范伯群. 1996. 包天笑、周瘦鹃、徐卓呆的文学翻译对小说创作之促进. 江海学刊，6；钱程，主编. 2012. 上海滑稽三大家. 上海：上海教育出版社；李霈. 2013. 徐卓呆 1920 年代小说研究. 复旦大学硕士论文；凌佳. 2014. 民国城市小说家徐卓呆研究（1910—1940）. 上海师范大学硕士论文.

③ 饭冢容. 2010.《文艺俱乐部》与"中国新剧". 杭州师范大学学报（社会科学版）. 3；[日]濑户宏. 2015. 中国话剧成立史研究. 陈凌虹，译. 厦门：厦门大学出版社；赵骥. 2013. 剧坛多面手徐半梅. 上海戏剧. 1.

④ 此部分主要根据（徐卓呆. 1930. 灯味录（一）—（八）. 红玫瑰. 3-7；9-10；12）叙述，引用时不再加注.

先生因为甲午战败后所写的讽刺清廷的诗被刊登到《同文沪报》上，心里着急得了精神病。失去老师，又对八股感到头痛，1895 年（15 岁）前后，徐傅霖开始跟一位先生学习"时髦的新学问"——数学，学得得心应手。

1895—1902 年（15—22 岁）期间，徐傅霖开设过蒙馆一年，后在苏州的第一所小学教授"数学和国文"，每月薪水三个银圆。然而他并不安于做一个小学教师，1901 年（21 岁），日本人开办了"东文学堂"[①]，徐每天上午在这里学日语，成绩优异，持续了两年。学了日语，又听说日本留学花费不大，徐在祖母兑了首饰的资助下，于 1902 年 22 岁时踏上了东渡日本的客船。

二、成为"日本体育会体操学校"第一个本科留学生

"我去求学的目的，是打算学工业的，所以到了日本，便去补习工业上应用的科学。"[《灯味录（五）》] 正在准备入学考试的阶段，有一天，徐傅霖遇到在体操学校选科学习的旧友蓝公武（1887—1957）[②]，被邀请去观看体操学校的运动会。从小活泼爱动的性格，使他一看便喜欢上了体操，当即决定进入体操学校学习。入学后不过一个月光景，极其瘦弱的身体变得结实，气色也好了起来。徐自己这样描述："一方面很认真地研究体育学术，一方面因着体育的材料，很包含这游戏性质，所以把我爱游戏爱胡闹的天性，依然保持着，而且发展着。"[《灯味录（五）》]

日本体育会即现在的日本体育大学的前身，最早可以追溯到明治时代。1884 年 11 月，作为士官学校预科，军人出身的日高藤吉

① 苏州东文学堂是一所由日本东本愿寺于 1899 年 5 月—1900 年开设的日语教育机构，1901 年继续由中国人开办。（劉建雲. 2005. 中国人の日本語学習史：清末の東文学堂. 東京：学術出版会.）

② 蓝公武，祖籍广东大埔，吴江（苏州）出生，字志先，笔名知非。1906—1911 年留学东京帝国大学哲学系，1913 年留学德国。曾任《国民公报》社长、《晨报》董事、北洋政府国会议员等，并在大学里等讲授《资本论》，中华人民共和国成立后任最高人民检察署副检察长兼政务院政法委员会委员（参看冯晓蔚. 2013. 蓝公武的传奇人生. 文史精华. 3）。翻译过康德《纯粹理性批判》（1960 年，商务印书馆，据 N. K. Smith 1929 英译本转译），至今仍被传读。蓝公武曾在日本体育会体操学校留学的经历在以往研究中从未被提及。

郎（1856—1932）创立了文武讲习馆。两年后，讲习馆更名为成城
学校，成为"士官预备学校"中重要的一员。1891 年 8 月，为了向
日本普通民众推广军事预备教育，以国民体育的发展为目的，日高
更创立了日本体育会。体育会创立之初，日高曾陈述创立的宗旨在
于："体育可谓富强之根本，健全的精神植根于健全的身体中，这样
的格言谁都清楚。（中略）身体的强健于公于私都很重要。我在战争
中深深体会到必须积极地追求强健的体魄。（中略）并不是说离开学
校就不需要学校体育，不是军人便不需要军事体育。体育不仅对于
男性，对于女性也是必须的。（中略）不论男女老幼，全体日本国民
一起从事体育事业，以此为宗旨，而称为'体育会'。"①从文武讲
习馆到成城学校，再到日本体育会，"富国强兵"是贯穿始终的关键
词。国家的繁荣由强大的军队提供保证，而强大的军队则由强健的
军人和国民提供支持，体育会紧密地与明治维新后日本近代国家的
发展方向相呼应。

1893 年，为培养体操教师，体育会设立了体操练习所。1900
年受文部省指示，伴随位于牛渊的新校舍和模范操场竣工，练习所
改组为"日本体育会体操学校"，并于 1903 年增设女子部。"体操学
校规则"规定"体操学校教授体育的专门学科和术科，是培养体操
教员的场所"，设本科一年制和别科半年制（后改为高等科和普通
科）。本科的学科内容包括伦理、教育学、物理化学、生理卫生和急
救疗法、普通体操、兵式体操；术科包括普通体操、游戏法、兵式
体操、兵式教练、射击、铳剑术、唱歌；另外还有游泳、划艇、剑
术等。别科生学习内容减半，只选修其中几门课程的则列为选科生。
从 1901 年开始，高等科和普通科选科被分别公认为培养日本中学体
操教员、小学体操教员的课程，后逐渐以培养中学体操教员为主，
成绩斐然。

此时，清末的留日潮正兴起于甲午战败后的中国，体操学校也
迎来了最初的中国留学生。1903 年 9 月，召周南作为选科第七期生

① 学校法人日本体育会百年史编纂委员会. 1991. 学校法人日本体育会百年史. 東京：
日本体育会，17.

入学，成为体操学校第一个中国留学生。[①]1903 年 11 月 9 日，体操学校第二次运动会在日比谷公园运动场举行，友人蓝公武邀请徐傅霖观看的运动会有可能就是此次。1904 年 9 月体操学校从东京市内的牛渊搬迁至郊外的荏原郡大井村字浜川。徐为体操学校第九期毕业生，推算其 1904 年 9 月入学，成为第一个入本科（高等科）的留学生。高等科学制一年，所以他应于 1905 年 8 月毕业。虽然此时体操学校已经搬迁郊外，交通不便，但徐傅霖在此度过了充实的一年。除了完成学业、锻炼健壮的体魄外，无论是出于赚生活费的目的还是本身对于文笔活动的热爱，徐傅霖还积极地开始尝试早期的文笔活动。

三、留日期间的文笔活动

（一）体育类文章

据前引《灯味录》可知，徐傅霖在日期间的生财之道主要有：译书、著述、给游历官员当翻译、做课堂翻译、办理印书事务等。下面就其早期文化及创作活动做一点考察。

体操学校在读期间，徐傅霖因其日语语言能力很突出，作为留学生代表，常常给体操学校发行的杂志《体育》投稿。

表 4-3　徐傅霖刊登在《体育》上的投稿

文章题目	期号和发行时间	主要内容
土佐山競技	136 号 1905 年 3 月	按照瑞典体操的顺序编排的器具体操游戏
蜀道難	138 号 1905 年 5 月	模拟蜀道难攀的游戏，教育价值在于体育上的视觉练习和胸腹部运动，德育上培养忍耐力、团结心和竞争心，智育上培养注意力、判断力，并获得地理知识

① 尚大鹏. 2000. 日本体育会体操学校における清国留学生. 中国四国教育学会教育学研究纪要，46（1）. 文中提及留学生"徐傅林"，正确应为"徐傅霖"。

<div align="right">续表</div>

文章题目	期号和发行时间	主要内容
近视眼を防ぐ遊戯	140 号 1905 年 7 月	通过观察颜色、数量、形状变换队形、模仿动作、找人等游戏
新サークル	145 号 1905 年 12 月	按照口号变换圆形等队列的游戏
我が遊戯観	156 号 1906 年 11 月（发自上海）	介绍游戏的效果和种类、非教育型游戏及其害处、教育型游戏及其性质、教授时的注意点以及游戏的进度

　　这些文章可以理解为徐在体操学校的学习总结和研究成果，强调了体育在教育中的重要性，介绍并自己编排了一系列器具、数字、眼部等体操及游戏。毕业回国后徐仍然心系体育和体操，继续从上海投稿给《体育》杂志。在此基础上，他还编译过体育类书籍，"那时节，无论什么新书，都有相当的销路，卖稿也很容易，自己印刷费用也不大，所以我们有一部分人，都是自己著述，自己印刷的。我自然编了几部体育的书……"[《灯味录（六）》]在中国体育教育刚刚拉开序幕的时候，这些活动无疑具有开创性的意义。

（二）文学创作

　　关于文学创作，徐回忆说"虽偶然也学做小说，但是胆子小，不敢乱涂，怕被人家笑，所以只选取了几篇外国小说译译"[《灯味录（六）》]。而徐在《我的处女作》中提到："《明日之瓜分》载在《江苏》杂志上，虽没有完结，也登了这么五六期罢。现在看看真是不胜肉麻之至。后来在我将要卒业的时候，又译了一篇叫作《大除夕》寄与小说家前辈徐念慈先生（即东海觉我），由小说林书店刊行单行本的。这两种实是我创造与翻译的第一篇也，是我留两个污点在小说界里的痕迹。"[1]据此，加上笔者的调查[2]，徐留日期间发表的作品整理如下：

　　　　瓜子《明日之瓜分》，《江苏》1903 年第 7 期

① 徐卓呆. 1922. 我的处女作. 半月, 2（3）.
② 范伯群（1996）提及《分割后之吾人》和《大除夕》。

卓呆《分割后之吾人》，《江苏》1904 年第 8、9、10 期

卓呆《续无鬼论演义》，《安徽俗话报》1904 年第 11、13—
15 期

徐卓呆《大除夕》，小说林总发行所 1906 年 2 月

《江苏》是江苏旅日同乡会在东京发行的杂志，1903 年 4 月 27
日创刊，1904 年 5 月 15 日停刊。从创刊时谈腐败，到后来反清论
调愈发明显，《江苏》以针砭时弊、宣传新思想、激发爱国热情、提
倡革命为主旨，发表了一系列文章。作为江苏籍学生，徐以瓜子和
卓呆的笔名，发表了与杂志宗旨和时代背景相契合的两篇小说。

《明日之瓜分》注明为记事体，以瓜子老人为叙事主体，以拒俄
运动为背景，以登台演讲的形式陈述一场"被瓜分"的梦境。瓜子
老人痛斥列强的侵略，想唤醒父老，却为清廷追捕。小说采用文言
体，"今日何日，我父老犹欲从容听我谈笑乎。瓜分之议，旦夕实行，
我所最敬爱之父老不知命在何时矣。而况偌大之中国乎，而听人四
分五裂于无声无臭之中乎"，文末痛心疾首道"吾言至此，未尽梦中
三十年惨剧之万一，而吾泪已枯，吾手战战不能书"[①]。

翌年，徐又在《江苏》发表了小说《分割后之吾人》，此次应为
他第一次使用卓呆这个笔名，共刊载了五回。

第一回　赔巨款体积惊人　看新闻书生如梦
第二回　税人口上下同穷　做巡捕奴隶仗势
第三回　加赋税难免米珠薪桂　换服式依然披发左衽
第四回　酷手段禁读国文　毒计谋贼卖鸦片
第五回　谈往事细述工商苦况　恃强权分清主仆界线

《明日之瓜分》是作者对于被瓜分的设想，而这一篇则具体描写
被瓜分后的境况，以江苏汉族人黄士表为主人公，透过一个普通读
书人的生活现状和梦境描述被瓜分后的社会生活变化。八国联军入
京后，因庚子赔款，清廷搜刮民脂。黄士表失业一年，物价飞涨，

① 瓜子. 1903. 明日之瓜分. 江苏，7：123；130.

担心生计。翻开报纸，列强瓜分中国已成形势，昏然如梦。梦中黄士表随名为黄轩初的老者外出，目睹了一系列"怪现状"。扬子江一带为英国势力范围，英人要征收土地契税；吉林地区为俄国势力范围，俄人要征收人口税，富人多征，穷人少征，富人穷人皆平等；印度沦为殖民地，印度人做巡捕，如奴隶牛马，而中国人尚且不能。二人到饭馆吃饭，汤包小且贵，只因关税高，中国却无关税自主权，被英人掌控。清廷对外国人卑躬屈膝，外国人要求国人改穿与印度人类似的服饰，头裹红布，改换国籍。走进小学校，学生被禁止读国文，只学英文；英人贱卖鸦片，将中国人培养为瘾君子；烧毁中国市场，虐待中国工人；给洋人赶马的车夫肆意践踏中国老妇；国人作为亡国奴，乘坐火车只能买二等席。士表目睹"怪现状"后，表示总有一天"要纠合同志报此大仇"。小说虽一改《明日之瓜分》时的文言体，使用白话文，但如"话说""不知后事如何，请听下回分解"、章节结尾处添加总结该回内容的诗句等，保留了传统章回体小说的开篇和结尾方式，可谓旧瓶装新酒的尝试。

《续无鬼论演义》刊登在清末白话文运动中的代表性杂志《安徽俗话报》上，批判了国人信奉鬼神的陋习，从偶像、魂魄、妖怪、符咒、方位、谶兆六个方面，揭开迷信的真面目，并辅以科学的说明。如水由氢氧两种元素组成，彩虹由太阳光照射水汽而成，鬼火是尸体里磷的自燃等等。"你看世界上民族国家兴亡的缘故，不都是因为迷信那鬼神祸福吗"[①]，破除封建迷信乃清末知识界致力宣传的一大主题，无鬼论文章非徐之首创，文中也包含了如认为西方的一神教比东方的多神教高级等失之偏颇的看法，但提倡科学、破除迷信的主旨是徐走在时代前沿的证明。

自林纾 1899 年翻译《巴黎茶花女遗事》，打开以文言译长篇外国小说的先例后，其流畅风雅的古文体被纷纷效仿，直至 1909 年的周氏兄弟《域外小说集》，仍然使用文言体翻译。然而以通俗易懂的白话体替代晦涩难懂的文言体是时代之大势所趋，梁启超为宣传改

① 卓呆. 1904. 续无鬼论演义. 安徽俗话报，11：38.

良爱国，启迪民智，早在戊戌变法创办《实务报》、1902 年主办《新民丛报》《新小说》期间，便尝试创造区别于古文体的新文体。他后来在《清代学术概论》中回顾此时的文体变化："启超夙不喜桐城派古文，幼年为文，学晚汉魏晋，颇尚矜炼；至是自解放，务为平易畅达，时杂以俚语韵语及外国语法，纵笔所至不检束。学者竞效之，号新文体。老辈则痛恨，诋为野狐。然其文条理明晰，笔锋常带情感，对于读者别有一种魔力焉。"①这种"新文体"受西欧语言以及日语的影响，为五四时期的白话文运动开启了先河。例如《十五小豪杰》（1902）翻译自森田思轩②的《十五少年》（1896 年），森田特有的"周密文体"柔和了汉文直译体和欧文直译体，这种"汉文调的欧文直译体"直接影响了梁启超，梁的译文被公认为晚清最重要的翻译文体，对近代白话翻译小说的兴起产生了巨大的影响。③

《大除夕》是徐的第一部翻译文学作品，原作为德国作家苏虎克（Zschokke，Johann Heinrich Daniel，1771—1848）的喜剧小说 *Das Abenteuer der Neujahresnacht*（《大除夕》）。徐翻译该小说时并未阅读过德文原作，直接翻译自日人小松武治的日译本《大晦日》④。日译本和徐译本的"作者小引"结尾处如下：

　　原文
　　固有名詞の記憶上甚だ困難なるを恐れて之れを我国振りに改めしは、我友の婆心より出でたる勧告によるものなり。
　　明治三十六年将さに暮れんとする。於東京客舎小松月陵。

① 梁启超. 1999. 清代学术概论//梁启超全集（第 5 册）. 北京：北京出版社，3100.

② 森田思轩（1861—1897），日本近代著名的记者、翻译家、文学家，冈山县人。在庆应义塾学习英文，以翻译凡尔纳小说著称，被誉为日本明治时代的"翻译王"。

③ 王志松. 1999. 文体的选择与创造——论梁启超的小说翻译文体对清末翻译界的影响. 国外文学，1；王志松. 2000. 析《十五小豪杰》的"豪杰译"——兼论章回白话小说体与晚清翻译小说的连载问题. 中国比较文学，3.

"看官，你道这首词讲的是什么典故呢？话说距今四十二年前，正是西历一千八百六十年三月初九日。那晚上满天黑云，低飞压海，蒙蒙暗暗，咫尺不见。忽有一艘小船，好像飞一般，奔向东南去。"（梁启超. 1902. 十五小豪杰. 新民丛报，2）

④ 本文仅探讨日译本和中译本之间的关系，德文原作和日译本的关系则不作为探讨对象。

笔者译

固有名词，恐怕记忆甚难，将其改为我国风格，源自友人的苦心劝告。

明治三十六年即将结束。于东京客舍小松月陵。

徐译

固有名词，恐甚难记忆，故悉改为我国风，以便妇孺易知。

乙巳孟夏识于日本江户北滨川客舍[①]

　　徐的译本没有漏掉此小引，但却有所改编。"日本江户北滨川"正是日本体育会体操学校所在地，徐翻译此书时还在体操学校留学。而徐注明翻译时间为 1905 年 5 月，却未注明日文译者，给读者留下其直接翻译自原著的印象。1990 年出版的《中国近代文学大系·翻译文学集 1》[②]从近代三四百种纯文学译作中选定了 10 篇长篇小说和 18 篇短篇小说，长篇小说包括俄国 4 篇、法德各 2 篇、英法各 1篇。两篇德国小说，其中《卖国奴》（苏德蒙著、吴梼译）的题解中提到"根据日本登张竹风的译本重译"，而对于《大除夕》，编者只字未提翻译所依据的是日文版本，以致后来的研究者们一直忽略了这个重要事实。

　　同时，《大除夕》出版时，林译外国小说正风靡一时，此时的翻译集中体现为"归化的手法""文言的文体"以及"意译的手法"三个特色。因此，《大除夕》也被后来的研究者当作清末民初域外小说翻译中进行"本土化"尝试的典型例子加以论述，例如"这种'归化'的翻译，其表现是多方面的。一是将外国人名、地名、称谓改成中国式的，如徐卓呆将德国苏虎克的小说《大除夕》（1906）中的男女主人公 Philipp、Roscnen 分别译成吉儿和花姐，并约定在龙泉寺相会"[③]。而其实日文本中已将德国人名和地名悉数换成日本式，

① 施蛰存，主编. 1990. 中国近代文学大系（1840—1919）·第 11 集·第 26 卷·翻译文学集 1. 上海：上海书店，34.

② 施蛰存，主编. 1990. 中国近代文学大系（1840—1919）·第 11 集·第 26 卷·翻译文学集 1. 上海：上海书店，355.

③ 郭延礼. 2002. 近代外国文学译介中的民族情结. 文史哲，2：100.

Philipp 叫作信吉，Roscnen 叫作阿花，相会地点正是龙泉寺，徐不过在此基础上稍作调整而已。也有研究以徐的译文为例，指出其"用的是一种丝毫也不欧化的白话书面语"[①]，从而驳斥所谓语言的现代化即语言的欧化。结论没错，然而却忽略了徐的文字本非译自西语，虽然小说里出现了"接吻"、"叶子戏"（骨牌）、"咖啡"等西洋新事物和新名词。

在体例方面，日译本每一章节并无小标题，徐译本则按照中国的章回体传统，一一加以"代父""交换""说情""撤艳""团圆"等十五个回目，简洁概括了每一节内容。在叙事角度方面，原作主要是第三人称视角，偶尔有作者的零视角加入，译作也忠实保留。"有一句话，要告诉各位看官：你道这信丞是个什么样人？"这种翻译方式是将叙事人和读者凸显出来的全知叙事模式（零视角），是译者向章回体传统的有意识地靠近。在语言方面，把"信吉"译作"吉儿"，"西山家的阿花"译作"罗家的花姐"，吉儿的父亲"信之丞"译作"信丞"，"百合菴殿下"译作"幽篱庵殿下"，"式部官尾藤"译为"礼部官邓薇"，"松本伯夫人"译为"宋伯爵夫人"，"宫内大臣大河内广信"译为"宫内大臣胡广信"等等，在日本人名上稍加改动，变为中国式人名，地点如"龙泉寺""天神街"等则直接使用也并无违和感。偶有少数名词如"肩掛け"（披肩）译为"雨伞"，"妙な風体"（奇怪的打扮）译为"身材玲珑"等，徐的翻译基本忠实于日文原作，并无大段的删节，可谓直译。小说以大段的景物描写开篇，这是传统章回体小说所没有的：

> 日文：大晦日の晩の九時頃、跛足の夜番老爺の女房おさよは、窓架に慇り掛り、顔を表の暗黒に突き出して、往来をずっと凝視めて居る。雪はしと／＼と重さうに絶間なく降って、見る内に街衢一面を蔽うてしまつた。其の上を窓から洩れて来るランプの光に照らされて、白い雪が銀色に輝いて見える。彼方に駆けたり、此方に走つたり、小店大舗に立ち寄つて正

① 李春阳. 2014. 汉语欧化的百年功过. 社会科学论坛，12：81.

月の進物を買ふ人もあれば、珈琲屋、居酒屋、倶楽部やら舞
踏会やらに出入りして、皆んな旧い年を送り、新しい年を迎
へる楽しさに、引きも切らず賑はしく騒ぐのである。

　　笔者译：除夕晚上的九点左右，打更的跛足老人的妻子沙
世趴在窗棂上，将头伸到窗外的黑暗中，注视着来往的人群。
雪大片大片地落下来，一会儿工夫就遮没了街道一侧。在窗户
里透出的灯光的照射下，雪发出银白色的光辉。来来往往的人
们，有的挤在商店里购买正月的年货，有的出入于咖啡厅、酒
吧、俱乐部以及舞会，大家沉浸在辞旧迎新的喜庆中，到处充
满欢声笑语。

　　徐译：大除夕的晚上，九点钟光景，跛足巡更人的老婆，
靠在窗边，探出头来，观看街上天上密云遮满，不多一刻，就
降下雪来了。雪势渐大，竟把街的一面遮没了。室内洋灯的光，
从窗内透出，照耀积雪之上，越发白得似银子一般。街上人来
来往往，小店大铺，都是拥挤不堪，买新年用的礼物。茶馆、
酒店、俱乐部等处，都在开跳舞会，也算送旧年、迎新年的意
思，家家欢乐，都是热闹非常。

"室内洋灯的光，从窗内透出，照耀积雪之上，（雪）越发白得
似银子一般。街上人来来往往，小店大铺，都是拥挤不堪，（人们）
买新年用的礼物。"加上括号里的主语，文意会更通达，然而徐的白
话译文今天读来也算词语畅达，通俗平易，这不可不说是得益于小
松的日文翻译。小松武治（1876—1964），笔名月陵，1904 年毕业
于东京帝国大学，师从夏目漱石、小泉八云等，在学期间就出版了
《沙翁物语集》（日高有邻堂，1904 年），翻译自拉姆的《莎士比亚
故事集》（Charles Lamb, *The Tales from Shakespeare*，1807），得到
夏目漱石和上田敏的校阅，也成为其代表作。而小松最早的翻译作
品正是《大晦日》，1903 年 12 月由金港堂刊行。夏目漱石是日本近
代文学最重要的作家之一，与同时代的森鸥外、泉镜花等作家的古
文和汉文调文体不同，其口语化的文体奠定了文言一致的现代日语

的基础。小松师从夏目，其译文也不同于森田思轩的"周密文体"，彻底脱离了汉文调。从《明日之瓜分》的文言体，到《分割后之吾人》以及《大除夕》的白话体，我们也可以看到徐在创作尝试中对于时代脉搏的感知。

从内容上看，《大除夕》讲述代替父亲打更的吉儿偶遇参加化装舞会的皇子殿下，因皇子的恶作剧，两人交换衣服和身份后，在短短半小时内，通过充当皇子的吉儿和各大臣的周旋，揭露了皇宫中男女通奸、财政大臣和企业狼狈为奸、不顾百姓生死等政治和人性的丑陋面。大臣们对于皇子不同于往常的言语和表现，要么诡计落空，要么瞠目结舌，读者也正是在这个过程中享受到其中的滑稽和幽默。徐的第一部翻译作品选择了"喜剧小说"，可以说成为他创作滑稽小说和剧本的第一步，为此后获得"文坛笑匠"的赞誉埋下了伏笔。

四、小结

本节考察了徐卓呆（半梅）的日本留学经历以及早期文学创作。在作为作家的徐卓呆问世之前，徐傅霖 22 岁东渡日本留学，因其喜爱游戏的本性，弃学工业，于 1905 年入日本体育会体操学校本科学习。在学期间，在学校的刊物上发表体育类科普文章，还编译过一些体育书籍。他在从上海写给体操学校高岛老师的信里这样记述："我回国后过了三个月，母亲病愈，随后来到上海，决定尽自己的一份天职。然而做什么还是一个问题，于是开始研究体操。体操在上海的学堂里的确被认真地教授着，但游戏方面，则至今未有。因此，我考虑必须提倡一下游戏，于是在上海的各个学校担任老师。虽然现在还没有取得成绩，唯有一件可以向先生汇报的，那就是我在这边举办了运动会。"[①]这次运动会于 1905 年 11 月 11 日在务本女塾及幼稚舍举办，《申报》对此有具体的报道[②]。徐从体操学校毕业回国

① 徐傅霖. 1906. 务本女塾及幼稚舍运动会记事. 体育，147.
② 纪务本女塾及幼稚社秋季运动会. 1905-11-12. 申报，（9）.

后仍学以致用，这次运动会是他把在日本参加运动会获得的经验运用到上海学堂中的一次实践，他为中国的近现代体育事业做出的贡献是不可埋没的。

同时，徐因其对语言文学的爱好，开始尝试翻译和创作。以梁启超在清末掀起的"小说界革命"为开端，小说谈论政治、启发民智的社会功能备受重视，社会地位也随之提高。小说界革命中扮演了重要角色的是翻译小说，从林纾《巴黎茶花女遗事》到梁启超《十五小豪杰》、周氏兄弟《域外小说集》，以及在《新小说》（1902）、《绣像小说》（1903）、《新新小说》（1904）、《月月小说》（1906）等小说刊物上刊登的大量翻译小说，近代小说从体制、语言、标点的使用、叙事等方面经历了从传统到现代的演化和蜕变。[①]徐卓呆作为留日学生，也参与到这场革命中，其早期文学作品正印证了这种演变的轨迹。特别是《大除夕》，在文言体翻译仍然占据多数的清末翻译小说界，徐卓呆清新流畅的白话文不仅来源于文言一致的日文原文的影响，也来源于他对近代白话文发展趋势的把握。1906 年回国后，徐卓呆更加积极地从事翻译和创作，不论是西方作品还是日本作品，他的翻译都以日文版作为底本，通过翻译在创作技巧上获得启发，同时也通过日本这个窗口感知到了时代的脉搏。

在戏剧方面，徐卓呆回忆说："日本的戏剧，看了可以使日本话有进步的，不过我为经济与时间所限，不能去欣赏。后来我日本戏看得很多，这大半是在上海看的，上海每有日本戏班到来，我无有不看。我第二次、第三次到日本，也曾大看其戏，这时候我已经不是学生，而且对于看戏，并不是娱乐的，是研究的了。因为我第三次到日本，是专门去调查戏剧的。"[《灯味录》（八）]留学期间，虽未有欣赏戏剧的机会，但他喜爱游戏的天性在日本得到了充分的发展，也因为在体操学校学到了体操和游戏法，还曾被请到王钟声开

[①] 关于晚清翻译小说的文体变化，赵健（2007）有详细阐述。论文通过对七种清末小说杂志刊登的翻译小说进行统计，指出"截至 1906 年，在翻译小说的领域里，文言的翻译占了绝大比例"（赵健，2007：115），1906 年以后"使用浅近文言翻译的长篇小说超过使用白话翻译的长篇小说"（赵健，2007：116）。

办的中国最早的戏剧学校——通鉴学校教授舞蹈,因此,留日经历客观上为他登上戏剧舞台做了良好的铺垫。

第四节　开创"歌舞新剧"先河之开明社及其赴日公演

文明新剧处于鼎盛时期的 1914 年前后,上海活跃着最具代表性的六大剧团,它们是新民社、民鸣社、春柳社、开明社、启民社和文明社,其中开明社与其他剧团相比具有鲜明的个性。例如朱双云说开明社初期上演的戏剧有两个特点:"一是剧情的取材,完全是西洋的,故所演之戏,都是西洋服装。二是每出戏里,总有几支歌曲,几节舞蹈,实与西洋的歌舞剧,有些类似。"[①]又如徐半梅说:"第一,他的剧团附有乐队;第二,他们擅演洋装戏,正场旦角史海啸,是个高头大马型的体格,扮洋装的女角,妙到极点;第三,这剧团到过南洋群岛,到过日本。"[②]以往的研究中,对自有乐团、擅长跳舞、擅演洋装戏的开明社均有提及,然多依据前人的回忆和记述,对其成立的时间、具体的演出经过、解散后主要成员的活动等未能有系统的研究,且多有讹误。本节尽可能地利用同时代的资料,还原开明社成立始末、在国内以及日本的演剧活动,并追寻最重要的男旦演员史海啸的足迹,探明有歌有舞之文明新剧的特征。

一、初创时期的开明新剧社

朱双云《新剧史》记述:"是月,李君磐、朱旭东合组之开明社演于大舞台。""是月"指"壬子夏五月",即 1912 年 6 月 15 日—7 月 13 日,以往研究也都依据此记述,认为开明社创办于 1912 年 6 月。而我们发现 1912 年 3 月 24 日《申报》第七版刊登相关报道,

① 朱双云. 1942. 初期职业话剧史料. 重庆:独立出版社,9.
② 徐半梅. 1957. 话剧创始期回忆录. 北京:中国戏剧出版社,46-47.

题为"提倡社会教育"。

> 教育为二十世纪立国之要素，今者吾民国政体虽已改革民智，仍多闭塞。潘君镜芙、朱君旭东、李君君磐等从事教育有年，知通信教育尤为急要之图。爰合学界同志，组织开明社于海上，编演新剧，现身说法，以为社会教育之助。兹复因顾君熙龄出而赞助，担任一切经费，特将社务扩充，礼聘西乐名师佟君，主任音乐，并添征同志，以期精益求精，日臻美备，转瞬开幕，必为舞台生一异彩，民智之启发，风俗之改易，大局赖焉。

曾为开明社社长的苏少卿也记述：

> 民国元年春，卑人脱离教育事业，来上海研究戏剧，入开明社新剧团，系苏州顾希龄先生主办，（顾颇有文名，前清贡士，与王西神先生交甚深）本社与其他文明戏团体不同，功课有西洋装戏，西洋音乐，艺术跳舞，朱旭东、佟远峰任教授，有昆腔，名旦周凤林教授，有二簧梆子，毕富成教授，俨然是一戏剧学校焉。[①]

由上可以确认的事实有：开明社在 1912 年 3 月已经成立，组织者除了以往提及的朱旭东和李君磐外，还有潘镜芙。潘镜芙（1876—1928），江苏吴县（今苏州）人，信奉佛教，在通俗教育研究会专职编修剧本，也是正乐育化会编辑人员之一，代表作品有《哭秦庭》《木兰从军》等，曾和陈墨香合著《梨园外史》。[②]苏州名士顾希龄（又作熙龄、或希林）是开明社的出资人，同时，开明社不仅仅是一个剧团，还类似一个戏剧学校：擅长音乐的朱旭东和佟远峰教授西

① 苏少卿. 1939. 安乐窝剧谈录：与刘半农昆仲同事新剧社经过. 中国艺坛画报, 7: 1.

② 苏移. 2013. 京剧发展史略. 北京：北京燕山出版社, 321. 焦菊隐给予潘镜芙很高的评价，认为他"赋予民间戏曲以一种新的精神，具有现实意义的主题，而这些一直到今天在民间戏曲里都还是缺少的"。（焦菊隐. 1985. 今日之中国戏剧（1938）//杜澄夫，编. 焦菊隐戏剧散论. 北京：中国戏剧出版社, 316）

洋戏装、音乐、舞蹈；名旦周凤林教授昆腔，毕富成教授二黄梆子。也就是说，开明社是一个兼顾现代与传统、西洋与本土的戏剧团体和学校。

1912 年 5 月 17 日《申报》第七版刊登了"开明社提倡国民捐"一文："开明社顾希林诸君，以中国将以外债亡国，埃及前车可为寒心，议定五月十八号（即阴历四月初二日）午后一时，假座大舞台，特演警世新剧青年镜，暨滑稽旧剧曼倩偷桃，并请诸名伶合演好戏，是日售券所得之货，除酌定十之二酬劳社友及开支临时一切费用外，余款悉充□项□囊提倡。"紧接着 5 月 18 日《申报》第四版的大舞台广告中出现了"开明社假座筹助国民捐"，"开明社社员合演滑稽旧剧东方朔偷桃，诙谐百出，妙绪环生"，"开明社全体社员合演欧洲社会新剧青年镜，奇巧布景，西国音乐，跳舞唱歌"。朱双云称此次演出为开明社处女作，我们发现一篇珍贵的剧评，记录了"东方朔偷桃"的演出内容，虽不完整，却生动地展现了开明社舞台之一面。

第一幕 （幕外）某君扮东方朔，衣衫褴褛，面形憔悴，上曰（我东方朔乃东方国人氏，可叹吾国的利权将近要被外人攘夺尽了，一般盘踞高位的多不晓得将他挽回过来，倒反在那里争权夺利、自相残杀。我看见了这样的光景，所以就不愿出来，情缘退归隐逸，倒还逍遥自在。）

此时描摹呼嘘嗟叹之状活像活像。

又云（我汉朝费了许多的血汗才把这匈奴异族逐出境外，不想逐出了以后，比那没有逐出以前日子更觉得难过了。国势越发的弱了，钱财愈发的少了，债务愈发的重了，连我的粮食都没有地方去找了，这个原因都是不振兴的毛病）

言罢饥饿难忍，遂引颈向东一望曰（不好不好，极东国里尽多矮人，这矮人肚里必多诡计，我不能前去觅食）闻者皆掩口。

复向西而望，不禁喜曰（看西方国度里蟠桃长得很大，我可以采他几个充饥）乃欣然而去。

此数言切中时事，尚可入耳。^①

《曼倩偷桃》作为"旧剧脚本"曾刊登在《春柳》杂志第四期（1919），第一场"集仙"描写蟠桃成熟，西王母将要举行蟠桃大会；第二场"啼饥"由东方朔和妻子的对话构成，讨论如何充饥；第三场"偷桃"描写东方朔引开看守后偷吃蟠桃；第四场"赴会"描述织女、嫦娥等众仙姑都来赴蟠桃会；第五场"上寿"讲述西王母抓住东方朔后，东方朔发挥其辩才，反而得到王母款待。^②该脚本以白为主，唱白相间，注明通俗教育会编。潘镜芙是通俗教育会成员，因此开明社处女作选择演出《曼倩偷桃》和潘有一定关系，只是所谓的"滑稽旧剧"其实并非传统戏剧，而是"登场之衣冠全用古装"的滑稽剧，符合文明戏"趣剧搭配正剧"的演出模式。从剧评的记录来看，该趣剧选取了"偷桃"一场，主角为东方朔一人，虽然有脚本，但表演重点仍然是"化装讲演"式的即兴发挥，结合时事，发表议论，白话台词中融入引人发笑的诙谐，评者谓："切中时事，尚可入耳。"^③趣剧之后的正剧题为《青年镜》，开明社后来在成都也演过，据说是"讲述耶稣教育浪子回头的故事"^④。但是现场观众未能理解剧情，认为"寓意颇为深奥"，仅对该剧分幕以及幕间奏军乐的演出形式留下了深刻的印象："剧中幕数秩然有分，每于启幕闭幕间，奏以军乐，虽闭幕时，亦觉另生兴味。"^⑤当然，这次以助捐为目的的演出并不成功，"此举本属尽善，奈是日上下座客寥若晨星，较之七班合演相去不可以道里计，所得看资于开支尚歉不足，何能再为助捐，呜呼，辜负该社诸君之一片热心矣。"^⑥

处女作以失败收场后，开明社又酝酿了新的公演。1912 年 6 月

① 孤泪. 1912-05-23. 开明社演剧记. 剧报, 6.

② 曼倩偷桃. 1919. 春柳, 4: 53-63.

③ 孤泪. 1912-05-23. 开明社演剧记. 剧报, 7.

④ 重庆市文化广播电视局，编. 2007. 中国话剧的重庆岁月：纪念中国话剧百年文集. 重庆：西南师范大学出版社, 294.

⑤ 孤泪. 1912-05-22. 开明社演剧记. 剧报, 6.

⑥ 孤泪. 1912-05-22. 开明社演剧记. 剧报, 6.

22 日《申报》第七版刊登《新剧发达》："开明新剧社前在大舞台、新舞台、张园等处演串各剧，因其兼重歌曲，又加之以跳舞，和之以音乐，颇为各界所欢迎。今该社徇各界之请，定于端午后三日起在英大马路东段谋得利外国戏园逐晚七时起开演中西新剧，想往观者必争先恐后也。"然而具体的演出内容未见有报道，只看到 7 月 5 日《申报》报道顾希林前日在谋得利遗失价值八十多元的丝绸衣物，可作为开明社在此公演的旁证。

接下来是同年 10 月在中华大戏院的公演。①中华大戏院于 1912 年 10 月 1 日开幕，1 日《申报》中华大戏院广告末尾出现开明社身影："新剧团全体艺员倪惠连、苏寄生、陆子美、朱剑寒、刘半侬、徐品丹，音乐部佟远峰、朱旭东，头本《情痴》"；2 日"全本西剧《好事多磨》"；3 日"《多情英雄》"；4 日"头本高等歌剧《情痴》"、5 日"头本《情痴》"；6 日开明社新剧从中华大戏院的广告中消失。10 月 3 日《申报》刊登钝根在中华大戏院的观剧感想，其中提及开明社新剧："中华大戏院新开幕，观者争先恐后，予尝于一号夜间往观其内容……更有新剧团排演新戏，惜是晚限于时间，半途中止。然观其背景画之精细，迥非沪上他舞台之粗劣呆板者可比，只憾地积太少，坐位未能宽适耳。"此记述印证了朱双云所言，开明社新剧附在京剧之后，为京剧演员所嫉妒，不让你去发展。到新剧上台时，时间所剩无几，中途而止，自然得不到观众的支持。

1912 年 10 月 26 日《申报》报道中国社会党将于 11 月 1 日下午 1 点在中华大戏院开纪念会，除了演说、游戏外，还有"该党开明社编演缚虎记新剧"。"纪念会"指中国社会党第二次联合大会，该党成立于中华民国建立后的 1911 年 11 月 5 日。袁世凯复辟后，党首江亢虎因不满鄂督黎元洪在辖境禁止社会党活动的措施，发表讽刺黎的公开信，南下汉口时被军警拘捕，之后又被释放，从此社会党恢复了在湘鄂的活动。江抵沪后出版《缚虎记》，开明社所演即

① 钝根. 1912-10-03. 附曲院闻评. 申报，(9).

循此而编，"分十幕，江且登台现身说法"①。文明新剧从一开始就以移风易俗、教育民众为己任，以"剧场乃学校"而自居，如春柳社黄喃喃为同盟会会员、刘艺舟为国民党和社会党党员，二者都是为了革命而演戏的典范；同时，民国前后成立的近代政党也积极利用文明戏作为宣传和扩大政党影响手段，如孙中山、黄兴等都曾在反清反袁运动中支持文明戏演出。②因此，开明社和社会党的关系也可视为文明新剧与政党互为呼应和支持的范例。

如上所述，开明社在上海没有站稳脚跟，1913 年 3 月底，受章华大舞台的邀请赴重庆演出。《国民公报》（成都版）1913 年 4 月 15 日报道："中国社会党开明社新剧团佟远峰、朱旭东、张天狂、孙琴心等 10 余人，皆北京上海、南洋各学堂毕业生也，渝城章华大舞台以重资聘到，于 4 月 1 日在该园开演《都督梦》《新茶花女》等剧，慷慨激昂，能令座客动容，其有功于社会岂浅鲜哉。"③然而开明社的演出仍然被安排在每晚川剧演出结束后，"由于语言的隔阂，营业状况不很理想"④，演出期满后未能续约。1913 年 6 月下旬，受成都唐濂江先生的邀请到成都演出，聘约为三个月。由于戏院修整未完成，直到 8 月中秋前后才在少城万春茶园开演，第一个剧目便是上文提到的《青年镜》："奇异的灯光布景以及身着西装的男女在舞台上相拥舞蹈，令观众惊喜若狂，咋舌而观止。"⑤开明社的演出开重庆以及四川话剧演出先河，受其影响，参与演出的新剧爱好者唐濂江在成都组织了建平剧社，周慕濂等人组织了重庆第一个话剧团体——群益新剧社。

① 吴相湘. 2014. 民国政治人物. 北京：东方出版社，127.

② 关于文明戏和政党之间的关系，王凤霞在《文明戏考论》第五章"文明戏发展的文化助力"中有具体论述。

③ 中国人民政治协商会议四川省重庆市委员会文史资料研究委员会，编. 1990. 重庆文史资料选辑（第 33 辑）. 重庆：西南师范大学出版社，70.

④ 重庆市文化广播电视局，编. 2007. 中国话剧的重庆岁月：纪念中国话剧百年文集. 重庆：西南师范大学出版社，294.

⑤ 重庆市文化广播电视局，编. 2007. 中国话剧的重庆岁月：纪念中国话剧百年文集. 重庆：西南师范大学出版社，294.

二、重振旗鼓之"开明社改良新剧团"

结束四川公演后，开明社于 1913 年年底回沪，并于 1914 年初开始在上海重振旗鼓。此时的上海新剧在新民社、民鸣社、春柳社等的努力下，迎来了百家争鸣的局面，所谓"甲寅中兴"。1 月 6 日—8 日，申报刊登了开明社改组为"开明社改良新剧团"的启事："启者 开明社成立二载于兹，自去秋受重庆成都宜昌沙市各埠舞台聘后，所到各处极受社会欢迎。兹已返沪，同人等特重新整顿改组为开明社改良新剧团，以达普及教育之目的，而藉与今日新剧界同志互相研究，互相勖勉焉。此启。"改组后的开明社仍然延续了创立之初"编演新剧，现身说法，以为社会教育之助"的演剧理念，于 3 月 1 日在谋得利小剧场开演，打出"三大特色"的旗号：

> 音乐　音乐一事，感人最深，而于戏剧关系尤为紧要。本社购置东西各国种种乐具，计数十种之多，悉心研究，为时已二载有余，演剧时谱以中国歌词，尤为世界上各舞台之一异彩。
> 跳舞　跳舞一道，西人极为讲求，种类亦至繁迹不一。我国人士于体育素乏研究，故对于此事缺焉不讲，即间有一二演习者，亦大都学焉而不精然已等，若云霄之一羽。本社研求有素，所演跳舞各戏，久为中外人士所欢迎，现又加演法国最新式流行之各种跳舞，以答惠顾诸君之盛意，而一新各界之耳目。
> 西剧　演剧本为开通民智代表文物之一事，若仅拘于本国历史及时事二者，则收效无多。然我国人扮演西剧，匪衣物不备，即礼节全非，殊为识者窃笑。本社对于此弊，极求剔除，且不惜费掷巨资，购置种种西服用具，以期惟妙惟肖。五洲风景，万国衣冠，观者盖不啻有如同亲历其境之感也。[①]

① 开明社改良新剧团. 1914-03-01. 申报，(12).

图 4-10　开明社改良新剧团广告

　　"音乐、舞蹈、西剧"，开明社经过初创期的演出，特别是在深入四川、湖北等内陆地区的巡演中积累了经验，认清了自身特色，即"以音乐歌舞演西剧"。开明社自有乐团，团长朱旭东、其子朱小隐、女婿史海啸、后来成为著名民乐家的刘天华是乐队的主要成员，他们能够演奏"东西各国种种乐具，计数十种之多"，可谓中西合璧。他们的"歌"多改编自外国歌曲，"演剧时谱以中国歌词"。而他们的"舞"也改编自欧美，如"法国最新式流行之各种跳舞"。也就在这个时期，开明社迎来了一位重要的新成员。3 月 6 日《申报》刊登的开明社演剧广告宣传，"礼聘音乐琴乐毕业第一西装旦角史海啸"，"史君为朱旭东君音乐琴乐大家之高足，数年苦志研究，练成音乐琴乐西装旦角，向在长江一带，所奏之艺精美异常，且身才绝

妙，音韵婉转，为新剧界不可多得之人才。今本社礼聘来申，择吉登台，再行布告"。大概因为谋得利位置偏僻，影响营业，开明社在此演出一个月后，转移至法界歌舞台。4 月 4 日，开明社在法界歌舞台开幕，此时打出的是"新剧界第一人物任天知"的旗号。"任君天知，新剧界之泰斗，其提倡新剧，远在二十年以前即就现其身说法而论，亦已在十年以上，大江南北有口皆碑，今之新剧界巨子似汪王凌诸辈，无不隶其门下，旬新剧中唯一无二之人物也。至其演剧之传神，形容之入妙，想一般曾见先生风仪者皆能知之，本社再三聘请，现已蒙允择于三月十六夜登台合演拿手好戏，爱观新剧者其速临，一睹为快"。其实查看广告，任天知作为"调梅"，一开始就出现在开明社演员表中，为何此时又再以"任天知"来号召观众？其实，新民社的"音乐、舞蹈、西剧"都移植自外国，音乐在"演剧时谱以中国歌词"，舞蹈如"法国最新式流行之各种跳舞"，这些表演对于中国观众来说，毕竟是曲高和寡的。其结果，"洋派"要适应观众，还得"土派"来坐镇。从附录的演出剧目一览可见，《血蓑衣》《都督梦》等曾经受欢迎的"天知新剧"都在此时重演。

对于这一时期的公演，《申报》刊登了三篇剧评，分别评论《珍珠塔》（绮琴轩主《剧谈》3 月 14 日）、《杜鹃春》（蕙云《记开明社之杜鹃春》5 月 11 日）、《情仇》（振之《记十七夜之开明社》5 月 14 日）三个剧目。《珍珠塔》改编自弹词，讲述贫苦书生方卿向姑母方氏借钱未果，遭到羞辱后愤然离去。自幼定亲的表姐陈翠娥获悉，让丫鬟将方卿请至后花园，以送点心为名，暗将传家之宝珍珠塔相赠。方卿几经波折，中得状元，荣归故里。恰逢姑母方氏生日，方卿乔装改扮为卖唱艺人，被召至寿堂，借唱道情重提受辱之事，使姑母无地自容。幸亏方母深明大义，促使姑侄和好。《杜鹃春》是潘大隐编写的时事新剧，"前清之亡，四川铁路风潮，实开其端。此剧即演路事始末真相，穿插美人之痴情，志士之热心，并侠客大义灭亲，义婢舍身救主，恶人施毒，官场现形。演来惟妙惟肖，可泣

可歌。加以布景新奇，演员良美，诚未有之大观"①。《情仇》讲述曾经芳参观女校，与冯月英相遇后，回家朝思暮想。因已年迈，遂托弟经芝替己求婚，月英允之。新婚之夜，经芳嘱弟出外旅行，新娘情知有异，哭拒经芳，外出寻经芝。尾随而来的经芳看见月英经芝二人相持而哭，愤恨交加，欲置二人于死地。以上三剧，分别为弹词剧、时事剧和爱情剧，都是当时文明戏剧团热衷上演、观众乐于接受的类型。

图 4-11　开明社《梅花落》　　　图 4-12　开明社在日本演《复活》

从广告宣传词看，开明社也从一开始大力宣传"音乐"，到不再提及"音乐"。例如 3 月 8 日上演《侠恋情》"剧中情节悲欢交集，且配有四式音乐琴乐"，3 月 9 日《珍珠塔》"本社旦角繁多，并有音琴各乐奏合，较别社有特色之新"、3 月 12 日《梅花落》"史君海啸饰圆珠，自拉万哑铃琴，唱歌跳舞之特别，外加全班音乐合奏"，3 月 21 日"新添布景，配以钢琴合奏"、4 月 7 日"新添满堂灯彩，电光转台，布景随剧，配合音乐"，及至任天之成为招牌后，音乐元素逐渐减少，再到 5 月 8 日以后"音乐"二字彻底消失，除了《珍

① 开明新剧社. 1914-05-07. 申报，（9）.

珠塔》和《梅花落》[①]两部融入音乐元素的典型剧目外，"音乐之洋洋盈耳，布景之色色宜人，足以极视听之娱信可乐也"[②]的特色已经不得不让位于"天知派"新剧。尽管如此，短短 3 个月，开明社便已经支撑不住，6 月 1 日停止公演。

三、赴日公演及其影响

开明社终止了在歌舞台的定期公演后，主要成员曾在春柳社搭班演出，此后受刘艺舟邀请，赴日公演。刘艺舟（1875—1936）原名刘必成，湖北鄂州人，1899 年作为公费生赴日留学，后毕业于早稻田大学清国留学生部师范科物理化学科。在日期间，参加同盟会，观看春柳社《黑奴吁天录》等。回国后，1911 年在北京和田际云的玉成班合作，与王钟声一起从事改良新剧公演。辛亥革命期间，率领剧团成员参加山东革命，成立山东临时政府，任都督。袁世凯复辟后，辞职南下，在上海新舞台搭班演出，擅长"言论老生"，每登台必演讲，通过演剧宣传新思想。1913 年参加二次革命失败后流亡日本，成立"光黄新剧同志社"，1914 年得到日本松竹公司赞助，邀请开明社成员赴日公演。11 月 5—11 日，刘艺舟打出"中华木铎新剧"的旗帜，在大阪中座举行公演，上演剧目有《豹子头》《复活》《西太后》及一部"泰西歌剧"（苏格兰歌剧《绿林仁侠》）。12 月 5—11 日，又在东京本乡座开演，演出《豹子头》《复活》《茶花女》及一部"支那歌剧"。两次演出的主要观众是在日留学生，大阪"中座的中国剧，在赢得观众上彻底失败了，但演出内容可谓获得了成功"[③]。而东京本乡座的演出"很受留学生欢迎"[④]，史海啸等演员的演技也博得了日本剧评家的赞誉。

① 《梅花落》改编自包天笑翻译的同名小说，关于包天笑译本的翻译情况，请参考本书附录三。

② 绮琴轩主. 1914-03-14. 剧谈. 申报，（14）.

③ 中座の支那劇. 1914-11-13. 夕刊大阪日日新聞.

④ 伊原青々園. 1914-12-08. 本郷座の支那劇. 都新聞，（3）.

图 4-13　刘艺舟　　　　　图 4-14　中华木铎新剧本乡座演出海报

关于开明社受刘艺舟邀请赴日公演的具体情况，梅兰芳《戏剧界参加辛亥革命的几件事》（《戏剧报》，1961 年第 6 期）、吉田登志子《"中华木铎新剧"的来日公演——日中戏剧交流史上的一断面》（原载于《日本演剧学会纪要》，1991 年第 29 号。中文译文刊登于《中国戏剧》1992 年第 3 期）已经进行过详细的考证，黄爱华《中国早期话剧与日本》中也安排了两个章节专门探讨，本节不再赘述。在此，通过新资料阐明一些新的事实。

首先，"中华木铎新剧"在东京本乡座上海的"支那歌剧"是《空城计》。据开明社员苏寄生的文章《安乐窝剧谈录：刘艺舟》（《中国艺坛画报》，1939 年第 43 期）的记述："三年吾东渡日本，遇之于东京各埠，常共话言，并同台演戏，吾演空城计于本乡座，徐朗西在台下喝倒彩，此笑话另文记之。"[①]在苏少卿眼中，刘艺舟"善雄辩，口若悬河，一个普通题材，及出于艺舟之口，则有理由，有条理，有气势，有姿态，能令听者眉飞色舞点首称是，真天才也。"[②]苏寄生即前文已经提及的苏少卿（1890—1971），著名戏曲评论家、音韵学家。他 1912 年在上海参加开明社，后被推举为社长。他扮演的角色有《珍珠塔》中陈翠娥的父亲陈连、《梅花落》中的男爵、《复

① 苏少卿. 1939. 安乐窝剧谈录：刘艺舟. 中国艺坛画报，43：1.
② 苏少卿. 1939. 安乐窝剧谈录：刘艺舟. 中国艺坛画报，43：1.

活》中的聂赫留朵夫等。根据申报的演出广告可知，除了参与开明社外，他还于1913年11月26日—1914年1月1日参与高等新剧团在醒舞台（新新舞台原址）的演出，1914年6月23日—7月26日在春柳剧场、7月28日—8月20日在中华大戏园新剧场演出，8月以后东渡日本与刘艺舟汇合。他的另一文章《安乐窝剧谈录：与刘半农昆仲同事新剧社经过》也提到："本社经刘艺舟之介绍，赴日本演剧一年，半农兄弟未往，卑人在东京本乡座大唱其《空城计》等旧戏，回国之后，绝口不谈新剧，遂住北平专习旧戏八年。"①

第二，刘艺舟等人回国后，仍然继续经营"木铎新剧社"。据1916年10月21日《顺天时报》报道："直隶国民协会为捐助其经费起见，此次特礼聘新剧巨子刘君艺舟、史君海啸及木铎新剧社全体社员假座湖广会馆，准于二十日晚起至二十九日晚，计十日间，每晚续演各种最新戏剧。……闻该社社员全体四十余人，其技艺各有特色，其中最著名者入左：史海啸（花旦）、吕少棠（文丑）、徐光华（武生）、朱小浮（文生）、小钟声（花旦）。其所演戏目有波兰亡国惨、墨西哥、巴黎茶花女、黑奴吁天（录）、英国血手印、最后五分钟、多情之英雄、假黄帝、爱国血等数出……。"②与日本公演时相比，如苏少卿此时已放弃新剧、专门研究旧剧外，刘艺舟和史海啸仍然是木铎新剧社的主干。同时，此处列举的《波兰亡国惨》《墨西哥》《巴黎茶花女》《黑奴吁天录》《英国血手印》等代表作均为翻译剧，曾经是开明社演出过的剧目，可见木铎新剧社继承了开明社"善演西剧"的特色。历时十天的公演也得到了好评："京师从来所演之新剧悉归失败，无一成功，读此次刘艺舟史海啸等所演之新剧，每晚馆中人山人海，颇极热闹，遂收斯界空前之一大成功，木铎社人堪为新剧吐气万丈。兹考其成功之原因，固不一而足，然其中最大者为左列二因：技艺之精妙、时势之变化。"③除了王钟声等人在辛亥革命前后的多次尝试外，北京剧坛的新剧演出向来不成

① 苏少卿. 1939. 安乐窝剧谈录：与刘半农昆仲同事新剧社经过. 中国艺坛画报, 7：1.

② 听花. 1916-10-21. 菊室漫笔195 木铎社之新剧. 顺天时报,（5）.

③ 听花. 1916-11-02. 菊室漫笔204 木铎社之成功 新剧之吐气 顺天时报,（5）.

气候，爱美剧运动、学生演剧也尚未兴起。"盖一般京人对于戏剧之观念从来非常顽陋，已成口疾，唯知有黄皮，而不知有新剧。自此次刘史诸君排演，而新剧之为何物，甫浸入于京人之脑海，既晓个中滋味，势必逐渐推求，其于新剧前途影响所及，决非浅显"①，辻听花（1868—1931）对木铎新剧社"为新剧吐气万丈"的评价应该说是中肯的。

第三，日本公演结束后，成员们于 1915 年返回国内，史海啸和陈无我、朱双云在北京新民大戏院演剧；1915 年 9 月 17—18 日，史海啸等人假座民鸣社演出《巴黎茶花女》；1916 年，在南京升平戏园，与顾无为、李悲世等演出《西太后》。1915—1916 年期间，开明社还曾赴南洋演出，据说"新加坡领事胡维贤君颁以旌奖状"②。

四、笑舞台时代的史海啸

游历日本、新加坡、爪哇以及国内各地③之后，开明社主要成员史海啸、朱筱（小）隐回到上海，出现在 1917 年 1 月 6 日的天蟾舞台广告中。1 月 7—8 日的广告对史海啸的演剧经历做了详细的介绍，史海啸既会拉小提琴、又擅长旦角，朱筱隐会钢琴、胡琴、管乐器、擅演小生，因此广告特别强调的还是当初开明社的三大特色：唱歌、跳舞、西剧，演出剧目为"俄国虚无党侦探好戏"（1 月 11 日）、"法国爱情悲情剧巴黎茶花女"（1 月 12 日）、"墨西哥政治惨剧牺牲子孙（国变）"（1 月 13 日）、"公子重申"（1 月 14 日）。"公子重申"大概改编自陆镜若的《家庭恩怨记》，其他三个剧目都是西剧。

史海啸、朱筱隐在天蟾舞台的演出仅持续了 4 天，此后，他们便在笑舞台落下脚跟，参与笑舞台的演出，断断续续持续长达一年半时间（1917 年 1 月 29 日—1918 年 6 月 10 日）。本书在第二章第四节曾详细介绍过笑舞台，"笑舞台"时代象征着文明戏演出从以"剧

① 听花. 1916-11-02. 菊室漫笔 204 木铎社之成功 为新剧吐气. 顺天时报，(5).

② 广告. 1917-02-15. 申报.

③ 广告. 1917-02-15. 申报.

团"为主的阶段发展到了以"剧场"为核心的阶段。在此，史海啸主要参演的剧目有：

> 翻译剧——《隔帘花影》（墨西哥）、《最后五分钟》（女虚无党党员活动）、《巴黎茶花女》（法国）、《仁孩》（瑞典挪威剧）、《女律师》（英国、莎翁剧）、《复活》（俄国）、《西皇后》（英国、莎翁剧）等；
>
> 时事剧——《张文祥刺马》《蔡松坡》《皖北哀鸿》等；
>
> 小说弹词剧——《文武香球》《十三妹》《梅花落》《珍珠塔》等。

除此以外还出演欧阳予倩的新编"红楼歌剧"，如《黛玉焚稿》《鸳鸯剪发》等。另外，1917 年 4 月 1 日—5 月 7 日，受"苏州民兴社"邀请，部分文明戏演员在苏州演剧一月有余，史海啸、朱小隐等人同行。徐半梅回忆："我和史海啸，在上海笑舞台也一同演过戏，他的《巴黎茶花女》《十三妹》之类，真是无出其右。这一次在苏州，他这出《巴黎茶花女》演来更红，我是一向在剧中扮配唐的，我也觉得我这配唐，在苏州演得比上海好。这一出戏，复演过好几次。我有一位朋友的太太，最爱这出《巴黎茶花女》，她与我约定重演此戏时，前三天就得通知她，她一定要安排了其他家务，而来看这出戏的"[①]。再看看该社的广告：

> 新剧多矣，然多说说做做，从未有有歌有舞有音乐等之参杂其间者，独巴黎茶花女。巴黎茶花女为西洋最有价值最有声望之剧，哀感顽艳，悱恻缠绵，可以沁人肺腑，可以动人兴感，非旧剧家所演非驴非马、似通非通、光怪陆离、莫名其妙之新茶花所可比也。戏情之好，陈义之高，实为新剧中绝无而仅有，益以抑扬宛转之歌，飞燕惊鸿之舞，旷远绵邈之音，豪竹哀丝之尤有可观，尤多至趣。而且西装全新，异常夺目，爱观新剧

① 徐半梅. 1957. 话剧创始期回忆录. 北京：中国戏剧出版社，99.

诸君，不可不来新新耳目。[1]

史海啸在笑舞时代的演出继承了开明社时代"音乐、歌舞、西剧"三位一体的特色，《巴黎茶花女》在苏州演出，还分别于 1917年 8月 25日、9月 16日、10月 4日、11月 4日、12月 25日；1918年 2月 17日、3月 30日、5月 5日、6月 5日演于笑舞台，是所有翻译剧中演出频率最高的。

五、小结

开明社作为文明新剧最盛期的六大剧团之一，以自有乐团、擅长跳舞、擅演洋装戏而著称。开明社从 1912 年初成立后，在上海演剧前后加起来不到一年，期间曾前往四川等中国内陆地区以及日本、新加坡等海外国家演剧；解散后，1917—1918 年，主要成员史海啸等继续在笑舞台演剧；及至 1919 年，史海啸在北京成立"益世社"，集合开明社老同志在新世界演剧。正如朱双云所说，开明社"虽名誉不复存在，但它的精神，还继续地存留着"。开明社的歌舞剧开创了"歌舞话剧"之先河，不仅给国内的新剧界带来了新气象，影响更是波及日本和新加坡等地，"演于东京大坂等处，大受欢迎。日本著名剧子松井须磨子为日本剧界之泰斗，深为佩服，并实言于他人曰：我所不及海啸者多。自此交往甚厚，每一聚则共同交换新知识、研究学理。后受聘于南洋各埠，星加坡总领事授以特奖状，华侨名报主笔特赠奖牌对联"[2]。同时，史海啸等人的新剧演出还成为梅兰芳演出改良新戏的参考对象："梅兰芳近颇研究新剧，常偕姚玉芙赴新世界观史海啸等排演，京人测为梅演新剧之预兆。"[3]

开明社的演剧实践在营业上不能说是成功的，因此未能长期立足于上海新剧界。然而开明社孕育和培养了多位活跃于中国近现代文艺界的音乐、戏剧人才。创立者朱旭东，早年留学比利时，专习

① 苏州民兴社. 1917-04-11. 申报，(15).
② 天蟾舞台广告. 1917-01-06. 申报，(13).
③ 国内无线电. 1919-11-02. 小时报（附录余兴），(11).

音乐，曾计划在北京开设音乐大学。参加辛亥革命，入过狱，擅长各种乐器。尚小云的《摩登伽女》的编舞和制曲均出自他手，据说改编自《英格兰女儿曲》。①其子朱小隐也是开明社主要成员，擅长钢琴和小号，曾教当代乐团指挥金律声学习小提琴。女婿史海啸，擅长小提琴、钢琴，开明社台柱子，后改行。李君磐，开明社成员，后担任笑舞台剧务主任，1908 年前后任江苏旅京学校校长，在北京天乐园组织学生举办慈善音乐会，成为"中国最早的中西合璧音乐盛会"，后从事电影事业。刘天华，著名作曲家、民乐演奏家，音乐教育家，刘半农之弟，是开明社乐队的主要成员。

表 4-3　开明社 1914 年公演剧目表

时间	剧目	备注
3 月 1 日（初五）	双珠记	
3 月 2 日（初六）	爱国血	
3 月 3 日（初七）	梅花落	
3 月 4 日（初八）	梅花落	
3 月 5 日（初九）	苦海花	
3 月 6 日（初十）	苦鸳鸯	
3 月 7 日（十一）	日戏 马介甫 夜戏 新百宝箱	
3 月 8 日（十二）	日戏 大男寻父 夜戏 侠恋情	是剧盛名已久每适开演座客常满剧中情节悲欢交集且配有四式音乐琴乐
3 月 9 日（十三）	家庭恩怨记	
3 月 10 日（十四）	珍珠塔	
3 月 11 日（十五）	珍珠塔	
3 月 12 日（十六）	珍珠塔	
3 月 13 日（十七）	梅花落	
3 月 14 日（十八）	妻党同恶报　梅花落	
3 月 15 日（十九）	梅花落	

① 吴晓铃. 2006. 吴晓铃集（第 3 卷）. 石家庄：河北教育出版社，52.

续表

时间	剧目	备注
3 月 16 日（二十）	险姻缘	
3 月 17 日（二十一）	侠恋情	
3 月 18 日（二十二）	贞女血	特请日本新马鹿大将奇妙之术
3 月 19 日（二十三）	余灰劫	魔术续请一天
3 月 20 日（二十四）	余灰劫	
3 月 21 日（二十五）	日戏　警世良剧　河东狮 夜戏　公子无缘	新添布景配以钢琴合奏 许啸天先生编
3 月 22 日（二十六）	日戏　妻党同恶报 夜戏　公子无缘	
3 月 23 日（二十七）	喜剧　编术奇谈　血泪碑	
3 月 24 日（二十八）	五一八本　血泪碑	
3 月 25 日（二十九）	九一十二　血泪碑	
3 月 26 日（三十）	恨海	庚子纪念新戏
3 月 27 日（三十一）— 3 月 31 日（初四）	停演	迁移至歌舞台
4 月 4 日（初九）	事实新剧　侠恋情	每夜加演五彩活动大写真
4 月 5 日（初十）	日戏　水性杨花 夜戏　胭脂	
4 月 6 日（十一）	停演	敝社本择于初九夜开幕，岂料电线中折一时不及修葺，俟工竣即行开演特此通告
4 月 7 日（十二）	日戏　胭脂	新添满堂灯彩电光转台布景随剧配合音乐
4 月 8 日（十三）	侠恋情	特请新剧界第一人物任天知　三月十六夜登台
4 月 9 日（十四）	颠倒鸳鸯	
4 月 10 日（十五）	鸳鸯谱 新排喜剧　禀见得妻	
4 月 11 日（十六）	血蓑衣	

<div align="right">续表</div>

时间	剧目	备注
4月12日（十七）	都督梦	
4月13日（十八）	恨海	
4月15日（二十）	珍珠塔 头—4	
4月16日（二十一）	珍珠塔 5—8	
4月17日（二十二）	珍珠塔 9—12 趣剧 婢学夫人	
4月18日（二十三）	日戏 趣剧 书童断产 惨剧 破腹验花 夜戏 珍珠塔 13—16	
4月19日（二十四）	日戏 趣剧 婢学夫人 大男寻父 夜戏 白茶花	
4月20日（二十五）	公子无缘	
4月21日（二十六）	公子无缘	
4月22日（二十七）	父子同婚	
4月23日（二十八）	菴堂相会	
4月24日（二十九）	滑稽笑剧 活灵位 鸳鸯谱	
4月25日（初一）	趣剧 奸夫冤 胭脂	
4月26日（初二）	日戏 三婿争婚 马介甫 夜戏 珍珠衫	
4月27日（初三）	爱国血 血泪碑 1—4	
4月28日（初四）	血泪碑 5—8	
4月29日（初五）	喜剧 枯杨絮 血泪碑 9—12	
4月30日（初六）	趣剧 城隍倒运 十娘恨	
5月1日（初七）	西装好戏 化人	
5月2日（初八）	爱情好戏 怜戚怜亲	
5月3日（初九）	日戏 妻党同恶报 夜戏 珍珠衫	

<div align="right">续表</div>

时间	剧目	备注
5月4日（初十）	菴堂相会	此剧系上海红庙故事
5月5日（十一）	家庭恩怨记	
5月6日（十二）	日戏 侠恋情 夜戏 都督梦	
5月7日（十三）	时事新剧 杜鹃春	潘大隐先生新编 四川铁路风潮
5月8日（十四）	杜鹃春	
5月9日（十五）	日戏 趣剧 遗嘱 公子无缘 夜戏 何文秀	
5月10日（十六）	日戏 趣剧 谁先死 公子无缘 夜戏 趣剧 色戒 何文秀	
5月11日（十七）	痴儿福 情仇	
5月12日（十八）	趣剧 狡童 女新郎	
5月13日（十九）	前本 玉堂春	
5月14日（二十）	后本 玉堂春	
5月15日（二十一）	趣剧 妓女打大少 恨海	
5月16日（二十二）	日戏 白茶花 夜戏 前本杜鹃春 梅花落 1—2	
5月17日（二十三）	日戏 父子同婚 夜戏 后本杜鹃春 梅花落 3—4	
5月18日（二十四）	梅花落 5—6	
5月19日（二十五）	痴儿福 梅花落 7—8	
5月20日（二十六）	换掉家主婆（希龄编） 怜我怜卿	
5月21日（二十七）	趣剧 装狗作怪 马介甫	
5月22日（二十八）	趣剧 滑稽招亲 血手印	

续表

时间	剧目	备注
5月23日（二十九）	日戏 玉堂春 夜戏 趣剧 呆中福 十五贯	
5月24日（三十）	日戏 媒妁公司 颠倒鸳鸯 夜戏 趣剧卖花结婚 程大可	
5月25日（五月初一）	趣剧 谁先死 破镜重圆	
5月26日（初二）	趣剧 三婿争婚 杨柳楼台（爱情特别好戏）	
5月27日（初三）	爱情侠义侦探悲惨新戏 侬之心	
5月28日（初四）	趣剧 遗嘱 胭脂	
5月29日（初五 端午）	日戏 谎三哥 痴儿福 夜戏 珍珠衫	
5月30日（初六）	日戏 女新郎 夜戏 烈士杨君谋	闵痴侠先生编辑历史新剧

结　论

一、本书的主要内容和研究意义

本书在中日两国近现代戏剧改良这一宏大的历史文化背景中，通过一系列新史料，从作品论、艺术论、剧团剧人论三个层面，对中日两国近代新潮演剧特别是文明新剧和新派剧的形成发展和影响关系进行了综合而具体的研究，深入考察了清末民初中日戏剧经典的跨文化阐释与传播。

第一章回顾和总结中日两国近代戏剧的改良和发展的社会和文化背景。作为两国政府文化改良政策的一环，在文艺界和戏剧界的具体实践和推动下，传统戏剧的改良和新潮演剧的发生这两大潮流不断推进和发展。在此过程中，以书生和学生为主的知识分子成为新潮演剧的主力，而近代城市中的市民阶层的形成也为新潮演剧提供了观众基础。提前进入近代并实行戏剧改革和创新的日本成为中国戏剧人的参照对象，1906 年中国留学生在东京成立了春柳社，揭开了近现代中日戏剧交流的序幕。

第二章是中日两国新潮演剧之戏剧作品论。按照新潮演剧上演剧目的主要类型：战争剧、情节剧、莎翁剧等，从中选择具有代表性的作品，如新派的"日清战争剧""日露战争剧"以及文明新剧的"辛亥革命剧"、以《不如归》《茶花女》为代表的家庭情节剧、莎翁剧《哈姆雷特》等，探讨剧本的创作、翻译和演出情况。文明新剧和新派剧作为中日两国进入近代后最先出现的新潮演剧，有着相似的发展轨迹。两者最初均以演说的形式出现，进而穿上戏剧的外衣，宣传新思想；随着戏剧形式的完善，利用其再现社会现实的特征，

描摹战争场面,在近代的革命和战争中迅速成长为独立的戏剧形态,而新派的"日露战争剧"中的化装讲演、真实再现战争场面的表现手法对逗留日本的中国戏剧人产生了影响。春柳社将新派剧的代表作《不如归》翻译并搬上了中国的舞台,其情节剧特质为中国观众所接受,然而却不如创作剧《家庭恩怨记》更接地气;法国名剧《茶花女》被中日两国的新潮演剧翻译并搬演,对于日本戏剧而言,《茶花女》只是一部普通的带有悲剧色彩的翻译剧,而在中国,《茶花女》在清末民初的强大影响力催生了《二十世纪新茶花》等茶花系列的改良新戏,从"爱情"到"爱情+革命"的改编,反映了清末民初的社会变迁。关于莎翁剧《哈姆雷特》,春柳社领导人陆镜若在日本留学期间,在"东京俳优养成所"学习并接触到《哈姆雷特》的日文版"翻案剧"。随后又参与"文艺协会"公演,直接体验了坪内逍遥翻译并指导演出的忠实于原著的《哈姆雷特》日本版"翻译剧"。但是首次将《哈姆雷特》搬上文明新剧舞台的却是郑正秋,他通过"选择""剪裁"和"点缀",以独特和娴熟的编剧方式将《吟边燕语》中的故事改编为影射时政、针砭时弊、通俗易懂、环环相扣、情节曲折、幽默风趣的《窃国贼》,紧紧抓住民国初年文明新剧观众的审美与品位,使之成为文明新剧舞台上常演不衰的代表剧目,这些改编也体现出文明新剧的"现代性"。

第三章是中日两国新潮演剧的艺术论。第一节分析新派剧女形艺术和文明戏男旦艺术与传统戏剧的紧密联系以及各自的艺术特质、最终命运。春柳社成员大都是戏剧爱好者,也具备一定的传统戏剧的修养,同时由于留学日本,亲历新派舞台,新派演员的表演成为他们学习的榜样。而对于其他没有留学经历的文明戏演员来说,传统戏剧自然成为首先可以参考的对象。同时,这些影响又相互渗透和发展,由此形成文明戏杂糅了传统与近代元素的表演形式。文明新剧中男旦演员的演技既有程式化的倾向,也超越了传统戏剧,达到了贴近日常生活的写实。第二节考察了新派和文明戏的剧场建筑、舞台布景、演出方式等。在日本,剧场的西化以新富座—歌舞伎座—帝国剧场为标志而发展,而新派演员川上音二郎筹建的川上

座和帝国座也是较有意义的尝试。川上音二郎主导的新派革新公演中，尝试废除"茶屋制度"，缩短观剧时间，导入了以焦点透视法绘制而成的升降式油画背景，对逗留日本的中国留学生产生了直接的影响。对于上海，租界和旧县城这两个异质空间中并存着纯西式剧场和传统剧场，而由中国人筹建的新式剧场如新舞台、新新舞台等，参考并引进了日本新式剧场的舞台机构。文明戏剧团从草创期到其最繁盛期主要使用过兰心大戏院、谋得利小剧场、张园、肇明茶园、歌舞台、中舞台等或纯西式的或中西合璧的剧场，这些剧场在戏剧改良的进程中逐步采用电灯照明、镜框式舞台、有高低差的椅子座席等。第三节考察了中日两国新潮演剧的统合机构。为谋求戏剧界的团结和发展，文明新剧和新派剧都成立组织过相应了统合机构——"新剧俱进会""新派俳优组合"。笔者还发现了详细记录"新剧俱进会"的重要资料，确认该组织围绕新剧的现状、面临的课题和发展方向展开了具体的讨论。虽然设立培养新剧人才的新剧讲习所、建立新剧剧场、发行新剧杂志等构想仅为"纸上谈兵"，最终并未实现，但俱进会的讨论为此后成立的新剧公会以及新剧繁荣期的到来做出了理论上的准备。

　　第四章聚焦活跃在中日两国之间的剧团（春柳社、开明社）和戏剧人（李叔同、陆镜若、任天知、徐半梅），追溯他们逗留日本的经历、与日本戏剧界的往来、在日本的演出活动等，探究这些经历与他们的戏剧生涯之间的关系。第一节具体分析李叔同起草的春柳社文艺研究会简章、春柳社演艺部专章与坪内逍遥创立的文艺协会会则的关系、陆镜若进入新派演员藤泽浅二郎开办的"东京俳优养成所"、坪内逍遥开办的"演剧研究所"学习的经历、民众戏剧社与小山内薰的自由剧场论之间的联系，确认了先行一步的日本新潮演剧成为中国戏剧人参考和借鉴对象。第二节考察了文明新剧创始人任天知的旅日经历及与戏剧活动的关系。确认了任天知并非以往所说的日本留学生，而是 1902 年至 1905 年末在京都担任中文教师，并在日俄战争时期日本高涨的民族主义刺激下，带着"盖日、俄因东三省而开衅，东三省为谁家之土地？"的悲愤心情回国。归国后，

逐渐认识到戏剧作为一种宣传手段的重要性。1906 年 8 月—1907 年 6 月返日逗留期间,正是静间小次郎新派剧剧团最为活跃的时期,他们在京都明治座持续了十年左右的定期公演。同时,各种政谈演说会也相当频繁地在京都的各个剧场举行,任天知在此接受的熏陶成为其尔后在中国开展戏剧活动的参照以及推动力。第三节考察了以往研究未曾提及的徐卓呆(徐半梅)的日本留学经历以及留学期间的创作和翻译活动。他毕业于日本体育会体操学校本科,留学期间以清新流畅的白话文进行翻译和创作,翻译使他获得了创作上的启发,日本这个窗口让他感知到了时代的脉搏,这些都为他此后的文学创作以及登上戏剧舞台提供了良好的铺垫。第四节考察了文明新剧六大剧团之一、以自有乐团、擅长跳舞、擅演洋装戏而著称的开明社的演剧活动。从 1912 年初成立后,在上海演剧前后加起来不到一年,期间曾前往四川等中国内陆地区以及日本、新加坡等海外国家演剧。但开明社的歌舞剧不仅给国内的新剧界带来了新气象,还得到日本新剧界人士的赞赏,影响波及日本和新加坡等地,并成为梅兰芳演出改良新戏的参考对象。同时,开明社还孕育和培养出了如朱旭东、朱小隐、史海啸、李君磬、刘天华等多位活跃于中国近现代文艺界的音乐、戏剧人才。

本书的论述对象主要集中于中日两国新潮演剧中的文明新剧和新派剧,同时也涉及中国的改良新戏和日本的新剧。文明新剧和新派剧并不是在各自封闭的空间中形成和发展的,新潮演剧内部、新潮演剧和传统戏剧之间都存在相互越境、相互影响的关系。例如欧阳予倩这样评价陆镜若:

> 他在俳优学校的时候,学习的是新派戏——新派是对日本歌舞伎说的,认为歌舞伎是旧派,这正和我们当时叫话剧为新戏,叫中国原有的戏为旧戏是一样的意思。镜若倾心于新派,所以他对日本的歌舞伎并没有什么研究;及至进了文艺协会,

对西洋的古典剧尤其是莎士比亚的戏发生了很大的兴趣。[①]

在中国留学生眼中，与旧派歌舞伎相对的新派、新剧，都是日本的新潮演剧。然而新派剧包含和继承了很多歌舞伎的要素，陆镜若在新派演员藤泽浅二郎的"东京俳优养成所"学习过，这里同时教授传统戏剧、新派剧、西方近代剧，陆镜若参加的坪内逍遥的文艺协会，将保存旧剧和创造新剧放在同等的位置。因此，中国戏剧人所接触到的日本戏剧绝非单一的新派剧的世界，对中国戏剧产生影响的也是以新派为主的、日本传统戏剧和新潮演剧共同构筑的戏剧世界。同时，新潮演剧内部，例如文明新剧和改良新戏、新派剧和新剧，有的时候他们之间并没有壁垒森严的隔膜，而是互为促进和发展的。

本书的意义和独创性主要表现在以下几个方面：

第一，本书首次从剧目内容、表演艺术、剧场建筑、公演方式等角度对以文明新剧和新派剧为主的中日两国新潮演剧进行了综合而具体的比较研究。

第二，本书利用新发现的史料，首次探明了文明新剧重要创始人任天知和徐半梅的留日经历，并结合其在日本的观剧、文学活动，阐明了留日经历对他们的戏剧活动产生的影响。

第三，本书发掘了刊登在《太平洋报》上的重要史料，厘清了文明新剧第一个统合机构——新剧俱进会的成立始末、活动经过及其在戏剧史中的意义。

第四，本书首次全面梳理了文明新剧重要剧团——开明社的国内外演剧活动及其意义，指出开明社"音乐、歌舞、西剧"三位一体的演剧实践，不仅开创了"歌舞话剧"之先河，更培养了多位近现代音乐人才。

第五，本书首次发掘了被话剧史所遗忘的"上海实验剧社"的存在及其活动经过。作为上海最早成立的爱美剧团之一，其对儿童

① 欧阳予倩. 1958. 回忆春柳//田汉，等编. 中国话剧运动五十年史料集（第一辑）. 北京：中国戏剧出版社，35.

歌剧、未来派戏剧的演出实践以及男女合演的演出方式在当时的上海文艺戏剧界具有相当的影响力，不仅开拓了儿童歌舞剧这一新的艺术形式，更推动了现代话剧的发展。

第六，本书考察了包天笑译《梅花落》的翻译底本，首次通过英、日、中三个文本的比较研究，阐明黑岩泪香日译本翻译和改编之"鬼斧神工"为包天笑中译本的"脍炙人口"提供了前提条件，而包天笑的巧妙译笔和文化植入使中译本彻底本土化，并成为清末民国时期小说界的明星。借此，本书揭示了清末民国时期翻译小说中的"日文转译"现象以及中外文学作品跨文化阐释传播及其意义。《梅花落》亦为文明新剧的主要剧目之一，对于研究文明新剧经典剧目跨文化翻译和编演具有重要意义。

二、文明新剧和新派剧的现代性

新派剧虽然以莎士比亚戏剧、西方现实主义戏剧等为参照对象，然而其出发点和根基恰恰是歌舞伎，因此其艺术表现形式呈现出新旧杂糅的特征。文明新剧一方面继承了中国传统戏剧的特征，一方面受日本新潮演剧的影响，表现出对新派的崇拜和对新剧的憧憬。日本著名文学研究家铃木贞美指出，在东亚的文学近现代化进程中，"旧有的知识体系并未被从欧洲传来的新的知识体系所替代，且新和旧也不是简单地并存关系。这是一个旧的体系接受了新的体系后又重新组合创造的相互作用的过程"[①]。同理，新潮演剧中的新旧杂糅并非简单的新旧并存，而是传统的戏剧系统接受了源自西方的戏剧系统后，经过不断消化、吸收、创新，最终孕育出属于近现代的、具有民族特色的戏剧样式的过程。

因此，中日两国新潮演剧的现代性体现在以下几方面：从内涵上看，重视剧本、追求现实主义的、"求真"的表演和舞美、女演员逐渐崭露头角等，都是新潮演剧向现代话剧靠近的表现。从外延上看，新潮演剧与国家、政党、社会保持着积极的互动，在宣传革命、

① 铃木贞美. 2009.「日本文学」の成立. 東京：作品社, 86.

启蒙民众、针砭时弊方面发挥了超越书本和文字的作用。从承前启后的历史作用来看，日本学者认为"新派的特点在于它和其他艺术领域的联动以及作为复合型戏剧类型的魅力。反之，歌舞伎和新剧不是独立存在的，它们和新派剧有着千丝万缕的联系"[①]。新派剧、文明新剧的形成和发展不仅推动了传统戏剧的革新，更促进了现代戏剧的诞生。1924 年，土方与志和小山内薰开设了新剧的常设剧场——筑地小剧场，与此同时，戏剧协社也在上海持续着活跃的话剧演出，这表明西方舶来的现实主义戏剧此时已稳稳植根于中日两国，而此结果离不开新派剧、文明新剧的提前准备。

同时，中日两国的早期电影都从新潮演剧中吸取了重要的养分。以新派的剧本、"女形"演员等为基础而起步的"新派电影"，在 1912 年以后迎来繁盛期，为日本电影产业的发展奠定了基础，文明新剧的演员、剧本、导演更是直接参与了中国早期电影的创建。[②]而且，20 世纪以后，上海及周边地区的沪剧、越剧、甬剧等地方戏剧逐渐形成，它们原为地方性的说唱艺术，进入上海后受文明新剧的影响，才得以逐渐发展为完整的戏剧样式。

三、今后的课题

本书以文明新剧和新派剧为主考察了中日两国新潮演剧的跨文化阐释和传播，虽然此时期的跨文化阐释和传播以日本新潮演剧向中国新潮演剧的"单向流动"为主，但"反向流动"亦是显而易见的。例如在讨论开明社的演剧活动时，我们确认史海啸的"男旦"演技真实自然地演绎了《复活》中的喀秋莎，日本新剧女演员松井须磨子对此大加赞赏并自叹不如、光黄新剧社在日本的大型剧场演出中国京剧，赢得日本观众的好评等，这种"双向流动"的跨文化阐释和传播有待今后继续挖掘和探索。

本书所揭示的戏剧现象和历史细节不过是整个近现代中日戏剧

① 神山彰. 2009. ノスタルジアの行方——「時代遅れ」と「時代の共感」. 歌舞伎：研究と批評，43：39.

② 文明新剧和电影的关系，已有学者做过一些研究。（白井啓介，2004；飯塚容，2005）

交流史中的一部分。清末民初的中国戏剧界，不仅活跃着文明新剧，更有改良京剧、地方剧种等其他新潮演剧相互依存、相互促进；明治时代的日本戏剧界，除了新派剧的大胆尝试外，还有改良歌舞伎、新剧界的耕耘，这些新潮演剧共同构筑了百花齐放、百家争鸣的近现代中日戏剧舞台。本书的论述虽涉及改良京剧、改良歌舞伎以及新剧，但它们和文明新剧、新派剧之间的关系、新潮演剧与传统戏剧、早期电影、地方戏剧的关系都有待进一步的研究。

同时，作为立论的依据，本书发掘和使用了诸多同时代的剧评，但尚未对于剧评家、剧评的形式及其变迁做过系统的研究，这也是今后的重要课题之一。

附录一 《太平洋报》刊载《新剧俱进会消息》

1912 年 7 月 1 日

新剧俱进会消息（三）①

新剧俱进会第一二次谈话会及发起人成立会记事

啸天君又曰即以仆一人论，仆固醉心新剧者，则对于新剧事业自是牺牲一切，仆苟有财产，亦必尽其所有以供新剧之用。然亦当先研究在今日投资于新剧果属有效果与否。如现在之新剧，多数为无秩序无学术，徒为一时之牟利，一朝之游戏，置新剧价值新剧名誉于不问。即一时盲从，投以资本，不啻扬其波而助之焰，适成其为新剧界之罪人矣。是故天下事无困苦而足以成事者，亦无学术而足以动人者。即以旧剧论，彼红氍之上之跌扑做工及神情唱曰，亦非十年困苦所克臻此况，以新剧负教育社会之重任，而谓不学无术所能胜此乎？（未完）

7 月 2 日

新剧俱进会消息（四）

新剧俱进会第一二次谈话会及发起人成立会记事（续）

故今日者不当问社会对于新剧之感情如何，当自省吾人之研究戏剧者足称完全否乎？苟我新剧总机关能群策群力，不尚意气，不分党派，咸以救济社会为前提，而以研究学术为根本，兢兢业业直至成效卓著，名誉显然，则信用大见。人人心目中将视□借新剧为间接之补救社会，一般爱国资本家即不独为□巳之营业计亦能为大

① 笔者所查原文献中未见《新剧俱进会消息（一）》和《新剧俱进会消息（二）》。

局之利益计，无□其不□投资本也。故今日□本会筹经费，当求于己，不当求诸人。开办费由发起人担任，常年费则联合演剧所得者充之。惟联合演剧即新剧之模范演剧所以示社会以吾□新剧之进步，必当慎重举行。言至此，吴稚晖先生起立宣言曰：吾侪今日当从研究着手，此中一切事业当皆从研究发生，非可预计，外界之信用与否，尤非研究中之问题，故此会同人之本务即在研究。盖惟研究方见利弊，惟研究方生事业，吾侪此会不啻新剧同人之茶馆。余尝谓中国有三种俱乐部，苟改而良之，其效力在社会者甚大，一为茶肆，二为酒店，三即剧场也。盖以上三种为多人聚集之处，因聚集而发言论，有言论方可资研究，而事业生矣。苟不利用之，则百弊发生矣，惟本会亦然。无论新剧如何失败，苟聚多人而日日研究之，则事业因之生效益，因之见无□其不能成也。谚云三个臭皮匠合成一个诸葛亮，诸君勉之。言至此，举声掌同。乃公举王君汉强为临时理事，许君啸天、赖君敬轩为强□起草员，以担任临事庶务及拟定草章之责，而定于阴历五月初十日下午二时续开第三次谈话会。是日莅会者有刘养如、赖敬轩、刘炎林、龚漫翁、许志浩、刘艺舟、林孟鸣、濮元龙、徐半梅、潘汉麟、王汉良、钱玉齐、徐惕僧、叶太空、傅笨汉、高一某、郑正秋、徐光华、殷天忧诸君及许啸天、王汉强二君。（未完）

7月3日

新剧俱进会消息（五）

新剧俱进会第一二次谈话会及发起人成立会记事（续）

起草员许君啸天出草章，委托刘艺舟君宣读，赖敬轩君速记与。宣读一条，必经全体公决方能通过。当议宗旨一条内，刘艺舟主加增进民智，培养民德二句，经多数赞成，定名一条通过。性质一条，刘艺舟君谓此条目的太大，恐将来未能达到，许啸天君谓凡人立志不可不高，且既名俱进，他日组织模范剧场，凡在新剧界者，似当人人存此心理，负此责任，众均赞成，遂通过。范围一条，王汉强君谓将不涉党派、不分省界八字删去，众赞同。进行事业一条，内

有立案一句，王汉强君主张从缓立案，刘艺舟君赞成之，许啸天君谓剧本应受教育部之保护，如血泪碑一剧原属许啸天费数十日之心血而成，被新剧场窃去，妄加删改，非惟许君不得私毫利益、私毫名誉，且该剧场于剧中妄加迷信一段，论者不知皆责备剧本之过，是许君反蒙不善编剧之名，似此漫无法律□目剧本受害非细。刘艺舟君然许之说，龚漫翁君亦主张向教育部立案。高一某君谓此时政府亦未完全，即立案亦无大效。徐半梅君谓将来剧界应守法律，不如先由本会订立专章，对于外界之保护，不如由本会担负责任为愈。刘徐二君亦主此说，众赞成，遂将此条取消。研究事项一条，众无他说，遂通过。研究方法一条，内有合观览者之心理一语，刘艺舟君不以谓然，且谓譬如新茶花一剧，在吾人眼光中虽无甚价值，而观览者能趋之若鹜。是欲增进民智，改良恶习，不必求其合一般人之心理。盖吾人自有引导观览者渐入于善良之域之责任在也。不如改为左右观览者之心理，使入于善良之域等字。而东洋剧界之优点则宜供参考，不当一律模仿。龚君谓此后当组织成一吾国完全之新剧，他国不过取为参考之资料，众赞同。会员一条，刘君谓会员研究新剧当从各人志愿，分部研究。许啸天君谓会员须分两种，其对于新剧有经验者属甲种，无新剧智识者属乙种。甲种用集会研究法，乙种用讲坛传习法，其甲种愿附入乙种者听之，众以谓然。职员一条，许啸天君谓理事资格但求谦和精细而有学望者，不必定有新剧全才。盖长于演剧者或不长于编剧者，或不长于理事，如苛于格律，则当选为难，众称是。王汉强君谓宜另设评议一部，以维持秩序，众表同意。权利一条，刘君谓本条内将来本会经费充足，设立学校时，得入学研究，享收特权等字宜删去，众赞成。审定一条，刘君主重审定德行，许啸天君谓无论为演剧编剧皆须由本会审定，给发凭证，其不能演剧编剧者，统归入办事项下，以后新进者亦以此例行之。龚君谓不必审定，恐闹意见。高一某君言如演剧编剧不佳者，自在淘汰之列，此条之自可删去，众然之。

7月4日

新剧俱进会消息（六）

新剧俱进会第一二次谈话会及发起人成立会记事（续）

会期一条通过，出会一条改二种剧团为三分之一以上之会员。龚君谓既出会，不得再入他团体。刘养如君言当登报声明。入会一条，许啸天君谓当改团体入会为个人入会，众均赞成。议及经费一条，刘艺舟君谓发起人自当担任开办费，至常年费则联合演剧每月一次，亦足支持。龚君谓此种系模范演剧，不宜多演。入会费一节，刘君主张入会一元，月费可不收。王君汉强代吴君敬恒达意，谓会费宜少不宜多。许君恐常年费无着，林孟鸣君谓开办经费固由发起人担任，但三个月常费亦不可不预算。刘君询开办费究需若干？许君答以开办费及第一个月常费当在二百元之谱。许惕僧君询此款是否连本会租屋及一切杂费在内？许答以是。刘云此款亦似不能再少，惟地方拨助费似与本会性质不合，众决删去特别费，由发起人向外募集。刘君颇以为然。许啸天君谓恐靠不住，刘君云此时中国新剧渐兴热心，良风俗者甚众。新剧既谓通人所嘉许，集款当在可望云云。章程至此略为议决，乃由刘君宣读发起人公约，众皆认可。许啸天君云今日诸君有第一次未到会者，是否亦一律加入发起人之列？郑正秋君起言愿列入赞成人中。许君又提议发起人担任开办费，每人以若干为限。徐惕僧君言当云至少之数以三元为度，至多无定额。刘君谓外界如有人赞助，亦不妨补充之。许君啸天宣告下次开会定于本月十二日下午二时，仍在原处。此次即为发起人成立会，先一日由许君林君缮印传单，匆寄各处，及期莅座者有曾嚣嚣、陶天演、濮元龙、徐惕僧、叶太空、汪祥林、孟鸣、殷怡怡、柴晓云、徐侠隐、刘养如、许志活、潘汉麟、刘漫翁、王蒙良、徐半梅、刘炎林、徐光华、高一某、任调梅、钟骥丞、李君磐、朱旭来、刘艺舟、赖敬轩、董天涯、傅笨汉、[洪]自逸诸君及许啸天、王汉强二君。当即通过章程，订口公订（发起人皆签字于公约），认口会费，举口职员用投票法，每人选举四人共一百四十四票计，刘艺舟君得二十九票，王汉强君得二十四票，徐半梅君得十七票，许啸天君得

十五票，任调梅君得十□，吴敬恒君得九□，林孟鸣君得票，汪洋君得七票，李君磐君得五票，陆镜若君得票□，陶天演、高一柏（某）二君各得三票，黄喃喃君得二票，漫翁、王汉良君、白逸、叶太空君、炎林、赖敬轩、徐光华诸君各得一票。（未完）

任调梅君原定演剧主任，昨日开会公决取消，改举陆镜若君，其详容后述。附志。

7月5日

新剧俱进会消息（七）

新剧俱进会第一二次谈话会及发起人成立会记事（续）

当即举定刘艺舟君为理事，王汉强君为副理事，而刘君则举吴敬恒先生为理事，自愿为演剧主任，并云如吴君必不允担任，再由刘君担任，众赞成。又续举任调梅君及李君磐为演剧助任，徐半梅君为编剧主任。徐谓许啸天君所编剧本见之于舞台及报章者极多，理应许君为编剧主任，许君竭力推辞。徐又谓许君得十五权，例当为庶务主任，许君又辞，并谓予研究新剧，自与王钟声组织春阳社七八年以来，始终以新剧学生自视，每遇新剧家必先求教益，决不敢自居人上。况以今日为新剧精华之所聚，济济群才，使予得追随其后，不独位置得当。且于私人学术进益不浅，若曰庶务主任，使抛荒学术、从事杂务，则又非私心所愿，亦非鲁劣下才所克济众。乃举为与陆镜若君共任编剧主任，而举林孟鸣君任庶务主任，以王汉良、刘炎林二君助之。另举陶天演君为调查主任，赖晋轩、洪自逸、徐光华三君为调查助任，而以汪洋、高一某、黄喃喃、叶太空、龚漫翁五君为评议。其美术一部以一时人才不齐，暂付之缺如。（本完）

7月6日

新剧俱进会消息（八）

新剧俱进会第一二次谈话会及发起人成立会记事（续）

其未举职员之先，为发起人签字于公约及发起人认款二事，其

面认之数计王汉强君十元、王汉良君五元，任调梅君二十元，吴惠仁、李君磐二君各三元，汪洋、林孟鸣、徐僧惕[惕僧]、陶天演四君各五元，陆镜若君三元，徐半梅君四元，高一某、徐光华、许啸天三君各五元，许志浩、叶太空二君各三元、赖敬轩君五元，潘汉麟君三元，刘艺舟君二十元，刘养如君五元，刘炎林、濮元龙、谭廉逊、龚漫翁四君各三元，曾嚣嚣君五元，殷天忧、徐侠隐、殷怡怡、钟骥丞、董天涯、柴晓云、傅笨汉、黄喃喃八君各三元，洪自逸五元。以上认款严明一星期内缴齐，其发起人公约计有五条，第一条大旨谓和衷共济；第二条大旨谓同人言论有商榷无驳诘，事务有扶助无破坏；第三条大旨谓始终担任责务，不得无故不到会；第四条大旨谓既经承认为新剧俱进会之发起人，以后不得有同性质之团体发起；第五条大旨谓发起人须担任开办经费。以上五条，众皆赞成，遂通过，乃一一签字。（未完）

7月7日

新剧俱进会消息（九）

新剧俱进会第一二次谈话会及发起人成立会记事（续）

次日当即由王汉强君代表发起人全体至吴敬恒先生处，面恳担任理事，吴君辞不任，并致函以会中同人，曰诸位先生均鉴顷汉强先生来闻，本会举弟为正理事，骇极不可言喻，且弟已誓于十年前，无论何会皆不居主任名目，此人人所知。今诸先生必欲强之，惟有跳出会员团，置身事外而已。如蒙宠鉴，必不得已欲其帮助奔走，暂以弟副于主持之人，则荣甚感甚。正理事一席若以望重而票数多，自以刘艺舟先生为最当。闻艺舟先生亦必欲强逃于演剧部，则汉强先生为原动力，且心力并注，才望俱胜，弟个人尤所心赞也。总之决定之处自有公裁，弟不敢妄添末议。弟所求者，弟之个人若以主持人之名目加之，则死不敢承也。忽□即叩道安，弟吴敬恒顿首云云。同时，王君汉强亦上一意见书于同人曰：同志诸君鉴□晤吴稚晖先生为正理事一席，推辞至，再经汉强一再挽留，仅允许副理事。则稚晖先生既辞正理事，会内组织不能不略事更变，查票居最多数

而阅历经验社会信仰俱高人一等者,惟刘艺舟先生足克当此正理事,对内对外责任□重。稚晖先生既愿退居副理事,则除艺舟先生外无人能有此资格。(未完)

7月8日

新剧俱进会消息(十)

新剧俱进会第一二次谈话会及发起人成立会记事(续)

故汉强意见谨推艺舟先生为正理事,稚晖先生为副理事,调梅先生为演剧主任,漫翁先生为演剧助任,则全部组织似较完备。为评议一部职司至重,犹国家之参议院也。汉强不才,愿居斯席,妄参末议,其部内组织应另订规则似较妥洽。鄙见如此,请诸同志公决之,王汉强谨布。而同时又有任调梅君之辞职书发见,书云:敬启者,贵会两次参观,不胜荣幸,又蒙推入发起人更形感激。但鄙人体素虚弱,且于新剧上无大知识,助任演剧之责更不能胜。即请贵会速将发起人鄙人之名注销,并请将各报所载助任之名义更订,报费鄙人自出,稿由贵会拟来,如贵会不肯更订,鄙人自行更订,奉此敬乞,并请垂原一切,此上新剧俱进会诸先生雅鉴。任调梅上书达会中,而更举任调梅君为演剧主任之议已定,此议盖发自王君汉强、徐君半梅,所以谓和之也。一面托许啸天达诸任公不意,任公谓生平誓不作第二人,且不甘居忍下,士各有志,愿勿相强,其意气直与前之竭力赞成,两次到会担任发起并捐助多金相反。许君疑骇万状,退而宣诸同人,同人乃决议推举以陆镜若君任演剧主任,而以赖敬轩君补编辑助任之职,惟吴敬恒君列入副理事,而王汉强君任评议,许啸天君大不谓然。

7月9日

新剧俱进会消息(十一)

新剧俱进会第一二次谈话会及发起人成立会记事(续)

许啸天君即宣布其意见曰:事得其人则其事举,不得其人则事败。况以新剧俱进会者含有特别性质,不与普通之党会同。彼普通

党会但得一二负重望者主持，其间即成。而吾新剧俱进会之职员不仅限此资格，必求其性气和平，事理通达，富有新剧普通智识，能维持内部之秩序，得外界之信仰者为吾会之理事；其富于新剧之经验及学理，其演剧有为社会欢迎者为吾会主持演剧；其多著作富学理（指剧本及新剧理论），素占文学界之位置，其剧本兴行时有为社会欢迎者为吾会主持编辑；其阅历富足性气和平而急公好义者为吾会主持庶务；其富于学识无偏激性情，而其品行为多数信仰者为吾会主持评议及调查；又须得诚实精细者为吾会任会计。则事既得人，人亦得事，今吴敬恒先生固吾辈一致信仰者。

7月10日

新剧俱进会消息（十二）①

新剧俱进会第一二次谈话会及发起人成立会记事（续）

然先生竟不允任吾会之正理事，而吾辈乃以副理事处先生则未免有屈于先生。且以副理事之劳苦尤繁于正理事，恐先生必无此闲暇以牺牲于一方面。鄙意吴敬恒先生素占文学上道德上之位置，敢举任吾会之评议长则最合格。面王君汉强为本会最初之发起人，一切事务皆王君手成之，且其任临时理事也勤劳周密，颇得满意于同人。今不如以王君任本会之副理事，既庆得人，且资熟手，众皆表同意于许君，乃通过。兹将本会重订之职员分记如下：一、正理事刘艺舟君、副理事王汉强君；二、演剧主任陆镜若君、助任李君磐君、徐光华君；三、编辑主任徐半梅君、助任许啸天君、赖敬轩君；四、美术部暂缺（他日拟诸李叔同君、黄喃喃君主持之）；五、庶务主任林孟鸣君、助任王汉良君、刘炎林君；六、调查主任陶天演君、助任洪自逸君；其独立之评议部则以吴敬恒先生为之长，以汪洋君、高一某君、黄喃喃君、叶太空君、龚漫翁君为评议员。至此，而新剧俱进会之发起人会始示成立。（本章完）

① 《新剧俱进会消息（十二）》之后原文未编排序号。

7月11日

新剧俱进会消息

新剧俱进会第一次订定简章

许啸天赖敬轩 主稿经第三次谈话会删改通过

第一章 宗旨定名及性质

第一条 本会以结合群力，联络生气，研究新剧学术上事实上之问题，谋新剧界共同之进步，以冀增进民智培养民德为宗旨。

第二条 本会经各新剧团体代表之同意组织而成，爰名新剧俱进会。

第三条 本会既为各新剧团体共同组织，其性质对于社会为独立有效之主体，对于同志为共同一致之机关，而其范围则重在研究方法，扩张事业，设立模范剧院，组织剧报及附属于新剧之种种事项，为各新剧团体之模范，而实施之责任仍属于各团体。

第二章 研究事项及方法

第一条 本会应研究之事项分各部如下

（甲）演剧部 专研究演剧上之言语记述，分历史、世界、时事、社会等剧。

（乙）编剧部 专以文字及出版物供会员之参考者，如剧本、杂志、日刊等。

（丙）美术部 专研究乐器、图画、布景、化装以及剧场构造等。

（丁）事务部 属于实行上之事务，分会计、通讯、庶务及剧场上之各职务。

7月12日

新剧俱进会消息

新剧俱进会第一次订定简章（续）

第二条 研究之目的总以能左右观览者之心理默趋于善良之域，除介绍东西洋学术外，以各人之心得宣布于全体。

第三条 其研究之方法又分各种如下

（甲）集会研究 定每星期一为研究当期，由值期会员发生一问

题（不得同日发生二问题），众人各就问题范围内商榷之，必期妥实解决，足以见诸实行者，如当期不能解决者，下续议之。

（乙）讲坛研究　愿研究者认定事项，本会另设传习所，指定时日，由教员分别讲授。

（丙）通讯研究　随时通讯讨请或发表意见质问事物，本会当逐日付刊于指定之日报（暂在太平洋报中专列一栏，他日由会中专刊机关报），以征公意。

第三章　会员职员

第一条　不问其已未入他项新剧团体，凡有志新剧，赞成本会宗旨，经会员二人以上之介绍（未开成立会以前，由发起人介绍亦可得入会为会员，研究一切或于演剧编剧美术等之学识确有经验及以）经济及以经济提倡本会之事业者，由本会公意敦请为特别会[员]。

7 月 13 日

新剧俱进会消息

新剧俱进会第一次订定简章（续）

第二条　办理本会各事务分为二种，设如左之职员

第一种

（甲）理事一人、副理事一人主本会一切事物，对于会内有维持秩序调和感情之责任，对于会外有扩张势力办理交涉之责任。

（乙）演剧主任一人、干事二人主持演剧上一切事务。

（丙）编辑主任一人、干事二人主持演剧上一切事务。

（丁）美术主任一人、干事二人管理及教授美术上一切技术。

（戊）庶务主任一人、干事二人常川常所办理　常事物另设书记一人、会计一人。

（己）调查主任一人、干事二人自理事以至会员之举止品性及外界有关于本会之事务，一体受其调查而公布之。

第二种

（甲）评议长一人，评议员五人，评议会内外事项而解决之为独

立之机关。

以上职员第一次由发起人中公举，一律一年一任，联举则联任。

第四章 权限及权利

第一条 常会及临时开会员如有不得已事不能到会者，亦须派代表人以便取多决数，其议决权每人以一权为限。（未完）

7 月 14 日

新剧俱进会消息

新剧俱进会第一次订定简章（续）

第二条 凡已入会之会员终身得受本会保护之权利，学术优美者选任本会创立之剧院或介绍于他剧院，并由本会编定剧本开演。

第五章 会期及出会

第一条 每年阳历六月二十一号开全体大会，各部研究会由各部主任酌定，遇有紧急重大之问题发生，经会员五人以上之发议职员三分之一认可者，得开临时会，常会则每星期一开会。

第二条 已入会之会员如放弃责任，妨碍全体名誉，经调查之报告，得开临时评议会，以多数之同意，令其退回并登报宣布。

第六章 经费

第一条 本会经费分类筹集如下：

（甲）创办费 由发起人担任

（乙）会费 每会员入会时收会费一元

（丙）常年费 由会员联合演剧筹之

（丁）特别费 由会中募集，或由热心者捐助或借用

（戊）基本费 以营业性质招股

7 月 15 日

新剧俱进会消息

新剧俱进会第一次订定简章（续）

第七章 本会及支会

第一条 本会决定设事务所于上海英大马路口菜场西首九江里

一百六十九号门牌

　　第二条　另择新剧发达地方繁盛之处，先设支会，以次分布于荒僻地方以期普及。

　　此系暂定简章，其余各部尚有专章，惟将来修改时须得三分之二之同意方可提议修改。

　　（以姓氏笔画多寡为次序）

发起人	王汉强	王家民	任文毅
吴敬恒	吴惠仁	李君磐	
汪　洋	杜鹃魂	林孟鸣	
洪自飘	徐惕僧	陶天演	
陆镜若	徐半梅	高一某	
徐侠隐	徐光华	柴晓云	
殷天忧	殷怡怡	许啸天	
许伏民	许志浩	黄喃喃	
曾嚣嚣	傅笨汉	叶太空	
董天涯	赖敬轩	潘汉麟	
刘艺舟	刘养如	刘炎林	
钱玉齐	钟冀丞	濮元龙	
谭廉逊	龚漫翁		
赞成人	郑正秋	张蚀川	经营三

　　郑馨三（完）

7月16日

新剧俱进会消息

晋仙致汉强君书

　　电影先生鉴比年以来新剧事业由表面观之似甚发达，然按之实在，既无统一之机关，又乏研究之精神，致全体涣散，失败多而成功少。先生□然忧之，乃与啸天、艺舟二子暨新剧界诸先生共□长久计，奔走两月，本会于是乎成立。本会对于新剧前途能获无量之幸福固不待言。而先生之对于本会，其功又岂浅鲜哉。虽然本会未

成立以前，新剧不能现长足之进步犹可说也，今既成立而吾辈之责任乃日益重大。弟崇拜新剧已五六年，于兹然自问毫无心得。今幸也本会已成立，方冀日随诸先生后以求寸□。不料日前先生竟将弟置诸编辑部中，闻命之下汗颜无地。先且弟近来又为译书事，所料不能逐日到会，不学如弟，穷忙如弟，正不知何以对先生暨诸君子之盛情也。今不自□愉一刻之暇，姑将一己之私见贡诸先生之前，幸垂察焉。

无论办何事业，绝不能缺经济与人才之二要素，而二者又互相维系互相因果。故本会一方实收罗新剧人才以扩张事业，一方尤宜力图经济之发展以固根基。盖经济愈流通，人才愈团结，而事业自不致失败。

7 月 17 日

新剧俱进会消息

晋仙致汉强君书（续）

本会对于人才之团结，在今日固已渐有端倪，然不于此时谋经济之发展，则议论多而成功少。坐而言者未见其能起而行也。故弟意以为今日本会所急应注意者，莫急于经济。惟本会既为全国新剧之总机关，凡一切补救、维持、启迪、保护，实均本会诸同志之责。今先将本会一月内所急应提议之议桉分述其大纲于下，更依次而及于经济问题焉。

（甲）研究宗派 晋仙向所主张者为历史剧、时事剧、世界剧。而历史剧中之□唱或采京调，或用昆曲，或参以津陕之梆子腔，决无可以废弃之理由。惟化装、服饰、神情、说白以及所布之景、所用之器械宜充分研究耳，此一问题也。至于时事剧与世界剧宜用唱与否，今姑勿论，而要以象真为唯一之目的。然其间神情宜如何练习，说白宜如何研究，均宜学习时示以一定之趋向。盖所谓宗派者，当就其剧情之大处区分之，譬如某团体善于演歌剧悲剧，某团体善于演喜剧古剧，□不能以个人之姓名强求合于多数之人才而自成一派也。（未完）

7 月 18 日

新剧俱进会消息

晋仙致汉强君书（续）

（乙）研究剧场之辅助品　即乐器、布景等是。鄙意以为历史剧则仅须从其已有者而改良之（关乎歌唱者属例外）。时事剧则宜用中国乐器，此必须与深于音乐者共同研究之。若纯用西乐，恐不合观者之心理，惟演世界剧不可用西乐。至于布景，最难者为历史剧，此固非老于掌故者不能着手也。

（丙）补救旧剧之误谬　吾国历史剧绝无废弃之日，此吾人所得断言。然其乖谬错误之点既指不胜屈，而诲淫诲盗之剧尤日出不穷。吾人宜另组一善于演唱历史剧之团体充分研究，使将来成一完全之历史剧团，以往古之事迹供中下社会中人改善之用，其收效必宏。

（丁）优待各团体中之演员　每一团体能称为最优等之演员，多亦不过十人，今欲一一联络，以期互相交换智识，用意虽美，但不为彼等设一特别优待方法，恐难达到目的。至优待之法，有属于经济的，有属于名誉的，有属于学术上之进步的，固非一端已也。

7 月 19 日

新剧俱进会消息

晋仙致汉强君书（续）

（戊）剧本之研究　今本会编剧长已举定矣。吾国三五年内应以何种剧本行世，自当有正式之宣布。惟鄙意以为发起人中凡有一切已经编成之剧本，宜各以幕表说明书公之会中，付大众讨究。既由编剧长审定，即当按其宗派，速向教育部立按，惟此仅就其已编成之剧本，而此外更宜登报宣布召集同志，期编剧人才日益增多。

（己）收罗书籍，凡关于吾国古剧之一般脚本及传奇等，宜一一购置，以为专门研究历史剧者之参考。其他东西各国之剧本杂志亦宜兼收，并请通中西文者次第翻译以广流传，庶闻见不致枯陋。（未完）

7 月 20 日

新剧俱进会消息

晋仙致汉强君书（续）

附注 关于历史剧之各种书籍，如昆曲中之纳书、楹缀、白裘及京戏中之各脚本，收罗当不甚难。若关于纯粹新剧之各书，则非通晓东西文字者不能从事。晋仙略解和文，平日购置芝居一类之书颇多，最近又购入二十余种，均一时杰作。现拟与许啸天参酌中国情形，择要节译，一为将来刊行剧报之预备，一供诸同志之参考，今列书名于后。

中村吉藏著	欧美剧坛
山田内熏著	演剧新潮
博文馆编辑局编	脚本杰作
土居春曙著	社会剧
剧文馆编辑局编	相扑与芝居
同上	化装术

以上各书均已着手编译，诸同志如有以上各书者，请勿再译，以免重复。此外如东西剧院之各种脚本、演艺文艺俱乐部等之杂志及东西名家之日记与言论等，约有二十余种，如欲浏览，请函告俱进会，晋仙实不胜欢迎也。晋仙谨告。

7 月 22 日

新剧俱进会消息

晋仙致汉强君书（续）

（庚）世界通讯 一国有一国之历史风俗，则一国有一国之戏剧。模彷外人之演剧，自命为新剧家者，其间误解实多。盖欲改良社会，必当从社会上之事实演出种种之活剧，足以感动人之心理也。虽然近二十年来，欧美剧界随世运而□，晋编剧演剧有一定之学说，舞台布景寓高尚之学理，彼中名家凡一举一动，要皆足以惹起吾人之注意者。反观我国，既不能长此以不完全之历史剧供社会改良之用，则借其所长以补我之不足者固甚相宜也。故凡东西洋留学生有愿赞

助本会之发达者，本会当认为名誉赞成员或特别会员，请其调查各国情形，时以新事物输入俟本一。经济充裕，更当□给以□□之费用以持久远。（未完）

7月23日

新剧俱进会消息

晋仙致汉强君书（续）

（辛）联合全国演剧团体　吾国之演新剧者忽现忽灭，时消时长。推其原因，实由于根本不团结，气不一所致。今后宜由会中公定调查，表册通告全国，请其入会，庶人才愈众，识见愈广。或谓吾等已自结团体，何须入会？不知前次失败及现在之不进步，胥坐此不肯融合团结之病。盖每一团体多寡不过数十人，此数十人中又非个个能手。吾每见创一剧团，能者散去，劣者依赖会长，适当其冲，受累无穷。今既入会（俱进会），则对外界之势力既澎涨，对于内部之组织亦整齐，是非有公论，事业易扩张。彼执一己之见，自以为团体已成，可以横行天下者，多见其不自危者耳。

（壬）调查与报告　各处新剧事业之兴革宜调查之，会员之人品、学问亦宜调查之。本会就其报告而有纠正匡扶之责任。（未完）

7月24日

新剧俱进会消息

晋仙致汉强君书（续）

（癸）经济问题　以上所述各项皆就事业之发展上言之，然经济不扩张，实无由下手。是经济问题之重要为各事项之冠，可知此昌所以由今日应议之事件莫急于经济问题之说也。议经济问题，其中亦稍有进出，即有属于临时的，有属于永久的，前者主由于临时演剧，后者则舍刊行剧报及定期演剧外无他法，试更就此二者之办法略述于下。

一、关于临时的经济之筹画　事物所择定后即可提议，提议时最宜注意者□有三端。一曰剧本之选择公诸众意；二曰扮演之人才

宜就沪上各团体中公举之；三曰剧费之分配及贮存是也。他如兼用旧剧则宜联络雅歌集鸣社等。至于布景之张罗、剧券之销路均其余事耳。（未完）

7月25日

新剧俱进会消息

晋仙致汉强君书（续）

二、关于永久的经济之筹画　当分为演剧与刊行剧报之二种。刊行剧报或宗旬刊或主日刊，内容则随体裁而变更。销路一层亦随体裁而差异，如日刊则注意于广告，旬刊则注重于小说、美术及学术。此外，更刊行单行本，以补不足。发售精美之明信片及信笺、信筒以广声气，是皆于学术经济两有裨益者。至于演剧一层，在国家剧院未成立以前，则可先由各团体分期轮演。凡上所举，先生岂有不筹及者乎。昌不惮烦而作此冗长之笔谈，自刜亦殊多事。惟既有所怀，不得不言，言之能否适当则非所计也，当祈先生进而教之，实为至幸。本会近日有重大事件提议否，昌为译务所纠，不能逐日到会，歉疚良深。先生有暇，当乞时以会务见示也。此上即请。

撰安　　　　　　　　弟晋仙顿首

会中诸同志请代候安（完）

7月26日

新剧俱进会消息

本会最近大事记

七月十四日　本会事务所由抛球场迁入九江里一百六十九号，王家民之代表霜泉入会办事。

七月十五日　林孟鸣经理修屋事尚未完工，仍照常修理，刘炎林迁入办事。

七月十六日　赖晋仙致书王汉强，大旨注重于改良与经济二事。下午由王汉强发通告，预备十八日开会。

七月十七日　许啸天请假赴绍，会中职务暂托赖晋仙代理。此

次与许君同赴绍者，尚有龚漫翁、徐光华、张利声、吴一笑等，大约二周后返沪。

七月十八日　本日本拟开会，因天时炎热，人数未满三分之二，乃由王汉强改期二十二日再发通告开会。

七月十九日　北京参议员记录科陈优优君致书许啸天与王汉强，赞成本会成立，愿襄助一切。

下午由王汉强补给各发起人缴费收条。

七月二十日　许伏民致书本会，大致谓新剧通知宜注重道德，演剧上则宜注重说白。

七月二十一日　林孟鸣来自温州。

七月二十二日　本日下午开会，到会者二十有二人，提议事件另详。

新剧同志会定本月二十八日假座谋得利演剧，托本会代售入座券。

7月27日

新剧俱进会消息

七月二十二日开会之情形

本日下午二时开会，到会会员二十一人，来宾八人，理事刘艺舟派代表杨啸鹤莅会。首由副理事王汉强报告迁屋后一切情形，并提议最近经济问题。次由王家民报告收支并催各发起人缴纳已经承认各捐款。继由王汉强发表赖晋仙书，以筹经费事（演剧剧报等）付大众解决。林孟鸣主张临时演剧，吴敬恒君谓本会为新剧上提倡改良保护之总机关，不得视为实行演剧团体。王汉强君意亦为然，赖晋仙谓本会性质纯然由各实行团体集合而成，所负责任固别有在。但就目下经济困难而论，偶尔演剧筹资为临时发生之事业，所演之剧固由各团体负担，而所筹得之费与施行之种种事业则各团体均蒙其影响，似无甚不合。

本会通告

本会既经成立以后，进行手续拟先由研究入手，但经济困难诸

事待理，为目前计，似不得不演剧筹资以为补助。缘特通告诸同志乞于七月二十九日下午二时拨冗莅会，筹商关于临时演剧之种种事务为盼此请诸同志鉴。

新剧俱进会谨告

7 月 28 日

新剧俱进会消息

七月二十二日开会之情形（续）

其次，林孟鸣君提议至温州演剧能否用本会名义，王汉强答以至外埠演剧既有固有之名义，似可不须再用本会名义。林君又提议在外演剧当提取补助费若干，以补助本会。王答以此系各人自由，本会万不能示以一定之范围。林又提议剧本版权，李君磐及杜鹃魂均谓此等问题皆宜另立专章，今日似无须讨论也。

王汉强报告刘养如之实用英语讲习所及杜鹃魂之闻话均迁入本会，各有津贴，众赞成。

提议常驻职员薪水事，王汉良主张从缓。

提议招收会员，许啸天未赴绍时力主登报，王汉强以费用太大，意欲本会职员之担任各报事务者设法登载一面，[①]则分布传单已足，徐半梅、杜鹃魂等均赞成。

吴敬恒君又提议团体在外演剧补助本会经费事，谓各团体在外演剧如能补助经费，本会当不致有经济困难之虑，计亦良得。

刘炎林提议徽章事未议决，刘养如提议旧剧家入会事亦未表决时已六下钟，遂散会。（完）

开明社招收演剧员

开明社近又招演剧部新生，定于阳历七月十九号起至三十号止，除星期日外，每日上午十时至下午二时，在西门外万生桥南泰和当后事务所内面试，且在社住宿一概免费，凡自问有新剧之才干而又

① 1912 年 6 月 29 日《申报》刊登《新剧俱进会之组织》、1912 年 7 月 28 日《民立报》刊登了《新剧俱进会简章》之前半部分。

有志于社会之改良者，均可报名入社。

7月29日

新剧俱进会消息

叶太空报告宁波新剧情形

太空于七月一号应进化团旧友顾无为、汪优游、陈大悲等之招往宁波。二十二号得沪电召始遣返，计此兼旬中宁波新剧情形，有足供研究者，条例如左：

（一）剧场之组织　宁波无戏园，故该团前往演剧只得临时建设。因择江北岸财神殿前空地，包工搭盖布棚为剧场，连煤气灯在内，每演剧一日夜，出资三十二元。场内共设头二三等，男女座位可容七八百人，演剧之台彷舞台式，布景物虽不完全，尚敷应用。扮装出亦甚宽阔，综观剧场布置，良称尽善。故临时并无掣肘之患。

（二）演剧之性质　此次进化团在宁波演剧，其性质半为营业半为公益，宁波人与该团共集五百元为资本，宁波人管理前台，该团全体包管后台。每日额定开支，一百元前台，四十后台，六十盈余。除官利外，提四成为地方公益，捐六成为股东及办事人分派。

（三）演剧之内容　每夜须更换剧本，故无暇排练。大率每日午后发出当夜所演之幕表，上略叙情节，各演员按情节自行预备言论，所演之剧除该团体所编，余均上海各舞台各团体曾经演过之剧略加更改。（未完）

7月30日

新剧俱进会消息

叶太空报告宁波新剧情形（续）

（一）宁波人之欢迎新剧　当进化团未至宁波时，先是华洋义赈分会筹款赈济，至上海邀新剧演员多人前往演剧，临时定名为新剧天铎社，于是宁波始有新剧发现。开幕之后，每日均患人满，进化团开幕之第一夜四点钟，看客即纷纷入座，八点钟即座满，甚至有请托买票希图入场者，亦可见宁波人士欢迎新剧之一斑。

（二）①宁波人士对于新剧之观感　宁波人士把新剧作真人实事，观每一剧演至英雄落魄，志士不遇，则太息愤恨现于形色；若见人作恶，则又群起言骂。是可见宁波人多真性情，亦足见新剧感人之深也。

（三）营业之发达　开幕已来，每夜售资多至二百数十元，少亦一百数十元。若遇天雨或天气酷热，则卖座稍少（按宁波剧场不大，售价又廉，至二百数十元，场中一无余地）。

（四）售价之规定　夜戏头等五角，二等三角，三等二角；日戏头等三角，二等二角，三等一角。

7月31日

新剧俱进会消息

七月二十九日常会之情形

此会宗旨专讨论关于临时演剧之种种手续，虽纯属于经济上之问题，而于俱进会之前途、新剧界之前途，关系甚为密切。今记述当时会议之情形，议决之事项于左。

是日下午二时，先有王汉强、赖晋仙到会。王君备述晤刘艺舟时之谭话，刘君之意亦主张各团体合演。而于脚本之审定尤再三注意。赖晋仙则谓演正本新剧外，宜演历史剧以助兴会。

四时许，吴敬恒君、陶天演君、刘春如君、许惠安君、任调梅君、陆镜若君、叶太空君、徐半梅君均先后到会。首由王汉强君报告本会经济情形，继又报告刘艺舟介绍潘月樵、夏月珊愿作本会赞成人。

8月4日

新剧俱进会消息

七月二十九日常会之情形（续）

其次，王汉强君报告收支已由王君代垫十余元，其他借款之尚

① 此段及以下两段段前序号为笔者添加。原文献此三段前均为"（一）"。

未付清者□不在内，而来日开销则一无着落。

次由王汉强提议临时演剧事。陆镜若君询开演何种性质之脚本，出西洋或日本翻译乎？抑由编辑部另编乎？众主张另编，遂议决。任调梅君谓演剧自演剧，筹资自筹资，不能谓开演何种脚本即能集得若干经费。盖在吾辈虽以为好脚本，恐观者反不以为乐，则经费仍难筹集也。

徐半梅君亦主张另编，且谓单演一出，不如兼演两出者之为可□，惟兼演之剧却不必长。赖晋仙极赞成此说。以后吴敬恒君起言此次编剧甚难着手，盖不能专就脚本上之情节以为断，尤当注意于扮演者之性情与才干也。最后由王君要求在会各职员请各展意见，先将此临时演剧之脚本商酌尽善，以为将来排演之预备。众均允可，遂散会。（完）

8月1日

新剧俱进会消息

本会附属新剧讲习所征集同志意见

本会成立，忽忽已将两月，种种进行手续已次续宣布□端，海内外热心志士或者□赞成本会，许匡扶而教导之乎，是则同人所馨香祝祷以求之者也。惟本会现在关于经济即区区一讲习所迄今犹未能成立，将来种种事业亦仅有言论而无事实之发现，或者向之赞成本会者，观本会之无所建立，将责本会以不务实乎。是又同人所日夕惊惕以自勉，而断不敢自弃者也。

讲习所之设，专研究演剧上之各种艺术，其章程则仿自欧美、日本之演剧传授所。而每日所练之戏剧则均由沪上之新剧家教授之，并联络东西洋演剧家之留沪者，以资考镜。将所学成派往各省演剧，对于社会之改良，要亦未始无效者也。（未完）

8月5日

新剧俱进会消息

本会附属新剧讲习所征集同志意见（续）

　　讲习所之经费刻口尚难预决，盖教授者之须贴资否，求学者之须缴费否，尚在筹议中，也至于筹集之方法则特别捐外，厥唯临时演剧之一法。今王汉强君既荐晋仙草拟讲习所章程，晋仙不敢自专，敬以此意公诸同志，倘能各布鸿论，以匡不逮，又岂晋仙一人之私幸哉。

　　讲习所之经费在目前而论，自不得不持临时演剧一件事。惟临时演剧在一二月之后，而讲习所之成立亦当在此一二月之后，故此闲暇期中，实为吾辈筹画此讲习所之好机会。诸同志及海内热心于新剧事业者，请各抒所见，函告本会为幸。

　　以晋仙个人之意见，观之此将分娩之讲习所。经济之筹画尚为第二步，而最有讨究之价值者尤在种种之学术。就学术而言，不外编剧、演剧、美术这三大部，而上之二部尤有直接之关系。晋仙明日当先就一己所见，公诸同志，深望诸君一注意之，或有未当，尽可彼此商酌。盖此种学术，一国得以公共之决，非一人所能私也。（完）

8月6日

新剧俱进会消息

晋仙对于本会附属讲习所之意见

　　新剧俱进会者，全国新剧人才之集合体也。新剧讲习所者，俱进会中最良之副产物也。就今日吾国之大势而论，新剧一事对于社会上之改良当为深识之士所默许，则造成完全之剧材，以达吾人改良社会之目的者固俱进会中应有事也。惟当此创办之第一期，凡一切关于教育上、经济上、事业上之种种手续，设稍有不慎漫相尝试则根本已亏，欲达改良社会之目的而与全国新剧界相周旋，其可得乎。鄙人不敏，愿献平日一得之见，与明达君子一商榷之。

　　讲习所之组织千条万绪，欲冀其完全无缺，非易事也。况在讲习所未成立以前，新剧之稍有欠缺犹可说也。今既成立，苟讲习数月或经年之后仍无大进步，则吾辈何颜以对社会乎？今试分为数条件逐日讨究，凡海内外热心新剧事业者，观此亦为是乎，则吾辈当

尽能力之所及以进行之。如以为不是也，当望有以指示之。

讲习所内属于经济的与学术的二问题，其大略已于征集意见书中稍稍宣布矣。虽然就其全体论之，绝非此简言所能概括，今区为数条，略说于下。（未完）

8月7日

新剧俱进会消息

晋仙对于本会附属讲习所之意见（续）

本会同人所以汲汲焉，欲图此讲习所之成立者，道果安在哉？自主观言之，所以改良社会上之种种恶习惯，以期增进民智、培养民德；自客观言之，所以养成种种之艺术，以防外界之压迫。由前言之，此一部分之讲习所，既尚未成立，又无事实之发现，今姑勿具论。而在后者，之所谓养成艺术者，则正今日所极亦讨究者也。

言新剧而讨究艺术，不可谓非根本上之解决。虽然研究方法、取材之规定，讲习完了后之进行亦章程中之重要问题也。今试区为数条，分述其意见于下。

（甲）关于演剧上应讨论之事项　吾辈欲借新剧以改善人之心理，使日趋于善良之途，姑勿论其有效无效，当先自问吾辈之所谓新剧者，社会上果能欢迎否？设社会上人人之心理，咸视此为一种娱乐之事，则吾辈始可利用此机，以社会上种种之事业演诸舞台，感动大多数人之心理。设社会上之心理不以新剧为乐事，转以为可厌，则吾辈又何必多费此无用之精神以研究乎？上海一埠，自南市之新舞台落成，乃渐有新剧之萌芽。该舞台每新排一种新剧上台，营业必视常时为兴盛也。他舞台旋起旋仆，新舞台独支持勿懈搂。厥原因未始非该新舞台多演新剧之效，然则社会上之心理固未尝厌新剧也。若他舞台虽演新剧而仍不能发达其营业者，或由于脚本上之失当，演者之误谬，布景之草率，非社会之不欢迎新剧，乃该种舞台之自负新剧，转以负社会耳。（未完）

8月8日

新剧俱进会消息

晋仙对于本会附属讲习所之意见（续）

社会上既未尝厌此新剧，有确实之证据。如上述，则吾辈对于新剧一事，果能学事精益求精，处处脚踏实地，必能博社会上之欢迎，可以畅行而无滞。虽然欲求新剧之臻于完善之域，在吾辈能达改良社会之目的，在观者则如入真境，代演者时喜时悲而无毁言，亦正非易事。今就将来演剧上讲习所中应注意之点，约略言之。

新剧为社会上所欢迎，不仅沪上如是，扬子江一带及江浙等处，凡新剧从未见有失败者。故吾辈如能牺牲一切合力研究，必有成效可睹。虽然播种时失其培养，则苗木弱，而结果劣。当此讲习中，苟无完善之教授，则决无效果之可言，此不可不慎者也。今略述关于演剧上之各事项。

8月9日

新剧俱进会消息

晋仙对于本会附属讲习所之意见（续）

（一）练习之时期宜长　从前之演新剧，既无一定之教授，尤无长期之练习，往往纠合多人，略挑数出新剧即草草上台，甚有身为剧中重甚人物而不明全剧之情节者。内容既如此不稳健，又安能博社会上之欢迎乎？今讲习所于教授种种学术艺术之外，尤宜注重于排戏务使演者了然于剧中人之身分性质，而臻于化境如此，则毕业期限至少当在一年以上。

（二）艺术之利用宜广　今日新剧之发现于吾国者，既未达精妙之域，而能以种种奇艺显著于舞台者尤少，其能口齿清楚略分喜怒者已视为难能可贵。此无他，皆由主持者不知利用艺术故耳。今苟能利用东西新旧之种种技艺幻术而辅助演员，则情节金真而剧必大有可观。（未完）

8月11日

　　新剧俱进会消息

　　晋仙对于本会附属讲习所之意见（续）

　　（三）宗派宜先审定　今日吾人所演新剧，大概不出两途，一为时事剧，一为世界剧。而晋仙平昔所主张之兼演历史剧一事，则尚未见有实行者。依晋仙个人之意见，历史剧宜竭力提倡。现时舞台上所演各种旧剧，则宜极力改良。盖吾辈所以主张演历史剧者，一则为保存历史，使中下以人得知往古事实，兼以振起其爱国之心；一则创为模范，使旧剧界知所改良而已。惟演历史剧较时事剧为尤难，凡一切化装、布景、神情、说白皆宜充分研究，其详当别论之。

　　（四）取材务宜严密　新剧非人人能演也。即就能勉强演剧者言之，而人心不同，各如其面，一人有一人之性质、怀抱。或者剧中扮演之人稍有不合演者之心理，即失剧本上之真意焉。讲习所于招收演习生之时，宜细察其材之果能演剧否，而后可以收取其法，于报名之后先排一其脚本，试演若干时后，再量材教授。或曰其中或有真材□不肯轻试，排练时虽不能见其佳处，而日久则能尽献所长者，不几因此失误乎，是可无虑。盖试演之期稍为加长，如有半月未有，不能判定。（未完）

8月12日

　　新剧俱进会消息

　　晋仙对于本会附属讲习所之意见（续）

　　（乙）关于编剧上应讨究之事项　我国文学界上有编剧一科，亦古目久矣。发轫于晋代，全盛于唐宋，至元明而大备。独惜胡奴入关，废弃昆曲，崇尚俗音，于是哩鄙不堪入耳之词曲日兴，而文艺一道遂日趋于堕落之途焉。晚近各舞台所唱旧剧，其中或有超群之艺员，能于音节中区其哀乐之性质者已寥若晨星，淼不可得，遑论其改变剧中之说白唱曲，以文字感动人心乎？个中以此相尚，局外从而趋附之。若再不及为振顿，听其劣败，吾殊为至可□之中华民国之文艺界痛也。虽然此不过编剧上应讨究之一部分的事项耳，时

事剧应如何编辑乎，世界剧应如何编辑乎，此一问题也。对于学者之教授应如何乎，对于编者之刊益如何乎，又一问题也。今姑举晋仙一己之意见于下，同志诸君阅之，幸赐教焉。

本会临时紧要通告

启者　本会成立以来，内外各事同人未敢稍忽，惟新人会员日多，应欢迎之。讲习所章程宜从远订定，而临时演剧用之脚本尤当诸公众意，速为表决。因定于八月十四（礼拜三）日午后三时开全体职员大会，筹议上列各事，并欢迎新入会员届时务乞于约定时间，拨冗莅座，切勿退却，本会不胜翘时之至此，请新入会员及本会职员公鉴。

副理事王汉强谨启

8 月 13 日

新剧俱进会消息

晋仙对于本会附属讲习所之意见（续）

（一）修纂从前已编之各剧本，此问题之着手随上述演剧一部之宗派而稍有不同。如讲习所之演剧专注重社会剧与世界剧，则从前旧剧上之脚本可暂勿修订，只须将会中各团体已编成之剧本付大众讨究，若讲习所中历史剧亦拟兼演，则凡从前一切旧剧上唱白之不合情节，俗不可附者，尚宜从事修改也。

（二）翻译欧美日本各剧院之剧本，编凡时事剧与世界剧亦有一定之方法乎，人必曰各就人之心理与事实之真相，从而铺张之修饰之，初无所谓方法也。虽然就晋仙一人之私见，虽然一定之方法可循要必有一定之轨范，试观东西剧本，虽寥寥数幕，而恒有一种精义寓乎其中。且既成一剧本后，即不能更动其一句一字，然则彼中编剧家之苦心经营概可见矣。今欲养成编剧上之人材，非多阅欧美日本剧本不可，然有志道此者，未必人人都解东西文字，则翻译尚矣。虽然翻译彼中之剧本以授人者不过供编剧上参考之用而已，非谓彼中之剧本均可实演于吾国舞台上者也。（未完）

8月14日

新剧俱进会消息

晋仙对于本会附属讲习所之意见（续）

（三）编剧应随社会上之情况而变异　吾辈提倡新剧既以改良社会为唯一之目的，则剧本中所用之说白及情节当就各地方之情形而为之，变迁并宜默察大势，就时事中之最宜补救者，而一一编辑之，准此则讲习所中讨论时事与研究风俗之一科亦不可缺也。

（四）公著与私著之关系　我国地大物博，风俗不一，以利用新剧以为改良，非有多数之剧本不可。讲习所之学生既毕业后，分往各处实行演剧时，所用剧本少亦须有三四十本以上方可敷用。此等剧本最好即在讲习所中落续编演，凡讲习所毕业学生得公用之。至私家著作，则能否公演必须经编者之认可后始可决定也。

（丙）关于美术上应讨论之事项　讲习所之各项教科编剧演剧之外，以美术为最要焉。化装也、布景家油画也、文学也、语言也，种类繁多不胜枚举。讲习所当分门别类，一一教授之，不足则更聘东西演剧家为顾问以充分研究之，务使所学完全庶将来出而临事不致竭蹶。（未完）

8月17日

新剧俱进会消息

晋仙对于本会附属讲习所之意见（续）

（丁）关于经济上应讨论之事项　本会章程中经费一条有常年费与特别费之两项，常年费由会员联合演剧筹之，特别费由会中募集或热心者之捐助与借助，此讲习所既为会中唯一之会务，则筹经费之方法要亦不外此二道。且第一期学生毕业后，可请其尽义务若干时，以补助第二期学生之不足。惟教授者之薪俸一时固未能筹到，而全尽义务又万难持久。是酌给相当之车费，实情理上所不能免焉。至于向外募集特别捐款或借款，则新剧既为改良社会之良药，社会上不乏热心之士，吾辈苟能以全副精神对付之，则凡热心改良社会之明达君子当勿致相弃也。

（戊）**毕业后之效用** 据晋仙个人之意见，当区为两途。对于**繁盛之都会，以优美之艺术相尚者**，当择讲习所中最优之人才以与之相竞。若内地风气未开之处，吾辈既以改良社会为前提，不妨杂以优等中等之毕业生，且多演时事剧以期开通民智，而收移风易俗之实效焉。（完）

8 月 10 日

新剧俱进会消息

本会公请名誉赞成员入会公启

敬启者 敝会宗旨专研究新剧上之学术，并督促新剧事业之进行，以冀灌溉民智，培养民德，已于七月十四号完全成立。现在先由会中同人合力组织讲习所，造成新剧上演剧、编剧、美术等各项人才，以为将来前往各处实行演剧之预备。惟敝会经济既不充裕，人才尤觉匮乏。素仰阁下热心社会教育，对于敝会定表同情，爰特专函奉恳请作敝会名誉赞成员，协助敝会事业之发达，社会幸甚，敝会幸甚。

8 月 16 日

新剧俱进会消息

十四日全体职员会议并欢迎新入会员情形

首由王汉强宣布开会宗旨，次由本会全体职员拍掌欢迎新入会会员，后乃提议种种会务进行之方法。今将当时议决各事略记于左。

赖晋仙提议公请名誉赞成员入会，以期将来扶助本会会务之发达，半梅、调梅均赞成，众无异说，通过一次，由王汉强发表许啸天函，又请陆镜若君发表章程，陆乃宣布草章。明日当将通过章程登载，所授学科分术科学科，众均赞成。惟修业年限原定一年半，半梅谓期太长，不如为补习性质定为半年。入学考试，有主张考试者，有主张不考者。李君磐、赖晋仙均主张考试，惟不必如原定章程之严。学费草章定为两元，有主张减少者，有主不减者。唐慎培君谓入会既须乙[一]元，则会员入所拟不应再收二元。王汉强君则

谓非会员不能入所，亦一办法。最后，陆镜若君乃主二元之说，唐亦谓既有此志此道，当不致吝此区区，遂决意为两元。次陆镜若提议讲习所开办日期，半梅谓当在一月。后又次提议经济问题，王汉强谓本会开成立会时，理事刘艺舟曾担任向外界借款，商榷良久，乃先由王汉强转商刘艺舟后再行决定。临时演剧开演日期，陆君主张在九月初五，因由同志会演员辅助，半梅谓为期太促，宜改在九月底。谭廉逊云本会经费既不充足，讲习所又急宜成立，演剧日期固不宜太迟，王君刘君之筹款尤当从速。后决定为九月中旬。末后王汉强君颇以此会未得要领为怀，以后拟预定常会日期以为进行剧之备。陆镜若君主张星期日午后一时至三时为常会之期，众均赞成。最后，赖晋仙又提议剧本事，众意以为时已晚，俟下次常会时再议，遂散会。

8 月 18 日

新剧俱进会消息

最近外埠之情形

最近外埠之有新剧家足迹者，凡三五处，宁波开演最早，所演之剧为期亦最长，且人材亦极盛焉。独惜该处困于经济，今已辍演矣。如陈大悲、顾无为、汪优游、萧天呆等均已先后返沪矣。温州所开演之新剧由林孟鸣等所组织，该处经济情形如何不得而知。惟语言不通，实一大恨事。至绍兴之演新剧，在一月前已由许啸天、徐光华诸君组织成立。初开演时，颇为该地人士所欢迎，故于原定二星期之约外，又继演十日，讵料越铎日报①忽被打毁，新剧亦因之停演。此外，余姚、杭州亦早有演剧筹国民捐之说，然迟迟未见实行，人材难聘欤，经济困难欤，未敢预决也。

晋按外埠演剧于改良风俗上收效甚大，盖报纸非识字之人不能展阅，演说又谈（淡）而无味，听着易于懒倦，若新剧则既含有娱

① 革命文学团体"越社"1912 年 1 月 30 日在绍兴创刊，鲁迅、宋紫佩为发起人，是绍兴地区发行时间最长、影响力最大的近代报刊之一，1927 年更名为《绍兴民国日报》。

乐之性质，又有劝善改恶之实效，果能日渐推广未始非社会之福。我国内地各处向来亦有公共取乐之事业，如灯会，如旧剧，如佛事，往往以有用金钱掷之虚牝，而因此等公共取乐之事业因而受害者尤指不胜屈。奸巧者流又藉口于改良风俗，擅取其费而中饱焉。嗟夫！不幸而为我国内地之民终年劳动，毫无一种娱乐之事以开畅其胸襟，即有区区之灯会、旧剧又皆漫无头绪，毫无其乐趣之可言，亦良苦矣。今苟提倡新剧以公共之款，兴此公共娱乐之事业，吾民既可藉此以为消遣之地，而易风移俗之实效亦得寓乎其中，关心民瘼而有志于社会之改良者，其以予言为然乎？否乎？（未完）

8月20日

　　新剧俱进会消息

　　新旧剧比较谈　晋仙

　　比年以来，上海一埠舞台林立，事事趋新，凡一切布景、化装、舞台构造，靡不争丽竞华，日求完美。而所演剧本亦必弃旧谋新，互相眩耀，苟无新剧，几不足以发达营业。虽然试实按之，所演之新剧果能满观览者之所望乎？彼一般旧剧家之演新剧者固多缺点，即自命为新剧家者宁免无瑕之讥。甚有初入新剧界，因未能博社会之欢迎，遽改变其初志，以为新剧决无发达之日，遂改习旧剧者。呜呼！若辈志趣不坚，识力薄弱，视新剧为儿戏，何尝有一毫改良社会之真心乎？

　　上海各舞台所演之新剧，果有益于社会与否，今姑勿论。然以余个人之眼光，观测其所以演新剧者，大半鉴于南市新舞台之新剧足以号召看客，为营业计算，故作此东施效颦之举耳，非其有提倡新剧能心也。进言之，即南市之新舞台所演新剧亦有未尽合者，此稍有新剧上之知识，当能言之，固非晋仙一人之私见也。（未完）

8月21日

　　新剧俱进会消息

　　新旧剧比较谈　晋仙（续）

今试执途人而问之曰：新剧优乎？旧剧优乎？则必应之曰：新剧而有好剧本、好布景、好人材也，则新剧优。旧剧则存乎其人，苟某剧场名家所演亦未可厚非。试更进一步而问曰：某舞台专演旧剧，营业果能发达乎？则必曰否。准此则，吾人对于新旧剧之讨论可依据此大多数人之心理而断定焉。社会上一般人之心理，好观览新剧，岂自今日始哉？十年前上海已有新剧矣，然彼时之所谓新剧，在今日固已万难寓目。然一般营业不振之舞台，仍有继续开演者。且在当初新演之时，其为一般观览者所欢迎，则固与今日之所谓新茶花、黎元洪等一也。虽然今日之新茶花、黎元洪等果足为新剧之模范而久持乎，恐不逾二稔已有明日黄花之欢，固至愚者亦能知之也。准此则，某新剧为观者所厌弃，非提倡新剧者之咎，乃剧本之不善，有以致之耳。况其间或因人材缺乏、布景恶劣，致失新剧之精神，欲求社会欢迎得乎？

上海各舞台开演新剧，能于人材、布景、剧本三项完全无缺者，盖亦寡矣。新舞台视他各舞台为优故，新剧亦较善，而营业亦较发达。语各舞台经理诚能提倡新剧事事脚踏实地，于人材、布景、剧本三项加意研究，则营业未有不发达，社会且食其福于无穷也，诸君勉乎哉！（未完）

8 月 22 日

新剧俱进会消息

新旧剧比较谈　晋仙（续）

新剧有新剧固有之优点，旧剧有旧剧固有之优点，新剧应提倡之研究之，旧剧亦宜保存之改良之。今先述新旧剧之优劣所在，更进而讨论二者应改良之点与研究之方法焉。

新剧应社会上自然之趋势，而为一般人士所欢迎，其证已如上述。虽然据最近之现象观之，□专演新剧者既失败多而成功少，各舞台所演亦卒少，当意者抑又何欤。盖前者因缺乏舞台上之辅助品，致失其精采，且其中为一二一知半解、似通非通之演者所累，以致失却全剧之精神。后者则或由于演者之意存敷衍，新剧上之精神尚

未十分研究，故耳今先述新剧较旧剧难演之点，以为一般藐视新剧、好登舞台者劝。（未完）

8 月 23 日

新剧俱进会消息

新旧剧比较谈　晋仙（续）

旧剧较新剧优胜之点何在乎？吾知一般迷于戏剧者必曰唱工耳。新剧无唱工也，安能博坐客之欢迎乎？不知为是说者，实未能明新剧上说白之妙用与其优点之所在也。一般演新剧者亦大半误会于废唱之一问题，致不肯充分研究此说白而招失败，此大误也。夫演剧而必须有唱与否，唱而必须西皮二黄否，系别一问题，今姑勿论。今只研究此说白果于新剧之精神上有何种之关系乎？喜怒哀乐之表示既全持乎？说白起居行动之情态亦多繁于说白，说白之重要可知。有时崇论宏议，洋洋千言，有时斩钉截铁，片言折狱，有时如泣如诉，有时惊骇万状，或大或小，或长或短，或徐或疾，或哀或喜，随剧中之情节与演者之境遇而变化，其声浪说白一端固至繁复，而至不易也。彼一般藐视新剧者，流于声带之变化上，既毫不研究，而所发之言语又往往与剧情及剧中人境遇相违背，又何怪新剧之一落千丈乎？况旧剧说白一至舞台即无变化，有一定之规则可循，非若新剧之始终必须以说白表明剧情，而有时遇配角之误说，尤必须正角为之转圜也。此新剧较旧剧难演之点，关于说白者一也。

8 月 24 日

新剧俱进会消息

新旧剧比较谈　晋仙（续）

以过去之历史或现在之事项，描摹其形形色色于舞台之上以示人者，无论为何种之旧剧，必求其合于当时之实在情形，而后可以博观览者之感动，此演剧上所以尚像真也。像真之着手不外两途，布景、神情是矣。沪上各舞台所演旧剧，除新舞台明末遗恨一出外无布景，可言其他一般旧剧中所布之景荒谬不伦者，不堪枚举。至

于神情即旧剧上之所谓做工也，鄙陋之处既指不胜屈，违背剧情之点尤所在皆是。譬如花旦胁肩蹈笑，□□往来，或进或退，或左或右，一种怪现象，实不堪寓目。他若黑头须生亦多有不合剧景神情之大略以稔阅者。新剧之范围由狭义言之，则社会剧与世界剧二种而已。由广义言之，则历史剧亦应包括其中者也。然吾之主张历史剧，其布[景]神情则固异于今日一般各舞台之所扮演者矣，必征之古史，事事求其切合于当时之实在情形□后已。惟一时之人材难得，不宜实行，今姑勿论。若夫时事剧与世界剧一种，言论风采固决非一般旧剧家所能望其项背。独惜沪上剧界经理务虚名而不求实际，对于历史剧、时事剧、世界剧，既不知所适从，毫不研究。所以有用之金钱制成不合学术之布景，或为孤注之一掷，聘请一二之名角，以相竞争，其究两虎□丧而招失败焉。夫戏剧之立于社会之上也，随社会上之情势与一般人之心理而改变者也。近十年来，观剧者之程度亦稍稍增高焉，苟有良好历史剧剧本配演合宜，必为社会所欢迎。若徒以一二名家互相炫耀，决非持久之道。而身居旧剧界不能改良历史剧，尤旧剧界上之大耻也。若夫时事剧与世界剧，其神情既为普通旧剧家所不能演，而关于布景上之种种学术，尤非旧剧家所能及其难，可知此新剧较旧剧难演。关于神情与布景者二也。（未完）

8月25日

　　新剧俱进会消息

　　新旧剧比较谈　晋仙（续）

　　演剧上第一要义当崇尚像真，前已言之矣。像真之表示神情与布景之外，以服饰化装为尤要焉。旧剧上之服饰化装何为乎？同一诸葛孔明且同演一剧，往往屡易其衣，化装一端不合之点尤多。如花脸登场，必以五色彩笔画满面部，其根据何种理由殊不可解。今吾辈既欲改良戏剧于神情布景之外，宜充分研究此服饰与化装。对于历史剧宜者诸古史，征之遗像；对于时事剧宜研求事实，辨其时代。若演世界剧则非熟察欧美之历史，确有经验者不能从事焉。然

漠视吾国剧界诸大扮演旧剧者既未尝留意于点而号称新剧巨子者又往往困于经济，迄无良好之服饰化装示人，良可慨也。虽然旧剧之服饰化装相沿已久，非老于掌故者莫能改良其误谬，而扮演旧剧者则正藉此一种似是而非之服饰化装以演出。其神情吐出，其语言歌唱，盖演者只知师傅，知其然而不知其所以然。苟一旦改变，乱服饰化装语言神情，吾逆料其不能一如师傅者之自然矣。若新剧则既不如旧剧之呆滞而少变化，服饰简单，化装复杂，面部之戏剧千态万状，变化靡穷，欲求其像真，非演者胸有成竹、天资高迈者决不能将剧本中真义曲曲传出，此新剧较旧剧难演，关于服饰化装者三也。

8月26日

新剧俱进会消息

新旧剧比较谈 晋仙（续）

吾国旧剧界之无进步，大半由于演者之墨守旧章，不知修正剧本故。盖百余年前即号称文学家者犹不免有神仙鬼怪之迷信，其所编剧本往往牵强附会，无一定之章法，偶遇为难之处即寄托神怪以弥补其缺。剧本已无价值，何怪情节之支离荒谬，不值识者一哂乎。至于新剧，其精神全系于剧本，既不能以神仙鬼怪之事插入剧中，而说白神情尤须代演者设身处地，必求于演者观者两方，内无窒碍。若更进而言长本之剧本，则凡一切铺张演绎，埋伏、反衬、补叙、插叙等种种之章方均有一定，而谋篇选词排幕拍配角，就一团体中之演员而支配之及外界之风俗人情尤有密切之关系者也。晋仙囊年亦曾编辑历史剧矣，近年编译新剧，始知编新剧较旧剧之难，盖决非编历史剧之徒以西皮二簧敷衍满纸者所可藏事者也，此新剧较旧剧难。关于编纂剧本者四也。演剧上之学□不外歌唱、说白、神情、艺术，近年来各地所演新剧，观览者有一大不满意之点，即无一种奇特之艺术示人是也。虽然彼演新剧者亦何尝不欲以奇特之艺术示人哉，限于经济与时间不能充分研究耳。苟能利用中西奇特之艺术，则凡电术、催眠术、技击、拳术、械斗、口技均可献诸舞台之上。

惟此种艺术非有大资本与相当之人材不能从事焉。此新剧较旧剧难，关于艺术者五。

8 月 28 日

新剧俱进会消息

新旧剧比较谈　晋仙（续）

上述五种不过就编剧演剧上言其大概耳。至若研究世界之大势，熟谙我国之人情，浏览古今之书籍，调养高尚之性质，尤为新剧家所不能缺者。不然虽有一技之长，无真实学问以辅助之，安有济乎。此新剧较旧剧难，关于人品学问者六也。

新剧较旧剧难演之点已如上述，更进而讨论旧剧之优劣，以供一般研究旧剧者之参考。

演剧一事，文艺不能偏废。今日市上所演者，艺则有焉，文则未也。所谓文者，非区区几个虚字几句唱工可以了之也，又非硬引古语、乱说时髦话所能敷衍也。西人所演之社会剧，其脚本多出于文学家之手，演者一字一句均有深意寓乎其中。故能引起多数人良心的内疚，扫除社会上种种恶劣的习惯，其有功社会良非浅哉。若夫我国旧剧唱工之优劣，既无关于观览者之心理，不过视为一种娱乐之事，若说白则大半以滑稽为优胜，间有引人入善之说白唱工，其范围又甚小，无非专制时代忠君孝亲之词，且往往杂以迷信而无真理，殊不足以感动人心，至于说白唱工中间所用文字，俚鄙不堪者尤指不胜屈。寄语旧剧家，苟欲以旧剧改良社会，尚宜留意剧本中之说白唱句幸勿以鄙陋不通之词贻笑于人也。此旧剧上应注意之点，关于说白歌唱者一也。（未完）

8 月 30 日

新剧俱进会消息

新旧剧比较谈　晋仙（续）

吾国从来观览戏剧者，对于评剧一事详于唱而略于做，且评唱工者亦只就其音节声浪等而评定其优劣。至评做工者，则仅就表情

上之当然者而比较其善否。从未有从根本上研究之者。所谓根本上之评判者，要仍以像真二字为前提，申言之某剧中之某人，其举动应如何，其言论应如何均有关于剧情，尤有关于历史者也。倘举动不合剧中人之身份，则虽扮演优良，不过供观览者之娱乐而已，毫无价值之可言也。例如旦之麻雀走（即在台上以极狭之步作左右前后之行动），净之妆鬼脸（即如关胜张飞姜维等登场时，必显出一副奇怪之面目，或时张两眼以作不正观，或频频颤动颊上肉生之尚轻贱，无论须生小生，除演冠口戏外，凡演家庭中之戏剧，恒不免有一种轻鄙之态，其例甚多，惟小生则尤多），丑之不近情（海潮珠之齐君小上坟之口采翠屏山之潘老丈皆不合戏情之尤著者）皆个人之不切合于当时事实者，若二人以上之演剧不合戏情之处，触目皆是，不堪枚举。此中影响虽由于演者之宗派有差异，然而相延已久，即名家演剧亦往往有不合之举动存焉。推原其故，未始非由于当时编剧者之始谋不善，有以致之也。今伶界联合会已成立矣。吾深望当事诸君注意此点，革去其种种不良之举动，而以切合于历史上之事实为主焉。或曰改编后于观剧者之心理违背，不几招失败乎？是大不然。盖表情之于戏剧以像真为主，举一切不合情节之举动革去之，剧情既不至冷淡，而显于舞台上之喜怒哀乐、悲欢离合反得增无限之趣味。惟改变之主任者，必须深于我固之历史，而于旧剧上尤须确有心得耳。此旧剧上关于表情之优劣亟宜注意改良者二也。

8月31日

新剧俱进会消息

新旧剧比较谈　晋仙（续）

沪上观剧者欢迎旧剧厥有数故，有乐器，有服饰，有唱功，有武艺。新剧无也，故新剧不能与之争优胜。虽然据最近之调查，各舞台名角林立，而营业仍未见发达。新舞台僻处南市，并未添请旧剧大名家，而生涯仍不落寞，抑又何也？岂新剧之果能战胜于旧剧耶？旧剧家之留沪可暂而不可久耶？皆非也。盖乐器服饰唱工武艺均为戏剧补助品，用之而有穷尽之时，非若新编剧本之变化神奇，

用之而无穷尽之时者也。新舞台始终未招大失败者，由于人材之配合适宜者半，由于剧本之变换者半，故虽未聘请旧剧界之大名家，而营业仍不致损失。人材之配合，其关系固大矣哉。虽然新舞台所演之剧，其内容组织别具一种之体裁，故不得谓为纯粹之旧剧也。倘集合多数旧剧界上之人材，配合适当另编完全之历史剧，更辅以优美之乐器服饰唱工武艺焉，则其剧必大有可观，欢迎者必更甚矣。而当事者乃得逞此好时机，以种种引善去恶之情节寓乎戏剧之中，而收改良社会之效，一方更得发展我国历史上之特色，以引起一般人爱国之心，公私两有裨益，投身旧剧界者又何惮而不为乎？此旧剧上关于配合人材与编辑剧本亟应提议者三也。（未完）

9 月 11 日

新剧俱进会消息

欧美剧坛

德法剧坛近事　晋仙

自去年来，各剧场均以有名剧本互相竞争号召观者，如赫捕督猛之织匠及沉钟与黑暗之力[1]均为社会所欢迎者，而本年正月乃循环兴行青年同盟之一剧及由死而醒之时之悲剧。[2]盖其间兴行之社会剧，凡十三种而反复续演者乃达百回以上。最近舞台上所演者则为社会之柱，剧中颇提倡社会主义。每次开演，观者塞涂，于此可得窥见德国国民性质之一斑也焉。

自名优亚鲁罢督罢沙麻痕［Albert Bassermann，1867—1952］入王立志赫捕督猛大剧场[3]以后，观者肩背相望，几无隙地。最近于剧场中排演社会之柱，扮剧中之参事官，其风采一以辛苦出之，全体观客咸被感动，现出一种痛苦之状况，竟忘其身入剧场焉。其他

① 指德国剧作家戈哈特·豪普特曼（Gerhart Hauptmann，1862—1946）的作品《织工》（1892）和《沉钟》（1896），以及俄国作家托尔斯泰（1828—1910）的剧作《黑暗的势力》（1886）。

② 指易卜生（1828—1906）剧作《青年同盟》（1869）和《咱们死人醒来的时候》（1899）。

③ 日文原文指 Lessing Theater（莱辛剧院），此为误译。

扮演捕拉痕督、譬根独及恋之喜剧①亦皆博得观客之欢迎，其卖座自三十马克乃至五十马克，在伯林剧坛中若亚鲁罢鲁氏者亦可称最有关系之名家焉。

与来芝新古及赫捕督猛等剧场立于相对之地位者则为德国座，分特别剧场与普通剧场之二列，前者特别剧场近顷聘请伊大利之大女优沙拉败鲁那督［Sarah Bernhardt，1844—1923］，颇受社会之信仰，善演悲剧。该剧之地位殊小，全体仅得容三百以上之观客。然因女优沙拉氏之善演悲剧，平常发售五马克最廉价之入场券者，竟上腾之三倍以上云。

9月13日

新剧俱进会消息

欧美剧坛

德法剧坛近事　晋仙（续）

其一　伯林剧界

最近一二剧场又当演有名之春情发动及幽灵等剧②。春情发动一剧当初演之时，大受评剧家之批□攻击，特别剧场演者殊少，观览者皆存一种研究的态度，而庸人俗子且互相非难焉。同时更有官宪之束缚，文艺界之范围殆失其自由矣。其后，文艺界征集文学家之意见，当局者更运用法律，于是订定制度，许大学生与女学生公同合演，设为制裁，以打破窒息主义继续兴行焉。

剧场之地位如枯拉依耐斯座者［Kleines Theater］，地当温之鲁天林敌街［Unter den linden Avenue］之枢要，高立于巴黎大学之近旁，其所演之新剧于所用之异彩，常占演剧上之独步。昨年夏季曾演一种之讽刺剧，其题为（二乘二等于五）。接演至二百回至多，昨今两年更演道德一剧，达四五十回。厥后（二乘二等于五）之一剧，观者渐衰，乃有（二乘三等于七）之滑稽剧出现，一时观众又称盛焉。

　　① 指易卜生剧作《布兰德》（1865）、《比尔·英特》（1867）、《爱的喜剧》（1862）。

　　② 指魏德金德（Frank Wedekind，1864—1918）剧作《青春觉醒》（*Spring Awakening*，1891）以及易卜生《群鬼》（1881）。

9 月 14 日

新剧俱进会消息

欧美剧坛

德法剧坛近事　晋仙（续）

伯林剧场中可与枯拉依耐斯剧场相匹敌者厥惟海芝败鲁座〔Hebbel—Theater〕。此海芝败鲁座建筑最新，观客席之壁均雕刻最精细之木工，大概德国剧场均崇尚雕刻物与装饰物，非若英美两国之徒以金碧灿烂炫人眼帘者。故一入海芝败鲁剧场即觉质素而无俗气，其他伯林之枯拉西加鲁剧场亦皆沿用希腊古剧场之传统，尚质素而避繁华，然海芝败鲁座为最近所建筑，尤合于德人好素之趣味云。

海芝剧场昨年所演之剧最有名者为乌屋临夫人之职业①，续演至二百回之多。其次演恋人一剧，亦达百回之久。昨今两年均间演革命的结婚一剧，去冬更招聘客优，博观览者之欢迎，且该剧场于每日午后批准俳优学校之试演，恰如纽育剧界□加的迷学生之试演于帝国座。

距海芝败鲁座数里之地，有最古之一剧场，名败鲁临拿座〔Berlin Theater〕。在德国伯林剧界□自夸为第一流之地位，然自近今来芝新古〔Lessing Theater〕之最新剧场成立后，新□之锐势方张，而该剧场之营业乃渐□销□然，□来不惜重资应聘大名优扮演各种社会新剧，为恶魔之徒弟及社会之敌均能博社会上欢迎，以故旧时盛气仍渐得恢复焉。

9 月 17 日

新剧俱进会消息

欧美剧坛

德法剧坛近事　晋仙（续）

① 英国作家萧伯纳剧作《华伦夫人之职业》（1893）。1920 年 10 月 16 日，由文明戏演员汪优游以及京剧演员夏月润、夏月珊搬演于新舞台，演出虽以失败告终，但却揭开了中国话剧运动的序幕。

败鲁林那剧场亦社会上注目之新剧场也，所演多时事新剧，最近所聘名优则有玉衰夫根芝[1]，观客颇盛，营业亦殊不恶。

最近所建筑之新式剧场，售价颇廉。一等席仅售二马克内外，盖其主旨专供给平民的娱乐，于新剧界上殊占特色焉。就中如西拉剧场[Schiller Theater]分有普通□特别之二等剧座，其所兴行之脚本如恶魔之徒弟[魔鬼之门徒（萧伯纳，1897）]、社会之敌、暗黑之势力均一时之杰作，而所以感动社会上之心理者至有力焉。

其他伯林剧界尚有二等三等之剧场，合计约在四十座内外，除德国本国人主持剧务外，兼聘英美诸国名优，常演之新剧如勇胆之军人、即武器与人[萧伯纳、1894]之改作。剧中提倡军国民教育不遗余力，剧本内容另详。继续排演至四十回以上，观览者之被其感动者不知凡几，新剧之关系于人心者不亦大哉。（未完）

9 月 18 日

新剧俱进会消息

欧美剧坛

德法剧坛近事　晋仙（续）

（其二）名优古枯朗氏[2]　去年夏季伦敦之马塞斯基剧院中有法国著名之大优伶古枯朗氏者曾大展其生平之学术，为文艺界放一异彩焉。其所演之剧圆熟周到，而尤以善演喜剧闻于时。日本新剧诸子如一寸川上音次郎等皆古枯朗氏之弟子也。不幸至今年一月二十七日突然死去，欧美剧坛上又弱一个焉。考古枯朗氏者，生于千八百四十一年，父亦剧界中之皎皎者，古枯朗氏自幼受父氏之家传，而其天资与才学尤为父氏所万不能及，以故年十六于法国剧坛上已大露头角，千八百六十年乃充法兰西有名大剧场之一俳优，得次第

① 约瑟夫·戈特弗里德·伊格纳兹·凯思茨（Josef Gottfried Ignaz Kainz, 1858—1910），匈牙利出生，1873—1910 年活跃在奥地利和德国的演员。

② 康斯坦丁·贝诺特·科奎林（Constant-Benoit Coquelin, 1841—1909），法国演员，擅长喜剧，以主演法国剧作家埃德蒙·罗斯丹（Edmond Rostand）的《大鼻子情圣》（*Cyrano de Bergerac*）而著称。

贡献其技艺于社会，成绩殊见良好也。且古枯朗氏者又常与有名之政治家相往来，凡剧中含有政治的趣味者，氏必曲曲传出其真实之学理，而所发言论恒为一般观剧者所欢迎。壮年时代游英游美，偶一登场必为异国人所称道。其生平所为最重大之事，如鲁耐芝与砂拉败鲁剧场之同盟为法国剧坛史上之一大纪念。千八百九十七年，更充二三剧场之监督及支配剧员之主任。而最近在伦敦所演之希腊史剧尤为社会所钦佩不置者，拒接演第二次之新社会剧，竟突然弃世，诚世界剧坛之一大不幸也。

9 月 19 日

新剧俱进会消息

本会最近之好消息　晋仙

本会成立以来已将三月，同人困于经济力与愿违，致所谋各事失败多而成功少，空论多而实事寡。然蹉跎复蹉跎，沪上尚有此一穷会，我全国新剧诸巨子犹得相叙于一堂。举凡今日理想上之希望，勉力维持以冀将来次第见诸事实者，同人一息尚存，固未敢稍怠也。本会在一月前曾开一职员会，讨论进行方针，王汉强君提议联合演剧，陆镜若君订定讲习所章程，商议数日，终以经济困难不获见诸事实。然本会对外对内一切会务尚未失职，而经济上之布置，王汉强君尤勉为其难，故讲习所虽未成立，而入会者犹联络不绝。最近乃由黄喃喃君发起联合演剧，向圆明圆路外国戏园租借演剧场所，会演之期定在九月二十一号，其所演一剧名谁之罪，即新剧同志会所译社会钟之改作。此外尚有喜剧一出，名色情狂，亦新剧中之佳构也。沪上新剧家之扮演新剧者，前仆后继，失败良多，推厥原因或由于人才之匮乏，或原于布景之失宜，或因脚本之不善，而地位之失当，致观览者不能得满足之希望。此次由黄喃喃君邀请新剧界诸巨子联合扮演，并请外人处理布景，而所用脚本尤极高尚。默度将来结果，必能圆满者也。今将剧中所扮之人及剧中大略情形陈述于下，以供观览者之参考焉。（未完）

9 月 20 日

新剧俱进会消息

本会最近之好消息 晋仙（续）

今岁新剧事业之大失败，以新新舞台之进化团为最甚。进化团之所以失败于新新舞台，原因复杂，虽非诸团员之咎，而主任者自信太过，实为一大病根。他如布景不善，脚本失宜，演员敷衍，排练不熟，亦均失败之主要原因也。今喃喃君联合沪上新剧界诸巨子，如半梅徐君、镜若陆君及光华、予倩，诸子均新剧界上至有经验者，而喃喃君扮演剧中之石大郎，半梅扮演石二郎，尤合二人之身份。且所演之剧，排练已久，即无足重轻之配角，亦必熟览全剧之剧本，决无格格不入之处。此人才得宜，将来决不致失败之原因一也。剧中有极华丽之客堂，极萧条之茅屋，清幽之花园，洁净之藤棚，其他野外之松林，山间之瀑布，寺内之钟楼，全剧凡七幕所布之景，无论实景背景均请该园外国人布置，而所用之景物尤极鲜明。且所布之景与所演之剧前后相合，天然无缝，无勉强不合之处，此脚本与布景相宜，将来决不致失败之原因二也。吾国新造舞台林立，求其完美如此次所租外国戏院者甚寡。院中构造适当，舞台灵便，声浪之放散，光线之放射，均非他舞台所能及。而观客座席尤极宽舒，舞台上之演员既得传达其说白于观者之耳鼓，而观者尤为安逸舒服，此舞台得当，将来决不致失败之原因三也。（未完）

附录二 上海爱美剧团之先声

——上海实验剧社

　　"五四"时期，以《新青年》为阵营的知识分子和戏剧人提出戏剧改良的主张，从历史、社会以及美学的角度批判旧剧，翻译、介绍了以易卜生戏剧为代表的西方问题剧，围绕现代话剧的建设进行了讨论。在此理论指导下，1920 年 10 月，汪仲贤在上海新舞台主导演出了西方近代剧《华奶奶之职业》（萧伯纳《华伦夫人之职业》）。演出的失败使得戏剧人意识到营业性质的剧团不能创造出"真新剧"，1921 年 1 月，"以非营业的性质，提倡艺术的新剧为宗旨"的民众戏剧社应运而生。民众戏剧社继承了五四新文化运动的精神，提出建设独立的戏剧并以此作为变革社会的武器。其机关刊物《戏剧》杂志（1921 年 5 月—1922 年 10 月，共 10 期）一方面批判传统戏剧和文明戏，另一方面为建设"真新剧"奠定了理论基础。民众戏剧社自身缺乏演剧实践，但在其倡导下，"爱美剧"运动以北京和上海为中心，在全国范围内开展起来。至今为止，中国话剧史著作[①]中提到的比较有代表性的爱美剧组织有陈大悲设立的"北京实验剧社"（1921 年 11 月）、"新中华戏剧协社"（1922 年 1 月）、"人艺戏剧专门学校"（1922 年冬）等，上海则有"戏剧协社"（1923 年 1 月设立[②]，同年 5 月首演）、"辛酉学社"（1921 年设立，1927 年组

　　① 陈白尘、董健. 1989. 中国现代戏剧史稿. 北京：中国戏剧出版社；葛一虹. 1990. 中国话剧通史. 北京：文化艺术出版社；李晓. 2002. 上海话剧志. 上海：百家出版社.

　　② 学界历来认为戏剧协社成立于 1921 年冬，而据最新考证，成立时间应该在 1923 年 1 月 14 日。

建剧团）等，但从未提及"实验剧社"。而笔者看到当时的剧评记述如下：

> 上海非职业新剧社，就余所知者有二。㊀戏剧协社、㊁实验剧社。戏剧协社所演之《好儿子》《孤单》《少奶奶的扇子》，以言语表情胜。实验剧社的新剧，以歌舞音乐胜，都含有发扬国人的天真能力，又能改良社会风俗。深愿两社诸君，和衷共济，各出所长，同冶一炉，供献社会，使世界各国知道吾国不是没有高尚的戏剧家耳。①

另一篇题为《上海之爱美剧团》的文章，以戏剧协社、实验剧社、辛酉学社为序，介绍了上海三个主要的爱美剧团，其中对实验剧社的介绍如下：

> 实验剧社与戏剧协社先后成立，社员中南洋大学学生颇多，主持者，黎锦晖君也。内部组织甚完备，曾演过《幽兰女士》《良心》等剧，亦为外界所赞许。歌剧《葡萄仙子》，至今学校中流传犹广。其功最不可没者，则首创男女合演也。当时冒大不韪，勇气与毅力，令人可佩。惜近已久无声息，且一部份社员，亦已加入戏剧协社矣。②

可见"实验剧社"在 20 世纪 20 年代与"戏剧协社"同为上海爱美剧团体中的重要一员，它的存在以及戏剧活动不应被忽略和遗忘。鉴于此，笔者将利用当时的资料，追溯"实验剧社"的成立、宗旨、戏剧活动、演剧特征，并探讨其在中国话剧史上的地位和作用。

一、上海实验剧社之成立、宗旨及构成

前述引文中介绍实验剧社"与戏剧协社先后成立"，即早于戏剧协社成立。那么具体成立时间为何时？曾担任社长的黎锦晖回忆：

① 红霞. 1924-07-08. 评实验剧社新剧. 申报，（22）.
② 亚一. 1925-09-24. 上海之爱美剧团. 申报，（21）.

　　北京实验剧社于"五四"运动后在北京成立。1921 年该社王芳镇到沪约集交通大学旧同学中爱好戏剧的杨九寰、陶天杏、贾存鉴等发起组成"上海实验剧社"。参加的有徐维邦、顾梦鹤、严工上、严个凡、程步高等以及女社员原侠绮、张明德、毛剑佩、张宛清、刘静芳、黎明晖等五十余人。我因杨九寰之介绍，参加后被公推为社长，在"语专"设立办公室。社的组织除事务、剧务、编译三部外，嗣又增添儿童歌舞部。该社发展的成员，多为大学生，亦有在职的小学教员、美术家等。①

回忆的时间是否准确值得商榷，而《申报》最早出现实验剧社演剧消息是 1922 年 12 月，南洋大学之南洋义务学校为建校舍筹备游艺大会，因师生忙于课业，最初商议由热心公务的实验剧社代为演剧，而最终学生会又决定自行举办。②笔者推测剧社虽成立于 1922 年，但成立伊始并未有正式的演出，半年后该组织才实体化，在《时事新报》上刊登了"宣言"。

　　上海实验剧社宣言

　　　　戏剧和文学，有种种关系，现在已有许多学者承认，因此充满了呻吟与鼾声的文学界里，居然发出一线曙光。多数爱好文学的人，并觉悟到戏剧文学，是接触民众的最近一点，所以介绍他的和研究他的着实不少。论起来，可算戏剧文学的好消

① 黎锦晖. 1982. 我和明月社（上）//中国人民政治协商会议全国委员会文史资料研究委员会编. 文化史料 3. 北京：文史资料出版社，112.

② "南洋大学学生会评议部于前日举行第七次集会，兹将议决各件抄录如下：（一）义务学校演剧案、义校主任茅以新出席报告该校为建筑校舍事、筹备游艺大会经过、略谓实验社允为义校演剧，双方磋商，已有头绪，按该社所定条件，为盈余均摊，义校出百元为筹备费，账务统由该社办理，惟为义务着想，恐以其他困难情形，不能迳自履行以上条件，应由该部讨论等语，结果，众主张实验剧社义校演剧，须依下列各项，盈余均分，不足由该社负责，该社用剧社名义为义校演剧，账务由双方管理，义校出筹备费百元，演后提还。"（南洋学生会评议部议决案. 1922-12-09. 申报，（14）"南洋大学之义务学校，近因将建造校舍，拟于本月月底，假新舞台开游艺大会，筹款兴工，已见本报，兹悉该校因各教职员皆功课纷忙，不克实行举办，适有上海实验剧社，热心公务，慨允由实验剧社代为举办，现已各方布置就绪，入场券不日即可印就，内容闻有中西女塾爱国女学等各种游艺加入云。"[南洋大学之义务学校近闻 游艺大会积极筹备. 1922-12-14. 申报，（18）]

息。但是介绍和研究戏剧文学的人，未必个个都能化起妆来，到舞台上去实现他的理想，那么，不重实验的介绍与研究，只好算"纸上谈兵"；而社会上的人对之也如同"隔岸观火"。因此戏剧文学和民众，永远得不到接近的机会。

单就上海一方面讲，要算是新剧的发源地了。这十几年来，所得到的结果，只有那带假面具的"文明戏"。论起现在的戏剧界，真是"愈趋愈下"，将到不可收拾的地位。那班戏剧界的罪人，他们偏要借新剧做幌子，行他们的"自私自利"，直把新剧的真意，糟蹋得"身无完肤"。所以社会上大部分的人，将新剧看作现在的"文明戏"，几乎把"新剧"和"文明戏"两个名词混而为一。长此下去，戏剧界的前途，真有不堪设想的危险！我们眼看以上两种的趋势觉得有不能不急行补救的天职。因此联合了许多同志，组织了一个注意实验功夫，提倡现代戏剧的"上海实验剧社"，共同担负下列三项事业：

利用剧场的实验，研究关于戏剧的各种艺术。

利用剧场的实验，研究关于戏剧的各种理论。

利用剧场的实验，研究创作的或翻译的剧本。

凡对我们这组织的宗旨表同情的人们，都是我们的同志。凡在上述企图中徘徊的人，都能得到我们的助力。凡在上述两方面中之一方面研究有素，能以诚挚的精神，与我们共负创造中国的新戏剧之责者，皆得依照简章中所载的手续加入本社为社员。[①]

宣言包含三个主要内容：首先提出戏剧和文学的区别，强调戏剧不能光纸上谈兵，必须"实验"（即演出）；其次批判了上海的文明戏，提出要建设"现代戏剧"；最后表明剧社担负的三项事业是研究戏剧的艺术、理论以及剧本。很显然，上海实验剧社是在民众戏剧社影响下成立的爱美剧团体，其批判文明戏和建设现代戏剧的目标和民众戏剧社完全一致，二者不同的是实验剧社更强调演出实践。

① 上海实验剧社宣言. 1923-06-19. 时事新报（青光），（1）.

剧社英文名定为"the experimenta little theatre"①，即"实验小剧场"，后期还将三项事业具体化为六项："（一）讨究戏剧的学理、（二）研习戏票剧的技术、（三）公演戏剧、（四）编译剧本和书报、（五）设立戏剧学校、（六）筹建公共剧场。"②

　　剧社发起人和参与人为爱好艺术的南洋大学（交通大学）校友、上海美术专科学校校友、上海国语专修学校及其附属小学教员等，随着演剧事业的推进，又新加入诸多戏剧界、音乐界、艺术界人士。他们主要是：王芳镇，交通大学校友，1921 年 3 月在北京发起成立"剧学研究会"，1928 年起任"南国社"总务部长，擅长制作电影字幕，发表过多篇戏剧电影类评论。杨九寰即杨潮（1900—1946），左翼作家、新闻巨子，笔名洋潮、羊枣等，湖北沔阳县（今仙桃市）人。1914 年考取留美预备学校——北京清华学校，后考入唐山工业专科学校机械科，1921 年机械科并入上海交通大学，遂转入上海交大就读。1923 年毕业，任职于沪宁、沪杭甬铁路管理局，后从事电影、戏剧等文化进步活动③。陶天杏，交通大学校友，在校期间酷爱音乐和话剧艺术，曾任南洋学会游艺部长等。贾存鉴，1925 年毕业于上海南洋大学机械科工业机械门，历任平绥铁路帮工程师、机务段长，中央大学、南京临时大学教授，交通大学副教授、教授④。徐维邦（1905—1961），浙江杭州人，因入赘马家，遂改姓马徐。1921年 7 月上海美专西洋画正科毕业，1921 年 9 月至 1922 年 1 月任上海美术专门学校西洋画教员。1924 年入明星影片公司任演员，1926年起任导演，一生共导演新片 32 部，有"中国恐怖片导演之父"之誉⑤。顾梦鹤即莫凯（1904—1991），导演，广东番禺人。1924 年毕业于上海美专，后从事美术及话剧活动，曾参加田汉组织的南国影

① 实验剧社行将排演《工厂主》. 1923-10-29. 申报，（18）.

② 实验剧社改选职员. 1924-03-21. 申报，（22）.

③ 霍有光. 2014. 交通大学（西安）百年高等机械工程教育年谱. 北京：中国文史出版社，461.

④ 霍有光. 2014. 交通大学（西安）百年高等机械工程教育年谱. 北京：中国文史出版社，462.

⑤ 马海平. 2012. 上海美专名人传略. 南京：南京大学出版社，166.

剧社，为该社的发起人之一①。严工上（1872—1953），江苏淮阴人，曾在上海国语专修学校、上海国语师范学校、广东省戏剧研究所任教员，参演了 103 部电影，精通中西音乐，与黎锦光、陈歌辛、姚敏、梁乐音并称为"中国流行歌曲五人帮"②。严个凡（1902—1958），作曲家，严工上长子，早年就读于上海美专，1922 年随父加入黎锦晖的"明月音乐会"任乐师，"灌音八仙"之一③。程步高（1896—1966），浙江平湖人，字齐东，肄业于上海震旦大学，爱好文艺和电影。法国留学回国后进大陆影片公司、明星影片公司，拍摄了多部影片④。后期还有戏剧评论家冯叔鸾、文明戏演员徐半梅、音乐家傅彦长、戏剧家徐公美等加入。

剧社初始由王芳镇任主席，陶天杏任剧务股；1923 年 9 月黎锦晖当选为正会长，王芳镇任副会长。1924 年 3 月改选，副社长由一人改为二人，各部改为股，只设股长，不设主任，另设经济股，专负社中经济责任，各股干事均由股长就社员中聘请。正社长黎锦晖、副社长杨九寰、王芳镇、事务股周菊人、剧务股徐公美、编译股冯叔鸾、经济股陶天杏。社员则分赞助社员、普通社员、儿童社员三种。⑤剧社本预定借邓脱路谦吉里（今丹徒路）某屋为社址，黎锦晖任社长后，设址于国语专修学校⑥内，敏体尼荫路 415 号（现西藏南路）。黎锦晖（1891—1967），字均荃，湖南湘潭人，著名作曲家、中国流行音乐的奠基人。在长沙高等师范学校求学期间，曾任乐歌教员。辛亥革命后任《大中华民国日报》编辑，1916 年随兄赴京，成为教育部"国语统一筹备会"成员，其间参加北京大学音乐研究会活动。1921 年春受中华书局之聘到上海，主编《小朋友》周

　　① 汪培．陈剑云．蓝流主编．1999．上海沪剧志．上海：上海文化出版社，223．
　　② 顾振辉．2015．凌霜傲雪岿然立——上海戏剧学院·民国校史考略．上海：上海交通大学出版社，35．
　　③ 尤静波．2011．中国流行音乐通论．北京：大众文艺出版社，64．
　　④ 熊月之．2005．上海名人名事名物大观．上海：上海人民出版社，274．
　　⑤ 实验剧社改选职员．1924-03-21．申报，（22）．
　　⑥ 上海国语专修学校设立于 1921 年 3 月，4 月 4 日开学，中华书局为具体承办人。江范伍为首任校长，黎锦晖继任后于 1922 年 1 月在语专设立附小。学校开办两年就培养了 700 多名国语人才，他们分赴各地任教，推动了国语运动的发展。

刊，1922—1926 年任上海国语专修学校校长，设立语专附小，组织学生用国语音调演唱白话文歌曲，常以"语专附小"和"明月音乐会"的名义进行表演，推进国语教育和宣传。其间担任实验剧社社长，创作的《麻雀与小孩》（1920）、《葡萄仙子》（1922）、《月明之夜》（1923）等儿童歌舞剧，均在实验剧社演出。1927 年 2 月创办中华歌舞专科学校，1928 年赴南洋进行商业巡演。1929 年创立明月歌舞团，培养了众多电影明星和歌唱艺人。抗战期间写了多首宣传抗日救亡的爱国歌曲[①]。

实验剧社的演剧活动主要集中在 1923—1924 年。1924 年 8 月，《申报》刊登了剧社社长黎锦晖辞职的消息，此后未见剧社的演剧消息。1927 年 3 月 28 日"上海艺术协会"成立，到会团体中虽出现"实验剧社"之名称，但其名存实亡已显而易见。

二、上海实验剧社的演出活动和剧目

前文所介绍的六项事业，实验剧社实际上主要开展了"公演戏剧"这一项，其余如公演时印发过简单的特刊："印有特刊一种，内容除载关于讨论戏剧之文字外，更载有各剧详细说明书"[②]；发行月刊则虽有准备却未能付诸实践："剧务股长徐公美提议发行月刊，业已约定钱玄同、蒲止水、熊佛西、孔襄我、刘厚镕诸人，担任撰述云。"[③]剧社公演情况据《申报》和《时事新报》整理如下：

附表-1　上海实验剧社公演情况

公演时间	公演地点	公演剧目
1923 年 7 月 7 日	新舞台	《幽兰女士》《爱国贼》
1923 年 11 月 24 日	共和影戏院	《换一个他》（妇女教养院游艺会）
1924 年 1 月 6 日	中央公会堂	《葡萄仙子》《良心不死》《换个丈夫吧》

① 孙继南. 1993. 黎锦晖评传. 北京：人民音乐出版社.
② 实验社今日演剧. 1924-01-06. 申报，（18）.
③ 实验剧社排演新剧. 1924-04-25. 申报，（20）.

<div align="right">续表</div>

公演时间	公演地点	公演剧目
1924年1月24—26日	上海国语专修学校	《麻雀与小孩》《换一个他》《神仙姐姐》《春梦》《葡萄仙子》（为平民教育联合会筹款）
1924年1月27日	中国公学商科大学	《麻雀与小孩》《换一个他》《神仙姐姐》《春梦》《葡萄仙子》
1924年3月14日	南洋小学大礼堂	《麻雀与小孩》《葡萄仙子》
1924年3月15日	杭州 浙江省教育会	《麻雀与小孩》《葡萄仙子》
1924年7月5—6日	中央公会堂	《月明之夜》《良心》《葡萄仙子》《新闻记者》

这些公演中，比较正式的是在新舞台和中央公会堂的三次演出，公演剧目分为话剧和儿童歌舞剧两类。黎锦晖被推选为社长后，剧社开始演出他创作的《葡萄仙子》等脍炙人口的歌舞剧，这些剧目在儿童歌舞剧研究中已有提及[①]，这里主要关注剧社演出的话剧剧目。

《幽兰女士》（《晨报副镌》1921年1月6—17日）为五幕剧，陈大悲作品，讲述女学生丁幽兰追求个性解放，反对父亲安排的包办婚姻，揭穿虚伪家庭的"换子"丑剧，被后母枪杀的故事。《爱国贼》（《戏剧》第2卷第1期）为独幕剧，同样为陈大悲作品，讲述一贼闯入有钱人张景轩家中后知其卖国行为，躲在窗帘后伺机教训了张景轩："我们当贼的，不能卖国！国卖给外国人了，我们到哪儿偷去？当贼的从来没有卖过国！卖国的就是你们这班老爷！大人！你们老爷大人卖了国，还要坏我们贼的名誉！从此以后，你还敢卖了国再冒充贼吗？"剧中穿插笑料，演起来生动有趣。《良心》（《晨报副镌》1920年6月4—8日，6月11—16日）是陈大悲创作的五幕剧，讲述医药博士刘约翰在演说中揭穿了上海医药大王白湘五出售的"平等液""天然脑汁"是含有吗啡的毒药，白湘五怀恨在心，

① 孙继南.1992.黎锦晖儿童歌舞音乐的艺术经验——纪念黎锦晖先生诞生100周年.星海音乐学院学报，3；屠锦英.2011.黎锦晖儿童歌舞剧的价值评析及当代启示.音乐研究，5.

设计报复。白湘五打电话给刘约翰的夫人燕，称刘约翰受伤住在东亚旅馆，又灌醉对燕念念不忘的汪占鳌，使其在房间等待。燕赶到房间后，被喝醉的汪占鳌纠缠，白湘五拍下二人的照片，想以此要挟刘博士登报澄清演讲内容。而就在白湘五和燕交涉时，白湘五中枪身亡。英捕头得伦美验尸后称燕掐死了白湘五，关键时刻，汪占鳌赶到并陈述了事情经过，交代是自己为民除害，用枪打死了白湘五。《新闻记者》（《晨报副镌》1922 年 4 月 19—23 日）是熊佛西创作的独幕剧，讲述《明报》编辑胡天民想利用职权威逼利诱马啸兰与其结婚，后在兰的表哥周超群的劝说下有所悔改。本来拒绝表哥求婚的兰因此心生感激，答应了周超群的求婚，而兰的父亲因从事不道德的生意被省厅捉去。

　　以上四个剧目包含两个多幕剧和两个独幕剧，都是揭露社会以及家庭矛盾，针砭时弊，引人思考的社会问题剧。《幽兰女士》是陈大悲的代表作，也是爱美剧运动中演出最多影响最大的剧目之一。陈大悲在《爱美的戏剧》[①]中指出不宜多演意义高深的问题剧，不宜多用过于平凡、刺激力太弱以及理智色彩太浓的剧本，因此他的作品例如《幽兰女士》和《良心》中都包含"枪杀"这类富于刺激性的情节和场面。当时有剧评指出幽兰的台词"要从黑暗中奋斗出光明来！从强权中奋斗出真理来！有志的青年，应当报答社会的恩！报答人类底恩！"是"颇嫌牵强不自然"的[②]，这种演说式的议论可谓爱美剧中遗留的文明戏特征。

　　比较特别的剧目是《换个丈夫吧》（即《换个丈夫罢》，《东方杂志》1921 年第 18 卷 13 期），意大利作家马可·德西（Marco Dessy）创作的未来派戏剧，由宋春舫翻译。该剧讲述妻子对现任丈夫不满，总怀念死去的前夫。就在两人争论时，前夫回来了。前夫说对于不想他的人他是死了，而对于想着他的人他没有死。两个丈夫让妻子选择一个，前夫提议现任丈夫也死一回，两年后再来交换，三人讨

① 陈大悲. 1922. 爱美的戏剧. 北京：晨报社.
② 老梅. 1923. 评"幽兰女士"新剧. 学汇, 343.

论何种死法。未来主义思潮 20 世纪 20 年代开始传入中国，留法归来的北京大学法文系教授宋春舫非常热衷于未来派戏剧的介绍。刊登在《东方杂志》（1921 年 7 月第 18 卷第 13 期）上的，除了《换个丈夫罢》，还有《月色》（马里内蒂）、《朝秦暮楚》（柯拉蒂尼等）、《只有一条狗》（康吉罗），共四个未来派戏剧剧本。同年 9 月，宋春舫还在《戏剧》（第 1 卷第 5 期）上发表了翻译自意大利作家布鲁诺·科拉·塞蒂姆维利（Bruno Corra Settimwlli）的未来派戏剧《早已过去了》《枪声》。未来派思潮反对旧有之艺术，与五四新文化运动的导向一致，同时宋春舫也认为这是一种没理由的滑稽剧①。当时剧评提到"未来派戏剧表演中国剧场，此为创举。"②可知实验剧社应该是最早将未来派戏剧搬上中国舞台的剧团。和社会问题剧搭配演出，未来派戏剧显得轻松而滑稽，观众看后认为"情节虽不合理性、然编者之意系欲表示人之厌故喜新之恒情，颇能针砭世俗"③。"滑稽"和"针砭世俗"都是实验剧社选择未来派戏剧演出的旨趣所在。

实验剧社意识到针对不同的对象，应该提供相应的剧作，提出所演戏剧应分为四类："（一）欣赏剧注重文学方面专备文学界中人欣赏、（二）通俗剧专供社会上普通一般人士观看、（三）工人剧较通俗剧更为浅显专供给工人观看、（四）儿童剧包含儿童文学及儿童教育学"④。然而从上文介绍的剧目来看，除了儿童歌舞剧属性明确外，其他剧目并未明确区分所谓的欣赏剧、通俗剧、工人剧。剧社所演话剧剧目主要是北方爱美剧运动领导人陈大悲的作品，另外后期加入剧社的重要成员徐公美也展现了创作才能，但创作的剧本仅止于排练。徐公美是沪西辛庄人，毕业于陈大悲创办的北京人艺戏剧专门学校，回沪后于 1924 年 3 月前后加入剧社，擅长"北平话"，发音正确，对于化装术造诣尤精，并致力于剧本创作。"一方

① 宋春舫. 1921. 未来派戏剧四种. 东方杂志，18（13）.

② 实验剧社又将演剧. 1924-01-11. 申报，（18）.

③ 季舞. 1924-01-08. 实验社表演之三剧述评. 申报，（18）.

④ 实验剧社会议进行. 1924-03-04. 申报，（22）.

面剧本的本身、如剧本的主义、剧本的思想先要立定、一方还要顾到舞台上的艺术、加以精密的思考、剧中人如何的支配、道具如何的安置，以及这本戏要演多少时候、这绝不是专谈戏剧学理、平时不涉足剧场底读书人所能奏效的啊"[1]，徐公美在专业训练和实践中总结出剧本创作的重点，即要为舞台服务。1926 年 5 月，他把1923—1925 年三年间创作的三个剧本《歧途》《父权之下》《飞》集结成册，交由商务印书馆出版。欧阳予倩、汪仲贤、王芳镇、徐半梅、陈大悲等均为该书作序，肯定其创作才能和作品意义。其中的《歧路》即《杏云小姐》，创作于人艺剧专期间，实验剧社时期有过排练，后由武昌师大戏剧社实现演出。该剧共四幕，讲述私立女中的学生顾杏云寄住在北京有钱人孙太太家，虽已许嫁给表哥王英夫，但因其不谙世事又抵抗不住诱惑，被同学陈秀英和冒充国务院秘书的郎正华合伙骗钱骗色，幸好表哥宽宏大量不计前嫌，挽救了误入歧途的杏云。前三幕发生在一天之内，时间紧凑，线索单一，属于典型的"三一律"问题剧。语言自然流畅，没有大段的议论，很适合爱美剧剧团演出。徐公美另有《演剧术》（中华书局，1927）、《小剧场经营法》（商务印书馆，1936）等多部戏剧论著，还在早期电影的理论方面卓有贡献。

此外，实验剧社还在 1923 年 10 月底到 12 月初积极排演过《工厂主》一剧，该剧是日本作家久米正雄创作的四幕社会问题剧，由徐半梅翻译，人名换成中国名，剧情不变，刊登在《戏剧》第一卷第二、三期，是实验剧社对《戏剧》刊载作品所作的"实验"。该剧讲述年轻的工厂主朱少朋代替父亲处理工人罢工问题，不仅同意提高工人待遇，还把被机器轧伤一只手的女工韩明珠送到朋友的医院医治，与韩明珠产生感情并求婚成功。二人婚后很幸福，而少朋表妹梅姑发现明珠结婚三个月却看似已怀孕五个月，原来明珠去医院前在工人郭景福家疗养并与其有染。明珠向少朋坦白，少朋却将责任揽到自己身上，表示已经原谅明珠。明珠向景福说明事情原委，

① 徐公美. 1925-11-04. 与创作剧本诸君商榷. 申报，（20）.

爱着明珠的景福借酒消愁，发泄不满，明珠失望离开。少朋也来到景福家，景福指责其无用的仁慈和故意的宽大实际上害了明珠，此时传来明珠卧轨自杀的消息。少朋代表温情主义和理想主义，景福代表反抗主义，而明珠正是两种观念的牺牲品。徐半梅亲自担任导演，后因"重要演员中近忽有二人患病致不能继续排练"（实验剧社改排"良心"剧），最终未能公演。

1924 年 6 月 14 日，受浙江美术专门学校邀请，实验剧社 40 余人赴杭交流，杭州学界当天在湖滨公共演讲厅举办欢迎大会，徐公美等做演讲。[①]黎锦晖回忆说："在杭州上演创作《良心》一剧，揭发了当时上海的'大滑头'黄楚九卖假药的黑幕。黄知道后即电浙江军阀夏超要求禁演。夏借口'剧社男女混杂，有伤风化'，不准续演。社员回到上海，曾在《时事新报》上出一特刊，阐明真相，以示抗议。"[②]笔者查阅《时事新报》，发现实际上遭禁演的原因是"男女合演"。原定于 6 月 15 日在杭州城站第一舞台上演《良心》《新闻记者》《麻雀与小孩》《葡萄仙子》四剧，因省警厅禁止男女合演，临时改到浙江省教育会，演出只有女演员出场的《麻雀与小孩》《葡萄仙子》。因为大批观众移动且演出未按预告，在杭州造成不好的影响，以致《浙民日报》报道实验剧社是"拆白党"，剧社随后也专门登报澄清。事情经过以及相关报道刊登在《时事新报》上，占据"青光"整个版面[③]，可见剧社的影响力。

三、开创上海爱美剧运动的男女合演

实验剧社的另外一大特点是一开始就实行男女合演。新剧领域

① "浙江美术专门学校·女权运动会·新吾学会·等诸团体，于前日（十四日）假座湖滨公共演讲厅、开欢迎上海实验剧社同人大会、男女来宾到者不下数百余人、先由主席致欢迎词、后请该社同志演讲、徐公美君讲演剧人的修养、赵自芳女士讲儿童剧之价值及其表现的方法、许十骐君讲艺术与人生、末由美专教务长王一夫君（该社旅杭干事）致谢辞而散。"［杭州学界欢迎上海实验剧社社员．1924-06-18．申报，（10）］

② 黎锦晖．1982．我和明月社（上）//中国人民政治协商会议全国委员会文史资料研究委员会编．文化史料 3．北京：文史资料出版社，113．

③ 泽军．1924-06-24．不幸．时事新报（青光戏剧号），（7）．

的男女合演始于文明戏剧团民兴社，1914 年 9 月民兴社在位于法租界的歌舞台开演，对此新现象，剧评家有表示赞成者，如"欧美诸国均有男女合演之俗，其间女伶且多出类拔萃之才，为世界所称道者。良以女子天赋之特性有非男子所能揣摩而得者，是犹女子不能夺男子之特长也。……行见莺嗔燕叱，别擅胜长，巾帼之气必有愈于头巾男子之矫揉造作者，吾□观客得此新眼福，宁非幸事。"①也有反对者："盖以男子之演旦角，尽多杰出之才，无需女子之必要。……嗜尚淫靡，更不容不挂出男女合演之老招牌来，于是看客有目标矣，新剧社有恃无恐矣"②。然而民兴社的男女合演并不彻底，男旦和女演员并存于舞台上，例如开幕公演的《芙蓉屏》中，女演员侬影饰演崔夫人，男旦演员苏石痴饰演高夫人。且民兴社的女演员只是吸引观众的噱头，对于艺术上之孰优孰劣没有明确的意识。

文明戏之后的爱美剧运动中，陈大悲在北京主持的人艺戏剧专门学校也实现了男女合演。1923 年 5 月，女学生吴瑞燕在第一次公演《英雄与美人》里饰演女主角林雅琴，引发了《晨报副镌》上对"女子参议"的系列讨论。余上沅也在观看女高师的演出后，急切呼吁："陈大悲先生是提倡爱美的戏剧的，宋春舫先生是主张用男子扮男子，女子扮女子的，但是我们还不曾多见提倡爱美的戏剧——例如男女学生排演的戏剧——要贯彻男子扮男子，女子扮女子的主张的人。"③终于，1923 年 6 月，随着人艺剧专女学生的增加，在第六次公演时彻底实现了男女合演。在舆论和实践的双重推动下，爱美剧当然应提倡男女合演的思想逐渐渗透和普及，一般认为，上海戏剧协社确立了男女合演的表演形式：1923 年 7 月，洪深加入协社并担任排练主任，8 月尝试男女合演的《终身大事》；9 月，先演男女合演的《终身大事》，演员表演自然熨帖，后演男扮女角的《泼妇》，

① 钝根. 1914-09-02. 论男女合演. 申报, (13).

② 剑云. 1918. 品菊余话·新剧杂话（一）//周剑云编. 鞠部丛刊（下）. 上海：上海交通图书馆, 83.

③ 上沅. 1921-12-05. 女高师《脖链》的排演和"男女合演的问题". 晨报副镌, (3).

区别立见分晓，观众因男扮女角的不自然而捧腹。然而，1924 年 1 月 19 日，协社公演的《心狱》中仍然保留了男扮女角，彻底的男女合演要等到 1924 年 5 月《少奶奶的扇子》公演以后。因此，从时间上看，实验剧社 1923 年 7 月公演《幽兰女士》时实现的男女合演的确早于戏剧协社；从形式上看，实验剧社第一次公演便采用男女合演形式，虽有女性反串男角，但彻底废弃了男旦演员，在当时形成了一定的影响。时人评价："其功最不可没者，则首创男女合演也。当时冒大不讳勇气与毅力，令人可佩。"（亚一）"该剧为男女合演，粉墨登场，牺牲色相，不啻为中国戏剧界辟一新纪元，对于艺术前途可多贡献。"（实验剧社又将演剧）实验剧社社长回忆："语专女教员张明德、原侠绮、黎明晖都在剧中担任重角。在话剧界中，始创女演员饰女角的新局面。"[①]

　　参加实验剧社的女演员有：黎明晖（1909—2003），湖南湘潭人，毕业于两江女子师范学校，中国最早的流行歌手。主演父亲黎锦晖创作的儿童歌舞剧《麻雀与小孩》《葡萄仙子》等，20 世纪三四十年代曾与胡蝶、阮玲玉和陈玉梅并称为"影坛四大金刚"、上海滩电影界的"四大花旦"；张明德，国语专修学校附属小学教员；刘静芳（经历不详）；原侠绮，实验剧社戏剧协社社员，历演《好儿子良心月下》诸剧，后参加电影演出[②]；顾姒范，画家，在戏剧协社演出《月下》而著名，画家严个凡之妻；高璞（1900—1924），毕业于神舟女学并任教，善于绘画，参加演出戏剧协社《少奶奶的扇子》[③]；毛剑佩（约 1904—1931），"七盏灯"毛韵珂的女儿，曾从王瑶卿学戏，后改演电影，主演过《人面桃花》，1931 年因失恋而自杀[④]；还有张宛清、赵自芳、潘经玉女士等多人。

　　以下是《幽兰女士》和《良心》中部分女演员的角色分配：

　　① 黎锦晖. 1982. 我和明月社（上）//中国人民政治协商会议全国委员会文史资料研究委员会编. 文化史料 3. 北京：文史资料出版社，112-113.
　　② 玉书. 1925. 原侠绮女士. 游艺画报，6：1.
　　③ 高璞女士之遗影. 1925. 图画时报，243：6.
　　④ 孙红侠. 2013. 桃李不言：一代宗师王瑶卿评传. 上海：上海古籍出版社.

附图1　上海实验剧社《幽兰女士》

幽兰……张明德（女）

丁宝麟（幽兰的假弟弟）……黎明晖（女）

珍儿（幽兰的仆女）……刘静芳（女）

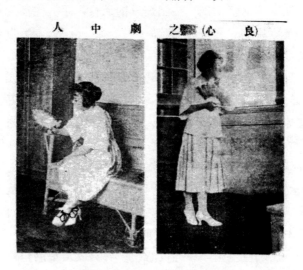

附图2　上海实验剧社《良心》

汪占鳌夫人……顾姒范（右）

刘约翰夫人……高璞（左）

几位女演员的表演均得到了观众的认可，《幽兰女士》中："黎

女士素作男装，不知者不知其为女子也，刘女士之表情，活泼而深刻，为全剧之冠。皆不可多得之人才也。"[①]《良心》中："去刘夫人之高璞女士，处处有表情，而脸上戏容更为周到，最后一幕表演神经错乱时之神气，两眼发直、手足无措、乱发蓬松、知觉已失现象，假使摄入影戏内，则西方诸明星的表情不能专美于前也"。[②]

四、小结

上海实验剧社是上海最早成立的爱美剧团之一，主要活动时间从 1922 年年末至 1924 年 7 月，在新舞台、中央公会堂、国语专修学校等地举行多次公演，演出剧目主要有儿童歌剧和话剧。"以歌舞音乐胜"成为其一大特色，同时剧社还演出了《幽兰女士》《良心》《换个丈夫罢》等话剧剧目，是最早尝试未来派戏剧的剧团。剧社首次演出即采用男女合演形式，成为在上海最早实现真正意义上的男女合演的剧团，其演出活动在当时的上海文艺界具有相当大的影响力，不仅开创了儿童歌舞剧这一新的艺术形式，更推动了话剧的发展，《申报》《时事新报》等报刊对其活动一直有追踪报道。

实验剧社的演剧活动深受北方爱美剧运动的影响，而此时带头人陈大悲、蒲伯英已经意识到以学生为主体的爱美剧存在很大的局限：缺乏懂得戏剧的专门人才、剧本和演出水平有待提高、观众花钱看不到好戏等，于是开始提倡不同于"营业性质的戏院"的职业戏剧，认为"在开创期间，爱美的戏剧，可以做养成职业的戏剧人才底阶梯；在演进期间，爱美的戏剧，可以为职业戏剧底补助或匡正；毕竟戏剧界的主力军，还是要职业的而不是爱美的"[③]，并合作开办北京人艺戏剧专门学校，旨在培养戏剧的专门人才。然而陈大悲对学校管理不善，引起"倒陈风波"，作为曾经的新剧界领袖又受到文艺界的打压而失去威信。在 1924 年 7 月上海实验剧社公演中，

① 实验剧社表演"幽兰女士"之两明星. 1923. 时报图画周刊, 162.

② 红霞. 1924-07-08. 评实验剧社新剧. 申报, (22).

③ 蒲伯英. 我主张要提倡职业的戏剧. 戏剧. 1921 年. 1 (5).

他恰巧回沪，亲自导演，并扮演最擅长的一个角色①。一方面由于陈大悲的失信、北方爱美剧运动的偃旗息鼓以及上海戏剧协社演剧影响的逐渐扩大，另一方面由于社长黎锦晖为了使儿童歌舞音乐走向专业化，专心于音乐创作，辞去社长一职，实验剧社随之解体。

谷剑尘回忆"是年秋实验剧社演《幽兰女士》剧于新舞台。余得乐嗣炳之介绍识洪深君。是日社友汪仲贤欧阳予倩方助理实验社化装事。乃相约介绍洪深君入戏剧协社。"②乐嗣炳是国语运动的推行者，当时任中华书局编辑、国语专修学校教员，也是实验剧社社员之一，可见实验剧社和戏剧协社之间也保持着紧密的联络。实验剧社和戏剧协社先后成立，实验剧社停止活动后，很多演员加入戏剧协社，如高璞、顾姒范、赵自芳等女演员。洪深的加入为戏剧协社带来了专业的指导，使协社的演出焕发生机、愈显精彩，1924年5月演出的《少奶奶的扇子》成为现代话剧诞生的里程碑。实验剧社则因失去社长，演剧活动戛然而止，渐为后人所遗忘。然而，作为上海最早的和最重要的爱美剧团之一，其存在和演出活动不应被忽略和遗忘。

① "该角为陈氏在京历次饰角中之最得意者"［实验剧社演剧剧目. 1924-07-04. 时事新报,（10）］"去西探得美伦陈大悲君、活现一欧洲人、化装如此神奇、余叹观止、其言语动作、走路神气、处处含有西方式前辈剧家、毕竟不凡"［红霞. 1924-07-08. 评实验剧社新剧. 申报,（22）］

② 谷剑尘. 1926-05-04. 洪深与《少奶奶的扇子》上. 申报,（17）.

附录三　跨越三种语言的文本旅行

——包天笑译《梅花落》

清末至民国时期的著名报人、翻译家、小说家包天笑（1876—1973），一生著述颇丰，而其中最脍炙人口的作品，当属横跨小说、戏剧、电影界的"三栖明星"《梅花落》（《时报》，1908.6.29—1909.8.29）和《空谷兰》（《时报》，1910.4.11—1911.1.18）。两部长篇小说先后在《时报》连载，后由有正书局发行单行本，包天笑也称其为"姐妹花"①。同时代评者认为："《情网》《空谷兰》结构绝佳，洵为西国名著。……又《梅花落》与前二书为一人手译，皆佳本也。"②又："天笑之小说，翻译自日文者颇多，然能移其风俗人情于中国，泯然无迹，如《空谷兰》《梅花落》——有正书局出版——几于走遍全国。"③可见二者的影响力和重要性不分伯仲。包天笑在其回忆录中写道："原来我初到《时报》馆报到的时候，就在报上写了三部连载小说，第一部是《心狱》，第二部是《空谷兰》，第三部是《梅花落》，这三部书，有正书局都印有单行本，这种小说，我是从日本译来的，而日文本也是从西文本译来的，改头换面，便成为中国故事。"④关于《空谷兰》的译本来源，民国时已有评者指出："此剧为日本黑岩泪香所译之小说，原名野之花，后为包天笑君转译

① 包天笑. 2014. 钏影楼回忆录. 上海：上海三联书店，517.
② 蒋瑞藻. 1924. 小说考证续编（下册/卷四）. 上海：商务印书馆，64.
③ 范烟桥. 1927. 中国小说史. 苏州：苏州秋叶社，294.
④ 包天笑. 2014. 钏影楼回忆录. 上海：上海三联书店，513.

中文，更名为《空谷兰》，即取野之花之意也。"①后来的研究者不
仅查证了黑岩泪香翻译时所依据的英文原本，还做了详细的比照研
究②，为我们呈现了《空谷兰》的前世今生。然而关于《梅花落》，
向来只知道译自黑岩泪香的作品，具体为何都语焉不详。例如"他
是谙日文的，又翻译了日人黑岩泪香的两部小说，一取名《空谷兰》、
一取名《梅花落》，风行一时。后来上海明星公司把它搬上银幕"③。
"也有一种说法称《梅花落》是从日文版译本转译过来的，但详情不
甚了了。"④另外，也研究指出《梅花落》等包天笑的"译作在越来
越远离原著内容与精神的同时，又被植入了更多中国的传统文化价
值观念及世俗人情，因而也就使这两部万里迢迢的'舶来品'非常
合乎深受传统中国大众读者的审美需求"⑤。"这部小说（《情网》——
笔者注）与《梅花落》《空谷兰》都是包氏以自身的传统道德观、审
美观改造外国言情小说的成功之作。"⑥其实，"远离原著"以及探
讨包氏的改造策略不可忽略的事实是：《梅花落》并非直接译自西文
原著，而转译自日文译本，这种"日文转译"现象在清末至民国时
期的翻译文学研究中愈来愈受到关注⑦。笔者此前在浏览史料时看
到："叫化夫人就是梅花落，日本叫作舍小舟。言爱情，则打破老少
贫富阶级。为财产，则生出奇谋巧计。终久清白还是清白，害人还
是害己。"（《和平社笑舞台新剧部广告》）以此为线索着手查证，发
现已有研究指出《梅花落》译自黑岩泪香《舍小船》（正确应为《舍

① 秋云. 1926-10-14. 侨胞欢迎国产电影. 申报，（18）.

② 董新宇认为，黑岩泪香《野之花》译自英国女作家亨利·伍德（Henry Wood）的《里恩东镇》（*East Lynne*）（董新宇，2000：78-84），后被多位研究者引用并做进一步的文本分析。但由黄雪蕾（2013）提出，并经杨文瑜和邹波考证，确认该作实际译自英国作家克雷夫人（Bertha M.Clay）的《女人的错》（*A Woman's Error*）（杨文瑜、邹波，2016）。

③ 郑逸梅. 2016. 芸编指痕. 哈尔滨：北方文艺出版社，285.

④ 饭塚容. 2006. 被搬上银幕的文明戏. 戏剧艺术，1：51.

⑤ 沈庆会. 2006. 包天笑及其小说研究. 华东师范大学博士论文，88.

⑥ 孙超. 2014. 民初"鸳味派"五大名论 1912—1923. 上海社会科学院出版社，26.

⑦ 梁艳. 2015. 清末民初における欧米小説の翻訳に関する研究. 九州：花书院；李艳丽. 2014. 晚清日语小说译介研究 1898—1911. 上海社会科学院出版社；国蕊. 2019. 近代翻译文学中日本转译作品底本考论——以陈景韩的转译活动为例. 文学评论，1.

小舟》）①，而关于《舍小舟》所依据的英文原本，日本学者仅提及"ミス、ブラツトン"的"*Diavola*"（《恶魔》），别名"*Nobody's Dauchter*"②，尚未做进一步探讨。笔者现结合英、日、中三个文本，首次考察英文原作的内容和特点、日译本的翻译和改编、中译本的加工和植入，揭示清末至民国时期翻译小说中的"日文转译"现象，阐明中外文学作品跨文化阐释传播的过程和意义。

一、维多利亚惊悚小说《恶魔》

经笔者查证，黑岩泪香《舍小舟》依据的原著是英国作家玛丽·伊丽莎白·布雷登（Mary Elizabeth Braddon，1837—1915）的《恶魔》（*Diavola*），该小说 1866—1867 年连载于《伦敦周刊》（*London Journal*）③，随后以 *Diavola; or, Nobody's Daughter*（New York: Dick & Fitzgerald,1868?）和 *Run To Earth*（London: Ward, Locke and Tyler, 1868; London: Simpkin, Marshall, Hamilton, Kent, 1868?）为题，由多个出版商发行单行本。*Diavola* 在意大利语中意为"魔鬼"，*Nobody's Daughter* 意为"孤女"，*Run to Earth* 意为"追凶"，都暗示着女主角的命运。

布雷登是英国维多利亚时代惊悚小说的代表作家，创作了大量（90 部中长篇、150 部短篇）具有创造性情节的小说，其中最著名的

① 国蕊的「陳冷血による翻訳小説の底本に関する考察」（『跨境：日本語文学研究』第 1 号．2014 年 6 月．高麗大学校日本研究センター）和「中国近代における日本語からの重訳小説の底本に対する考察：陳景韓の翻訳小説を例にして」（『九州中国学会報』．2016）2 篇论文，内容基本相同，本文引用依照后者。该文指出陈景韩"乞食女儿"（《月月小说》第 1 卷 10 号．1907-11-20）和《梅花落》均译自黑岩泪香《舍小舟》，并在比照 3 篇作品后认为："《乞食女儿》并非节选自《梅花落》，而译自《舍小船》"（国蕊，2016：132）。实际上，《乞食女儿》早于《梅花落》发表，自然不可能"节选自《梅花落》"。另，文中记述包天笑《梅花落》连载于《时报》的时间是"1908 年 6 月 1 日—1910 年 7 月 14 日"（国蕊，2016：132），正确应为 1908 年 6 月 29 日—1909 年 8 月 29 日。樽本照雄（2021）亦更新了《梅花落》相关条目（3157—3159）。

② 伊藤秀雄．1971．黒岩涙香：その小説のすべて．東京：桃源社，217．

③《伦敦周刊》（*The London Journal*，1845—1928）是由乔治·史蒂夫（George Stiff）创办的一本英国廉价小说周刊，也是 19 世纪最畅销的杂志之一，19 世纪 50 年代中期发行量超过 50 万份。

是《奥德利夫人的秘密》(*Lady Audley's Secret*，1862)，该作多次再版并被改编成电影。布雷登还写过一些超自然小说，并创办了"贝尔格拉维亚杂志"(*Belgravia Magazine*，1866)。惊悚小说属于通俗文学的一支，在英国主要盛行于 19 世纪 60 年代，大多在廉价周刊上连载后出版，其他如柯林斯《白衣女郎》(*The Woman in White*，1960)，亨利·伍德《里恩东镇》(*East Lynne*，1861) 等。这些作品的特点是充满"惊悚"和"悬疑"，利用阴谋、诡计、冒名、讹诈、暴力、谋杀等刺激性的情节，在"善有善报、恶有恶报"伦理价值判断中实现社会教化。同时，在崇尚严肃道德的维多利亚时代，惊悚小说将犯罪引入体面的中上层家庭，亦是对正统性和稳定性的一种挑战。惊悚小说因其通俗性和非主流性，在英国文学史中长期未得到重视，20 世纪 80 年代以来，随着女性主义、当代通俗文学的兴起，其价值和意义也逐渐凸显出来。[①]托马伊奥罗（Saverio Tomaiuolo）认为"其目的是质疑婚姻制度的正当性和妇女在维多利亚时代家庭中的角色。女性的经济、社会和性压迫成为惊悚小说的主要题材，但在过去的基础上有了重要的'转折'。与传统的哥特式小说（女性通常是男性恶棍的受害者）相反，女性角色通过身份的改变、微妙的阴谋、诱惑的做法和使用非法手段来对抗自己预设的命运，以求得生存的斗争。"[②]哈特（Janine Hatter）指出布雷登小说的特点："第一，她写的是耸人听闻的题材，主要是女性不按常理出牌，挑战她们在社会中的有限地位；第二，这些小说引起了读者的生理感受，随着叙述的深入，你会感到震惊、困惑和愤怒；第三，犯罪、情节剧、现实主义、哥特式和浪漫主义写作融合在一起，带来了流派类别被侵犯的感觉；第四，布雷登对自己的读者进行批评，

① 见 Radford，Andrew D（2009）、Lyn Pykett（2011）。另，哈特（Janine Hatter）和布雷克（Anna Brecke）正酝酿编辑两套丛书："维多利亚小说与文化的新路径"（New Paths in Victorian Fiction and Culture）和"主要受欢迎的女性作家"（Key Popular Women Writers）。为促进人们了解和研究这位 19 世纪重要的通俗小说作家，她们还于 2013 年设立了"玛丽·伊丽莎白·布拉登协会"（The Mary Elizabeth Braddon Association）

② Tomaiuolo, Saverio. 2010. In Lady Audley's Shadow: Mary Elizabeth Braddon and Victorian Literary Genres, Edinburgh: Edinburgh University Press.

用批评的眼光来看待他们。通过利用这四种策略，布雷登激怒了批评家，获得了大众读者群……"①，并认为从 19 世纪 60 年代开始，布雷登持续写作 55 年，这意味着布雷登的小说反映了维多利亚时期英国的社会政治和思想进步，这使她成为与当今社会保持紧密联系的作家之一。而中国国内关于布雷登的研究，除了早期的作品赏析外，近来也出现了较为深入的研究，但主要关注其代表作《奥德利夫人的秘密》。②

长篇小说《恶魔》约 19 万字，分 89 个小节，每节均加一标题。③按照章节顺序，现将其主要情节转述如下。

第 1—20 节：27 年前 3 月的一天，在英国一海岸酒馆里，船长瓦伦丁（Valentine）被有云雀般歌声的漂亮女子珍妮（Jenny）吸引，酒馆主人韦曼（Wayman）和珍妮的父亲米尔森（Milsom）以珍妮为诱饵，将船长杀害并获取其钱财。年逾 50 的男爵奥斯瓦尔德（Oswald）还未成婚，其遗产继承人侄儿雷金纳德（Reginald）因挥金如土、无恶不作而被剥夺继承权。男爵在小镇留宿时听到流浪女歌手郝诺亚（Honoria）即珍妮演唱奥尔德·罗宾·格雷（Auld Robin Gray），为其歌声和美貌所倾倒。雷金纳德结识了年轻的外科医生卡灵顿（Carrington），二人谋划夺回继承权。郝诺亚在男爵的资助下进入音乐学校跟随博蒙特（Beaumont）小姐学习。一年后男爵表达了爱慕之情，二人结婚。卡灵顿获得男爵赏识，经常出入男爵府邸。爱慕虚荣的吕迪娅（Lydia）小姐谗言郝诺亚和卡灵顿亲密无间，使

① Hatter, Janine. 2018. "Sobre la autora", El rostro en el espejoy otros relatos góticos by Mary Elizabeth Braddon, Trans. María Pérez de San Román, Spain: La Biblioteca de Carfax, 9-15.

② 胡贝克，李增. 2020. 善恶价值判断与和谐社会建构——维多利亚惊悚小说《奥德利夫人的秘密》文学伦理学批评. 河南师范大学学报，（5）.

③ 例如前 20 节的标题分别为：1. DOWN IN WAPPING, 2. A WARNING DREAM, 3. LURED TO HIS DOOM, 4. A FAITHFUL WATCHDOG, 5. DISINHERITED, 6. NAMELESS AND HOMELESS, 7. A NOBLE PROTECTION, 8. THE BBGINNING OF TREASON, 9. AULD ROBIN GRAY, 10. A HYPOCRITE'S REPENTANCE, 11. THE MEETING ON THORPE HILL, 12. ADA WARGRAVE, 13. A DIABOLICAL COMPAOT, 14. ENVY,HATE,AND MALICE, 15. HIDDEN TORTURES, 16. LIFE OR DEATH, 17. A NIGHT OF HORROR, 18. FALSEHOOD IS STRONGER THAN TRUTH, 19. THE TWO WILLS, 20. A DEADLY WATCHER。

男爵陷入妒忌，夫妻出现裂痕。宾客们乘马车到山野游玩，卡灵顿谎称男爵坠马受伤，骗郝诺亚乘坐其安排的马车离开，这一幕被吕迪娅看到。卡灵顿将郝诺亚引入要塞废墟的塔顶，吊桥被看守人收起，郝诺亚翌日清晨才得以离开。男爵深陷愤怒和悲伤，又有吕迪娅描述其所见"事实"，不顾老友科普斯通（Copplestone）上尉的劝说以及郝诺亚的解释，决意修改遗嘱。卡灵顿乔装进入城堡，目睹男爵将继承人改为雷金纳德并在男爵的酒杯里放入毒药。翌日，男爵去世的消息传开，郝诺亚赶来看望丈夫。雷金纳德因为重获遗产而暗自高兴，而实际上男爵去世前已将"新遗嘱"烧毁。

第 21—89 节：科普斯通上尉在法庭上证明郝诺亚并非下毒人，按照男爵的遗嘱，郝诺亚成为庄园的女主人，男爵侄子莱昂内尔·戴尔（Lionel Dale）和道格拉斯·戴尔（Douglas Dale）每年各获 5000 英镑。雷金纳德得到一个小庄园，每年收入 500 英镑，但如若两位表兄死亡，可成为其财产继承人。流浪到雷纳姆庄园的米尔森在葬礼队伍中发现了郝诺亚，勒索未果，后从曾经的同伙韦曼得知旧居被邓科姆（Duncombe）船长改造成别墅，于是深夜潜入别墅偷走谋害瓦伦丁船长时藏匿于烟囱里的赃款，离开时掉落一枚外国钱币，被邓科姆船长捡到。郝诺亚生下男爵的女儿，并精心照顾到两岁半后宣布和女仆外出，租住在伦敦一所公寓内，雇佣私家侦探安德鲁·拉克斯普尔（Andrew Larkspur）秘密调查雷金纳德和卡灵顿。安德鲁五年前受瓦伦丁手下船员乔伊斯·哈克（Joyce Harker）委托，调查瓦伦丁被害案，但毫无线索。卡灵顿和母亲仍居住在伦敦郊外的小别墅，雷金纳德则和来自巴黎的奥地利寡妇宝琳娜（Paulina）在希尔顿大厦经营着骗人的牌局。邓科姆船长通过乔伊斯认识了巡航归来的瓦伦丁的弟弟乔治（George），乔治与船长唯一的女儿相爱并结为夫妻。邓科姆外出航行期间，乔治发现其书桌里有一枚哥哥瓦伦丁的钱币，怀疑邓科姆是杀兄仇人。安德鲁侦探继续调查，得知雷金纳德经常带表兄道格拉斯·戴尔去希尔顿大厦，而道格拉斯爱上了宝琳娜。另一表兄莱昂内尔·戴尔在乡村过着经常打猎的富人生活。卡灵顿和雷金纳德企图谋害两位表兄获取遗产，卡灵顿设

法找到可以替换莱昂内尔坐骑的"野水牛"。吕迪娅仍未嫁出去，在圣诞夜成功获得莱昂内尔的好感。翌日，莱昂内尔骑着"野水牛"外出打猎，不幸坠马落河身亡。人们找到了莱昂内尔已经被毁容的尸体，没人发现他的坐骑曾被调换过。卡灵顿拜访宝琳娜的女伴布鲁尔（Brewer），唆使其促成宝琳娜与道格拉斯的婚姻，使维纳（Verner）夫人不再信任侄子道格拉斯，将巨额遗产继承人确定为雷金纳德。卡灵顿为自己的"雄心壮志"努力着，他的母亲则劝说其安守医生的本分。宝琳娜被说服后主动向道格拉斯示好，道格拉斯表示要娶宝琳娜。米尔森在雷纳姆城堡附近买了一个小酒馆，主动接近城堡里的佣人，了解如何进入男爵女儿的房间。卡灵顿装成布鲁尔的表弟，参与宝琳娜和道格拉斯的交往，并在道格拉斯的酒杯里放入慢性毒药，离间二人，但道格拉斯仍决定将宝琳娜确定为遗产继承人。吕迪娅还未从莱昂内尔突然离世的失望中缓过来，却已信心满满地去接近道格拉斯，道格拉斯不为所动。邓科姆航行归来，向女婿说明钱币来由，打消了乔治的怀疑。米尔森用假信将科普斯通上尉骗至伦敦，自己混入城堡劫走了男爵的女儿。得知不幸消息的郝诺亚将找回女儿的希望寄托在安德鲁侦探身上。安德鲁在各个镇子粘贴悬赏告示，寻找女孩的蓝色丝质被单，并调查到劫持者的一些线索。蓝色被单找到了，米尔森的身份也浮出水面。郝诺亚向侦探讲述了与米尔森一起度过的灰暗的童年时光。身体每况愈下的道格拉斯从医生处得知自己慢性中毒，并悲伤地认为未婚妻宝琳娜就是下毒人。米尔森把劫持来的女孩托付给姐姐米勒（Miller）夫人后，在路上被重型煤车撞伤，临死前向牧师坦白了所有犯罪事实：瓦伦丁谋杀案、20 多年前从维纳夫人家劫走了女孩郝诺亚。维纳夫人正是男爵妹夫的妹妹，郝诺亚最终与母亲和女儿团聚。宝琳娜在伤心中自杀，道格拉斯最终明白一切都是卡灵顿的阴谋。卡灵顿选择逃亡，登上探险船永远消失了。雷金纳德臭名昭著，离开英国后死在巴黎一个肮脏的小屋中。韦曼被判处有期徒刑 21 年，乔伊斯·哈克完成其使命后去世。

　　小说设置的最大悬疑为女主角郝诺亚的身份，从恶人米尔森的

养女，到流浪歌手、男爵妻子，再到维纳夫人的女儿，其身份谜团贯穿作品始终并最终被解开。悬疑二是米尔森的罪行，从杀害船长，到勒索男爵夫人、劫持男爵女儿，再到20多年前劫走郝诺亚，最后不得善终，恶有恶报；悬疑三是雷金纳德争夺遗产的过程，从男爵的遗产继承人到被剥夺继承权，再到与卡灵顿合谋加害男爵和男爵的两个侄子。三大悬疑环环相扣，与此同时，犯罪的产生和侦探的推进、老夫少妻的邂逅和爱情、美德被迫害并最终战胜入侵者，这些设置都体现了布雷登小说融犯罪、侦探、浪漫主义、情节剧等为一体的特征。不过，与《奥德利夫人的秘密》相比，《恶魔》在布雷登众多的作品中可谓"默默无闻"。然而，随着越界旅行的推进，该作品又被赋予了新生，不仅在日本成为一部公认的佳作，更在清末民国时期的中国被广泛阅读，成为脍炙人口的名作。其原因何在？

为便于后文论述，在此将英、日、中三个版本中的主要人物和地点对照表整理如下：

附表-2　主要人名对照表

原著人物	日译本	中译本
Valentine Jernam	立田	律敦
Joyce Harker	横山	鄂尔生
Tom Milsom	古松	葛尔孙
Jenny Milsom	古松園枝	葛尔孙圆珠
Honoria Milford	牧岛園枝	穆特儿圆珠
Oswald Eversleigh	常盤幹雄	常勃尔男爵
Reginald Eversleigh	長谷礼吉	那克脱常勃尔
Miss Beaumont	汀夫人	梅汀夫人
Victor Carrington	皮林育堂	波临顿
Copplestone	小部石大佐	克斯敦大佐
Lydia Graham	倉浜小浪	冰娘
Andrew Larkspur	重髭先生	重髭先生

附表-3　主要地名对照表

原著地名	日译本	中译本
Ratcliff	クリフ	克利夫
London	倫敦（ロンドン）	伦敦
Arlington Street	アリントン街	袅晴丝街
Yarborough Towe	ヤルボロー塔	瑞罗古塔

值得注意的是，日译本中人物名均改为日本式，而地名则基本跟原作保持一致，即以片假名直接标记英文地名发音，使得小说好似在写日本人在国外冒险的故事。中译本地名均为日文地名的音译，人名也都来自日译本，但进行了多种加工。一种是利用日文人名汉字的中文发音：立田→litian→律敦、横山→hengshan→鄂尔生、古松→gusong→葛尔孙、牧島→mudao→穆特儿、常盤→changpan→常勃尔、皮林育堂→pilinyutang→波临顿；第二种利用日文人名的日文发音：長谷→nagatani→那克脱；第三种直接在日文人名上进行改编：汀夫人→梅汀夫人、倉浜小浪→冰娘；第四种混杂英文：小部石→kobuishi+stone→克斯敦；当然还有保留日文人名的，如：侦探重髭。包天笑常用这种手法"欧化""转译本"中的日本人名，使小说褪去其"日本色彩"。

二、黑岩泪香译《舍小舟》

黑岩泪香（1862—1920）本名黑岩周六，高知县人，日本明治大正时期著名的报人、翻译家、小说家。他翻译的『月世界旅行』（儒勒·凡尔纳《月界旅行》1883）、『鉄仮面』（鲍福《圣玛斯先生的两只黑鸟》1892—1893）、『巖窟王』（大仲马《基督山伯爵》1901—1902）、『噫无情』（雨果《悲惨世界》1902—1903）等小说，以清新达意和自然流畅的文字把欧美文学介绍到日本并深受读者喜爱。这些作品的一部分随后也被译为中文，在近代中国产生了深远的影响。黑岩泪香在《万朝报》连载翻译过布雷登的两篇小说，一为 Lady Audley's Secret，译为『人の運』（1894.03.21—1984.10.24），另一为

Diavola，译为『捨小舟』（1894.10.25—1895.07.04，共 156 回），连载时署名"泪香小史译"，但未注明原作。『人の運』受甲午战争相关报道的冲击，又因泪香身体欠佳，连载草草收场，省略了很多重要情节。因此泪香在『捨小舟』连载开始前一天即表示："和编辑局约定好不管日清战争抑或其他情况，也要认真完成连载，乞读者支持。"①果然，这次连载反响良好，后由扶桑堂发行单行本（上中下，1895.8—1895.10）②。据研究，泪香的英文藏书中包含大量英文小说，如鲍福、布雷登、大仲马等作家作品，主要来自英国"Seaside Library"（"海边图书馆"）和美国"Sensation novels"（"奇情小说"）两个系列丛书。③"Seaside Library"丛书由英国廉价小说出版商乔治·芒罗（George Munro，1825—1896）推出，从 1877 年开始发行《简·爱》《亚当·贝德》等经典作品，到柯林斯、儒勒·凡尔纳以及轰动一时的女性作家布雷登、夏洛特·布雷姆等的通俗小说，销量惊人。④泪香翻译的西方小说很多来自该丛书系列，其中"Seaside Library"No.734、"Seaside Library，Pocket Edition（袖珍版）"No.478即《恶魔》。⑤

从内容上看，原著第 1—20 节的主要情节在日译本中基本得到体现，而之后的内容则大相径庭：毒酒被深夜赶来安慰男爵的小部石大佐误饮，大佐成为废人，不能言语。男爵逃过一难后环游欧洲，但身体每况愈下。原来小浪为获男爵欢心，听皮林之计，每天在男爵饮品中放入一滴"起爱剂"。被发觉后，为证清白，小浪喝下"起爱剂"却一命呜呼。圆枝离开男爵后因下毒嫌疑被审讯，又因证据

① 泪香小史（黑岩泪香）訳. 1894-10-24. 人の運. 萬朝報，(3).

② 经笔者比较，报刊连载和单行本内容基本一致。中译本据单行本翻译而来，因此本文的引用依据单行本。

③ 小森健太郎. 2001. 黑岩泪香の訳した原典の探索. 黑岩泪香の研究と書誌. ナダ出版センター.

④ Shove,Raymond.1937.Cheap Book Production in the United States,1870 to 1891. Urbana,Illinois: University of Illinois Library.

⑤ 该小说的另一版本为 *Run To Earth*，将 *Diavola* 的 89 章合并为 40 章，加入新章节名，故事情节一样，删节了部分段落。经笔者对比确认，泪香日译本参照的是 *Diavola* 版本。

不足被释放，诞下男爵之女后，辗转至巴黎，一边在歌剧院中担任主唱，一边抚养孩子。孩子被闻讯而来的古松绑架，圆枝拜托侦探寻女。侦探发现多年前意大利牧岛侯爵提供的寻女照和圆枝女儿非常相像，从而断定圆枝即侯爵之女。原来古松 20 多年前是侯爵家的水手，因嫉恨侯爵绑架了圆枝。男爵继续旅游，无意间在歌剧院听到圆枝的歌声，找到圆枝并请求原谅。圆枝女儿在意大利一海岸被找到，而找到她的人正是圆枝的父亲，即孩子的外公。最终，坏人被抓，船长杀人案真相大白，圆枝以意大利贵族后代的身份与男爵破镜重圆。

可以说，日译本最大的改编在于挽留了男爵的生命，使得整个故事以"大团圆"收尾，既符合日本读者的审美传统和心理期待，又突出了"善有善报，恶有恶报"的伦理道德价值判断。同时，日译本紧扣男爵和男爵夫人两条"主线"展开叙述，与此无关的"枝叶"均被砍掉。大的"枝叶"如原作在男爵死后增加的两条线索：继承男爵遗产的两位侄子的故事，以及他们被卡灵顿迫害的遭遇；乔治娶邓科姆女儿为妻并继续追查杀兄仇人；小的如原作开头提及的瓦伦丁船长和助手乔伊斯的故事、瓦伦丁探望姑妈的插曲等；其他如原作中的景物、生活习惯等细节描写。①另外，原作中米尔森和卡灵顿两个恶人并无交集，而日译本则加入了两者间的较量，"事实上，恶人上面还有恶人。在做坏事上，十口松山甚至超过了被称为魔或鬼的皮林，他的出现正如以金刚石切割金刚石来比喻那样，

① 例如：The place was called the Wizard's Cave. It was a gigantic grotto, near which flowed a waterfall of surpassing beauty. A wild extent of woodland stretched on one side of this romantic scene; on the other a broad moor spread wide before a range of hills, one of which was crowned by the ruins of an old Norman castle that had stood many a siege in days gone by. (Braddon, Mary Elizabeth: Diavola; or, Nobody's Daughter.New York: Dick & Fitzgerald.1868?, 53）其場所ハ広き英国の中にすらあらぬ風景絶佳の地、俗称迷ひの洞（ウイザアド、ケーヴ）と称する所なり。[涙香小史（黒岩涙香）訳. 1895. 捨小舟（上）. 東京：扶桑堂，173-174]

正所谓以毒攻毒、造化弄人。"①对两者间唇枪舌战的"巧妙描写"
也为小说增色不少。

从叙事上看，原著主要使用"第三人称有限视角"，日译本则加
入了"此为故事开端，敬请关注后续发展。"②等说书人套语，以传
统的"第三人称全知视角"展开叙述，时而直接与读者对话，发表
议论。如当圆枝明知船长要被杀害，却未能下楼阻止时，泪香评论
道："在此状况中，如若是一普通女性，定会不自觉地向神祈祷，在
心底祷告。然而遗憾的是，圆枝从小有一个暴力的父亲，从来没有
被教导过有神的存在，所以她从不向神祈祷。仿佛小时候有人教过
他关于上帝的知识，但却像梦境一样忘记了，早年和父亲一起浪迹
天涯的日子依稀停留在记忆的底层。从那以后，她只知道世界上卑
鄙的事情、卑鄙的人总是赢，弱小的人和正义的人总是受苦，没有
看到有上帝的权柄来帮助他们。既是在此环境下长大，自然不会祈
求上帝的帮助，只是倚着窗，无处诉说不安。"③并强调和肯定圆枝
的善良道："立田丸的船长立田千里迢迢地赶来与唯一的亲友相会，
却落入恶人手中，跌进魔窟。担心立田的安危、彻夜未眠的圆枝姑

① 実にや悪人の上には悪人あり、悪事に掛けては魔か鬼かとも疑はるゝ彼皮林の上を
越し十口松三の如き者が現れ来るとは、金剛石を切るに金剛石を以ってすとの譬えの如く
悪を以って悪を攻むる造化配剤の妙なる所と言う可きか。[涙香小史（黒岩涙香）訳. 1895.
捨小舟（中）. 東京：扶桑堂，392]

② 此話しの発端なり、是より進みて更に話の本領に入るものと知るべし。[涙香小史
（黒岩涙香）訳. 1895. 捨小舟（上）. 東京：扶桑堂，35]

③ 斯る場合に若し通例の女なりせば必ずや知らずくに自ら神に祈り、心の底より深く
念ずる所ならんも、悲や園枝は、邪慳なる父の許に育し身とて、神ありと云事をさへ教ざ
れば神を祈りし事も無し、猶物心覚えぬ昔し、誰にか神の事を教へられたる如き気もせら
るれど幼き頃の事は夢の如く忘れ果て、唯此父と世を徘徊ひ初めし頃の事より、薄々と記
憶の底に残れるのみ、其後今まで唯だ世の中の邪慳なるを知り、邪慳の人常に勝ちて弱き
者正しき者常に苦み之を救助はんとする神の威光が有りとしも見受られず、斯る境涯に人
と為り、神の助けを祈ぬも当然にして唯だ慄々と安からぬ思ひを訴ふる所も無く窓に凭り
しまい控ゆるに。[涙香小史（黒岩涙香）訳. 1895. 捨小舟（上）. 東京：扶桑堂，24]

娘的好意，最终还是无功而返。"①

正如以往研究者所指出的，"只要有必要，他从不吝惜改编原作。不仅如此，有时也会发挥其独特的技艺，把各个有趣的情节糅为一体。泪香作品的'趣味性'之所以能够压倒其他作品，来源于他对'趣味性'的执着追求。"②一方面，泪香的翻译属于"翻案"（或"豪杰体"），即在阅读理解原书内容的基础上，进行重新创作；另一方面，泪香选择译书的标准是"趣味性"，他自称："余阅读西书后，体会到西洋小说之妙，每月少则读十几部，多则读三十几部，终日因书而贫。至今虽说读了三千部以上，但觉得可译之佳作者百部中亦找不出一部。选书难，译书亦难。"③由此，作为一部足够"有趣"的惊悚小说，《恶魔》经过泪香大刀阔斧式的改编，在日本成功本土化并成为一部公认的"佳作"④。

三、包天笑译《梅花落》

1908 年 6 月 29 日—1909 年 8 月 29 日，包天笑译《梅花落》连载于《时报》，全 300 回，1910 年由有正书局推出单行本，"销行至万余"⑤。连载仅署名"笑"，单行本署名"吴门天笑生译述"。连载和单行本内容一致，只是作者在单行本中将全篇分为十六章，加入十六个回目名。

第一回　种祸根船主醉村醪　　堕厄运闺秀沦魔窟
第二回　意缠绵独身主义者　　话唠叨恋爱自由家
第三回　白雪红梅男爵感奇遇　　明珰翠羽贫女叹知音

① アヽ立田丸の船長立田は唯一人の親友に逢はんとて、遥々帰り来りし甲斐も無く、悪人の手に掛けて恐しき魔窟に落ちたり、其身の上を気遣ひて夜一夜一夜を寝ずに明せし少女園枝の信切さへ何の功も無く終わりしは誠に是非も無き次第なる哉。[淚香小史（黒岩淚香）訳. 1895. 捨小舟（上）. 東京：扶桑堂：26]

② 川戸道昭. 2001. ミステリー作家黒岩淚香の誕生. 黒岩淚香の研究と書誌. 東京：ナダ出版センター：33.

③ 淚香小史（黒岩淚香）訳述. 1888. 人耶鬼耶（緒言）. 東京：小説館.

④ 伊藤秀雄. 1971. 黒岩淚香：その小説のすべて. 東京：桃源社，217.

⑤ 梅花落再版又出. 1913-12-04. 时报，（8）.

第四回　　动爱情夫人初入邸　　　讲心理俚儿重登门

第五回　　老男爵连天掀醋海　　　恶医生偏地布疑云

第六回　　常勃尔气走迷香洞　　　波临顿闹乱游山场

第七回　　勇娇娥贞心盟古塔　　　病大佐苦口慰侯门

第八回　　下鸩毒命倾三滴药　　　折鸳翼肠断一封书

第九回　　促狭人偏逢促狭鬼　　　死冤家又遇活冤家

第十回　　贞女蹈危机老人堕泪　　恶徒露密计奸党谈心

第十一回　剧凄凉狱窗囚玉体　　　痛憔悴病至结珠胎

第十二回　黑狱无人人来黑狱　　　情天不老老死情天

第十三回　老男爵身尝不老液　　　苦冰娘魂归离恨天

第十四回　冰天雪地孝女走仓皇　　玉貌珠衣娇儿慰寂寞

第十五回　祸自天来蓝田失玉　　　喜出望外合浦还珠

第十六回　穆特侯父女重会聚　　　常勃男夫妇庆团圆

　　十六个回目名概括了小说的主要情节，《梅花落》译自《舍小舟》为确凿无疑的事实。和其他译自日文的作品一样，包天笑选译《舍小舟》一方面因为"情节离奇，悉寓劝善惩恶之趣旨"[①]，另一方面源于翻译的便利。他说："我的英文程度是不能译书的，我的日文程度还可以勉强，可是那种和文及土语太多的，我也不能了解。所以不喜欢日本人自著的小说，而专选取他们译自西洋的书。"[②]那么，中译本是否如包氏的其他译作一样，植入了中国的传统文化观念呢？

　　《恶魔》中，女主角在街头唱了一首苏格兰民谣《老洛伯》（"Auld Robin Gray"，牧师威廉·里夫斯作曲，苏格兰诗人安妮林赛 1772 年作词）。歌曲讲述一位老人爱上一位年轻女孩的故事，与小说的主题相契合。日译本《舍小舟》中，男爵初遇圆枝时，疲惫饥饿的圆枝正在街头唱一首名为"舍小舟"的歌。"舍小舟"，本意为被舍弃的无人乘坐的小船，引申为无依无靠之人，暗示女主角圆枝的命运。

① 梅花落. 1916-01-18. 时报，(10).

② 包天笑. 2014. 钏影楼回忆录. 上海：上海三联书店，169.

虽为小说名之由来，但泪香只轻描淡写道："这是一首当地传唱久远的名为'舍小舟'的童谣，并没有多好听。"[1]然而中译本在此进行了"浓墨重彩"的"加工"，包天笑甚至还谱了一首词：

> 梅花落　梅花落
> 芳菲一夕归空漠　韶华转瞬成萧索
> 香泥长护女儿魂　颓并断垣蛛丝落
> 泪痕淹玉楼　清波渺渺银河涸
> 雨丝风片织成愁　生生都似春蚕缚
> 吁嗟乎　梅花落
>
> 梅花落　梅花落
> 凤也飘　鸾也泊
> 春老碧阴深　天寒翠袖薄
> 悄掩银栊与琼阁
> 酒阑茶熟不成眠　共数秋星搴珠箔
> 而今畴唱丁娘索
> 吁嗟乎　梅花落[2]

　　"梅花落"为汉乐府横吹曲名，亦为鲍照等多位诗人使用过的诗歌名。梅花在中国传统文化中的意象为傲视冰雪、高洁坚贞、位卑志远等，与圆珠玉洁冰清的美貌、善良独立的性格、身为贵族却流落街头的命运相呼应，可谓完全契合中国读者的审美。歌词上段以"空漠""萧索""蛛丝落"描摹凄清孤寂的花落之景，以"银河涸""织成愁""春蚕缚"隐喻圆珠身不由己的命运。下段以"凤"和"鸾"比喻"佳偶"，描写天寒地冻之际沿街卖唱的圆珠与男爵相遇。全篇叹花犹叹人，写景亦写事，将人物的遭遇和情感融于景和物的描写中，烘托了小说的苦情基调，升华了圆珠的艺术形象，唤起了读者

① 歌は此辺にて昔より子供が謡う「捨小舟」の曲にして聞く程の物ならぬも。[涙香小史（黒岩涙香）訳. 1895. 捨小舟（上）. 東京：扶桑堂：42]

② 吴门天笑生. 1910. 梅花落（上）. 上海：有正书局，40-41.

的"共情"和"期待"：既悲叹于圆珠飘零的身世，又期待有情人之终成眷属。这种浑然天成的"植入"，体现了包天笑深厚的"改译"功力，以及半文半白、"译笔丽赡，雅有辞况"[①]、"看起来顺眼，读起来顺口"[②]的译笔。

再看男爵和圆珠相遇时，关于圆珠美貌的描写。英日中三个版本分别为：

> The full moon shone broad and clear upon the girl's face. Looking at her by that silvery light, Sir Oswald saw that she was very beautiful.
>
> There was something almost unearthly in her beauty under the calm radiance of the moon. The face was deadly pale, the large dark eyes seemed like the eyes of a spirit.
>
> Was it a good or evil spirit? The baronet could not guess whichi. He only knew that the beauty of the girl's face was as far removed from the common order of beauty, as her voice was superior to the common order of voices.[③]

> 其顔を、満面に照らす月の光に男爵は熟々眺むるに、是れ実に人間界の者に非ず、広寒宮より落来りし仙女ならずは何ぞ斯までに水際離れて美しきを得んや、浴せざる其色は青きかと思はるゝ程に白く櫛らざる其髪は雲の如く前額に掛りて見る限り一点の俗気なし、先に最妙なりと聞きたる声実に斯る女の唇頭よりこそ出来らめ、唯だ褻れて艶々しからぬ所は有れど容貌の優れたるより又一入なり広き世には斯る乞食も有りけるかと男爵は殆ど怖気のに襲ふまでに感じ入り、夢路

① ［英］哈葛德. 1914. 迦茵小传（上）. 林纾，魏易，译. 上海：商务印书馆，小引.

② 郭延礼. 1998. 中国近代翻译文学概论. 武汉：湖北教育出版社，429.

③ Braddon, Mary Elizabeth. Diavola; or Nobody's Daughter. New York: Dick & Fitzgerald. 1868?, 24.

に迷ふ如き心地にて、①

　　这时候，男爵瞧那个乞食女儿好似广寒宫阙的仙女一般咧。那时男爵从月光中望去，只见那女郎乌云覆额，衬着雪白的脖子，两点秋瞳似蓝宝石一般，虽然乱头粗服，却掩不了这个美人态度。男爵想，这是那里说起天涯何处无芳草，却不想这个乞食队里乃有如许的佳丽，正如粪壤土窟中挺出朵娟娟名花来咧。②

原著以月光的照耀衬托女主角的美丽，日译本在此基础上植入了"广寒宫""仙女"这些在中国传统文学影响下形成的美女意象，包天笑则在沿用中日两国共通的文学意象的同时，加入"天涯何处无芳草""粪壤土窟中挺出朵娟娟名花"等，完美完成了美女意象的跨文化诠释和转换。

另外，在完成跨文化阐释的同时，新小说在介绍外国风情、西方文化，宣传新事物、新思想、新观念方面的作用也不容忽视。"做书的得了男爵及圆珠夫人的允许，叙述起来便成了这一部书，一时销行了七八十万部，各国都有一部译本，东西各国的梨园子弟都编成脚本演唱起来。因此译书的也把这段姻缘译了出来，不敢说劝善惩恶的大宗旨，也教看官们酒后茶余做个消遣之物罢了。"③包天笑在《梅花落》结尾处强调小说改编自真实故事，兼"劝善惩恶"和"茶余消遣"两个功用。娱乐功能自不用说，而"社会功用"其实绝非简单的"劝善惩恶"。

　　看官们可知欧美各国的结婚自然比不得咱们中国，也不管性情相合，年貌相当，胡乱可以拉拢得来的。但是这个环球艳称的自由结婚文明配合，应该永永和谐。这琴瑟可以弹得成声的了，谁知一样也弄个不入调。所以起初是畅好的佳偶，后来

① 涙香小史（黒岩涙香）訳. 1895. 捨小舟（上）. 東京：扶桑堂，56-57.

② 吴门天笑生. 1910. 梅花落（上）. 上海：有正书局，41-42.

③ 吴门天笑生. 1910. 梅花落（上）. 上海：有正书局，228.

变成个绝对的冤孽。一年来各国统计表上离婚案件，也不知多
多少少。真个早知今日，何必当初呢？因此有一派学者便唱成
个自由恋爱之说，他说一个人的爱情是要出于本心的，他心中
是爱，你也不能禁他不爱，他心中不爱，你也不能勉强他爱。
偏偏的硬捉对儿，说是一个人只许爱一个，不许爱二个。譬如
一个男子便指定一个女子，说是他爱情上的目的物，或者一个
女子便指定一个男子，说是她爱情上的目的物。这才叫做夫妇。
这夫妇之道，苦矣。那暗中摸索的不必说了，好似抽签拈阄一
般，谁得着相宜的，便是谁的运气。便是那自由结婚的，你要
说一句话儿，便有人堵你的嘴，说这不是父母媒妁强迫你成功
的，你们自己的巨眼识英雄啊，也只得忍气吞声哑口无言。普
天下的男男女女，我瞧他们真有乐趣者，固然是有负着这种隐
痛者，定然十居七八，只是外面还要装一个假面具罢了。所以
这君臣的革命还小，将来必有个夫妇的大革命才是世界大事呢。
此种学说在欧罗巴洲，要算法兰西鼓吹最烈，几个大文豪如嚣
俄曹拉诸大家，瞧他们的著述都含着这个主意呢。不过在西洋
有这一派学说，人家知道确有至理。要在东洋，一开口被这班
装着假道学面具的老师宿儒听见了，又要说：这不是好好的人
变成了个禽兽了吗？别说是中国了，便是欧洲方守着神圣不可
侵犯的一夫一妇制度，宁可当着大庭广众亲吻抱腰，假装夫妇
的爱情，断不敢牙齿缝里塞出半个不爱的字，这也算得苦境
了。①

包天笑以说书人的口吻，插入英文原著和日译本中均未出现的
大段议论，表明其赞同自由恋爱、自由结婚的态度，甚至告诉读者：
婚姻不幸福，东洋人不用"装一个假面具"，西方人也不用"当着大
庭广众亲吻抱腰，假装夫妇的爱情"，离婚也应该是自由的！这不仅
是对中国的封建礼教、包办婚姻的批判，甚至还抨击了西方"一夫
一妻"制的虚伪。除此之外，小说还介绍了"接吻""法庭""人格

① 吴门天笑生. 1910. 梅花落（上）. 上海：有正书局，33-35.

独立""个性解放""民主平等""精神自由"等新事物、新观念，体现了译者对时事的关怀、对社会进步的愿想，亦成为中国读者了解西方文化的一个窗口。

四、小结

从 1868 年英文单行本发行，到 1895 年黑岩泪香日译本《舍小舟》，再到 1910 年包天笑中译本《梅花落》，40 余年间，《恶魔》这部英国维多利亚时代的"惊悚小说"完成了英、日、中三种语言的越界之旅，成为清末中国读者手中的读物。通过对三个文本的比较研究，可以确认黑岩泪香的日译本大刀阔斧地对英文原作进行了改编：挽留男爵生命、创造大团圆结局、删除男爵和男爵夫人两条主线以外的情节等，使原作入乡随俗并成为一部公认的佳作。而包天笑转译自日文的中译本亦通过巧妙的译笔和文化植入，"泯然无迹"地完成了文学意象的跨文化诠释和转换，使中译本彻底本土化并成为清末至民国时期小说界的明星。

同时，作为一部新小说，《梅花落》还向读者介绍异国风情、西方文化，宣传新事物、新思想、新观念，体现了译者包天笑对时事的关怀、对社会进步的愿想。《恶魔》在英、日、中三国间的跨文化转换、诠释和传播，向我们揭示了研究清末至民国时期欧美文学译介时不可忽略的"日文转译"现象，而日译本的鬼斧神工往往为中译本的脍炙人口提供了前提条件。换言之，日本近代通俗翻译文学为清末至民国时期的小说家和读者提供了一扇接触和感知西方文学之窗，直接或间接地影响了中国近现代文学的发展。

参考文献

报纸杂志

（中文）

安徽俗话报．1904—1905．安徽俗话报社．

半月．1921—1925．大东书局．

晨报．1916—1928．晨报社．

春柳．1918.12—1919.10．春柳杂志社．1—8．

大公报．1902—1949．天津大公报社．

电影杂志．1924—1925．晨社出版．

东方杂志．1904—1948．东方杂志社．

二十世纪大舞台．1904.10—11．大舞台丛报社．1—2．

繁华杂志．1914.9—1915.2．锦章图书局．1—5．

福尔摩斯．1926.7—1945.10．福尔摩斯报社．

国华．1910—1911．国华报社．

红玫瑰．1924—1931．上海世界书局．

沪江．1918.3—7．沪江社．创刊号—2

吉普．1945—1946．大中出版社．

江苏．1903—1904．（东京）江苏同乡会．

剧报．1912．剧报社．

剧场报．1914.11—1915.2．民友社．1—3．

民国日报．1916—1947．民国日报社．

民立报．1910—1913．民立报社．

民权素．1914.4—1916.4．民权出版部．1—17．

俳优杂志．1914.9．上海文汇图书局．1．

申报．1872—1949．申报馆．

时报．1904—1939．时报社．

时报图画周刊．1920—1925．图画时报社．

时事新报．1911—1949．时事新报社．

顺天时报．1905—1930．顺天时报社．

太平洋报．1912.4—1912.10．太平洋报社．

图画日报．1909—1910．上海环球社．

图画时报．1920—1937．上海时报社．

戏剧．1921.5—1922.4．民众戏剧社．1—2．

戏剧丛报．1915.3．戏剧丛报社．1．

戏剧刊．1928—1931．戏剧刊社．1—3．

戏杂志．1922.4—1923.12．戏社营业部．尝试号—9

小说．1906.10—1909.1．乐群书局 1—12．

小说报．1910.8—1931.12．商务印书馆．1—22．

小说大观．1915.8—1921.6．文明书局．1—15．

小说时报．1909.9—1917.11．小说时报社．1—33．

笑舞台．1918.4—1918.5．笑舞台报社．1—33．

新剧杂志．1914.5—7．新剧杂志社．1—2．

新民丛报．1902—1907．新民丛报社．

新闻报．1893—1949．新闻报社．

新小说．1902—1906．新小说社．

新新小说．1904.9—1907.5．新新小说社．1—10．

学汇．1922—1925．国风日报副刊．

游戏杂志．1913.12—1915.6．上海中华图书馆．11—19．

游艺画报．1925—1926．游艺画报社．

余兴．1914.8—1917.7．有证书局．1—30．

娱闲录．1914.6—1915.6．四川公报社．1—22．

中国艺坛画报．1939．中国艺坛画报社．

（日文）

演芸画報．1907—（復刻版．東京：三一書房．1977—1978）

演劇新潮．1924—1927．（マイクロフィッシュ版．雄松堂フイルム出版．2005）

歌舞伎．1900—1915（マイクロフィッシュ版．早稲田大学図書館編．東京：雄松堂出版．2002）

歌舞伎新報．1879—1897（マイクロフィルム版．東京：ナダ書房．1993）

京都日出新聞．1897—1942．（復刻版．京都：光楽堂．1971）

時事新報．1882—1906（復刻版．東京：龍渓書舎．1986）

新小説．1889—1926（マイクロフィッシュ版．東京：八木書店．1989）

早稲田文学．1891—（復刻版．東京：第一書房．1978）

体育．1899—1915．東京：日本体育会

都新聞．1889—1912（復刻版．東京：柏書房．1994）

東京朝日新聞．1888—（復刻版．東京：日本図書センター．1988）

東京二六新聞．1904—1909（復刻版．東京：不二出版．1994）

東京日日新聞．1872—1942．（マイクロフィルム．毎日新聞東京本社）

読売新聞．1874—（CD-ROM 版．読売新聞社メディア企画局データベース部編．2002）

日本立憲政党新聞．1882—1888．（マイクロフィッシュ版．毎日新聞大阪本社．1982）

法政時論．1904—1905．京都：京都法政専門学校出版部．

毎日新聞．1886—1906（復刻版．東京：不二出版．1993—1999）

郵便報知新聞．1872—1930．（復刻版．東京：柏書房．1989—1993）

萬朝報．1879—1940（復刻版．東京：日本図書センター．1983—1993）

著作论文

（中文）

阿英，编．1960．晚清文学丛钞·小说戏曲研究卷．北京：中华书局．

包天笑．2014．钏影楼回忆录．上海：上海三联书店．

白井启介．2004．影戏交融——略论文明戏表演方式如何灌入早期电影．中日文明戏学术研讨会报告．

北京市艺术研究所，上海艺术研究所，编著．1999．中国京剧史．北京：中国戏剧出版社．

蔡祝青．2009．舞台的隐喻：试论新舞台《二十世纪新茶花》的现身说法．戏剧学刊，（9）．

曹树钧，孙福良．1989．莎士比亚在中国舞台上．哈尔滨：哈尔滨出版社．

曹新宇，顾兼美．2016．论清末民初时期莎士比亚戏剧译介与文明戏演出之互动关系．戏剧艺术，（2）．

曹禺．1996．曹禺全集（第5卷）．石家庄：花山文艺出版社．

陈白尘，董健，主编．1989．中国现代戏剧史稿．北京：中国戏剧出版社．

陈伯海，袁进，主编．1993．上海近代文学史．上海：上海人民出版社．

陈大悲．1922．爱美的戏剧．北京：晨报社．

陈丁沙．1983．中国早期舞台上的莎士比亚戏剧．戏剧报，（12）．

陈平原．1988．中国小说叙事模式的转变．上海：上海人民出版社．

陈莹．2018．文明戏莎剧演出与中国戏剧现代性．现代中文学刊，（1）．

陈瑜．2015．情之嬗变：清末民初《茶花女》在中国的翻译与改写．广州：暨南大学出版社．

陈月英，于宏敏，编．2006．河南戏剧活动报刊资料辑录（1907—

1949）．北京：中国戏剧出版社．

重庆市文化广播电视局，编．2007．中国话剧的重庆岁月：纪念中国话剧百年文集．重庆：西南范大学出版社．

戴鸿慈．1982．出使九国日记（1906）//陈四益，校点（走向世界丛书）．长沙：湖南人民出版社．

丁罗男．1999．二十世纪中国戏剧整体观．上海：文汇出版社．

董健，主编．2003．中国现代戏剧总目提要．南京：南京大学出版社．

董新宇．2000．看与被看之间——对中国无声电影的文化研究．北京：北京师范大学出版社．

上海环球社编辑部．1909．二十世纪新茶花．上海：上海环球社．

[日]饭冢容．2006．被搬上银幕的文明戏．赵晖，译．戏剧艺术，（1）．

[日]饭冢容．2010．《文艺俱乐部》与中国"新剧"．杭州师范大学学报（社会科学版），（2）．

范伯群．1996．包天笑、周瘦鹃、徐卓呆的文学翻译对小说创作之促进．江海学刊，（6）．

范石渠．1914．新剧考（第1集）．上海．中华图书馆．

范烟桥．1927．中国小说史．苏州：苏州秋叶社．

方汉奇．1981．中国近代报刊史．太原：山西人民出版社．

方平．2006．戏园与清末上海公共空间的拓展．华东师范大学学报（哲学社会科学版），38（6）．

方平．2007．晚清上海的公共领域（1895—1911）．上海：上海人民出版社．

冯晓蔚．2013．蓝公武的传奇人生．文史精华，（3）．

傅瑾．2016．20世纪中国戏剧史．北京：中国社会科学出版社．

傅瑾，袁国兴，主编．2015．新潮演剧与新剧的发生．北京：学苑出版社．

葛一虹，主编．1990．中国话剧通史．北京：文化艺术出版社．

顾文勋. 1989—1992. "文明新戏"剧目汇览. 中国话剧研究（第1—4辑）. 北京：文化艺术出版社.

顾文勋. 2004. 文明戏研究概述//中国话剧研究（第10辑）. 北京：文化艺术出版社.

顾振辉. 2015. 凌霜傲雪岿然立——上海戏剧学院·民国校史考略. 上海：上海交通大学出版社.

郭延礼. 1998. 中国近代翻译文学概论. 武汉：湖北教育出版社.

郭延礼. 2002. 近代外国文学译介中的民族情结. 文史哲，（2）.

国蕊. 2019. 近代翻译文学中日本转译作品底本考论——以陈景韩的转译活动为例. 文学评论，（1）.

何春耕. 2002. 中国伦理情节剧电影传统——从郑正秋、蔡楚生到谢晋. 长沙：湖南大学出版社.

洪深. 1935. 导言//赵家璧，主编，洪深，编选. 中国新文学大系·戏剧集. 上海：上海良友图书印刷公司.

胡贝克，李增. 2020. 善恶价值判断与和谐社会建构——维多利亚惊悚小说《奥德利夫人的秘密》文学伦理学批评. 河南师范大学学报（哲学社会科学版），47（5）.

胡林阁，朱兴邦，徐声，合编. 1939. 上海产业与上海职工. 香港：香港远东出版社.

黄爱华. 2001. 中国早期话剧与日本. 长沙：岳麓书社.

黄爱华. 2011. 上海笑舞台的变迁及演剧活动考论. 南京大学学报（哲学·人文科学·社会科学），（6）.

黄爱华. 2015. 笑舞台的崛起及其对文明新戏后期剧坛的意义. 北京：首都师范大学学报（社会科学版），（4）.

黄爱华，李伟，主编. 2017. 新潮演剧与中国戏剧的现代性追求. 上海：文汇出版社.

黄雪蕾. 2013. 跨文化行旅，跨媒介翻译：从《林恩东镇》（*East Lynne*）到《空谷兰》，1861—1935. 清华中文学报，（10）.

黄遵宪. 2005. 日本国志下卷（1887）. 天津：天津人民出版社.

霍有光，编著．2014．交通大学（西安）百年高等机械工程教育年谱．北京：中国文史出版社．

姜纬堂．1996．"彭翼仲案"真相．首都师范大学学报（社会科学版），（5）．

蒋瑞藻．1924．小说考证续编（下册/卷四）．上海：商务印书馆．

焦菊隐．1985．今日之中国戏剧（1938）//杜澄夫，编．焦菊隐戏剧散论．北京：中国戏剧出版社．

焦尚志．1995．中国现代戏剧美学思想发展史．北京：东方出版社．

[日]濑户宏．2015．中国话剧成立史研究．陈凌虹，译．厦门：厦门大学出版社．

[日]濑户宏．2017．莎士比亚在中国：中国人的莎士比亚接受史．陈凌虹，译．广州：广东人民出版社．

黎锦晖．1982．我和明月社（上）//中国人民政治协商会议全国委员会文史资料研究委员会，编．文化史料 3．北京：文史资料出版社．

黎庶昌．1981．西洋杂志（1876）．喻岳衡，朱心远，校点（走向世界丛书）．长沙：湖南人民出版社．

李畅．1987．中国近代话剧舞台美术片谈——从春柳社到雾重庆的舞台美术//中国艺术研究院话剧研究所，编．中国话剧史料集（第一辑）．北京：文化艺术出版社．

李春阳．2014．汉语欧化的百年功过．社会科学论坛，（12）．

李霈．2013．徐卓呆 1920 年代小说研究．复旦大学硕士论文．

李晓．2002．上海话剧志．上海：百家出版社．

李孝悌．2001．清末的下层社会启蒙运动：1901—1911．石家庄：河北教育出版社．

李孝悌．2007．恋恋红尘——中国的城市．欲望和生活．上海：上海人民出版社．

李艳丽．2014．晚清日语小说译介研究（1898—1911）．上海：

上海社会科学院出版社．

梁启超．1989．少年中国说（1900）//饮冰室合集·文集之五．北京：中华书局．

梁启超．1999．清代学术概论//梁启超全集（第5册）．北京：北京出版社．

梁淑安，编．1988．中国近代文学论文集（1919—1949）·戏剧卷．北京：中国社会科学出版社．

[英]哈葛德．1914．迦茵小传（上）．林纾，魏易，译．上海：商务印书馆．

林幸慧．2008．由申报戏曲广告看上海京剧发展（一八七二至一八九九）．台北：里仁书局．

刘平．2012．中日现代演剧交流图史．北京：生活·读书·新知三联书店．

刘详安，编校．1994．滑稽名家——东方卓别林——徐卓呆．南京：南京出版社．

罗苏文．2004．上海传奇——文明嬗变的侧影（1553—1949）．上海：上海人民出版社．

茅盾．1981．我走过的道路（上）．北京：人民文学出版社．

梅兰芳．2006．舞台生活四十年：梅兰芳回忆录．许姬传，许源来，朱家溍，整理．北京：团结出版社．

孟宪强．1994．中国莎学简史．长春：东北师范大学出版社．

欧阳予倩．1958．谈文明戏//田汉，等编．中国话剧运动五十年史料集（第一辑）．北京：中国戏剧出版社．

欧阳予倩．1958．回忆春柳//田汉，等编．中国话剧运动五十年史料集（第1辑）．北京：中国戏剧出版社．

欧阳予倩．1959．自我演戏以来．北京：中国戏剧出版社．

欧阳予倩．1990．欧阳予倩全集．上海：上海文艺出版社．

姜纬堂，彭望宁，彭望克，编．1996．维新志士、爱国报人彭翼仲．大连：大连出版社．

钱程，主编．2012．上海滑稽三大家．上海：上海教育出版社．

邱明正，主编．2005．上海文学通史．上海：复旦大学出版社．

桑兵．2006．天地人生大舞台——京剧名伶田际云与清季的维新革命．学术月刊，38（5）．

上海市传统剧目编辑委员会，编．1959—1962．传统剧目汇编·通俗话剧（1—7 集）．上海：上海文艺出版社．

上海图书馆，编．2008．中国近现代话剧图志．上海：上海科学技术文献出版社．

《上海文化艺术志》编纂委员会，《上海文化娱乐场所志》编辑部，主编．2000．上海文化娱乐场所志．上海：上海市新闻出版局内部发行．

沈定卢．1989．上海新舞台研究新论．戏剧艺术，（4）．

沈庆会．2006．包天笑及其小说研究．华东师范大学博士论文．

施蛰存，主编．1990．中国近代文学大系（1840—1919）·第11 集·第 26 卷·翻译文学集 1．上海：上海书店．

宋宝珍．2007．文明戏的剧场状况与演出形态．艺苑，（3）．

宋春舫．1921．未来派戏剧四种．东方杂志，18（13）．

苏移．2013．京剧发展史略．北京：北京燕山出版社．

孙超．2014．民初"兴味派"五大名家论（1912—1923）．上海：上海社会科学院出版社．

孙红侠．2013．桃李不言 一代宗师——王瑶卿评传．上海：上海古籍出版社．

孙继南．1992．黎锦晖儿童歌舞音乐的艺术经验——纪念黎锦晖先生诞生 100 周年．星海音乐学院学报，（3）．

孙继南．1993．黎锦晖评传．北京：人民音乐出版社．

田本相，宋宝珍．2013．中国百年话剧史述．辽宁：辽宁教育出版社．

田本相，主编．1993．中国现代比较戏剧史．北京：文化艺术出版社．

〔清〕苕水狂生．1910．海上梨园新历史（第三卷）．上海：上海小说进步社．

屠锦英．2011．黎锦晖儿童歌舞剧的价值评析及当代启示．音乐研究，（5）．

外侨娱乐史话"兰心"六十年——Lyceum Theatre//民国丛书编辑委员会．1992．民国丛书（第四编）80 上海研究资料．上海：上海书店．

汪培，陈剑云，蓝流，主编．1999．上海沪剧志．上海：上海文化出版社．

王凤霞．2011．文明戏考论．广州：广东高等教育出版社．

王韬．1982．扶桑游记（1879）．陈尚凡，任光亮，校点（走向世界丛书）．长沙：湖南人民出版社．

王韬．1986．瀛壖杂志（1875）卷六．上海：上海古籍出版社．

王卫民．1989．中国早期话剧选．北京：中国戏剧出版社．

王之春．2010．使俄草卷三（1894—1895）//王之春集（二）．赵春晨，曾主陶，岑生平，校点．长沙：岳麓书社．

王志松．1999．文体的选择与创造——论梁启超的小说翻译文体对清末翻译界的影响．国外文学，（1）．

王志松．2000．析《十五小豪杰》的"豪杰译"——兼论章回白话小说体与晚清翻译小说的连载问题．中国比较文学，（3）．

魏名婕．2012．论日本新剧运动对陆镜若的影响．戏剧艺术，（4）．

魏绍昌，主编．1991—1996．中国近代文学大系 1840—1919．上海：上海书店．

吴亮．1998．老上海已逝的时光．南京：江苏美术出版社．

吴门天笑生（包天笑），译述．1910．梅花落．上海：有正书局．

吴相湘．2014．民国政治人物．北京：东方出版社．

吴晓铃．2006．吴晓铃集（第三卷）．石家庄：河北教育出版社．

吴荫培．1999．岳云庵扶桑游记（1906）//王宝平，编．晚清中国人日本考察记集成：教育考察记（下）．杭州：杭州大学出版社．

［法］小仲马．1980．茶花女．王振孙，译．上海：外国文学出版社．

熊佛西．1943．戏剧生活的回忆——记民国初年的文明戏．文学创作，1（6）．

熊月之，张敏．1999．上海通史（第六卷）：晚清文化．上海：上海人民出版社．

熊月之．1996．张园——晚清上海一个公共空间研究．档案与史学，（6）．

熊月之，主编．2005．上海名人名事名物大观．上海：上海人民出版社．

徐半梅．1957．话剧创始期回忆录．北京：中国戏剧出版社．

徐珂，编．1984．清稗类钞选．北京：书目文献出版社．

徐慕云．1938．中国戏剧史．上海：世界书局．

许世玮．1984．论情节剧电影．电影艺术，（12）．

严复．1983．留别林纾//薛绥之，张俊才，编．中国现代文学史资料汇编：林纾研究资料．福州：福建人民出版社．

阎折梧，编．1986．中国现代话剧教育史稿．上海：华东师范大学出版社．

幺书仪．1999．明清剧坛上的男旦．文学遗产，（2）．

尤静波．2011．中国流行音乐通论．北京：大众文艺出版社．

袁国兴．2018．新潮演剧与中国现代文学意识的发生．戏剧艺术，（3）．

袁国兴．2000．中国话剧的孕育与生成．北京：中国戏剧出版社．

袁国兴．2007．中国新文学最早的春意——从“春柳”旧址探访谈起．艺术评论，（4）．

袁国兴，主编．2011．清末民初新潮演剧研究．广州：广东人民出版社．

［英］詹姆斯·L.史密斯．1992．情节剧．武文，译．北京：中国戏剧出版社．

张庚，黄菊盛，主编．1995．中国近代文学大系·戏剧集．上海：上海书店．

张庚，孙滨，主编．1996．中国戏曲志·上海卷．北京：中国ISBN中心．

张庚．1954．中国话剧运动史初稿．戏剧报，（1）—（5）、（7）、（9）．

张巍．2006．"鸳鸯蝴蝶派"文学与早期中国电影节剧观念的确立．当代电影，（2）．

张伟．2008．春柳社首演《茶花女》纪念品的发现与考释．嘉兴学院学报，（1）．

张雅丽．2014．上海A.D.C.剧团戏剧演出的舞台美术风格（1866—1919）．戏剧，（1）．

张冶儿，等．2013．舞台沧桑四十年（节选）//苏州市文学艺术界联合会，编．苏州滑稽戏老艺人回忆录．苏州：古吴轩出版社．

赵骥．2009．"兰心"的前世今生．上海戏剧，（6）．

赵骥．2010．笑舞台与上海文明戏．杭州师范大学学报（社会科学版），（2）．

赵骥．2013．剧坛多面手徐半梅．上海戏剧，（1）．

赵骥．2016．郑正秋对于莎士比亚演剧之贡献．云南艺术学院学报（哲学社会科学版），（3）．

赵健．2007．晚清翻译小说文体新变及其影响——以晚清最后十年（1902—1911）上海七种小说期刊为中心．上海：复旦大学博士论文．

赵山林，等．2003．近代上海戏曲系年初编．上海：上海教育出版社．

郑逸梅．2016．芸编指痕．哈尔滨：北方文艺出版社．

郑正秋．1919．新剧考证百出．上海．中华图书集成公司．

中国大百科全书总编辑委员会《戏剧》编辑委员会，中国大百科全书出版社编辑部，编．1989．中国大百科全书·戏剧．北京、上海：中国大百科全书出版社．

《中国话剧运动五十年史料集》编辑委员会，编．1985．中国话剧运动五十年史料集．北京：中国戏剧出版社．

中国人民政治协商会议四川省重庆市委员会文史资料研究委员会，编．1990．重庆文史资料选辑（第 33 辑），重庆：西南师范大学出版社．

中国艺术研究院话剧研究所，编．1987．中国话剧史料集（第一辑）．北京：文化艺术出版社．

钟欣志，蔡祝青．2008．百年回顾：春柳社《茶花女》新考．戏剧学刊，（8）．

钟欣志．2010．清末上海圣约翰大学演剧活动及其对中国现代剧场的历史意义．戏剧艺术，（3）．

周剑云，编．1918．鞠部丛刊．上海：上海交通图书馆．

周贻白．2007．中国剧场史（1936）//周贻白．中国戏剧史·中国剧场史．长沙：湖南教育出版社．

朱恒夫，厉晖．2008．中国早期新剧的演出组织——上海 ADC 剧团．戏剧艺术，（4）．

朱双云．1914．新剧史．上海：新剧小说社．

朱双云．1942．初期职业话剧史料．重庆：独立出版社．

（日文）

荒畑寒村．1960．寒村自伝．東京：筑摩書房．

秋庭太郎．1955．日本新劇史（上卷）．東京：理想社．

秋庭太郎．1975．東都明治演劇史．東京：鳳出版．

秋庭太郎，編．1969．明治文学全集 86 明治近代劇集．東京：筑摩書房．

飯塚容．1995．佐藤紅緑の脚本と中国の新劇——"雲の響""潮""犠牲"．中央大学文学部紀要，157．

飯塚容．2005．文明戲曲の映画化について//現代中国文化の軌跡．東京：中央大学出版部．

飯塚容，等編．2009．文明戯研究の現在．東京：東方書店．

飯塚容．2014．中国の「新劇」と日本．東京：中央大学出版部．

石沢秀二．1964．新劇の誕生．東京：紀伊国屋書店．

伊原青々園．1973．団菊以後．東京：青蛙房．

伊原敏郎．1975．明治演劇史．東京：鳳出版．

伊臣紫葉．1904．橘座の伊井演劇．歌舞伎，49．

伊臣真．1936．観劇五十年．東京：新陽社．

伊藤秀雄．1971．黒岩涙香：その小説のすべて．東京：桃源社．

伊藤整，ほか編．1955．日本現代戯曲選集（第1—12巻）．東京：白水社．

伊藤茂．2005．藤澤浅二郎と中国人留学生（春柳社）の交流の位置．人文学部紀要（神戸学院大学），25．

岩井創造．1990．新派百年・俳優かがみ．非売品．

瓜生忠夫．1951．映画のみた．東京：岩波書店．

永竹由幸．2001．椿姫とは誰か──オペラでたどる高級娼婦の文化史．東京：丸善ブックス．

遠山景直．1907．上海．東京：遠山景直．

王虹．2004．恋愛観と恋愛小説の翻訳──林脾訳と長田秋涛訳『椿姫』をにして．多元文化，4．

大笹吉雄．1985．日本現代演劇史：明治大正篇．東京：白水社．

大笹吉雄．1991．花顔の人：花柳章太郎伝．東京：講談社．

大笹吉雄．1991．新派の本と花柳章太郎のこと．本，16（2）（175）．

大山功．1968．近代日本戯曲史第一巻明治篇．東京：近代日本戯曲史刊行会．

小笠原幹夫．1999．自由民権運動と芸能演劇．文学近代化の諸相Ⅳ：“明治”をつくった人々．東京：高文堂出版社．

岡本綺堂．1942．明治の演劇．東京：大東出版社．

辛島驍．1948．中国の新劇．東京：昌平堂．

神山彰．2003．歌舞伎と映画の想像力．歌舞伎：研究と批評，

31.

　　神山彰. 2006. 近代演劇の来歴：歌舞伎の「一身二生」. 東京：森話社.

　　神山彰. 2009. 近代演劇の水脈. 歌舞伎と新劇の間. 東京：森話社.

　　神山彰. 2009. 日本的新派、新劇と春柳社//文明戯研究の現在：春柳社百年紀念国際シンポシウム論文集. 東京：東方書店.

　　神山彰. 2009. ノスタルジアの行方——「時代遅れ」と「時代の共感」. 歌舞伎：研究と批評, 43.

　　河合武雄. 1937. 女形. 東京：双雅房.

　　河竹登志夫. 1972. 日本のハムレット. 東京：南窓社.

　　河竹登志夫. 1982. 近代演劇の展開. 東京：日本放送出版協会.

　　河竹繁俊. 1956. 日本演劇図録. 東京：朝日新聞社.

　　河竹繁俊. 1959. 日本演劇全史. 東京：岩波書店.

　　川戸道昭. 2001. ミステリー作家黒岩涙香の誕生//伊藤秀雄, 榊原貴教. 黒岩涙香の研究と書誌. 東京：ナダ出版センター.

　　河野真南. 1993. "春柳"の帰国——上海・張園文芸新劇場公演まで. 演劇学, 3.

　　学校法人日本体育会百年史編纂委員会. 1991. 学校法人日本体育会百年史. 東京：日本体育会.

　　川村花菱. 1929. 解説//春陽堂, 編. 日本戯曲全集 現代篇 第六巻 新派脚本集. 東京：春陽堂.

　　菊池敏夫, 等編. 2002. 上海：職業さまざま. 東京：勉誠出版.

　　喜多村緑郎. 1962. 喜多村緑郎日記. 喜多村九寿子編. 東京：演劇出版社.

　　喜多村緑郎. 2010—2011. 新派名優喜多村緑郎日記. 紅野謙介・森井マスミ, 編. 東京：八木書店.

　　喜多村緑郎. 1978. わが芸談//日本の芸談（5）. 東京：九芸

出版．

　木村毅編．1972．明治文学全集 7：明治翻訳文学集．東京：筑摩書房．

　木村直恵．1998．＜青年＞の誕生：明治日本における政治的実践の転換．東京：新曜社．

　魏名婕．2010．The bondman 三都物語——ロンドン、東京そして上海//早稲田大学演劇博物館グローバル COE プログラム記要編集委員会，編集．演劇映像学 2009．東京：早稲田大学演劇博物館グローバル COE プログラム「演劇・映像の国際的教育研究拠点」．

　久米正雄．1919．三浦製糸工場主．中央公論，8．

　倉田喜弘．1981．近代劇のあけぼの：川上音二郎とその周辺．東京：毎日新聞社．

　厳安生．1991．日本留学精神史．東京：岩波書店．

　小池橇歌．1964—1975．浜松芸能界七十年．浜松クラブだより．

　国蕊．2014．陳冷血による翻訳小説の底本に関する考察．跨境：日本語文学研究，1．

　国蕊．2016．中国近代における日本語からの重訳小説の底本に対する考察：陳景韓の翻訳小説を例にして．九州中国学会報，54．

　国立教育研究所，編．1974．日本近代教育百年史．東京：教育研究振興会．

　小島淑男．1989．留日学生の辛亥革命．東京：青木書店．

　小櫃万津男．1998．日本新劇理念史：明治の演劇改良運動とその理念．東京：白水社．

　小森健太郎．2001．黒岩涙香の訳した原典の探索//伊藤秀雄，榊原貴教，編．黒岩涙香の研究と書誌．東京：ナダ出版センター．

　顧文勲，飯塚容．2007．文明戯研究文献目録．東京：好文出版．

坂本麻衣．2000．山本芳翠と洋画背景の流行．早稲田大学大学院文学研究科紀要　第 3 分冊，46．

坂本麻衣．2000．白馬会の舞台背景画と『背景改良』論争．演劇研究，26．

坂本麻衣．2004．高橋勝蔵の舞台背景製作．演劇研究，28．

実藤恵秀．1981．中国人日本留学史（増補）．東京：くろしお出版．

志村圭志郎．2010．志村和兵衛史料にみる日本橋柏木亭・北海道商会　哥澤芝金・日本橋常盤木倶楽部．東京：文芸書房．

清水亮三．1887．壮士運動：社会の華．東京：翰香堂．

白井啓介．2004．銀幕と舞台の交点：一九二〇年代初頭の文明新戯と初期映画の演技様式．文教大学文学部紀要，18．

白川宣力．1994—1995．明治期西洋種戯曲上演年表．演劇研究，17-18．

白川宣力．1985．川上音二郎・貞奴：新聞にみる人物像．東京：雄松堂書店．

ジャン＝マリ・トマソー（Thomasseau, Jean-Marie）．1991．メロドラマ：フランスの大衆文化．中條忍，訳．東京：晶文社．

尚大鵬．2000．日本体育会体操学校における清国留学生．中国四国教育学会教育学研究紀要，46（1）．

春陽堂，編．1929．日本戯曲全集　現代篇　第六巻　新派脚本集．東京：春陽堂．

末松青萍．1893．演劇に就て．新作文庫，2．

須田敦夫．1957．日本劇場史の研究．東京：相模書房．

瀬戸宏．1999．中国演劇の二十世紀：中国話劇史概況．東京：東方書店．

瀬戸宏．2005．中国話劇成立史研究．東京：東方書店．

瀬戸宏．2018．中国の現代演劇：中国話劇史概況．東京：東方書店．

高倉テル．1936．日本の国民文学の確立．思想，8．

田村容子．2008．民国初期の京劇の舞台装置について//国際研究集会越境する演劇成果報論集．早稲田大学坪内博士記念演劇博物館．

樽本照雄．2021．清末民初小説目録（第13版）．大津：清末小説研究会．

陳凌虹．2006．メロドラマの踏襲と変容——早期話劇から初期映画へ//日中相互理解に関する研究——日中相互理解のための知的文化・教育交流を中心として．神戸：帝塚山学院大学国際理解研究所．

陳凌虹．2011．中国の新劇と京都——任天知進化団と静間小次郎一派の明治座興行．日本研究，44．

堤春恵．2010．調査報告：岩倉使節団が観た演劇—アメリカとイギリス—．演劇学論叢，11．

田中栄三．1964．明治大正新劇史資料．東京：演劇出版社．

戸板康二．1990．女形のすべて．東京：駸々堂．

トマス・エルセッサー．1998．響きと怒りの物語（"Tales of Sound and Fury：Observations on the Family Melodrama" Monogram 1972.4）//石田美紀，ほか訳．岩本憲児，ほか編．新映画理論集成第2巻．東京：フィルムアート社．

レズリー・ダウナー（Downer, Lesley）．2007．マダム貞奴：世界に舞った芸者．木村英明訳．東京：集英社．

東方語学校編纂．1904—1905．清語読本．東京：金港堂．

中村忠行．1949．徳富蘆花と現代中国文学（一）．天理大学学報，1（2、3）．

中村忠行．1950．徳富蘆花と現代中国文学（二）天理大学学報，2（1）．

中村忠行．1952．晩清に於ける演劇改良運動（二）——旧劇と明治の劇壇との交渉を中心として．天理大学学報，8．

中村忠行．1956—1957．春柳社逸史稿（一）（二）．天理大学学報，22-23．

中村忠行．1957．『不如帰』の中国に於ける評価．明治大正文学研究，2（3）．

中村哲郎．2006．歌舞伎の近代．東京：岩波書店．

波木井皓三．1984．新派の芸．東京：東京書籍．

花柳章太郎．1943．技道遍路．東京：二見書房．

花柳章太郎．1951．花柳章太郎芸談．東京新聞．

花柳章太郎．1964．役者馬鹿．東京：三月書房．

花柳章太郎．1978．雪下駄（六代目と私）//日本の芸談（5）．東京：九芸出版．

濱一衛．1953．春柳社の黒奴籲天録について．日本中国学会報，5．

林翠浪，編．1997．名優当リ芸芝居の型//近世文芸研究叢書刊行会，編．近世文芸研究叢書 第二期 芸能篇15．東京：クレス出版．

平林宣和．1995．茶園から舞台：新舞台開場と中国演劇の近代．演劇研究，19．

ピーター・ブルックス（Peter Brooks）．2002．メロドラマ的想像力．四方田犬彦，等訳．東京：産業図書．

福岡彌五四郎，述．1965．役者論語//郡司正勝，校注．歌舞伎十八番集．東京：岩波書店．

藤井淑禎．1991．『不如帰』徳富蘆花——戦争と愛と．国文解釈と教材の研究，36．

藤木秀朗．1997．メロドラマ演劇の映画への摂取———九〇八年アメリカ映画産業の実践．映像学．59（11）．

松浦恒雄．2005a．文明戯と夢．中国学志，20．

松浦恒雄．2005b．文明戯の実像——中国演劇における近代の自覚//高瑞泉，等編．中国におる都市型知識人の諸相——近世近代知識層の観念と生活空間——大阪市立大学大院文学研究科COE国際シンポジウム報告書．大阪市立大学大学院文学研究科都市文化究センター．

松永伍一．1988．川上音二郎：近代劇・破天荒な夜明け．東京：朝日選書．

村松梢風．1952．川上音二郎．東京：太平洋出版社．

松本伸子．1980．明治演劇論史．東京：演劇出版社．

明治文化研究会，編．1967．明治文化全集．東京：日本評論社．

毛利三弥．1987．イプセン以前：明治期の演劇近代化をめぐる問題（1）．美学美術史論，6．

森平崇文．2015．社会主義的改造下の上海演劇．東京：研文出版．

森平崇文．2010．「通俗話劇」以後の文明戯——1950 年代上海を中心に．演劇映像学，2．

森田雅子．2009．貞奴物語：禁じられた演劇．京都：ナカニシヤ出版．

早稲田大学坪内博士記念演劇博物館．1998．日本演劇史年表．東京：八木書店．

早稲田大学坪内博士記念演劇博物館．1960．演劇百科大事典．東京：平凡社．

吉川良和．1977．王鐘声と辛亥前后前後の北京劇界．多摩芸術学園紀要，3．

吉川良和．2007．鐘声事蹟二玫．一橋社会科学，2．

柳永二郎．1937．新派十五年興行年表．東京：双雅房．

柳永二郎．1948．新派の六十年．東京：河出書房．

柳永二郎．1966．絵番附・新派劇談．東京：青蛙房．

柳永二郎．1977．木戸哀楽：新派九十年の歩み．東京：読売新聞社．

柳永二郎．1985．伊井蓉峰年代記．東京：国立劇場芸能調査室．

楊文瑜，鄒波．2016．『野の花』の種本と黒岩涙香の訳述に関する考察．東アジア日本語教育・日本文化研究，19．

陸偉栄. 2007. 中国の近代美術と日本. 東京：大学教育出版社.

立命館百年史編纂委員会. 1999. 立命館百年史通史 1. 京都：立命館.

劉建雲. 2005. 中国人の日本語学習史：清末の東文学堂. 東京：学術出版会.

劉建輝. 2010. 魔都上海：日本知識人の「近代」体験 (増補). 東京：筑摩書房.

梁艶. 2015. 清末民初における欧米小説の翻訳に関する研究. 九州：花書院.

涙香小史（黒岩涙香），訳. 1895. 捨小舟（上、中、下）. 東京：扶桑堂.

涙香小史（黒岩涙香），訳述. 1888. 人耶鬼耶・緒言. 東京：小説館.

（英文）

Braddon, Mary Elizabeth. 1868?. *Diavola; or, Nobody's Daughter.* New York: Dick & Fitzgerald.

Braddon, Mary Elizabeth.1868?. *Run to Earth.* London: Simpkin, Marshall, Hamilton, Kent.

Hatter, Janine. 2018. "Sobre la autora", *El rostro en el espejoy otros relatos góticos by Mary Elizabeth Braddon*, Trans. María Pérez de San Román, Spain: La Biblioteca de Carfax.

Pykett, Lyn. 2011. *The 19th—Century Sensation Novel* (2nd edition). Devon: Northcote House Publishers Ltd.

Radford, Andrew D. 2009. *Victorian Sensation Fiction.*Hampshire: Palgrave Macmillan.

Ruth Anne Herd .2001.*THE INFLUENCE OF JAPANESE 'SHIMPA' DRAMA ON THE BIRTH AND DEVELOPMENT OF CHINESE EARLY MODERN DRAMA.*St.Cross College. Thesis

submitted towards the degree of Dhilosophy. Hilary Term.

Shove, Raymond. 1937. *Cheap Book Production in the United States, 1870 to 1891*. Urbana, linois: University of Illinois Library.

Siyuan Liu. 2006. *THE IMPACT OF JAPANESE SHINPA ON EARLY CHINESE HUAJU*. Submitted to the Graduate Faculty of Arts and Sciences in partial fulfillment of the requirements of the Draduate Faculty of Arts and Sciences in partial fulfillment of the requirements for the Draduate Faculty of Arts and Sciences.

Siyuan Liu. 2013. Performing Hybridity in Colonial-modern China. Palgrave Macmillan. New York: Palgrave Macmillan.

Tarumoto, Teruo. 2021. *A Catalogue of the Novels of the late Qing and Early Republic of China* (13th ed.). Otsu: Society for the Study of the Novels of the Late Qing Dynasty.

Tomaiuolo, Saverio. 2010. *In Lady Audley's Shadow: Mary Elizabeth Braddon and Victorian Literary Genres*.Edinburgh: Edinburgh University Press.

引用图片出处

图 2-1　川上音二郎表演"オッペケペー節"（福岡市博物館. 2000. 川上音二郎と1900. パリ万国博覧会展. 10.6—11.12）

图 2-2　皇太子观看"日清战争剧"（福岡市博物館. 2000. 川上音二郎と1900. パリ万国博覧会展. 10.6—11.12）

图 2-3　新派剧《不如归》（本郷座公演の「不如帰」. 1911.3. 歌舞伎，129）

图 2-4　陆镜若扮演川岛武男（朱双云. 1914. 新剧史. 新剧小说社）

图 2-5　文明新剧《家庭恩怨记》（戏剧杂志. 1914.1）

图 2-6　《椿姬》戏单（宮戸座、中村仲吉一座. 1903.7）（早稲田大学演劇博物館）

图 2-7　帝国座《椿姬》（川上音二郎、贞奴等. 1911.2）（井上精三. 1985. 川上音二郎の生涯. 葦書房）

图 2-8　帝国剧场《椿姬》1（伊井蓉峰. 1911.4）（演芸画報. 1911.5）

图 2-9　帝国剧场《椿姬》2（河合武雄. 伊井蓉峰. 1911.4）（演芸画報. 1911.5）

图 2-10　春柳社"茶花女匏址坪诀别之场"1（张伟. 2008. 春柳社首演《茶花女》纪念品的发现与考释. 嘉兴学院学报，1）

图 2-11　春柳社"茶花女匏址坪诀别之场"2（张伟. 2008. 春柳社首演《茶花女》纪念品的发现与考释. 嘉兴学院学报，1）

图 2-12　新舞台《新茶花》主演——毛韵珂，夏月润（戏剧丛报. 1915.3）

图 2-13　新舞台《新茶花》布景［小说月报. 1911，2（5）］

图 2-14　文明新剧舞台上的《新茶花》1［范石渠. 1914. 新剧考（第 1 集）. 中华图书馆］

图 2-15　文明新剧舞台上的《新茶花》2（游戏杂志. 1914.8）

图 2-16　藤泽扮演叶村年丸（哈姆雷特）（早稻田大学演剧博物館）

图 2-17　川上扮演叶村藏人（老国王的亡灵）（早稻田大学演剧博物館）

图 2-18　川上贞奴扮演堀尾おりゑ（奥菲利娅）（早稻田大学演劇博物館）

图 2-19　文艺协会公演《哈姆雷特》（早稻田大学演劇博物館）

图 2-20　"陆辅"签名（河竹登志夫. 1972. 日本のハムレット. 南窓社）

图 2-21　笑舞台《窃国贼》广告（申报. 1918.4.28）

图 3-1　山口定雄扮演侠妓（柳永二郎. 1966. 絵番附・新派劇談. 青蛙房）

图 3-2　喜多村绿郎扮演浪子（柳永二郎. 1966. 絵番附・新派劇談. 青蛙房）

图 3-3　"女团洲"九女八（演芸画报. 1907.9）

图 3-4　河合武雄扮演《浅草寺境内》之阿乐（河合武雄. 1937. 女形. 双雅房）

图 3-5　儿岛文卫扮演《夏小袖》之阿染（柳永二郎. 1966. 絵番附・新派劇談. 青蛙房）

图 3-6　花柳扮演《日本桥》之千世（花柳章太郎. 1943. 技道遍路. 二見書房）

图 3-7　《二筋道》喜多村、合河、花柳同台竞技（花柳章太郎. 1943. 技道遍路. 二見書房）

图 3-8　《不如归》"逗子海岸". 喜多村绿郎扮演浪子. 伊井蓉峰扮演武男（演艺画报. 1908.5）

图 3-9　《妇系图》"汤岛境内". 喜多村绿郎扮演阿茑. 伊井蓉

峰扮演早濑主税（春陽堂，編．1929．日本戲曲全集 現代篇 第六卷 新派脚本集．春陽堂）

图 3-10　李叔同扮演茶花女（田汉，等编．1958．中国话剧五十年史料集（第一辑）．中国戏剧出版社）

图 3-11　欧阳予倩在《双星泪》中扮相（余兴．1915.2）

图 3-12　徐半梅化装照（游戏杂志．1914.7）

图 3-13　陈大悲（新剧杂志．1914.5）

图 3-14　凌怜影（游戏杂志．1914.7）

图 3-15　史海啸（新剧杂志．1914.7）

图 3-16　陆子美（新剧杂志．1914.7）

图 3-17　江戸宽政时期的歌舞伎剧场（歌川丰春版画）（河竹繁俊．1956．日本演劇図録．朝日新聞社）

图 3-18　歌舞伎座内部（河竹繁俊．1956．日本演劇図録．朝日新聞社）

图 3-19　帝国剧场内部（河竹繁俊．1956．日本演劇図録．朝日新聞社）

图 3-20　吴友如"华人戏园"（1884 年）（申江胜景图．全国图书馆文献微缩复制中心．2005.9）

图 3-21　新舞台的半形镜框式舞台（上海环球社编辑部．1909．二十世纪新茶花．上海环球社）

图 3-22　新舞台的观众席（上海环球社编辑部．1909．二十世纪新茶花．上海环球社）

图 3-23　川上座外观（岩井創造．1990．新派百年・俳優かがみ）

图 3-24　川上音二郎（早稲田大学演劇博物館）

图 3-25　帝国座外观（川上浩氏藏）（福岡市博物館．2000．川上音二郎と1900．パリ万国博覧会展．10.6—11.12）

图 3-26　帝国座观众席（福岡市博物館．2000．川上音二郎と1900．パリ万国博覧会展．10.6—11.12）

图 3-27　1899 年新建本乡座外观（演芸画報．1907.2）

图 3-28　1899 年新建本乡座内部（演芸画報．1937.4）

图 3-29　在本乡座观剧的书生（秋庭太郎．1975．東都明治演劇史．鳳出版）

图 3-30　春柳社在本乡座演出《黑奴吁天录》1（演芸画報．1907.7）

图 3-31　春柳社在本乡座演出《黑奴吁天录》2（演芸画報．1907.7）

图 3-32　新派剧《邦德曼》（『ボンドマン』）舞台剧照（早稻田大学演劇博物館）

图 3-33　1874 年前后的兰心大戏院内部（李晓．2002．上海话剧志．百家出版社）

图 3-34　张园安垲第（吴亮．1998．老上海：已逝的时光．江苏美术出版社．）

图 3-35　安垲第洋房（妇女时报．1912.7）

图 3-36　民鸣新剧社外观（上海图书馆，编．2008．中国近现代话剧图志．上海科学技术文献出版社）

图 3-37　民鸣新剧社内部（上海图书馆，编．2008．中国近现代话剧图志．上海科学技术文献出版社）

图 4-1　李叔同东京美术学校毕业自画像（東京芸術大学）

图 4-2　李叔同扮演的茶花女［田汉，等编．1958．中国话剧运动五十年史料集（第一辑）．中国戏剧出版社］

图 4-3　东京留学时代的陆镜若（朱双云．1914．新剧史．新剧小说社）

图 4-4　陆镜若化装照（戏剧．1929.1.4）

图 4-5　喜剧《怕怕怕》广告（申报．1910.8.24）

图 4-6　小山内薰（早稻田大学演劇博物館）

图 4-7　徐半梅（徐半梅.1957.话剧创始期回忆录.中国戏剧出版社）

图 4-8　任天知［田汉，等编.1958.中国话剧运动五十年史料集（第一辑）.中国戏剧出版社］

后　记

　　讲授"中日戏剧交流史研究"时，我总会借用莎士比亚《皆大欢喜》中的名言"全世界是个舞台"作为开场白，"所有的男男女女不过是一些演员；他们都有下场的时候，也都有上场的时候。一个人一生中扮演着好几个角色，他的表演可以分为七个时期。"世界是一个舞台，每个人都是演员，在人生的不同阶段、社会生活的不同场面扮演着不同的角色，我们存在于"戏剧"中，"戏剧"亦存在于我们的生活中，戏剧与我们的生存状态和生命体验息息相关，这也是我们研究戏剧的意义所在。同时，我也会引述亚里士多德在《诗学》中的论述："诗人的职责不在于描述已发生的事，而在于描述可能发生的事，即按照可然律或必然律可能发生的事。……两者的差别在于一叙述已发生的事，一描述可能发生的事。因此写诗这种活动比写历史更富于哲学意味，更被严肃地对待；因为诗所描述的事带有普遍性，历史则叙述个别的事，……"。由此，戏剧史研究自然也融合了普遍性和个体性，必须将可能发生的事和已经发生的事一起纳于视野之内。

　　本书是我主持的国家社科基金一般项目"中日两国近代新潮演剧的形成发展和相互影响研究"的成果。对"中日戏剧交流史"的关注始于 20 年前，当时就读"北京日本学研究中心"硕士课程，受教于严安生教授、郭连友教授、上垣外宪一教授、稻贺繁美教授等中日两国名师，逐渐开启国际视野并了解学问之道。严先生大作《日本留学精神史——近代中国知识分子的轨迹》(『日本留学精神史：近代中国知識人の軌跡』，岩波書店，1991)是我当时反复研读的一部著作，它让我明白了研究者需要拨开历史大叙述的云雾，展现社

会洪流中的个体，使历史有血有肉，让学问生动有趣。2003 年 3—8
月，我在东京大学综合文化研究科交换留学，除选修导师伊藤德也
教授的课程外，还参与东京大学综合文化研究科客座教授孔祥吉先
生的研究小组，翻译了一些日本外交史料，在读书和实践的过程中
体认"原典实证"之重要，并将其运用于自己的研究中。

2007 年春，我来到位于京都的日本文部省直属科研机构"国际
日本文化研究中心"（国立综合研究大学院大学）攻读博士学位，导
师刘建辉教授大著《魔都上海——日本知识人的"近代"体验》(『魔
都上海：日本知識人の「近代」体験』，ちくま学芸文庫，2010) 成
为博士论文写作的起点。刘先生的研究拓宽了文学研究的视域，将
近代日本文学文本放置于东亚史乃至世界史中加以审视，从而阐明
"西学东渐"和"欧风美雨"不仅仅是以西方为起点、以日本为中介、
以中国为终点的单向流动，而是动态的"交流"和"往还"。博士在
读期间，我还有幸成为早稻田大学演剧博物馆 GCOE（日本文部省
重点建设科研教育机构项目）研究员，可以自由地利用早大丰富的
戏剧类馆藏资源，更得到了以濑户宏教授、饭冢容教授、松浦恒雄
教授、平林宣和教授为首的研究和关心中国戏剧的学者们的指导和
激励，在感受志同道合的温暖中完成了博士论文(『中国近代演劇の
成立と日本：文明戯と新派を中心に』，2012) 的写作。论文答辩时，
担任答辩主席的日本近代文学研究大家铃木贞美教授和答辩委员——
日本近现代戏剧研究大家大笹吉雄先生都给小论提出了宝贵的意见
和建议。

经过一年多的修订，论文稿于 2014 年 8 月由日本思文阁出版社
出版 (『日中演劇交流の諸相：中国近代演劇の成立』)，并得到日本
学术界的广泛关注。2015 年 2 月 6 日，日本"中国现代演剧研究会"
在早稻田大学召开书评会，会议邀请早稻田大学、中央大学、一桥
大学、摄南大学的专家学者，对小著进行了细致评议，认为小著是
近年来中国近现代戏剧研究领域里的重要成果。《日本文学》（日本
文学协会）、《比较文学》（日本比较文学会）、《现代中国》（现代中
国学会）、《中国研究月报》（中国研究所）、《演剧学论集》（日本演

剧学会）等学术刊物纷纷发表书评，认为"本书是对中日新潮演剧进行全方位研究的开创性著作，必将促进今后中日戏剧研究和交流的开展。"（明治大学教授嶋田直哉，《日本文学》2015.4）。在大家的关怀和肯定下，小著于 2015 年 6 月荣获第 20 届"日本比较文学会奖"。借此机会，对一直以来给予我关怀的或熟悉或素未谋面的师长和学者们致以深深的谢意！

以日文专著为前期基础，我于 2014 申请并获得国家社科基金一般项目立项，沿着中日戏剧作品之译介、舞台艺术之借鉴、剧人剧团之往来三条主线继续深化和拓展中日两国新潮演剧及其互动研究。在研究的推进过程中，我对中日两国的传统戏剧和近现代戏剧发展史有了进一步的认识和了解，从单纯的平行研究和影响研究，逐步深入到两国的戏剧和戏剧史内部，探索了学生演剧、爱美剧运动，日本三岛由纪夫剧作、铃木忠志戏剧等中国话剧史以及日本近现代戏剧史方面的研究课题；从主要关注中日两国间的交流，到尝试细读英文文本，探寻跨越英、日、中三种语言的文本和戏剧之旅，形成了跨文化诠释研究的基本框架。

本书的大部分章节都以论文的形式发表过，在此，以发表时间为序整理出来，供读者参考。

2008 年《论〈不如归〉与〈家庭恩怨记〉的情节剧特征》，《戏剧艺术》第 4 期

2010 年『「椿姫」、「茶花女」、「新茶花」——日中における演劇「椿姫」の上演とその意味』『演劇映像学 2009』早稲田大学演劇博物館グローバル COE 紀要，3 月

2012 年《任天知的戏剧活动和京都的新派剧》，《戏剧艺术》第 4 期

2015 年《上海文明戏剧场新考》，《戏剧》第 1 期

2015 年《"新剧俱进会"始末考》，《戏剧艺术》第 1 期

2016 年《徐卓呆留日经历及早期创作活动考》，《中国现代文学研究丛刊》第 11 期

2017 年《新派剧和文明戏中的战争剧》，载于《新潮演剧与中国戏剧的现代性追求》，文汇出版社

2018 年《上海爱美剧团之先声——上海实验剧社》，《戏剧艺术》第 1 期

2021 年《开"歌舞新剧"先河之开明社及其演剧活动》，《戏剧艺术》第 6 期

2022 年《跨越三种语言的文本旅行——包天笑译〈梅花落〉》，《中国比较文学》第 3 期

这些论文也是多次参加学术会议的成果，包括 2009 年 12 月在华南师范大学、2012 年 12 月在中国戏曲学院、2015 年 11 月在杭州师范大学、2017 年 11 月在上海戏剧学院召开的"新潮演剧国际学术研讨会"等，在丁罗男教授、顾文勋教授、袁国兴教授、黄爱华教授、曹树钧教授、刘平教授等师长的亲切指导和鞭策下得以成文。感谢导师刘建辉教授、上海戏剧学院陈军教授在百忙之中抽出宝贵时间为本书作序，师长们的治学境界于我来说是虽不能至，而心向往之，他们的渊博和严谨是促使我前进的榜样和力量。特别要感谢华东师范大学外语学院学术出版基金的大力支持，感谢学院领导和日语系同事们的悉心关怀，感谢南开大学出版社各位编辑的细心编审。

荏苒冬春谢，寒暑忽流易。20 年的光阴，看似漫长，却又如白驹过隙。与身边硕果累累的优秀学者相比，我的学术积累显得粗浅而微不足道。小书得以问世，虽仍不免羞赧和惭愧，然而"不积跬步，无以至千里；不积小流，无以成江海"，我会继续在不疾不徐中积蓄小流，并期待其终成江海。

最后，谨以此小书，献给我挚爱的父母、丈夫、女儿，愿你们永远健康快乐！

陈凌虹

2022 年 8 月

于上海盘湾里苏河畔